薛宗明◎著

臺灣音樂辭典

臺灣商務印書館

凡　例

- 本辭典以綜覽本學門研究成果爲綱，擴大研究範圍、便利通檢釋疑爲編排、組織及收錄範圍之本。
- 本書包括經史、文哲、考古、教育、方志檔案、民族民俗、語言文字、文獻圖錄、表演藝術、樂器工藝、專業人士、社會活動記錄等各類條目逾五千條。
- 人物提示其生卒年、字號、籍貫、論點所在、代表作品等，以本名爲主條，別名或字號爲附條。
- 外籍人士與臺灣音樂事蹟有關者著錄之，習慣稱呼另以附條應其原稱。
- 書刊、論文注明書篇名、著譯者、創（復）刊時間、卷期及涵蓋年代、出版者、出版地點等、如有誤排均予更正，底本以原刊爲主，有不同版本者擇善而從。
- 通俗唱本係指臺閩廈漳泉等方言俗曲唱本，記有出版堂號、刻本、出版地等。
- 書證引用皆經還原，引例選取依普遍、貼切爲原則，引文要求明確。
- 本辭典收有專科詞彙、慣用語、歇後語、諺語、俗語、縮語、外來語，準固定語、多層表義作用詞組，以爲學習所需，並建立完整詞彙體系。
- 俗字廣泛通行民間，從無統一規範，多數際會於主客觀因素而有多式寫法，本辭典依原文。
- 詞目間有主從、輕重關係者，採從見主、輕見重、小見大方式釋義，主條有典故來源、文獻時代出現較早、掌握資料較完整，附條衍自主條，作參見注。
- 外文譯名及譯文概從原刊，如有謬誤，由編者依通行譯法逕行勘校，以方便檢讀。
- 本書概用繁體字，橫排版式，原刊本無標點或僅有舊式斷句者，施以新式標點，重分段落，以便閱讀。
- 本書依總筆劃數排列，再序分以部首筆劃數，筆劃相同依起筆順

序，異體字置於正體字後，異體形根非標準形時，不論字構位置同異或取形參差，概依標準形筆順排序，序號相同者，依部首位置結構（左右→上下→外內）排序，字構位置亦相同者，依部首外之形體筆順（點→橫→豎→撇）排序，外文條目置於中文之後。

- 本書以西元紀年，除時間及期刊期卷數外，均以國字書寫。
- 本書編有筆劃、分類索引，以便通檢，同名而非同一著者，儘可能查出，分別著錄，同著者分別以本名、筆名、別名發表者，儘量歸併本名下，合著、合編、合譯均注錄之，討論二個以上主題時，作分析片，各歸入各該分類。

一　畫

一〇一世界名歌集
　　歌集，取材美國版 *The One Hundred and One Best Songs*，1952年臺灣省教育會出版，呂泉生總校訂，各級學校、團體普遍用爲音樂教材。

一人唱眾皆和
　　原住民歌舞唱法之一，《隋書》「流求國」記云：「凡有宴會，執酒者必待呼名而後飲。上王酒者，亦呼王名銜盃。其飲頗同突厥，歌舞蹋啼，一人唱，眾皆和，音頗哀怨，扶女子上膊，搖手而舞。」

一女配三婿
　　臺灣歌仔，見於歌冊。

一寸山河一寸血
　　合唱曲，黃友棣作品。

一心兩岸
　　流行歌曲，陳君玉作詞，高金福譜曲。

一支扁擔走遍天下
　　聲樂曲，江文也作品（1938）。

一支香
　　吹場音樂，客家八音曲目之一。

一支擔竿
　　客家小調，詞曰：

　　一枝擔竿，嘉應扛到臺，
　　扛盡唐山滄海夢，
　　一枝擔竿，中原扛到臺，
　　扛盡歷代風雲史，
　　彎直彎直竹擔竿，
　　堅韌堅韌唔會斷，
　　這係客人種草魂，
　　千古不變客家魂，
　　軟硬軟硬竹擔竿，
　　紮實紮實唔會斷，
　　這係客人種草魂，
　　代代相傳，萬古流芳。

一月一日
　　日據時期式日歌曲，千家尊福作詞，上眞行作曲，1893 年 8 月 12 日日本文部省公佈於《祝日大祭日歌詞並樂譜》。

一片十六兩
　　客家采茶戲劇目，丑旦對唱，語多諧謔，用平板曲調。

一世報全歌
　　俗曲唱本，潮州李萬利藏板、刊本，1 冊 5 卷，內題「本朝一世報全歌」。

一字金
　　天樂社藝妲班演員，以花旦見長。

一江風
　　北管曲牌中，皇帝起兵用「大班祝」，宰相用「大監州」、「小監州」，王爺用「一江風」，大盜用「二凡」，小賊用「下山虎」，番將用「番竹馬」，諸葛亮專用「孔明讚」……，各司其事，不得紊亂，南樂亦有此曲牌。

一串蓮

客家八音吹場曲牌，又名「千重皮」或「千層皮」，幽靜細膩，用於連接串仔（過門曲），以殼仔弦領奏，常以祭儀音樂形式出現於「拜天公」等祭祀場合，民間藝人以「慢」、「中」、「緊」強調其組合原則。

一夜差錯

俗曲唱本，嘉義捷發出版社刊行。

一板一眼

二拍子板式，又稱「一眼板」，板落強拍，眼點弱拍，強弱循環交替，「原板」、「二六」等皆此板式，南音及梨園戲稱爲「疊拍」。

一板一撩

北管稱「眼」爲「撩」，稱二拍法之「一板一眼」爲「一板一撩」。

一板三眼

四拍子板式，又稱「三眼板」，下板強拍，其他三弱拍以鼓點眼，節奏較舒緩，「慢板」、「中板」、「快三眼」等皆此板式。

一板三撩

北管稱「眼」爲「撩」，稱四拍法之「一板三眼」爲「一板三撩」，頭手鼓、檀板出現於強拍板，每隔三撩作檀板一下。

一封書

鬧臺鑼鼓，奏於戲劇開演前，可任意反覆或接轉，以丕顯其錯綜變化及緊張氣氛。

一個紅蛋

流行歌曲。1930 年上海明星影片公司電影（程步高導演，周克攝影，高倩萍、龔稼農、周文珠、高占非、譚志遠、蕭英主演，黑白九本），1932 年來臺放映，片商邀鄧雨賢作有同名歌曲（李臨秋詞）以爲宣傳，是鄧雨賢首次嘗試之電影宣傳歌曲，流行一時。1959 年晃東影業社拍有此片臺灣版，李坤燎製片，洪信德編導，張敏、楊金鐘演出。

一隻鳥仔哮救救

嘉義小梅歌謠。『馬關條約』簽訂後，臺人不願順附，抗日烈焰熾燃各地，諸羅山等役，義軍成仁遍野，最是悲壯，守土戰士每以此歌宣述悲懷。日人據臺後，行「六三法」、「匪徒刑罰令」、「保甲制」、「招降政策」等惡法脅制臺人，臺人飽受高壓及奴化欺壓、蹂躪，不甘囁嚅，乃有此歌流傳民間，以宣洩怨懟悲憤，見證日人野蠻霸道，是殖民歲月家國血淚之痛史，臺灣民謠中最具歷史意義歌曲之一。1943 年 1 月 31 日呂泉生向張文環采得此歌並予整編後，以五線記譜發表於《臺灣文學》3 卷 1 號，爲舞臺劇「閹雞」設計音樂時，將此曲編爲合唱曲，由「厚生合唱團」唱於過場，是臺灣民謠首度以「合唱」形式出現之濫觴。

一剪梅

據 1931 年上海聯華電影故事（黃漪磋編劇，卜萬蒼導演，阮玲玉、金焰、高占非、林楚楚、王次龍主演）所作同名唱本，嘉義捷發出版社刊行。

一條慎三郎（1874～1946？）

　　日籍音樂教師，本姓宮島，筆名一條眞三郎、筑摩三郎、鄙可能，日本信州長野縣松代町眞田藩士宮島家三男，少習雅樂，十六歲入東京上野音樂學校，擅鋼琴、風琴及小提琴，先後任教廣島師範、廣島陸軍地方幼年學校、山中高女、長崎師範、長野中學、柏崎高女等校。移居東京後，活動於胞兄宮島春松創設之東京雅樂協會、早稻田文藝協會，任教東京日本音樂學校及理教學院，業餘參加早稻田文藝協會、三越音樂部及本鄉座、高砂座音樂部活動，1907 年任山形師範學校教諭，1908 年向伊澤修二提出高薪來臺任教要求，爲伊澤飭斥，1910 年臺灣第一位公費留學生張福星返臺並任教國語學校後，宮島再度表示來臺意願，並於 1911 年 11 月中旬起受聘爲臺北國語學校專任教諭，參與音樂部（樂團）訓練工作，隨學校建制變遷，先後擔任臺北師範學校（1919～1927）、臺北第一師範學校（1927～1943）、臺北師範學校（1943～1945）教職。1915 年過繼一條家，更名一條慎三郎，同年 3 月 31 日臺灣總督府發行《公學校唱歌集》，其中〈龜〉、〈跳繩〉、〈貓與蛙〉、〈蘭花〉、〈洗衣服〉、〈來遊戲〉、〈回音〉、〈運動會〉、〈六氏先生〉、〈夕北雨〉、〈菊花〉、〈農工商〉、〈臺灣風景〉等十五首歌曲及式日歌曲〈敕語奉答〉、〈始政紀念日〉等皆一條所作，其他有〈臺北市歌〉、〈基隆市歌〉、〈屏東市制紀念歌〉、〈臺北州歌〉、〈嘉義州歌〉、〈我們的臺北〉、〈青年團歌〉、〈防火之歌〉、〈藩界勤務之歌〉、〈藩界警備

壯夫歌〉、〈鵝鸞鼻蕃山之朝〉等。1919 年一條與館野弘六組織高砂歌劇協會，演出〈吳鳳と生番〉、〈首祭の夜〉、〈如意輪堂〉、〈羊飼の少女〉等小歌劇，其中〈吳鳳と生番〉、〈首祭の夜〉由西口柴瞑編劇，一條慎三郎作曲，〈如意輪堂〉由阪本權三編劇，一條慎三郎作曲，〈羊飼の少女〉由一條慎三郎作曲及編劇，發表《音樂の玩賞と》、《御大典と音樂》、《音樂緒論》等論文於《臺灣教育》。1925 年繼張福興之後，赴臺東馬蘭社和花蓮一帶六個番社采集阿美歌曲十四首，卓溪、太魯閣、太麻里、知本歌謠十六首，由臺灣教育會出版爲《阿美族蕃謠歌曲》及《排灣、布農、泰雅族之歌》各一冊。1929 年在臺灣放送協會兼職，組織「臺北合唱團」，同年 5 月 24 日組成「JFAK 管弦樂團」，1943 年在臺北公會堂「紀念大東亞戰二周年音樂會」指揮全員裝著戰鬥服之合唱團，合唱〈米英擊滅の歌〉、〈大詔奉戴日の歌〉、〈みたみねわ〉等時局歌曲，在臺三十五年，爲日據時期相當活躍之音樂教師。

一眼板

　　民間音樂以板（鵲板）、鼓（班鼓）擊拍，強拍稱「板」，記以「、」，以鼓擊弱拍或次強拍，記以「○」，稱爲「眼」。民間樂人記板不點眼，不嚴格分別板眼符號，有三眼板（四拍子）、一眼板（二拍子）、有板無眼（一拍子）、散板等四種板式。

一撩

　　南管稱拍法爲「撩拍」，記於詞

右，「拍」代表強拍，記作「○」，「撩」為弱拍，記以「、」，一撩屬短調，相當西樂之二拍法。

一撩拍

即「一撩」，見「一撩」條。

乙未割臺歌

日人據臺後，行「六三法」、「匪徒刑罰令」、「保甲制」、「招降政策」等惡法脅制臺人，臺人飽受高壓及奴化欺壓、蹂躪，不甘囁嚅，乃有〈乙未割臺歌〉等歌謠流傳民間，以宣洩怨懟悲憤，見證日人野蠻霸道，是殖民歲月家國血淚之痛史，臺灣民謠中最具歷史意義的歌曲之一。

二　畫

丁春榮

北京梨園出身，1930年擔任臺南良皇宮雅成社京劇子弟團教席。

丁班

日據初期亂彈班，址在臺南將軍鄉，又稱「將軍班」，班主丁其章，又稱「丁班」，名角頗多，演出狀況甚佳。

丁紹儀

無錫人，清道光年間嫁妹彰化，在臺停留八個月，輯成《東瀛識略》，為研究臺灣早期先民及原住民生活之重要文獻，曾記云：「南人尚鬼，臺灣尤甚。病不信醫，而信巫。有非僧非道專事祈禳者曰客師，攜一撮米往占曰米卦；書符行法而禱於神，鼓角喧天，竟夜而罷。病即不愈，信之彌篤。凡寺廟神佛生辰，合境斂金演戲以慶，數人主其事，名曰頭家。最重者，五月出海，七月普度。出海者，義取逐疫，古所謂儺。鳩資造木舟，以五彩紙為瘟王像三座，延道士禮醮二日夜或三日夜，醮盡日，盛設牲醴演戲，名曰請王。」又云：「彰化內山番，止繫尺布於前，風吹則全體皆現。炎天或結蔴篥，縷縷繞垂下體，以為涼爽。冬以鹿皮披於身閒。有鹿皮蒙首，止露兩目者，亦有披氈及以卓戈文蔽體者。皆赤足，不知有屨。每年二月力田之候名『換年』，男女俱披雜色綢宇，相聚會飲，聯手頓足歌唱以為樂。土目多用優人蟒衣、皁靴，其帽箍外加金圈為飾，或插雉尾二。」又云：「番女以大木如拷栳鑿孔其中，橫穿以竹，使可轉，纏經於上，刻木為軸，繫於腰，開閣穿梭，織而成布，頗堅緻。番童截竹，窾四孔如簫，長可二尺，通小孔於竹節間，就鼻橫吹，曰鼻簫，音不甚揚，當為簫之別調」。

七夕銀河

鋼琴曲，江文也十二首〈鄉土節令詩〉之一，描述臺灣節令喜慶氣氛，鄉土風味濃郁，1947年首演於北平藝術專科學校校際觀摩演奏會，作品第53～7號。

七子班

小梨園別稱，由童子七人分演生、旦、淨、丑、末、外、貼等腳色，多文戲，用泉州語道白，主要流行於泉州、廈門、臺灣及南洋各

地，閩南語系古老劇種之一。約康熙三十六年（1697）前傳入臺灣，郁永河《臺灣竹枝詞》記云：「肩披鬖髮耳垂璫，粉面紅唇似女郎；馬祖宮前鑼鼓鬧，侏㒇唱出下南腔」，所記當即小梨園。「七子班」聲調迥別，靡靡詞蕩，惺惺作態，當時社會風氣未開，每多認爲不宜，《漳州志》論該戲罪曰：「其淫亂未可使善男女見之」；《澎湖廳志》「風俗章」云：「廈門前有荔鏡傳，演唱泉州陳三拐誘潮五娘私奔，淫詞醜態、婦女觀者如堵，遂多越禮私逃之案，前署同知薛凝度禁止之」；連雅堂《臺灣通史》「風俗志」云：「演劇爲文學之一，善者可以感發人之善心，惡者可以懲創人之逸志，其效與詩相若，而臺灣之劇尚未足語此。臺灣之劇一曰亂彈，傳自江南，故曰正音，其所唱者大都二黃、西皮，間有崑腔，今則日少，非獨演者無人，知音亦不易也。二曰四平，來自潮州，語多粵調，降於亂彈一等。三曰七子班，則古梨園之制，唱詞道白，皆用泉音，而所演者則男女悲歡離合也。……又有采茶戲者，皆自臺北，一男一女，互相唱酬，淫靡之風，侔於鄭衛，有司禁之。」1910 年左右，臺南有黃群「金寶興」、金標「和聲班」，新竹有林豬清、蔡道、胡阿菊及 1918 年演於臺北新舞臺之「香山小錦雲」等七子班，受北管戲及歌仔戲興起影響，漸受冷落，職業七子戲班多已散佚。

七寸蓮

北管吹場音樂之一。

七句詩

客家歌謠，流行於美濃等地區。

七字反

「七字調」同音換調手法，拍板位置、過門規格一致。

七字仔

歌仔戲「歌仔」體系曲調，有「七字仔正」、「古早七字仔」、「四空仔」、「七字仔反」、「賞花調」、「臺北調」、「狀元調」等，亦可用爲「四空反」、「五空反」等變體或組成新曲演唱。

七字仔白

歌仔戲「七字仔調」常以半唸半唱方式說唱或對話，俗稱「七字仔白」，普遍唱法爲第一句唱（有例外），第二句唸白，第三句唸白，第四句必唱，一般都加間奏。

七字仔調

南管曲牌，樂風優雅、古樸，以男女離別及相思幽怨居多，可視爲說唱摘篇或選曲，有「周成過臺灣」、「大明節孝」、「斷機教子」、「金姑看羊」、「山伯英臺」、「孟姜女」等曲調千餘首，注有「管門」、「潑門」、「曲牌」、「撩拍」，在民間曲藝中獨樹一格。

歌仔戲主要唱腔，每首四句、每句七字，又稱「歌仔調」，具濃厚鄉土色彩，一般敘述多用中板，憤怒用快板，悲傷用慢板，長篇說唱或對話時，常用半唸半唱「七字仔白」，也用爲「雜唸仔」開頭樂句，具即興性，以椰胡（殼仔弦）爲主要伴奏樂器，其他有大筒弦、笛子等。

七字哭

歌仔戲七字仔「哭調體系」曲調。

七字連

即「七字調」，見「七字調」條。

七字調

歌仔陣說唱發展成之戲曲化唱腔，唱於迎神賽會陣頭。

七字調背調

歌仔戲七字仔「南管體系」曲調。

七字調連空奏

慢板七字調，又稱「七字聯彈」，長短句歌詞結構，倚聲填詞，由一生一旦輪唱，一人唱前奏及過門（即「空奏」），另一人唱原旋律，互傾情衷，或互訴思念，委婉動人，富抒情性，「山伯英臺」、「李娃傳」、「秋風辭」等戲用之。

七字聯彈

慢板七字調，即「七字調連空奏」，見「七字調連空奏」條。

七律制音階

傳統管樂器勻孔開制，接近十二律折衷，形成擴大自然七律制音階，易於循環七調，控制音準，亦兼顧「反七管」應用。

七星

佛教音樂板式，一板七眼之八拍子拍法。

七星步

表演身段，宜蘭老歌仔戲生旦出場時，行「四大角」，即所謂「踏四門」，生邁「七星步」，旦走「月眉彎」。

七音

即「雲鑼」，北管幼曲、崑腔或走唱時，用七音等「幼傢俬」，音色明亮清雅。

七音聯彈

日據時期臺灣文藝雜誌，1925年張維賢等創刊。

七腳戲仔

小梨園別稱，即「七子班」，見「七子班」條。

七管圖

客家吹場音樂，八音團曲目之一。

七撩

南管稱拍法為「撩拍」，記於詞右，「拍」為強拍，記作「○」，「撩」為弱拍，記以「、」，七撩屬長調，相當西樂之八拍法。

七撩拍

即「七撩」，見「七撩」條。

七響

車鼓戲目，新廟落成時，常做為建醮、神誕、出巡等迎神賽會之「陣頭」，演於鄉間廣場。

九才子二荷花

臺灣歌仔，見於歌冊。

九甲戲

即「高甲戲」，見「高甲戲」條。

九江口

北管戲「福路」有戲碼二十五大本，常演劇目有「九江口」等。

九更天

北管劇中過關或嫖院吃酒時，佐觸妓家所唱小曲。

九角戲

即「高甲戲」，見「高甲戲」條。

九家戲

即「高甲戲」，1913 年柯丁丑《臺灣の劇に就いこ》中做「九家戲」，見「九甲戲」。

九腔十八調

客籍人士遷入兩廣後，受客居環境、風俗方言及人口再移動影響，出現有海陸腔、四縣腔、饒平腔、陸豐腔、梅縣腔、松口腔、廣東腔、廣南腔、廣西腔等九種以上腔調，〈平板〉、〈山歌仔〉、〈老山歌〉（亦稱南風調）、〈病子歌〉、〈初一朝〉、〈懷胎曲〉、〈十八摸〉、〈苦力娘〉、〈送金釵〉、〈思戀歌〉、〈洗手巾〉、〈剪剪花〉（亦稱十二月古人調）、〈陳士雲〉、〈上山採茶〉、〈瓜子仁〉、〈賣酒〉（亦稱糶酒）、〈桃花過渡調〉（亦稱撐船調）、〈繡香包〉等十八種以上曲調，配合採茶、農耕等勞動，行歌互答，曲調優美，形式樸拙，唱腔自由，節奏流暢，擅用滑音、振音、連音、倚音、迴音等裝飾音，以獨唱、答唱法最多，旋律隨平仄聲調有較大跳動，有佳妙前奏，歌詞多即興性，比喻佳妙，哲理深奧，是最能代表客家民謠特色之歌謠之一。

九會仔

亂彈班表演家，後龍東社人，臺南老榕班出身，全臺第一文老生，六月演戲能不流汗，架勢宛然，「過秦嶺」、「白虎堂」、「南天門」皆其拿手戲。

九錘半

戲劇開演前之「鬧臺鑼鼓」，可任意反覆或接轉，以丕顯其錯綜變化及緊張氣氛。

九齡雪

天樂社藝妲班表演家，以老生見長。

二八佳人

客家民歌，常用為車鼓伴奏。

二十一弦改良箏

1973 年 2 月 25 日，何名忠、魏德棟等發起成立「中華民國樂器學會」，從事國樂器改良與創新，製有新制「二十一弦改良箏」等。

二十四孝新歌

俗曲唱本，新竹竹林書局刊行。

二十四拜新歌

俗曲唱本，新竹竹林書局刊行。

二十四送

七字仔，1921 年片岡巖《臺灣風俗誌》中，記有「七字仔」〈二十四送〉及俗歌、童謠、流行歌等，豐富有趣。

二十四送新歌

俗曲唱本，新竹竹林書局刊行。

二十步送妹歌

俗曲唱本，廈門博文齋書局、會文堂書局、新竹竹林書局、嘉義捷發出版社皆有刊本。

二凡

北管曲牌中，皇帝起兵用「大班祝」，宰相用「大監州」、「小監州」，王爺「一江風」，大盜用「二凡」，小賊用「下山虎」，番將用「番竹馬」，諸葛亮專用「孔明贊」……各司其事，不得紊亂。

二六

即「二六板」，皮黃板式之一，一板一眼，速度中庸，與「原板」較接近，旋律簡略，腔少字多，朗誦性強，長於敘事。

二六板

即「二六」，見「二六」條。

二手弦

歌仔戲文場伴奏樂器，即「大廣弦」，見「大廣弦」條。

二月戲

美濃開庄後，每年二月闔家「掛紙」敬謝河神、土地伯公賜予水源收成，保佑平安，嘗集資請苗栗等地客語老歌仔戲團南來唱戲酬神，成為美濃「二月戲」特有風俗。

二四譜

潮樂用譜。以漢字數字「二、三、四、五、六、七、八」記寫音階，與工尺譜字「合、四、上、尺、工、六、五」對應，以潮語讀為唱名，小圈代表板位，點板代表節奏，是同時指明音序、彈弦及唱名之箏樂音位譜，如「輕三六」與「重三六」即在反映潮箏第三與第六弦輕按與重按所產生之不同音階，潮樂「輕三六調」、「重三六調」、「活五調」及「輕三重六調」調性之由來亦因有解釋。

二見屋商店

日據時期樂器、樂譜專售店，位於嘉義北門外。

二弦

即「二胡」，或稱「六角弦」，一般製以紫檀或紅木，蒙蛇皮，琴筒呈六角形，對角線長約七公分，琴身總長約七十二公分，用絲弦或鋼弦，「D、a」定弦，馬尾竹弓，奏時右手姆指按弓，中指曳定馬尾即抽，按法全在提手有勢，弓路扎準，直貫一弓，簫後方止，逗字摺聲頂手莫動，頻字蓄勢緩挨，上手過字惟取活動，逢撐指聲宜慢，出起勿儳先，收宜後止，最忌發聲引空，揭線無定，粗弓硬手，濫帶別音，無分高下，不能助簫作勢，擾亂弦管清規，簫淡則隨之，簫濃當附之，過字宜細，貫長宜結，起伏輕挫，如流水歸源入曲，音色清脆柔美，通常搭配京胡或殼仔弦作二手弦用，細膩抒情，北管文場、客家民謠、客家采茶戲、四平戲、歌仔戲及潮州器樂曲用為伴奏樂器，華彩樂段表現力豐富，亦用於獨奏及合奏。

南管「下四管」樂器，琴柱十三節，琴筒取材林投樹幹，質輕堅硬，共鳴效果佳，用絲弦，內弦只拉不推，外弦空弦只推不拉，緊隨簫聲，留尾韻於簫後，使旋律更見豐潤。

即「胡琴」或「南胡」，見「南胡」條。

二林大奇案

俗曲唱本，新竹竹林書局刊行。

二度梅全歌

俗曲唱本，潮州李萬利刊本，3冊9卷。

歌仔戲劇目，宜蘭壯三涼樂班等戲班經常演出之戲碼。

二度梅調

電視歌仔戲主題曲，許再添創作，自此以爲調名流傳至今。

二胡

即「二弦」，見「二弦」條。鋼琴小品，江文也《斷章小品》鋼琴曲集十六首小曲之一，1938年曲集獲威尼斯第四屆國際現代音樂節作曲獎。名鋼琴家、作曲家齊爾品Alexandre Tcherepnine（1899～1977）曾在巴黎、維也納、日內瓦、柏林、布拉格、紐約演奏此曲，並收於其《齊爾品樂集》（Tcherepinine Collection）中。

二郎神

南樂曲牌。

二進宮

北管劇目。

二黃平板

北管唱腔屬「板腔體」，二黃曲調主要有「二黃平板」等。

二黃平疊板

亂彈板式，如「借茶」戲中「二黃平疊板」。

二黃垛子

北管二黃曲調主要唱腔，句式緊湊、節奏鮮明，朗誦性強，宜於表現指責、控訴及爭辯等。

二黃倒板

北管唱腔屬「板腔體」，二黃曲調主要有「二黃倒板」等。

二調

南樂滾門之一。

二轉貨郎兒

北管幼曲之一。

人人

日據時期文藝雜誌，1925年臺北人人雜誌社發行，楊雲萍主編，臺灣較早之白話文學雜誌之一。

人心不足歌

俗曲唱本，新竹竹林書局刊行。

人生必讀書歌

臺灣歌仔，見於歌冊。

人生婦人心

臺灣歌仔，見於歌冊。

人生調

流行歌曲，歌仔戲吸收爲其曲調。

人形

日據時期文藝雜誌，臺北人形詩社發行，1918年受民政長官下村宏支援創刊，西口進卿編輯，宣言云：「人形乃以創作詩歌爲主，並容納小說、戲曲、腳本、樂譜、插圖等之文藝，蓋期其爲南國唯一之思潮雜誌」，1919年第13期後停刊。

人插花伊插花

日本據臺後，行「六三法」、「匪徒刑罰令」、「保甲制」、「招降政策」等惡法脅制臺人，臺人飽受高

壓及奴化欺壓、蹂躪，不甘囁嚅，
乃有〈人插花伊插花〉等歌謠流傳民
間，以宣洩怨懟悲憤，見證日人野
蠻霸道，是殖民歲月家國血淚之痛
史，臺灣民謠中最具歷史意義的歌
曲之一。

人道
　　流行歌曲，據 1932 年上海聯華
電影故事（金擎宇據鍾石根原著改
編，卜萬蒼導演，林楚楚、金焰、
黎灼灼主演）所作同名歌曲，李臨
秋作詞，邱再福作曲，歌仔戲吸收
為其曲調。
　　唱本，嘉義捷發出版社刊行。

八七水災歌
　　俗曲唱本，新竹竹林書局刊行。

八十島薰
　　吳成家藝名，見「吳成家」條。

八大贊
　　佛教稱外江調〈佛功德〉、〈香爐
乍想〉、〈虔誠奉香花〉、〈戒定眞
香〉、〈寶鼎〉、〈稽首皈依大覺尊
〉、〈戒定慧〉、〈佛寶〉為八大贊。

八小折
　　錦歌主要曲目，即〈妙常怨〉、〈
金姑趕羊〉、〈井邊會〉、〈董永遇
仙姬〉、〈呂蒙正〉、〈壽昌尋母
〉、〈閔楨拖車〉、〈玉貞尋夫〉等
八小折。

八小節
　　錦歌曲目，即「妙常怨」、「董永
」、「井邊會」、「呂蒙正」、「劉永
」、「壽昌」、「閔楨」、「高文舉與
玉貞」等八小節。

八月十五喜洋洋
　　民間曲調，彭德政填以傳報耶穌
誕生佳音歌詞後，成為基督教歌曲
〈聖子耶穌來降臨〉，收為《新聖詩
》第 247 首。

八仙圖全歌
　　俗曲唱本，潮州瑞文堂藏版，李
萬利刊本，3 冊 10 卷。

八句詩
　　客家吹場音樂，八音團曲目之一。

八里園
　　北管「弦譜」曲牌，絲竹樂，以殼
仔弦主奏，配以二弦、三弦、月
琴、雲鑼等，音色明亮清雅，常做
為戲劇表演、串場音樂或宗教儀式
過門。

八卦山頂層樓相剖
　　日本據臺後，行「六三法」、「匪
徒刑罰令」、「保甲制」、「招降政
策」等惡法脅制臺人，臺人飽受高
壓及奴化欺壓、蹂躪，不甘囁嚅，
乃有〈八卦山頂層樓相剖〉等歌謠流
傳民間，以宣洩怨懟悲憤，見證日
人野蠻霸道，是殖民歲月家國血淚
之痛史，臺灣民謠中最具歷史意義
的歌曲之一。

八板頭
　　北管器樂曲牌，作伴奏或獨奏用。

八音
　　民間祭祀或喜慶喪葬所用傳統音
樂，如「紅空ㄟ」（喜慶事）之〈百家
春〉，較中性之〈閒下無事〉、〈寄
生草〉、〈喜串〉、〈兩句半〉、〈三
句半〉、〈醉月登樓〉，〈水底魚

〉,〈朝天子〉,「烏孔ㄟ」(喪事)
之〈揮紅淚〉(俗稱「五節」)、〈水
中蓮〉、〈靈串〉、〈妝臺秋思〉等
皆是,又稱「什音」,樂器用殼仔(
椰胡)、大廣弦、三弦、月琴、南
胡、筒子(二胡一種)、小吹(達仔
)、品仔(笛)、洞簫及打擊樂器
等,以客家八音、閩南什音爲樂種
代表。

十九世紀中葉,臺南孔廟禮樂局
往閩浙招聘樂師教導禮樂生,「十
三音」自是入傳各地,臺南文武聖
廟春秋祀典或繞境游行時用之,而
後民間喪喜事多有應用,喪事用二
胡、月琴(或三弦)、大吹、大廣
弦、鈸、鑼、木魚、鼓,稱「八音
」,喜事在八音樂器外,改「大吹」
爲「小吹」,加三弦、笛爲「十音」。

八音班

客屬移民帶入臺灣之器樂演出形
式,又稱「鑼鼓班」,分「吹場樂
」、「弦索」兩類,初用於民間迎送
禮俗、廟會祭祀及宴饗表演,發展
過程中,吸收山歌、民間小調及戲
曲曲牌,以嗩吶演奏過場,其他有
管、笛、小椰胡、大椰胡、京胡、
三弦、秦琴、喇叭琴、揚琴、單皮
鼓、通鼓、小鈸、小鑼、大鑼、梆
子、竹板等,是客家色彩濃重之民
間器樂藝術,豐富而活潑。

八管

傳統器樂演奏形式之一,安平每
年 3 月 20 日迎媽祖、迎神,用「八
管」。

八駿馬

南管名曲,由馬嘶聲帶出「龍馬
負圖」(驊騮開道)、「麒麟穿隊」(

騄駬開游)、「馳驪騙馳」、「黃驃
跳澗」、「烏騅掣電」、「赤兔嘶風
」、「青驄展足」、「犧騮卸鞍」(白
犧歸山)等八個樂章,描寫八匹駿
馬風馳勁采,以雷同旋律模式演繹
其變化。第一、三、四樂章有象徵
馬鞭聲八度滑音(古譜標示「聽弦」
),簫弦與琵琶同時滑向高音勁
止,二弦以挑弦方式象徵馬蹄聲,
洞簫高音域馬嘶聲亦爲佳處。

八寶金鐘下集全歌

潮州俗曲唱本,風城逸士作,李
萬利藏板、刊本,2 冊 10 卷。

八寶金鐘上集全歌

俗曲唱本,潮州五福堂藏版,李
春記書坊刊本,2 冊 8 卷。

刀馬旦

花旦與武旦間之角色,除武功表
演外,有靈活作表及流利唸白。

十一孔新笛

1936 年丁燮林創制之新笛,又稱
「律笛」,按明朱載堉十二平均律
制,一律一孔,共十一律十一按
孔,另一律爲筒音 D(全按),有三
個八度,能發出三十四個音,演奏
時左手食指按兩孔,其他一孔一
指,可轉十二調。新笛音色柔美、
恬靜、清幽、雅潔,毫無燥氣,適
於合奏,技巧與傳統竹笛迥異,習
慣吹奏傳統笛者較難掌握,且音量
較小,現漸少使用。

十九路軍抗日大戰歌

俗曲唱本,廈門博文齋書局刊行。

十二丈

北管福祿（舊路）唱腔中，長篇三眼板板腔，歌詞反覆演唱。

十二丈調

歌仔調，吸收自亂彈福路唱腔「十二丈」前奏。

十二月古人調

時令歌，即〈剪剪花〉，美濃客家歌謠，客家「九腔十八調」之一。

十二月抗日歌謠

日本據臺後，行「六三法」、「匪徒刑罰令」、「保甲制」、「招降政策」等惡法脅制臺人，臺人飽受高壓及奴化欺壓、蹂躪，不甘囁嚅，乃有〈十二月抗日歌謠〉等流傳民間，以宣洩怨懟悲憤，見證日人野蠻霸道，是殖民歲月家國血淚之痛史，臺灣民謠中最具歷史意義的歌曲之一。

十二月歌

時令歌，木刻本，閩南語俗曲唱本。

十二月調

時令歌，以「正月元宵、二月春分、三月清明、四月小滿、五月龍船、六月碌磚（翻土、碾打田土為漿）、七月中元、八月中秋、九月重陽、十月收冬、十一月落霜、十二月送神」或「正月人打鼓，二月人娶某，三月迎媽祖，四月無乾土，五月芒種雨，六月火燒埔，七月人普渡，八月土地公，九月九降風，十月三界公，十一月來搓圓，十二月罕過年」等時令節事為曲調，歌唱〈唐山調〉、〈病子歌〉、〈予人招歌〉、〈燈籠歌〉等抒發思鄉及思

戀親人之生活歌謠。

十二更鼓

時令歌，臺灣歌仔，見於歌冊。

十二更鼓歌

時令歌，俗曲唱本，有新竹竹林書局、嘉義捷發出版社刊本。

十二門人新歌

俗曲唱本，臺中瑞成書局刊行。

十二按

七字仔，1921年片岡巖《臺灣風俗誌》中，記有「七字仔」〈十二按〉及俗歌、童謠、流行歌等，豐富有趣。

十二寡婦征西番全歌

潮州俗曲唱本，1冊4卷。

十八姑娘一朵花

流行歌曲，原曲為栗原白也作詞，鄧雨賢作曲，1938年發表於臺北公會堂（今中山堂）之〈番社の娘〉，周添旺曾配為哀愁、緩慢之閩南語版〈黃昏愁〉，光復後，「愁人」再配為輕快活撥之國語版〈十八姑娘一朵花〉。

十八棚頭

梨園戲三個流派各有十八個基本劇目，稱為「十八棚頭」，又稱「棚內戲」，見「梨園戲」條。

十八寡婦

北管劇目，講楊家將故事。

十八摸

客家「九腔十八調」之一，亦用為

車鼓、北管排場、歌仔戲中插演之對唱小曲。1921 年片岡巖《臺灣風俗誌》中收有此歌及其他俗歌、童謠、流行歌等，豐富有趣。

十八嬌連勸善歌

臺灣歌仔，見於歌冊。

十三音

文人合奏音樂，即「十三腔」，又稱「昆腔」、「十全腔」，彰化「安樂軒」稱其爲「鋦腔陣」或「鋦鏘隊」，流行於臺灣南部地區，見「十三腔」條。

十三腔

道光十五年（1835），臺南以成樂局董事吳尙新、劉衣紹等增補文廟樂器，協正音律，往閩浙聘請樂師，同時習得民間器樂曲「十三腔」，後逐漸由赤嵌樓「集興社」、天壇「以和社」傳至其他地方，又稱「十三音」、「昆腔」、「十全腔」、「拾全箜」，「鋦腔陣」或「鋦鏘隊」，用三音、叫鑼、雙音、鱷鐸、餅鼓、檀板、笛、簫、笙、管、琵琶、三弦及提弦、和弦、鐘弦、鼓弦、四弦、提壺、貓弦等胡琴而得名，雙清、秦箏爲後增入。「十三腔」樂音優雅，古風宜人，祀孔主要由士紳、樂生組成，以臺南、高雄兩地爲盛，又以臺南以成社最負盛名，臺南孔廟「望燎」及祭祀五代先王時，奏「十三音」，有〈珍珠簾〉、〈平沙落雁〉、〈滿堂紅〉、〈錦上添花〉、〈梅春〉、〈殿前吹〉、〈折桂令〉、〈萬仙歌〉、〈柳條金〉、〈四景〉、〈小八景〉、〈元宵景〉、〈昇平樂〉、〈銀連環〉、〈水底魚〉等百個以上曲牌，亦可由四至

八首曲牌聯套用之，除文武聖廟春秋祀典外，亦參加民間慶典演出，分「大合奏」及「小合奏」兩種形式，「大合奏」用於釋奠或宗教祭祀，奏於室外繞境游行，「小合奏」以揚琴主奏，有雙音、餅鼓、檀板等擊樂器，通常奏於室內，行列隊形及樂器配置均有定規。

十月花胎

俗曲唱本，有新竹竹林書局、臺中文林書局刊本，歌仔戲吸收爲其「車鼓體系」曲調。

十四行中音揚琴

中央廣播電臺國樂團播遷來臺後，新製有十四行中音揚琴等樂器，使揚琴音域、準度等問題得有較好解決，樂隊聲部亦因此更見齊全。

十全腔

即「十三腔」，文人合奏音樂，流行於臺灣南部地區，又稱爲「十三音」、「昆腔」、「鋦腔陣」或「鋦鏘隊」。

十字館

日據時期劇場，位於臺北北門，1900 年 7 月開幕，經常演出日本歌舞劇，阪東竹三郎曾率劇團在此演出「三番叟引發暗鬥」等劇。

十步珠淚

俗曲唱本，廈門手抄本。

十步送歌

俗曲唱本，廈門博文齋書局刊行。

十盆牡丹歌

俗曲唱本，新竹竹林書局刊行。

十音

南音分「上四管」和「下四管」兩種演奏形式，唐宋遺制。「下四管」亦稱「十音」，樂器用南噯（中音嗩吶）、琵琶、二弦、三弦及響盞、狗叫、鐸（木魚）、四寶、聲聲（銅鈴）、扁鼓等打擊樂器，惠安一帶加用雲鑼、銅鐘(乳鑼)、小鈸等器。

十九世紀中葉，臺南孔廟禮樂局往閩浙招聘樂師教導禮樂生，「十三音」自是入傳並風行臺南各地，文武聖廟春秋典或繞境游行時用之，而後亦用於民間喜喪事，喪事用稱「八音」，使用二胡、月琴（或三弦）、大吹、大廣弦、鈸、鑼、木魚、鼓，喜事用「十音」，包括八音所用樂器，但改「大吹」為「小吹」，外加三弦、笛。

十音鑼

由大小不等、音色與音高各異之十或十餘鑼面組成，懸於架，以單槌或雙槌擊奏，多用於民間吹打樂中，適於表現歡樂、喜慶情緒。

十送金釵

客家戲曲有「相褒」及「三脚采茶」之分，「相褒」由一旦一丑演出，「三脚采茶」由二旦一生或生、旦、丑以唱白方式表演，又稱「三脚班」，嘗以「張三郎賣茶」為題，編有十大齣及數小齣男女私情戲，丑名張三郎(茶郎)，且為張妻(大嫂)，及張三郎之妹(三妹)，有「十送金釵」、「上山採茶」、「送茶郎」、「跳酒」、「勸郎怪姊」等趣味性戲段，多插科打諢，簡單富即興性。

十條歌

數字歌，俗曲唱本，臺北光明社刊行。

十牌

昆曲聯曲體套曲，用於亂彈武戲「秦瓊倒銅旗」等劇，由「新水令」、「步步嬌」、「折桂令」、「江兒水」、「雁兒落」、「收江南」、「園林好」、「沽美酒」、「尾聲」等牌子組成。

十想挑柴歌

數字號子，美濃客家歌謠之一。

十勸君

數字歌，俗曲唱本，廈門手抄本。

十勸君娘、改良守寡、正月種葱合歌

數字歌，俗曲唱本，臺中瑞成書局刊行。

十勸姊歌

數字歌，臺灣歌仔，見於歌冊。

十歡

民間器樂演奏曲，安平每年3月20日迎媽祖、迎神，用「十歡」。

卜卦調

乞者每以漁鼓或月琴伴奏，唱〈卜卦調〉沿門央請接濟，歌仔戲吸收為其曲調，臺南許丙丁重新填詞唱為「勸世歌」後，風行各地。

卜魚

車鼓擊奏樂器，又稱「四塊」、「四寶」、「梆子」、「南梆」或「叩仔」，用於武場或戲劇鬧臺。

又勸莫過臺灣歌
　　木刻本，閩南語俗曲唱本。

义士管
　　「士工管」反管，共同音爲「士」，與南管「五六四义管」相同，月琴用「义士管」時，以「6、2」定弦。

三　畫

三一合唱團
　　合唱團，萬華、大稻埕、三重埔教會詩班四十餘人聯合組成，陳泗治指導，1943 年 12 月 23 日首演陳泗治創作基督教歌曲〈上帝的羔羊〉。

三十二呵
　　1921 年片岡巖《臺灣風俗誌》中，收有此歌及其他俗歌、童謠、流行歌等，豐富有趣。

三十珠淚歌
　　俗曲唱本，廈門博文齋書局刊行。

三大件
　　京劇中稱京胡、京二胡及短柄月琴爲「三大件」。
　　客家漢劇音樂以二簧、西皮爲主，文場樂器用頭弦（兼嗩吶）、月弦、小三弦，俗稱「三大件」。

三女奪夫歌
　　臺灣歌仔，見於歌冊。

三小戲
　　以小生、小旦、小丑三行當爲主之戲劇演出，歌仔戲等屬之。

三山劇團
　　閩劇劇團，1949 年自閩來臺演出，因政情丕變滯臺發展。

三不合
　　北管依劇情變化，以不同鼓介（即鑼鼓打法）指揮場面進行，「三不和」爲其中跳臺鼓介。

三六九小報
　　日據時期文藝刊物，1930 年 9 月臺南三六九小報社發行，每月逢三、六、九日出版，發行人趙雅福，編輯王開運（1899～1969）、蔡培楚，內容以小說、隨筆爲主，同年 12 月 9 日第廿八號起，連載佩雁遺著明史說部《金魁星》，全部百萬餘言，頗獲好評，1935 年 10 月易名《南方》，至 1943 年 8 月停刊。

三月三
　　閩潮民歌小調，常用爲車鼓伴奏。

三世同修
　　大白字戲劇目，唱白用土音。

三仙白
　　北管排場，劇情與「三仙會」大致相同，有唸白，無唱腔，「三仙會」有「四功曹」，「三仙白」則無。

三仙會
　　亂彈戲昆腔吹腔扮仙戲，演於地方廟慶子弟班「噴吹排場」或「酬神演戲」，先有「三仙會」、「醉八仙」、「封相」等扮仙戲，後接演人間

戲「別府」、「哪吒下山」等。

三句半
　　客家吹場音樂，只存曲目。

三生有幸
　　流行歌曲，歌仔戲吸收爲其曲調。

三交叉腳
　　原住民舞蹈，雅美族女子舞蹈形式之一。

三合明珠
　　臺灣歌仔，見於歌冊。

三成堂
　　歌仔冊印刷所，位於高雄。

三百三
　　戲劇表演家，上海人，日據時期來臺演於臺南「紫雲歌劇團」，擅三國戲中之張飛得名。

三伯出山歌
　　俗曲唱本，嘉義捷發出版社刊行。

三伯出山糊靈厝歌
　　俗曲唱本，有新竹竹林書局及嘉義捷發出版社刊本。

三伯回家想思歌
　　俗曲唱本，新竹竹林書局刊行。

三伯回陽結親
　　臺灣歌仔，見於歌冊。

三伯和番歌
　　臺灣歌仔，見於歌冊。

三伯看花燈
　　臺灣歌仔，見於歌冊。

三伯英臺
　　俗曲唱本，有廈門手抄本。
　　大白字戲劇目，唱白用土音。

三伯英臺洞房吟詩歌
　　俗曲唱本，新竹竹林書局刊行。

三伯英臺遊地府歌
　　俗曲唱本，嘉義捷發出版社刊行。

三伯英臺遊西湖歌
　　俗曲唱本，嘉義捷發出版社刊行。

三伯英臺遊西湖賞百花歌
　　俗曲唱本，新竹竹林書局刊行。

三伯英臺歌集
　　俗曲唱本，新竹竹林書局刊行。

三伯英臺罰紙筆看花燈歌
　　俗曲唱本，新竹竹林書局刊行。

三伯英臺賞百花歌
　　俗曲唱本，嘉義玉珍書局刊行。

三伯英臺離別新歌
　　俗曲唱本，嘉義玉珍書局刊行。

三伯祝家娶親新歌
　　俗曲唱本，臺北周協隆書局刊行。

三伯娶英臺歌
　　俗曲唱本，新竹竹林書局刊行。

三伯探
　　即老歌仔戲劇目「三伯英臺」。

三伯探英臺歌

俗曲唱本，新竹竹林書局刊行。

三伯想思討藥方歌

俗曲唱本，新竹竹林書局刊行。

三伯想思歌

俗曲唱本，嘉義捷發出版社刊行。

三伯顯聖托夢英臺歌

俗曲唱本，嘉義捷發出版社刊行。

三伯顯聖歌

俗曲唱本，新竹竹林書局刊行。

三步珠淚

流行歌曲，歌仔戲吸收為其曲調。

三官堂

北管福路本戲，小花有講古段，做司公，弄盤。

三弦

撥彈樂器，又名「弦子」，有「南三弦」及「北三弦」之分。「南三弦」琴杆、琴箱木製，蒙蛇皮或以梧桐附面，張尼龍弦，外兩弦定音與殼仔弦同，內兩弦與月琴同音，內外弦相差八度，中弦與外弦差五度，共鳴音域低，著重低音域應用，可彈性加花，節奏運用靈活，音色沈穩響亮，民間說唱音樂主要伴奏樂器；「北三弦」形似「南三弦」而較小，用於南管時，與琵琶齊奏而臻和妙，彈時由琵琶先取聲，方可摺音，然亦不可落後，頂手揭線，老己二指輕輕按準，惟取活動，下手要彈，己老稍合，聲勿過，大音結實，重手硬粗，輕手必暗，務使四管和如一聲，聲音鏗鏘有力，明亮清雅，合奏時常用以加

強節奏效果，富特色，車鼓、牛犁歌、南管、北管文場「細曲」或「弦譜」、「閩南什音」、「客家八音」、十三腔、京劇、歌仔戲及佛教音樂用為旋律或伴奏樂器。

三花

男丑，戲劇中甘草角色，不受時空背景限制，即興製造諧笑，為戲劇演出之重要角色。

三花便白

北管戲用上聲高去聲低，帶閩南腔之湖廣官話外，小花、三花等角色亦用白話（方言）演出，如「小花便白」、「三花便白」即是。

三星

佛教音樂板式，一板三眼。

三界公戲

即大戲，士林昌德洋舊街洲尾頭每年正月 15 日祭玉皇大帝於農神廟，演大戲，又稱「田甲戲」或「三界公戲」。

三重埔調

流行歌曲，歌仔戲吸收為其曲調。

三首交響練習曲

交響組曲，郭芝苑作品。

三浦富子

在臺日籍聲樂家，曾參加1935年「震災義捐音樂會」演出。

三國相褒歌

俗曲唱本，新竹竹林書局刊行。

三淨

又稱「大花臉」，劇中性格強烈角色，不論忠奸善惡，如張飛、曹操等屬之。

三眼板

北管音樂以板（鵲板）、鼓（班鼓）擊拍，強拍稱「板」，記以「、」，以鼓擊弱拍或次強拍，記以「〇」，稱「眼」。民間樂人記板不點眼，不嚴格分別板眼符號，有三眼板（四拍子）、一眼板（二拍子）、有板無眼（一拍子）及散板等四種板式。

三通鼓

安平縣喜事用「三通鼓」，吹「八音」，見《安平縣雜記》（約1898）。

三婿祝壽新歌

俗曲唱本，嘉義玉珍書局刊行。

三婿祝壽歌

俗曲唱本，新竹竹林書局刊行。

三進碧遊宮

北管劇目。

三義樂社

士林北管團體，由郭水土主事。

三腳采茶

客家戲曲有「相褒」及「三腳采茶」之分，「相褒」由一旦一丑演出，「三腳采茶」由二旦一生或生、旦、丑以唱白方式表演，又稱「三腳班」，嘗以「張三郎賣茶」爲題，編有十大齣及數小齣男女私情戲，丑名張三郎（茶郎），旦爲張妻（大嫂），及張三郎之妹（三妹），有「上山採茶」、「送茶郎」、「跳酒」、「勸郎怪姊」等趣味性戲段，多插科

打諢，簡單富即興性。

三腳班

即「三腳采茶」，見「三腳采茶」條。

三腳鼓

擊樂器。北管扮仙唱牌子詞，戲棚用嗩吶兩支，鑼鼓用打板及「三腳鼓」。

三臺令

南樂曲牌之一。

三趕歸宋

北管福路劇目，即「黑風山」，見「黑風山」條。

三慶班

閩人京班，1908～1909年間演於臺南「南座」，由老生李長奎、梁振奎，男武旦江全順，男花旦玉蘭花，三花吳國寶等演出「四盤山」、「火燒綿山」、「鐵公雞」、「殺子報」、「南天門」、「天雷報」、「討漁稅」等劇目。

三撩

南管稱拍法爲「撩拍」，記於詞右，「拍」代表強拍，記以「〇」，「撩」爲弱拍，記作「、」，三撩屬中調，相當西樂四拍法。

三撩拍

即「三撩」，見「三撩」條。

三樂軒

歌仔戲班，1928年春隨信眾返福建祭祖進香，演於同安白礁宮，由於語言相同，唱腔流暢動聽，造成

轟動，歌仔戲自此流行廈門等地，並逐漸在漳州、龍溪一帶生根，成為該地區重要劇種之一。

三歎梅雨

流行歌曲，陳君玉作詞，高金福譜曲。

三聲無奈

歌仔戲「哭調體系」曲調之一。

三賽樂

福州京班，1925 年 10 月應嘉義林依三之邀演於宜蘭、基隆、臺北、新竹、竹東、斗六、斗南、彰化、嘉義、臺南等地，布景華麗奇巧，頗能一新觀眾耳目。

三藏取經

亂彈童伶班墊尾戲，唱腔以「梆仔腔」為主。

三關鼓

亂彈戲開演前之鬧臺鑼鼓。

下小樓

北管吹譜。

下山虎

北管曲牌中，皇帝起兵用「大班祝」，宰相用「大監州」、「小監州」，王爺「一江風」，大盜用「二凡」，小賊用「下山虎」，番將用「番竹馬」，諸葛亮專用「孔明讚」……各司其事，不得紊亂。

下中原

北管劇目，即「司馬紅逼宮」。

下六大柱

北管戲腳色有「上六大柱」、「下六大柱」之分，「下六大柱」包括公末、老旦、二花、副生、花旦、副丑等。

下水滸

北管小曲之一。

下四管

南音分「上四管」、「下四管」兩種演奏形式，「上四管」似宋制「細樂」，「下四管」似宋制「清樂」，「上四管」以洞簫為主者稱「洞管」，用洞簫、弦、琵琶、三弦、拍板等樂器，以品簫（曲笛）為主者稱「品管」，以品簫代替洞簫，定調較洞管高一小三度，「下四管」用南噯（中音嗩吶）、二弦、三弦、琵琶及打擊樂器響盞、狗叫、鐸（木魚）、四寶、聲聲（銅鈴）、扁鼓等，惠安一帶有加用雲鑼、銅鐘（乳鑼）、小鈸之制。

下南

梨園戲有大、小之分，大梨園又有「上路」與「下南」之別，宋元時期，泉州經濟繁榮，泉州地方音樂、歌舞、戲曲鼎盛，漳泉一帶素來自稱「下南人」，戲班演戲稱「下南」，以有別於閩北「上路」戲劇，郁永河《臺灣竹枝詞》云：「肩披鬖髮耳垂璫，粉面紅唇似女郎；馬祖宮前鑼鼓鬧，侏㒧唱出下南腔」，當即指此，抗戰初期，閩南有「下南」二十多班，「上路」僅餘四、五班而已。

下南唐全歌

俗曲唱本，潮州李萬利春記刊本，4 冊 18 卷。內題「趙匡胤下南

唐收餘鴻」。

下南腔

朱景英，湖南武陵舉人，乾隆年間臺灣海防同知，撰有《海東劄記》（1774）云：「神祠，里巷靡日不演戲，鼓樂喧闐，相續於道。演唱多土班小部，發聲詰屈不可解，譜以絲竹，別有宮商，名曰『下南腔』，又有潮班，音調排場，亦自殊異，郡中樂部，殆不下數十。」郁永河《臺灣竹枝詞》云：「肩披鬖髮耳垂璫，粉面紅唇似女郎；馬祖宮前鑼鼓鬧，侏㒧唱出下南腔」，當即指此，抗戰初期，閩南有「下南」二十多班。

下馬

表演身段，歌仔戲等劇種經常用之。

下陳州

北管段仔戲，即「狸貓換太子」，唱「反西皮」。

上大人

北管福路小戲，排場用。

上大人咐花會

木刻本，閩南語俗曲唱本。

上小樓

北管吹譜。
客家吹場音樂，只存曲目。

上山采茶

客家戲曲有「相褒」及「三腳采茶」之分，「相褒」由一旦一丑演出，「三腳采茶」由二旦一生或生、旦、丑以唱白方式表演，又稱「三腳班

」，嘗以「張三郎賣茶」為題，編有十大齣及數小齣男女私情戲，丑名張三郎（茶郎），且為張妻（大嫂），及張三郎之妹（三妹），有「上山采茶」、「送茶郎」、「跳酒」、「勸郎怪姊」等趣味性戲段，多插科打諢，簡單富即興性，客家「九腔十八調」之一。

上六大柱

北管戲腳色有「上六大柱」、「下六大柱」之分，「上六大柱」包括老生、大花、正旦、三花（丑）、小生、小旦等，其中旦角及小生以假嗓演唱。

上六管

「合㐅管」反管，以「上六」的「六」為「5」，與「合㐅」的「合」（低音5)相同。「上六管」以「1、5」定音，與南管「倍思管」相同，月琴「上六管」時空弦音階為「5、1」，哭調或牽亡調亦用「上六管」調式。

上天臺

北管劇目，多用「二黃疊板」。

上尺工譜

民間藝人稱工尺譜為「上尺工譜」，用於「詞掛頭」中的「起譜」與「續譜」之「落譜」，偶亦用於正曲。

上代支那正樂考

音樂論述，江文也潛心古籍所得，有副標題《孔子音樂論》，東京三省堂出版（1942）。

上四管

南音演奏形式分「上四管」、「下四管」兩種，「上四管」似宋制「細

樂」，「下四管」似宋制「清樂」，「上四管」以洞簫為主者稱為「洞管」，用洞簫、弦、琵琶、三弦、拍板等五種樂器，以品簫（曲笛）為主者稱「品管」，以品簫（曲笛）代替洞簫，定調比洞管高一個小三度，「下四管」用南噯（中音嗩吶）、二弦、三弦、琵琶及打擊樂器響盞、狗叫、鐸（木魚）、四寶、聲聲（銅鈴）、扁鼓等，惠安一帶有加用雲鑼、銅鐘（乳鑼）、小鈸之制。

上田屋樂器部

日據時期樂器、樂譜專售店，位於臺北新起街。

上村親一郎

日人，1927 年臺灣總督府醫學專門學校設音樂部，外科日野一郎教授兼任部長，同年學校改制為臺北醫學專門學校，1929 年由耳鼻喉科教授上村親一郎接任音樂部長。

上帝的羔羊

基督教創作歌曲，1943 年陳泗治采聖經「行洗禮約翰」故事所寫中國風格創作曲，同年 12 月 23 日發表於聖公會教會（今中山基督教堂）音樂禮拜，由作曲者本人指揮萬華、大稻埕、三重埔詩班四十餘人組成之「三一合唱團」首演，呂泉生獨唱，卓連約風琴伴奏。

上帝律法第四誡

基督教樂集《聖詩》（1926）中六首中國曲調之一。

上帝為咱，愛疼不變

基督教音樂，陳溪圳詞，收為《新聖詩》第 119 首。

上帝疼惜世間人

基督教音樂，范秉添牧師以客語「五更調」解釋聖經約翰福音三章十六節經節，以客家二胡、椰胡或吹笛伴奏，收為《新聖詩》第 109 首。

上帝創造天與地

基督教歌曲，《聖詩》（1926）中六首廈門曲調之一。

上帝愛世人

基督教合唱曲，陳泗治作曲。

上海案全歌

俗曲唱本，潮州李萬利藏板、刊本，1 冊 4 卷。

上海梅花少女歌舞團

1946 年 10 月 18 日，上海梅花少女歌舞團來臺演出「可憐的秋香」、「花團錦簇」等歌舞劇，歐陽飛莉、嚴斐等參加演出。

上馬

表演身段，歌仔戲等劇種經常用之。

上路

梨園戲有大、小梨園之分，大梨園又有「上路」與「下南」之別，「上路」指閩北戲曲，有別於漳泉一帶之「下南腔」。抗戰初期，閩南「下南」有二十多班，「上路」僅四、五班而已。

也出日也落雨

日本據臺後，行「六三法」、「匪徒刑罰令」、「保甲制」、「招降政策」等惡法脅制臺人，臺人飽受高壓及奴化欺騙、蹂躪，不甘囁嚅，

乃有〈也出日也落雨〉等歌謠流傳民間，以宣洩怨懟悲憤，見證日人野蠻霸道，是殖民歲月家國血淚之痛史，臺灣民謠中最具歷史意義的歌曲之一。

乞丐琴

月琴有長、短柄兩種形式，乞者多彈撥長柄月琴乞討，因有「乞丐琴」或「南月琴」俗稱，見「月琴」條。

乞食開藝旦歌

俗曲唱本，新竹竹林書局刊行。

乞食調

即「道情」，《嘯餘譜》稱其爲「黃冠體」，傳入臺灣後，乞者每以漁鼓及長柄月琴伴奏，唱「乞食調」、「哭調」、「卜卦調」等央請接濟，歌仔戲劇中乞者求乞或書生落魄異鄉，求助他人時多唱此調。

于金驊（1920～？）

京劇表演家，北京中華戲曲專科學校出身，擅長彩婆子，演於顧劇團，明駝國劇隊，名重臺灣菊壇。

于樹

舞蹈理論家，1930年6月15日民烽演劇研究所成立於臺北蓬萊閣，曾舉辦包括于樹主講之「舞蹈」等文藝講座。

千金小姐拋繡球

老歌仔戲戲目，即「呂蒙正」。

千秋歲

北管吹譜之一。

千重皮

客家八音吹場曲牌，又名「一串蓮」或「千層皮」，用於連接過門曲（串仔），由殼仔弦領奏，亦用於祭儀音樂。

千差萬差自己差

客家老山歌曲目之一。

千層皮

客家八音吹場曲牌，又名「一串蓮」或「千重皮」，用於連接過門曲（串仔），由殼仔弦領奏，常用於祭儀音樂。

口琴

原住民獨奏樂器，單簧竹臺，金屬簧，用於獨奏或合奏，即「口簧」、「嘴琴」，又稱「猶太琴」。《諸羅縣志》（1718）「番俗・器物」云：「堅木削刀扣之，左右各置小臺，扣聲相應，清亮如磬，削竹爲嘴琴。其一制如小弓，長可尺餘或八、九寸，以絲及木皮之有音者綸爲弦；扣於齒，爪其弦以成聲。其一制略似琴形，大如指姆，長可四寸，窽其中二寸許，釘以銅片，另繫一小柄；以手爲往復，唇鼓動之，聲出銅片間如切切私語，皆不能遠聞，而纖滑沈蔓，自具一種幽響。夜月更闌，貓踏與番女潛相和，以通情好。」；「番俗・雜俗」：「女將及笄，父母任其婆娑無拘束，番雛雜遝相耍，彈嘴琴挑之，唯意所適，男親送檳榔，女受之，即私焉，謂之牽手。」；《藝文志・雜詠》：「燕婉相期奏口琴，宮商諧處結同心，雖然不辯求鳳曲，也有泠泠太古音。」；黃叔璥《臺海使槎錄》「番社雜詠」記云：

「製琴四寸鐵琅玕，薄片青銅竅可彈；一種幽音承齒隙，如聞私語到更闌。」；「北路諸羅番三」：「互以嘴琴挑之，合意遂成夫婦。琴以竹為弓，長可四寸、盧其中二寸許，釘以銅片，另繫一小柄，以手為往復，唇鼓動之。」；「北路諸羅番七」：「不待父母媒妁，以嘴琴挑之相從，遂擁眾挾女以去，勢同攘敓。」；「南路鳳山番一」：「不擇婚，不請媒妁，女及笄構屋獨居，番童有意者彈嘴琴逗之。琴削竹為弓，長尺餘，以絲線為弦，一頭以薄篾折而環其端，承於近捎，弦末疊擊於弓面，�が其背，爪其弦，自成一音，名曰突肉。」；「南路鳳山瑯嶠十八社三」：「男女於山間彈嘴琴，歌唱相初，意投則野合，……。」朱仕玠《小琉球漫志》(1765)卷八「海東賸語」下「婚嫁」云：「熟番初歸化時，不擇婚，不請媒妁。男皆出贅，生女則喜，以男出贅女招夫也。女及笄，構屋獨居；番童有意者，彈嘴琴挑之。嘴琴，削竹如弓，長尺餘或七、八寸，以絲線為弦，一頭以薄篾折而環其端，承於近捎弦下；末疊繫於弓面，扣於齒，爪其弦以成音，名曰突肉。意合，女出而招之同居，曰牽手。」；周璽《彰化縣志》(1832)「觀岸裡社踏歌」云：「酒半形技呈百戲，琴用口彈簫鼻吹。……舞罷連臂更踏歌，敢聲歌聲詭異雜歡悲。」；《裸人叢笑篇》云：「管承鼻息揚簫者，筊亞齒隙調琴心。」，即指此器。布農族稱其為「hong hong」，用為獨奏或重奏樂器，吹奏時左手以姆指及食指繫住口簧接頭相反一端（或捲繩於左手指），嘴靠琴表面接近簧端，以右手拉相反向之繩，振動聲簧，將口腔當成共鳴箱，以規律性呼吸氣使其產生共鳴，音量由右手拉繩控制，節奏通常較緩慢，音也較長，泛音現象清楚。鄒族生活以農獵為主，有「二年祭」、「神祭」等祭祀活動，氏族組織和音樂文化受布農族影響較大，有口琴、雙管鼻笛、竹笛和弓琴等樂器。泰雅族稱其為「洛波」，以長三寸，寬約三、四分竹片削薄，中鑽細長孔，孔右端箝入黃銅薄片，左手壓竹片於凸面嘴上，任其自然振動，右手輕拉竹端繫繩，隨拉繩及呼吸方式形成音律，聲似琵琶，琴身多有百步蛇圖樣細緻雕刻，祭祀、慶典或飲酒舞蹈時用，亦可做為通訊、男女傾訴愛慕之用。

口簧

即「口琴」，泰雅族稱之「洛波」，見「口琴」條。

口簧舞

泰雅族求愛舞蹈，以口簧（泰雅族稱「洛波」）伴奏，載歌載舞形式表演。

土人之念歌

日據時期諷刺歌謠，歌詞曰：「憲兵出門戴紅帽，肩頭搧槍手舉刀，若有歹人即來報，銀票澤山免驚無。」1917年日本殖民政府察覺隱喻後，公佈「凡擅唱閩南語歌曲經捕獲者，處罰坐牢二十九天」禁令。

土地公

錦歌唱腔之一，揉合五空仔與其他曲調而成。

土地銀行合唱團

合唱團，土銀員工為提倡正常娛樂組織之業餘合唱團。

土音官話

北管戲丑角唱白用白話（方言），其他角色多用帶閩南腔之湖廣話，即民間所稱「土音官話」演唱，土音官話上聲高去聲低，口白語調急促，一般職業團（內行班）除吟唱唱詞用「官話」外，對白多已改用本地方言，「腳步手路」（身段）較講究子弟團仍延用「官話」演出。

土風舞樂譜

舞譜，趙麗蓮撰。

土班

即「高甲戲」，見「高甲戲」條。

土琵琶

即「柳琴」，見「柳琴」條。

土藝姐

隨都市商業活動及文人雅集興起，臺北、臺中、臺南等大都市多有藝姐戲外，松山、板橋、北斗、九份、西螺、北港、佳里等小城鎮亦有「土藝姐」，以戲曲觸唱娛客。

士久人心別歌

臺灣歌仔，見於歌冊。

士久娶仁心歌

俗曲唱本，新竹竹林書局刊行。

士工管

南管四空管調式，歌仔調殼仔弦常以「la、mi」定音，音高「1=F」，外臺戲「1=bE」，月琴「士工管」定音時，內弦為「3」，外弦「6」，內弦依次為「#4」（第一相），「5」（第二相），內弦第一相為「7」，第二相「1」，第四相「2」，第一品為「3」……依此類推。

士林土匪歌

日本據臺後，行「六三法」、「匪徒刑罰令」、「保甲制」、「招降政策」……等惡法壓制臺人，臺人飽受高壓及奴化欺騙、蹂躪，不甘囁嚅，乃有〈士林土匪歌〉等歌謠流傳民間，以宣洩怨懟悲憤，見證日人野蠻霸道，是殖民歲月家國血淚之痛史，臺灣民謠中最具歷史意義的歌曲之一。

士林協志會

日據時期音樂團體，1937年陳泗治自日返臺，牧會士林，與士林士坤、學生等組織「士林協志會」，常藉舉行演講、展覽、合唱練習等文藝或體育活動方式會聚，反日色彩明顯。

大七字

錦歌四空仔，曲風抒情，歌仔戲「七字調」，「狀元調」等均為「大七字」。

大二胡

弓弦樂器，梨園戲文場用之。

大八板

北管器樂曲牌。

大山歌

客家歌謠「老山歌」亦稱「大山歌」，見「老山歌」條。

大中寅二

日籍音樂教師，1940 年 7 月 11 日受總督府文教局邀請來臺，在北二高女開辦合唱指揮及作曲講習會，7 月 14 日假臺北公會堂舉行「大眾歌唱指導之夜」。

大五對

客家吹場音樂，八音團演奏曲目之一。

大介

北管依劇情變化，以不同鼓介（即鑼鼓打法）指揮場面進行，「大介」為聯串成套打法之一。

大水蟻仔滿天飛

客家童謠，流行於美濃等地區。

大甲演劇音樂研究會

1947 年 6 月成立於臺中縣大甲鎮，會長吳淮水，音樂部曾汝煉，曾假沙鹿、清水、苑里、通霄、屯子等地巡演提倡族群融合的「不通」等劇。

大白字

白字戲有「大白字」和「改良白字」兩種，民初流行於臺灣，土音唱白，劇目有「珍珠寶塔」、「呂蒙正」、「藥茶記」、「斷機教子」、「昭君和番」、「王府認親」、「白虎關」、「李三娘」、「烈女報」、「戰長沙」、「李廣救母」、「善惡報」、「五美緣」、「忠孝節義」、「三世同修」、「劉廷英」、「三伯英臺」、「陳世美」等，布袋戲曾吸收為唱腔。

大吉祥

臺南亂彈班，原為「大壽班」，後改為「老榕班」，見「老榕班」條。

大同石佛頌

詩集，1946年後，江文也除多有創作發表外，曾出版《大同石佛頌》等詩集兩本。

大吃囉

錦歌唱腔之一，揉合「五空仔」及其他曲調而成。

大地之歌

舞劇，江文也作品第 32 號（1938）。

大地在召喚

日據時期時局歌曲，原曲為鄧雨賢作於 1934 年之〈望春風〉，殖民政府強填以越路詩郎鼓吹參戰歌詞後，改成快板時局歌曲〈大地在召喚〉，由霧島昇主唱，唱遍全臺。

大老娘

基督教音樂，駱先春採集東部阿美調寫成，收為《新聖詩》第443首。

大西安世

日籍音樂教師，臺北高等學校講師，張彩湘就讀臺北第二中學四年級時，曾由其父張福星安排，從大西安世習琴，為張氏奠定良好鋼琴基礎。

大吹

即「大嗩吶」，北管主要吹類樂器，常用「循環換氣法」連續吹奏，形成北管嗩吶曲牌特色之一，亦用為歌仔戲文場主要吹奏樂器，見「嗩吶」條。

大吹打

八音可分「吹場樂」與「弦索」兩類，「吹場樂」即民間「鼓吹樂」或「吹打樂」，分「大吹打」與「小吹打」兩種。「大吹打」以大嗩吶與打擊樂為主，用於祭典、迎送神靈、迎娶、迎送賓客時，內容多為傳統曲牌，以北管居多，亦有少部分南管及地方音樂曲牌。

大抄

即「大鈸」，見「大鈸」條。

大肚旦

即臺北「老新興」北管劇團表演家「阿繡」或「錦繡仔」，囝仔班出身，呂慶泉之女，見「阿繡」條。

大阮

彈撥樂器，梧桐木蒙面，以竹片為品，張四或三弦，以撥子或義甲撥奏，有小阮、中阮、大阮、低阮之制。

大宛國劇隊

陸軍軍團級國劇隊，1954 年 7 月成立，由「百韜」、「虎嘯」、「凱聲」劇團合併而成，主要演員有李桐春、王福勝、王少洲、周慧如、張慧鳴、金鳴玉、陳寶亮、陳慧樓、岳春榮、王秀峰、李義利等，1961 年胡少安、戴綺霞、張遠亭、周金福等名伶加入後，陣容更見堅強。

大弦

弓弦樂器，即「板胡」，見「板胡」條。

大拍

節奏樂器，梨園戲用之。

大明節孝

南管曲牌，可視為說唱摘篇或選曲，樂風古樸、優雅，以表達男女離別及相思幽怨居多，有「大明節孝」等千餘首，在民間曲藝中獨樹一格。

大明節孝歌

俗曲唱本，新竹竹林書局刊行。

大東亞共榮圈民謠大會

日據時期在臺灣舉行民謠大會，會中演唱包括印尼、馬來西亞、泰國、緬甸、印度等中南半島及滿、蒙各殖民、占領區民謠，惟獨不准演唱主辦地臺灣民謠，對臺灣文藝之阻絕，可謂蠻橫。

大東亞戰二周年紀念音樂會を聽きて

音樂論述，鄙可能（一條慎三郎）撰。

大武山之春

排灣族樂歌，國分直一記歌（1940）。

大武高志

即「李志傳」，1940 年 5 月任屏東師範學校教諭囑托時，改此姓名，見「李志傳」條。

大社庄之蕃歌

原住民音樂論述，伊藤文一撰，見於《南方土俗》（1934）。

大社教會吹奏樂團

1870 年 4 月，埔里烏牛欄社頭目潘開山武幹受槍傷，由府城（臺南

）二老口醫館馬雅各醫生治癒，潘開山武幹自此引基督教入巴宰族岸里大社、埔里社、內社（鯉魚潭）、大湳及牛眠山等地。1871 年 7 月李豹傳道師至大社傳教，派卓其清往內社以「耶穌聖教」名義開設教會，1896 年後稱「基督長老教會臺南大社教會」，1921 年呂泉生祖父捐獻五百元購置大、小鼓、小喇叭、單簧管、伸縮喇叭等，為大社長老教會組織七人吹奏樂團之用，大社教會另組有「口琴隊」，音樂活動頻盛。

大花

歌仔戲淨角，專指包公、關公、張飛、曹操等角色，不若京戲、北管戲中花臉種類之複雜。

大門聲

客家歌謠，流行於美濃等地區。

大迓鼓

南樂曲牌之一。

大南ㄟ

民間稱南管為「洞管」或「大南ㄟ」，分「指」、「譜」、「曲」三類，「指」為連串成套之「套指」，多用於器樂演奏，采其擷段者為「噯仔指」，以玉噯主奏，為南管音樂開場曲；「曲」為根據曲牌滾門，填以忠孝節義或閨情唱詞之曲調，即「散曲」，多以「上四管」伴奏；「譜」為器樂演奏曲，奏為節目尾聲。

大哉中華

聲樂曲，劉碩夫作詞，朱永鎮作曲。

大型南琵

日據時期，傳統戲劇、樂器悉遭禁演、禁奏，1936 年陳君玉、陳秋霖、蘇桐、林綿隆、陳水柳（陳冠華）、潘榮枝、陳發生（陳達儒）等以改良樂器為由，向皇民奉公會會長三宅提出組織「臺灣新東洋樂研究會」要求，終獲准可。蘇桐以留聲機發聲器接合長柄喇叭製成新型鐵製胡琴，陳君玉與陳秋霖手製大型南琵，以為低音樂器等，為賡續民族文化克盡心力。

大春劇團

北管劇團，劉榮錦曾搭此班演出。

大軍進行曲

聲樂曲，劉碩夫作詞，朱永鎮作曲。

大倍

南樂滾門之一。

大埔調

客家曲調，客家八音吹場樂曲目。

大家著看上帝聖羔

基督教歌曲，《聖詩》（1926）中六首廈門曲調之一。

大氣透來哥愛知

客家老山歌曲目之一。

大氣戲

高甲戲劇目分「大氣戲」、「繡房戲」和「丑旦戲」三類，大氣戲多演宮廷戲和武戲。

大班

即「高甲戲」，見「高甲戲」條。

大班祝

北管曲牌中，皇帝起兵用「大班祝」，宰相用「大監州」、「小監州」，王爺「一江風」，大盜用「二凡」，小賊用「下山虎」，番將用「番竹馬」，諸葛亮專用「孔明讚」……各司其事，不得紊亂。

大班殿

北管西路老生戲劇目之一。

大班鑼鼓

四平戲所用鑼鼓形式，屬「潮州鑼鼓」系統。

大梨園

梨園戲有大、小梨園之分，大梨園又有「上路」與「下南」之別，「上路」指閩南以北地區戲曲，「下南」為漳泉一帶對外自稱，指本地班而言。抗戰初期，閩南「下南」有二十多班，「上路」僅四、五班而已。

大理石花

管弦樂作品，1954年張昊作於巴黎。

大眾歌唱指導之夜

1940年7月11日，總督府文教局邀請日籍音樂教師大中寅二來臺，開辦合唱指揮及作曲講習會於北二高女，同年7月14日假臺北公會堂舉行「大眾歌唱指導之夜」。

大陸民歌

臺灣光復後，大陸各省份、各階層人氏大量遷臺，〈茉莉花〉、〈四季歌〉、〈紫竹調〉、〈採紅菱〉、〈小放牛〉、〈康定情歌〉、〈繡荷包〉、〈小河淌水〉、〈鳳陽花鼓〉、〈藍花花〉、〈對花〉、〈蘇武牧羊〉、〈月牙五更〉、〈瞧情郎〉等各地民歌隨之傳入臺灣，處處可聞，廣受喜愛，頓成全國民歌匯集之地，惟不論何地民歌，多捨原鄉聲韻，改以普通國語演唱為多。

大魚對

客家歌謠，流行於美濃等地區。客家八音品仔調之一。

大提琴奏鳴曲

室內樂曲，江文也作品第14號。

大提琴組曲

室內樂曲，江文也作品第38號。

大牌

北管文曲，用「正音」演唱，曲風細膩典雅，講究咬字精確，藝術層次較高，又稱「昆腔」，體裁分「大牌」及「小牌」兩種，「小牌」為單曲，「大牌」為若干段曲子連結之套曲，如〈昭君和番〉等。

大筒弦

即「大廣弦」，見「大廣弦」條。

大舜出世歌、耕田歌

俗曲唱本，新竹竹林書局刊行。

大舜耕田坐天歌

臺灣歌仔，見於歌冊。

大開門

美濃客家歌謠，客家八音吹場樂曲牌之一。

大雅齋

鹿港五大南管社團之一，前身為

歌館「風雅齋」，1926 年施朝及泉州蚶江紀雞瀨改歌館爲彤管，易名「大雅齋」，以施論家爲館邸。

大椰胡

「客家八音」用嗩吶演奏過場，其他有大椰胡等樂器。

大補缸

北管子弟劇目之一。

大補甕

閩潮民歌小調，常用爲車鼓伴奏。

大鈸

響銅樂器，又名「大鑔」或「大抄」，圓形，中間凸起，兩面一副，多用於歌舞、合奏、戲劇鬧臺及武場音樂，潮州器樂曲、車鼓、北管、歌仔戲等均用之。

大鈴

原住民盛裝舞蹈時，繫大、小鈴數十枚於裙端、腳絆、衣擺等處，跳舞時發出節奏性鈴聲。

大鼓

木框，兩面蒙牛皮，奏時置鼓於架，以鼓槌擊鼓面發聲，不同部位產生不同音高，音色各異，鼓心音較低沈，近鼓邊聲音愈高，音量能由弱到極強，力度變化大，可用單槌或雙槌交替打出各種變化節奏及複雜花點，對渲染情緒及氣氛起較大作用，鑼鼓隊中居指揮地位，民族器樂合奏及戲曲音樂常用樂器。

大鼓陣

民間吹場音樂，源自漢代鼓吹，又稱「花鼓陣」，多用大吹、嗩吶、海笛等大小不同、音域有別之嗩吶樂器，演於傳統廟會、迎送神陣頭及婚喪喜慶，偶亦加入拋鼓槌、換位等表演動作。

大團圓

客家歌謠，流行於美濃等地區。客家八音吹場樂曲牌之一。

大壽班

臺南亂彈班，後改爲「大吉祥」、「老榕班」，見「老榕班」條。

大旗鑼鼓

吹打鼓吹樂，即「內山鑼鼓」，或稱「南牌鑼鼓」，么二三套曲體，流行於福建安溪來臺移民部族間。

大榮陞班

職業亂彈戲班，新榮陞班前身，蘇猛、蘇王阿尾夫婦掌班，後由女婿楊乞食接事並改名「新榮陞班」。

大榮鳳

四平戲班，日據時期演於新竹各地。

大漢復興曲

聲樂曲，李中和作品。

大監州

北管曲牌中，皇帝起兵用「大班祝」，宰相用「大監州」、「小監州」，王爺「一江風」，大盜用「二凡」，小賊用「下山虎」，番將用「番竹馬」，諸葛亮專用「孔明讚」……各司其事，不得紊亂。

大舞臺

日據時期劇場位於臺南，演外江

戲爲主，1911 年「京都鴻福班」在
臺北「淡水館」演出後，曾在此演出。

大銅鑼

敲擊樂器，北管武場樂器。

大箍枝

亂彈戲表演家，多山龍目井（今
鹿埔村）人，搭羅東劉榮傑班，擅
「轅門斬子」等老生戲。

大廣弦

弓弦樂器，即「大筒弦」，琴杆取
材河濱海邊林頭樹頭，質輕堅硬，
直徑約十五公分以上，琴身用人面
竹，俗稱「將軍柱」，似小瓷，琴面
多用梧桐、福州杉或臺灣紅檜，琴
馬用竹或貝殼，底部墊金屬薄片，
用絲弦或鋼弦，有內絲外鋼安弦
法，定弦與二弦同，與椰胡成反線
關係，殼仔弦拉「6、3」時，大廣
弦指法爲「2、6」，殼仔弦爲「5、2
」時，大廣弦是「1、5」，依此類
推。大廣弦音域獨特，指腹或指尖
按弦韻味各異，傳統藝人以手握式
按弦，低音渾厚，長音扣人心弦之
波動音是其特色，車鼓「四管正」、
閩南什音、客家八音、客家采茶
戲、歌仔戲等用爲二手弦，舒緩或
悲凄場面用爲主奏樂器。

大稻埕童謠抄

歌謠論述，海島洋人撰，1943 年
發表於臺北《民俗臺灣》3 卷 1 號。

大稻埕進行曲

流行歌曲，鄧雨賢作品，文聲唱
片公司出版爲唱片，鄧雨賢自是受
古倫美亞唱片公司注目，並聘爲專
屬作曲人。

大篌琴

1973 年 2 月 25 日，何名忠、魏
德棟等發起成立「中華民國樂器學
會」，從事國樂改良與創新，有
新制「大篌琴」等。

大調

客家漢劇場景音樂有「迎仙客」、
「過江龍」、「到春來」、「北進宮
」、「春串」、「夏串」、「秋串」、
「冬串」等絲弦樂、嗩吶曲牌、鑼鼓
經二百多首，六十八板以上者稱「
大調」，以下稱「小調」。
初型歌仔調，由錦歌五空曲調發
展而來，迎神賽會陣頭中，以走唱
方式演唱。

大鬧天宮

北管劇目之一。

大噯

大嗩吶俗稱，音色細膩，見「嗩
吶」條。

大學皇后歌

臺灣歌仔，見於歌冊。

大樹倒碧頭還在

客家老山歌曲目。

大橋行進曲

1933 年，陳君玉創作〈大橋行進
曲〉等向古倫美亞唱片公司投稿，
古倫美亞賞識其才華，聘其主持文
藝部事務。

大橋頭班

即高金鳳「金英陞」，團址在臺北
大橋頭，有蘇登旺及阿羊仔旦（李
秋菊）、小海旦、田幢仔旦、金樹

且，小火、何爲等名演員。

大戲

即「亂彈」，傳自漳州，一般以「老戲」稱之，見「亂彈」條。

大點

節奏樂器，即「佛鼎」，佛教寺院用爲法器之一。

大雙蓮蕊

北管鼓介依劇情變化，有一定用法，「大雙蓮蕊」爲歌唱前之鼓介。

大譜

南管器樂譜，唐宋遺制，多有古「大曲」遺風，目前保存有「梅花操」、「四時景」、「八駿馬」、「百鳥歸」、「起手引」、「五湖游」、「三臺令」、「八展舞」、「四靜板」、「陽關曲」、「孔雀屛」、「三不和」、「四不應」等大譜十三套，以「梅花操」、「四時景」、「百鳥歸」、「八駿馬」最著名，每套又分數節，如「梅花操」首節爲「釀雪爭春」、二節「臨風妍笑」、三節「點水流香」、四節「聯珠破萼」、五節「萬花競艷」；「八駿馬」首節爲「驊騮開道」、次節「駊駬開遊」、三節「玉驄展足」、四節「鐵驪奔」、五節「烏騅掣電」、六節「赤兔嘶風」、七節「黃驃脫轡」、八節「白犧歸山」等。

大鵬國劇訓練班

軍中國劇訓練班。1955年9月空軍大鵬國劇隊招收幼年班，人稱「小大鵬」，迄1958年有學生六十人，1959年奉准成立「大鵬國劇訓練班」，有五期學生五十一人，

1963年7月改制「大鵬戲劇補習學校」，1979年5月再改爲「大鵬戲劇職業學校」，繼續招生。

大鵬戲劇職業學校

軍中國劇學校。1955年9月空軍大鵬國劇隊招收幼年班，人稱「小大鵬」，迄1958年有學生六十人，1959年奉准成立「大鵬國劇訓練班」，有五期學生五十一人，1963年7月改制「大鵬戲劇補習學校」，1979年5月改爲「大鵬戲劇職業學校」繼續招生，主任哈元章，客座教師章遏雲、白玉薇、周銘新、張鳴福，教師蘇盛軾、馬榮祥、孫元彬、孫元坡、馬元亮等，徐露、鈕方雨、古愛蓮、嚴蘭靜、姜竹華、郭小莊、高蕙蘭等皆出身於此，1985年7月與陸光、大鵬合併爲「國光戲劇職業學校」。

大鵬國劇隊

軍中國劇隊。1950年5月由空軍「霄漢劇團」及傘兵「飛虎劇團」合併而成，主要演員有哈元章、胡方域、馬榮祥、孫元彬、熊寶森、姜少萍、孫元坡、張世春、朱世友、王鳴兆、李金和、馬元亮、尹鴻達、王振祖、殷承潤、戴綺霞、趙玉菁等。

大鑼

響銅樂器，圓形，似小鑼而較大，鑼心凸起，聲音宏亮、粗獷，宜用以渲染氣氛，增強節奏，沈穩少有花腔，俗諺「眞鑼假鼓」即在說明大鑼穩定後場功能，多用於戲劇鬧臺、武場音樂、器樂合奏，或歌舞等，潮州器樂曲、客家八音、車鼓、歌仔戲等用之，各地、各樂種

鑼制不盡相同，北管大鑼體積大，直徑由二至六尺，似京劇大鑼，子弟「排場」用之，音色可藉技巧控制，宜蘭羅東「林午鐵工廠」兩代以鍛製好鑼名聞全臺。

大鑼鼓戲

即「四平戲」，見「四平戲」條。

大眾合唱團

合唱團，1942 年由林和引創辦。

大鑔

即「大鈸」，見「大鈸」條。

女告狀

臺北藝妲間唱曲，1924 年 3 月 17 日張福星記寫自藝妲間福州曲師唱曲，自費印行《支那樂東西樂譜對照・女告狀》單行本，列為《福興樂譜 No.1》，是為臺灣首次漢族民間音樂整理及出版工作，張福星並認為以西洋樂器彈唱漢族曲調，介紹漢族歌謠之作法完全可行。

子弟團

業餘北管組織，明末荷鄭時期傳入臺灣，是民間最普遍、活動力較強之社團組織，通常以地方廟宇為「角頭廟」，由廟方提供團練、排演及置放神像、先輩圖、繡旗、曲本場地，也成為該廟輦前曲館，民俗節慶及婚喪喜壽時擔任駕前排場子弟，如豐原慈濟宮之集成軒、大甲鎮瀾宮之鳳霓園、臺中南屯之景樂軒、彰化梨春園等皆是，光復初期，臺灣約有千餘子弟團，是農業社會重要之社區音樂組織。

子弟歌

木刻本，閩南語俗曲唱本。

子弟戲

即「北管戲」，見「北管」條。

子喉

客家漢劇小生、小旦用假嗓發聲，清脆明亮，旋律起伏性較大，稱「子喉」以有別於丑腔、公腔、婆腔之本嗓原喉。

小八景

「十三腔」演出曲目大致固定，行列隊形及樂器配置均有定規，有百個以上曲牌，亦可由四至八首曲牌聯套演出，〈小八景〉即其中常用曲目之一。

小三麻子

京劇表演家，擅關公戲，學南方第一徽派老三麻子王鴻壽唱工、作法、身段氣度得名，1935 年日人為慶祝「始政四十周年紀念」，邀小三麻子一行近一百五十人來臺，假「臺灣博覽會」南方館演出「寶蟾送酒」、「梅龍鎮」、「封金掛印」、「長亭會」、「武家坡」、「鳳凰山」、「雙珠鳳」、「捉放曹」、「虹關關」、「華容道」、「牧虎關」、「鴻鸞禧」、「連環套」、「罵金殿」等劇，為日據時期臺灣京劇活動帶來揚揚熱潮。

小小鈴兒

創作兒歌，曾辛得作品，1956 年 12 月 31 日發表於《新選歌謠》第 60 期，曾辛得推廣樂藝不遺餘力，對樂教貢獻殊多。

小川公樂堂

日據時期專賣樂器、樂譜商店，

位於臺中寶町。

小介

北管依劇情變化，以不同鼓介（即鑼鼓打法）指揮場面進行，「小介」為聯串成套鑼鼓打法之一。

小介戲

北管幼戲，又稱「碗鑼戲」，見「崑頭」條。

小出書店

日據時期專售樂器、樂譜商店，位於臺南白金町。

小旦

傳統戲劇年輕旦角行當，依性質有正旦、花旦之別，早期歌仔戲常演悲戲，因此又稱正旦為「苦旦」。

小玉鳳

四平戲班，光復初期演於中壢、平鎮、新屋等客庄時，為使觀眾更能接受，已因聚落不同而改用閩南話或客語口白演出，唱詞則維持正音。

小生

傳統戲劇年輕生角行當，不戴鬍子，扮相一般較清秀、英俊，分文、武兩類，文小生有袍帶小生、扇子生、翎子生、窮生四種，武小生分長靠與短打兩類。袍帶小生扮演儒雅穩重仕官青年，如「玉堂春」中的王金龍，「陳三兩爬堂」中的陳魁等；扇子生持扇，戴文生巾，穿繡花褶，文質彬彬、風流瀟灑，如「拾玉鐲」中的傅朋、「西廂記」的張生、「人面桃花」的崔護等；翎子生戴雉尾，雄健英武，扮相英俊，文武兼備，如「群英會」、「回荊州」、「黃鶴樓」裡的周瑜，「風儀亭」、「轅門射戟」裡的呂布，「四郎探母」、「穆柯寨」、「破洪州」的楊宗保等；窮生指窮困潦倒書生，如「評雪辨踪」的呂蒙正，「金玉奴」的莫稽，「連升三級」的王明芳，「狀元譜」的陳大官等。長靠武小生如「鎮潭州」、「小商河」裡的楊再興，「磐河戰」、「借趙雲」的趙雲，「銀空山」的高思繼，「柴桑關」的周瑜等，短打武小生著短衣裳，如「石秀探莊」的石秀，「雅觀樓」的李存孝等，武小生有時由翎子生兼演。

小皮球

創作兒歌，曾辛得作品，副名〈小孩兒拍球〉，1954 年 11 月 1 日發表於《新選歌謠》第 35 期，曾辛得推廣樂藝不遺餘力，對樂教貢獻殊多。

小曲

北管小曲，〈賣綿紗〉、〈借靴〉、〈搖船〉、〈打花鼓〉、〈補缸〉、〈騎驢探親〉、〈下水滸〉、〈乞食歌〉等屬之。

小米收穫祈願歌

雅美族生活歌謠。

小米間拔歌

布農族歌謠 anato，演唱方式有呼喊、朗誦、獨唱、重唱、二部及多聲部合唱唱法等數種，旋律與弓琴、口簧泛音相同，速度中庸，曲調平和。

小老虎

聲樂曲，李中和作品。

小吹

即「小嗩吶」，又稱「噠仔」或「海笛」，俗稱「噯仔」、「小噯」，音色細膩，北管及歌仔戲用爲主要吹奏樂器，見「嗩吶」條。

小吹打

八音可分「吹場樂」和「弦索」兩大類，吹場樂即民間「鼓吹樂」或「吹打樂」，分「大吹打」與「小吹打」兩種。「大吹打」以大嗩吶與打擊樂爲主，「小吹打」用小嗩吶、絲竹樂器及打擊樂，奏於迎娶、迎送賓客、祭典、迎送神靈，曲牌以北管居多，亦有少部分南管及民間傳統曲牌，曲目豐富。

小弟弟

創作兒歌，曾辛得作品，1955 年9 月 1 日發表於《新選歌謠》第 45期，曾辛得推廣樂藝不遺餘力，對樂教貢獻殊多。

小抄

即「小鈸」，北管武場樂器，見「小鈸」條。

小阮

彈撥樂器，以梧桐木板蒙面，竹片爲品，張四或三弦，以撥子或義甲撥奏，有小阮、中阮、大阮、低阮之制。

小兒樂

器樂演奏曲，安平每年 3 月 20 日迎媽祖、迎神，用「小兒樂」。

小協奏曲─為鋼琴與弦樂隊

郭芝苑作品，1974 年 10 月臺灣省立交響樂團首演，是臺灣較早之鋼琴協奏曲創作曲之一。

小拍

節奏樂器，梨園戲用之。

小放羊

曲牌，以鴨母笛吹主旋律，外江戲踩街時用之，「過點」時擊搏拊。

小河淌水

管弦樂曲，李濱蓀改編自雲南彌渡民歌，旋律清新優美，象潺潺水聲情景，回環起伏，寫情如詩，寫意如畫。

小花便白

北管戲用上聲高去聲低，帶閩南腔之湖廣官話外，小花、三花等角色亦以白話（方言）演出，如「小花便白」、「三花便白」即是。

小雨夜戀

流行歌曲，陳君玉作詞，高金福作曲。

小飛龍

歌仔戲表演家，演於新舞社歌劇團，以副武生見長。

小倍

南樂滾門之一。

小桃紅

潮州弦詩樂十大名曲之一，旋律、調式、按音、滑奏、顫音均別致幽雅，富色彩變化，典型六八板體，慣用「催」法，反復變奏旋律，在催趨、熱烈氣氛中結束全曲，與

客家絲弦樂關係密切。

小琉球漫志

書名，清乾隆三十年（1765）鳳山學教諭朱仕玠將其渡海經歷及學舍見聞寫成是書，有「泛海紀程」、「泛海紀勝」、「瀛涯漁唱」、「海東賸語」、「海東月令」、「下淡水社寄語」、「跋」等十一卷，記有平埔族歌聲哇哇，及戲舞音樂生活等，爲研究臺灣開發歷史重要史料。

小素描

鋼琴小品，江文也作品第 3～1 號，1936 年作於東京。

小彩鳳

大稻埕藝妲劇團表演家，1936 年曾在臺中天外天劇場（今喜萬年百貨公司）演出「薛平貴別窯」、「鳳陽花鼓」、「貴妃醉酒」、「武家坡」、「空城計」等劇。

小梨園

承宋元南戲舊制，由童子七人分演生、旦、淨、丑、末、外、貼等七個腳色，有「高文舉」，「韓國華」，「楊文廣」，「陳三五娘」，「呂蒙正」，「六郎斬子」，「江中立」、「董永別仙」、「朱盤」、「宋祁」、「郭華」、「蔣世隆」、「劉智遠」、「雪梅教子」、「漢宮秋」、「桃花過渡」、「番婆弄」、「打花鼓」、「大補甕」等文戲，不演大戲，用泉語道白，主要流行於泉州、廈門一帶，有近五百年歷史，閩南語系中古老劇種之一。小梨園聲調迥別，靡靡詞蕩，惺惺作態，當時社會風氣未開，自是認爲不可，《漳州志》論該戲罪曰：「其淫亂未可使善男女見之。」《澎湖廳志》「風俗章」云：「廈門前有荔鏡傳，演唱泉州陳三拐誘潮五娘私奔，淫詞丑態、婦女觀者如堵，遂多越禮私逃之案，前署同知薛凝度禁止之。」小梨園約於康熙三十六年（1697）前傳入臺灣，郁永河《臺灣竹枝詞》有「肩披鬢髮耳垂璫，粉面紅唇似女郎；馬祖宮前鑼鼓鬧，侏㒧唱出下南腔」，所記當爲小梨園，1910 年左右臺南小梨園班有黃群的「金寶興」和金標的「和聲班」，新竹有林豬清、蔡道、胡阿菊及 1918 年演於臺北新舞臺的「香山小錦雲」等，又稱「戲仔」，北管戲及歌仔戲興起後，七子戲班漸受冷落，職業戲班多已散佚。

小喇叭

西洋銅管樂器，廿世紀五〇年代起，部分歌仔戲業者引爲伴奏樂器。

小婿相親

管弦作品，1954 年張昊作於巴黎。

小牌

北管樂曲曲風細膩典雅，講究咬字精確，用「正音」演唱，又稱「昆腔」，體裁分「大牌」及「小牌」兩種，「小牌」爲單曲，「大牌」爲若干曲子組成之套曲。

小開門

曲牌，又名「小拜門」，以胡琴或笛主奏，曲調明朗、流暢，常用於更衣、寫信、打掃、拜賀、上朝、回府等場面。

客家吹場音樂，八音團曲目之一。

小黑羊

創作童謠，周伯陽作詞，陳榮盛作曲，有抒情性、故事性，1958年入選中國廣播公司童謠徵選第二名，曾收錄於《新選歌謠》。歌詞云：

（一）
小黑羊跟著媽媽，在山上吃草，
高興地東跑西跑，迷途回不了，
黑母羊等了半天，擔心地去找，
小羊呀，媽媽哭了，趕快回來好，
咩，咩，咩，咩，咩……。

（二）
小黑羊跟著媽媽，在河邊吃草，
快樂地東跑西跑，迷途回不了，
黑母羊等了半天，擔心地去找，
小羊呀，沿著河流，快快回來好，
咩，咩，咩，咩，咩……。

小椰胡

「客家八音」用嗩吶演奏過場，其他有小椰胡等樂器。

小過場

北管器樂曲牌之一。

小鈸

響銅樂器，又名「小鑔」或「小抄」，圓形，中間凸起，兩面一副，多用於合奏、歌舞、戲劇鬧臺及武場音樂，客家八音、潮州器樂曲、車鼓、北管、歌仔戲及民族樂隊中。

小鈴

原住民盛裝舞蹈時，繫大、小鈴數十枚於裙端、腳絆、衣擺等處，跳舞時發出節奏性鈴聲。

小鼓

即「單皮鼓」、或稱「北鼓」、「板鼓」、「京堂鼓」、「戰鼓」，制以堅木，中開喇叭狀口，蒙豬皮，聲音結實，餘音較短，車鼓及梨園戲等用之，常以手勢、技法、音量及速度帶領其他場面樂器，配合臺前劇情發展，製造氣氛。

小嗩吶

吹管樂器，又稱「達仔」、「外噯」、「噯仔」，車鼓、梨園戲、北管及高甲使用吹管樂器之一。

小榮陞

亂彈囝仔班，新榮陞班楊乞食組班於 1931 年。

小榮鳳

光復初期四平內臺戲班，演於中壢、平鎮、新屋等客庄時，為使觀眾易於接受，因出聚落不同改用閩南話或客語口白演出，唱詞則維持正音，夜戲每加演外江戲「探陰山」、「白馬坡」等，鼓佬李阿增（1911～?），劉榮錦曾在此搭班。

小監州

北管曲牌中，皇帝起兵用「大班祝」，宰相用「大監州」、「小監州」，王爺「一江風」，大盜用「二凡」，小賊用「下山虎」，番將用「番竹馬」，諸葛亮專用「孔明贊」……各司其事，不得紊亂。

小銅鐘

車鼓使用樂器之一。

小調

都市俚巷間所唱小曲，如〈天黑黑〉、〈五更鼓〉、〈宜蘭調〉、〈恒春調〉等。

客家漢劇場景音樂有「迎仙客」、

「過江龍」、「到春來」、「北進宮」、「春串」、「夏串」、「秋串」、「冬串」等絲弦樂、嗩吶曲牌、鑼鼓經二百多首，六十八板以上者稱「大調」，以下稱「小調」。

小噯

即「小嗩吶」，見「小嗩吶」條。

小學校唱歌

日據時期教科書，臺灣總督府編輯出版。

小橋流水人家

獨唱曲，康謳作品。

小錦雲

小梨園班，1910 年間活躍於臺南各地，1918 年曾在臺北新舞臺演出，見「香山小錦雲」條。

小龍鳳班

四平班，班址在宜蘭街南門外，俗稱「貓阿古班」。

小戲

亂彈三小戲、幼戲、短篇摺子戲等小戲格局之泛稱，演員較少，以詼諧及歌舞表演為主，常作加演之「墊戲」用，亂彈班興盛時期，常加演此類小戲至深夜，亦稱「暝尾仔戲」。

小雙蓮蕊

北管鼓介依劇情變化，多有一定用法，「小雙蓮蕊」為用於歌唱前之鼓介。

小羅天

童伶京班，1916 年陳渭川、王岳、王水等成立於臺南，原為七子班「金寶興」，聘福州「郁連陞」京班花旦陳得祿等教戲後，改為京班。

小寶蓮

京班表演家，演於臺南丹鳳社，約 1931 年加入臺北新舞臺新舞社歌仔戲團。

小鐃

擊樂器，車鼓等用之。

小鑼

敲擊樂器，銅制圓盤狀，中微凸，又稱「手鑼」、「京小鑼」，鑼面較小，以薄木片敲擊發聲，打法與大鑼大致相同，音色清脆柔和、明亮，常以各種手法配合劇中戲謔詼諧動作演出，烘托氣氛。北管稱小鑼為「響盞」或「首鑼」，在大鑼前發聲時稱「領頭鑼」或「門頭鑼」，「客家八音」有嗩吶、小鑼等樂器，梨園戲及歌仔戲等用於戲劇鬧臺「清鑼鼓」及武場音樂。

小鑔

即「小鈸」，見「小鈸」條。

山口健作

日籍音樂教師，長崎人，東京音樂學校畢業，1942 年 4 月起擔任臺中師範音樂科教諭至日據時期結束。

山川祭

原住民祭儀，伴有歌舞音樂。

山平真平

日據時期皇民奉公會中央本部事務總長，臺灣演劇協會會長。

山本浩良

日籍音樂教師，鹿兒島人，東京音樂學校內第四臨時教員養成所畢業，屏東師範學校音樂科教諭，1942 年離職。

山本壽

日本廣島高等師範學校教諭，1929 年臺灣教育會爲改善蕃小、公學校唱歌教學，邀山本壽來臺舉行講習會，爲期九天，會後曾舉行音樂演奏會。

山地歌舞訓練班

1952 年 8 月，楊肇嘉聘請專家整理山地歌舞，在臺北女師附小禮堂召集山地青年七十二人，訓練一個月，結業時，假中山堂公演兩天，甚得好評。

山伯英臺

錦歌及歌仔戲劇目，取自傳統民間故事。

南管曲牌，可視爲說唱摘篇或選曲，樂風古樸、優雅，以表達男女離別及相思幽怨居多，有「管門」、「潑門」、「撩拍」等，在民間曲藝中獨樹一格。

山伯寄書

即「山伯討藥」，俗曲唱本，廈門手抄本。

北管小戲，即「山伯嘆」。

山伯訪友

小花戲，亂彈班墊戲，演於正戲結束或開演前，篇幅較小，表演家較少。

山伯過五更

俗曲唱本，廈門手抄本。

山坡羊

曲牌名，曲調長，全曲字數爲「7、7。7、8。3、5。7、7。2、5。2、5」共廿句，用於哀怨悱惻及飲宴、舞蹈時。

山河戀

藝術歌曲，張錦鴻及李中和皆作有此曲。

山狗呔

客家兒歌。兒歌爲孩童心聲，有其對世界最初之認識及可愛的童言童語，遣詞淳樸，造句簡單，具高度音樂性，形式有搖籃歌、繞口令、遊戲歌、節令歌、打趣歌、讀書歌、敘述歌等，著名客家童謠〈山狗呔〉即此類兒歌。

山根勇藏

日人，1930 年出版《臺灣民族性百談》，有若干篇幅論及北管、南管、子弟戲、戲神信仰和民間演戲等。

山歌

山野間詠唱抒情小曲。臺灣丘陵山地占總面積百分之八十五以上，先民「上山不離刀，開口不離歌」，山歌形式自由，種類繁多，是生活中不可或缺部分，連雅堂《臺灣通史》卷 23「風俗志」云：「臺灣之人，來自閩粵，風俗既殊，歌謠亦異，閩曰南詞，泉人尚之，粵曰粵謳，以其近山，又曰山歌。南詞之曲，文情相生，和以絲竹，其聲悠揚，如泣如訴，聽之使人意消，而粵謳則較悲越。坊市之中，競爲北

管，與亂彈同。亦有集而演劇，登臺奏技者。勾欄所唱，始尚南詞，間有小調。建省以來，京曲傳入，臺北校書，多習徽調，南詞漸少。唯臺灣之人，頗喜音樂，而精琵琶者，前後輩出，若夫祀聖之樂，八音合奏，間以歌詩，則所謂雅頌之聲也。」

山歌子

客家民謠主要類型，由「老腔山歌」變化而來，又稱「山歌指」，有愛情、勞動、消遣、戲謔、猜問、敘事、嗟嘆、家庭、歌頌、祭祀、相罵、勸化等形式，獨唱與答唱法最多，調性與老山歌同，節奏較快，有板有眼，虛字運用較嚴格，曲式、體裁、格局與「平板」相同，歌詞相互適用，「山歌子」婉轉動人，高亢嘹亮，音域、音質因人而異，常用二弦伴奏，偶加入胖胡（椰胡）。

山歌指

即「山歌子」，見「山歌子」條。

山歌對唱－打海棠

客家戲曲有「相褒」及「三腳采茶」之分，「相褒」由一旦一丑演出，「三腳采茶」由二旦一生或生、旦、丑以唱白方式表演，丑名張三郎（茶郎），旦為茶郎之妻（大嫂）、張三郎之妹（三妹），有「上山採茶」、「送郎」（送哥）、「棳傘尾」、「跳酒」、「勸郎怪姐」、「接哥·盤茶」、「山歌對唱·打海棠」、「十送金釵」、「盤賭」、「桃花過渡」等趣味性短劇。

川上音二郎

日本新派戲劇表演家，1911年率團演於臺北「朝日座」，首席表演家川上音奴為西人譽為世界三大女優之一，有「日本 Madam 貞奴」稱號。

川劇

劇種，流行於四川及部份雲貴地區，約三百餘年歷史，包括昆（昆腔）、高（高腔）、胡（胡琴戲或皮黃戲）、彈（即梆子腔）、燈（燈戲或燈調）等系統腔調及演唱形式，結合蜀地方言、民歌及其他民間音樂融匯而成，包括唱、幫、打三方面，劇目以高腔戲最豐富，有「五袍」、「四柱」、「四大本」、「江湖十八本」及「聊齋戲」、「三國戲」、「列國戲」等劇目三、四百種，富抒情性，諧和而有對比。1960年3月18日有空軍天龍業餘川劇隊成立於臺北。

工尺譜

記譜法，民間流傳甚廣，又稱「漢譜」、「上尺工譜」或「老婆仔譜」，以「上、尺、工、凡、六、五、乙」七個漢字及其變體記寫音高。與簡譜「1、2、3、4、5、6、7」音階關係相對應，以「小工調」為基礎，「工」音為關鍵音，如某調「工」音相當於「小工調」的「六」字，即稱以「六字調」，某調「工」音相當於「小工調」的「尺」字，便稱「尺字調」，餘類推。工尺譜用板眼符號記寫音值，以文字標記強弱、反復、表情、速度等，由於時空因素不同，工尺譜有各種記寫方法與讀法，譯譜時，須仔細研究、分析，確定其調性，辨別其音高關係，才能求得準確，多用於「詞掛頭」中的「起譜」與「續譜」中的「落譜」，偶

亦用於正曲。

工作歌

勞動號子，泰雅族工作時所唱歌曲，有獵歌、舂米歌等。

工廠行進曲

流行歌曲，即〈秋夜吟〉，鄧雨賢作曲（1936）。

干城國劇隊

陸軍臺中預訓司令部國劇隊，1953 年由「七七劇團」及「雄風劇團」合併而成，初名「軍聲劇團」，1960 年併入裝甲兵「三三劇團」，更名「預光軍訓團」，1964 年改稱「干城國劇團」，主要演員有徐蓮芝、曹復永、周麟崑、徐春生、張義奎、張學武等，以勞軍演出為主。

弓琴

原住民撥弦樂器，削長約二尺，寬二至三尺之竹為弓，月桃纖維作弦，使用時，口咬弓背，左手分弓弦長短位置，右手以姆指、食指彈弓弦，經口腔共鳴發出泛音旋律。布農族繫鐵弦於竹弓兩端，稱其為「la tuk」，彈奏時，置弓琴於左手，右手食指彈撥琴鉉，或以左手食指壓弦，右手彈奏簡單旋律，配合持續節奏自娛，弓琴合奏或與口簧、五弦琴重奏為常見演奏方式，泛音奏法，與歌謠音階一致，布農族人主要樂器之一。鄒族氏族組織及音樂形態受布農族影響較深，「二年祭」、「神祭」等祭祀活動時，用弓琴、口琴、雙管鼻笛、竹笛等樂器。排灣族人亦多用於娛樂或男女交誼時。

才女佳配

俗曲唱本，廈門博文齋書局刊行。

四　畫

丑行

傳統戲劇丑角行當，常扮漁夫、農夫、樵夫、酒保、更夫、差役、書童、乞丐等角色，性格多半滑稽、活潑、樂觀。如「女起解」裡忠厚善良、富正義感的的崇公道，「秋江」裡樂於助人、風趣亮俐的老船夫，「三岔口」裡嫉惡如仇、見義勇為的劉利華，「擋馬」裡忍辱負重、勇敢機智的焦光普，「貴妃醉酒」裡的高力士等都由丑角應工。

丑行根據扮演人物個性不同，每傅塗元寶形、腰子形、或棗核形等不同形狀及大小白粉塊於鼻梁，以示其行當特色，分文丑、武丑兩大類，文丑又有袍帶丑、茶衣丑及巾子丑之分，袍帶丑戴方巾，著褶子，持扇，邁方步，舉止文雅，「群英會」裡的蔣幹、「烏龍院」的張文遠，「審頭刺湯」的湯勤，「六月雪」的山陽縣知縣等；茶衣丑角色如「秋江」裡的艄翁，「蘆中人」的漁翁，「問樵鬧府」的樵夫，「落馬湖」的酒保，「打櫻桃」的秋水等；巾子丑著長衫或箭衣，表演風格較茶衣丑略嚴謹，如「連昇店」裡的店主，「女起解」的崇公道等屬之，間亦有幽默或陰險狡猾、貪鄙自私角色者；武丑善唸白及武功，要求武功精湛，動作輕靈敏捷，性格詼

諧、機智，如「連環套」的朱光祖，「雁翎甲」的時遷，「徐九經升官記」的徐九經等屬之。

不老

即林清月，曾以此名發表〈月夜花〉於《風月報》36 期 5 月號（陳明德作曲）。

不願煞

流行歌曲，李臨秋詞，鄧雨賢作曲（1941）。

中山侑

日籍戲劇指導，日據時期臺灣總督府情報部戲劇專家，任職臺北放送局，導演國民劇「國民皆兵」於臺北榮座，主編《水田與自動車》（1928），《赤い支那服社》（1929），《水晶宮》（1930），《モダン臺灣》（1934），《KRIFTIKO》（1936），《蜻蛉玉》（1937）等雜誌。「大東亞戰爭」戰況激烈，日軍在臺強行徵兵以補充不足兵源時，鄧雨賢被迫寫下的〈月升鼓浪嶼〉、〈鄉土部隊之勇士的來信〉等時局歌曲，即由中山侑作詞。中山侑常與張文環、林博秋、金關丈夫、矢野峰人、中村哲、瀧田貞治等啓文社同仁在山水亭聚會，推動創辦《臺灣文學》雜誌，組織「厚生演劇研究社」，戰後返日擔任 NHK 部長。

中午合唱團

合唱團，1942 年林和引創辦，有團員六、七十人。

中央信託局國樂社

國樂社，廿世紀五〇年代後，軍中、民間及校園國樂團萌興，中央信託局國樂社即其中佼佼者，由林燮和主事。

中央廣播電臺國樂演奏隊

國樂隊，1935 年成立於南京，1948 年 11 月 5 日為慶祝臺灣光復三週年來臺訪問，7 日起假臺北中山堂演出三天，由電臺與臺灣文化協進會聯合主辦，一行二十五人演出合奏、獨奏等十一項節目，轟動一時。1949 年 2 月，中央廣播電臺國樂隊高子銘、王沛綸、孫培章、黃蘭英等在臺北組建「中廣國樂團」，是為臺灣最早之新制國樂團。

中阮

彈撥樂器，以梧桐木板蒙面，竹片為品，張四或三弦，以撥子或義甲撥奏，現制有小阮、中阮、大阮、低阮四種。

中板七字調

歌仔戲「七字調」常以不同速度表現不同曲趣樂情，敘述多用中板，憤怒用快板，悲傷用慢板，隨個人即興而有不同。

中秋怨

合唱曲，黃友棣作品。

中胡

擦撥樂器，即「中音二胡」，為加強樂團中音部表現力，創制自二胡基礎，音色豐滿、寬厚，擔負中音聲部演奏，用於伴奏及合奏，亦作獨奏樂器用。

中音嗩吶

南音「下四管」樂器。

中倍
　　南樂滾門之一。

中師業餘管弦樂團
　　管弦樂團，日據時期臺中師範學校音樂部長磯江清組織之業餘管弦樂團。

中師鼓號樂隊
　　樂隊，日據時期臺中師範學校音樂部長磯江清組織之鼓號樂隊。

中國民歌一百首
　　民謠曲集，江文也作於北京，作品第 21 號。

中國民歌之和聲
　　音樂理論著作，黃友棣撰著。

中國民歌音樂的分析
　　音樂理論著作，張錦鴻撰著。

中國名歌集
　　歌謠集。1934 年柯政和出版各類音樂書譜五十六種，計一百八十餘冊，《中國民歌集》即其中之一。

中國夜鶯組曲
　　組曲，朱永鎮作品。

中國青年弦樂團
　　業餘弦樂團，1955 年 7 月 15 日朱家驊、何應欽、游彌堅、錢思亮、莫德惠等發起成立，以聯合國中國同志會館舍爲練習場地，馬熙程任團長兼指揮，1958 年增設管樂組，更名「中國青年管弦樂團」。

中國青年管弦樂團
　　業餘管弦樂團，1955 年 7 月 15 日朱家驊、何應欽、游彌堅、錢思亮、莫德惠等發起成立中國青年弦樂團，以聯合國中國同志會館舍爲練習場地，馬熙程任團長兼指揮，1958 年增設管樂組，更名「中國青年管弦樂團」，同年 12 月 31 日演於國立藝術館，有團員六十餘人，George Barati、Lin Arisson、Thor Johnson、Wheeler Beckett、Henry Schmidt、A. R. Mazzoca、郭美貞、張貽泉等先後指揮樂團，爲當時規模最大，影響最深遠之業餘管弦樂團。

中國音樂思想之批判
　　音樂理論著作，黃友棣撰著。

中國風土詩
　　鋼琴曲集，江文也作品，含〈夏初牧歌〉、〈垂柳與春風〉、〈邊疆鼓聲〉、〈良宵〉等小品四首，作品第 51 號。

中國風格和聲與作曲
　　音樂理論著作，黃友棣撰著。

中國國劇團
　　京劇團，1949 年，嘯雲館主王振祖率中國國劇團播遷來臺，團員有李桐春、李環春、李鳳翔、言少朋、李薔華、李薇華、張慧鳴、金鳴玉、馬元亮、熊寶森、李玉蓉、王永春、陸錦春、沈連生、景正飛、吳德貴、牟金鐸、郭鴻田等，文場周長華、唐鳳樓，武場吳樾森等，後皆成臺灣京劇界主力，同年 5 月演於臺北美都麗戲院及新民戲院，1957 年集合來臺藝人假新北投溫泉路興辦「私立復興戲劇學校」，是爲臺灣第一所私人興創之戲劇學

校。

中國滬劇團

滬劇團，1949 年，滬劇表演家張宜宜自滬來臺，組織中國滬劇團，曾演於臺北大華戲院。

中國戲劇故事

京劇唱本，枕流館主編，經緯書局出版（1961）。

中部大震災新歌

俗曲唱本，臺中瑞成書局刊行。

中部地震勸世歌

通俗創作歌謠，1930 年前後，臺灣歌謠創作及改編者輩出，新歌源源不斷，甚至有爲廈門書局翻印者，除歷史故事、民間傳奇外，更有記述當時社會事件及勸化歌謠等，〈中部地震勸世歌〉即其中之一。

中等學校音樂教材

音樂教科書，張錦鴻編輯。

中華文藝協會

1950 年 5 月 4 日，由張道藩、陳紀瀅等發起，在中國國民黨中央宣傳部部長張其昀、教育部部長程天放、國防部總政治部主任蔣經國、臺灣省教育廳廳長陳雪屏等支援下，成立於臺北中山堂。協會以「團結全國文藝界人士，研究文藝理論，從事文藝創作，展開文藝活動，發展文藝事業，實踐三民主義文化建設，完成反共抗俄復國建國任務，促進世界和平」爲宗旨，下設詩歌、散文、小說、音樂、美術、話劇、電影、戲曲、攝影、舞蹈、民俗文藝等委員會，鄧昌國爲

理事，穆中南、喬竹君、何容、張大夏、翟君石及宋膺等先後擔任總幹事，戴粹倫、孫德芳、蕭而化、王沛綸、談修等曾在文協青年研習會授課。

中華古樂團

國樂團，廿世紀五〇年代後，軍中、民間及校園國樂團萌興，中華古樂團即其中佼佼者，由梁在平主事。

中華民國兒童合唱推廣協會

1969 年成立，主要成員有熱心音樂人士及各地兒童合唱團領導人辜偉甫、郭頂順、呂泉生、高慈美、高雅美、林寬、林福裕、陳遜章、王諄年、吳新富、施福珍、李超然等。

中華民國音樂學會

1955 年 4 月，戴粹倫、汪精輝、張錦鴻、蕭而化、李金土、王沛綸、梁在平、施鼎瑩、高子銘、王慶勳、王慶基、鄭秀玲、李中和等五十五人爲加強彼此聯繫，相互切磋，砥礪學術，致力音樂事業之發展，決議籌組全國性音樂團體，同年 12 月 31 日奉內政部核准，次年 1 月 20 日假師大二樓會議室召開發起人會議，推選戴粹倫、汪精輝、蕭而化、張錦鴻、李中和、李金土、顏廷階等七人爲籌備委員，梁在平、高子銘、王慶勳、王慶基等四人協同籌備，經五次會議、通過以「團結全國音樂界人士發揚民族音樂文化研究現代音樂學術普及社會音樂教育促進國家音樂事業藉以維護增進國民心理之健康完成三民主義文化建設」爲宗旨之會章草案，1957

年 3 月 3 日召開成立大會，由戴粹倫出任理事長。學會設演出、學術評議、音樂譯名統一編訂、禮樂、音樂教育、民歌、音樂評論、歌劇、對匪音樂心戰工作、創作、出版等各委員會，任務有「關於有關音樂資料之蒐集整理流通事項；關於歷代音樂曲籍曲之整理注釋翻譯事項；關於現代音樂知識及書刊歌曲之研討評介出版事項；關於國際音樂學者與機構之調查聯絡及學術文化之交流服務事項；關於有關音樂之進修輔導聯繫事項；關於有關音樂教材及數學法之研究編纂實驗改進事項；關於有關音樂業務之創辦推行普及事項；關於音樂人才飲介紹獎進協助事項；關於音樂基本問題及改革方案之研究設計事項；關於提供音樂措施興革之意見以備行及教育當局之參考事項」等，是臺灣最重要的音樂社團之一。

中華民國歌詞作家學會

1976 年 6 月 13 日，張維翰、許建吾、何志浩、鄧昌國、李中和、徐哲萍等四十餘人發起成立，主要工作有研究歷代詞曲，歌詞創作、翻譯方法、獎助出版，及聯繫詞曲作者等。

中華民國樂器學會

何名忠、魏德棟、湯中、沈國權、汪竹一、劉俊賢等有鑒於部分國樂器音域狹窄，工藝不精，材料不良，外觀不美，於 1973 年 2 月 25 日發起成立「中華民國樂器學會」，以「推廣傳統優良之國樂器，改良創新國樂器，使國樂進軍世界樂壇，弘揚中國文化」為宗旨，何名忠任理事長，學會下設研究、樂器規格、鑒定、推廣、總務五組，經改良或創新之國樂器有「大篌琴」、「豎箜篌」、「臥箜篌」、「何氏變調揚琴」、「梅芳編鐘」、「梅芳編磬」、「四弦半音秦琴」、「銅編磬」、「圓編磬」、「二十一弦改良箏」、「特製三弦」、「義嘴塤」、「特製南胡」等。

中華民國讚

合唱曲，黃友棣作品。

中華合唱團

業餘合唱團，指揮張世傑、陽永光，有團員三百五十人，1959 年 5 月 21～22 日假臺北中山堂舉行創團音樂會，是當時臺灣最具規模合唱團之一。

中華弦樂團

室內弦樂團，鄧昌國、司徒興城、高坂知武、張寬容創辦，1958 年 6 月 12 日假臺北國際學舍體育館舉行第一次音樂會，同年 7 月 26 日由 Thor Johnson 指揮演出第二次音樂會。

中華國樂社

1953 年 4 月 19 日，高子銘、何名忠、黃宗識、闞大愚、梁在平、湯炳權、呂壽琰、黃禮培、楊作仁等成立於臺北，高子銘任理事長，黃體培兼任總幹事，1982 年 11 月 7 日更名為「中華民國國樂學會」，以推廣國樂教育、邀請國外樂團、樂人回國演奏、專題演講、研習活動等為主要會務。

中華進行曲

進行曲，張錦鴻作品。

中華萬歲

聲樂曲，李中和作品。

中華實驗合唱團

合唱團，隸屬國立藝術館，1958年9月24日曾演出於臺北。

中華實驗國樂團

國樂團體，1958年4月28日國立音樂研究所舉行「明代魏皓樂譜試唱會」，由該樂團演出，汪綠演唱。

中華魂

進行曲，王錫奇作品。

中華樂社

1928年，柯政和創辦於北平王府井，以經售樂器、唱機、唱片和出版、發行音樂書籍、樂譜享有廣泛聲譽，柯政和所編音樂教材及書譜，多由該社出版發行。

中寡

南樂滾門之一。

中滾

南樂滾門之一。

中廣國樂團

臺灣最早之新制國樂團，前身為南京中央廣播電臺國樂演奏隊，1949年2月在臺北重新組建，成立「中廣國樂團」，團員有高子銘、王沛綸、孫培章、黃蘭英、陳孝毅、周岐峰、劉克爾等。1950年8月至1956年3月18日間經辦四期訓練班，培養無數國樂演奏人材，楊秉忠、沈國權、奚福森、林沛宇、裴遵化、夏炎、李鎮東、劉俊鳴、汪振華、莊本立、高亦涵、陶筑生、呂純仁、林培、張善惠皆出於此。1956年樂團設作曲室，由周藍萍、楊秉忠、林沛宇、夏炎負責作曲，〈湖上〉、〈臺灣頌〉、〈花鼓舞曲〉、〈陽春曲〉、〈溪山回春〉、〈阿里山雲海〉、〈江畔帆影〉等皆作於此時，樂團活躍於播音及演出間，其編制亦成為新制國樂團典範。

中潮

南樂滾門之一。

中調

南管散曲拍法，三撩拍。

丹桂社

歌仔戲班，1925年演於臺南大舞臺。

井上武士（1894～1974）

日籍音樂教師，群馬人，1918年東京音樂學校甲種師範科畢業，從師島崎赤太郎（1874～1933）、楠見恩三郎（1863～1927），1919年任臺北公立女子高等普通學校教諭，兼臺北師範學校音樂科助教授，1920年離職，1926年任職橫濱市教育課，後擔任東洋音樂大學教授、日本教育音樂協會會長、全日本兒童音樂家聯盟會長等要職，作有〈鬱金香〉、〈海〉等曲，曾在《臺灣教育》發表《音樂と教育》一文，撰有《音樂教育精義》、《音樂創作指導的實務》、《日本唱歌集》、《日本學校唱歌選集》等書。

井寶琴

大稻埕藝妲劇團表演家，1936年曾在臺中天外天劇場（今喜萬年百

貨公司）演出「薛平貴別窯」、「鳳陽花鼓」、「貴妃醉酒」、「武家坡」、「空城計」等劇。

五十年來的國劇
戲劇論述，齊如山撰著，正中書局出版（1962）。

五大調
客家歌謠，流行於美濃等地區。

五子仔
歌仔戲文場節奏樂器，即「拍板」。

五少芳賢
康熙年間（一說戊午年，一說癸巳年皇帝六旬壽典）李光地奏請晉江吳志、陳寧，南安傅廷，惠安洪松，安溪李儀等五名樂師進京合奏南樂，帝賜彩傘宮燈，並封以「御前清客」、「五少芳賢」雅號，考之《大清皇朝實錄》及《李光地年譜》，戊午年李光地丁憂守制，並未進京，戊午及癸巳年皇帝壽誕亦不在京師，實錄更不見記載，封賜之說或可視為附會。

五月
鋼琴獨奏曲，江文也作品（1935）。

五百舊本「歌仔冊」
歌冊目錄，法人施博爾 Christopher Shipper 編輯，見《臺灣風物》15 卷 4 期（1965）。

五更鼓
漢族歌謠，七言絕句，又名「五更調」，由江蘇民歌〈孟姜女〉演變而來，早年流傳閩粵，明永曆十五年（1661）鄭成功率軍來臺，兵民離鄉背井，多有以〈五更鼓〉等歌謠抒發思親、思鄉之情，深受民間喜愛，常用為車鼓伴奏，歌仔戲亦吸收為「車鼓體系」曲調。

五更歌
客家小調中福佬系歌舞小調。

五更調
小調歌曲，又名「五更鼓」，或「孟姜女哭倒萬里長城」，見「五更鼓」條。

五弦琴
原住民撥弦樂器，定五條鐵絃於木板彈撥發聲，布農族今仍見使用。

五空
南曲管門，今 G 調。

五空仔
錦歌基本曲調，風格抒情，多用於曲首，亦可單獨使用。

五空仔哭
哭調，「哭調四反」，見「哭調」。

五空四伙
南曲管門，今 C 調。

五虎平南全歌
俗曲唱本，潮州李萬利刊本，3 冊 16 卷，上承「五虎平西」。

五虎征北全歌
俗曲唱本，潮州瑞文堂藏板，李萬利刊本，3 冊 6 卷。上承「五虎平南」。

五虎將

歌仔戲名表演家，分別為蕭秀來（即蕭守梨）、蔣武童（小名「青番仔狗」）、喬財寶（即喬才保）、陳春生（苗栗龍潭人，原學四平）、蘇登旺（藝名蘇小廷）等五人，各擅小生、紅生、老生等行當。

五星
佛教音樂板式，一板五眼。

五星圖全歌
俗曲唱本，潮州瑞文堂藏板，李萬利刊本，2 冊 8 卷。

五美緣
大白字戲劇目，唱白用土音。

五美緣全歌
俗曲唱本，潮州李萬利藏板、刊本，3 冊 14 卷，接「五美緣」下棚。

五美緣全歌下棚
俗曲唱本，潮州李萬利藏板、刊本，1 冊 7 卷，承「五美緣」。

五首素描
鋼琴曲集，江文也 1936 年作品，含〈山田中的獨腳稻草人〉、〈屋後所見的田野〉、〈螢火之舞〉、〈後街〉、〈滿帆〉五段，作品第 3 號，1938 年獲威尼斯第四屆國際現代音樂節作曲獎。名鋼琴家、作曲家齊爾品 Alexandre Tcherepnine（1899～1977）曾在巴黎、維也納、日內瓦、柏林、布拉格、紐約演奏此曲，並收於其《齊爾品樂集》（Tcherepinine Collection）中。

五娘揍荔枝歌
俗曲唱本，臺北黃塗活版所刊行。

五馬
客家漢劇場景音樂曲牌之一。

五開花
歌仔戲「南管體系」曲調之一。

五鼠鬧東京
臺灣歌仔，見於歌冊。

五福天官
北管扮仙戲，下續「河北封王」、「河北金榜」。

五鳳朝陽全歌
俗曲唱本，潮州李萬利藏板、刊本，2 冊 10 卷。

五穀豐登
北管小曲，「鐵板記」尾，觀龍舟時由小花演唱。

五龍會
北管戲「福路」戲碼有二十五大本，常演劇目有「五龍會」等。

五蟲會
亂彈班小戲，童話、寓言式小品劇目，俗稱「囝仔齣」，童伶班吹腔入門戲。

亢鑼
響銅樂器，潮州器樂曲用之。

仁心串
北管器樂曲牌之一。

仁和軒
北港北管子弟戲團，由仁和路居民組成，建館猶早於集雅軒，在集雅軒吳輝南（吳燦華）邀集下，常與

和樂軒、錦樂社、新樂社聚樂，參
與迎神賽會、過爐、婚喪喜慶等排
場。

仁貴征東全歌

俗曲唱本，潮州吳瑞文藏板，李
萬利刊本，4 冊 12 卷，上承「羅通
掃北」。

什音

婚喪喜慶吹打樂，又稱「八音」，
使用八種樂器得名，以「客家八音
」、「閩南什音」為樂種代表。

什細記

歌仔戲劇目，演李連福、李連生
兄弟家道中落，賣「什細」（雜貨）
為生，與沈玉佾、白玉枝情愛故事。

什錦歌

即「錦歌」，流行於閩南漳州和龍
海、漳浦、雲霄、詔安、東山、平
和、南靖、長太、華安等地，「鴉
片戰爭」後，農村經濟破產，錦歌
歌者流入城市賣歌維生，又與「竹
馬」、「弄車鼓」、「駛犁陣」、「搭渡
弄」、「潮州老白字」、「亂彈」、「
鳳陽花鼓」中的〈花鼓調〉、「大娘
補缸」中的〈補缸調〉、「騎驢探親
」中的〈雜母拍〉、及部分南曲、佛
曲、道情合流，唱腔逐漸豐潤優美，
曲目以「四大柱」、「八小折」、「四
大雜嘴」為主。

今安樂社

中崙北管子弟社，1924 年由劉永
漢發起，初名「會樂社」，以演白字
戲為主，「鴉片來」任教席，1940
年盧明教北管戲於此，1946 年後改
學歌仔戲，由陳方、李根火教戲，

1956 年再改為北管子弟社迄今。

今宵明月圓又圓

藝術歌曲，張錦鴻作品。

元光

歌仔戲班，1925 年演於新竹竹
座、新華、樂民臺、新世界、新舞
臺等劇場。

元宵花燈

鋼琴曲，江文也十二首〈鄉土節
令詩〉之一，描述臺灣各節令喜慶
氣氛，鄉土風味濃郁，完成於任教
北平藝術專科學校時，1947 年首演
於校際觀摩演奏會。

元宵景

「十三腔」演出曲目大致固定，行
列隊形及樂器配置均有定規，有百
個以上曲牌，亦可由四至八首曲牌
聯套演出，〈元宵景〉即其中常用曲
目之一。

內山鑼鼓

吹打鼓吹樂，又名「南牌鑼鼓」或
「大旗鑼鼓」，流行於福建安溪來臺
移民部族中，么二三套曲體，目前
不易聞見。

內行

亂彈班職業表演家通稱，戲棚分
日、夜戲，日戲正戲前先扮仙，夜
戲則只搬演正戲。

內行班

北管戲職業劇團，「腳步手路」（
身段）講究仍延用「官話」演出。

內政部國樂社

國樂社，廿世紀五〇年代後，軍中、民間及校園國樂團萌興，內政部國樂社即其中佼佼者，由鄭良浦主事。

內臺戲

演出於戲院之戲劇表演。閩南錦歌隨移民傳入臺灣，在宜蘭結合本地歌謠小調，發展成「唸歌仔」後，吸收各小戲身段及角色，農閑時鋪演自娛，在參與廟會活動，成為行街「歌仔陣」後，又以竹竿「踏四門」於空地或廟埕，演出「落地掃」，後借用四平戲演完未拆草臺表演「老歌仔戲」或「本地歌仔」，南傳豐原地區時，演員阿秀、阿笑、阿妹受臺南大舞臺之邀進入戲臺演出，「鳳韻社」、「錦上花」、「元光」、「隆發興」、「鳳欣」、「復興社」、「泰山」、「秀美樂」、「新承光」等戲班相繼演於臺北「艋舺戲園」、「新舞臺」、「永樂座」，新竹「竹座」、「新華」、「樂民臺」、「新世界」、「新舞臺」等劇場後，內臺戲時代自此為始。

六八板體

潮樂板體，全曲由六十八小節組成，分八個樂句，每句八小節（第五樂句十二小節），〈寒鴉戲水〉等潮州弦詩樂曲皆此板體。

六十七

道光十三年（1833）《番社采風圖考》撰者，記述嘴琴構造、吹奏方法與場合十五目，迎娶路程中敲鑼打鼓十七目，鼻簫構造、吹奏方法與場合二十六目，婚禮中歌舞歡樂三十八目等，有平埔族鼓吹歌舞「賽戲」，及「連臂踏歌」等圖。

六十條手巾歌

俗曲唱本，新竹竹林書局刊行。

六么令

客家漢劇場景音樂曲牌之一。

六才子西廂記

電影歌仔戲，1955年都馬班班主葉榮盛自資拍攝，是為臺灣第一部電影歌仔戲。

六月田水

嘉義小梅民謠，1944年呂泉生向張文環采得此曲，經整編後，以「呂玲朗編曲」名義發表於《臺灣文學》3卷1號，是以五線記譜、整編閩南民謠之濫觴，為臺灣民謠采譜、整理、編創，開拓出新途徑。呂泉生為舞臺劇「閹雞」設計音樂時，曾將此曲改編為合唱曲，由「厚生合唱團」唱於換幕時，是臺灣民謠首度以「合唱曲」形態出現之新嘗試，歌仔戲等亦曾吸收為其曲調。

六月茉莉

福建濱海地區民謠，句法簡單，旋律柔美，隨移民傳入臺灣，日據時代，臺南許丙丁填以比喻錦繡年華卻自賞孤芳新詞後，更見細緻微妙，思春心思躍然行間，深獲喜愛。

六氏先生

一條慎三郎創作曲。

六四兵工廠國樂團

國樂團，廿世紀五〇年代後，軍中、民間及校園國樂團萌興，六四兵工廠國樂團即其中佼佼者。

六字七音佛號

張福星退休後，隱居田園研究佛教音樂，嘗赴獅頭山寺廟采集佛教音樂，輯佛曲三冊，有〈六字七音佛號〉等六十八首。

六串

北管器樂曲牌之一。

六角弦

即「二弦」，又稱「二胡」，見「二弦」條。

六奇陣全歌

俗曲唱本，潮州李萬藏板利、刊本，3冊12卷，接「六奇陣」下棚。

六奇陣全歌下棚

俗曲唱本，潮州李萬利刊本，1冊6卷。

六板

戲劇唱腔，「閩南什音」及「客家八音」經常采絲竹鼓吹混合型式奏此唱腔，使用嗩吶、笛、殼仔弦、大廣弦、吊規仔、鼓吹弦、、三弦、秦琴、月琴、洋琴及基本打擊樂器。

六相廿一品琵琶

中央廣播電臺國樂團來臺後，製有六相廿一品琵琶等樂器，使其音域寬度、音高準度等問題得到較好解決，樂隊聲部因此更見齊全。

六郎告御狀

臺灣亂彈戲高撥子武小生戲，「導板」、「碰頭板」後有垛字句云：「到今朝只落得延昭一人，孤孤單單，冷冷清清，一步一步，一步一步上龍亭。」

六龜平埔族民歌

六龜平埔族屬西拉雅族大武壠系群內攸四社語系，歌謠分生活及儀式歌謠兩種。生活歌謠即興演唱，有〈唸農作物歌〉、〈燕那老姐〉、〈水金〉、〈何依嘿啊〉等，儀式歌謠有〈搭母勒〉、〈祭品之歌〉、〈加拉瓦嘿〉、〈荷嘿〉、〈老開媽〉等，唱於「開向」祭拜祖靈時，祭拜後分食祭品，至公廨前廣場「牽戲」，唱「加拉瓦嘿」，跳舞，祭典「禁向」後，停舞樂。

六鑼鼓

廟口演酬神戲時，竟夜有分香神明回廟祝拜，神轎進入廟前廣場時，戲臺上再動鑼鼓扮仙迎合，通宵達旦，謂「四鑼鼓」或「六鑼鼓」等。

公學校高等科唱歌

日據時期教科書，臺灣總督府編輯出版。

公學校唱歌集

日據時期教科書，臺灣總督府編輯出版。

公雞歌

布農族歌謠 tokktokktamaro，演唱方式有呼喊、朗誦、獨唱、重唱、二部及多聲部合唱唱法等數種，旋律與弓琴、口簧泛音相同，速度中庸，曲調平和。

分開勸合歌

臺灣歌仔，見於俗曲唱本。

友聲社

新竹漢樂結社。

反平板
　　北管福祿（舊路）唱腔中三眼板板腔。

反流水
　　北管福祿（舊路）唱腔中三眼板板腔。

反倒板
　　北管福祿（舊路）唱腔中散板板腔。

反唐女媧鏡
　　臺灣歌仔，見於歌冊。

反唐開墳全歌
　　俗曲唱本，潮州瑞文堂藏版、李萬利刊本，6 冊 19 卷，內題「反唐」，上承「樊梨花征西」。

反管
　　民間音樂音階多只用到一至兩個把位，伴奏樂器可在音域功能內轉調應用，游走於高低八度間，是謂「反管」，演變加花後，旋律更具特色。原始型態中大廣弦為殼仔弦反管，三弦與月琴互為反管，大廣弦外弦定音與椰胡相同，大廣弦向下延伸至內弦低音域，椰胡延伸到外弦高音域，是謂「反線」，一在內弦，一在外弦，互補合奏有似三條弦齊奏，高低音處有兩個共鳴八度，加花時增添五聲音階旋律，時而穿插，時有和弦效果，時又做合音或高低八度，造成獨特音樂風格。

反緊板
　　北管福祿（舊路）唱腔中的散板板腔。

反線
　　見「反管」條。

天人師－釋迦傳
　　管弦樂組曲，郭芝苑作品（1987）。

天公落水
　　客家兒歌。兒歌為孩童心聲，有其對世界最初之認識及可愛的童言童語，遣詞淳樸，造句簡單，具高度音樂性，形式有搖籃歌、繞口令、遊戲歌、節令歌、打趣歌、讀書歌、敘述歌等，著名客家童謠有〈天公落水〉等。

天公戲
　　士林社子、洲尾、大崙尾、草山、山仔后等地每年正月祭祀玉皇大帝，演「天公戲」於爐主宅前，供三牲或五牲。

天水關
　　北管戲「西皮」戲碼有三十六大本，常演劇目有「天水關」等，以清唱方式演出，不加身段，用管弦、鑼鼓，及梆子伴奏。
　　四平戲劇目，唱詞、口白原用正音，為使觀眾更能接受，已因聚落不同改用閩南話或客語口白演出，唱詞則維持正音。

天地網
　　客家吹場音樂，八音團曲目之一。

天作良緣新歌
　　俗曲唱本，臺中瑞成書局刊行。

天作良緣歌
　　俗曲唱本，嘉義捷發出版社刊行。

天作奇緣相褒歌

臺灣歌仔，見於歌冊。

天貝山

四平戲劇目。唱詞、口白原用正
音，爲使觀眾更能接受，已因聚落
不同改用閩南話或客語口白演出，
唱詞則維持正音。

天長令

北管曲牌，原有曲詞，漸以嗩吶
代之，加入過場等鑼鼓段後，衍變
爲大型吹打曲。

天長節

日據時期式日歌曲，高崎正風作
詞，伊澤修二譜曲，日人規定臺人
須於『日本天皇壽誕佳節』舉行儀式
爲天皇慶壽，感念其『浩瀚皇恩』，
此歌完成於 1888 年秋，1891 年「祝
日大祭日歌詞及樂譜審察委員會」
成立後，又由奧好義重新作曲，
1893 年 8 月 12 日頒布使用。

天南平劇社

京劇票房，成立於 1945 年，同年
10 月 10 日假臺南市參議會大禮堂
舉行成立大會，演「四郎探母」等劇
於南都戲院，許丙丁連續擔任社長
三十二年，廿世紀五〇年代每周在
臺南廣播電臺現場播音，甚受歡迎。

天烏烏

漢民族歌謠。臺灣拓墾時期，先
民所唱無不是樂天知命、勤奮不
輟，仰望新生與憧憬未來之心聲，
緣起大陸之民間小調〈天烏烏〉等，
即此一例。

天堂地獄歌

俗曲唱本，新竹竹林書局刊行。

天涯懷客進行曲

戴逸青作品，完成於 1924 年。

天勝鳳

光復初期四平戲班，演於中壢、
平鎮、新屋等客庄時，爲使觀眾更
能接受，已因聚落不同改用閩南話
或客語口白演出，唱詞則維持正音。

天惠之島

創作歌曲。日據時期倡導民族自
覺、反對強權之社會運動歌曲，林
幼春作詩，蔡培火作曲。

天黑黑

即〈天烏烏〉，見〈天烏烏〉條。

天樂社

藝妲班，原名「永樂社」，曾在臺
北「新舞臺」、基隆顏家、新竹北埔
姜家、彰化「北斗劇場」、臺南「樂
仙樓」、「屏東劇場」等地演出，易
名「鳳舞社」後在大稻埕演出，1921
年改組爲「天樂社」，演員有石中
玉、一字金、早梅粉、清華桂、粉
薔茹、九齡雪、月中桂等。1922 年
田邊尚雄來臺做田野調查時，曾赴
大稻埕新舞臺觀賞天樂社「回荊州
」及「四進士」演出。

天賜花群

臺灣歌仔，見於歌冊。

夫妻不好百般難勸世歌

臺灣歌仔，見於歌冊。

夫妻相好歌

臺灣歌仔，見於歌冊。

太平洋音樂會

日據時期音樂團體，謝火爐主事。

太平境教會聖歌隊

合唱團。1910～1950年間，滿雄才牧師娘在長榮男、女中、臺南神學院、太平境教會成立聖歌隊，頗負盛名。

太平歌

民間器樂演奏曲，安平每年3月20日迎媽祖、迎神，用「太平歌」。

太極圖

亂彈戲梆子腔扮仙戲劇目。

太鼓

原住民樂器。1901年臺灣總督府成立「臨時臺灣舊慣調查會」，1913至1921年間編輯出版《蕃族調查報告書》八冊，是日據時期研究原住民音樂最早之文獻，樂器項下有太鼓等樂器，部份附有圖繪及各族不同稱呼。

太魯閣聖詩

基督教歌曲，原名Suyang Uyas，1994年出版，計三三〇首，其中有太魯閣傳統旋律或依傳統風格創作之本族聖詩三十六首，大致保存太魯閣簡單四聲音階（re、mi、sol、la）原型。

太魯閣蕃語集

原住民論著，蕃務本署編輯，臺灣日日新報社出版（1914）。

孔子卒日紀念歌

1925年10月8日，基隆保粹書房（學堂）行祀孔禮，教師藍星輝主祭，書房生徒合唱〈孔教贊美歌〉、〈孔子卒日紀念歌〉等，日警、保正曾與會監督。

孔子音樂論

音樂論著，江文也撰著《上代支那正樂考》之副標題，東京三省堂出版（1942）。

孔子項橐論歌

俗曲唱本，嘉義捷發出版社刊行。

孔明贊

北管曲牌中，皇帝起兵用「大班祝」，宰相用「大監州」、「小監州」，王爺「一江風」，大盜用「二凡」，小賊用「下山虎」，番將用「番竹馬」，諸葛亮專用「孔明讚」……各司其事，不得紊亂。

孔明獻空城計歌

俗曲唱本，新竹竹林書局刊行。

孔教贊美歌

1925年10月8日，基隆保粹書房（學堂）行祀孔禮，教師藍星輝主祭，書房生徒合唱〈孔教贊美歌〉、〈孔子卒日紀念歌〉等，日警、保正曾與會監視。

孔廟大成樂章

管弦樂曲。1939年江文也赴北京文廟採譜，1940年完成含「迎神」、「初獻」、「亞獻」、「終獻」、「徹饌」、「送神」六樂章的大編制管弦樂曲〈孔廟大成樂章〉，作品第30號，由作者指揮NHK日本廣播電臺交響樂團首演，而後指揮家Gurlitt. Manfred（1890～?）亦曾指揮日本中央交響樂團演出，並由勝利唱片灌成

唱片發行。

少年男女挽茶對答相褒歌
俗曲唱本，新竹竹林書局刊行。

少年兒童歌曲集
歌謠曲集，周伯陽編，啓文出版社出版（1966）。

少華被害逃難訪仙新歌
俗曲唱本，嘉義玉珍書局刊行。

尺八
樂器名，形似洞簫，但管身較粗，由九孔竹節製成，長一尺九寸，開六孔，正面五孔，背面一孔，吹口在頂端，音色清柔悠遠，南音及梨園戲中用之。

幻想曲－淡水
鋼琴曲，陳泗治以臺灣什景爲題之創作曲，作於 1947 年，收於其鋼琴曲集。

幻想風之臺灣組曲
組曲，朱永鎭作品。

廿四孝姜安送米
臺灣歌仔，見於歌冊。

廿四孝新歌
臺灣歌仔，見於歌冊。

弔殉難六氏の歌
日籍音樂教師高橋二三四作品，部岩夫作歌。

引
臺灣道教科儀分「吟」、「頌」、「引」、「曲」四種，「引」爲有伴奏之科儀，節奏自由。

引磬
佛教寺院使用節奏樂器（法器）。

心茫茫
流行歌曲，吳成家作曲，1939 年東亞唱片曾灌成唱片發行。

戈爾特
外籍男中音，1935 年 7 月 3 日至 8 月 21 日間曾參加假臺北、新竹、臺中等三十六個城鄉舉行的三十七場震災義捐音樂會演出。

戶蠅蚊仔大戰歌
俗曲唱本，新竹竹林書局刊行。

手板
即「板」，見「板」條。

手眼身法步－國劇旦角基本動作
戲劇論述，梁秀娟撰，遠流出版社出版（1983）。

手琴
原住民樂器。1901 年臺灣總督府成立「臨時臺灣舊慣調查會」，1913 至 1921 年間編輯出版《蕃族調查報告書》八冊，是日據時期研究原住民音樂最早文獻，樂器項下有手琴等樂器，部份附有圖繪及各族不同稱呼。

手鈴
節奏樂器，佛教寺院使用爲法器之一。

手鑼
敲擊樂器，北管武場用之。

文化生活と音樂鑑賞

音樂論述，日據時期李金土發表於《臺灣教育》第297～298號。

文化協會合唱團

1951年文化協進會組織合唱團，有團員四十多名，指揮呂泉生，1954年游彌堅曾率合唱團赴臺中、臺南、高雄演出，是臺灣光復後首次合唱團巡迴演唱，各地組織合唱團風氣自此大開。1959年呂泉生曾指揮「文化合唱團」、「榮星兒童合唱團」聯演於「八七水災救災義演音樂會」。

文化劇運動

1923年，文化協會決議組織活動寫眞會（即電影隊）、音樂會及文化演劇會，1925年列組織活動寫眞隊及文化劇團爲主要事業，著手從事文化、政治啓蒙及臺灣戲劇運動，開拓文化運動新領域。文化協會大量應用中國劇本，劇情多含諷刺殖民社會制度，激發民族意識內容，彰化鼎新社、草屯炎峰青年演劇團、新竹新光社、臺灣藝術研究會、臺北星光演劇研究會等皆創於此時。

文和調

歌仔戲新調，劉文和歌劇團引爲招牌歌。

文明女

流行歌曲，陳君玉作品。

文明堂書店

日據時期樂器、樂譜專售店，位於臺北新起街。

文明調

歌仔戲「哭調體系」曲調，即「破窯三調」。

文明勸改新歌

俗曲唱本，新竹竹林書局刊行。

文明勸改歌

俗曲唱本，嘉義捷發出版社刊行。

文林出版社

歌仔冊出版發行商，以木刻、石印及鉛字版發行「歌仔冊」，發行人周天生，店址在臺中市力行南路，由同址華成書局經銷，光復後仍繼續發行歌仔冊。

文武陞

北管戲「福路」有戲碼二十五大本，常演劇目有「文武陞」等。

文武場入門

戲劇論述，覺非、亦云合編，臺北康樂月刊社出版（1953）。

文武雙魁大團圓

四平戲劇目。唱詞、口白原用正音，爲使觀眾更能接受，已因聚落不同改用閩南話或客語口白演出，唱詞則維持正音。

文章

臺北「老新興」北管劇團班主，分自後龍東社班，又稱「大肥仔班」，班址在牛埔，頭手弦劉榮錦，表演家有老生九、添財、阿繡（呂慶泉之女）、阿蘭（劉玉蘭）等，常演連臺戲於苗栗等客庄，日戲多北管、外江、采茶，夜戲多采茶、歌仔，「七俠五義」、「孫臏下山」等爲常

演劇目，白話用客語，注重機關、
變景。

文場

　　戲劇樂隊旋律性伴奏樂器，曲牌
主要來自崑曲、地方戲曲或民間樂
曲，有「吹樂」類嗩吶、海笛、簫、
笛等，及「弦樂」類提弦（又稱殼仔
弦、椰胡）、吊規子、二弦、三
弦、秦琴、洋琴等，與打擊武場合
稱文武場。

文華國樂社

　　國樂社，廿世紀五〇年代後，軍
中、民間及校園國樂團萌興，文華國
樂社即其中佼佼者，由黃體培主事。

文德堂

　　廈門書坊。廈門書坊多集中於大
走馬路二十四崎腳附近，文德堂址
在廈門大走馬路七號，創業不遲於
道光年間，持續經營至抗日戰爭前
夕，多將古今史事、忠孝節義以漳
泉白話土腔編成歌曲，俾人人易
曉，激娛人心，初以木刻刊印歌仔
冊，再改以石印、鉛印，過程隱現
歌仔冊印刷衍化歷程。

文點絳

　　北管器樂曲牌之一。

文藝

　　日據時期詩歌雜誌，1924 年創
刊，編輯兼發行人林進發，發行一
期後休刊。

文藝批判

　　日據時期文藝雜誌，1927 年臺北
文藝批判社創刊，秋永肇編輯。秋
永肇爲「國家論」學者，1928 年考

入臺北帝大政學科，1931 年畢業，
1933 年任臺北帝大助手，1938 年
升爲講師，教授政治史課程。

文寶書局

　　上海書局，刊印有閩南語歌仔冊。

方世玉打擂臺相褒歌

　　臺灣歌仔，見於歌冊。

方桂元

　　戲劇表演家，臺南白河人，新舞
社歌劇團演員，以二花臉見長。

日日春

　　流行歌曲，蘇桐作品。

日月嘆

　　歌仔戲「哭調體系」曲調。

日出東山

　　歌仔戲新創及改編曲調。

日本查某

　　日據時期諷刺歌謠，1917 年日本
殖民政府察覺其隱喻後，公佈「凡
擅唱閩南語歌曲經捕獲者，處罰坐
牢二十九天」禁令。

日本海軍軍樂隊

　　軍樂隊，1927 年 4 月 14 日日本
海軍第二艦隊訪臺，其軍樂隊巡迴
演出於臺北及新竹公會堂等地。

日本樂器會社臺灣出張所

　　日據時期專售樂器、樂譜商店，
位於臺北新起町。

日本竊據臺灣歌

　　臺灣雜唸，見 1921 年片岡巖《臺

灣風俗誌》。

日野一郎

臺北醫學專門學校外科日籍教授，1927年臺灣總督府醫學專門學校設立音樂部社團，由日野一郎兼任部長。

日臺會話新歌

俗曲唱本，學習日語用之歌仔冊，有嘉義玉珍書局及嘉義捷發出版社刊本。

日蓄唱片公司

唱片公司，柏野正次郎經營，原在臺北榮町，發行有「雪梅思君」、「五更思君」等小曲及「呂蒙正」、「英臺相思」、「李連生與白玉枝」等戲曲唱片，後遷本町（中山堂對面）改名「古倫美亞唱片公司」，發行「桃花泣血記」、「倡們賢母」、「懺悔」等唱片，風行一時，有陳君玉、林清月、鄧雨賢、廖漢臣、李臨秋、周添旺、陳秋霖、陳達儒、姚讚福、蘇桐、吳成家、蔡德音、吳得貴、周若夢、江中青等詞曲作家，純純、林是好、愛愛（簡月娥或簡寶娥）、青春美、林月珠、王福等歌手。

日語家庭

日據時期諷刺歌謠，1917年日本殖民政府察覺其隱喻後，公佈「凡擅唱閩南語歌曲經捕獲者，處罰坐牢二十九天」禁令。

日暮山歌

流行歌曲，陳君玉作詞，鄧雨賢作曲，嘉義捷發出版社刊爲俗曲唱本。

日據時期及光復後的稻江童謠

歌謠論述，介逸撰，1959年發表於《臺北文物》8卷1期。

月下相褒

流行歌曲，陳君玉作詞，高金福譜曲。

月中桂

天樂社藝妲班表演家，以老生見長。

月光小夜曲

流行歌曲，周藍萍據日據時期國策電影「沙鴦之鐘」（李香蘭主演）主題曲，填以余光中詞作重新編曲，流行一時。

月光光

童謠，詞曰：「月仔月光光，四姊妹仔落花園，花也香，粉嘛香，四姊妹仔要嫁翁，大姊嫁福州，第二的嫁鳳娘，第三的嫁海口，第四的綴人走，大的返來金雨傘，第二的返來金桶盤，第三的返來金手指，第四的返來氣半死，也無針，嘛無線，也無手影箍仔好拭汗。」

月光海邊

流行歌曲，中山侑作詞，鄧雨賢作曲，日據時期曾遭禁唱，光復後由愁人重新填詞，成爲廿世紀六〇年代甚受歡迎之流行歌曲。

月光童謠歌曲集

歌謠曲集，周伯陽編，啓文出版社出版（1962）。

月兒高

潮州弦詩樂十大名曲之一，旋

律、調式、按音、滑奏、顫音均別致幽雅，富色彩變化，典型六八板體，慣用「催」手法，將旋律進行反復變奏，在趨快、熱烈氣氛中結束全曲，與客家絲弦樂關係密切。

月夜花

歌曲，不老（林清月）作詞，陳明德作曲，刊於《風月報》36期5月號。

月夜愁

流行歌曲，1933年鄧雨賢進入古倫美亞唱片會社工作，爲周添旺詞作〈月夜愁〉譜曲，由林是好首唱後風靡全臺，栗原白也將此曲配以鼓吹參戰歌詞，改成進行曲式〈軍伕之妻〉，隨『皇民化』運動唱遍全省各角落。原住民地區基督教會曾重塡以歌詞，改成〈那俄米之歌〉。

流行歌曲，楊三郎作品，日據時期，臺灣創作歌謠受制日人高壓政策，不敢傾訴內心忿怒，不能反映社會現象，所作多是凄雨愁風、落花冷月、苦情悲嘆或淚濡衣襟之灰色歌曲，〈月夜愁〉即其中之一。

月姑娘

兒歌，楊兆禎塡曲，1954年10月1日發表於《新選歌謠》第34期。

月昇鼓浪嶼

大東亞戰爭戰況激烈，日軍陷入戰爭泥淖，窘態畢現，爲補充兵源，在臺灣強行徵兵，鄧雨賢被迫以「唐崎夜雨」名字寫下〈月昇鼓浪嶼〉（中山侑詞）等時局歌曲，由松平晃主唱，古倫美亞灌成唱片發行。

月亮姑娘

創作兒歌，曾辛得作品，1956年5月1日發表於《新選歌謠》第53期，詞曰：「月亮姑娘、月亮姑娘，下來吧！我要請你吃西瓜；月亮姑娘、月亮姑娘，下來吧！我要請你看圖畫；月亮姑娘、月亮姑娘，下來吧！我要請你聽笑話。」曾辛得推廣樂藝不遺餘力，對樂教貢獻殊多。

月眉詞

北管散牌，飲酒時用，皇帝用「金杯」，臣子、員外用「月眉詞」，落小介作舉杯科。

月眉彎

表演身段，宜蘭老歌仔戲演出時，生邁「七星步」，且走「月眉彎」，行「四大角」，即所謂「踏四門」。

月琴

彈撥樂器，琴箱似滿月得名，琴頸及琴箱木製，兩面蒙桐板，四弦，分兩組，每組調同音，五度定弦，設十或十二品，新製品位有增至二十三或二十四個，張三或四弦，不再有同音弦，有長柄及短柄兩種形式，長柄月琴又稱「南月琴」或「乞食琴仔」，短柄月琴又稱「北月琴」或「頭手琴」。長柄月琴常用於歌仔戲文場，短柄月琴爲北管或京劇配合樂器，在京劇中與京胡、京二胡合稱「三大件」，彈奏時左向斜抱，左手按弦，右手持撥片以母、食、中指捏住撥片彈撥，發音清脆明亮，一般以「G、C」定音，內臺戲以「A、D」定音，民間或外臺戲則降一度或降小三度，交替用於「點」與「快點」間，管門以頭手弦空弦音位取名，常用「士工管」、「合乂管」、「上六管」及「乂士管」四種，聲如馬蹄輕快，甚是

特殊，車鼓、牛犁陣、北管「細曲」或「弦譜」、「閩南什音」、「客家八音」及歌仔戲文場用爲伴奏樂器，乞者乞討時，將寫就歌名籤條繫於月琴琴柄，由施者抽選點歌，早期曲本來自漳泉印本，丐者多彈唱單折民間傳說故事，曲目與錦歌相同，又以「乞丐琴」稱之。

月臺夢美女歌
俗曲唱本，新竹竹林書局刊行。

月鑼
敲擊樂器，潮州器樂曲用之。

木瓜
創作兒歌，周伯陽詞，蘇春濤曲，1953 年 5 月 31 日發表於《新選歌謠》第 17 期，歌詞云：

㈠
木瓜樹，木瓜果，木瓜長得像人頭，樹下小狗在看守，不要看，沒人偷，我們家木瓜多。

㈡
木瓜樹，木瓜果，木瓜成熟味道好，弟弟伸手向我要，手太短，接不到，長竹竿才能到。

木廷仙碧玉魚仔全歌
俗曲唱本，潮州瑞文堂藏板，李萬利刊本，3 冊 16 卷，上承「木廷仙雙玉魚」。

木偶戲
鋼琴曲，1936 年江文也作於東京。

木魚
南音「下四管」樂器。
佛教寺院使用之節奏樂器(法器)。

木琴
阿美族獨特之敲擊樂器，傳自黑潮文化圈的印度尼西亞或菲律賓，目前較少得見。

木鼓
鼓類樂器，原住民以空心老樹幹，截段後去除外皮爲材，或挖空織布木箱爲體，長約七十七公分，上鑿約五十公分長方形鼓溝，中空處懸吊兩端開口穿入之螺旋形粗鐵絲，以增加共鳴，以鼓槌敲擊，鼓音響亮。明萬曆三十一年(1603)陳第《東番記》記云：「家有死者，擊鼓哭，置尸於地，環澆以烈火，乾露置屋內。」；1628 年荷蘭傳教士 George Candidius 記臺南平埔各社云：「人死後，他們在屋前敲打以樹幹刳空作成的木鼓，把噩耗告知村人。」此外，原住民祭儀時，男女盛裝牽手歌舞，也伴以木鼓聲爲節，亦多用爲隘丁防守傳訊之用。

木蘭辭
獨唱曲，黃友棣作品。

毋忘在莒
聲樂曲，李中和作品。

比三點金
表演身段，歌仔戲旦角出場所做甩袖、理鬢、整領口動作，須優雅、內斂，此謂「比三點金」。

毛斷相褒
流行歌曲，1933 年陳君玉寫有〈毛斷相褒〉等曲向古倫美亞唱片公司投稿，古倫美亞賞識其才華，延聘其主持文藝部事務。

水田與自動車

日據時期歌誌雜誌，1928 年發行，臺北帝大文政學部主編，中山侑編輯，發行三期後停刊。

水秀

大稻埕藝妲劇團表演家，1936年曾在臺中市天外天劇場（今喜萬年百貨公司）演出「薛平貴別窯」、「鳳陽花鼓」、「貴妃醉酒」、「武家坡」、「空城計」等劇。

水車調

歌仔戲「車鼓體系」曲調之一。

水底魚

鑼鼓套子，傳統串仔曲，只唸不唱之乾牌，節奏急促，常用於匆忙、倉促行路或過場，可任意反覆或接轉，以丕顯其錯綜變化及緊張氣氛，昆曲、南曲粵調、閩南什音、客家八音、吹場音樂及歌仔戲等均有此牌，亦「十三腔」常用聯套曲目之一。

水社

位於珠仔山西北側，1921 年日月潭發電工程興建前，水社已是漢人為主村莊，水壩完工後水社變成淹沒區，不復可見，1922 年 3 月張福星曾來此採集化番歌謠及杵音。

水社化蕃杵の音と歌謠

音樂論著，1922 年 3 月張福星應臺灣總督府教育會之托，赴日月潭做為期十五天的水社化番民歌調查，得有〈出草歌〉等民歌十三首，及杵音節奏譜二首，張福星以五線譜記音，日本片假名記詞，附以民俗解說及歌詞注釋，整理出版為《水社化蕃杵の音と歌謠》，同年 12月 25 日由臺灣教育會出版，是臺灣第一部記譜原住民音樂報告書。

水金

六龜平埔族民歌。六龜平埔族屬西拉雅族大武壠系群內攸四社語系，歌謠分生活及儀式歌謠兩種，生活歌謠即興演唱，有〈唸農作物歌〉、〈燕那老姐〉、〈水金〉、〈何依嘿啊〉等，儀式歌謠〈搭母勒〉、〈祭品之歌〉、〈加拉瓦嘿〉、〈荷嘿〉、〈老開媽〉等，唱於「開向」祭拜祖靈時，祭拜後分食祭品，在公廨前廣場「牽戲」，唱〈加拉瓦嘿〉，跳舞，祭典「禁向」後，停舞樂。

水淹七軍

亂彈童伶班吹腔武戲劇目，源自徽劇武戲，北管三國戲多為西路，「水淹七軍」則為「福路」及「高撥子」戲，關公觀陣時，「西路」唱「緊流水」，「福路」僅吹牌子。

水袖

歌仔戲身段，表演中配合劇情及科泛變化被大量使用，有相當自我創造空間。

水連

大榮陞亂彈班表演家，宜蘭街武營後人，與楊乞食齊名，擅公末。

水晶宮

日據時期文藝雜誌，1930 年臺北赤い支那服社發行，中山侑編輯。

水牌

北管排子目錄表謂之水牌。

水蛙記

歌仔戲戲目，取自傳統閩南民間故事。

火防宣傳歌

日據時期政令宣導歌曲，雖有行政體系強力推廣，但無法引起民眾共鳴，難以流傳。

火炮

北管鼓介，用於西路或福路時功能相同，但節奏、奏法迥異，是區別西路戲與福路戲之指標之一，西路「火炮」技巧較難，子弟通常先學「福路」再學「西路」。

火燒紅蓮寺歌

俗曲唱本，嘉義玉珍書局刊行。

火燒樓

錦歌及歌仔戲戲目，取自傳統民間故事。

火餤蟲

客家兒歌。兒歌爲孩童心聲，有其對世界最初之認識及可愛的童言童語，遣詞淳樸，造句簡單，具高度音樂性，形式有搖籃歌、繞口令、遊戲歌、節令歌、打趣歌、讀書歌、敘述歌等，著名客家童謠有〈火焰蟲〉等。

父子狀元歌

俗曲唱本，臺北黃塗活版所刊行。

片岡巖

日籍民俗學者，臺南地方法院通譯官，1921 年撰《臺灣風俗誌》（臺南《日日新聞》報社出版），其第二章「臺灣の雜唸」中，列舉〈長歌〉、〈挽茶歌〉、〈使犁歌〉、〈十二按〉、〈十八摸〉、〈廿四送歌〉、〈三十二呵〉、〈博歌〉、〈僧侶歌〉、〈勸解纏足歌〉、〈朱一貴之亂歌〉、〈日本竊據臺灣歌〉等童謠、俗歌、情歌、流行歌、長篇歌謠及四平戲、鑼鼓館等傳統戲曲、器樂，頗具參考價值。

牛車崎

客家兒歌。兒歌爲孩童心聲，有其對世界最初之認識及可愛的童言童語，遣詞淳樸，造句簡單，具高度音樂性，形式有搖籃歌、繞口令、遊戲歌、節令歌、打趣歌、讀書歌、敘述歌等，著名客家童謠有〈牛車崎〉等。

牛津學堂

Oxford College，1873 年馬偕創辦於滬尾（淡水）砲臺角，學堂除神學、聖經課程外，兼有地理、地質、動植物、礦物、生理衛生、化學、物理、數學、初步幾何、解剖、醫學、音樂、體育等學科，現代科學教育性質與內容初具。

牛郎織女

流行歌曲，葉俊麟據北管亂彈曲調而作，句法簡單，意境雋永。

青少年歌劇，郭芝苑作品，1985年 5 月 20 日首演於臺北，1986 年 4 月 24 日再演於巴黎近郊夏隆棟劇院（Theatre Municipal de Charenton），頗獲好評。

牛犁歌

閩潮民歌小調，又稱「牛犁陣」或「駛犁陣」，農村閑暇自娛娛人之典型民俗藝能，傳入臺灣後，成爲流行農村之歌舞小戲，事演農村夫婦

之女與長工相戀，老夫婦執意將女嫁與地主，即使作妾也比過窮日子強，是舊社會農家生計黯淡的眞實寫照。角色由一牛、一公、一婆、一地主、一長工、及一旦組成，著農村傳統衣著，做駛犁、持鋤或挑籃等逗趣表演，車鼓且插科打諢，唱駛犁歌（牛犁歌），用車鼓音樂伴奏，樂器有殼仔弦、三弦、月琴、笛、嗩吶及四塊等，歌詞可即興改變，六龜地區所唱歌詞云：「頭戴竹笠遮日頭，手扶犁兄到水田頭，奈噯唷仔，犁兄喂，日曝汗那流，大家著合力仔喂來打拼，噯唷喂奈噯唷仔，犁兄喂，日頭汗那流，大家著打拼。」

王人藝（1912～1985）

小提琴家，湖南瀏陽人，國立音專出身，1935年加入上海工部局交響樂隊，擔任多處樂隊首席及指揮，曾任教國立音樂學院及常州少年班、上海音樂學校附中及本科，晶耳、周文中、盛中華等皆受業門下，1947年9月14日曾應文化協進會之邀訪臺，假臺北中山堂舉行音樂會。

王小凱

京都鴻福班表演家，1911年隨班來臺演於臺北淡水戲館，後留臺發展，組班演於各地。

王井泉（1905～1965）

社會運動家，臺北大稻埕人，人稱「古井兄」，臺灣商工學校畢業，擅曼陀林、吉他、演劇，1924年與廈門陳凸及張維賢等加入「星光演劇研究會」，演出田漢（1898～1968）三幕劇「終身大事」及「火裡蓮花」。王井泉虛懷若谷，熱愛藝術，扶掖文藝不遺餘力，文學、音樂、美術、戲劇界等受其照拂者不計其數，1939年經營山水亭，是爲南北文藝人士傾論天下，批評日人發動戰爭及高壓苛政之梁山泊，「啓文社」、「臺灣文學社」及「厚生演劇研究會」、「臺北曼陀林俱樂部」等日據時期及光復初期之重要文化組織，皆因其熱心參與、奔走與資助得能成立、運作，是日據時代臺灣文化運動的重要推手，戰後經濟雕敝，山水亭被迫歇業，王井泉舉債度日，晚境潦倒。

王少敏

即「王包」，見「王包」條。

王文山（1901～？）

湖北武昌人，1923年畢業於華中大學，獲美國哥倫比亞大學圖書館學碩士、華盛頓大學政治學博士，曾任清華大學圖書館主任，我駐古巴公使。抗戰勝利後任南京金城銀行分行經理，1946年秋與陳納德將軍合組民航空運大隊，後改稱中華民航空運股份有限公司（CAT），遷臺後，發展民航事業不遺餘力，貢獻頗鉅。王文山認爲純樸與淡泊的藝術最美、最感人，有詞作〈何年何月再相逢〉、〈思親曲〉、〈冬夜夢金陵〉、〈今天最開懷〉、〈奇怪〉、〈爲富不仁〉、〈大豆頌〉、〈蒲公英〉、〈駱駝〉、〈爬山〉、〈是非歌〉、〈離別歌〉、〈天地一沙鷗〉等五百餘首收於《文山拋磚詞》，爲音樂界所重，作曲家趙元任、李抱忱、李永剛、張錦鴻、沈炳光、黃友棣、呂泉生、李中和、周書坤等三十餘人多曾依其詞塡作新聲。

王文龍

歌人懇親會成員，詞作家，對發展臺灣通俗歌曲，供獻猶多。

王包

臺中后里人，七子班童伶出身，又名王清河、王少敏，精通梨園戲前後場，自組「香山小錦雲班」，一度易名「彩花雲」、「泉郡錦上花」巡演各地，在傳統七子班樂器外，增入北管、京劇文武場樂器及大鑼、北鼓，吸收京班舞臺經驗及戲碼，排練新戲，增加武戲，1918年演於臺北「新舞臺」頗受歡迎，而後「新錦珠」、「勝錦珠」及一般歌仔戲班演出形式多有受其影響。

王白淵（1901～1965）

彰化二水人，能詩，能寫文化評論，就讀臺北師範學校時，受謝南光影響，關懷臺灣命運。1925年進入東京美術學校，畢業後任教盛岡女師，並投入社會運動。1931年出版詩集《荊棘の道》，1932年與張文環、林克、吳坤煌等人組織「臺灣人文化圈」被捕入獄，1933年加入臺灣藝術研究會，發表《唐吉呵德與卡波涅》於《福爾摩沙》第1號，1935年任教上海美專，遭日警以抗日分子罪名逮捕，送回臺北監禁。1945年光復後首任《新生報》編輯主任，1946年擔任臺灣文化協進會教育組主任兼服務組主任，參加該會文學、民謠座談會，在《臺灣文化》發表《臺灣演劇之過去與現在》，1947年因「二二八事件」及倡議成立「臺灣民主黨」被捕，先後三次入獄，1947年黃玉齋主編《臺灣年鑑》，其中「文化篇」即由王白淵主筆，所撰《臺灣演劇之過去與現在》及《臺灣年鑑》「文化類·演劇」中，將臺灣戲劇類分爲皮黃戲、四評（西皮）、亂彈（福祿）、九甲、白字戲、采茶戲、車鼓戲、歌仔戲、文化劇、新劇、七腳仔（七子班、囝仔戲）、木偶戲、掌中戲（布袋戲）、傀儡戲（加禮戲）、皮猴戲等類，各有所述，又云：「臺灣之演劇，起源於何時，由何人傳來，並無史籍可稽。但臺灣演劇由我國人渡臺時傳入這是無疑意的」。王白淵一生顛簸，因反霸權多次入獄，曾自詩云：「薔薇默默的開著，在無言中凋謝。詩人活得沒沒無聞，吃自己的美而死。月亮獨行，照亮夜的漆黑。詩人孤吟，訴說萬人的塊壘」，正是其一生孤芳寫照。

王老五

清光緒十七年（1891），工部待郎陳鳴鏘惟恐聖廟雅樂將亡，聘王縣令少君王老五爲樂師，林協臺公子林二舍爲顧問，邀臺南各文士至家中習樂，舉恩科會魁許南英爲社長，取「八音齊鳴，以集大成」之意，成立「以成書院」，又稱「以成社」。

王克圖

琴師，隨「顧劇團」演於臺北大稻埕永樂戲院，名重菊壇。

王沛綸（1908～1972）

江蘇吳縣人，十五歲學習中西樂器，蘇州中學畢業後任教上海浦東中學，1930年考入上海國立音樂院，學樂理於蕭友梅門下，提琴於華拉門下，受劉天華之托，設國樂改進社上海分社。抗戰期間先後執

教徐州中學、北碚中學、國立中央大學師範學院、國立重慶大學、國立福建音專，1941年擔任歌劇「秋子」導演，演出於重慶等各地，1945年任江西省音樂教委員會副主任委員，爲南京中央廣播電臺音樂組製編新曲。來臺後，舉行南胡獨奏會於臺北實踐堂，以鋼琴爲南胡曲〈城市歌聲〉伴奏，爲舞臺劇「邊城曲」、「惡夢初醒」配樂，曾任中國廣播公司音樂組專員、國立編譯館國音樂科編審會委員、國立師範大學、國立藝專、中國文化學院教授，省交及臺灣電視公司交響樂團指揮。王沛綸學貫中西，倡導「中樂爲體、西樂爲用」，作有歌曲〈當兵好〉、〈祖國之戀〉、〈軍民聯歡〉、〈四季吟〉、〈美麗的臺灣〉，國樂合奏曲〈戰場月〉、〈靈山梵音〉、〈新中國序曲〉、〈賣糖人組曲〉、〈臺灣組曲〉等，編有《音樂辭典》、《歌劇辭典》等工具書。

王來生

　　亂彈表演家，水底寮人，出身「紅籠班」，擅大花、老生，鍾阿知等均受業其門下，「十八寡」、「天緣配」等武戲最爲人稱道。

王府認親

　　大白字戲劇目，唱白用土音。

王忠志（1926～）

　　瀋陽市人，國立長春女子師範大學音樂系畢業，任教於省立岡山中學、國立警官專科學校、國立政治大學、臺北市立女子師範專科學校，1952年組織「阿美族合唱團」，1958年2月5日參加教育部音樂研究所音樂社第三屆音樂會演出，1975年婦女節及1976年指揮青年節千人大合唱，退休後以高齡指揮天音合唱團參加八九母親節感恩音樂會演出，毅力及眞心，令人感佩。

王金鳳（1907～？）

　　亂彈表演家，1924年學於嘉義大林「新錦文」，加入嘉義水上柳子林「永吉祥」亂彈班，公末見長，擅「倒銅旗」等戲，皇民化運動皇民煉成時期，被迫在甘蔗園當雜工，後組織臺中「旱溪新美園」亂彈班，演於各地。

王春華

　　京劇表演家，號秋圃，「上海天京班」滯臺藝人，新舞社演員蕭秀來曾從其學藝。

王昭君

　　錦歌及車鼓、歌仔戲戲目，取自傳統民間故事。

　　流行歌曲，黎錦光改編自廣東音樂，梁萍主唱，七七事變前，隨上海電影來臺放映風行臺灣。

王昭君冷宮

　　俗曲唱本，廈門博文齋書局刊行。

王昭君冷宮歌

　　俗曲唱本，臺北黃塗活版所刊行。

王秋甫

　　即「王春華」，見「王春華」條。

王秋榮

　　臺灣坊間歌冊除翻印自廈門者外，編歌者大都有名可稽，王秋榮即其一。

王英下山

北管戲「福路」戲碼，用「油葫蘆」七牌，有以「三仙白」曲牌代替。

王香禪

日據時期臺灣最負盛名藝妲，原名罔市，頗通詞翰，「劍樓吟社」社員，與「南社」詩友常有翰墨來往，遣字秀雅，語句清新，與連雅堂詩作往還，傳頌一時。王香禪色藝雙全，鶯喉呢呢，能粉墨登場，「三進宮」、「狀元拜塔」、「斷機教子」、「雙湖船」等皆其拿手，艷名遠播，先後與臺南無行文人羅秀惠及滿州國外交大臣謝介石附結絲蘿，後心淡如水，長齋禮佛，閉門獨居，盡卻擾攘，有「因養性靈常聽水，欲覓詩思更焚香，歸時直向靈山去，不用拈花證法王」等句，後潛隱遯世，移居北京遠離人群小茅屋，靠手工刺繡維生，簡樸刻苦，儉省錢財多用於布施。

王昶雄（1915～2000）

淡水人，本名榮生，淡水公學校畢業，1933 年負笈日本大學文學系，1934年轉入齒學系，積極參於文學活動。1942年畢業回臺，懸壺淡水，參與《臺灣文學》編務，光復後與呂泉生合作〈阮若打開心內的門窗〉，有文學作品《奔流》、《淡水河之漣漪》，《結與結》、《失落的夢》、《梨園之歌》、《鏡子》、《流浪記》、《小丑的嘆氣》、《阿飛正傳》、《當緋櫻開的時候》等，富社會寫實及省思批判性，其中《奔流》曾引起「皇民化」及「反皇民化」兩極解讀，適足以凸顯「皇民化運動」法西斯主義下，臺灣知識份子的心理矛盾與精神煎熬。

王振祖

戲劇表演家、號嘯雲館主，青衣名票，中國國劇團團主，1949年率團自滬來臺，1957年集合來臺藝人假新北投溫泉路興辦私立復興戲劇學校，以傳統科班方式傳承國劇藝術，有學生六十人，爲校務發展竟以身殉，知者無不惋嘆，京劇能在臺灣傳薪，維繫不墜，開創新局，用心人士如王振祖等之著力，應有矜功。

王清河

即「王包」，見「王包」條。

王雲峰（1896～1969）

本名王奇，臺南人，從日籍海軍一等樂師岩田好之助學樂理，十七歲赴東京神保音樂院從飯島一郎學習管弦樂，回國後與臺北音樂會村上等過從甚密。王雲峰曾在「芳乃館」擔任伴奏樂士，在大稻埕大光明戲院擔任閩南語弁士，1932年上海聯華電影「桃花泣血記」來臺放映，王雲峰應邀譜寫宣傳歌〈桃花泣血記〉（詹天馬詞），是臺灣早期創作流行歌曲之一。王雲峰賣過桐油，參與電影演出，主持雲峰映畫社，爲「怪紳士」、「望春風」等多部電影配樂，與蕭光明等創辦「稻江音樂會」，組織「雲峰管弦樂隊」、「永樂管弦樂團」（1933），擔任大稻埕子弟團共樂軒西樂隊指揮，編改楊三郎樂隊演奏曲〈雨的布魯士〉爲家喻戶曉名曲〈港都夜雨〉，光復後擔任臺灣省警備總部交響樂團管弦樂隊副隊長，作有〈補破網〉及〈城市之夜〉、〈歸來〉、〈深閨怨〉等名曲三十七首，《電影、唱片、民間音樂》等論述。

王順能

客籍音樂家，日據時期與吳紹基、黃阿妹等人成立客家歌謠團體「同聲音樂會」於豐原市。

王爺班

亂彈戲班，即「詠霓裳」，1900年成立於彰化，班主柯仔發，見「詠霓裳」條。

王祿阿調

即「江湖調」，見「江湖調」條。

王萬福（1906～1985）

編劇家，字少慧，藝名王慶昌，臺中后里人，幼承庭訓，民族意識強烈，學南管，精於各戲路及樂器，能演生、旦、淨、丑角色，寫有不少藝術及教化性劇本如「珍珠半衣」、「桃花巾」等，常在劇中用「押韻四句聯」對白與唱詞，揉以南唱北打，使劇情更形生動豐富，先後在臺中縣及中部各地教過「雅歌頌」（大甲）、韶音社（大甲）、霓聲齋（頂店）、舞霓裳（后里）、神錦州（神岡）、大觀齋（清水）、風雅齋（舊社）、聚雅社（彰化芳苑）、錦頌齋（頭份）、錦樂天（臺中北屯）等三十餘曲館及子弟團，與其兄王包經營南管錦上花劇團，貢獻良多。

王福

日據時期，古倫美亞唱片公司歌手。

王慶芳

北管表演家，擅「探五陽」中之天仙公主、及「打登州」之羅成等戲，小嗓好，舞槍純熟。

王慶勳

口琴家，彰化人，1924年參與創建上海大夏大學，1926年成立大夏大學口琴隊，1930年6月假上海青年會舉行我國第一場口琴音樂會，是為我國最早之口琴隊及口琴音樂會，同年11月成立中華口琴會，1931年8月為上海天一影片公司攝製我國第一部有聲口琴演奏影片，同年9月，商務印書館出版其《最新口琴吹奏法》，由蔡元培、胡適作序、豐子愷題簽，11月假北京大戲院舉行周年紀念音樂會，同時舉辦我國首次口琴比賽，為我國口琴事業立下不朽基業。1949年前返臺後，先後成立「中華口琴會臺灣省分會」、「中華口琴會臺灣省分會臺中支會」，協助成立臺南南薰口琴協會，臺北工專劍虹口琴社，臺北中國口琴協會，高雄口琴協會，臺北縣、桃園縣及高雄市口琴聯誼會等，指導政大青年口琴社、中央大學口琴社（又名松韻口琴社）、臺中一中口琴社，推廣口琴音樂不餘遺力，供獻良多。

王賢德

臺灣坊間歌冊除翻印自廈門者外，編歌者大都有名可稽，王賢德即其一。

王錫奇（1907～1973）

指揮家、作曲家，號磐德，臺北市人，臺南二中畢業，在臺北隨朱吉平太郎學小喇叭，1931年入日本神戶音樂院專攻小喇叭，選修橫笛及配器法，1933年畢業後，受邀為神戶管樂隊副指揮，是早期少數專攻管樂學人之一。1935年返臺，任職臺灣廣播電臺音樂課，兼任「臺

灣文化教育局臺北音樂會」管樂隊指揮，每周末在臺北新公園舉行露天音樂會，由電臺實況演出，光復後聚集原「臺北音樂會」隊員二十五人自組室內樂團，併入臺灣省警備總司令部交響樂團後，先後擔任該樂團管樂隊隊長、副團長，1949年出任更名後的臺灣省行政長官公署交響樂團團長，作有〈國旗飄揚〉、〈革命青年〉、〈中華魂〉、〈義勇消防隊歌〉等進行曲三十多首，及管弦樂曲〈蓬萊幻想曲〉、〈臺灣組曲〉等近十首。

王醮

《諸羅縣志》「漢俗・雜俗」：「斂金造船，器用幣帛服食皆備，召巫設壇，名曰王醮，三歲一舉，以送瘟神，醮畢，盛席演戲。」

五　畫

主弦

弦樂器，即「殼仔弦」，用為歌仔戲伴奏，又稱「頭手弦」或「主胡」。

主房落成祭歌

雅美族一般生活歌謠。

主胡

弦樂器，即「殼仔弦」，歌仔戲文場樂器之一，又稱「頭手弦」或「主弦」。

主歡喜聽人祈禱

基督教歌曲，宣教師梅甘霧

Campbell Moody 作詞，見於《聖詩》（1926）。

以成社

即「以成書院」，見「以成書院」條。

以成書院

清代春秋兩季仲月上丁日，臺南文廟釋奠至聖先師，設樂局以司禮樂。道光十五年（1835）樂局董事吳尚新、劉衣紹增補文廟樂器，協正音律，往閩浙聘樂師，教樂生習樂，同時學得當地民間器樂合奏「十三腔」返臺，至是文廟樂稍具規模，其後人事變遷，風流雲散，樂局又告不振。光緒十七年（1891）工部郎中陳鳴鏘提倡聖禮雅樂，聘王縣令少君王老五為樂師，林協臺公子林二舍為顧問，邀臺南各文士至家中習樂，重整禮樂局，推舉進士許南英為社長，成立「以成書院」，又稱「以成社」，書院禮生、樂生多為庠序秀才或童生，除擔任祀典樂生外，並為臺南每十二年送字紙灰投海，孔子聖輿出巡伴奏。1917年重修孔廟，翌年落成，莊燦琳、莊燦�昆仲及林海籌等出資購置樂器及燈旗，舉趙鍾麒為社長，林海籌為樂長，重振雅樂，釋奠之日，循儀演奏，金聲玉振，以隆盛典。1935年黃南鳴為社長，邱珊洲副之，以蘇枝（獻珍）為樂長，林海籌為顧問，1947年莊燦鈐為社長，趙劍泉為副社長，蘇枝為樂長，有社員七十餘人，負責每年文廟祭孔禮樂事宜，1977年起改稱「以成書院」，除擔任祭聖樂生外，亦參與全國祭祖大典、鄭成功復臺三百二十年紀念祭典、保生大帝千年誕辰

祭典、澎湖設治七百年暨祭祖大典、世界蘇姓祭祖大典、鹿耳門天上聖母安座大典暨安座周年紀念祭典等活動，聲滿全臺，編整之十三音曲譜《同聲集》爲各地寺廟祭典音樂取材之來源。

以和社

十九世紀中葉，臺南孔廟禮樂局往閩浙招聘樂師教導禮樂生純正雅音，「十三音」因而入傳，並風行臺南各地，愛樂士人及社會名流多有自組社團傳習者，如赤嵌樓「集興社」、天壇「以和社」等，文武聖廟春秋祀典及繞境遊行時用之，民間婚喪喜慶也多應用，喪事「八音」用二胡、月琴（或三弦）、大廣弦、大吹、鈸、鑼、鼓、木魚，而以大吹、鼓爲主，喜事用「十音」，包括八音樂器，但改「大吹」爲「小吹」，外加三弦、笛成「十音」，以小吹、笛爲主。

令雅言句集

俗曲唱本，臺北黃塗活版所刊行。

仙白

即神仙唸白，正戲開場前扮仙時，由神仙口唸：「王子去求仙，丹成入九天，天上方七日，世上已千年」等致語。

冬山班

宜蘭老歌仔戲班，班主林莊泰，別號「憨趏仔旦」。

冬瓜山班

老歌仔戲班，周龍芳、鄭金旺、及客家人丙寅仔創於宜蘭隘丁城。

冬尾戲

嘉義打貓南堡庄社農家，冬收明白後，殺雞爲黍，演戲酬神曰「冬尾戲」，凶年無戲，僅辦牲禮。

冬夜夢金陵

藝術歌曲，王文山作詞，沈炳光作曲。

出外風俗歌

俗曲唱本，嘉義捷發出版社刊行。

出府

北管戲曲唱段，清唱方式演出，用管弦、鑼鼓，或梆子伴奏，不加身段。

出草歌

排灣族歌謠，歌詞多即興，旋律富歌唱性，節奏規整、清晰。

1922 年 3 月，張福星應臺灣總督府教育會之托，赴臺中州新高郡日月潭水社，采集化蕃音樂，得有〈出草歌〉等民歌十三首，及杵音節奏譜二首。〈出草歌〉即獵頭歌，旋律原始凶猛，張福星在深山訪得識曲頭目後完成采譜，1922 年張福星除將〈出草歌〉改稱〈狩獵之歌〉灌成唱片發表外，亦曾編爲兩部合唱曲演唱。

1948 年 5 月 28 日，西北電影公司外景隊在霧峰、花蓮等地拍攝以臺灣山地少女與平地醫生戀愛故事爲背景之電影「花蓮港」，何非光導演，唐紹華編劇，朱永鎭邀請阿甫夏洛穆夫 Aaron Avshalomov（1894～1965）及劉雪庵以臺灣原住民音樂及臺灣民謠編寫背景音樂，上海兩大交響樂團演奏，是原住民音樂及臺灣民謠出現國片之首次，同年

該片在臺灣及洛杉磯中國戲院首映，頗受歡迎，其中〈出草歌〉、〈我愛我的妹妹呀〉等歌曲流行一時。

出陣

子弟團稱游行表演爲「出陣」或「出歌」。

出歌

子弟團稱游行表演爲「出歌」或「出陣」。

出臺介

北管鼓介之一，用於出臺時。

加拉瓦嘿

六龜平埔族屬西拉雅族大武壟系群內攸四社語言系統，歌謠分生活及儀式歌謠兩種。生活歌謠即興演唱，有「唸農作物歌」、「燕那老姐」、「水金」、「何依嘿啊」等，儀式歌謠唱於祭拜祖靈時，有「搭母勒」、「祭品之歌」、「加拉瓦嘿」、「荷嘿」、「老開媽」等。祭拜後分食祭品，在公廨前廣場「牽戲」，牽手唱「加拉瓦嘿」，跳舞，祭典「禁向」後，停舞樂。

包公出世全歌

俗曲唱本，潮州李萬利春記刊本，3 冊 12 卷。卷一作「狄元平東包公出世」，下接「萬花樓」。

包公奇案審鼠精歌

臺灣歌仔，見於歌冊。

包食用歌

俗曲唱本，嘉義捷發出版社刊行。

勾調

歌仔戲曲調，又稱「藏調」或「唱調仔」。

北三弦

三弦有「南三弦」及「北三弦」之分，見「三弦」條。

北川宮殿下御成之奉迎歌

日據時期式日歌曲，一條愼三郎作曲。

北月琴

月琴有長、短柄兩種形式，短柄月琴又稱「北月琴」或「頭手琴」，見「月琴」條。

北平正陽門

鋼琴小品，江文也《斷章小品》鋼琴曲集十六首小曲之一，1938 年曲集獲威尼斯第四屆國際現代音樂節作曲獎。名鋼琴家、作曲家齊爾品 Alexandre Tcherepnine（1899～1977）曾在巴黎、維也納、日內瓦、柏林、布拉格、紐約演奏此曲，並收於其《齊爾品樂集》（Tcherepinine Collection）中。

北京愛美樂社

1926 年，柯政和與劉天華共同發起組成，以「研究、提倡、普及音樂」爲宗旨，樂社附設音樂學校，有鋼琴、唱歌、小提琴、大提琴、理論等班，聘請在京中外著名音樂家授課，經常舉辦音樂會，出版《新樂潮》期刊，與「國樂改進社」密切合作，爲普及、推廣音樂做出重大貢獻。

北京萬華集

鋼琴獨奏曲集，江文也作品第 22

號，含鋼琴小品五十首，1938年東京龍吟社出版。

北京銘

詩集，1946年後，江文也除多有創作發表外，曾出版《北京銘》等詩集兩本。

北京點滴

管弦組曲，江文也作品第15號，由〈前奏〉、〈劇場的雰圍〉、〈在城墻〉、〈牧牛的孩童〉、〈北京城門〉五段組成，1944年1月尾高尚忠指揮日本交響樂團首演，同年2月指揮家Joseph Rosenstock再演於東京。

北門亭

劇場，專演線操木偶女義太夫，節目有「千本櫻壽司鋪」（小八重）、「梅野由兵衛薇長吉」（若榮）、「忠臣義士源造出發」（若花）等。

北相思

南樂曲牌之一。

北港樂團

西樂團，1925年西藥商人李鐵為「迎媽祖」活動發起成立於北港，初名「新協社」西樂團，成員有陳元在、楊榮輝、許金枝、陳清波、蔡維良、林間、李鐵、許福榮、蔡雲騰、紀清塗等，林間為社長，李鐵任指導，每晚在李鐵家門前廣場習奏，在多由南管、北管樂團及龍、獅陣組成之陣頭中，特別顯眼，頗獲鄉親好評，1931年「新協社」改名「北港美樂帝樂團」，團員多達六十多人，1941年日本「紀元二千六百年」全臺青年吹奏樂大會，北港

美樂帝、麗聲兩樂團合組一團代表北港郡參加臺南州初賽，一舉奪魁，代表臺南州赴臺北參加全臺吹奏樂大會，與松山福安郡西樂社並稱臺灣最佳西樂團。光復後，「美樂帝」改名「北港西樂團」，成員至七、八十人，1951年赴高雄參加軍事基地勞軍義演，1952至1981年間擔任雲林縣運動會大會樂隊，1985年巴哈三百周年誕辰演於臺北中正紀念堂廣場。

北鼓

即「單皮鼓」，北管排場鑼鼓與吹場指揮，可即興安排順序與長度，如「落弄」時，吹者在「落弄」樂段反覆待候，至北鼓起興，旋律才進行下一段。歌仔戲亦用為節奏樂器。

北管

漢族傳統音樂及戲曲，清乾嘉年間隨移民傳入臺灣，形式豐富，《臺灣慣習記事》「表演家與演劇篇」云：「演劇之種類，大人劇有亂鳴與四評二種，均屬於北管曲之流派，亂鳴戲唱曲之調子悠長，四評戲緊快，而福建人喜歡亂鳴戲，廣東人最愛四評戲，足見兩者性情之差別。傀儡戲亦有兩種，演北管者稱為布袋戲，演南管曲，稱為車鼓戲……」，是北管名稱較早見之記載。「亂鳴」即「亂彈」，源自乾隆年間花部腔調，相傳出自福建漳州石碼鎮，俗稱「竹馬仔戲」，又稱「子弟戲」，與閩南「土腔南管」對稱而有「北管」之名。

北管分「西皮」與「福路」（福祿）兩系統，分職業班與業餘子弟團兩種，職業班由「請主」出錢「請戲」，子弟純為興趣演出，館閣偶亦

粉墨登場，《臺灣省通志》記云：「南部有江南、西秦二派，北部分西皮、福祿二派。」按入傳先後別分，「福路」又稱「古路」，屬梆子系統，唱腔高亢、風格完整，舞臺背景用「天官賜福」，以殼仔弦（提弦）主奏，「板腔體」唱腔，有「平板」、「流水」、「十二丈」、「鴛鴦板」、「反平板」、「反流水」、「慢中緊」、「四空門」、「緊中慢」、「疊板」、「緊流水」、「緊平板」、「緊板」、「反緊板」、「反倒板」、「哭板」等板式，有戲碼二十五大本，常演劇目有「黑四門」、「王英下山」、「探五陽」、「五龍會」、「倒銅旗」、「九江口」、「紫臺山」、「羅通掃北」、「趙匡胤出京」、「送京娘」、「藥茶記」、「斬經堂」、「紫花宮」、「鬧西河」、「困河東」、「藍田帶」、「蘆花蕩」、「救國母」、「下拜壽」、「乞食打老爹」、「送妹」、「劉智遠收瓜精」、「蟠桃會」等；西皮又稱「新路」或「西路」，屬皮黃系統，具民間草臺樸實風格，內容多忠孝節義史劇，與京劇淵源甚深，用「當朝一品」舞臺背景，以吊規仔主奏，後以京胡代之，「板腔體」唱腔，曲調包括三眼板「原板」、「導板」，散板「哭介」（哭科、哭頭），有板無眼的「緊垛子」、「緊板」，一眼板「慢垛子」、「緊西皮」等，二黃有「二黃倒板」、「二黃平板」、「二黃垛子」等，有戲碼三十六大本，常演劇目有「大保國」、「戰洛陽」、「黃鶴樓」、「斬花雲」、「新下山」、「雙八卦」、「殺鄭恩」、「李淵拜壽」、「斬蛟龍」、「龍鳳閣」、「空城計」、「借東風」、「晉陽宮」、「回龍閣」、「白虎堂」、「渭水河」、「臨潼關」、「長板坡」、「斬黃袍」、「天水關」、「走三關」、「碧游宮」、「黃金塔」、「魚腸劍」、「黃金臺」、「秋胡戲妻」、「未央宮」、「雙卜卦」、「上天臺」、「王英下山」、「李大打更」、「天界山」、「困土山」、「斬貂」、「看春秋」、「徐母罵曹」、「別徐庶」、「華容擊掌」、「取南郡」、「戰長沙」、「甘露寺」、「柴桑口」、「反西涼」、「取成都」、「百壽圖」、「失街亭」、「斬馬稷」、「戰北原」、「火燒葫蘆谷」、「姜維觀營」、「桑園寄子」、「晉接隋」、「臨潼關」、「勸將」、「虹霓關」、「望兒樓」、「驚夢會」、「背樓臺」、「美良川」、「掛玉帶」、「點龍眼」、「金水橋」、「穆泥沙」、「薛仁貴觀陣」、「薛丁山征西」、「樊梨花產子」、「汾河灣」、「紅鬃烈馬」、「白虎關」、「紫金鏢」、「蘆花河」、「法場換子」、「舉鼎觀畫」、「錦香亭」、「大拜壽」、「小拜壽」、「打金枝」、「盤絲洞」、「李太白回蠻書」、「丑別窯」、「長亭別」、「黃巢祭劍」、「沙陀國」、「打渡」、「打櫻桃」、「金橋問卜」、「趙匡胤打擂臺」、「打龍蓬」、「淮慶會」、「雷神洞」、「訪普」、「楊滾教槍」、「新龍虎鬥」、「困南唐」、「賀后罵殿」、「八虎闖幽州」、「五郎出家」、「李陵碑」、「八賢王告御狀」、「潘美調印」、「清官冊」、「四郎探母」、「楊八郎回營探母」、「穆桂英取木棍」、「破洪州」、「洪羊洞」、「黑風帕」、「五臺會兄」、「十八寡婦」、「太君辭朝」、「京遇緣」、「狄青斬蛟龍」、「延寧關」、「狄青平西遼」、「打棍出箱」、「三官堂

」、「探陰山」、「下陳州」、「生死板」、「買胭脂」、「柴進下山」、「烏龍院」、「李逵磨斧」、「翠屛山」、「扈家莊」、「皮弦」、「慶頂珠」、「盜銀壺」、「百涼樓」、「九江口」、「江東橋」、「戰武昌」、「斬華雲」、「永樂觀燈」、「法門寺」、「三進士」、「三娘教子」、「忠孝牌」、「蝴蝶杯」、「玉堂春」、「龍鳳閣」、「春秋配」、「玉杯記」、「南天門」、「崇禎自嘆」、「大刀記」、「長壽寺」、「鳳凰山」、「大香山」、「高逢山」、「郭巨埋兒」、「鐵板記」、「珍珠衣」、「和先教讀」、「韓湘子渡妻」等，劇目有「新」字者皆屬「西路」。角色扮演有「上六大柱」、「下六大柱」之別，「上六大柱」包括老生、大花、正旦、三花、小生、小旦，「下六大柱」則有公末、老旦、二花、副生、花旦、副丑，其中旦和小生用假嗓演唱，三花插科打諢，逗樂觀眾，唱曲和口白概用易懂的閩南語，其他角色以參雜中州韻及湖廣韻的「官話」演唱。臺灣東北部包括基隆、宜蘭和臺北、花蓮，「福路」與「西皮」勢同水火，「福路」以「社」為名，如宜蘭「總蘭社」、臺北「靈安社」，供奉「西秦王爺」；「西皮」以「堂」為號，如基隆「得意堂」、宜蘭「暨集堂」，供奉「田都元帥」，南部無「福祿」及「西皮」之分，而有「軒」、「園」之別，如彰化「梨春園」、「集樂軒」、鹿港「正樂軒」、臺南「和樂軒」等社團，彼此壁壘分明，曾發生大規模械鬥，1951年後對抗情形才漸消失。

北管扮仙戲自成系統（吉慶戲劇目），唱腔多用北曲，以「聯套」方式演唱，加官面具不能觸摸，否則有瞎眼之說，「報臺」必須開戲籠，燒金紙淨之，再放炮，出公末，其間演員不能講話，扮仙完後演「南北斗」（百壽圖）、「打櫻桃」、「戲叔」、「燒窰」、「打麵缸」、「送親」、「時遷過關」等「戲頭」約一小時，俗稱「嗐尾仔戲」，吹達仔，有時也作為開場戲。福路、西皮或絲竹樂曲（弦仔譜）多用五聲音階，鼓吹樂北曲部份多用七聲音階，以「上、尺（ㄨ）、工、凡、六、五、乙」唱名首調記譜，為轉調制（反七管）工尺譜體系，以「上、尺（ㄨ）、工、凡、六、五、乙」唱名記譜，低音「5、6」是「合、士」，高音加立人旁標示，採直寫譜式，拍子記號寫在工尺右側，小圓圈（或點）表示板位，略似引號符號表示腰板，或有抄本以小圈示「板」，頓號表示「撩」，三角形表示「撩後」（腰板）者，以吹管全按音變化升降轉調，如閉工全按當「mi」，閉上全按當「do」，以此類推，用為布袋戲或熱場的「風入松」、「倒頭仔」就有「閉上」、「閉工」、「閉士」……等變化，演出形式分坐唱、走唱兩種，坐唱沒有固定排場，走唱時常以館閣內華麗或代表性橫幅繡旗、絲牌、宮燈等開道，沿街展示，接踵有孩童唱隊（兼操打擊樂器），踩街音樂有鼓吹樂、弦仔譜、牌子及細曲等，以清奏鑼鼓或吹譜（牌子）為主，樂器用大、小鑼，大、小鈸，嗩吶，雲鑼，曲笛，京胡，月琴各成對，以鼓擔（單皮鼓、通板、簡板）居中，其他樂器無定規，氣氛熱鬧。

北管戲曲美學成熟，發展過程中也影響、豐富其他劇種，如布袋戲即用北管音樂，歌仔戲「扮仙」及部

份曲調、表演方式亦移植自北管，道教科儀音樂也有部分緣自北管系統。「歌仔戲」風行後，北管開始沒落，原「牌子曲」、「過場音樂」多爲其他戲曲或民間「什音」吸收。

半山謠

南部客家小調中原住民歌調，與〈送郎〉、〈美濃采茶〉、〈正月牌〉共稱美濃老調，節奏徐緩自由，旋律單純，裝飾音與滑音多，富韻味，強調地方特色，山歌特色濃郁。

半夜調

流行歌曲，陳君玉作詞，蘇桐作曲，秀鑾主唱。

半音階阮

中央廣播電臺國樂團來臺後，新製有半音階阮等樂器，使阮之音域寬度、音高準度等問題得到較好解決，樂隊聲部因此更見齊全。

半點

北管「弦譜」曲牌，絲竹樂，以殼仔弦主奏，配以二弦、三弦、月琴、雲鑼等，音色明亮清雅，常做爲戲劇表演、宗教儀式過門或串場音樂。

去年五月十三迎城隍

日本據臺後，行「六三法」、「匪徒刑罰令」、「保甲制」、「招降政策」……等惡法壓制臺人，臺人飽受高壓及奴化欺騙、蹂躪，不甘囁嚅，乃有〈去年五月十三迎城隍〉等歌謠流傳民間，以宣洩怨懟悲憤，見證日人野蠻霸道，是殖民歲月家國血淚之痛史，臺灣民謠中最具歷史意義的歌曲之一。

可堪

原住民樂器，口簧琴之一。1901年臺灣總督府成立「臨時臺灣舊慣調查會」，1913至1921年間編輯出版《蕃族調查報告書》八冊，是日據時期研究原住民音樂最早文獻，樂器項下有可堪等樂器，部份附有圖繪及各族不同稱呼。

可愛的仇人

白話長篇小說，阿Q之弟（徐坤泉）撰，1936年2月上梓，兩個月內連續發行三版，甚受歡迎，有張文環日譯本，1939年臺灣映畫會社籌拍「可愛的仇人」，陳百盛曾爲「可愛的仇人」作有主題歌〈愛的花〉，刊於1938年8月號《風月報》。

可憐戀花再會吧

流行歌曲，葉俊麟作曲，每在訴說內心傷情和頁頁辛酸，句法簡單，意境雋永。

古早七字調

七字調、早期歌仔戲演唱方式之一。

古倫美亞合唱團

古倫美亞唱片株式會社合唱團，曾灌製山田湧作詞，一條慎三郎作曲，奧山貞吉編曲，歌手伊藤久男主唱之〈臺北市民歌〉發行。

古倫美亞唱片株式會社

「桃花泣血記」帶動臺語流行歌曲熱潮後，日蓄公司柏野正次郎將公司由臺北榮町遷至本町（中山堂對面），改名「古倫美亞唱片株式會社

」，大量發行〈倡門賢母〉、〈懺悔〉等流行歌曲唱片，風行一時。「古倫美亞」有陳君玉、林清月、鄧雨賢、廖漢臣、李臨秋、周添旺、陳秋霖、陳達儒、姚讚福、蘇桐、吳成家、蔡德音、吳得貴、周若夢、江中青等詞曲作家，純純、林是好、愛愛（簡月娥或簡寶娥）、青春美、林月珠、王福等歌手，是臺灣創作歌謠的第一個高峰期。

古崗湖畔

　　藝術歌曲，蕭而化作品。

古情歌

　　藝術歌曲，蕭而化作品。

古路

　　北管藝人按傳入臺灣年代先後稱「福路」系統為「古路」或「舊路」，「西皮」系統為「新路」，見「北管」條。

古歌

　　蘭嶼雅美族生活歌謠之一。

古語傳說歌

　　排灣族歌謠。1922年田邊尚雄赴霧社、屏東、日月潭采訪泰雅族、排灣族、邵族音樂，以早期蠟管式留聲機錄有排灣族〈古語傳說歌〉等三首，是臺灣較早的原住民音樂錄音及田野調查。

叩仔

　　敲擊樂器，長約四寸，製以堅木，中空，其聲清脆，由頭手鼓兼奏，多在「板」（強拍）位擊奏，與「手板」地位相同。車鼓中稱其「四塊」或「四寶」，北管武場稱為「高低板」、「梆子」，又稱「卜魚」，戲劇鬧臺「清鑼鼓」多用之。

司徒興城（1925～1982）

　　提琴家，廣東開平人，上海音專畢業，曾任上海市立交響樂團首席中提琴手、福建音專教授。1949年來臺，1951年任省交首席，後赴美深造，1966年返臺復任省交首席及副指揮，國立藝專、文化大學、東吳大學、東海大學各校教授。

司馬紅逼宮

　　北管劇目，即「下中原」。

司機車掌相褒歌

　　臺灣歌仔，見於歌冊。

叫香

　　佛教寺院使用節奏樂器（法器）。

叫鑼

　　敲擊樂器，與木魚一組，隨琵琶挑聲而作，過撚指低音等均應停止，車鼓及「十三腔」等用之。

只要我長大

　　創作兒歌，1950年中華文藝獎金委員會舉辦徵曲比賽，白景山以〈只要我長大〉四段詞曲獲第一名，詞曰：「哥哥爸爸真偉大，名譽照我家，為國去打仗，當兵笑哈哈，走吧走吧哥哥爸爸，家事不用你牽掛，只要我長大，只要我長大……」，1952年收於《新選歌謠》第6期，迄今仍以〈哥哥爸爸真偉大〉兒歌面貌，傳唱各方。

只菜歌

　　俗曲唱本，有廈門會文堂書局及

博文齋書局刊本。

只菜歌、二十步送妹歌

俗曲唱本，上海開文書局刊行。

史惟亮（1925～1977）

遼寧營口人，1946年讀於東北大學歷史系，次年入北平藝專音樂科，曾師事江文也，1949年來臺，臺灣師範學院音樂系畢業後，赴奧地利、西班牙深造，1965年返國任教國立藝專及中國文化學院，1966年與李哲洋、許常惠採集原住民音樂，1967年成立「中國民族音樂研究中心」。史氏曾任中小學音樂教師、電臺節目主持人、教授、臺灣省立交響樂團團長，有《臺灣山地民歌調查研究報告》（1966）、《民歌採集隊東隊日記》（1967）、《臺灣山地各族民歌的特性》（1967）、《臺灣山地音樂的質與量》（1985）等論文，及《論民歌》（幼獅）、《音樂向歷史求證》（中華）等撰述。

四十八孝歌

臺灣歌仔，見於歌冊。

四大名譜

南管音樂精華部分，以描寫四季景色變化的〈四時景〉為首，接以描寫梅花豐姿的〈梅花操〉，表現駿馬力與美的〈八駿馬〉，再續以〈百鳥歸巢〉結束，全曲意境悠遠，變化豐富。

四大角

表演身段，即宜蘭老歌仔戲演出時之「踏四門」，又稱「四角頭」，見「踏四門」條。

四大金剛

客家歌謠，流行於美濃等地區。

四大柱

錦歌主要曲目，即〈陳三五娘〉、〈山伯英臺〉、〈商輅〉、〈孟姜女〉等四大曲目。

四大班

《宜蘭縣志》卷二：「宜蘭之亂彈班有所謂四大班者，即新榮陞班、合成班、江總理班、李仔友班是也，四大班以新榮陞為首，班主楊乞食，次為合成班，二人皆宜蘭籍，該兩大班之角色，技藝精彩，頗有盛譽，由同治到日據末期，歷八十年之久，因二次大戰爆發而解散。」

四大祝贊

佛教外江調稱〈俺嘛呢〉、〈唵阿穆加〉、〈念佛功德〉、〈唵奈摩巴葛瓦帝〉為四大祝贊。

四大景

北管聲樂曲調，源自明清江淮小調。

四大雜嘴

錦歌主要曲目，即〈牽尪姨〉、〈土地公歌〉、〈五空仔雜嘴〉、〈倍思雜嘴〉四曲。

四平

即「四平戲」見「四平戲」條。

四平軍

民間器樂演奏曲，安平每年3月20日迎媽祖、迎神，用「四平軍」。

四平崑

四平戲以嗩吶伴唱曲牌，即民間所謂「老四平」。

四平戲

臺灣劇種之一，連橫、片岡巖均稱其「傳自潮州、語多粵調」，四平戲重武戲，以潮語發音，名稱有來自地名、節拍、四拍短韻及平聲字幫腔之說，又稱「大鑼鼓戲」、「四棚戲」、「四坪戲」、「四評戲」、「四蓬」、「潮州戲」等，早期有「老四平」唱腔形式流行民間，吸收外江皮黃唱腔成「改良四平」，演出時懸掛「當朝一品」橫簾，多演通俗故事，由男性演員裝「旦」，奉田都元帥為祖師，用北管西皮音樂，曲風緊快，團名最後一字一律用「鳳」字，多演西皮派亂彈劇目如「薛武飛吊金印」、「文武雙魁大團圓」、「天貝山」、「西岐山」、「擒龍關」、「平水關」、「征番」、「報冤」、「打虎」、「擄良家婦女」、「捉奸」、「燒樓」等，表演型式與亂彈不同，文場用吊奎仔、二弦、三弦與和弦，有「孟麗君脫靴」、「黃交掠李旦」（武則天）等「段仔本」。光復初期，中壢、平鎮、新屋等地仍有小榮鳳、天勝鳳、新榮鳳、金興社、華勝鳳、小玉鳳等四平戲班，為使觀眾易於接受，因聚落不同改以閩南話或客語口白演出，唱詞則維持正音，目前老藝人凋零殆盡，蕭條式微，少數年老藝人多改演采茶戲。

四角頭

表演身段，即宜蘭老歌仔戲演出時之「踏四門」，又稱「四大角」，見「踏四門」條。

四坪戲

即「四平戲」，柯丁丑《臺灣の劇に就いこ》（1913）文中，做「四坪戲」，見「四平戲」條。

四季吟

創作歌曲，王沛綸作品。

四季春

雜唸俚謠，以四季為令，隨興哼唱於民間農閑，以胡琴或月琴伴奏，歌仔戲引為唱腔，以四季節令射敘劇情。1927 年 4 月鄭坤五發行《臺灣藝苑》於鳳山，該刊「臺灣國風」欄目蒐錄有〈四季春〉等歌謠四十餘首，是臺灣文藝雜誌刊載時令唱曲先例之一。

四季紅

流行歌曲，李臨秋作詞，鄧雨賢作曲，1938 年發表，模仿對仔戲生旦對唱形式，曲風輕快俏皮，歌詞簡單易記，甚受歡迎，鄧雨賢以此曲等將臺語歌曲帶入百花爭綻境界，並成為最受歡迎的流行歌曲作曲家之一，日東唱片公司製有唱片發行。

四季想思

俗曲唱本，嘉義捷發出版社刊行。

四弦

「十三腔」使用樂器之一。

四弦半音秦琴

1973 年 2 月 25 日，何名忠、魏德棟等人發起成立「中華民國樂器學會」，從事國樂器改良與創新，有新制「四弦半音秦琴」等。

四板
　　北管器樂曲牌之一。

四空
　　南曲管門，今 F 調。

四空仔
　　閩南「歌仔」主調之一，曲風抒情，又名「大七字」，源自福建「錦歌」，一般藝人都有即興編歌，開口成韻能力，歌仔戲「七字調」、「狀元調」等均爲「四空仔」，吟唱於行路或抒發胸中抱負時。

四空門
　　北管福祿（舊路）唱腔中一眼板板腔。

四美圖全歌
　　俗曲唱本，潮州瑞文堂藏版、李萬利刊本，3 冊 9 卷。

四重奏團
　　室內樂團，1926 年李金土組成四重奏團，是臺灣人在臺組織之第一個室內樂團，萬華共勵會曾爲該團主辦多場演奏會。

四時景
　　南管名曲，以四時八節敘述四時景色，第一節描寫新鶯出谷立春時節，第二節有春分悅耳流泉，第三節勾畫立夏清風籟悠閑情境，第四節描寫夏至梅雨濯枝、畫眉上架，第五節描寫暮蟬輕噪、秋氣輕快，第六節寫秋分愉悅節奏明潔，第七節寫立冬霜鍾，第八節寫急雪飛花冬至盛景。

四朝元

四棚戲
　　即「四平戲」，見「四平戲」條。

四評戲
　　即「四平戲」，見「四平戲」條。

四塊
　　牛犁陣所唱牛犁歌（或駛犁歌）之伴奏樂器。
　　車鼓使用樂器，又稱「叩仔」或「四寶」，表演時由丑角雙手持「四塊」打出「咔！咔」節奏聲，且角左手小指繫「四串巾」，右手做「扇花」，控制效果，調情打諢，製造笑料以熱鬧場面，動作或唱詞多流於低俗。
　　歌仔戲文場節奏樂器，又稱「拍板」。

四聖頌
　　佛教音樂，黃友棣作品，對阿彌陀佛、觀世音菩薩、天臺智者大師及玄奘大師四位佛教聖者之虔敬禮贊曲。

四過門
　　宜蘭本地歌仔「古七字調」唱腔之一，唱前四字後接第一過門，第一、二句間，接第二過門，三、四過門與七字調二、三過門同，現「七字調」多用三過門，唱於花旦撒嬌、苦旦哭戲時，哭調及新調略去第三過門（牽韻）、前奏、後奏爲常見情形，偶以情緒哀慟、節奏緩慢的「都馬哭」或「大哭」代替抒情且旋律性較強的「霜雪詞」、「望月詞」、「金水仙」、「白水仙」、「留書調」、「江西接瓊花調」、「文明調

接愛姑調」、「破窯接破窯二調」等。

四管

老歌仔戲由鄉間「落地掃」走上草臺時，生、且、丑走四方位表演，形式簡單，稱伴奏之殼仔弦、大廣弦、月琴、笛子等樂器爲「四管」。

四管正

車鼓藝人多僅用笛子、殼仔弦、大廣弦、月琴或三弦等四種樂器伴奏，稱爲「四管正」。

四蓬

即「四平戲」，1928 年臺灣總督府文教局印行之《臺灣に於ける支那演劇及臺灣演劇調》做「四蓬」。

四擊頭

戲劇開演前之「鬧臺鑼鼓」，可任意反覆或互相接轉，以丕顯錯綜變化及緊張氣氛。

四邊靜

北管器樂曲牌。

四寶

又稱「叩仔」或「四塊」，車鼓表演時，由丑角雙手持「四寶」打出「咔！咔」節奏聲，且角左手小指繫「四串巾」，右手做「扇花」，控制表演效果，製造打諢笑料，以熱鬧場面，動作或唱詞多流於低俗。

南音「下四管」樂器。

四鑼鼓

酬神戲演出時，竟夜有分香神明回廟祝拜，神轎進入廟前廣場時，戲臺上須再動鑼鼓扮仙迎合，通宵達旦，謂「四鑼鼓」或「六鑼鼓」等。

外江介

北管稱自京劇出場前之鑼鼓點。

外江音樂

潮人對外來音樂統稱，源自清代中期傳入之「外江戲」，分「儒家樂」、「鑼鼓樂」及「外江細樂」三種。「儒家樂」類似「潮州弦詩樂」，「鑼鼓樂」又演變爲「蘇鑼鼓」，領奏樂器不同，「儒家樂」用外江二弦（或稱「頭弦」），「潮州弦詩樂」用二弦，「外江細樂」與「潮州細樂」近似，以古箏、琵琶及椰胡爲主，「儒家樂」與「外江細樂」以仕商階級之「儒樂社」爲演出場合，1949 年後，「儒樂社」逐漸消失。

外江調

佛教分「香花」、「叢林」兩種，香花和尙吃葷，可以結婚，以作「法事」爲業，叢林則相反，叢林音樂分〈祝贊〉、〈嘆亡〉、〈回向偈〉三種，〈本地調〉、〈外江調〉、〈福州調〉、〈焰口〉、〈印度調〉等五類，外江調包括有〈水陸調〉、〈叢林調〉、〈四大祝贊〉、〈八大贊〉等。

外江戲

泛指閩南及臺灣地區以外劇種，滿清及日據時代，多有京班、福州班等外江戲團來臺演出，間有演員或樂師滯臺作戲、教戲，爲發展及豐富本地戲曲最重要之根源。

傳統客家漢劇，有「審石記」、「三娘教子」、「齊王哭殿」、「打洞結拜」、「馬武捶宮門」、「大鬧開封府」、「大保國」等劇目六百多

種，角色行當分四門、九行頭。

外行

業餘亂彈子弟通稱，粉墨扮戲時，日戲通常在正戲前先演扮仙戲，夜戲則只搬演正戲。

失業兄弟

社會寫實歌曲，1934年泰平唱片（趙櫪馬主持）發行，廣受歡迎，引起日人強烈不滿，並予禁止發售處分，是臺灣第一首遭日人禁唱之流行歌曲。

尼姑案全歌

俗曲唱本，潮州李萬利出版，2冊5卷。

尼哥羅夫（Peter Nicolov）

小提琴家，提琴教育家，保加利亞人，省立福建音專教授，1946年5月臺灣警備總司令部交響樂團改制為「臺灣省行政長官公署交響樂團」後，出任管弦樂隊副指揮，1949年假臺北中山堂舉行小提琴協奏曲之夜，由楊碧海伴奏。

市立女師專

日據時代改原「國語學校附屬女學校」為「臺北女子高等普通學校」，光復後改為「臺北女師」、「市立女師專」，1979年再改為「市立師專」，設有音樂科。

布馬陣

源於福建竹馬戲，明清傳至臺灣，原稱「紙馬陣」，相傳皇帝出遊遇險，為忠臣遺孤所救，受封賞並賜白馬錦衣還鄉，因不善騎險象環生，「布馬陣」即演一路顛簸過程，

客語稱「牽布馬」。早期「布馬」以竹為架，糊紙彩繪馬身，後改布製，骨架也改用藤條，表演者表情逗趣、動作誇張，戲劇效果及喜感佳，用嗩吶、鑼、鼓及鈸等伴奏，多演於廟會及節慶陣頭。

布袋戲

鋼琴獨奏曲，江文也作品，日本白眉社出版（1936）。

布農族音樂

布農一作「蒲嫩」、「武侖」，其義為「人」，約於三千五百至四千五百年前，繼泰雅族、賽夏族之後移民臺灣，現有五個同祖群，是臺灣原住民族中第四大族群。布農族以哈尼托（卡尼托）為祖靈，有「兒童祭」、「新年祭」、「蕃薯祭」、「割栗祭」、「收獲祭」、「開墾祭」、「驅疫祭」等祭祀活動，原居於中央山脈西側，分布之廣僅次於泰雅族，有刺青及缺齒風俗，因日據時期強迫遷徙及聚落分化，使布農族成為人口移動幅度最大，活動力與伸展力最強之一族。歌唱為布農族生活重心之一，農作、狩獵、祈福、禮俗及祭儀等都有音樂，祭典有生產祭（Tauslipa）、正名禮（Msihaius）、成長禮（Talupu）、婚禮（Mapasida）、武器祭（Kabutsul）、獵首祭（Makavas）、開墾祭（Babilawan）、播種祭（Minpinan）、雜糧祭（Moraniyan）、袚除祭（Lapaspas）、打耳祭（Malahdangaa）、孩童祭（Pistamasath）、首祭跳舞歌（mashitotto）、首祭口號（marashitapan）等，歌謠有飲酒歌（misuabu）、耳祭歌（marasitonmal）、悲歌（pisirareirazu）、治病咒咀歌（pisitako）、巫歌（makakobiru

）、咒詞（rapaupasu）、小米間拔歌（anato）、祈禱小米豐收歌（Pasi-butbut）、慶祝歌（monakaire）、童謠 nuitinnahcnko、rengabo tzantzan tzaritan matasau、公雞歌（tokktokk-tamaro）、歡迎歌、搖籃歌、遊戲歌、獵歸凱旋歌、贊美歌、周年歌、爬樹歌、傳訊呼喊聲及號子 mazi-roma 等，演唱方式有呼喊、朗誦、獨唱、重唱、二部及多聲部合唱唱法等數種，旋律與弓琴、口簧泛音相同，速度中庸，曲調平和，自然和音爲布農族音樂特色，少有舞蹈，與他族愛好舞蹈洽成對比，屬內省型族性。1939年臺灣觀察協會製作有布農族記錄片，內容有布農族生活及歌舞等。

布農聖詩

基督教音樂，第一本布農基督教聖詩，1975年9月15日臺灣基督長老教會布農聖詩委員會出版，收有三百七十五首布農語與臺語（漢字，及少部份普通話）對照聖詩，用簡譜，中有十二首采自布農傳統旋律，及一首流行曲式旋律，其他有平埔調、泰雅調，中國及日本曲調，1984年版有三百六十首聖詩，含布農傳統旋律廿三首，其中〈Kuda Kauna Makanmihdi〉（到我這裡來得以安息）甚受信眾喜愛。

平心曲

藝術歌曲，蕭而化作品。

平安社

北管子弟團，1918年成立於板橋。

平行調

鋼琴曲，蕭而化作品（1946），是

將國樂曲改編爲鋼琴曲之新嘗試。

平沙落雁

潮州弦詩樂十大名曲之一，調式、旋律、按音、滑奏、顫音均別致幽雅，富色彩變化，典型六八板體，慣用「催」法，反復變奏旋律，在趨快、熱烈氣氛中結束全曲，與客家絲弦樂關係密切。

「十三腔」演出曲目大致固定，行列隊形及樂器配置均有定規，有百個以上曲牌，亦可由四至八首曲牌聯套演出，〈平沙落雁〉即其中常用曲目之一。

平板

采茶戲主要唱腔，由「老腔采茶」蛻變而來，又稱「改良調」、「采茶調」，客家「九腔十八調」之一，開朗、詼諧，與山歌仔曲式、體裁、格局相同，歌詞隨興多變化，七言四句押韻歌詞都能以「平板」曲牌唱出，有勞動、消遣、愛情、猜問、敘事、嗟嘆、家庭、歌頌、祭祀、戲謔、相罵、勸化等歌曲，以獨唱與答唱法最多，常以二弦伴奏，偶加入胖胡，曲調均平流暢，情緒歡愉，也有「慢調」和「苦調」以說感傷，如〈不知這年怎麼過〉，是山歌由荒山原野走進茶園、家庭、戲院的藝術品種。

北管福祿（舊路）唱腔中，三眼板板腔器樂曲牌。

平金番全歌

俗曲唱本，潮州李萬利藏版、刊本，6冊33卷，「玉釧緣」下棚。

平埔阿立祖祭典及其詩歌

原住民音樂論述，駱維道撰，駱

先春、駱維道父子收集散佚平埔族音樂，為平埔族留下珍貴音樂文獻。

平貴回窯

老生戲，亂彈班墊戲，演於正戲結束或開演前，篇幅較小，演員較少。

平劇小品

戲劇唱本，百花亭主編刊於宜蘭（1983）。

平劇本事

戲劇唱本，高慶泰編輯，全知少年文庫董事會印行（1961）。

平劇腳本

戲劇唱本，二十六集，鄭子褒編，東海書局出版（1957）。

平劇歌譜

戲劇唱本，三冊，臺北文化圖書公司出版，（1957）。

平劇鑼鼓譜譚劇宮譜七種

戲劇唱本，山風樓主、王玉書合編，油印本。

平澤丁東

臺灣總督府編修，又名平澤平七，1914 年采錄臺灣俗謠及童謠二百餘首，編為《臺灣の歌謠と名著物語》一書，以日語「片假名」標注閩南話口音，附以日譯，是日人搜集臺灣歌謠，並出版為專書的嚆矢，其他編有《臺灣俚諺集覽》等書，北京大學歌謠研究會曾覆刊其《臺灣的歌謠》於《歌謠週刊》。

平澤平七

即平澤丁東，見「平澤丁東」條。

平鑼

敲擊樂器，客家音樂稱大鑼為「平鑼」。

幼良

藝妲戲表演家，演於大稻埕，1936 年曾在臺中天外天劇場（今喜萬年百貨公司）演出「薛平貴別窯」、「鳳陽花鼓」、「貴妃醉酒」、「武家坡」、「空城計」等劇。

幼獅國樂社

國樂社，廿世紀五〇年代後，軍中、民間及校園國樂團萌興，幼獅國樂社即其中佼佼者，由周岐峰主事。

幼戲

小戲，多演於深晚或點戲時，「爛柯山」等均屬此。

打七響

花鼓表演形式之一。車鼓表演時，丑角通常塗白粉於鼻樑，鼻孔插咎鬚，嘴邊掛八字鬍，臉部點痣，著老式唐裝，圍白甲裙，戴黑圓帽或草帽，蹬布鞋，手持錢鼓或空手敲打身上手、肘、膝、肩等七個部位，稱為「打七響」。

打花鼓

北管小曲，即〈鳳陽歌〉，源自明清江淮小調。

打虎

四平戲劇目。唱詞、口白原用正音，為使觀眾更能接受，已因聚落

不同改以閩南話或客語口白演出，唱詞則維持正音。

即「景陽崗」，用「十牌」套曲。

打金枝

北管戲「西皮」有戲碼三十六大本，常演劇目有「打金枝」等。

打桃園

徽戲劇目，保存於臺灣亂彈吹腔戲武戲中，即「三打陶三春」。

打海棠

客家采茶戲劇目，以小調對唱加對白方式演出。

打破鑼

歌仔戲稱約請之助演演員爲「打破鑼」。

打通

即「開場鑼鼓」，見「開場鑼鼓」條。

打登州

北管劇目。

打黃蓋

俗曲唱本，廈門林國清刊行。

打龍棚

北管劇目，即「萬里侯」，有雙手按地行走之「閹雞行」科介。

打獵歌

排灣族歌謠，歌詞多即興，旋律富歌唱性，節奏規整、清晰。

打鑼鼓

客家庄類似「子弟班」之民間樂團，以嗩吶、鑼、鼓、鈸等傳統樂器演奏客家山歌或亂彈調，客語稱爲「打鑼鼓」。

扒龍船

俗曲唱本，臺北光明社刊行。

日據時期臺北臺灣詩人聯盟機關雜誌，1926年創刊，西川滿主編，同年停刊。

旦行

傳統戲劇女性演員行當，有青衣、花旦、武旦、刀馬旦、老旦五大類別。青衣又稱正旦，扮演端莊穩重中青年女性，「甘露寺」中孫尚香爲正工青衣、「武家坡」王寶釧爲苦條子旦，「牡丹亭」杜麗娘爲閨門旦；花旦性格開朗、活潑，紅娘爲代表人物；武旦扮演武藝精通女子，楊排風是代表；刀馬旦扮演精通韜略、武藝高強女將，樊梨花爲代表，熔青衣、花旦、刀馬旦於一爐的全才稱爲花衫；老旦扮演老年女性，「甘露寺」中吳國太爲代表角色。

本地歌仔

即「老歌仔戲」，見「老歌仔戲」條。

本地調

佛教分「香花」、「叢林」兩種，香花和尚吃葷，可以結婚，以作「法事」爲業，叢林則相反，叢林音樂分〈祝贊〉、〈嘆亡〉、〈回向偈〉三種，〈本地調〉、〈外江調〉、〈福州調〉、〈焰口〉、〈印度調〉等五類，本地調（卷調）有〈乞食調〉、〈搖船調〉、〈孔雀詩〉、〈錦上添花〉等曲調。

本縣最古平埔歌五首

原住民歌謠，高拱乾錄自《臺灣府誌》，1953 年發表於《南瀛文獻》，是今見較早平埔族歌曲記錄。

本戲

臺灣亂彈老戲，多為歷史演義，與「段仔戲」相對稱呼，表演、唱詞及口白規範嚴謹，通常需一（日、夜兩場戲）至二日才能演完，由多場戲（所謂頂四齣、下四齣）連綴而成，或稱「全本戲」。

正月牌

客家民謠，與〈美濃采茶〉、〈半山謠〉、〈送郎〉共稱「美濃老調」，節奏徐緩自由，旋律單純，裝飾音與滑音多，極富韻味，強調地方特色，山歌特色濃郁。

正旦

歌仔戲正旦，因常演悲劇又稱「苦旦」，歌仔戲最主要腳色，造型、身段仿京劇形式而較有彈性。

正字桂枝寫狀

臺灣歌仔，見於俗曲唱本。

正字碧桃錦帕

臺灣歌仔，見於俗曲唱本。

正音

連雅堂《臺灣通史》卷 23「風俗志」云：「演劇為文學之一，善者可以感發人之善心，惡者可以懲創人之逸志，其效與詩相若，而臺灣之劇尚未足語此。臺灣之劇一曰亂彈，傳自江南，故曰正音，其所唱者大都二黃、西皮，間有崑腔，今則日少，非獨演者無人，知音亦不易也。二曰四平，來自潮州，語多粵調，降於亂彈一等。三曰七子班，則古梨園之制，唱詞道白，皆用泉音，而所演者則男女悲歡離合也。……又有采茶戲者，皆自臺北，一男一女，互相唱酬，淫靡之風，侔於鄭衛，有司禁之。」

正音戲

日據之初，京劇流行於臺灣官紳商賈間，民眾以「京班」或「正音」稱之，以有別於民間俗唱土戲。1908～1909 年間，閩人「三慶京班」演於臺南「南座」，由老生李長奎、梁振奎，武旦江全順，男花旦玉蘭花，三花吳國寶等演出「四盤山」、「火燒綿山」、「鐵公雞」、「殺子報」、「南天門」、「天雷報」、「討漁稅」等劇；1910 年臺中某紳聘請「京都鴻福班」演於臺北「淡水戲館」，由小生王秀雲，老生賽春奎、馮寶奎，武生楊喜洲、黃春福，大花王通福，二花陳玉龍，三花何福壽，青衣小連奎、小桂雲，花旦十三紅、朱雪桂、水上飄，武旦珍珠花，老旦陳小芬、黃國山等演出「御果園救駕」、「李陵碑」、「黃馬褂」、「雪梅吊孝」、「大雙鎖山」、「下河東」、「硃砂痣」、「水漫泗州城」、「搜蘇府」等劇，而後上海「上天仙京班」、「群仙玉女班」、「京都天勝班」、「餘慶京班」、「京都復勝班」、「天陞班」、「復勝班」、「如意女班」、「醒鐘安京班」，福州「舊賽樂京班」、「京都德勝班」、「樂勝京班」、「廣東宜人京班」、「義福連京班」、「永勝和京班」、「廣陞京班」、「乾坤大京班」、「儀和陞京班」、「鳳儀京班」、「天蟾大京班」、「福州京

班」等接踵來臺。鹿港辜顯榮、板橋林嵩壽及林祖壽皆好京劇，每逢喜慶，無不聘請京班到宅堂會。1923 年前後，閩班「舊賽樂」、「新賽樂」、「三賽樂」、「新國風」等來臺演出，布景華麗奇巧，一新觀眾耳目。1934～1936 年間，福州「舊賽樂」劇團三度來臺，「新賽樂」亦於 1924 年及 1927 年演於基隆、臺北、彰化、臺南、高雄等地，1925 年 10 月嘉義林依三以「中華會館」名義，邀請「三賽樂」來臺，演於基隆、宜蘭、臺北、新竹、竹東、斗南、斗六、彰化、嘉義、臺南等地，1936 年「新國風」應臺灣「中華同鄉會」之邀來臺公演，1937 年 5 月大戰前夕返回福州。

正哭

即「宜蘭哭」，由宜蘭本地歌仔發展而來，有正統哭腔意思。

正義劇團

京劇團，1949 年後，張遠亭率百韜劇團播遷來臺，成員後皆成為臺灣京劇界主力。

正德君遊江南全歌

俗曲唱本，潮州李萬利藏板、刊本，3 冊 6 卷。

正樂軒

鹿港北管團體。
北斗大鼓陣，施連生創設，多由北管老子弟出陣。

正戲

亂彈戲主要演出戲碼，占亂彈戲劇目八成以上。

正聲天馬歌劇團

廣播歌仔戲團。1954～1955 年間，廣播歌仔戲團興起，街巷盡是廣播歌仔聲調，其中以「正聲天馬歌劇團」最負盛名，對歌仔戲的發展與傳播，有其階段性意義，團員黑貓雲因歌仔韻獨樹一格，聲名大噪。

母子鳥

流行歌曲，歌仔戲吸收為其曲調。

母忘在莒歌

歌曲，林鶴年作品。

母雞快下蛋

創作兒歌，曾辛得作品，1960 年 1 月 30 日發表於《新選歌謠》第 97 期，曾辛得推廣樂藝不遺餘力，對樂教貢獻殊多。

民俗組曲

管弦樂曲，郭芝苑作品，1977 年 2 月臺灣省立交響樂團首演。

民俗臺灣

期刊。帝大醫學部教授金關丈夫、帝大講師岡田謙、臺北高校教授須藤利一、帝大土俗人種學研究室囑托陳紹馨、《興南新聞》文化部編輯黃得時、工藝指導家萬造寺龍，及國分直一、池田敏雄等共同發起創辦，池田敏雄主編，以「蒐集記錄臺灣以及有關連之各地民族傳統文化資料並研究報導」為宗旨，1941 年 7 月創刊於『皇民化運動』時期，1944 年池田被徵召入伍後停刊，共發行四十三期，楊雲萍、黃得時、陳紹馨、廖漢臣、江肖梅、朱鋒、金關丈夫、岡田謙、

國分直一、須藤利一、立石鐵臣等
均爲期刊撰稿。

民烽演劇研究所

1930 年 6 月，張維賢與臺灣勞動
互助社無政府主義者成立，強調「
現在所謂的民眾藝術、大眾藝術，
所有的文藝、戲劇、音樂、美術，
成爲了愚弄大眾的反動工具而已，
因此，處今之世，如何諒解並關懷
人生，並揭露那御用藝術的黑暗，
是我們要努力以赴的目標」。曾舉
辦包括張維賢「舞臺藝術」、黃天海
「近代劇概論」、吉宗一馬「音樂」
（曼陀林）、于樹「舞蹈」、楊三郎
「美術概論」、連雅堂「臺灣語研究
」、謝春木「文學概論」等文藝講座。

民間鑼鼓

臺灣鑼鼓樂有「民間鑼鼓」、「戲
劇鑼鼓」、「廟堂鑼鼓」之別。「民
間鑼鼓」分「獨立鑼鼓」與「伴奏鑼
鼓」兩種，前者用爲文武陣伴奏，
後者又稱「鑼鼓陣」或「鑼鼓班」，
以「客家八音」與「福佬什音」、「潮
州鑼鼓樂」爲代表。

民興社

臺灣第一個臺語文明戲劇團，
1921 年劉金福組創於麻豆戲院，曾
演出「新茶花」等劇，其表演形式，
對臺灣劇運發展影響頗深。

民謠研究

音樂論著。抗戰軍興，戴逸青舉
家內遷，1937 年後書就《民謠研究
》及《配器學》等數十萬言，譜有〈
崇戒樂〉、〈歡迎禮曲〉、〈蘇州農
歌〉等曲。

民謠に就ついての管見

歌謠論述，茉莉撰，見《第一線
》「臺灣民間故事特輯」。

民權歌劇團

家族戲班，班主林竹岸，內臺戲
沒落後，仍率家人執著演於各地。

永吉祥

亂彈囝仔班，廿世紀二〇年代，
柳子林成立於嘉義水上，張添福即
出身此班，1924 年王金鳳在嘉義大
林「新錦文」學戲後加入此班，阿順
旦等亦曾在此搭班演出。

永合班

亂彈戲班，日據時期演於新竹等
地。

永和樂社

士林北管團體，張日新主事。

永春同鄉會國樂社

國樂社，廿世紀五〇年代後，軍
中、民間及校園國樂團萌興，永春
同鄉會國樂社即其中佼佼者，由余
承堯主事。

永福軒班

亂彈戲班，日據時期演於新竹等
地。

永遠的微笑

流行歌曲。陳歌辛（1914～1961）
詞曲，周璇主唱，陳歌辛獻與妻子
金嬌麗紀念作品。1937 年上海明星
影片公司同名電影收爲插曲，劉吶
鷗編劇，吳村導演，董克毅、張進
德攝影，蝴蝶、龔稼農主演，同年
演於上海新中央、中央、新光等戲

院，轟動街衢。1946 年 2 月假臺灣新竹國民戲院等地放映，主題曲流行一時。

永樂社

藝妲戲班，1914～1915 年間在臺南大舞臺演出「長板坡」、「翠屏山」、「三娘教子」、「珠痕記」、「清官冊」等戲。

查某戲班，1918 年桃園林登波與大稻埕簡元魁於桃園招募貧家女習藝妲曲，一年後演出「文昭關」、「四郎探母」、「空城計」、「玉堂春」、「武家坡」、「迴龍閣」等戲於桃園大廟口，頗獲好評，隨後在臺北「新舞臺」、基隆顏家、新竹北埔姜家、彰化「北斗劇場」、臺南「樂仙樓」、「屏東劇場」等演出內臺戲，改名「鳳舞社」後移至大稻埕演出，1921 年再改組為「天樂社」，演員有月中桂（老生）、紅豆（青衣）、玉如意（花旦）、丹桂（公末）、石中玉、一字金、早梅粉、清華桂、粉薔茹、九齡雪等。

永樂座

日據時期大稻埕重要劇場之一，1924 年 2 月 17 日落成於臺北永樂町，經營者陳天來，廣東宜京班、天蟾京班及泉郡錦上花班（九甲戲）、臺南金寶興（京劇）等均以此為表演場所。

永樂座洋樂隊

洋樂隊。1923 年臺北永樂座組織之洋樂隊，由張福星指導，1924 年曾參加日本皇太子久邇宮殿下大婚奉祝遊行。

永樂班

臺南鹽水亂彈班，人稱「鹽水港班」，班主黃宇（～1928？）精通前後場，且角最出色，民間稱為「阿宇旦」，「永樂班」後改名「新振興」，常與虎尾「墾地班」拼戲，活動至中日戰爭前夕。

永樂軒

新竹北管團體，成立於咸豐年間。白字戲班，1927 年間活躍於新竹各地。

永樂管弦樂隊

管弦樂隊，1933 年王雲峰與葉得財、葉再地等組建，1945 年併入臺灣省警備總司令部交響樂團。

玉如意全歌

俗曲唱本，潮州李萬利刊本，2 冊 6 卷，上承「雙如意」。

玉杯記

亂彈戲劇目之一。

玉花瓶大紅袍全歌

俗曲唱本，潮州李萬利刊本，1 冊 2 卷。

玉珍書局

日據時代營業迄今老字號書局，位於嘉義市西門町，發行歌仔冊聞名各地，生意鼎盛，常徹夜趕工應付市場需求，光復後以出版佛書及善書為主，日據時期留下歌仔冊及印刷原版在多次搬遷時遺棄殆盡。

玉美人

北管聲樂曲調之一，源自明清江淮小調。

玉針記全歌

　　俗曲唱本，潮州李萬利藏版、刊本，2冊6卷。

玉連環

　　潮州弦詩樂十大名曲之一，調式、旋律、按音、滑奏、顫音均別致幽雅，富色彩變化，典型六八板體，慣用「催」法，反復變奏旋律，在趨快、熱烈氣氛中結束全曲，與客家絲弦樂關係密切。

玉隆堂

　　新竹最負盛名業餘南管社團，謝旺（1879～1963）任指導樂師，開館授徒，傳藝城內及竹北新社、竹南、後龍、大甲等地。

玉噯

　　即南管高甲所用小嗩吶，雅致小巧，以勻孔開製，七律，哨子大小及長短影響音高，可吹出十二律音階，短小者音高較高，音量大，筒音約在#F、G左右，用於南管、梨園戲曲等，表現輕柔吟訴見長。

玉鴛鴦

　　俗曲唱本，潮州瑞文堂藏版、李萬利刊本，2冊12卷。

玉環記全歌

　　俗曲唱本，潮州李萬利刊本，1冊3卷。

玉麒麟全歌

　　俗曲唱本，潮州李萬利藏版、刊本，2冊5卷。

玉蘭花

　　乾旦，1908～1909年間隨閩人京班「三慶班」演於臺南「南座」。

瓜子仁

　　客家「九腔十八調」之一，常用爲車鼓伴奏。

甘長波

　　小提琴家，日本九州帝大畢業，師事棚池慶功，1949年4月18日參加張彩湘鋼琴塾第二回演奏會，1954年10月15日假臺北市立女中舉行修曼作品演奏會，1956年11月9日假師大禮堂舉行學生鋼琴發表會，1959年5月30日曾假基督教青年會館舉行獨奏會。

甘爲霖（Rev. William Cambell, 1841～1921）

　　長老會傳教士，英國人，Glasgow大學神學院畢業，1871年來臺，繼巴克禮 Rev. Thomas Barclay, D. D. 之後主持臺南神學校，1872年2月甘爲霖曾提及：「主日崇拜在上午十點及下午二點，其次序爲聖詩、禱告、十誡朗讀及簡釋、聖詩、禱告、講道、禱告、頌讚、祝禱，下午的禮拜則無十誡的朗讀」，在臺四十七年，撰有《Past and Future of Formosa》（1886）及《Formosa under Dutch》（1903）。

甘國寶過臺灣

　　歌仔戲戲目，取自傳統民間故事。

甘國寶過臺灣歌

　　俗曲唱本，新竹竹林書局刊行。

生行

　　傳統戲劇男性行當，包括老生、

小生、武生、紅生、娃娃生等門類，老生掛髯口（鬍鬚），亦名鬚生，「美良川」秦瓊爲靠把老生、「二進宮」楊波爲唱功老生、「四進士」宋士傑爲衰派做功老生，「連環記」王允屬袍帶老生、「甘露寺」劉備屬王帽老生；小生行「玉堂春」王金龍爲袍帶小生、「牡丹亭」柳夢梅爲扇子生、「八大鎚」陸文龍是雉尾生；武生主要扮演武藝高強男子，「挑滑車」高寵爲長靠、「惡虎村」黃天霸爲短打、「四平山」李元霸爲勾臉武生；紅生指勾紅臉譜老生，主要扮演關羽及趙匡胤等人物。

生命之歌

合唱曲，黃友棣作品。

生活歌

原住民生活歌曲，有兒歌、催眠歌、朗誦歌、抒情歌、諷刺歌、舞歌、酒歌等。

生番之歌

1922 年 3 月，張福星應臺灣總督府教育會之托，赴臺中州新高郡日月潭水社，采集化蕃音樂，得有〈出草歌〉等民歌十三首，及杵音節奏譜二首。1922 年張福星除將〈出草歌〉改稱〈狩獵之歌〉灌爲唱片發表外，更曾將此曲編爲兩部合唱曲演唱。

江文也作品〈臺灣山地同胞之歌〉原名，見〈臺灣山地同胞之歌〉條。

生番歌

光緒十一年（1885），黃逢昶刊《臺灣生熟番紀事》，記臺灣形勢、利害、本末、臚考等甚備，所述民情厚薄，風土殊異，撫番、馭番之策，均切中情，書中有「生番歌」與「熟番歌」各一，陳淑均《噶瑪蘭廳志》及柯培元《噶瑪蘭志略》記爲柯培元作品，屠繼善《恒春縣志》則署黃逢旭。

清柯培元《噶瑪蘭志略》有「生番歌」云：「黔面文身喜跳舞……」，泰雅族少女爲美麗、避邪、吸引異性追求，及在死後與先逝親人會面，黔面文身，是泰雅族特殊風俗，1936 年後黔面習俗漸絕。

甩髮

歌仔戲身段，劇中夫妻或情侶遇他人追殺，或生角落難、且角不能相伴時，作同時甩髮身段，以示難捨分。

田中英太郎

日本提琴家，日據時期來臺與本省音樂界交流，並舉行音樂會。

田平たひら商店

日據時期樂器、樂譜專售店，位於臺北表町。

田甲戲

每年八月，士林昌德洋舊街洲尾頭、下樹林、林仔口祭土地公及五穀先帝於農神宮，演大戲，又稱「田甲戲」，供三牲或五牲。

田家樂

聲樂曲，李紳詩、朱永鎭作曲。

田窪一郎

日籍音樂教師，愛媛人，1940 年擔任臺北第二師範學校兼任囑託，翌年改任教諭，1944 年北一師、北二師合併後，留任原北二師臺北師

範學校預科，戰後離職，曾在《臺灣教育》發表《學生と音樂についての一考察》及《音樂の社會性について》等論文。

田邊尚雄（1883～1984）

日本音樂學者，1907 年東京大學物理學科畢業，又在該校專攻聲樂三年，1910～1913 年研習日本傳統音樂舞蹈於邦樂研究所，先後任教東洋音樂學校、東京大學。1922 年來臺考察約二十天，曾赴霧社，屏東，日月潭采集音樂，以早期蠟管式留聲機錄有泰雅族〈親愛的朋友〉、〈獵首後的舞歌〉、〈耕作之歌〉、〈戀歌〉二首、〈祭之歌〉二首，排灣族〈古語傳說歌〉三首，邵族〈歡迎歌〉、〈親睦歌〉、〈出草歌〉、〈凱旋歌〉、〈農歌〉等歌謠十六首及笛曲一首，是臺灣較早的原住民音樂田野調查及錄音，報告收錄於其《臺灣音樂考》（1922～1923），《島國的歌與舞》（1922）、《第一音樂紀行》（1923），《南洋、臺灣、沖繩音樂紀行》（1965）、《南洋、臺灣、亞太諸民族的音樂唱片》（1978）等書中。

白水仙

歌仔戲「哭調體系」曲調。

白玉薇

京劇表演家。北平人，住東安門外王府井大街霞公府，學於北平東單聖心女校及朝陽門內乾麵胡同美國學校，愛好京劇，從王瑤卿（1881～1954）學「女起解」、「賀后罵殿」、「法門寺」等戲，考入北京中華戲校後，從吳富琴學青衣及花旦，諸茹香、魏蓮芳學花旦戲「十三妹」、「廉錦楓」，崑旦韓世昌學「游園驚夢」，身段細緻，清新脫俗，與李玉茹、李玉芝、侯玉蘭同稱戲校「四塊玉」，參加四一劇社「雲彩霞」演出，名噪一時。畢業後加入李少春群慶社赴滬演出「小放牛」」、「打櫻桃」，發表文章於《萬象》等雜誌，返北平再拜小翠花為師專攻花旦，受教於荀慧生，1940 年與老生雷喜福演「坐樓殺惜」於濟南商埠北洋大戲院。抗戰勝利後再赴上海，學於梅蘭芳（1894～1961）。來臺後，擔任復興、大鵬、陸光劇校教師，徐露、趙復芬、嚴蘭靜、郭小莊、廖宛芬等皆出其門下，1973 年 9 月指導「中華民國國劇赴美訪問團」演於紐約、華盛頓、西雅圖、費城、洛杉磯、芝加哥、舊金山等三十三城市，傳藝之餘，埋頭抄纂京劇本三百餘齣，對京劇文化之保存，著力甚深，晚年移居美國加州，參加洛杉磯「中華之聲」等票房活動，與李桂芬、張文涓、趙培忠、于占元、田席珍等指導當地票友不遺餘力。

白字戲

潮劇一種，由粵東及閩南民間歌舞發展而成，唱白用土音，供奉孟府郎君（相公爺）為戲神，進一步地方化後，改稱「白字戲」，有「大白字」和「改良白字」兩種，綴體曲牌，輔以民歌小調，唱腔多用「啊咿噯」襯詞拉腔，在海豐、陸豐即稱以「啊咿噯」，1901 年《臺灣慣習記事》稱白字戲與亂彈、九甲、四評、車鼓、傀儡等為臺灣主要劇種，劇目有「珍珠寶塔」、「呂蒙正」、「藥茶記」、「斷機教子」、「昭君和番」、「王府認親」、「白虎關

」、「李三娘」、「烈女報」、「戰長沙」、「李廣救母」、「善惡報」、「五美緣」、「忠孝節義」、「三世同修」、「劉廷英」、「三伯英臺」、「陳世美」等，1927 年臺北有「得聲社」、「新義團」、「新世界」，桃園有「桃園班」，新竹有「永樂軒」、「廣東白字班」和「郡興社改良白字戲」，臺中有「共樂園」，臺南有「和聲班」、「得意社」，澎湖有「逢春班」、「得勝班」、「德成班」、「金寶興」等白字戲班演出各地，布袋戲曾吸收爲其唱腔。

白牡丹

錦歌花調仔、雜歌。

美濃客家歌謠。

流行歌曲，陳達儒作詞，陳秋霖作曲，歌仔戲曾吸收爲其曲調。

白狗精

俗曲唱本，潮州李萬利刊本，1 冊 2 卷。

白虎堂

北管戲「西皮」有戲碼三十六大本，常演劇目有「白虎堂」等。

白虎關

大白字戲劇目之一，唱白用土音。

白蛇西湖遇許仙歌

俗曲唱本，新竹竹林書局刊行。

白蛇傳

亂彈劇目，有〈借傘〉、〈開藥店〉、〈盜庫銀〉、〈端午〉、〈盜仙草〉、〈水淹金山〉、〈拜塔〉等戲段，除〈水淹金山〉唱昆曲，〈拜塔〉唱「反二黃」外，其他唱西皮。

白雪

《諸羅縣志》「藝文志・番戲五首」：「蠻姬兩兩鬥新妝，蝶䚢花陰學舞娘；珍重一天明月夜，春來底事爲人忙？不搊檀板不吹笙，一點鉦聲一隊行；氣味何如初中酒，山花翠羽鬢邊橫。聯翩把袖自歌呼，別標風流絕世無；番調可知輸〈白雪〉，也應不似潑寒胡。野氣森森欲曙天，維摩新病未成眠；空餘無限羅伽女，亂把天花散舞筵。一曲蠻歌酒一卮，使君那惜醉淋漓；但令風物關王會，我欲從今學畫師。」

白景山

作曲家，吉林師範大學音樂系畢業，隨海軍來臺，1950 年以〈只要我長大〉四段詞曲獲中華文藝獎金委員會徵曲比賽第一名，並收於《新選歌謠》第 6 期（1952），傳唱四方。白景山曾經呂泉生推薦在靜修女中兼課，譯寫瀧廉太郎名曲〈花〉中文歌詞，爲臺南高商撰寫校歌（林水榮詞），退役後任職監察院，1987 年移居美國洛杉磯 Monterey Park，勤習國術，多參與藝文活動，〈只要我長大〉一曲仍以〈哥哥爸爸眞偉大〉兒歌面貌流傳，廣受歡迎。

白菜好食開黃花

歌仔戲調。

白雲故鄉

聲樂曲，李中和作品。

白話

北管戲丑角唱白用白話（方言），其他角色多用帶閩南腔之湖廣話，即民間所稱「土音官話」演唱。

土音官話上聲高去聲低，口白語調急促，一般職業團（內行班）除吟唸唱詞用「官話」外，對白多已改用本地方言，「腳步手路」（身段）較講究之子弟團則仍延用「官話」演出。

白話字歌

創作歌曲，日據時期倡導民族自覺、反對強權之社會運動歌曲，蔡培火詞曲。

白賊七歌

臺灣歌仔，見於歌冊。

白綾像全歌

俗曲唱本，潮州瑞文堂藏版、李萬利刊本，2冊4卷。

白蓮花全歌

俗曲唱本，潮州李萬利刊本，2冊8卷。

白羅衣

老歌仔戲劇目，宜蘭壯三涼樂班常演戲碼。

白鶴花

客家兒歌。兒歌為孩童心聲，有其對世界最初之認識及可愛的童言童語，遣詞淳樸，造句簡單，具高度音樂性，形式有搖籃歌、繞口令、遊戲歌、節令歌、打趣歌、讀書歌、敘述歌等，著名客家童謠有〈白鶴花〉等。

白鷗

聲樂曲，李中和作品。

白鷺的幻想

管弦樂曲，原名〈我們的鄉土〉，曾改題〈由南之島所得的交響樂話四章〉，江文也作品第2號，分「牧歌風前奏曲」、「對白鷺的幻想」、「假如聽到某個生蕃說的話」、「城內之夜」等四個樂章，透過臺灣生蕃歌、俗謠及民歌，江文也積極表現出對臺灣文化特質的熱愛與故園嚮往，此曲獲1934年日本第三屆音樂比賽作曲第二獎，1936年入選西班牙巴賽隆納國際現代音樂祭，1937年巴黎國際音樂節演出，巴黎廣播電臺有做實況轉播，1944年6月山田和男指揮日本交響樂團演出。

白き鹿

廣播音樂劇（1943），呂赫若等曾參與演出。

皮弦

亂彈班小花戲，演為正戲結束或開演前之墊戲，篇幅較小，表演家較少。

目蓮救母

歌仔戲戲目，取自傳統民間故事。

法事戲，道士做完功德後，多演「目蓮救母」等法事戲，招魂煉度時，又與地方戲劇配合，唱歌仔戲、北管、南管等戲曲。

石中玉

天樂社藝妲班表演家，以武生見長。

石平貴王寶川歌

俗曲唱本，新竹竹林書局刊行。

石榴花

南樂曲牌之一。

石壁種茶離開根

客家平板曲目之一。

立松房子

日本聲樂家，日據時期來臺與本省音樂界交流，並舉行音樂會。

夯歌

勞動歌，配合農、工、漁、礦工勞動節奏所唱歌曲，見東方孝義《臺灣習俗》。

六　畫

丟丟銅仔

宜蘭民謠，1944年呂泉生采得此曲並予整編後，以「呂玲朗編曲」名義發表於《臺灣文學》3卷3號，呂泉生爲舞臺劇「閹雞」設計音樂時，改編此曲爲合唱曲，由「厚生合唱團」唱於換幕時，是臺灣民謠首度以「合唱曲」形態出現之嘗試，以五線記譜、整編閩南民謠爲合唱曲的濫觴，爲臺灣民謠采譜、整理、編創，開拓新途徑。歌仔戲等曾吸收爲其曲調。

交加戲

即「高甲戲」，見「高甲戲」條。

交通道德宣傳歌

日據時期政令宣導歌曲，雖有行政體系強力推廣，但無法引起民眾共鳴，難以流傳。

仿詞體之流行歌

歌冊，1952年林清月出版以分送親朋。

伊能嘉矩（1867～1925）

日本民俗學者，字名卿，號梅陰，別號梅月堂、砥斧仙、蕉鹿夢、臺史公等，日本岩手縣遠野人，十九世紀八〇年代投身「自民運動」，1882年朝鮮「壬午之亂」後，發表『斷絕中國對朝鮮半島藩屬關係』主張，1885至1886年出版《征清論》，1889年鼓動岩手縣師範學校宿舍騷動遭校方退學後，赴東京編輯《教育報知》、《大日本教育新聞》，1893年10月加入日本人類學會，1894年與鳥居龍藏共創人類學講習會。甲午戰爭爆發後，伊能著書『主張國權』，「馬關條約」簽訂同年11月，發表「陳余之志」之『渡臺宣言』後，以陸軍雇員名義來臺。伊能積極學習閩南語及泰雅語，調查清代理蕃制度及十七世紀西班牙占領時期歷史，創立「臺灣人類學會」，歷任臺北縣南部學事視察、總督府山地事務調查員、總督府臨時臺灣舊慣調查會囑托、國語學校書記兼民政局屬員，1897年5月以民政部囑托身分考察番人教育，以一百九十二天完成二千多公里蕃界行旅，十九世紀一〇年代發表「臺灣原住民與東南亞土著族同屬南島語族主張」，其後多次進行局部調查旅行，所撰《巡臺日乘》、《東瀛游記》、《澎湖踏查》等分別收錄於其《臺灣踏查日記》中，出版有《臺灣志》、《臺灣蕃人事情》（1901）、《臺灣蕃政志》（1904）、《理蕃誌稿》（1912）、《臺灣蕃語集》、《大日本地名辭書·續編》「

第三・臺灣」、《理蕃志稿》第一編、《臺灣文化志》（1928）、《臺灣年表》、《領臺十年史》及論文七百餘篇等。伊能為「蕃情研究會」活躍會員，訪查淡北平埔族時，曾見族人以手互捶自己與對方胸膛，拉手圍成圓圈，彈琴跳舞，聽老婦唱老歌，合唱〈歡樂歌〉，參觀宜蘭城北平埔蕃辛仔罕社請祖靈祭儀，觀看社蕃跳單人舞、雙人舞，平埔蕃夫婦歌舞，聽老歌謠、搖籃歌，在烏來蚋哮社觀察泰雅族迎神賽會及Maivarai社聽蕃女嘴琴演奏，在八股庄吞霄社（Hameyam）聽〈吞霄社遷徙之歌〉，在埔里十一份庄參加南、北投社請祖儀式會飲，瞭解祭祖、會飲、鬥走、連手舞等平埔族風俗，記錄賽夏族婦女唱跳〈戀情曲〉舞步與歌詞，在石印社觀戲，乘獨木舟在湖中聽蕃丁唱「蕃歌」，在頭社庄會飲、唱歌，跳圓圈聯手舞，參觀南仔腳社「除草祭」，社蕃徹夜歌舞，在Tavakan、Vogavon、Kapoa及Siyaurie四社熟番開飲和禁飲時聽番曲，男女聯手跳舞，在kuruguru社跳圓舞tsutsuri，參觀臺南柱子街文廟時，見禮樂器散佚四處，竟作「主權更疊之際，匪賊劉永福妄自動干戈，臺南城變成交戰之地，賊軍駐扎於文廟內，廟內原來的十二哲、東西兩廡，先賢先儒一百二十四個牌位，崇聖祠正殿及東西兩邊的各神位、以及禮樂器、典籍等全部散佚，建築物也遭受破壞」之語。伊能「研究臺灣」之目的在幫助殖民政府「瞭解臺灣」，以「統治臺灣」，是民粹色彩極重之民俗學者。

伊澤修二（1851～1917）

教育官僚，日本長野縣人，十五歲志於和漢兩學，1869年入東京南校大學，1873年任愛知師範學校校長，1874年長野師範學校校長，1875年為師範學校審察，1875年派往美國麻州師範學院學習，畢業後進入哈佛大學理科，曾隨梅森Luther W. Mason學習歌唱，1878年歸國後任東京師範學校校長、文部省「音樂取調掛」兼體操傳習所主任及音樂審察員，1881年任文部省少書記官及國定教科書編纂長，同年組織國家教育社（現帝國教育會），積極推動西式音樂教育，1890年出任東京高等師範學校校長。1895年5月首任臺灣總督樺山資紀頒布「臺灣總督府暫時條例」，置民政、陸軍與海軍等三局，民政局下設學務部，掌理全臺教育，由伊澤修二主學事。

伊藤久男

日本歌手，日本蓄音器商會發行〈臺北市民歌〉唱片，由伊藤久男主唱，古倫美亞合唱團演出。

伍人報

日據時期文藝雜誌，1930年王萬得、江森鈃、蔡德音等編輯，十五期後改稱《五農先鋒線》，後與《臺灣戰線》合併為《新臺灣戰線》。

仰山書院樂班

康熙四十三年（1704）知府衛臺揆創建臺灣書院，百餘年來，屢有興廢。噶瑪蘭有仰山書院，院有掌教曰山長，乾隆三十年（1765）以名義未協，奉諭應稱院長，然沿襲已久，卒未能改，主院事者曰監院，監院有薪水，院長有脩脯，諸

生有膏火，官試列超等者有花紅，看院有辛工食米。所需經費，或紳富捐置田產支應，或官捐廉俸給發，每年文廟釋典、文昌聖誕、關帝聖誕時，均有盛大慶會，進士楊士芳、舉人李望洋、林廷儀先後董其事，貢生李紹宗曾以花翎頂戴參與南管樂班行列，又稱「紳士班」。

光明的國土

聲樂曲，李中和作品。

光明社

以木刻、石印及鉛字版等印本出版「歌仔冊」，店址在臺北市新富町一丁目。

先發部隊

日據時期文藝雜誌，1934年臺灣文藝協會創刊，廖漢臣編輯，郭秋生、廖毓文、朱點人、林克夫、陳君玉、蔡德音、黃得時、王詩琅等經常有詩歌、隨筆等發表於此。

全本戲

臺灣亂彈老戲，與「段仔戲」相對稱呼，此外有對仔戲、齣仔戲，全本有頂四齣、下四齣，見「本戲」條。

全合興

彰化溪州亂彈班，成立於廿世紀一〇年代，班主黃全。

全省に於ける音樂の現況並ひに將來性

1944年秋，太平洋戰爭轉劇，張彩湘回國任教於臺中師範學校音樂科及臺中師範學校新竹預科。光復初，張彩湘在《新新》創刊號發表《全省に於ける音樂の現況並ひに將來性》一文，表示：「在經過壓迫，苦痛的愚民政策下生活五十年後，解放的高興」；「在受壓抑的年代，雖有少數人在奮戰，人才被埋沒了，現在中國是世界強國，應為臺灣文化的發展做出供獻，注重道德，才能成為一等國民」；「中國人是先天的音樂愛好者，表現優秀者很多，臺灣藝術方面因四周環境不佳，人才不能表現，還未脫離幼稚，為臺灣文化，為中國考量，應多加努力。」

全島洋樂競賽大會

臺灣首次舉行之音樂比賽。1931年李金土仿東京時事新報社主辦日本全國音樂比賽大會之例，與臺北第二中學校長河瀨半四郎擔任會長的「艋舺共勵會」合作，舉行臺灣首次「全島洋樂競賽大會」，由臺人周再群入選小提琴第一名、吳金龍第二名、日人山本正水第三名，日人對未能名列榜首甚是不滿，在報上大力抨擊比賽不公，輕蔑不屑地表示：「臺灣音樂幼稚像做米粉那樣不值錢」，稱臺藉音樂家皆為「米粉音樂家」，本省音樂家不甘屈辱，為文回應，引發一場「米粉音樂」論戰。

全臺青年吹奏樂大會

1941年，殖民政府配合日本「紀元二千六百年」慶典舉辦「全臺青年吹奏樂大會」，各州郡初賽中，由北港美樂帝、麗聲兩樂團代表北港郡參加臺南州初賽奪魁，赴臺北參加大會，與松山福安郡西樂社並稱日據時期臺灣最佳西樂團。

共和德樂社

　　士林北管團體，由徐玉卿主事。

共樂座

　　日據時期劇場，前身爲「榮座」，1927 年改名「共樂座」。

共樂軒

　　大稻埕子弟團。十九世紀後半，淡水開港，大稻埕商業區逐漸興起，並成爲對外貿易重要商區，城隍祭典時，由民間社團及商家贊助之共樂軒即其中組織龐大、陣容堅強的子弟團體。

　　臺灣最早職業亂彈戲班，即共樂陞，見「共樂陞」條。

共樂軒西樂隊

　　日據時期大稻埕子弟團西樂隊，王雲峰任指揮。

共樂陞

　　臺灣最早職業亂彈戲班之一，又名「共樂軒」，1923 年陳火順等成立於隘丁（宜蘭），後遷至三星大洲，十二年間成立有「章穎陞」等十一個亂彈班（含改組、改名）及一個囝仔班，亂彈戲當時受歡迎程度可見一斑。

共樂園

　　白字戲班，活躍於新竹各地，1918 年曾演於臺北新舞臺。

再世從良

　　臺灣歌仔，見於歌冊。

再合鴛鴦全歌

　　俗曲唱本，潮州李萬利藏板、刊本，1 冊 2 卷，即「金玉奴」

印度調

　　佛教分「香花」、「叢林」兩種。香花和尙吃葷，可以結婚，以作「法事」爲業，叢林則相反，叢林音樂分〈祝贊〉、〈嘆亡〉、〈回向偈〉三種，〈本地調〉、〈外江調〉、〈福州調〉、〈焰口〉、〈印度調〉等五類，〈印度調〉板眼有三星（一板三眼）、五星（一板五眼）、七星（一板七眼）等數種。

印榮豐

　　亂彈藝人，約 1911 年搭苗栗後龍東社亂彈班演出。

吉他

　　西洋樂器，廿世紀五〇年代歌仔戲業者引爲伴奏樂器，近期佛教音樂亦用爲旋律樂器。

吉宗一馬

　　在臺日籍音樂家，推廣曼陀林音樂不遺餘力，曾組織曼陀林團體，終日與愛好曼陀林人士聚樂，在吉宗訓練下，造就不少曼陀林人才，1930 年 6 月 15 日，吉宗曾爲民烽演劇研究所文藝講座主講「音樂」（曼陀林）。

同人社

　　北管子弟團，1917 年成立於桃園大溪。

同文軒

　　北管社團，清末民初由黃英、何梆等帶領新竹鐵路部員工、雜役自同樂軒分出，歷任負責人有何金全、邱奎角、黃英、藍金塗、辜朝、鄭金隆等，職業亂彈班慶桂春班主許吉、苗栗亂彈班表演家田頓

且等擔任教師，中壢四平班表演家阿丁仙曾在軒中指導四平戲，演出「下陳州」等劇目。

同志軒

北管子弟團，1911 年成立於永和。

同音會

音樂團體，1940 年臺北市商工會議所議員謝火爐創辦於大稻埕，以輕音樂及管弦樂爲主，1940 年「同音會」舉行新人演奏會，1941 年 6 月 27～28 日假臺北公會堂（今中山堂）舉行輕音樂及管弦樂發表會，八田智惠子、遠藤保子、陳金花姐妹等參與演出，川瑞伸夫曾爲文讚賞，1942 年「同音會」在臺北市公會堂演出呂泉生采集的臺灣民謠。

同意社

京劇票房，1925 年曾炎池發起成立於臺南市大天后宮。

同鼓

即「通鼓」，見「通鼓」條。

同聞樂

早期歌仔戲團。

同樂軒

北管子弟團，咸同年間成立於新竹案牘祠內。

同聲音樂會

客家歌謠團體，日據時期成立於臺中豐原，王順能、吳紹基、黃阿妹等人參與活動。

同聲集

十三音曲集，蘇子昭編撰，臺南以成書院出版（1933）。

吊床

創作歌曲，曹賜土（1905～1979）作品，二次大戰結束前三年，曹賜土以此曲獲日本 NHK 詞曲創作比賽一等獎，〈濱旋花〉獲二等獎，實況播出優勝作品。光復後，〈吊床〉與〈濱旋花〉經譯成中文歌詞，發表於《新選歌謠》第 9 期（1952），〈吊床〉並曾收爲國小音樂課本教材。

吊奎仔

即「京胡」，又稱「吊規仔」或「吊鬼仔」，見「吊規子」條。

吊鬼仔

即「京胡」，又稱「吊規仔」或「吊奎仔」，見「吊規子」條。

吊規仔

即「京胡」，一般稱「吊鬼仔」，或避用「鬼」字而稱「吊規仔」，竹製琴杆，圓形琴筒，蒙蛇皮，裝絲弦或鋼弦，以馬尾弓拉奏，五度定弦，音色剛勁嘹亮，北管西皮唱腔主奏樂器，「西皮」用士工調定弦，「二黃」用合尺調，與京劇同，音色尖銳、緊張。「四平戲」、「閩南什音」及「客家八音」曲牌音樂及戲劇唱腔，用吊規仔爲主奏樂器。

吊燈枝

大榮陞亂彈班表演家，與楊乞食齊名，擅大花臉。

各州廳演劇一覽表

1928 年，臺灣總督府文教局據各州廳報告印行《臺灣に於ける支那演劇及臺灣演劇調》，是臺灣首次

民間劇團調查報告，其中「各州廳演劇一覽表」中，於劇種、團名、沿革、演出形式、劇目、內容、腳色、道具、場面音樂、演出日數、時間、劇團經營型態、代表者，戲金等皆有記載，是記述臺灣早期戲劇發展的重要資料之一。

向科學進軍

齊唱曲，康謳作品。

名譽の軍夫

時局歌曲，日本軍閥發動侵略戰爭並陷入戰爭泥沼後，為作困獸之博，於 1939 年由安藤太郎編導，第一映畫製作所拍攝電影「名譽の軍夫」，以鼓勵臺人參軍，任其驅使，又剽取鄧雨賢〈雨夜花〉旋律，填以栗原白也時局歌詞而成主題曲〈名譽の軍夫〉。歌詞曰：「紅色肩帶，名譽軍夫，得意我等，日本男兒。進擊敵陣，翩翩軍旗，運投彈丸，跟隨戰友。暗夜露營，時已深更，夢見故鄉，可愛吾兒。花開要散，願似櫻花，父親奉召，名譽軍夫。」

合成班

宜蘭亂彈班，班主楊化成，又稱「烏獅班」，班址在宜蘭街十六崁。《宜蘭縣志》卷二：「宜蘭之亂彈班有所謂四大班者，即新榮陞班、合成班、江總理班、李仔友班是也，四大班以新榮陞為首，班主楊乞食，次為合成班，班主楊化成，二人皆宜蘭籍，該兩大班之角色，技藝精彩，頗有盛譽，由同治到日據末期，歷八十年之久，因二次大戰爆發而解散。」

合唱集

書名，趙麗蓮撰著。

合義社

子弟團，1900 年成立於蘆洲。

子弟團，1929 年成立於士林媽祖廟內，光復後改習北管，何國裕主事。

吃芋頭

排灣族歌謠，歌詞多即興，旋律富歌唱性，節奏規整、清晰。

回憶

鋼琴小品，江文也《斷章小品》鋼琴曲集十六首小曲之一，作品第 8號，1938 年獲威尼斯第四屆國際現代音樂節作曲獎。名鋼琴家、作曲家齊爾品（Alexandre Tcherepnine，1899～1977）曾在巴黎、維也納、日內瓦、柏林、布拉格、紐約演奏此曲，並收於《齊爾品樂集》（Tcherepinine Collection）中。

陳泗治作品，以臺灣什景為題材，作於 1947 年，收於其鋼琴曲集。

交響組曲，郭芝苑作品。

回龍

皮黃系統劇種唱腔之一，一般在導板後，慢板或原板前，作承接性過渡樂句使用，「西皮」時由「導板」、「回龍」、「慢板」（或原板）三個樂段組合，「二黃回龍」前以「帽子頭」作開唱鑼鼓，「都馬調」亦有仿效「帽子頭」做開唱鑼鼓之「回龍介」。

回龍閣

北管戲「西皮」有戲碼三十六大本，常演劇目有「回龍閣」等。

囝仔戲

小梨園別稱，即「七子班」，見「七子班」條。

囝仔齣

亂彈班童話、寓言式小戲，童伶班吹腔戲入門戲，代表戲碼有「五蟲會」等小品。

地方戲劇工作人員訓練班

1954年起，臺灣省教育廳主辦三屆地方戲劇工作人員訓練班，對團主、編導及主要演員講授現代戲劇知識，舉行全省地方戲劇比賽，相互觀摩學習，促進本省地方戲劇表演及舞臺技術進步，頗有助益。

地理教育鐵道唱歌

日據時期與教學內容相對應之校園唱曲，高橋二三四作品（1900）。

地獄十殿歌

俗曲唱本，有嘉義捷發出版社及臺北榮文社書局刊本。

在主內無分東西

基督教歌曲，陳泗治作品。

在臺灣高山地帶

鋼琴三重奏曲六首，江文也作品第18號。

在藍色天空響鳴的鴿笛

管弦樂曲，江文也作品，1943年入選勝利唱片管弦樂曲甄選第二名，1944年6月由山田耕筰（1886～1965）指揮日本交響樂團（今NHK交響樂團）首演。

多聲部民歌

兩個或兩個以上獨立聲部同時縱向結合發展的民歌，在多聲思維下形成內在規律，受勞動方式、生活風俗、語言、地理條件、審美意識及歌手素質影響，經長期群眾性口頭創作、傳唱，逐漸形成發展起來，是反映社會生活的藝術形式，也是人類審美追求之必然結果。

好來樂團

樂團。1945年日軍報導部長大久保、朝日新聞社臺灣支店長石井及每日電影攝影師石井等，以陳秋霖率領之音樂挺身隊為主體組成之樂團，王錫奇、周玉池、楊三郎、李炳玉、蘇桐、歪嘴，及那卡諾等皆為團員。

好笑歌

俗曲唱本，臺北禮樂活版所刊行。

如月會句集

日據時期俳句雜誌，1938年臺南坪內良一創辦。

如意輪堂

小歌劇，1919年一條愼三郎與館野弘六成立高砂歌劇協會，曾演出阪本權三編劇，一條愼三郎作曲的小歌劇〈如意輪堂〉等。

如魔在欣慕溪水

基督教歌曲，陳泗治作曲。

字姓戲

同姓獻納之戲劇演出形式。清康熙年間，卸任浙江定海總兵張國及其僚屬至貓霧束社一帶招佃墾荒，自湄洲迎媽祖神像立祠供奉，人稱「老大媽」，雍正四年丙午（1726）

）犁頭店張、廖、簡、江、劉、黃、
何、賴、楊、陳、林等十一姓信徒
捐建萬和宮，又稱「犁頭店聖母廟
」，是今臺中市最古老廟宇，道光
五年（1825）起，每年農曆三月二
十日媽祖生日，行三獻禮祭祀，獻
「字姓戲」，延續至今，有近兩百年
歷史。演出時，先由漳、泉、汀及
廣州四府開演四天，各依張、廖、
簡等字姓順序輪流獻戲。臺灣光復
後，由原十一姓增至二十六姓，每
日三棚、四棚、十棚不等，最多曾
有一日十八棚者，字姓戲畢，再追
演宗親會與工商界酬神戲，活動前
後歷時約近二個月，梨園競藝，盛
況空前，蔚為地方盛事，是深具地
方特色及歷史意義之民俗活動。
　　臺北中和廣濟宮建於乾隆年間（
約1757），每年農曆2月15日前後
開漳聖王聖誕祭祀活動，由呂、
陳、范、林、張等字姓信徒，獻戲
娛神。
　　艋舺龍山寺、祖師廟每年農曆新
正初五、六由祖師廟開鑼演出字姓
戲，至正月末由龍山寺接演至二月
底，由各姓繳年費於字姓戲會，姓
頭爐主值辦演出活動。

宇佐美たぬ
　　日本鋼琴家，東京音樂學校囑
託，1924年應臺灣教育會之聘，與
東京音樂學校助教授長坂好子（歌
唱）、蜂谷龍（提琴），在臺北第一
高等女學校舉行小、公學校教員音
樂講習會，由各州、廳選拔轄內學
校唱歌科主任數名參加。

守己安份新歌
　　臺灣歌仔，見於歌冊。

安安趕雞
　　錦歌及歌仔戲戲目，取自傳統民
間故事。

安邦定國誌
　　歌仔戲戲目，取自歷史民間故事。

安東尼奧（Antonio）
　　瑞士籍傳教士，1961年在花蓮組
織阿美族原住民軍樂隊，親自負責
指導訓練。

安童買菜歌
　　俗曲唱本，新竹竹林書局刊行。

安童鬧
　　錦歌唱腔之一，揉合「五空仔」與
其他曲調而成。

安義軒
　　新竹北管團體。

安魂曲
　　基督教歌曲，陳泗治作曲。

安樂軒
　　彰化「十三腔」樂集，又稱十三腔
為「鯤腔陣」或「鯤鏘隊」。

式日唱歌─その指導精神と取扱の實際
　　式日歌唱指導教材，1941年橋口
正編著。

式日歌曲
　　日本崇尚國體尊嚴，注重皇族禮
儀，國定祝祭節日必強制各機關學
校舉行綢繁的「式日儀式」，唱「式
日歌曲」，認為能使學童感念天皇
御政德澤，養成敬虔之念及昂揚愛

國心，成爲「馴從殖民統治臣民」，因此，特別注重「式日唱歌」教唱。1934年臺灣總督府以65、72號告示公告小學校和公學校「式日唱歌」曲目有〈君之代〉、〈敕語奉答〉、〈一月一日〉、〈紀元節〉、〈天長節〉、〈明治節〉、〈始政紀念日〉等，此外，開校紀念日、畢業式、明治天皇誕辰日、皇后陛下誕辰日、地久節、女子節亦有節日歌曲，及〈仰尊師恩〉和〈螢之光〉等儀式唱用歌曲。

成年祭舞

阿美族男性成年祭所跳舞蹈，以載歌載舞形式表演。

收

南管散曲詞牌組織，正詞之後接「散皮尾聲」。

收五妖

徽戲劇目，保存於臺灣亂彈吹腔戲武戲中，唱「梆子腔」。

收茶甌講四句

俗曲唱本，新竹竹林書局刊行。

收酒矸

流行歌曲，1947年張邱東松作有〈收酒矸〉及〈燒肉粽〉等描寫勞動小民心聲作品，風行半世紀，迄今不衰。

收頭

七字調間奏基本鑼鼓，變化如七字調唱腔本身之跌宕多樣，具開闔吞吐、森羅萬象氣勢，用於歌段結束後，不用唸白。

收獲の樂み

1919年日月潭發電工程開工，工程進行時，施工單位除協助張福星完成采譜工作外，亦采有〈湖上の喜び〉、〈收獲の樂み〉等〈水社化番〉歌曲兩首，以五線記譜，發表於該社社刊中。

早梅粉

天樂社藝妲班表演家，以花旦見長。

曲

南管樂散曲，亦稱「草曲」或「唱曲」，唱者執拍扳，用「上四管」樂器伴奏，歌者居中執節（拍板），保留漢代相和歌「絲竹更相和，執節者歌」遺風，傳有曲約二千首，經常演奏的約兩百首，簡短通俗、易學易懂，最受喜愛，唱詞大體分抒情、寫景、敘事三類，通常一個牌調吟詠若干段故事，內容以歷代戲文片斷爲多，如「王昭君」、「陳三五娘」等。

臺灣道教科儀分「吟」、「頌」、「引」、「曲」四種，「曲」由高功唱頭句，輔協、都講及後場樂師幫腔，一般以法器（鐸）伴奏，樂器以嗩吶爲主，兼有嗩吶、揚琴、胡琴、鐘、磬、鑼、鐃鈸、響盞、雙音、堂鼓、單皮鼓等。

曲笛

竹吹樂器，民間廣爲流行，常用爲獨奏、合奏或戲曲、歌舞伴奏，因用爲昆曲伴奏而得名，笛身長而略粗，音色純厚、圓潤。

北管走唱時，以鼓擔居中，樂器有曲笛等。

南音「上四管」樂器以洞簫爲主

者，稱爲「洞管」，以品簫（曲笛）爲主者，稱爲「品管」，定調較「洞管」高一個小三度。

曲牌

中國音樂活動中，存在選詞配樂及倚聲塡調兩種創作方式，各曲牌曲調結構、調式、調性、曲情，句數、字數、平仄、用韻均有定格，倚聲塡詞，與曲調樂句結構、旋律起伏、節奏張馳相適應，曲牌有特定名稱，稱「牌名」，牌名或出自原曲歌詞部份詞句，或提示原曲主要內容，或表明原曲出處，或敍示其音樂特點，多元多樣，最初只用於聲樂作品，是戲曲音樂發展之基礎，也有部份轉用於器樂，形成各種器樂曲牌套曲及聯套體式。南管曲牌一般取其開頭數字稱之，同樂曲可以單獨配用一個滾門或曲牌，也可以包含若干不同滾門與曲牌，惟唱腔滾門和曲牌名稱遺失或混淆現象嚴重，許多樂曲知其滾門而不知曲牌，或只知曲牌不知其屬滾門，名稱脈別一時難以解決。常用南管曲牌有〈一江風〉、〈四朝元〉、〈攤破石榴花〉、〈普天樂〉、〈深閨怨〉、〈醉酒仙子〉、〈後庭花〉、〈三臺令〉、〈霜天曉角〉、〈南相思〉、〈北相思〉、〈福馬郎〉、〈雙閨〉、〈將水令〉、〈綿答絮〉、〈駐雲飛〉、〈滴滴金〉、〈山坡羊〉、〈憶王孫〉、〈醉蓬萊〉、〈水底月〉、〈雁南飛〉、〈憶秦娥〉、〈二郎神〉、〈步步嬌〉、〈滿地嬌〉、〈醉扶歸〉、〈集賢賓〉、〈宜春令〉、〈鵲踏枝〉、〈大迓鼓〉、〈薄媚花〉、〈繞地游〉等。

曲調法緒論

音樂理論著作，蕭而化撰著。

曲館

即子弟館。漢人移墾過程中，經常以同姓或同鄉聚居力量運作相關社會文化及休閑活動，組成曲館、獅館、學館爲最平常方式。日據初期，日人對各地學館（私塾）、獅館（武術館）採高壓手段，嚴加抑制，獨對「曲館」未予禁止，漢人在異族統治時期，每多寄情音樂戲曲活動宣洩亡國之痛，漳州移民爲主之村庄多北管曲館，泉州移民居多的村庄多南管曲館，如漳州人爲主的彰化幾乎都是北管，泉州人聚集的鹿港則多南管，即是此例。

有忠室內樂團

室內樂團，1941年鄭有忠成立於東京，是臺人在日本成立之第一個室內樂團。

有忠管弦樂團

管弦樂團，1935年改組自「吾等音樂愛好管弦樂團」，前身爲由鄭有忠海豐吹奏樂團（1924）、屏東音樂同好會管弦樂團（1926）及吾等音樂愛好管弦樂團（1931），活動範圍遍及潮州、東港、旗山、高雄、臺南、嘉義、彰化、臺中、花蓮及臺東等各地，團員有魏誠、蕭大鼻、陳文博、曾金量、李旺樹、藍漏蔭、黃鶴松、蘇泰肇、黃石頭及林氏好等，除定期演奏外，經常參與各種音樂會及賑災義演，活動頻繁，是日據時期南臺灣最具規模之管弦樂隊。

有忠管弦樂團講習會

1928年，屏東鄭有忠組織「有忠

管弦樂團講習會」，由鄭有忠及日人渡邊七藏爲管弦樂科講師，林氏好爲聲樂科講師。

有板無眼

北管音樂以板（鼓扳）、鼓（班鼓）擊拍，強拍稱「板」，記以「、」，以鼓擊弱拍或次強拍，記以「○」，稱爲「眼」。民間樂人記板不點眼，不嚴格分別板眼符號，有三眼板（四拍子）、一眼板（二拍子）、有板無眼（一拍子）、散板等四種板式。

有板無撩

北管連續一拍子形式，即「有板無眼」板式。

朴子公學校吹號隊

日據時期校園樂隊。

朱一貴之亂歌

臺灣雜唸，見 1921 年片岡巖《臺灣風俗誌》。

朱火生

作曲家，作有社會運動歌曲〈美麗島〉（黃得時詞），1945 年盟軍飛機轟炸東京，數十名等待返臺留學生棲身楊廷謙東京目黑白金三光町被毀損房舍，學生稱此爲「烏鶖寮」，在此成立「新生臺灣建設研究會」，曾將〈美麗島〉當成「烏鶖寮寮歌」，歌頌團結，準備爲臺灣重生奉獻心力，〈美麗島〉曾由泰平唱片灌成唱片發行。

朱永鎮（1918～1956）

聲樂家，浙江青田人，上海大夏大學化工科及上海國立音專聲樂科出身，學於蘇石林及低音提琴家烏息斯金，任教國立福建音專、聯勤總部特勤學校、筧橋空軍軍官學校，歷任勵志社合唱團指揮及上海市政府交響樂國低音提琴手。來臺後擔任彰化女中音樂教員、康樂總隊音樂課長、民族舞蹈委員會音樂組長、中央標準局樂器審查委員、聯勤總部音樂顧問、中國青年寫作協會音樂委員、國防部總政治部設計委員、教育部美育委員會委員及臺北工專、政工幹校教授、音樂函授學校負責人。1948 年 5 月上海西北影業公司來臺拍攝描寫山地少女與平地醫生戀愛故事影片「花蓮港」，朱永鎮邀請阿甫夏洛穆夫 Aaron Avshalomov（1894～1965）及劉雪庵以臺灣原住民音樂及臺灣民謠編寫背景音樂，上海兩大交響樂團演奏，是原住民音樂及臺灣民謠出現國片之首次，同年該片在臺灣及洛杉磯中國戲院首映，頗受歡迎，其中〈我愛我的妹妹呀〉、〈出草歌〉等歌曲流行一時，1952 年後又爲「梅崗春回」、「春滿人間」、「皆大歡喜」、「軍中芳草」、「碧海同舟」、「媽祖傳」等電影配樂，1952～1955 年間赴菲、越、泰、高棉各僑校講學，1956 年曼谷音樂講習班開學之夜，遭人縱火焚館，遇害殉職，同年 6 月 15 日省交假臺北中山堂舉行紀念音樂會，演出其管弦樂舞曲〈魔鑰〉、男女聲獨唱、合唱、國樂器三重奏及小提琴曲等作品。

朱吉平太郎

日籍在臺管樂家，王錫奇臺南二中畢業後，來臺北隨朱吉平太郎學小喇叭。

朱約安姑娘（Oan Stuart）

　　外籍音樂教師，1885 年來臺，1887年擔任長榮女學校音樂教師，1913 年離臺。

朱買臣妻迫寫離婚書

　　俗曲唱本，上海開文書局刊行。

朱雲

　　琴家，光復後來臺，推廣琴學不遺餘力。

朱輴

　　日據時期短歌雜誌，1934年臺北朱輴社創辦，中山馨編輯。

江中清（1909～1989）

　　詞作家，走唱樂師，臺北板橋市人，十六歲學洞簫，自創「七管變反洞吹」吹奏法，與〈黃昏再會〉作曲者林天津「跑江湖」，合唱〈打拳賣膏藥〉。戰後與同好組織「板橋音樂會」，印製歌仔簿銷售，自彈自唱兼自我推廣，其創作歌曲〈春花望露〉戰後曾錄為唱片，流行各地，晚年在板橋二聖宮教稚童唸經書。

江文也（1910～1983）

　　作曲家，聲樂家，福建永定人，本名江文彬，生於臺北州淡水郡三芝庄，八歲入廈門旭瀛書院，十三歲赴日就讀長野縣上田中學，畢業後考入東京武藏野高等工業學校電機科，課餘在上野音樂專門學校學習，短期從師山田耕筰（1886～1965），1932 年 5 月獲時事新報社主辦日本全國第一屆音樂比賽聲樂獎，次年 5 月再獲第二屆男中音組第二獎，自此以聲樂家身份活躍日本樂壇，受聘為藤原義江歌劇團男中音，1934 年 6 月參與日比谷公會堂普奇尼歌劇〈波西米亞人〉演出，1935 年 12 月假新橋演舞場演出普奇尼歌劇「托斯卡」，而後埋首作曲，以「有野性的單純五聲音階和東方風格音響的合成法」處理多樣性色彩，采簡樸自然之民歌音調為形態織體，揉合新古典主義、表現主義、十二音形式技巧處理鄉土民謠，體現其追求民族文化和創造民族特色的動機。1934～1937年間以管弦樂作品〈白鷺的幻想〉、〈盆踊為主題的交響組曲〉、〈賦格組曲〉，合唱曲〈潮音〉等在每日新聞社主辦之日本第三、四、五、六　音樂比賽連獲作曲第二、三、二、二獎，鋼琴曲集〈五首素描〉等被選入《日本現代鋼琴曲集》，名鋼琴家、作曲家齊爾品 Alexandre Tcherepnine（1899～1977）在巴黎、維也納、日內瓦、柏林、布拉格、紐約演奏會中演奏其作品，收其〈素描〉（作品第 3 號）、〈小品〉（作品第 4 號）、〈舞曲三首〉（作品第 7 號）、《斷章小品》（作品第 8 號）及聲樂曲〈臺灣山地同胞之歌〉（作品第 6 號）於其《齊爾品樂集》（Tcherepinine Collection），使江文也成為國際知名之中國現代作曲家，在中國現代音樂摸索時期的廿世紀三〇年代綻現不平凡才華。

　　1935 年江文也隨「鄉土訪問音樂團」返臺，與其弟采集山地民謠百餘首，同年隨齊爾品赴北平，采集大量中國民歌、曲藝、戲曲，對其未來生活歸劃與創作理念，產生關鍵性影響。1936 年其管弦樂曲〈臺灣舞曲〉獲柏林第十一屆奧運文藝比賽管弦樂曲特別獎，出版《生番歌謠集》，1937 年〈臺灣舞曲〉再入

選 Weingartner 獎，1938 年鋼琴曲集《斷章小品》獲威尼斯第四屆國際音樂節作曲獎，受聘爲北平師範大學教授，是繼柯政和後第二位返回中國任教之臺灣音樂家。江文也假北平新新電影院改成的音樂廳舉行演唱會，指揮廣播電臺合唱團，完成《中國民歌一百曲集》、〈唐詩五言絕句篇〉九首、〈唐詩七言絕句篇〉九首、〈宋詞李後主篇〉四首，及〈搖子歌〉、〈客家山歌〉、〈一支扁擔走遍天下〉等聲樂作品約一百五十首，鋼琴曲集《北京萬華集》，管弦樂曲〈第一交響曲〉、〈第二交響曲—北京〉、〈孔廟大成樂章〉，舞劇〈大地之歌〉、三幕舞劇〈香妃傳〉等，是其創作豐收期。1942 年出版論文集《上代支那正樂考》（副標題《孔子音樂論》（東京三省堂），1944 年創作〈爲世紀神話的頌歌〉、〈碧空中鳴響的鴿笛〉、〈潯陽月夜〉鋼琴敘事詩，1945 年擔任寶福煤礦經理，與旅居北平臺灣同鄉洪炎秋、張我軍、郭柏川、謝南光等多有接觸，爲親日「新民會」作〈大東亞民族進行曲〉、〈新民會會歌〉，爲滿映電影「東洋和平之道」配樂。1945 年大戰結束，1946 年以漢奸罪收押於外籍戰犯居留所，獄中學習針灸醫理，10 月 5 日獲釋，轉任國中音樂教師，而後江文也往西方天主教領域尋找安慰與創作素材，完成〈彌撒曲〉，1947 年受聘於北平藝術專科學校，完成十二首描述臺灣各節慶歡悅的鋼琴曲集〈鄉土節令詩〉，演出於該校觀摩演奏會，出版根據《聖經》「詩篇」譜寫之中國風格《聖詠作曲集》，爲校長徐悲鴻推拿，獲贈「奔馬圖」（後捐與徐氏紀念館），出版《北京銘》和《大同石佛頌》詩集，1948 年編寫管弦樂伴奏合唱曲〈更生曲〉，出版《聖詠作曲集》第二卷，發表《作曲的美學觀察》等論文，1950 年受聘爲中央音樂學院教授，1951 年任教天津中央音樂學院，創作管弦樂〈汨羅沈流〉，第三、第四交響曲，鋼琴綺想曲〈漁夫舷歌〉，中級用〈鋼琴小奏鳴曲〉、室內樂〈在臺灣高山地帶〉、小提琴奏鳴曲〈頌春〉、管樂五重奏〈幸福的童年〉、以中國民歌改編之《兒童鋼琴教本》等。1957 年反右運動開始，1958 年 1 月《人民音樂》發表《在反右派戰線上老牌漢奸、右派份子江文也嘴臉》後被『劃』爲右派，降職降薪，剝奪教學、演奏、出版權利，以變賣鋼琴、樂譜、唱片度日。1966 年「文化大革命」時再被『劃』爲『黑五類』，打入囹圄，抄家、批鬥、從事打掃廁所等「勞動改造」，其妻兩度自殺獲救，1970 年下放湖南，晦暗凄慘的十年浩劫後，屢屢嘔血，身心遭受嚴重摧殘，竟至完全癱瘓，『平反』後，由於身體過度雕熬，仍捐棄生命，留下未完成之管弦樂曲〈阿里山的歌聲〉。

江月雲

　　南管曲師，華聲社主持人，在臺北孔廟與社教館開班授課，臺灣北部重要館閣之一。

江全順

　　京劇表演家，男武旦，1908～1909 年間，隨閩人京班「三慶班」演於臺南「南座」。

江吉四

　　南樂家。泉州惠安人，臺南南聲

社南管社團創辦人。

江同生

　　子弟樂師，戲班班主，南投三塊厝人，學於曲館，除鼓吹外，涉獵多項中西樂器，才華精妙，受邀擔任南投「大眾爺廟」等班後場樂師。在張萬得「復興社」任後場樂師，曾添置戲籠，自組戲班演出，隨因中日戰爭爆發，殖民政府『禁鼓樂』，結束戲班歲月，被徵調在草屯築建機場『勤勞奉公』，致嚴重痛風，長期不能下床走路，傾家蕩產，遇境淒涼，後在其女江賜美所組「賜美樓」布袋戲班中擔任後場頭手鼓。

江好治郎

　　日語學校音樂教師。1912年曾與張福星、一條慎三郎在校友會第十回音樂會演出三重唱〈夢〉、〈郭公〉等節目。

江西調

　　歌仔戲「哭調體系」曲調之一。

江村即景

　　聲樂曲，司空曙詩，江文也〈唐詩七言絕句〉九曲之一，作品第25～5號。

江尚文（1899～？）

　　詞作家。號肖梅，字質軒，生於竹塹西門，五歲起蒙，九歲就讀新竹公學校，1913年考入國語學校師範部，1917年起任教新竹公學校、新埔公學校、香山公學校，參加詩文研究會、竹社及青蓮吟社，常與鄭家珍、曾吉甫、張麟書，張式穀、黃旺成、李良弼、吳萬來、蕭

東岳（鶴瘦）等擊缽吟詠，國學根基紮實。1922年與鄭嶺秋、蕭東岳、劉頑椿等發行《鐸聲雜誌》，研究漢詩、和歌、俳句、自由詩，在《臺南新報》發表俳句，1928年在《臺灣新聞》發表小說、劇本，編輯兒童文集，1933年任教住吉公學校，1941年受聘為《臺灣藝術》編輯長、主筆，刊載張文環、呂赫若、龍瑛宗、楊逵、吳濁流、王旭雄之文藝評論、詩文、隨筆，及金關丈夫以「蘇文石」筆名發表的推理小說《南風》，發表《民族管窺》於《民俗臺灣》，1943年出版《臺灣地方傳說集》。光復後，參與發起、編撰《新新》，1946年奉派為新竹市政府督學，1950年縣市劃分，委為新竹縣政府督學，為竹北國小（李永剛曲）、北門國小（楊兆禎曲）、東門國小、大湖國小、香山國小寫校歌歌詞，1964年退休。

江南大八板

　　北管器樂曲牌。

江南風光

　　第三鋼琴奏鳴曲，江文也作品第39號。

江南鶯飛

　　聲樂創作曲，黃友棣作品。

江畔帆影

　　1956年中廣國樂團設作曲室，由周藍萍、楊秉忠、林沛宇、夏炎負責作曲，〈江畔帆影〉等曲作於此時期。

江接枝

　　高甲戲表演家，擅老生，員林新

和興班第一代班主。

江清柳（1935～）

員林新和興歌劇團團長，七歲起隨父江接枝學高甲戲，從車鼓戲表演家蔡阿永學車鼓旦，十四歲粉墨登場，在新錦雲班唱武生，南管沒落後改演歌仔戲，曾任臺灣省歌仔戲協會理事長，在員林成立歌仔戲短期補習班，傳授歌仔戲藝術，推廣歌仔戲不遺餘力。

江湖調

臺灣早期市集走唱賣藝或貨郎所唱曲調，有板無眼，旋律長短無定規，可疊字，可加減句，彈性使用過門，又稱「賣藥仔調」或「王祿阿調」。

閩南「歌仔」主調之一，與福建「錦歌」有淵源關係，一般藝人都有即興編歌，開口成韻能力，用洞簫伴奏爲其典型。

說唱故事及勸世，又名「勸世歌」。

南管曲牌，可視爲說唱摘篇或選曲，樂風古樸、優雅，表達男女離別及相思幽怨居多，獨樹一格於民間曲藝。

江雲社

桃園客家歌仔戲班，班主林登波，1928年與張雲鶴、李松峰引用日本東京「市村座」澤村訥子「眉間尺」手法，將舞臺不易演出之「投水」、「雷電交加」等場景拍成電影，戲至該段時，放下布幕插映該段影片，稱以「連鎖劇」，大受歡迎，是歌仔戲演出形式之創舉。

江總理班

宜蘭亂彈班。《宜蘭縣志》卷二：「宜蘭之亂彈班有所謂四大班者，即新榮陞班、合成班、江總理班、李仔友班是也，四大班以新榮陞爲首，班主楊乞食，次爲合成班，班主楊化成，二人皆宜蘭籍，該兩大班之角色，技藝精彩，頗有盛譽，由同治到日據末期，歷八十年之久，因二次大戰爆發而解散。」

池田季文

日籍音樂教師，日本京都府人，東京音樂學校畢業，1939年任州立彰化高等女學校教諭，1941年3月任臺北第一師範學校教諭，並兼職於臺北第二師範及附屬第二國民學校。

牟金鐸

京劇表演家。北京中華戲曲專科學校出身，早期來臺京劇表演家之一，復興劇校教師，參加明駝等京劇團演出。

百果子大戰歌

臺灣歌仔，見於歌冊。

百花相褒歌

俗曲唱本，新竹竹林書局刊行。

百家春

民樂曲牌。流傳於閩客族群間，「南管」，「十三音」、「閩南什音」、「客家八音」、「客家吹場音樂」、「北管器樂曲」及「亂彈戲曲」等皆有此牌，亦可塡詞歌唱，原曲二十六板，絲竹鼓吹合奏時，由小嗩吶（噯仔）領奏，殼仔弦、吊規仔、三弦、鼓吹弦、大廣弦、秦琴、月琴、洋琴、笛及基本打擊樂器伴奏，

呂泉生曾以此寫爲「閹雞」舞臺音樂。1954 年郭芝苑曾編爲聲樂曲，發表於《新選歌謠》第 32 期。

百草對答歌

俗曲唱本，新竹竹林書局刊行。

百鳥歸巢

南管名曲，全曲分「鳳翔阿閣」、「喜鵲穿花」、「鴛鴦戲翼」、「紫燕銜泥」、「流鶯爭樹」、「群鴉投林」六樂章，洞簫以花舌吹法模擬桃舒柳放，燕語喃喃意象，盡現百鳥歸巢之歡悅活潑，變化豐富。

百韜劇團

京劇團。1949 年後播遷來臺，團員有穆成桐、趙榮來、岳春榮等，後皆成爲臺灣京劇界主力。

竹中重雄

日本民族學家，1933～1935 年間在臺灣進行原住民歌謠及樂器調查，有《臺灣蕃族音樂的研究》（1932），《臺灣蕃族樂器考》（1933），《臺灣蕃族之歌》（1935），《蕃地音樂行腳》（1936～1937）《臺灣蕃族音樂偶感》（1936），《關於高砂族的音樂》（1936）、《臺灣內地尋找蕃歌》（1937）等著述。

竹中商店

日據時期專售樂器、樂譜商店。

竹枝詞

悅情民歌，出自巴渝，唐劉禹錫依騷人《九歌》作《竹枝新辭》九章，教里中小兒歌之，由是盛於貞元、元和間，其音含思宛轉，有淇濮之艷。1911 年 3 月梁啟超來臺，搜集《臺灣竹枝詞》十首，錄於《海桑吟》，梁氏自引云：「晚涼步墟落，輒聞男女相從而歌，譯其辭意，惻恨陪不勝穀風小弁之怨者，乃掇拾成什，爲遺黎寫哀云爾。」

竹林書局

以木刻、石印及鉛字版等印本出版「歌仔冊」，店址在新竹城隍廟附近長安街，可能爲全臺灣僅存之「歌仔冊」發行商。

竹板

「客家八音」用嗩吶演奏過場，其他有竹板等樂器。

竹竿舞

雅美族舞蹈，由女子持竹竿舞之。

竹馬戲

潮州地方歌舞小戲，自竹馬燈歌舞基礎發展而來，演時由女演員扮成春、夏、秋、冬，以竹竿代馬在臺上「跑四喜」（跑四角方位歌舞），「唱四季」，最後合唱祝詞結束，新營有竹馬戲傳自漳州東山，扮十二生肖輪番演出，形式殊特。

竹笛

原住民吹管樂器，有縱笛和橫笛之分，直徑五、六寸，長七、八寸至一尺，開三、四音孔，背面一孔，出草或戰鬥歸來時吹奏，偶用於婚禮及慶典，常繪以百步蛇圖樣等細緻雕刻。

竹釵記全歌

俗曲唱本，潮州李萬利藏板、刊本，4 冊 12 卷。

竹琴

阿美族樂器，傳自黑潮文化圈之印度尼西亞或菲律賓，目前已少得見。

竹鼓

原住民鼓樂器，見於《蕃族調查報告書》。

竹塹社土官歡番歌

陳培桂《淡水廳志》（1862）卷11「番俗」門中，有以番字拼音及漢字譯意的〈竹塹社土官歡番歌〉等番曲四首，如詞中「旺奇舟乞別焉毛荅耶呼」即「社長請爾等來飲酒」之意。

竹塹新誌

日據時期文藝雜誌，光緒二十五年（1899）創刊，新竹北門街環翠山房發行，至第三期停刊，內容以文學、宗教、教育為主。

竹箭誤全歌

潮州俗曲唱本，2冊5卷。

竹簫謠

合唱曲，黃友棣作品。

竹雞

日據時期俳句雜誌，1930年臺中竹雞吟社發行，發行人阿川昔。

米粉音樂

1931，李金土仿東京時事新報社主辦日本全國音樂比賽大會之例，與臺北第二中學校長河瀨半四郎擔任會長之「艋舺共勵會」合作，主辦臺灣首次「全島洋樂競賽大會」，結果由周再群入選小提琴第一名、吳金龍第二名、日人山本正水第三名，日人對未能摘冠甚是不滿，在報上大力抨擊比賽不公，更輕蔑不屑地表示：「臺灣音樂幼稚底像做米粉那樣不值錢」，稱臺籍音樂家皆為「米粉音樂家」，本省音樂家不甘屈辱，為文回應，引發一場「米粉音樂」論戰。

米粉音樂家

見「米粉音樂」條。

羊咩咩十八歲

客家兒歌。兒歌為孩童心聲，有其對世界最初之認識及可愛童言童語，遣詞淳樸，造句簡單，具高度音樂性，形式有搖籃歌、繞口令、遊戲歌、節令歌、打趣歌、讀書歌、敘述歌等，著名客家童謠有〈羊咩咩十八歲〉等。

羊飼の少女

小歌劇。1919年一條慎三郎與館野弘六成立高砂歌劇協會，作有〈吳鳳と生番〉、〈首祭の夜〉、〈如意輪堂〉、〈羊飼の少女〉等小歌劇，其中〈羊飼の少女〉由一條慎三郎作曲及編劇。

羽韻社

北管子弟團，1912年成立於苗栗媽祖宮內。

老山歌

客家歌謠，亦稱「過山調」、「高山調」、「大山歌」、「南風調」，客家民歌「九腔十八調」之一，形式樸拙，唱腔自由，節奏流暢，旋律跳動較大，只要音域好，韻味足，咬字清楚，就能放懷高歌，隔山唱和，有時拖長尾音，曲調悠揚豪

放，有愛情、勞動、消遣、戲謔、猜問、敘事、嗟嘆、家庭、歌頌、祭祀、相罵、勸化等內容，富即興性，比喻佳妙，哲理深奧，旋律隨平仄聲調而多變化，是最能代表客家民謠特色之歌謠，唱法以獨唱與答唱最多，常以二弦伴奏，偶加入胖胡。

老四平

四平腔表演形式，以嗩吶伴唱曲牌，早期流行臺灣民間，即「四平崑」。

老旦

戲劇演出中扮演老年婦女行當，分唱工老旦、做工老旦兩類，唱工老旦以唱工爲主，如「釣金龜」中康氏，「赤桑鎮」的吳妙貞，「望兒樓」寶太眞，「遇皇后」、「打龍袍」的李后等，做工老旦如「清風亭」的賀氏，「西廂記」崔老夫人，「李逵探母」的李母等。

老生

傳統戲劇扮演中年以上男子之生角行當，又稱「鬚生」，分文老生和武老生兩種，從表演重點劃分，亦分唱工老生、做工老生、武老生三種。唱工老生以唱爲主，如「二進宮」中的楊波，「捉放曹」的陳官，「擊鼓罵曹」的禰衡，「文昭關」、「魚腸劍」的伍子胥，「洪羊洞」、「轅門斬子」的楊延昭，「空城計」、「雍涼關」、「戰北原」、「脂粉計」、「七星燈」的諸葛亮，「四郎探母」的楊延輝，「碰碑」楊繼業，「桑園寄子」鄧伯道，「讓徐州」陶謙，「逍遙津」漢獻帝等，屬於文老生範疇；做工老生以表演爲主，如「

「清風亭」的張元秀，「掃松下書」的張廣才，「三娘教子」的薛保，「九更天」馬義，「徐策跑城」徐策等，也屬於文老生範疇。武老生分長靠老生及箭衣老生兩種，長靠老生披鎧甲，持兵器，擅武功，如「定軍山」、「陽平關」中的黃忠，「失街亭」的王平，「戰太平」的花雲，「震潭州」、「八大錘」的岳飛，「下河東」呼延壽亭，「武昭關」、「臥虎關」、「戰郢城」伍子胥，「潞安州」陸登等。箭衣老生有「南陽關」裡的伍雲召、「打登州」的秦瓊等。

老生九

臺北「老新興」北管劇團表演家，常演連臺戲於苗栗等客庄，日戲多北管、外江、采茶，夜戲多采茶、歌仔，常演「七俠五義」、「孫臏下山」等劇目，白話用客話，注重機關、變景。

老青春

流行歌曲，林清月作詞，鄧雨賢作曲(1934)。歌詞云：「老人忽然學風流，剃落二撇的嘴鬚，出門香水直直沖，頭毛又攔抹香油，查某笑到腸肚某，罵伊老不休，因爲愛要好看肖，才著剃到光溜溜。粥飯不食學飲酒，老命不願敢會休，每日都是想較想，也是美阿娘房間恰人暝日守，查某氣甲面悠悠，這款無人要算想，老人也敢學風流」，輕鬆逗趣，自成一格，嘉義捷發出版社印有唱本刊行。

老婆

女丑，歌仔戲中甘草角色，如王婆、媒婆或劇中詼諧女性角色，與

京戲彩旦相同，通常由男性反串以增加趣味性，舞臺上可不受時空背景所限，即興製造笑謔。

老婆仔譜

民間藝人稱工尺譜為「老婆仔譜」，用「乂、工」等譜字，多用為「詞掛頭」中的「起譜」及「續譜」的「落譜」，偶亦用於正曲。

老新興

臺北北管劇團，分自後龍東社班，又稱「大肥仔班」，班址在牛埔，班主文章，頭手弦劉榮錦，表演家有老生九、添財、阿繡（呂慶泉之女）、阿蘭（劉玉蘭）等，常演連臺戲於苗栗等客庄，日戲多北管、外江、采茶，夜戲多采茶、歌仔，常演「七俠五義」、「孫臏下山」等劇目，白話用客話，注重機關、變景。

老榕班

臺南亂彈班，原稱「大壽班」，後改為「大吉祥」，大花大頭旺（擅演張飛）、劉阿生（著名亂彈花旦蔡和妹之夫），文老生邱海妹（亂彈樂師邱火榮之母）、九會仔等名表演家皆該團出身。

老歌仔戲

閩南錦歌隨移民傳入臺灣，發展成說唱「山伯英臺」、「陳三五娘」等民間故事之「唸歌仔」後，結合車鼓戲表演身段、角色及妝扮鋪演故事，唱於農閑自娛，後參與廟會活動，成為迎神賽會行街陣頭之一，稱為「歌仔陣」，陣頭停憩時，演員在空地或廟埕立竹竿「踏四門」，演出「陳三五娘」之「留傘」、「山伯英臺」之「十八相送」等段仔戲，稱為「落地掃」，後借用四平戲演完未拆草臺表演，頗受歡迎，「落地掃」至此由平地登上戲臺表演，戲齣由散齣段仔戲擴充為全本戲，音樂則保持原樣，宜蘭人稱之為「老歌仔戲」或「本地歌仔」。

老戲

即「亂彈」，傳自漳州，一般以「老戲」、「大戲」稱之，見「亂彈」條。

耳祭歌

布農族歌謠 marasitonmal，演唱方式有呼喊、朗誦、獨唱、重唱、二部及多聲部合唱唱法等數種，旋律與弓琴、口簧泛音相同，速度中庸，曲調平和。

自由板

即散板，節拍自由，北管福路戲的「彩板」、西皮戲的「導板」、鼓吹樂中的「引」類曲牌如「醉花蔭」、「新水令」等，皆自由板式曲子。

自由頌

合唱曲，康謳作品。

自由對答歌

臺灣歌仔，見於歌冊。

自由戀愛新歌

俗曲唱本，臺北光明社刊行。

自動車相褒歌

俗曲唱本，嘉義捷發出版社刊行。

自新改毒歌

俗曲唱本，新竹竹林書局刊行。

自嘆煙花修善歌

俗曲唱本，嘉義玉珍書局刊行。

至聖的天父，求你俯落聽

基督教歌曲，駱先春詞曲，調名「大甲」，收爲《聖詩》第 263 首。

行板

北管器樂曲牌之一。

行當

戲劇表演分行，沿襲和傳承自徽調、漢調、昆曲與梆子，有「五行八做」之說，在徽調末、生、小生、外、旦、貼、夫、淨、丑九個行當，漢調末、淨、生、旦、丑、外、小、貼、夫、雜十個行當，及昆曲十二行當體制基礎下，刪繁就簡而成。京劇產生約二百年，行當動作、技術專長及表現手法皆稱豐富完善，生行中，老生掛髯口（髯鬚），亦名鬚生，「美良川」中的秦瓊爲靠把老生，「二進宮」中楊波爲安工老生，「四進士」中宋士傑爲衰派老生，「連環記」中王允屬袍帶老生，「甘露寺」中劉備屬王帽老生；武生主要扮演武藝高強男子，「挑滑車」裡高寵爲長靠，「惡虎村」黃天霸爲短打，「四平山」中李元霸爲勾臉武生；小生行裡，「玉堂春」中王金龍爲袍帶小生，「牡丹亭」中柳夢梅爲扇子生，「八大錘」中陸文龍是雉尾生，紅生指勾紅色臉譜老生，主要扮演關羽及趙匡胤等人物；旦行有青衣、花旦、刀馬旦、武旦、老旦五大類別，青衣又稱正旦，扮演端莊穩重中青年女性，「甘露寺」中孫尚香爲正工青衣，「武家坡」王寶釧

是苦條子旦，「牡丹亭」杜麗娘爲閨門旦，「西廂記」紅娘爲花旦，「雛鳳凌空」楊排風爲武旦代表，「樊江關」的樊梨花爲刀馬旦，老旦扮演老年女性，「甘露寺」中吳國太爲代表；淨行即花臉，分銅錘、架子、武淨，銅錘花臉亦名正淨、黑頭、大花臉，以唱工爲主，包公戲中包拯屬此，架子花臉重唸白與作工，如「蘆花蕩」中的張飛，武淨不重唱重武，「長板坡」中許褚屬此；丑行文丑中，「群英會」蔣幹是袍帶丑，「秋江」中艄翁爲茶衣丑，「女起解」中崇公道爲巾子丑，「貴妃醉酒」裡高力士等太監角色亦由丑行應工。

行樂

鼓吹樂分「坐樂」與「行樂」兩種，「坐樂」奏於室內，「行樂」奏於室外，道路行進時，不僅方式不同，所奏樂曲亦有區別，坐樂每奏套曲，需時較長，行樂一般只奏擷段，需時較短。

行樂圖全歌

俗曲唱本，潮州李萬利藏板、刊本，1 冊 2 卷。

西口柴暝

日本編劇家，1919 年一條愼三郎與館野弘六設立高砂歌劇協會，作有〈吳鳳と生番〉、〈首祭の夜〉、〈如意輪堂〉、〈羊飼の少女〉等小歌劇，其中〈吳鳳と生番〉和〈首祭の夜〉由西口柴暝編劇，一條愼三郎作曲。

西子姑娘

電影主題曲，七七事變前，隨上

海電影來臺放映而風行一時。

西工調

歌仔戲新調，俗稱「變調仔」，曲風抒情，廿世紀六○年代末期曾仲影作曲。

西北雨

流行歌曲，周添旺作詞，鄧雨賢作曲。

西北調

民間歌曲，歌仔戲「民間歌曲體系」曲調。

西皮

子弟戲分「福路」和「西皮」二路，「西皮」屬皮黃系統，又稱「西路」或「新路」，有原板、倒板、緊垛子、慢垛子、緊西皮、二黃倒板、二黃平板、二黃垛子等曲調，另有板腔變化之西皮、二黃反調，用於逃難、趕路、夢境及淒涼場面，相同板腔可有不同唱法，亦稱「陰調」，分「粗口」及「細口」兩類，民間藝人以「公」、「母」區分，「細口」又稱「幼口」，通常用假嗓演唱，音較細柔，是正旦、小旦、小生、副生等之唱腔，其他角色用本嗓演唱，屬「粗口」，如公末、老生、老旦、大花、二花、三花等，音情豪放，與京劇淵源甚深。常演西皮戲有「空城計」、「借東風」、「黃鶴樓」、「晉陽宮」、「打金枝」、「回龍閣」、「白虎堂」、「渭水河」、「蘆花河」、「臨潼關」、「長板坡」、「斬黃袍」、「天水關」、「走三關」等，「西路」也稱「新路」，劇目中有「新」字的，皆屬西路。

西皮倒板

戲劇唱腔，「閩南什音」及「客家八音」經常采絲竹鼓吹混合型式演奏，用殼仔弦、大廣弦、吊規仔、鼓吹弦、三弦、秦琴、月琴、洋琴、嗩吶、笛及基本打擊樂器伴奏。

西朵八十

日本詩人，曾改鄧雨賢〈雨夜花〉為日文〈雨の夜の花〉。

西岐山

四平戲劇目。唱詞、口白原用正音，為使觀眾易於接受，已因聚落不同改以閩南話或客語口白演出，唱詞則維持正音。

西京小唱

聲樂創作曲，黃友棣作品。

西美中會詩歌集

臺灣西部都市阿美族聖詩集 Sapahmek to Tapag，1992 年臺灣基督長老教會西美中會出版，有詩歌二百首，前四十首改編自阿美族等傳統民歌，或新創聖詩，多有依傳統三、四部合唱簡化之二聲部及啓應唱法聖詩。

西面頌

基督教音樂 nunc dimitis，陳泗治取臺灣漢族民間音樂所編吟誦曲，收為《新聖詩》第 518 首。

西班牙軍樂隊

外籍軍樂隊。1632 年淡水蕃族部落教堂落成，西班牙人以軍樂隊護送聖母像至教堂。

西湖好

交響樂章，張昊作品。

西湖柳

錦歌器樂曲，可作獨奏或伴奏用。

西園軒

日據初期子弟團，新莊布袋戲藝人同業組成。

西路

即「西皮」，見「西皮」條。

七　畫

串仔

客家八音吹場曲牌過門曲，由殼仔弦領奏，亦用於祭儀音樂。

串調

客家漢劇場景音樂有「迎仙客」、「過江龍」、「到春來」、「北進宮」、「春串」、「夏串」、「秋串」、「冬串」等絲弦樂、嗩吶曲牌、鑼鼓經二百多首，六十八板以上者稱「大調」，以下者稱「小調」，速度可慢、中、緊，演奏法之正指、反指、再反指，可產生五種曲調。

歌仔戲車鼓體系曲調，常用於對罵，即「串調仔」。

串點

客家歌謠，流行於美濃等地區。

位正花會歌

木刻本，閩南語俗曲唱本。

住頭

戲劇開演前之「鬧臺鑼鼓」，可任意反覆或接轉，以丕顯其錯綜變化及緊張氣氛。

佛教音樂

佛教相傳由古印度迦毗羅衛國（今尼泊爾境內）王子悉達多·喬答摩 Siddhartha Gautama（即釋迦牟尼）創於西元前六至前五世紀間，以無常和緣起思想反對婆羅門梵天創世說，以眾生平等思想反對婆羅門種姓制度，以「四諦」、「八正道」、「十二因緣」等為基本教義，主張依經、律、論三藏，修持戒、定、慧三學，以「成佛」為最終目的。西漢哀帝元壽元年（西元前2年）傳入中國〔一說東漢明帝永平十年（67）〕，經三國、兩晉到南北朝的四、五百年間，佛經翻譯與研究日盛，產生天臺、華嚴、唯識、禪宗、淨土、密宗等中國特色宗派，佛教思想對中國哲學、文學、藝術及民俗影響深重。西晉武帝太康年間（282～288），福州紹因寺、延福寺，為福建最大佛寺，南北朝陳武帝永定二年（558），印度僧人構那羅陀在延福寺譯經，天嘉六年（565）閩南一帶寺院林立，外域僧人紛至沓來，繁盛一時。隋唐時，禪宗系下曹洞、溈仰、臨濟、雲門和法眼五宗創立者俱為福建高僧。五代十國時（907～960），王審知治閩，在全省增建二百六十七座佛寺，閩侯雪峰宗聖寺、福州湧泉寺、廈門南普陀寺、泉州開元寺、承天寺，漳州南山寺、閩東支提寺、閩北光孝寺等皆歷史名剎。佛

教音樂稱「贊唄」或「梵唄」，梵文爲「pathake」，意譯「贊嘆」、「贊頌」，以短偈形式引聲歌詠頌贊頌諸佛菩薩，主要用於講經儀式、行道、道場懺法及一般齋會，傳入中國後，由於印度贊唄與漢語結構不同，未能得到廣泛傳播與應用。中國贊唄相傳始於曹魏曹植刪治《瑞應本起經》，制〈太子頌〉和〈睒頌〉，在六朝分爲轉讀、梵唄與唱導三部分，唐前流行的贊唄有〈如來唄〉、〈處世唄〉、〈菩薩本行經〉，近代講經改唱〈鐘聲偈〉、〈回向偈〉等，《西河詩話》曰：「李唐樂府有普光佛曲、日光明佛曲等八曲，入娑陀調，釋迦文佛曲、妙華佛曲等九曲，入乞食調，大妙至極曲、解曲，入越調，摩尼佛曲，入雙調，蘇密七具佛曲、日騰光佛曲，入商調；婆羅樹佛曲等四曲，入羽調，邊星佛曲，入般涉調，提梵入移風調」，說明隋唐時期，隨佛教各宗派之繁榮，佛教音樂發展鼎盛，並具有中國民族民間音樂風格與特色。福建佛曲多爲各寺共有，廈門南普陀寺、同安梵天寺、泉州小開元、仙游三會寺、福州禪和寺等都有〈春宵夢〉、〈堪嘆〉、〈贊五方〉、〈禮贊〉等曲，用獨唱、齊唱及應答唱法，可有伴奏，由樂器（法器）起音及收尾，五聲音階爲主，北方系統梵唄偶有半音情形，南方系統則無，唱頌音樂有「四大祝贊」（〈唵嘛呢〉、〈唵阿穆加〉、〈念佛功德〉、〈唵奈摩巴葛瓦帝〉）及「八大贊」（〈念佛功德〉、〈爐香乍熱〉、〈虔誠獻香花〉、〈戒定眞香〉、〈寶鼎〉、〈稽首皈依大覺尊〉、〈戒定慧〉、〈佛寶〉）兩類，唱時速度快慢、旋律繁簡有別，或因流傳過程中訛誤，而有增刪，經文右側注記法器敲擊位置，如「△」爲大磬，「－」是引聲，「○」是鈴子，「O」是錞于，「@」是磬等，記法不統一，唱法亦難一致。梵唄特徵爲法輪意義較藝術表現優先，念佛及拜願時不斷反覆，齊唱也不要求齊一，與西洋音樂美學觀念不同，西人重視合理主義，而東方人則能從非合理（不是不合理）中求美故也。客家地區佛教音樂〈毫光爍破泉關路〉以純四度進行，與山歌音調關係密切。

佛鼎

即「大點」，佛教寺院使用節奏樂器（法器）。

佛寶贊

張福星退休後，隱居田園研究佛教音樂，嘗赴獅頭山寺廟采集佛教音樂，輯佛曲三冊，有〈佛寶贊〉等六十八首。

何文郁（1858～1921）

客家三腳戲表演家。新竹縣寶山鄉新城村人，十三歲隨三腳戲班學戲，人稱「阿文」或「阿文丑」。

何氏變調揚琴

1973年2月25日，何名忠、魏德棟等發起成立「中華民國樂器學會」，從事國樂器改良與創新，有新制「何氏變調揚琴」等。

何名忠

國樂家。有鑒於部分國樂器音域狹窄，工藝不精，材料不良，外觀不美，1973年2月25日與魏德棟、

湯中、沈國權、汪竹一、劉俊賢等發起成立「中華民國樂器學會」，以「推廣傳統優良之國樂器，改良創新國樂器，使國樂進軍世界樂壇，弘揚中國文化」爲宗旨，何名忠任理事長。學會下設研究、樂器規格、鑑定、推廣、總務五組，改良與創新國樂器「大篌琴」、「豎箜篌」、「臥箜篌」、「何氏變調揚琴」、「梅芳編鐘」、「梅芳編磬」、「四弦半音秦琴」、「銅編磬」、「圓編磬」、「二十一弦改良箏」、「特製三弦」、「義嘴塤」、「特製南胡」等，提倡國樂不遺餘力，曾擔任臺北市孔廟管理委員會指導委員。

何依嘿啊

六龜平埔族民歌。六龜平埔族屬西拉雅族大武壠系群內攸四社語系，歌謠分生活及儀式歌謠兩種。生活歌謠即興演唱，有〈唸農作物歌〉、〈燕那老姐〉、〈水金〉、〈何依嘿啊〉等。

何厝麗英歌劇團

金門歌仔戲團，陳爲仕創辦，盛極一時，電影電視盛行、教育普及後，改辦爲「復興鑼鼓隊」。

何斌

福建南安人，早年在日經商，荷據時期任通事，1657年促成鄭軍不襲擊荷船協議，曾廣造住宅花園及戲臺二座，使人入內地買二班官音戲童及戲箱戲服，邀朋友置酒看戲，小唱觀玩。

何新祐（1916～？）

宜蘭七張老歌仔戲班表演家，以

生、旦見長。

何龍山

歌仔戲表演家，新舞社歌劇團表演家。

佐藤文一

日本民族學家。1923年來臺，1932年以《シュリーの戀愛詩に現はれたろ美的幻影と其根元》論文畢業於臺帝大文學科，研究臺灣原住民族裝飾、器具、語言、傳說、音樂、舞蹈等十年，有《臺灣原住種族原始藝術研究》及《關於排灣族的歌謠》、《大社庄之蕃歌》等論述。

佐藤秀郎

日本口琴家，日據時期來臺與本省音樂界交流，並舉行音樂會。

伽伽藍贊

張福星退休後，隱居田園研究佛教音樂，嘗赴獅頭山寺廟采集佛教音樂，輯佛曲三冊，有〈伽藍贊〉等六十八首。

作曲法

音樂理論著作，張錦鴻撰著。

作曲的美學觀察

音樂論著，江文也撰著（1940）。

作穡歌

創作歌曲，日據時期倡導民族自覺、反對強權之社運歌曲，蔡培火詞曲創作。

你若欠缺真失望

基督教歌曲，吳威廉牧師娘Mar-

garet Gauld 詞曲，調名「雙連」，臺灣宣教師早期創作聖詩之一，收爲《聖詩》第 317 首。

伯勞嘰喳

客家兒歌。兒歌爲孩童心聲，有其對世界最初之認識及可愛的童言童語，遣詞淳樸，造句簡單，具高度音樂性，形式有搖籃歌、繞口令、遊戲歌、節令歌、打趣歌、讀書歌、敘述歌等，著名客家童謠有〈伯勞嘰喳〉等。

低阮

彈撥樂器，梧桐木板蒙面，竹片爲品，張四或三弦，以撥子或義甲撥奏，現制有小阮、中阮、大阮、低阮四種。

低音瑟

中央廣播電臺國樂團來臺後，製有低音瑟等樂器，使其音域寬度、音高準度等問題得到較好解決，樂隊聲部因此更見齊全。

余承堯（1898～1993）

南樂家、畫家。福建永春人，1920 年在日本早稻田大學攻讀經濟，後轉入日本陸軍士官學校鑽研戰術，返國後服務軍旅，1946 年以中將退伍。1950 年來臺經營藥材生意，五十六歲開始以細碎密結筆法畫繪峻奇山水，展現獨特創作語言，「山高多險峭」、「舟發好景轉峰處」、「山深人不住」、「灩之谷」等皆其力作。余氏好南音，主持永春同鄉會國樂社有年，有《泉州古樂》（《福建文獻》臺北，1968）、《泉州南戲》（《福建文獻》臺北，1968）、《五音弦管樂與永春之關係》（《永春文獻》臺北，1973）、《南管淵源》（《中華民俗藝術年刊》臺北，1981）等論述。

即刻斷然禁止臺灣戲劇

戲劇論述，日人赤星南風撰，見《臺灣藝術新報》5 卷 8 號（1939）。

吾等音樂愛好管弦樂團

管弦樂團，1924 年 7 月鄭有忠創立海豐吹奏樂團於屏東，1926 年擴組爲「屏東音樂同好會管弦樂團」，定期假屏東大戲院等地舉行音樂會，1931 年易名「吾等音樂愛好管弦樂團」，1935 年改組爲「有忠管弦樂團」，活動範圍擴及潮州、東港、旗山、高雄、臺南、嘉義、彰化、臺中、花蓮及臺東等各地，團員有魏誠、蕭大鼻、陳文博、曾金量、李旺樹、藍漏蔭、黃鶴松、蘇泰肇、黃石頭及林氏好等，除定期演奏外，經常參與賑災等義演，是日據時期南臺灣最具規模，活動最頻繁之管弦樂隊。

吳丁財

亂彈戲劇表演家，功架端整，自成流派。

吳九里

四平戲戲劇表演家，別號「苦力芳」，習武三花，清末學於雲林四平戲班，擅長過刀尖、臥刀床、鑽火圈、上墻桅等硬功夫，曾自組四平戲班於宜蘭小東門，演於各地，頗有戲名。

吳天賞（1909～1947）

文學家，臺中市人，臺中師範學校畢業，1930 年留學日本東京青山

學院，參與臺灣藝術研究會及《福爾摩沙》編輯工作。返臺後任《臺灣新民報》、《興南新聞》記者，1934年發表《音樂感傷－鄉土訪問音樂演奏會を聽きて》於《臺灣文藝》創刊號，有小說《蕾》（1933）、《野雲雀》（1935）、《龍》（1939），詩作《夕陽》（1940）等，光復後擔任《新生報》臺中分社主任。

吳守禮（1909～）

語言學家，1932年以論文《詩經の文法的研究－主とに一二虛詞ついて》畢業於臺灣帝國大學文政學部，1937年協助臺北帝大文政學部東洋文學講座購集坊間歌仔冊原本，合訂出版為《臺灣歌謠集》（1－6）。1938年東渡日本，任職日本京都東方文化研究所，1943年返臺任職臺北帝大南方文化研究所，1954年起任教臺灣大學文學院，收集閩南方言有關資料，從事編研工作。

吳成家

詞作家、歌手。臺北人，日據時期日本帝國蓄音機會社、古倫美亞唱片公司、勝利唱片、臺北放送協會臺北局詞作家及歌手，藝名八十島熏，作有〈心茫茫〉、〈阮不知了〉、〈甚麼號做愛？〉及〈港邊惜別〉等歌曲（1939），與陳達儒多有合作，皇民化時局歌曲泛濫前，為臺灣流行歌曲創作劃下階段性休止符。1945年2月假臺北公會堂演出三景音樂舞臺劇「近江富士」，由吳成家作曲，石原紫山導演，小野清通作詞，同年年底在臺北市延平北路臺灣茶商公會五樓設立「臺灣音樂文化研究會」、「臺灣音樂公會

」，組織「興亞管弦樂團」，1946年初在大光明戲院舉行樂團成立發表會、在中山堂舉行音樂會，演出〈詩人與農夫〉序曲等，造成轟動，後與鄭有忠、王雲峰等的樂隊併入臺灣行政長官公署交響樂團，其他作品有〈海邊月〉、〈相思鳥〉等。

吳宗漢

琴家。光復後來臺，推廣琴學不遺餘力。

吳尚新

清員外郎，臺南以成樂局董事，道光十五年（1835）與劉衣紹等增補文廟樂器，協正音律，赴閩浙聘請樂師，教諸樂生習樂，同時學得當地民間器樂合奏「十三腔」返臺。道光十六年（1836）冬，劉鴻翔調臺灣道，提督學政，與府守熊一本修禮樂諸器，由許德樹負責禮器，吳尚新與生員劉衣紹、六哈職員蔡植楠監修鐘、鏞、匏、琴、瑟、簫、管、磬、鼓、柷、敔等器，舞六佾，聘海內樂工教童子習。

吳忠恕全歌

俗曲唱本，潮州瑞文堂藏板，李萬利刊本，2冊8卷。

吳炎林

戲劇表演家，擅北管子弟戲，廿世紀五○年代在北港集雅軒演老生。

吳金枝（1909～？）

宜蘭新生老歌仔戲班表演家，以三花戲見長。

吳金隆

北管藝人，新竹人，日據時期演於新竹各地。

吳威廉牧師娘（Mrs. Margaret Gauld，1867～1960）

外籍音樂教師，1892年來臺，在神學校、中學、女學堂和教會教授風琴、鋼琴與聲樂，投入唱詩班、聖歌隊組訓工作，培養臺灣早期音樂人材，教學態度嚴謹認真，常以音樂絕無「大約之事」要求學生，在臺四十年，陳泗治、駱先春、陳溪圳、陳清忠等都皆受業門下，編輯《臺語聖詩》，作有〈吳蘭〉收爲《聖詩》第323首，〈你若欠缺真失望〉收爲第317首，是臺灣早期創作聖詩之一。

吳國寶

京劇表演家，以三花見長，1908～1909年間隨閩人京班「三慶班」演於臺南「南座」。

吳得貴

詞作家，日據時期，工作於古倫美亞唱片公司。

吳清子

漢樂能手，南投人，吳錫斌之女，1940年3月23日，風月社爲「維持文風、矯正風俗、鼓吹禮樂」，邀新竹陳鏡如、南投吳錫斌兩音樂團廿多位漢樂能手，假臺北風月館舉行音樂演奏會，吳清子擅〈粉紅蓮〉、〈寒江月〉、〈梅花三弄〉等曲，簡荷生有詩云：「絕世才華自有真，文鶯料得是前身，彈來古意非凡響，一曲悠揚妙入神」；蘇鴻飛亦有詩云：「聽來一曲粉紅蓮，斷續清音古意牽，譜出淤泥成

絕曲，悠揚餘韻繞吟邊。」

吳清益

1919年，陳清忠組織淡水中學及臺灣神學校學生成立「Glee Club」男聲合唱團，自任指揮，團員有吳清益等人，是臺灣最早之男聲合唱團之一。

吳紹基

客家音樂家，日據時期與王順能、黃阿妹等成立客家歌謠團體「同聲音樂會」於豐原市。

吳登財

亂彈戲戲劇表演家，「慶桂春」當家生角，先後受聘爲新竹同樂軒、三樂軒、和樂軒及同文軒排戲，亂彈戲沒落，劇團解散後，嘗爲新竹「錦上花」歌仔戲團排戲。

吳開芽（1896～？）

教育家、作曲家，臺北大龍峒人，日據時期進入臺灣總督府國語學校師範部，戰後奉派接收木廣國小（今福星國小），任龍安國小校長，永樂小學老師，1947年5月臺灣省教育會主辦第一屆兒童新詩、歌謠、話劇徵募，以〈造飛機〉（蕭良政詞）及〈蚊子〉（劉百展詞）同列四首入選作品之二，〈造飛機〉更是風行一時，傳唱不歇，其他作品有〈三十五省歌〉、〈孔子紀念歌〉和〈永樂國小校歌〉等。

吳塗元

北管樂師，臺中大里北管勝樂軒二手弦。

吳新榮（1907～1967）

文學家、醫師，號震瀛 臺南將軍庄人，1922年學於總督府臺南商業專校預科，1928年進入東京醫專，1929 年因「四一六日共檢舉」被捕入獄。1932年返臺接掌佳里病院，1939 年當選佳里街協議員，1945年戰後為三青團臺南分團北門區隊主任，1947 年 3 月 10 日任「二二八事件委員會北門區支會」主席委員，1947 年遭扣押一個月，1952年 11 月任臺南縣文獻委員會編纂組長，1953 年 3 月主編《南瀛文獻》，1954 年 10 月因「李鹿案」繫獄，1960 年底完成《臺南縣志稿》。主要作品有《亡妻記》（1942）及《震瀛隨想集》（1981）等，曾發表山歌調〈霧社出草歌〉於《臺灣文化》第 3 期，是早期創作形態中少有特例。

吳煌

小提琴家，士林人，國語學校師範部畢業。

吳萬桔

北管樂人，日據時期演於新竹等各地。

吳漢殺妻

亂彈戲劇目之一。

吳鳳と生番

小歌劇，1919年一條慎三郎與館野弘六設立高砂歌劇協會，作有〈吳鳳と生番〉、〈首祭の夜〉、〈如意輪堂〉、〈羊飼の少女〉等小歌劇，其中〈吳鳳と生番〉由西口柴暝編劇，一條慎三郎作曲。

吳劍虹（1922～）

京劇表演家，自學成家，京白、蘇白均俐落有韻，身段作工尤令人稱絕，「出塞」中的王龍、「活捉」的三郎等為拿手絕活，名重藝壇，陸光國劇隊當家淨行演員。

吳德貴

京劇表演家，北京中華戲曲專科學校出身，早期來臺京劇演員之一。

吳輝南

原名吳燦華，北管集雅軒主事，協調互相對立之和樂軒、仁和軒、錦樂社、新樂社等館閣會聚、演樂，參與迎神賽會、過爐、婚喪喜慶排場，出力甚多。

呂仁愛

亂彈戲劇表演家，1931年林火源在花蓮成立北管劇團「錦興陞」，團員大多為原住民及少數漢族兒童，民間以「青番班」稱之，呂仁愛即此班出身，「錦興陞」後遷至宜蘭，「七七事變」後散班。

呂石堆

即「呂赫若」，見「呂赫若」條。

呂佛庭

琴家。光復後來臺，推廣琴學不遺餘力。

呂昭炫（1929～　）

吉他家，桃園龜山鄉人，自學成家，1945 年假臺北市 YMCA 舉辦吉他獨奏會，同年創作〈殘春花〉，1962 年赴日本東京參加第二十一屆世界吉他演奏家會議，發表作品〈楊柳〉、〈故鄉〉等，深受讚許。

呂柳仙

曲藝藝人。以客家歌謠說唱「雪梅教子」等曲調。

呂泉生（1916～）

作曲家、指揮家、音樂教育家。號玲朗、田舍翁、居然、鐵生、羅仙、明秋、長風、起立，生於臺中縣神岡鄉三角村，從陳信貞學鋼琴，臺中一中畢業後負笈東洋音樂學校，修習鋼琴，師事井上定吉，因臂傷改修聲樂，從成田爲三學作曲理論，白俄音樂家康斯丹泰·沙比羅修習合唱課程，1938 年 8 月在「礦溪會」臺南音樂會中演唱馬斯奈 J. Massenet〈悲歌〉及歌劇「浮士德」〈出征歌〉，由黃蕊花伴奏。1940 年畢業後考入東寶演藝株式會社日本劇場聲樂部，7 月轉入松竹演劇會社，演於淺草常盤座，隨松竹演藝部巡迴演出各地及朝鮮釜山、漢城，1940 年錄取爲奧運會合唱團團員，嗣因奧運會停辦，再回日本劇場，在歌舞劇「馬可孛羅在中國的一夜」劇中飾演中國將軍，頗獲佳評。考進 NHK 放送合唱團兩年間，在 Joseph Rosenstock（l895～？）、Pringshelm（1888～1972）、Gurlitt Manfred（l890～1973）指揮下，演唱各種大型合唱及西洋名曲。1942 年 4 月父病返臺，在臺北放送局中山侑邀請下做廣播演出，由陳泗治伴奏，同年 9 月奔父喪回臺，曾爲臺北放送局編寫鄉土風樂隊演奏曲，指導廣播歌唱節目演出，經常與王井泉、張文環、呂赫若、張冬芳、林博秋、陳逸松、謝火爐、楊三郎、李石樵、李超然等啓文社友人，在山水亭會聚，縱論時事。呂泉生曾向張文環采得嘉義小梅民謠〈一隻鳥仔哮救救〉、〈六月田水〉，整編後，以「呂玲朗編曲」名義發表於《臺灣文學》，是以五線記譜，整編閩南民謠之濫觴。呂泉生曾組織大稻埕愛樂青年成立「厚生男聲合唱團」，選唱歌劇合唱曲、宗教音樂、藝術歌曲、各國民謠、無伴奏合唱團等，1943 年「厚生男聲合唱團」假「山水亭」舉行第一次發表會，頗獲各界好評。1943 年 4 月因不滿日人『皇民化』政策，禁絕臺灣傳統戲劇演出，與王井泉、張文環、林博秋、呂赫若、簡國賢等組織「厚生演劇研究會」，同年 9 月 3～8 日間，假永樂座演出張文環原著，林博秋編劇，呂泉生音樂的舞臺劇「閹雞」、林博秋編導的「高砂館」、「由山看街市的燈火」及「地熱」，呂泉生曾將〈六月田水〉、〈丟丟銅仔〉及采編的〈百家春〉、〈涼傘調〉、〈一雙鳥仔哮救救〉等民間小調、戲曲、民謠編爲合唱曲，由「厚生合唱團」唱於「閹雞」換幕過場，是臺灣民謠首度以「合唱曲」形式出現之濫觴，在本土文化長期受禁制的殖民時期，獲得極大迴響，佳評如潮。1944 年擔任臺北放送局文藝部歌唱指導，負責指揮合唱團及編曲、作曲工作。

光復後，呂泉生首先在電臺播放「國歌」，寫下豪邁、豁達的飲酒歌〈杯底不可飼金魚〉，表達手足不分地域，攜手合作的心聲，立意嚴肅，用心可感，經常在電臺播出閩南語流行歌曲，結識民間創作者如〈燒肉粽〉、〈收酒矸〉的張邱東松，〈農村曲〉、〈雙雁影〉、〈青春悲喜曲〉的蘇桐，〈望你早歸〉、〈孤戀花〉的楊三郎等。1945 年 12 月 22～23 日發表作於戰時美軍密

集轟炸臺灣時期的〈搖嬰仔歌〉，擔任「臺北曼陀林俱樂部音樂團」指揮與音樂指導，1946年應臺灣警備司令部交響樂團之請，兼任該團合唱隊隊長及指揮，同年擔任臺灣省文化協進會「音樂文化研究會」委員，1947年籌組電臺合唱團，成員多由交響樂團合唱隊員兼任。1952年1月至1959年間，為臺灣教育會編輯九十九期以介紹中外歌謠及鼓勵詞曲創作為宗旨的《新選歌謠》月刊。1954年在玉峰製片廠講授音樂，將「三伯游西湖」編為合唱曲〈農村酒歌〉，1955年組織「文協合唱團」，同年假臺大醫學院大禮堂舉行「呂泉生作品演唱會」，為臺灣省教育會編校《一〇一世界名歌集》，1957年創辦榮星兒童合唱團，1961年成立混聲合唱隊，1962年成立主婦合唱隊，1968年赴東南亞、美國各地演唱。作品有以山地話、閩南語、客語、國語演唱之兒歌、民歌等，與游彌堅、王文山、楊雲萍、王昶雄、王毓騵、盧雲生、楊兆禎合作的童歌，取材《詩經》、屈原、漢武帝、李延年、李白、白居易、孟浩然、杜甫、杜牧、李後主、李商隱、劉基、胡適、徐志摩、黃自、沈心工、劉雪庵、蕭而化、韋瀚章、許建吾、余光中、羅家倫、鍾梅音、陳滿盈詩詞創作的藝術歌曲、宗教歌曲及外國民歌等，作品以聲樂曲為主，擔任實踐家專音樂系主任多年，退休後，移居美國加州 Hacienda Heights。

呂泉生聲樂研究所

合唱及聲樂研究團體，呂泉生創辦，1955年10月30日假臺大醫學院大禮堂舉行演唱會，臺北曼陀林俱樂部伴奏演出。

呂炳川（1929～1986）

音樂學者，高雄人，1962年負笈日本東京大學院人文科學研究科，修習民族音樂學，廿世紀七〇年代多次深入臺灣山區調查原住民音樂，任教實踐家專音樂科、文化大學，香港中文大學。著有《臺灣土著族的音樂—比較音樂學的考察》（東京，1974）、《臺灣土著民族樂器》（《東海大學民族音樂學報》臺中，1978），《臺灣原住民族比較音樂學的考察》（東京，1982），《臺灣土著族音樂》（百科文化事業出版公司，臺北）等。

呂訴上（1915～1970）

戲劇工作者，彰化溪州人，赴日研習戲劇、攝影、新聞，回國後周旋於官方與民間，積極參與影劇活動，所撰《臺灣電影戲劇史》（1961），輯有日據及光復初期戲劇資料甚豐。

呂傳梓

樂師，曾為楊三郎之樂隊演奏曲〈雨的布魯士〉填詞，經王雲峰修飾後，成為家喻戶曉名曲〈港都夜雨〉。

呂福祿

戲劇表演家，河北人，日據時代隨其父搭班之上海乾坤大京班劇團來臺，加入老歌仔戲團演出，以大奸、大惡角色見長，爾後參與電視歌仔戲演出，是自早期老歌仔戲蛻變至電視歌仔戲過程中之見證。

呂蒙正

「老歌仔」時期表演形式，演呂蒙正家道中落，街頭求乞故事。

車鼓戲目，新廟落成、建醮、神明生日、祭典出巡等迎神賽會時，演於鄉間廣場。

大白字戲劇目，唱白用土音。

錦歌及歌仔戲戲目，寫劉月娥與呂蒙正故事，主要腔調用「七字正」等，抒情色彩及地方風格濃郁，其中「八月十五是中秋」爲閩南家喻戶曉唱段。

呂蒙正打七響和暢樂姐姐相褒

落地掃歌仔陣演出，情節挑情、逗趣，源自車鼓戲。

呂蒙正彩樓配

俗曲唱本，臺北黃塗活版所刊行。

呂赫若（1914～1951）

民族運動家、文學家、聲樂家，本名石堆，廣東饒平客屬人士，生於豐原潭子鄉校栗林村，就讀臺中師範學校時，與同學組織馬克思主義讀書會，以找尋觀察世界與歷史現實視點，1934年畢業後，分發新竹峨眉公學校任教，1934年任南投營盤公學校訓導，1935年發表小說《牛車》，受各方矚目，1936年聆聽東京音樂學校教授長坂好子獨唱會後結識長坂，1939年負笈日本，進入下八川圭祐聲樂研究所，師事長坂好子，1941年進入東京寶家劇場聲樂隊，曾參加東寶國民劇「雪國」、「榎健去龍宮」、「木蘭從軍」、「松」、「伊果王子」、「唐懷瑟祝賀歌」、「浮士德」、「詩人與農夫」、「哈雷路亞」及「歌ふ李香蘭」演出。

1942年返臺後，積極參與文學、音樂、戲劇活動，1943年2月參加桃園雙葉會劇團「阿里山」演出，演唱江文也創作歌曲，同年7月加入啓文社，與王井泉、林茂生、張文環、陳逸松、黃得時、楊雲萍、巫永福、李石樵、楊三郎、陳夏雨、郭雪湖、許炎亭、張星建、吳新榮、吳天賞等唱酬於山水亭，與王井泉、林博秋、張文環、呂泉生等人籌組「厚生演劇研究會」，演出舞臺劇「閹雞」，掀起臺灣劇運高潮，同時參加AK放送音樂劇「白き鹿」演出，11月出席臺灣文學奉公會在臺北市公會堂舉行之「臺灣決戰文學會議」，1944年出版《清秋》小說集，是當時臺灣作家唯一出版之個人別集。

日本投降後，呂赫若與張星建等參與「三民主義青年團」活動，「二二八事件」後，呂赫若有見親朋失蹤、被捕、逃亡、死亡……後，認爲除馬克斯思想外，已無其他精神慰藉，意識形態由理念走向行動，投入地下工作，爲掩護活動，呂赫若參與文化協進會文學委員會懇談會、音樂委員會懇談會、光復周年紀念音樂會、擔任音樂比賽評審，在該會刊《臺灣文化》撰文，呼籲設立音樂學校，推廣樂教，擔任臺灣省藝術建設協會理事、建中、北一女音樂教師，實則投入「臺灣省工作委員會」領導之新民主主義運動，並在臺北樺山町製酒工廠對面開設大安印刷廠，以印刷張彩湘編輯的音樂教科書及世界名曲爲掩護，印刷『中華人民共和國開國文獻』、『中華人民共和國國歌』及『黨員手冊』、『機關報』等。1949年《光明報》、「基隆中學事件」發生，呂赫若疏散妻小，結束大安印

刷廠業務，潛入地下，1951 年 4 月
25 日中共臺灣省工委會被偵破，呂
赫若等一百一十多名地下黨人進入
汐止、南港、石碇、坪林交界之鹿
窟山區，呂赫若搭寮蚯蚓坑口大溪
墘，負責發報，轉移發報陣地時，
為蛇咬傷，救治延誤身亡，行年三
十八歲。呂赫若俊逸蹁躚，才華洋
溢，一生崢嶸，璀璨而短暫，是臺
灣音樂、文化史上，思想性與藝術
性煥然成章，具創意與人道主義精
神特質之人物。

呂慶泉

戲劇表演家，擅亂彈，以大花見
長，教身段於彰化四大館之首之「
彰化大館」，曾在新竹組有北管戲
班。

告狀調

歌仔戲「哭調體系」曲調。

吹

北管稱大嗩吶為「吹」，見「嗩吶
」條。

吹引子

嗩吶葦製哨子之別稱。

吹合

曲牌，「開場鑼鼓」第三通，嗩吶
吹奏，又稱「吹通」，見「開場鑼鼓
」條。

吹通

曲牌，「開場鑼鼓」第三通，嗩吶
吹奏，又稱「吹合」，見「開場鑼鼓
」條。

吹場樂

八音分「吹場樂」和「弦索」兩大
類，「吹場樂」即民間「鼓吹樂」或
「吹打樂」，包括廟會典禮樂、迎送
神樂及民間婚喪喜慶音樂等，與民
間信仰及生活關係密切，分「大吹
打」與「小吹打」兩種，「大吹打」以
大嗩吶與打擊樂為主，「小吹打」用
小嗩吶、打擊樂及絲竹樂器合奏，
內容多傳統曲牌，以北管居多，有
少部分南管及其他地方音樂，曲目
繁多。

吹腔

臺灣亂彈戲聲腔之一，繼承明代
昆弋曲牌與滾調唱法，在西北梆子
腔(西秦腔)影響下發展成對偶句板
腔體唱腔，既保存昆弋長短句曲
牌，也有七字、十字對偶句唱腔板
式。「吹腔」與「高撥子」曲風迥
異，「吹腔」屬南方音調，柔和婉
轉，有西北音調高亢激昂特點，流
傳於京昆劇「百花贈劍」、「古城會
」、「販馬記」等戲中，並成為廣東
西秦戲、臺灣亂彈戲聲腔之一，後
又演變為二黃平板(皖南徽班直接
稱為「平板」)，即京劇中之四平
調，表現力各有所長與不足，徽班
藝人常用「吹撥合目」以取長補短。
臺灣亂彈西路戲吹腔以海笛或笛子
伴奏，有一板三眼「梆子腔」與一板
一眼「皮子」兩種板式，即京劇所稱
「吹腔」與「批」(或「批子」)，西路
高撥子以吊規子伴奏，「1、5」定
弦，板式與二黃類似，有「導板」、
「迴龍」、「原板」、「緊板」、「搖
板」等，「導板」下句「碰頭板」用「
垛字句」。

吹鼓

客家漢劇場景音樂曲牌之一。

吹撥腔

清初，「吹腔」、「高撥子」形成於皖南，並成為徽戲主要腔調，多有「吹撥合目」劇目，臺灣亂彈西路即有此「吹撥腔」，在臺灣亂彈戲中存在分類模糊問題。

吹譜

用於北管吹場，短快，旋律鮮明，內容豐富，嗩吶搭配鑼鼓作靈活轉換調式與音高變化，「反七管」之熟巧應用，頗見「死學活用」功能充分發揮。

吟

臺灣道教科儀分「吟」、「頌」、「引」、「曲」四種，「吟即「頓仔頭」」，唸經文時不用樂器。

吟詩調

歌仔戲中書生讀書或吟誦詩句時所唱曲調，以洞簫伴奏或無伴奏方式進行。

坐場

子弟團圍坐清奏時，鑼鼓齊鳴，響聲震耳，稱為「坐場」或「擺場」，有時配以琴弦，由專人演奏西皮、福路，俗稱「唱曲」。

坐舞

雅美族女子舞蹈之一。

坐樂

鼓吹樂可分「坐樂」與「行樂」兩種，「坐樂」奏於室內，「行樂」奏於室外，特別是道路行進，不僅方式不同，所奏樂曲亦有區別，坐樂每奏套曲，需時較長，行樂一般只奏擷段，需時較短。

壯三本地歌仔班

即「壯三班」，見「壯三班」條。

壯三班

宜蘭本地歌仔班，原名「壯三本地歌仔班」，1937年9月浮洲黃茂琳在壯三「老師公廟」（三聖宮）開館授徒，成立此班，在布坊店林阿煌家前曬穀場「滾歌仔」，中有小生演員林能靜、葉讚生，旦角演員林建昌、黃金元、林合成，公末演員葉朝松，三花演員林春彬，老婆演員林亞湖、李金土，後場有張阿順，林能慮任頭手弦，游永樹大筒弦，林協清奏月琴及品仔，多屬壯四派出所壯丁團壯丁，在日人『禁鼓樂』政策下，猶能笙歌不輟。光復後，宜蘭街新建興雜貨店張朝枝重組「壯三班」，易名「壯三涼樂班」，請邱木春為戲先生教改良戲，常演「秦世美反奸」、「芎鞋記」、「白羅衣」、「李三娘汲水」、「趙五娘尋夫」、「二度梅」、「李金白釣魚」、「烏白蛇」、「藍風草刣雞母」等戲碼於石底、十分寮、嶺腳寮，菁桐坑等地，參加各地神誕戲及內臺戲演出。

壯三涼樂班

宜蘭老歌仔戲班，源自1937年9月成立之「壯三本地歌仔班」，1946年宜蘭街新建興雜貨店張朝枝重組壯三班，易名「壯三涼樂班」，請邱木春為戲先生教改良戲，常演「秦世美反奸」、「芎鞋記」、「白羅衣」、「李三娘汲水」、「趙五娘尋夫」、「二度梅」、「李金白釣魚」、「烏白蛇」、「藍風草刣雞母」等戲碼於石底、十分寮、嶺腳寮，菁桐坑等地，參加各地神誕戲及內

臺戲演出，1953年散班，葉讚生、陳旺欉、林爐香等仍參與票友活動不歇，甚受各方囑目。

壯志歌
聲樂曲，李中和作品。

壯歌行
合唱曲，黃友棣作品。

孝子成功歌
臺灣歌仔，見於歌冊。

孝子傳
錦歌及歌仔戲戲目，取自傳統民間故事。

宋文和
臺灣坊間歌冊除翻印自廈門者外，編歌者大都有名可稽，宋文和即其一。

宋帝昺全歌
俗曲唱本，潮州李萬利藏板，刊本，2冊10卷。上承「輞龍鏡下棚紅書劍」。

宋詞吳藻篇
聲樂創作曲，江文也作品，北平新民音樂書局出版（1940）。

宋詞李後主篇
聲樂創作曲，江文也作品，北平新民音樂書局出版（1940）。

宋詞李清照篇
聲樂創作曲，江文也作品，北平新民音樂書局出版（1940）。

宋詞蘇軾篇
聲樂創作曲，江文也作品，北平新民音樂書局出版（1940）。

宏文社
日據時期專售樂器、樂譜商店，位於臺北北門。

尾聲
北管吹譜。

巫山風雲
歌仔戲新調（俗稱「變調仔」），曲風抒情，廿世紀六〇年代末期由曾仲影作曲。

巫永福
文學家。出身南投埔里望族，臺中一中畢業後，赴日就讀明治大學，1932年參與張文環成立於東京的「臺灣藝術研究會」活動，畢業後返臺任《臺灣新聞社》記者，活躍於文藝界，1943年11月2日，不為日人淫威所屈，與楊逵假臺北榮座演出「怒吼吧！中國」於殖民統治時期，堅持漢家本色，堅守中華氣節，其心可感。光復後繼吳濁流接任《臺灣文藝》發行人，有小說創作《首與體》、《黑龍》、《河邊的太太們》、《山茶》、《阿煌與父親》、《春杏》、《慾》等。

巫咒歌
原住民儀式歌曲，用於祈求降雨和祛除疾病。

巫婆組曲
朱永鎮作品。

巫歌
布農族祭儀歌「makakobiru」，演

唱方式有呼喊、朗誦、獨唱、重
唱、二部及多聲部合唱唱法等數
種，旋律與弓琴、口簧泛音相同，
速度中庸，曲調平和。

弄車鼓

又稱「車鼓弄」或「車鼓陣」，「弄
」為宋代語言，有「舞動」意思，「
車」在閩南語意為「翻」，形式與南
方「采茶」、「花燈」、「花鼓」，北
方「秧歌」、「二人臺」、「二人轉」
相仿，是閩南地區結合南音及民歌
衍生之歌舞小戲，隨移民傳入臺
灣，歌仔戲未形成前已流行民間。

志成實業股份有限公司

1934 年，柯政和以中華樂社名義
籌辦鋼琴廠，以發展國產鋼琴、提
琴製造工藝，1935 年柯政和擬聯合
中華樂社、知識印刷局、立達書店
和籌辦中之鋼琴廠等企業，合辦集
書譜印刷、出版、發行及樂器製
造、銷售於一的綜合企業「志成實
業股份有限公司」，全方向發展音
樂事業，後因股東意見不合解體。

快板

北管唱腔板式，一般以不同速度
名詞，分別唱腔。

快板七字調

歌仔戲表現情緒激昂、憤怒時用
快板七字調。

戒世驚某歌

俗曲唱本，嘉義玉珍書局刊行。

我行迷路耶穌近倚

基督教歌曲，《聖詩》（1926）六
首中國曲調之一。

我是中國人

合唱曲，黃友棣作品。

我要

合唱曲，康謳作品。

我要歸故鄉

合唱曲，黃友棣作品。

我們的鄉土

江文也管弦樂曲作品〈白鷺的幻
想〉原名，見〈白鷺的幻想〉條。

我們的臺北

一條慎三郎創作曲。

我們都是中國人

創作兒歌，劉百展作詞，曾辛得
作曲，1947 年 5 月臺灣省教育會「
第一屆兒童新詩、歌謠、話劇徵募
」入選作品之一。

我愛中華

歌曲，周添旺作品。

我愛你

創作兒歌，曾辛得作品，1956 年
1 月 1 日發表於《新選歌謠》第 49
期，曾辛得推廣樂藝不遺餘力，於
樂教貢獻殊多。

我愛我的妹妹呀

流行歌曲。1948 年 5 月 28 日，
西北電影公司在霧峰、花蓮等地拍
攝以山地少女與平地醫生戀愛故事
為背景電影「花蓮港」（何非光導
演，唐紹華編劇），朱永鎮邀請阿
甫夏洛穆夫 Aaron Avshalomov
（1894～1965）及劉雪庵以臺灣原
住民音樂及臺灣民謠編寫背景音

樂，上海兩大交響樂團演奏，是原住民音樂及臺灣民謠出現國片之首次，同年該片在臺灣及洛杉磯中國戲院首映，頗受歡迎，其中〈我愛我的妹妹呀〉、〈出草歌〉等歌曲流行一時。

我罪極重

基督教歌曲，加禮宛平埔族調，駱維道編曲。

我對深深陷坑

基督教歌曲，宣教師梅甘霧 Campbell Moody 作詞，見於《聖詩》（1926）。

我與童謠創作

歌謠論述，周伯陽撰，收於《笠》98 期（1980）。

我懷念媽媽

藝術歌曲，張錦鴻創作曲。

抗日救國歌

俗曲唱本，廈門會文堂書局刊行。

找船歌

1922 年，張福興受臺灣總督府內務局學務課委託，赴日月潭做爲期十五天的水社化番民歌調查，同年12 月臺灣教育會出版其調查報告《水社化番的杵音與歌謠》，包括歌謠十三首與杵音兩首，歌詞均附日文假名山地話拼音及意義說明，中有〈找船歌〉等。

折桂令

「十三腔」演出曲目大致固定，行列隊形及樂器配置均有定規，有百個以上曲牌，亦可由四至八首曲牌聯套演出，〈折桂令〉即其中常用曲目之一。

扮三仙

北管戲，開場鑼鼓與吹場後出場，見「扮仙」條。

扮仙

亂彈戲可分扮仙、正戲、小戲三種，職業亂彈班在正戲演出前或酬神戲時扮仙，分「神仙祝賀」、「封官晉祿」、「家庭團圓」三段，稱「三齣頭」，由福祿壽三仙以參雜中州韻及湖廣韻的「土音官話」致慶賀開場詞曰：「九里蓮花紅，千年鐵樹開，三仙齊下降，福祿壽仙來，吾乃……三仙駕起祥雲前來，各帶有寶貝前來慶賀，福仙帶有魁星，祝賀一門點雙魁，祿仙帶有毛姑，毛姑獻瓊漿，瑞氣滿廳堂，慶祝萬年壽，退齡二八丈，壽星帶有財神來現財寶。」子弟團體排場扮仙不粉墨，只唱奏扮仙戲曲目，多演於廟會慶典與祝壽喜慶，頗受民間歡迎，常用吹譜有「點江」、「粉疊」、「泣顏回」、「上小樓」、「下小樓」、「七寸蓮」、「千秋歲」、「清板」、「尾聲」等，劇目有「小三仙」、「三仙白」（福路）、「天官賜福」、「大金榜」、「五福天官」、「富貴長春」、「卸甲」、「醉仙」、「小八仙」、「跳加官」、「團圓」、「太極圖」、「五文昌」、「管仲封相」、「南詞三仙會」、「南詞封王」等。

改良十二生相歌

俗曲唱本，有廈門博文齋書局及臺北黃塗活版所刊本。

改良三十勸娘歌

俗曲唱本，廈門博文齋書局刊行。

改良上大人歌

俗曲唱本，有廈門博文齋書局及臺北黃塗活版所刊本。

改良元和三嬌會歌

俗曲唱本，廈門文德堂書局刊行。

改良火燒樓全歌

俗曲唱本，廈門文德堂書局刊行。

改良仔

歌仔戲在客庄稱「改良采茶戲」，或簡稱「改良仔」。

改良四平

四平戲傳入臺灣初期，吸收外江皮黃蛻化而成之唱腔。

改良玉堂春三司會審歌

俗曲唱本，廈門博文齋書局刊行。

改良玉堂春廟會歌

俗曲唱本，廈門博文齋書局刊行。

改良守寡歌

俗曲唱本，有上海開文書局、廈門會文堂書局及嘉義玉珍書局刊本。

改良孟姜女歌

俗曲唱本，臺北黃塗活版所1926年鉛印本，一冊，四、三一九字，內文同於會文堂本，不附圖。

改良采茶戲

歌仔戲在客庄稱「改良采茶戲」，或簡稱「改良仔」。

改良金姑趕羊新歌

俗曲唱本，廈門文德堂書局刊行。

改良長工歌

俗曲唱本，有廈門博文齋書局及臺北黃塗活版所刊本。

改良思食病子歌

俗曲唱本，有廈門會文堂書局及上海開文書局刊本。

改良桃花過渡、思食病子、正月種蔥、鬧蔥守寡新歌

俗曲唱本，上海開文書局發行。

改良陞班

臺南北管職業戲班，楊神改主事。

改良廈門市鎮歌

俗曲唱本，廈門會文堂書局刊行。

改良新五更歌

俗曲唱本，廈門博文齋書局刊行。

改良鬧蔥歌

俗曲唱本，有廈門會文堂書局及上海開文書局刊本。

改編金姑看羊歌

俗曲唱本，新竹竹林書局刊行。

更鼓反

歌仔戲「新創及改編體系」曲調，類似「更鼓調」之移宮變奏。

束縛養女新歌

俗曲唱本，新竹竹林書局刊行。

李九仙（1912～？）

音樂教育家，字慶堯，浙江鄞縣人，國立北京大學音樂系畢業，主修小提琴，師事楊仲子、Nicola

Tonoff 及 Eveseff，1935 年任職江西省推行音樂教育委員會，1938 年擔任南昌市政府音樂音樂視察兼江西音樂師資訓練班講師，1942 年廣西桂林美專圖畫音樂系主任，1946 年廣西省立藝專音樂科主任，1948 年來臺任教師大音樂系，著有《西洋音樂史》等書。

李三娘

大白字戲劇目，唱白用土音。

錦歌及歌仔戲戲目，取自傳統民間故事。

李三娘汲水

歌仔戲戲目，宜蘭壯三涼樂班常演戲碼。

李三娘汲水歌

俗曲唱本，新竹竹林書局刊行。

李子練

北管集樂軒子弟，擅小花，以「烏盆」、「彈詞」、「活捉」、「爛柯山」、「小放羊」等戲及幼曲見長。

李中和（1917～　）

作曲家，江西九江人，師範學校與國立音專出身，1943 年任教國立福建音專，抗戰勝利後，擔任南昌三民主義青年團江西支團部幹事、江西音樂教育委員兼組長及江西省戰後文化專業委員會委員，1948 年兼任特勤學校音樂專修班教官，未幾轉任陸軍裝甲兵司令部音樂總教官，受聘為上海教育局音樂顧問，1949 年隨裝甲兵司令部來臺，籌設裝甲兵音樂訓練班，培植軍中音樂幹部，1953 年 9 月奉調為國防部總政治部康樂總隊督導，1954 年任該

總隊音樂課課長，作品有〈白雲故鄉〉、〈革命青年〉、〈大漢復興曲〉、〈中華萬歲〉、〈光明的國土〉、〈空軍健兒〉、〈毋忘在莒〉、〈男兒壯志高〉、〈反共自由歌〉、〈誓死拼到底〉、〈小老虎〉、〈戰士舞曲〉、〈好人出頭歌〉、〈莊敬自強〉、〈壯志歌〉、〈開道歌〉、〈領袖萬歲歌〉、〈金馬戰歌〉、〈白鷗〉、〈筧橋精神頌〉、〈芭蕉怨〉、〈星月交輝〉、〈山河戀〉，佛教音樂〈慈濟功德會會歌〉、〈慈濟醫院院歌〉、〈淑世幽情〉等十首及《南勢阿美族的歌舞》（1963）、《怎樣作曲》、《音曲的縱橫》、《中學音樂教材》等撰述。

李文芳

琴家，光復後來臺，推廣琴學不遺餘力。

李世民進瓜果歌

臺灣歌仔，見於歌冊。

李仔友班

宜蘭亂彈班，《宜蘭縣志》卷二：「宜蘭之亂彈班有所謂四大班者，即新榮陞班、合成班、江總理班、李仔友班是也，四大班以新榮陞為首，班主楊乞食，次為合成班，班主楊化成，二人皆宜蘭籍，該兩大班之角色，技藝精彩，頗有盛譽，由同治到日據末期，歷八十年之久，因二次大戰爆發而解散。」

李凸

亂彈藝人，約 1911 年搭苗栗後龍東社亂彈班演出，1930 年新竹西屯北管藝人廖天來、廖富鳳等置下戲籠後成立囝仔班，李凸擔任教戲

先生，亂彈藝人吳登財、林阿治皆
出其門下。

李旦仔全歌

　　俗曲唱本，潮州吳瑞文藏板，李萬
利刊本，2冊8卷，上承「綠牡丹」。

李永剛（1911～1995）

　　音樂教育家，河南太康人，國立
南京中央大學教育學院音樂系畢
業，先後擔任河南信陽師範校長、
福建音專教授兼教務主任，新竹師
範學校教務主任、政戰學校音樂系
主任，教學認真，孜孜不倦，作有
歌劇〈孟姜女〉（未發表），曾為竹
北國小譜寫校歌（江尙文詞）。

李永雄

　　京劇表演家，上海人，在臺南「
紫雲歌劇團」搭班，擅「長板坡」，
聲貫當時，蘇登旺即出其門下。

李如璋

　　作曲家，日本大學藝術部音樂科
畢業。

李成國

　　南管樂師，浯江南管社員，善吹
簫，兼琵琶，指套內涵豐富。

李君重（1920～？）

　　聲樂家，彰化秀水人，學於蘭大
衛醫生娘連瑪玉 Mrs.Marjorie Lan-
dsborougt，留學日本東洋音專，曾
擔任臺中聖樂合唱團、彰化兒童合
唱、彰化縣教師合唱團、中部各
校、大專合唱團指導，YMCA聖樂
團指揮，彰化女子商職音樂教員等
職，1955年在臺北中華基督教青年
會〈彌賽亞〉演唱會中，擔任男高音

獨唱，同年 12 月 16 日參加臺中金
星戲院音樂界獻艦復仇音樂會演
出，作有〈淡淡江南月〉（楊友泉詞
）、編有〈賣油炸粿〉等曲。

李志傳（1902～1975）

　　音樂教師。屏東縣萬丹人，萬丹
公學校畢業，1918年考入臺灣總督
府國語學校臺南分校，從師南能
衛、岡田守治、清野健、橋口正
等，1922年畢業後，擔任南師附屬
公學校訓導，曾任臺南管弦樂團第
一小提琴手。1928年赴日本東京國
立高等音樂學院留學，從宮內省雅
樂部主任窪兼雅，東京音樂學校真
篠俊雄、鈴木鎭一、片山穎太郎、
諸井三郎、熊代籃子、奧田良三、
平間文壽等學習小提琴、風琴、聲
樂及音樂理論，1930年轉學帝國音
樂學校，1931年畢業，創議「六線
譜記譜法及理論」受校方重視。
　　1933年返臺執教於屏東高等女學
校，改姓名「大武高志」，1940 年
任屏東師範學校教諭囑託，兼任屏
東高等女學校、屏東中學校、屏東
農業學校教師，組織屏女管弦樂
隊，率樂隊赴臺北放送局演出，
1942年屏南音樂科教諭山本浩良離
職，由李志傳繼任，1943年創作管
弦樂曲〈臺灣舞曲〉，為早期臺灣管
弦創作曲之一。
　　光復當年 11 月接任戰後首任省
立屏東女中校長，因故離職，1946
年受聘為臺灣省文化協進會「音樂
文化研究會」委員，1949年代理淡
水中學校長，1950年臺北市政府督
學，1952年9月兼任臺北市立初級
中學（後成淵中學）校長、屏東農
專及屏東師範學校教職，1958年鄧
昌國赴巴黎出席國際音樂會議，曾

攜李志傳「六線譜創議案」提交大會，1960 年任教育部國民學校課程修訂委員，同年 2 月 29 日發表歌曲〈相思〉於《新選歌謠》第 98 期，1962 年創辦臺北市教師管弦樂團（臺北市立交響樂團前身），1963 年指揮臺北教師交響樂團首演其〈臺灣舞曲〉於「製樂小集」第三次發表會，1965 年編有《國民學校音樂課本》及《初級中學音樂課本》等教科書，1968 年為臺北市立和平高中譜寫校歌，1969 年後陸續擔任中華民國音樂學會理事、常務監事，1971 年擔任臺灣神學院教會音樂系主任等職。

李抱忱（1907～1979）

音樂教育家。河北通縣人，幼習鋼琴，北平燕京大學教育系畢業，1935 年指揮北平故宮太和殿前大規模室外合唱會演出，盛況空前，1937 年獲美國歐伯林大學音樂教育碩士，抗戰期間在重慶領導抗日「歌詠運動」，指揮「千人大合唱」。1944 年再度赴美，1948 年獲哥倫比亞大學音樂教育博士，熱心指導臺海兩岸及美國合唱團，推動中國語文及合唱音樂教育，極著成效，1959 年 1 月 31 日來臺指揮國立音樂研究所聯合音樂會，三百人參加演出，胡適及趙元任等相偕與會，1972 年 12 月任教臺灣師範大學音樂系，編有包括獨唱、合唱、重唱作品兩百餘首。

李明家（1893～1982）

醫生、兼通中西樂器，曾任屏東衛生局局長，廿世紀二〇年代在臺灣南部組織「曼陀林樂團」、「屏東音樂研究會」，1931 年初，臺灣民眾黨活動遭禁，林獻堂等十三人於 8 月 13 日假臺中「醉月樓」召開「臺灣地方自治聯盟」成立大會，林獻堂擔任顧問，楊肇嘉等為常務理事，李明家、王開運等為理事，發表「臺灣地方自治制改革大綱」。同年 9 月底屏東音樂研究會為賑濟中國揚子江沿岸水災災民舉辦慈善音樂會，邀高錦花等應參與演出。

李東生

歌仔戲班「愛蓮社」班主，1938 年率愛蓮社一行七十餘人赴廈門演出，甚受歡迎，後改名「復興社」。

李金土（1901～1972）

音樂教育家、小提琴家，號襄輔，臺北市人，幼讀私塾，1916 年入國語學校師範科，隨日人細川學習小提琴，1920 年國語學校畢業後，擔任臺北師範學校附屬公學校（今老松國小）音樂教員，受張福星、柯丁丑影響，矢力音樂，1922 年赴日留學，入東京音樂學校，主修小提琴與音樂教育，是繼張福星後第二位官派音樂留學生，第一位主修小提琴之臺灣留學生。

1925 年李金土畢業返臺，1926 年擔任臺北師範學校囑託，組織室內樂團推廣音樂，數度演出，1927 年舉行小提琴獨奏會，為臺灣早期小提琴獨奏會之一，並作環島公演。翌年轉至臺北師範學校增設之第二師範學校任教，負責組訓校內樂團，1928 年再度赴日，1930 年返臺續任臺北第二師範學校音樂科囑託，1931 年 1 月 1 日賴和發表盡述農民凄苦的〈農民謠〉於《臺灣新民報》，李金土據以作曲，是為臺灣早期創作歌曲之一，同年李金土仿東京時事新報社主辦日本全國音樂

比賽大會之例，與臺北第二中學校長河瀨半四郎擔任會長之「艋舺共勵會」合作，主辦臺灣首次「全島洋樂競賽大會」，結果由周再群入選小提琴第一名、吳金龍第二名、日人山本正水第三名，日人對未能名列榜首甚是不滿，在報上大力抨擊比賽不公，更輕蔑不屑地表示：「臺灣音樂幼稚底像做米粉那樣不值錢」，稱臺藉音樂家皆爲「米粉音樂家」，本省音樂家不甘屈辱，爲文回應，引發一場「米粉音樂」論戰。1934 年參加《臺灣新民報》「鄉土訪問演奏會」，演出於臺北、新竹、臺中、彰化、嘉義、臺南、高雄等七個城市，1935 年 4 月 21 日參加臺灣新民報社全省三十六個城鄉三十七場「震災義捐音樂會」演出，1941 年在自宅組織「明星合唱團」，是爲教會合唱團外的第一個民間混聲合唱團，1944 年演出於臺北中山堂。1946 年擔任臺灣省文化協進會「音樂文化研究會」委員，8 月 13 日參加臺灣文化協進會音樂委員會初次懇談會，9 月 7 日擔任「光復周年紀念音樂演奏會」籌備委員，10 月 20 日參加「光復周年紀念音樂演奏會檢討座談會」，12 月 21 日擔任臺灣文化協進會音樂比賽大會小提琴專門審查委員，1948 年與其他臺籍留日菁英倡議組成「臺灣省音樂文化研究會」。李金土曾任北二師訓導主任，臺北師範學院教授，1948 年 10 月擔任臺灣師範大學音樂系教授，1952 年任教政戰學校音樂系，爲臺北師範學校及老松夜間商業學校譜寫校歌，1949 年 3 月 2 日受業學生在中山堂爲李金土舉行謝恩音樂會。光復前，李金土即在《臺灣教育》上發表《文化生活と音樂鑒賞》（第 297～298 號）、《樂聖ベートーヴェンの百年祭に就いて》（第 299 號）等文章，光復後出版有《音樂欣賞法》、《音感訓練法》、《新編初中音樂課本》等書。

李金白釣魚
歌仔戲宜蘭壯三涼樂班常演戲碼。

李金官
北管表演家，北管幼曲且角見長，曾與李子練合演「小放羊」等。

李金英
「Glee Club」男聲合唱團團員之一。

李金棠（1921～）
京劇鬚生表演家，北平人，十歲入北平戲曲學校習藝，專攻老生，走馬、言兩路。1949 年底隨顧劇團來臺，扮相俊美，嗓音圓潤，武功根基佳，唱、唸、演、打全能，曾與張正芬自組劇團演出，「戰長沙」、「楊家將」、「伍子胥」、「慶頂珠」、「秦瓊」、「平貴別窯」等劇最是拿手，後加入海光、陸光、明駝等劇團，晚年旅居美國舊金山，與金素琴、于占元等擔任僑社「海韻國劇社」票房指導老師，傳薪海外。

李長青（1897～？）
戲劇表演家，搭宜蘭大湖班老歌仔戲班演出，擅歌仔，大廣弦亦有所長。

李長奎
戲劇表演家，擅老生，1908～1909 年間，隨閩人京班「三慶班」演於臺南「南座」。

李阿增（1911～？）

樂師，苗栗縣銅鑼鄉人，十二歲參加四京劇團「小榮鳳」，十六歲起任鼓佬，擅客家八音。

李春鳳全歌

俗曲唱本，潮州李萬利藏板，刊本，4 冊 18 卷。

李炳玉

樂師，光復後，與周玉池等在臺北成立臺灣藝術劇社，有社員二十四人，1946 年 1 月 1 日起在臺北中山堂演出五天。

李秋菊（？～1995）

戲劇表演家，擅亂彈旦角，人稱「阿羊仔旦」，新美園主角之一。

李若蘭

琴家。光復後來臺，推廣琴學不遺餘力。

李香蘭（1920～）

日本歌唱家、演員，生於東北撫順，奉天廣播電臺歌星，滿映演員，演出「蜜月快車」、「富貴春夢」、「冤魂復仇」、「東游記」、「鐵血慧心」、「白蘭之歌」、「支那之夜」、「熱砂的誓言」、「孫悟空」、「蘇州之夜」、「迎春花」、「沙鴦之鐘」等電影，主唱〈蘇州夜曲〉、〈賣糖歌〉、〈戒烟歌〉、〈月兒彎彎照九州〉、〈交換〉等歌曲，大受歡迎。1941 年應臺灣古倫美亞公司之邀訪臺，演於臺北大世界館、臺北公會堂、基隆戲院、新竹前壁埔大世界館、臺中座、嘉義座、臺南宮古座、高雄金鵄館等劇場，由リキ宮川指揮樂隊伴奏演出，轟動一時，1943 年來臺拍攝由臺灣總督府、日本松竹、滿映合作之『國策宣導』電影「沙鴦之鐘」，主唱片中主題曲，後周藍萍改此曲為國語版流行歌曲〈月光小夜曲〉（余光中詞），流傳至今。

李庥（Rev. Hugh Ritchie, 1840～1879）

基督教長老會首任駐臺傳教士，倫敦英國長老教學院畢業，1867 年來臺，通廈門語、客語，傳教於鳳山及東部各地，聖詩第 285 首〈我有至好朋友〉即由其作詞。

李哲洋（？～1990）

音樂學者，從事原住民音樂、民謠、童謠田野采集與研究，擔任《音樂文摘》主編多年，素樸率真，苦耕樂田，曾任教實踐家專音樂系。

李哪吒出世歌

臺灣歌仔，見於歌冊。

李哪吒抽龍筋歌

俗曲唱本，新竹竹林書局刊行。

李哪吒鬧東海

北管金光戲劇目，1929 年新竹第一座自來水廠落成時，新樂軒演「李哪吒鬧東海」於市議會廣場前，1940 年又演於武營頭。

李桂香

鋼琴家，日據時期畢業於日本東洋音樂學校。

李桐春（1927～）

京劇表演家，生於梨園世家，幼入其兄李萬春「鳴春社」坐科，功底

深厚。1949年來臺，曾與李薔華姐妹組團演出，1951年加盟「虎嘯劇團」，1954年任「大宛劇團」隊長，以紅生聞名，後加入明馳，任教國光劇藝實驗學校，名重一時。

李國添

陀林家，光復後，收購大批日人所留曼陀林，改組李金土明星合唱團爲「臺北曼陀林俱樂部音樂團」，邀呂泉生擔任指揮及音樂指導，由李國添與陳克忠、陳克孝負責訓練，王井泉贊助樂譜，呂泉生自謙對曼陀林外行辭職後，由李國添自任樂團指揮。

李望洋

清末舉人出身，宜蘭仰山書院南管樂班成員，每年文廟釋典、文昌聖誕、關帝聖誕時，與地方聞人進士楊士芳、林廷儀先後董其事，貢生李紹宗曾以花翎頂戴參與樂班行列。

李紹宗

清末貢生出身，宜蘭仰山書院南管樂班成員，每年文廟釋典、文昌聖誕、關帝聖誕時，曾以花翎頂戴參與樂班行列。

李傳壽

北管樂師，咸同年間活躍於新竹各地。

李鈺

聲樂家，屏東中學音樂教師，1953年9月5日曾假北一女大禮堂舉行獨唱會。

李廣救母

大白字戲劇目，唱白用土音。

李濱蓀（1915～1988）

音樂教育家，貴陽人，北京大學畢業，在北京萬國美術學院學樂五年，任教國立女子師範學院、臺灣師範學院音樂系。1948年5月擔任臺灣文化協進會「音樂史及聲樂名曲」講座，同年擔任文化協進會音樂比賽評審。1950年起任西南師範學院音樂系主任教授，編有管弦樂曲〈小河淌水〉及合唱曲〈礦山大合唱〉（合作）等。

李臨秋（1909～1979）

詞作家，臺北市牛埔仔人，大龍峒公學校畢業，家道中落輟學，在「第一劇場」及「永樂座」爲小厮，1932年臺語流行歌曲發軔時期，以〈懺悔〉、〈倡門賢母〉電影廣告歌曲步入歌壇，古倫美亞唱片株式會社聘爲專屬作詞，1933年創作〈望春風〉（鄧雨賢作曲），「隔牆花影動，疑是玉人來」之西廂文釆，躍然行間，是藝術性較高之臺語流行歌曲，1935年與陳君玉、張福星、林清月、廖漢臣、陳達儒、詹天馬等籌組「臺灣歌人懇親會」，同年創作〈四季紅〉，1937年爲電影「望春風」編劇，1949年與王雲峰合作〈補破網〉，其他作品有〈一個紅蛋〉、〈人道〉、〈春宵吟〉、〈對花〉、〈相思海〉、〈半暝行〉、〈小陽春〉、〈白茉莉〉等，皆雋永細膩，意境優雅，於臺灣通俗歌曲發展，供獻猶多。

李寶佳（1910～？）

宜蘭結頭分班老歌仔戲班表演家，擅旦角。

李獻璋

民俗學家。大溪人，研究臺灣民俗、方言，1936 年出版《臺灣民間文學集》(賴和序)，收有民間歌謠、謎語與改寫口傳故事等三類，有反映日人高壓、奴化、欺騙、蹂躪、剝削臺人的〈杏仁茶〉等俗謠數百首，另輯有包括賴和《棋盤邊》、《辱》、《惹事》等的《臺灣小說選》。

李鐵

北港人，西藥商，擅小喇叭，1925 年發起成立「新協社西樂團」以參加「迎媽祖」活動，成員有陳元在、楊榮輝、許金枝、陳清波、蔡維良、林問、許福榮、蔡雲騰、紀清塗等，由李鐵擔任指導，林問為社長，每晚演習於屋前廣場，「新協社」夾雜於南管、北管樂團及龍隊、獅陣遊行陣頭中，特別顯眼，頗得鄉親好評，1931 年改名「北港美樂帝樂團」，團員多達到六十多人。光復後，「美樂帝」改名「北港西樂團」，成員增至七、八十人。

杏仁茶

日本據臺後，行「六三法」、「匪徒刑罰令」、「保甲制」、「招降政策」……等惡法壓制臺人，臺人在政治、經濟上飽受高壓及奴化政策欺騙、蹂躪，不甘囁嚅，乃有〈杏仁茶〉等歌謠流傳民間，以宣洩怨懟悲憤，見證日人野蠻霸道，是殖民歲月家國血淚之痛史，臺灣民謠中最具歷史意義的歌曲之一。

村上

在臺日籍音樂家，總督府援助會長，陸軍一等樂師，王雲峰自日本神保音樂院回國後，與其過從甚密。

村上宗海

日本海軍軍樂長，1920 年協助張福星召集臺灣總督府國語學校、臺北醫學專門學校(今臺大醫學院)及社會人士組成臺灣第一個管弦樂團「玲瓏會」。

村上直次郎

日人，大分縣玖珠郡森藩士之子，東京帝大史學科、大學院研究，1902～1905 年留學西、荷、義各國，1908 年任東京外語學校校長，1918 年東京音樂學校校長，1928～1935 年臺北帝大教授，1940 年上智大學教授、校長，主持編譯日本與歐洲交涉史料，1929～1933 年參與編譯《巴達維亞城日記》(1938)，在臺北帝大講授南洋史。

村上鬼次郎

中提琴家，在臺日籍音樂家。

村子活版所

嘉義零星出版歌仔冊的印刷所。

杜生妹

亂彈表演家，童伶班出身，擅演「痴夢」、「朱買臣」、「爛柯山」等戲。

杜鵑花

獨唱曲，小提琴獨奏曲，黃友棣作品。

步步嬌

曲牌之一，套曲中作經過曲使用，有定格。

求主教示阮祈禱

基督教歌曲，駱先春詞曲，調名

「炮臺埔」，臺灣早期創作聖詩之
一，收爲《聖詩》第 261 首。

求愛歌

蘭嶼雅美族生活歌曲之一。

沙河組曲

古笙獨奏曲，高子銘作品。

沙陀國

北管西路劇目，即京劇「珠簾寨
」。

沙箏

「十三腔」器樂依序爲七音（雲
鑼、龍）、搏拊（龍目）、柷、提
弦、板、雙笛（龍鬚或龍眉）、及沙
箏等。

沙鴦之鐘

國策電影，清水宏（1903～1966
）導演，李香蘭主演，1943 年由臺
灣總督府出資，日本松竹提供技術，
滿映提供劇本、企劃及演員，旨在
宣導皇民化，鼓舞報國從軍，殖民
色彩濃重，主題曲李香蘭主唱，後
由周藍萍改爲國語版流行歌曲〈月
光小夜曲〉（余光中詞），傳唱至今。

沈光文

浙江鄞縣人，太學生出身，曾任
南明工部侍郎、桂王朝太僕寺少
卿，1661 年鄭成功光復臺灣，國人
聞風嚮往，移民日增，久之漸獲居
業，爲答謝神恩及休閒娛樂，自江
蘇、福建、廣東等地延攬戲班來臺
演出，以臺灣縣治（今臺南市）爲
中心，遂及南北，沈光文即曾自南
方延攬戲班遷臺開演，臺灣演劇遂
漸普遍。

沈炳光（1921～）

作曲家，福建韶安人，1945 年福
建音專畢業，學於阿甫夏洛穆夫
Aaron Avshalomov（1894～1965），
1946 年加入勵志社歌劇團，曾參加
歌劇「孟姜女」演出，獲美國音樂研
究獎學金赴菲多尼亞學院深造，從
馬摩 Marval 及謝爾 Shell 學習作曲
及指揮。1947 年來臺執教省立臺北
師範學校，1950 年赴南洋推動僑界
樂教，1957 年 6 月 8 日假臺北國際
學舍體育會舉行作品發表會，由省
交、工專合唱團、北師合唱團聯合
演出。沈氏作品以聲樂曲爲主，〈
冬夜夢金陵〉（王文山詞）、〈牧童
情歌〉（高山詞）等藝術歌曲皆其力
作，另有合唱歌曲、室內樂曲、管
弦樂曲、歌劇等創作，多有佳評，
其〈詩樂共鳴〉、〈金胡姬〉、〈美
麗花園城市〉曾在臺北及北京演出。

沈香寶扇

臺灣歌仔，見於歌冊。

沈毅敦（L. Singleton）

英國傳教師，1921 年來臺，在臺
南、彰化地區宣教，曾聯合臺南市
區教會詩班組成合唱團演唱〈彌賽
亞〉等宗教歌曲，後發展成臺南
YMCA 聖樂團，編印有聖歌集。

汪思明

臺灣坊間歌冊除翻印自廈門者
外，編歌者大都有名可稽，汪思明
即其一。

汪振華

琴家。光復後來臺，推動琴學不
遺餘力。

沖頭

戲劇開演前之「鬧臺鑼鼓」，可任意反覆或接轉，以丕顯其錯綜變化及緊張氣氛。

汽車司機車掌相褒歌

俗曲唱本，新竹竹林書局刊行。

狄青比武

臺灣歌仔，見於歌冊。

狄青斬蛟龍

臺灣亂彈吹腔武戲劇目，吹撥合目。

狄青斬龍

徽戲劇目，保存於臺灣亂彈吹腔戲武戲中，吹撥合目。

狂歡日

江文也第四鋼琴奏鳴曲，作品第54號。

男女對答挽茶相褒歌

臺灣歌仔，見於歌冊。

男兒壯志高

聲樂曲，李中和作品。

男愛女貪相褒歌

俗曲唱本，新竹竹林書局刊行。

私立南英商職吹奏樂團

校園樂隊，1949 年 2 月成立，林清波指導。

私立南英商職輕音樂團

校園樂隊，1951 年 6 月成立，林清波指導。

私立復興戲劇學校

政府遷臺後，國劇人才面臨斷層，後繼無人，1957 年 3 月，青衣名票王振祖集合來臺藝人，創建七年制「私立復興戲劇學校」於新北投溫泉路，以傳統科班方式傳授國劇藝術，教師有張鳴福、周金福、丁春榮、牟金鐸、陳金勝、王鳴詠、曹駿麟、馬永祿、韓金聲、李宗原、李慧岩、張慧鳴、戴綺霞、馬驪珠、秦慧芬等，菊壇趙復芬、曹復永、吳興國、劉復雯（嘉凌）、張復建、秦祥林、葉復潤、曲復敏、崔復芝、王復蓉、毛復海、齊復強等皆出身該校，出版有《國立復興劇校印行劇本集》、《鍛練國劇唱工的基本知識》等，爲國劇薪傳工作，做出供獻，1968 年改制「國立復興戲劇實驗學校」，遷校內湖，1958 至 1985 年間曾出訪泰、菲、日、美、加及中南美、歐洲三十八個國家，演於西雅圖廿一世紀博覽會（1962），及紐約百老匯（1962，11）。

秀明堂

臺中印刷所，零星出版歌仔冊。

秀枝歌仔戲團

歌仔戲團，團主爲戲狀元蔣武童之妻唐艷秋。

秀美樂

歌仔戲班，1925 年演於新竹竹座、新華、樂民臺、新世界、新舞臺等劇院。

秀慧的歌

創作歌曲，周添旺根據徐坤泉未完成小說《新孟母》創作，1938 年

4月1日以簡譜發表於《風月報》16期。

秀螺社

北斗南管社團，日據時期由北斗郡守林伯餘之父林慶賢取名，師傅均來自唐山（大陸），光復後以堂主邱才子寓所爲館址，成員約十餘人，十數年間社務開銷沈重，竟至家產蕩然，邱才子移遷臺北後，秀螺社解散。

見古堂

泉州書坊，早期以出版歌仔冊爲主。

見笑花

客家兒歌。兒歌爲孩童心聲，有其對世界最初之認識及可愛的童言童語，遣詞淳樸，造句簡單，具高度音樂性，形式有搖籃歌、繞口令、遊戲歌、節令歌、打趣歌、讀書歌、敘述歌等，著名客家童謠有〈見笑花〉等。

赤尾寅吉

日籍音樂教師，長野人，1920年8月任臺北第三高等女學校（今臺北市立中山女高）音樂科教諭，1929年後改兼任囑託，日本敗戰後離臺，赤尾在音樂基礎訓練及培養學生鍵盤樂器能力上，頗具心得與名聲。

赤道

皇民化戲劇，1943年「臺灣演劇協會」爲配合推動『皇民化』，以「興南新聞社」之名組織「興南新聞演劇挺身隊」，曾假臺北公會堂（今中山堂）演出八木隆一創作之『皇民化』戲劇「赤道」，及松井桃樓、瀧澤千繪子指導演出的「南國之花」。

赤道報

日據時期旬刊。1930年創刊，林秋梧、莊松林、盧丙丁、林占鰲、趙櫪馬、鄭明等爲與官報、親日士紳等進行抗爭所辦刊物，多遭殖民政府干涉、查禁。

走三關

北管西皮戲劇目之一。

走馬點

北管科介，「烏鴉探妹」等劇用之，十八板半，小旦邊走邊要「皮弦」（頭鬃尾），走十八步半後坐下。

走馬鑼鼓

戲劇開演前之「鬧臺鑼鼓」，可任意反覆或接轉，以丕顯其錯綜變化及緊張氣氛。

走圈

歌仔戲身段，即京劇之跑圓場，擺好拉山架式後，開始走圈。

走路調

歌仔戲快節奏唱腔，表現啓程、趕路、追趕、逃命時唱用，速度較快的稱「緊疊仔」，頭句大都是「緊來去啊伊……」，而後接唱所以趕路理由等，源自民間歌曲。

身段

戲劇表演形態，如歌仔戲中之拉山、走圈、跪步、蹉步、甩髮、蝙蝠跳、昏眩、水袖、洗臺、跳臺、

上馬、下馬、跑馬、洗馬、過門檻、蹶腳、蹉腳、薑芽手、下臺、上樓、下樓、開門、捲簾、刺繡、看雙邊等皆是，多仿自京劇。

車城調

六龜地區福佬傳統歌曲之一。

車鼓弄

又稱「弄車鼓」、「車鼓陣」或「車鼓戲」，「弄」為宋代語言，有「舞動」語意，「車」在閩南語為「翻」，形式與南方「采茶」、「花燈」、「花鼓」，北方「秧歌」、「二人臺」、「二人轉」相仿，是閩南地區結合南音及民歌衍生之歌舞小戲，隨移民傳入臺灣，歌仔戲未形成前已流行民間。

車鼓陣

又稱「車鼓弄」、「弄車鼓」或「車鼓戲」，見「車鼓弄」條。

車鼓調

車鼓音樂，部份取自南音擷段，表演方式活潑自由，有「福馬」、「水車」、「中滾」、「序滾」，「北疊」、「倍思」（潮陽春）、「潮滾」、「緊頭」、「二北疊」、「相思引」、「苦相思」、「遠春望」、「綿搭絮」、「寡北滾」、「潮春版」、「四幅錦朗」、「倒板相思」、「雙滾寡北」、「北滾入交疊」、「錦板四朝元」、「三疊尾入交調」等門頭二十四種。

車鼓戲

又稱「車鼓弄」、「弄車鼓」或「車鼓陣」，見「車鼓弄」條。

辛酉－歌詩

革命歌謠，唱頌辛酉年（同治元年，1862）天地會戴潮春在彰化四張犁（臺中北屯）領導紅旗反故事，1936 年 9 月楊清池發表於《臺灣新文學》第 9、10 號，此歌與〈臺灣民主國〉並稱臺灣革命歌謠雙璧。

防火之歌

歌曲，一條慎三郎創作曲。

阮

彈撥樂器，相傳晉時阮咸善彈此器，故又稱「阮咸」。琴頸直形，琴身為扁圓形共鳴箱，梧桐木板蒙面，竹片為品，張四或三弦，以撥子或義甲撥奏，現制有小阮、中阮、大阮、低阮四種，常見於民間戲曲及說唱音樂，現代國樂團中多用為伴奏樂器，最常用中阮及大阮。

阮不知啦

流行歌曲，吳成家作曲，日據時期，臺灣創作歌謠受制日人高壓政策淫威，不敢傾訴內心忿怒，不敢反映社會現象，所作多是淒雨愁風、落花冷月、苦情悲嘆或淚濡衣襟之灰色歌曲，〈阮不知啦〉即其中之一，1939 年東亞唱片曾灌為唱片發行。

阮父上帝坐天頂

督教歌曲，《聖詩》（1926）中六首中國曲調之一。

阮咸

即「阮」，見「阮」條。

阪本權三

日籍編劇家。1919年，一條慎三郎與館野弘六設立高砂歌劇協會，作有〈吳鳳と生番〉、〈首祭の夜〉、〈如意輪堂〉、〈羊飼の少女〉等小歌劇，其中〈如意輪堂〉由阪本權三編劇，一條慎三郎作曲。

芎鞋記

歌仔戲宜蘭壯三涼樂班常演戲碼。

八 畫

並木商店

日據時期樂器、樂譜專售店，位於臺北石坊街。

乳咍仔

節奏樂器，即「響盞」，歌仔戲文場用之。

乳鑼

即「銅鐘」，南音「下四管」樂器。

京曲

連雅堂《臺灣通史》卷23「風俗志」云：「臺灣之人，來自閩粵，風俗既殊，歌謠亦異，閩曰南詞，泉人尚之，粵曰粵謳，以其近山，又曰山歌。南詞之曲，文情相生，和以絲竹，其聲悠揚，如泣如訴，聽之使人意消，而粵謳則較悲越。坊市之中，競爲北管，與亂彈同。亦有集而演劇，登臺奏技者。勾欄所唱，始尚南詞，間有小調。建省以來，京曲傳入，臺北校書，多習徽

調，南詞漸少。唯臺灣之人，頗喜音樂，而精琵琶者，前後輩出，若夫祀聖之樂，八音合奏，間以歌詩，則所謂雅頌之聲也。」

京胡

京劇主要伴奏樂器，初稱「胡琴」，清乾隆末年（約 1785）隨京劇形成，在胡琴基礎改制而成。琴筒竹制，蒙蛇皮，琴杆竹制，音色響亮、高亢，穿透力強，傳至臺灣後，用爲南管「下四管」樂器，配以簫、笙、三弦、洋琴等，音色幽暗深沈，北管西皮用爲主奏樂器，又稱「吊規仔」，士工調定弦，二黃用合尺調，與京劇同，「客家八音」亦有京胡等樂器。

京都鴻福班

京班，1911年來臺演於臺北淡水戲館，演員王小凱等留臺組班。

京劇大觀

柳香館主編，四冊，正文出版社出版（1969）。

京劇音樂

京劇音樂由唱腔、打擊樂、曲牌三部分組成，唱腔以板腔體西皮、二黃爲主，西皮明快、活潑，長於抒情、敘事、說理、狀物，板式有原板、慢板、快三眼、導板、回龍、散板、搖板、二六、流水、快板，另有出現較晚之反西皮等；二黃舒緩、深沈，適合表現幽怨、哀傷情緒，多用於悲劇劇情，板式有原板、慢板、導板、回龍、散板、搖板，及後增的二六、流水、快板等，二黃降四度（京胡由 5～2 定弦變爲 1～5 定弦）是反二黃，與二黃

相較，降低調門，擴展音區，曲調起伏更大，旋律性更強，適於表現悲壯、淒愴情緒，反二黃板式與二黃同，另有四平調，亦稱「二黃平板」，由吹腔演變而來，板式只有原板、慢板兩種，曲調靈活，適應不同句式，表現多種感情，不論委婉纏綿、輕鬆明快或沈鬱蒼涼，都能使用吹腔，旋律與四平調相近，伴奏用笛，原為曲牌體，逐漸演變為板腔體，基本板式為一板一眼，也有少數一板三眼及流水板，高撥子亦稱「撥子」，徽班主要腔調之一，原以彈撥樂器伴奏，後改用胡琴，板式有導板、回龍、原板、散板、搖板，曲調昂揚激越，適合表現悲憤情緒。南梆子從梆子演變而來，僅旦角、小生唱，曲調委婉綺麗，適於表達細膩、柔美感情，板式有導板、原板等。小生多用娃娃調（西皮、二黃都有），旦角、老生、老旦偶用之，丑角、花旦專用南鑼及其他雜腔、小調，樂隊用單皮鼓、檀板、大鑼、小鑼、大鐃鈸、堂鼓、水鑔、撞鐘等，合稱「武場」，由鼓師掌握強調節節奏、渲染、烘托場上情調、氣氛，還能描繪環境如風聲、雷聲、水聲等，居舞臺音樂指揮地位，以「沖頭」（"倉七"）、「長錘」（"倉七臺七"）、「閃錘」（"倉臺才臺"）、「馬腿」（"倉另七乙臺"）為基礎，經擴展、緊壓、變換節奏，發展成常用之鑼鼓點五、六十種。曲牌主要來自昆曲、地方戲曲或民間樂曲，昆曲曲牌有些無唱詞，也有些原有唱詞，後成為純器樂演奏曲，主要由管弦樂器演奏，合稱「文場」，也有些曲牌在長期發展中，由管樂（如嗩吶、笛子、海笛）代替弦樂，大多

數管樂曲牌用於升帳、點將、行軍、演陣、宴飲、迎送等宏大場面，起烘染環境氣氛作用，有些曲牌則用來配合默劇式舞蹈化表演。如「拾玉鐲」中孫玉姣刺繡、餵雞等表演，就是在胡琴曲牌「柳青娘」、「海青歌」、「東方贊」伴奏下完成，有的曲牌可代表劇中人敘述性唸白，如探子報軍情都用「急三槍」曲牌帶過，手法經濟，使劇情進展更顯明快、簡潔。

京劇唱本

唱本，1931年，臺北新富町臺灣經濟商會，集萬華黃三貴處廿四名藝妲所唱京劇唱段，出版為《京劇唱本》一冊，以為酒肆歌樓侑歌唱本，有〈空城計〉、〈戰樊城〉、〈單刀會〉、〈戰長沙〉、〈擊鼓罵曹〉、〈華容道〉、〈捉放曹〉、〈借東風〉、〈桑園寄子〉、〈馬寡婦開店〉、〈四郎探母〉、〈托兆碰碑〉、〈烏盆記〉、〈轅門斬子〉、〈洪羊洞〉、〈烏龍院〉、〈御碑亭〉、〈徐策跑城〉、〈慶頂珠〉、〈大西廂〉、〈玉堂春〉、〈血手印〉、〈一捧雪〉、〈上天臺〉、〈狸貓換太子〉、〈春秋配〉、〈祭江〉、〈三娘教子〉、〈王佐斷臂〉、〈女起解〉、〈定軍山〉、〈魚腸劍〉、〈汾河灣〉、〈武家坡〉、〈法門寺〉、〈天雷報〉、〈打棍出箱〉、〈金水橋〉、〈法場換子〉、〈探陰山〉、〈打金枝〉、〈連環套〉、〈黃金臺〉、〈八義圖〉、〈文昭關〉、〈逍遙津〉、〈賣馬〉、〈戰太平〉、〈飛虎山〉、〈花木蘭〉、〈吊金龜〉、〈鍘美案〉、〈秋胡戲妻〉、〈搜孤救孤〉、〈天女散花〉、〈思凡〉、〈孟姜女〉、〈浣紗計〉、〈哭祖廟〉、〈二進宮〉等

唱段。

京劇精華

戲劇唱本，平劇研究社編，臺中文昌書局出版（1953）。

京調研究社

斗南京劇票房，1932 年 2 月 25 日假斗南大舞臺演出「李陵碑」、「天水關」、「四郎探母」、「南陽關」等劇，有藝妲十餘名參加演出。

依依曲

歌仔戲新創及改編體系曲調。

使犁歌

臺灣雜唸，即〈駛犁歌〉，見 1921 年片岡巖《臺灣風俗誌》。

來自南方的訊息

時局歌曲，鄧雨賢作曲，太平洋戰爭時期，殖民當局透過臺北放送局密集向全島播放，利用以統戰思想。

兒童作品童詩集

童詩集，臺北市教育會綴方研究部編印出版（1933）。

兒童祭

原住民祭儀，伴有歌舞音樂。

兒童聖詠曲集

天主教音樂，江文也作品第 47 號（1948）。

兒童遊戲

書名，趙麗蓮撰。

兒童歌謠的欣賞

歌謠論述，周伯陽撰，收於《笠》85 期（1978）。

刺繡

歌仔戲身段，用於小旦或正旦，表演時目視針線牽引方向，身體偏右時，眼睛要看向左方，同時要保持身體柔軟性。

協力園

日據初期子弟團，臺中人力車伕同業組成。

協和軒

北管劇團，位於三芝鄉古庄村，擅排場扮仙及「鬧西河」等戲。

卓青雲（1889～1997）

曲藝藝人，苗栗人，從何文郁學「客家三腳戲」，入婿客庄，歌仔戲班「霓雲社」班主。

卓連約

風琴家，1942 畢業於臺灣神學院，1943 年 12 月 23 日陳泗治創作〈上帝的羔羊〉發表於聖公會教會（今中山基督教堂）音樂禮拜時，即由卓連約風琴伴奏演出。

卓機輪

原住民樂器，即「蘿豉宜」，見「蘿豉宜」條。

卑南族

約東南亞巨石文化 megalithic culture 時期移入臺灣，亦譯作「普由馬」、「畢瑪」、「驃馬」，居地在卑南溪以南，知本溪以北，恒春半島南端海岸地帶，有「八社番」之稱，以農耕爲主，全族人口約八千

餘人，行世襲母系社會制度，受四周異族侵犯，習俗、文明及音樂上有混融現象。清康熙六十一年（1722）助清政府平朱一貴亂，朝廷封頭目為「卑南大王」，賞官服，促使該族加速漢化，族群人文特質逐漸模糊。卑南族音樂吸收魯凱、排灣及阿美各族風格，保持有較原始詠誦曲調，大多數相當歌曲化，有感謝歌、悼歌、童歌、符咒歌等。

卸甲

北管扮仙戲劇目，韻高難唱。

取西川

俗曲唱本，潮州瑞文堂刊本，1冊4卷。

取東川全歌

俗曲唱本，潮州瑞文堂藏板，李萬利刊本，2冊8卷，上承「劉備招親」下集。

受賣彼冥救主耶穌

基督教歌曲，宣教師梅甘霧Campbell Moody 作詞，見於《聖詩》（1926）。

咒詞

布農族歌謠 rapaupasu，演唱方式有呼喊、朗誦、獨唱、重唱、二部及多聲部合唱唱法等數種，旋律與弓琴、口簧泛音相同，速度中庸，曲調平和。

呼笛

原住民樂器。1901年臺灣總督府成立「臨時臺灣舊慣調查會」，1913至1921年間編輯出版《蕃族調查報告書》八冊，是日據時期研究原住民音樂最早文獻，樂器項下有呼笛等樂器，附圖繪及各族不同稱呼。

和平人君

聖誕清唱劇，駱維道以其父收集平埔族音樂編寫之聖誕清唱劇。

和平的農村

歌曲，鄭有忠作曲，謝少塘臺語歌詞、張次謀國語歌詞。

和弦

北管、四平戲文場及「十三腔」用樂器，制似椰胡，共鳴箱較大，一般用為和音，故名。

和睦歌

魯凱族歌曲，曲調整齊、節奏清晰，由雙管鼻笛和雙管豎笛伴奏。

和鳴南樂社

北部館閣之一，座落延平北路與南京西路附近法主公廟，由南管女曲師陳梅主持，新竹、屏東等外縣市弦友，多有來此「做會」。

和樂軒

日據初期子弟團，新竹染工同業組成。

早期北港北管子弟戲團，建館猶早於集雅軒，在集雅軒吳輝南（吳燦華）邀集下，嘗與仁和軒、錦樂社、新樂社聚樂，參與迎神賽會、過爐、婚喪喜慶排場。

和聲班

日據初期小梨園班，班主蔡金標，戲館在外關帝廟，演員有阿達、阿塗、進祿等。

小梨園班，1910年間活躍於臺南

等各地，班主黃群。

白字戲班，1927年間活躍於臺南各地。

和聲與製曲

音樂理論著作，戴逸青撰著（1928），為早期國人作曲理論著作之一。

和聲學

音樂理論著作，蕭而化、張錦鴻、康謳均有撰著。

周正榮（1927～2000）

京劇表演家。江蘇吳縣人，家學淵源，十二歲入上海劇校，工鬚生，關鴻賓親授學生，與顧正秋、張正芬、畢正琳、孫正陽、關正明、王正屏等同學，後在北平拜師雷喜福、李洪春等，專攻老生，間學間演，奠定基礎。1949年轉進臺灣，加入「玉琴劇團」為當家老生，曾加入顧劇團，在陸光劇團任當家老生至退休。周正榮音韻柔中帶剛，武功根基佳，有余派老生雅號，執著菊壇四十餘年，治學毪勤，「定軍山」、「捉放曹」、「問樵鬧府」、「四郎探母」等皆其拿手戲齣，於傳藝及培育人才，貢獻尤多。

周永生

戲班班主。1916年成立歌仔戲班「霓生社」於臺北，1929年應廈門鳳山戲院之邀，率霓生社一行七十多人赴廈演出，甚受歡迎，是首先赴廈做營業演出之臺灣歌仔戲班。

周玉池

樂師。光復後，與李炳玉等成立臺灣藝術劇社於臺北，有樂員二十四人，1946年1月1日起在臺北中山堂演出五天。

周成過臺灣

歌仔戲戲目，取自傳統民間故事。

周成過臺灣歌

俗曲唱本，新竹竹林書局刊行。

周伯陽（1917～1984）

教育家、詩人，新竹西門人，字開三，祖籍福建永春，1930年新竹第一公學校（今新竹國小）畢業後，考入臺北第二師範學校普通科，1937年3月師範畢業，擔任新竹州竹南郡竹南公學校訓導，周伯陽勤於創作，現代詩、兒歌、童詩、兒童戲劇、兒童故事及童話等無不涉獵，發表新詩、短歌、俳句於《興南新聞》、《臺灣藝術》、《時報文藝》、《臺灣教育》、《新竹州時報》、《臺灣新聞》，1940年7月以〈臺南歌謠〉入選「臺南麗光會」民謠徵選，1941年8月以〈箆蔴〉入選臺灣總督府文教局「國校國語教科書教材」，同年9月以〈志願兵歌謠〉入選「興南新聞社」歌謠徵選，1942年6月參加「新興童謠詩人聯盟」，1942年11月以〈高砂義勇隊〉入選「理番之友社」歌詞徵選第三名及〈東港郡民謠〉入選東港郡民謠歌詞徵選第一名，1942年加入「新興童謠詩人聯盟」，1943年參加「日本歌謠會」及「日本文藝研究會」，1945年3月任教新竹市新興國民學校（今新竹國小），1949年調任新竹市政府教育科。創作有兒歌八十五首以上，其中〈花園裡的洋娃娃〉、〈木瓜〉、〈玫瑰花〉、〈娃娃國〉、〈長頸鹿〉、〈小黑羊

〉、〈法蘭西洋娃娃〉等均膾炙人口，收於《新選歌謠》月刊，1953年以〈螞蟻一家〉入選臺灣省教育會兒童劇本徵選，1955年完成童話〈螞蟻島〉，同年12月以〈紅蜻蜓〉入選《中國新詩選輯》，1956年加入「中華民國新詩學會」，1957年7月以〈玫瑰花〉（楊兆禎配曲）入選「臺灣省文化協進會」童謠徵選第一名，1958年以〈小黑羊〉入選「中國廣播公司」童謠徵選第二名，同年8月調任新竹市西門國民學校教員、教導主任，1960年出版童謠集《花園童謠歌曲集》，1961年出版《蝴蝶童謠歌曲集》，1962年《月光童謠歌曲集》，1964年《明星童謠歌曲集》，1966年8月出版《少年兒童歌曲集》，1970年11月以〈糖果錢存在撲滿〉入選加強儲蓄推行委員會兒童歌曲徵選佳作，1972年12月參加「笠詩刊社」，1977年7月出版現代詩作《周伯陽詩集》，《離別故鄉》、《深山之秋》、《廢墟》、《絕崖》、《春雷》等詩作發表於《笠》、《臺灣文藝》及《國語日報》。周伯陽先後執教新竹縣新竹國小、內湖國小、沙坑國小、東門國小及南寮國小，擔任虎林國小（1965）及竹東陸豐國民小學校長，服務教育界四十六年。

周協隆書店

　　以木刻、石印及鉛字版等印本出版「歌仔冊」，發行人周天生，店址在臺北市永樂町市場內。

周金福

　　京劇表演家，北京中華戲曲專科學校出身，顧劇團演員，名重臺灣菊壇，傳藝及培育人才方面，貢獻尤多。

周若夢

　　日據時期古倫美亞唱片公司詞作家。

周崇淑（1914～？）

　　音樂教育家。南京人，南京中央大學教育學院音樂系畢業，師事史培曼 Spemann，後留學德國柏林音樂學院，1940年畢業回國，與唐雪詠共創湖南國立師範學院音樂系並出任系主任，1944年應中央大學之請，在重慶籌劃音樂系，同年秋任主任，為我國女性擔任音樂行政工作第一人，1946年復員回南京，仍主持系務，隨夫婿江良規來臺，任教師大音樂系。

周添旺（1910～1988）

　　詞曲作家。臺北萬華人，六歲習漢文，詩詞默誦頗有心得，就讀日新公學校及成淵中學。1933年5月1日為古倫美亞唱片公司網羅，以〈月夜愁〉受公司倚重，翌年升任文藝部主任，1938年根據徐坤泉小說《新孟母》作有〈秀慧的歌〉，以簡譜記譜發表於《風月報》16期，曾與鄧雨賢合作〈雨夜花〉、〈春宵吟〉、〈滿面春風〉、〈青春讚〉、〈碎心花〉、〈南國情花譜〉，與楊三郎合作〈異鄉望月〉、〈孤戀花〉、〈思念故鄉〉、〈秋風夜雨〉等曲，1957年擔任歌樂唱片公司文藝部主任，1971年發表〈西北雨〉再獲掌聲，其他作品有〈春風歌聲〉、〈河邊春夢〉、〈我愛中華〉等數百首，是臺灣最重要的通俗音樂詞作家之一。

周遜寬（1920～2003）

　　鋼琴家，彰化人，日本武藏野音樂學校畢業，任教彰化女中、彰化商業職業學校、臺中師範學校，1946 年擔任臺灣省文化協進會「音樂文化研究會」委員，1948 年起任教師大音樂系，著有《鋼琴奏法》、《鋼琴踏板使用法》等書。

周慶淵（1914～1994）

　　作曲家，屏東縣南州鄉人，就讀府城長老教會中學（今長榮中學）時，隨黃蕊花學琴，中學三年級轉往日本京都同志社中學就讀，1937年考入東京音樂學校本科器樂部，1943 年該校研究科器樂部畢業，返臺任教於臺南長榮女中、臺南師範學校，擔任教會聖歌隊指揮。臺灣光復時，作〈歡迎歌〉以表達臺人歡欣心聲（陳保宗詞），1946 年擔任臺灣省文化協進會「音樂文化研究會」委員，其他作有〈咱臺灣美麗島〉、〈聖母頌〉等歌曲及合唱曲。

周藍萍（1924～1971）

　　作曲家，湖南人，上海音樂專科學校畢業，1949 年來臺，1954 年 4 月 23 日在臺灣省文化協進會第三屆歌謠演唱會中擔任獨唱，1956 年與楊秉忠、林沛宇、夏炎任職中廣國樂團作曲室，為電影「沒有女人的地方」、「山歌姻緣」、「水上人家」、「路客與刀客」、「梁山伯與祝英臺」及「花木蘭」配樂，編作〈綠島小夜曲〉（潘英傑詞）、〈昨夜你對我一笑〉（余光中詞），〈願嫁漢家郎〉（莊奴詞）、〈山前山後百花開〉（方忭詞）、〈如鈎新月掛天邊〉（黃舜詞）、〈月光小夜曲〉、〈回想曲〉、〈一朵小花〉、〈茶山姑娘〉、〈出人頭地〉、〈明媒正娶〉、〈板橋對唱〉等通俗歌曲，。

命運靠自己創造

　　齊唱曲，康謳作品。

夜上海

　　電影主題曲，1947 年大中華電影「長相思」（張石川編導，周璇、舒適、黃宛蘇、白沉主演）插曲，范煙橋作詞，陳歌辛（1914～1961）作曲，周璇主唱，隨電影來臺放映風行一時。

夜行船

　　客家吹場音樂，八音團曲目之一。

夜來香

　　電影「春江遺恨」主題曲插曲，1944 年中華電影聯合股份有限公司與日本映畫合作攝制，坂東妻三郎、李香蘭、王丹鳳、嚴俊、黑石達也、韓蘭根主演，黎錦光作曲，李香蘭主唱，「七七事變」前，隨電影來臺放映而風行一時。

夜夜愁

　　流行歌曲，周添旺詞，鄧雨賢曲（1936）。

夜奔

　　北管劇目，用「十牌」套曲。

夜雨打情梅

　　流行歌曲，歌仔戲吸收為其曲調。

夜深沈

　　管弦樂曲，郭芝苑作曲，1974 年10 月由省交響樂團發表演出。

奉湯藥

俗曲唱本，廈門會文堂書局刊行。

奉獻歌

排灣族歌謠，歌詞多即興，旋律
富歌唱性，節奏規整、清晰。

奇中奇全歌

俗曲唱本，潮州瑞文堂藏版、李
萬利刊本，1 冊 5 卷。

妹妹有隻小羊

創作兒歌，曾辛得作品，1959 年
8 月 30 日發表於《新選歌謠》第 92
期，曾辛得推廣樂藝不遺餘力，對
樂教貢獻殊多。

妹妹揹著洋娃娃

創作兒歌，即〈花園裡的洋娃娃
〉，見〈花園裡的洋娃娃〉條。

妹莫哭

客家童謠，流行於美濃等地區。

姑仔你來，嫂仔都不知

日本據臺後，行「六三法」、「匪
徒刑罰令」、「保甲制」、「招降政
策」……等惡法壓制臺人，臺人飽
受高壓及奴化欺騙、蹂躪，不甘囁
嚅，乃有〈姑仔你來，嫂仔都不知
〉等歌謠流傳民間，以以宣洩怨懟
悲憤，見證日人野蠻霸道，是殖民
歲月家國血淚之痛史，臺灣民謠中
最具歷史意義的歌曲之一，1917 年
日本殖民政府覺察其隱諭後，公佈
「凡擅唱閩南語歌曲經捕獲者，處
罰坐牢二十九天」禁令。

姑換嫂

又名「碧玉釧」，亂彈班較細膩之

幼戲。

姑嫂看燈

客家歌謠，流行於美濃等地區。

始政紀念日祝賀歌

日據時期式日歌曲。1895 年 4 月
17 日清廷被迫簽訂『馬關條約』，
臺灣全島及所有附屬各島嶼、澎湖
列島等之主權、堡壘軍器工廠及一
切公屬物件，悉遭日本強行劫掠。
5 月 29 日，日軍登陸澳底，6 月 3
日陷基隆，7 日進入臺北城，14 日
海軍大將樺山資紀入城，6 月 17 日
上午假「總督公室」（原布政使司衙
門）集合文武官員舉行『始政公
式』，午後於原巡撫衙門前廣場舉
行閱兵分列式，下午三時在樺山資
紀、近衛師團長、能久親王、英國
駐淡水領事臨視下，舉行『始政紀
念祝典』，並訂此日為「始政紀念
日」，而後每逢此錐心刻骨不足以
形容臺人苦痛之日，日人竟強迫臺
人以光榮、歡欣心情歌唱〈始政紀
念日祝賀歌〉，『敬謝天皇施政及
日人統治德澤』。此歌由國語學校
渡邊春藏作詞，國語學校一條慎三
郎寫歌，發表於 1914 年，翌年納
入臺灣總督府《公學校唱歌集》，遍
唱於各級學校。

姊妹心

流行歌曲，陳君玉詞，鄧雨賢曲
（1936）。

姊妹愛

流行歌曲，蘇桐作品。

孟日紅全歌

俗曲唱本，潮州李萬利藏板，刊

本，1冊4卷，內題「孝順孟日紅割股救姑」。

孟府郎君

白字戲戲神，又稱「相公爺」。

孟姜女

俗曲唱本，廈門手抄本。

車鼓戲目，新廟落成、建醮、神明生日、祭典出巡等迎神賽會時，演於鄉間廣場。

南管曲牌，可視為說唱摘篇或選曲，樂風古樸、優雅，以表達男女離別及相思幽怨居多，在民間曲藝中獨樹一格。

法事戲，道士做完功德後多演「孟姜女」等法事戲，招魂煉度時，又與地方戲劇配合，唱歌仔戲、北管、南管等戲曲，所用樂器與該劇種同。

管弦樂曲，康謳作品。

孟姜女成天新歌

俗曲唱本，嘉義玉珍書局刊行。

孟姜女思君新歌

俗曲唱本，嘉義捷發出版社刊行。

孟姜女哭倒長城新歌

俗曲唱本，臺中瑞成書局鉛印本，翻印自會文堂本。

孟姜女哭倒萬里長城歌

歌仔戲戲目，取自傳統民間故事。

俗曲唱本，又名「五更調」，或「五更鼓」，嘉義捷發漢書部1932年鉛印本，內文同於會文堂及黃塗本。

孟姜女送寒衣歌

俗曲唱本，有新竹竹林書局及嘉義玉珍書局刊本。

孟姜女配夫新歌

俗曲唱本，邱壽編著，1936年嘉義捷發出版社鉛印本五冊，計一一、六四八字。不附圖。

俗曲唱本，新竹竹林書局本，刪除玉珍本銜接部份而成，計一○、五八四字，不附圖。

孟姜女配夫歌

俗曲唱本，新竹竹林書局刊行。

孟姜女過峽新歌

俗曲唱本，嘉義玉珍書局刊行。

孟姜女調

歌仔戲「車鼓體系」曲調，閨中怨婦或思念情人時多唱此調。

孟麗君

歌仔戲戲目，取自閩南傳統民間故事。

孟麗君脫靴

四平戲「段仔本」。

孤戀花

流行歌曲，周添旺作詞，楊三郎作曲。

定棚

北管正本戲演出前，由公末報臺（家門），簡要介紹劇情，謂之「定棚」，「報臺」必須開戲籠，燒金紙淨之，放炮，出公末，其間演員不能講話。

宜人京班

客家京班，1946年1月4～11日

假臺北中山堂演出「三國誌」、「封神榜」、「狸貓換太子」等戲，後移至永樂戲院繼續演出。

宜春令

南樂曲牌之一。

宜春園歌劇團

宜蘭歌仔戲團，演員楊麗花即出身此班。

宜蘭英（1925～1990）

四平戲表演家，原名吳貴英，藝名筱桂英，吳九里之女，1958年創「宜蘭英歌劇團」於臨近宜蘭三角公園巷內。

宜蘭哭

歌仔戲「哭調體系」大哭曲調，又名「正哭」，由宜蘭本地歌仔發展而來，有正統哭腔意思。

宜蘭笑

宜蘭藝妲戲、老歌仔戲表演家，原名「游阿笑」，擅唱「歌仔」，四處走唱「老歌仔戲」，歌仔戲受歡迎後，宜蘭笑與其夫施金水加入新舞社戲班，成為演內臺戲主角，見「游阿笑」條。

宜蘭電聲國樂社

國樂社，廿世紀五〇年代後，軍中、民間及校園國樂團萌興，宜蘭電聲國樂社即其中佼佼者，由王兆才主事。

岡田守治

日籍音樂教師，日本長野人，南能衛離職後，岡田守治接任南師音樂教學工作，1928～1936年間，推動臺南師範學校「音樂部」發展，1936年底離職前，臺南師範學校音樂部有合唱部、口琴部、吹奏樂部、弦樂部、信號喇叭部等，返日後，任教大阪大鳳高等女學校。

岡田謙

日籍民族學家，1939年出版《原始母系家族》，是第一本論述阿美族傳統母系結構之著作。

岩田好之助

在臺日籍音樂家，臺南海軍一等樂師，王雲峰曾從其學習樂理。

幸福的童年

管樂五重奏，江文也作於廿世紀六〇年代，作品第54號。

府城

基督教音樂，駱維道改編自綏遠民謠〈小路〉，收為《新聖詩》第427首。

弦

南音演奏形式分「上四管」和「下四管」兩種，「上四管」似北宋「細樂」，「下四管」似北宋「清樂」，「上四管」樂器以洞簫為主者，稱為「洞管」，以品簫（曲笛）為主者，稱為「品管」，「洞管」樂器有洞簫、弦、琵琶、三弦、拍板等五種，「品管」以品簫（曲笛）代替洞簫，定調比洞管高一個小三度。

弦子

三弦別稱，見「三弦」條。

弦友

南管以弦管、樂藝會友，同好間

互以「弦友」相稱。

弦仔點

北管絲竹樂，又稱「弦譜」或「弦仔譜」，以殼仔弦為主奏樂器，配以二弦、三弦、月琴、雲鑼等，音色明亮清雅，常做為戲劇表演、宗教儀式過門或串場音樂，有「半點」、「珍珠點」、「八里園」、「春點」等曲牌。

弦仔譜

北管絲竹樂曲又稱「弦譜」或「弦仔譜」，多用五聲音階。

弦索

客家八音分「吹場樂」和「弦索」兩大類，弦索為民間絲竹樂合奏，通常以笛子領奏，內容廣泛。

弦索樂

鼓吹樂有「吹場樂」與「弦索樂」之分，吹場樂與民間信仰及生活關係密切，弦索樂屬於絲竹鼓吹混合樂。

弦樂

「潮州弦詩樂」及「潮州細樂」統稱。

弦譜

北管絲竹樂，又稱「弦仔譜」或「弦仔點」，以殼仔弦為主奏樂器，配以二弦、三弦、月琴、雲鑼等，音色明亮清雅，常做為戲劇表演、宗教儀式過門或串場音樂，有「半點」、「珍珠點」、「八里園」、「春點」等曲牌。

征西番全歌

俗曲唱本，潮州李萬利藏板、刊本，1冊4卷，上承「雙鸚鵡」。

征番

四平戲劇目。唱詞、口白原用正音，為使觀眾易於接受，已因聚落不同改以閩南話或客語口白演出，唱詞則維持正音。

忠孝全

北管戲，有牌子詞。

忠孝節義

大白字戲劇目，唱白都用土音。

忠孝節義大舜歌

俗曲唱本，嘉義捷發出版社刊行。

忠義節

亂彈戲劇目。

忠義節全歌

俗曲唱本，潮州吳瑞文藏板，李萬利刊本，2冊7卷，又名「十不全」。

怪紳士

電影音樂，良玉電影公司製作，臺灣電影製作所電影，原名「七星洞地圖」，千葉泰樹導演，紅玉（李彩鳳）、張天賜、王雲峰主演，在永樂座地下室及羽衣舞廳完成拍攝，全片七卷，1932年初殺青，同年2月18日起假永樂座放映，賣座甚佳。王雲峰曾為該片編寫同名主題曲（李臨秋作詞），並灌成唱片發行，1933年嘉義捷發漢書部曾將〈桃花泣血記〉及〈怪紳士〉印成歌冊，傳唱四方。

承春

基督教音樂，駱先春採東部阿美調寫成，收爲《新聖詩》第97首。

拉山

歌仔戲中引導出場亮相之功架，謂之「拉山」。

拉拉伊喲阿伊

排灣族歌謠，歌詞多即興，旋律富歌唱性，節奏規整、清晰。

招汝念

俗曲唱本，廈門博文齋書局刊行。

拔齒之歌

1922年3月，張福星應臺灣總督府教育會之託，赴臺中州新高郡日月潭附近的水社採集化蕃音樂，爲期十五天，得有〈拔齒之歌〉等民歌十三首，及杵音節奏譜二首。同年12月臺灣教育會出版其調查報告《水社化蕃的杵音與歌謠》，歌詞均附日文假名山地話拼音及意義說明，中有〈拔牙歌〉等。

拋采茶

采茶戲俗稱「拋采茶」、「相褒」、又稱「相褒戲」、「三腳采茶」，廣泛流行於中國南方，特別客家鄉寨，形式與廣西「唱采茶」、「采茶歌」，江西「三腳班」、「茶籃燈」、「燈子」，湖南、湖北「采茶」、「茶歌」相似，內容多演插科打諢男女私情，簡單有即興性。

拋棄女子歌

泰雅族歌謠之一。

拍板

南管「上四管」樂器用弦、三弦、琵琶、洞簫、拍板等，有唐代大曲遺風。

北管戲劇鬧臺「清鑼鼓」及武場音樂用拍板。

「十三腔」除用笛、笙、簫等樂器外，加入拍板，形成絲竹與鼓吹混合樂。

歌仔戲文場節奏樂器，又稱「四塊」。

拍掌舞

雅美族女子舞蹈之一。

拍鼓

單面蒙皮小鼓，即「班鼓」或「單皮鼓」，以鼓棒擊奏，音調高亢，司鼓者稱「頭手鼓」，居於樂隊指揮地位，用於戲劇鬧臺之「清鑼鼓」及武場音樂，客家采茶戲、梨園戲及歌仔戲等用爲節奏樂器。

抱腰

北管子弟團稱熱心團務，提供經費來源者爲「靠山」或「抱腰」。

抱總講

戲班演出前以「說戲」方式與演員對詞攢戲者，稱爲「抱總講」，掌握「總講」，負責設戲、定戲。

放送合唱團

合唱團，1941年臺北放送局組織之合唱團，有日籍團員二十餘人，國語學校一條愼三郎主其事。

放緯種薑歌

黃叔璥《臺海使槎錄》中收有〈放緯種薑歌〉一首，以蕃音記寫歌詞，漢文註其意。如「黏黏到落其武難馬涼道毛呀覓其於嗎」，即「時

是三月天，好去犁園」之意。

昔日臺灣歌

臺灣歌仔，見於歌冊。

易水送別

聲樂曲，駱賓王詩，江文也曲，多以不協和和弦表達激昂或悲憤情緒，突顯戲劇性效果，唐詩五言九首絕句詩之一，作品第24～4號，1940年發表。

昆曲

戲曲聲腔、劇種，原稱昆山腔，簡稱昆腔，最初爲昆山一帶流行民間之南戲清唱唱腔，元至正（1341～1368）年間顧堅以擅唱此調得名，嘉靖、隆慶（1522～1572）年間魏良輔以昆山腔爲基礎，吸收弋陽、海鹽諸腔及北曲唱法，改唱新腔，用笛、管、笙、琵琶、鼓板及鑼等伴奏樂器，成爲集南北曲大成之時曲，有「水磨調」之稱。梁辰魚作昆腔傳奇「浣紗記」後，推動昆腔，萬曆年間擴及江浙，後由士大夫帶入北京，發展出完整表演體系，並成爲四大聲腔之一，清末地方戲劇蓬勃發展，昆腔卻因劇本及形式走向僵化，逐漸沒落。1950年3月11日奚志全、周一欣在臺北演出昆曲。

明日

日據時期文藝雜誌，1930年明日雜誌社創刊，林斐芳編輯兼發行人，內容以白話文學爲主，黃天海、王詩琅、廖漢臣等經常執筆，因日人強力干預、壓制、查禁，第六期後停刊。

明代魏皓樂譜試唱會

1958年4月28日國立音樂研究所舉行「明代魏皓樂譜試唱會」，中華實驗國樂團演出，汪綠演唱。

明治節

日據時期式日歌曲，崛澤周安作詞，杉江秀作曲。

明治節式日歌

日據時期式日歌曲，1927年3月3日制定，日本香川縣盡誠中學教師崛澤周安作詞，大阪市天王寺高等女學校教師松江秀作曲，1928年10月文部省以369號告示頒布爲式日唱歌，同年11月3日明治節正式使用。

明星混聲合唱團

合唱團，1942年成立於臺北，李金土主持，有團員三、四十人，臺灣人最早之混聲合唱團，1944年曾演出於臺北公會堂，後改爲新生合唱團。

明星童謠歌曲集

歌謠曲集，周伯陽編，啓文出版社出版（1964）。

明樂軒

北管社團，活動於二水等地。

明駝國劇隊

聯勤總部軍中國劇隊，1961年成立，主要演員有曹曾禧、馬驪珠、秦慧芬、王雪崑、牟金鐸、于金驊、王鳴詠、趙玉菁、景正飛等，演出以老戲爲主。

昏心鳥

流行歌曲，李臨秋作詞，鄧雨賢

作曲，描述日人統治下，臺人如困
鳥鱗盼雲天之無奈與悲哀，1935 至
1936 年間風行臺灣。

昏眩

歌仔戲身段，緊張、悲痛時所用
科泛。

昇仙圖全歌

俗曲唱本，潮州吳瑞文藏板，李
萬利刊本，2 冊 5 卷。

昇平樂

「十三腔」演出曲目大致固定，行
列隊形及樂器配置均有定規，有百
個以上曲牌，亦可由四至八首曲牌
聯套演出，〈昇平樂〉即其中常用曲
目之一。

東方孝義

日本民俗學家。長年研究臺灣風
俗，撰有《臺灣習俗》一書（1942
），於臺灣山歌、俗歌、採茶歌、
流行歌，說唱及劇種、腳色、劇
本、服裝、行頭、樂器、舞臺、表
演藝術等多有論述，部份內容連載
於《臺灣習俗－臺灣人の文學》（
1935）及《臺灣時報》（1936～1937
），為臺灣戲劇活動提供重要資料。

東京大學總和研究資料所藏鳥居龍藏博士攝影寫真資料カタログ（1～4）

原住民攝影論著，鳥居龍藏寫真
資料研究會編輯，東京大學總和研
究資料館出版（1990）。

東社班

亂彈班，約 1911 年成立於苗栗
後龍東社，前後場均佳，印榮豐、

李凸等曾在此搭班。

東海漁帆

交響樂章，張昊作品。

東港郡民謠

日據時期東港郡徵選民謠歌詞，
周伯陽以〈東港郡民謠〉入選第一
名。

東漢劉秀全歌

俗曲唱本，潮州李萬利刊本，4
冊 12 卷。

東瀛識略

清道光年間，無錫丁紹儀嫁妹彰
化，在臺停留八個月，輯見聞成《
東瀛識略》，為研究臺灣早期先民
及原住民生活之重要文獻，有云「
南人尚鬼，臺灣尤甚。病不信醫，
而信巫。有非僧非道專事祈禳者曰
客師，攜一撮米往占日米卦；書符
行法而禱於神，鼓角喧天，竟夜而
罷。病即不愈，信之彌篤。凡寺廟
神佛生辰，合境斂金演戲以慶，數
人主其事，名曰頭家。最重者，五
月出海，七月普度。出海者，義取
逐疫，古所謂儺。鳩資造木舟，以
五彩紙為瘟王像三座，延道士禮醮
二日夜或三日夜，醮盡日，盛設牲
醴演戲，名曰請王。」又云：「彰
化內山番，止繫尺布於前，風吹則
全體皆現。炎天或結麻枲，縷縷繞
垂下體，以為涼爽。冬以鹿皮披於
身閒。有鹿皮蒙首，止露兩目者，
亦有披氈及以卓戈文蔽體者。皆赤
足，不知有履。每年二月力田之候
名『換年』，男女俱披雜色綢紵，相
聚會飲，聯手頓足歌唱以為樂。土
目多用優人蟒衣、皂靴，其帽箍外

加金圈爲飾，或插雉尾二。」又
云：「番女以大木如拷栳鑿孔其
中，橫穿以竹，使可轉，纏經於
上，刻木爲軸，繫於腰，鬭闔穿
梭，織而成布，頗堅緻。番童截
竹，竅四孔如簫，長可二尺，通小
孔於竹節間，就鼻橫吹，曰鼻簫；
音不甚揚，當爲簫之別調。」

東寶新劇團

　　新劇團，日據時期演於基隆高砂
戲院及新竹等地。

果子相褒歌

　　臺灣歌仔，見於歌冊。

林一成

　　戲班班主，即「阿漂仔旦」，見「
阿漂仔旦」條。

林九

　　臺灣坊間歌冊除翻印自廈門者
外，編歌者大都有名可稽，林九即
其一。

林午鐵工廠

　　鑼廠，位於宜蘭縣羅東，店東林
午（1916～？）兩代製鑼，研究金
屬含量比例、大小規劃，以千錘做
成拱弧狀響鑼面，工藝精湛，餘音
遠傳，一般分有臍與無臍兩類，無
臍爲馬鑼、餅鑼及京劇大小鑼，有
臍以大鑼爲代表，全省寺廟與樂團
所用鑼器，幾乎全出自林午鐵工廠。

林友仁（1938～）

　　音樂理論家。臺中人，1963 年畢
業於上海音樂學院民樂系，曾任該
院中國音樂研究室副主任、副研究
員，撰有《琴樂考古構想》，獲上海

哲學、社會科學優秀成果論文獎，
撰有《驗證敦煌曲譜爲唐琵琶譜》（
合作）等論文。

林天津

　　作曲家，作有流行歌曲〈黃昏再
會〉，與江中清合唱〈打拳賣膏藥
〉，再加以活靈活現臨場表演，普
受歡迎。

林月珠

　　歌手。日據時期古倫美亞唱片公
司歌手。

林氏好

　　即「林是好」，見「林是好」條。

林水金

　　子弟樂師。臺中大里人，大里「
萬安軒」子弟出身，常爲子弟團「開
館」，全心投入北管傳習工作，足
跡遍及臺中縣、市各軒館，曾在校
園教習北管。

林火榮

　　北管戲劇表演家，公末見長，擅
北管幼曲。

林占梅（1817～1865）

　　新竹人，號鶴山，全臺鹽辦林紹
賢之孫，經商墾田，富甲一方，道
光十一年（1841）英人犯雞籠（今基
隆），林氏倡捐防費，以貢生加道
銜，1853 年任全臺團練，奏准簡用
浙江道，1854 年加運使銜，1862
年平定戴潮春亂有功，授布政使，
能詩、畫、琴、射，有《潛園琴餘
草簡編》不分卷，《林鶴山遺稿－潛
園琴餘草》八卷，及《潛園唱和集》
二卷等。

林幼春（1879～1939）

詩人，霧峰林家子弟，1921年隨林獻堂籌建臺灣文化協會，1934年與張深切、賴和、張星建、楊逵、何集璧、賴明弘等成立「臺灣文藝聯盟」，以「聯絡臺灣文藝同志，互相圖謀親睦，振興臺灣文藝」爲宗旨，設本部於臺中市初音町，分部於北港、豐原、佳里、嘉義及東京，發行機關刊物《臺灣文藝》，林幼春曾公開募集〈愛鄉曲〉，積極推動民族自覺運動。

林申酉

宜蘭壯三班當君。

林安姑娘（Ann Armstrong Livingston, 1913～1945）

外籍音樂教師，1913 年來臺，1933年擔任臺南神學院校長，教授音樂至 1937 年。

林廷儀

清末舉人出身，宜蘭仰山書院南管樂班成員，每年文廟釋典、文昌聖誕、關帝聖誕時，與地方聞人進士楊士芳、舉人李望洋先後董其事，貢生李紹宗亦曾以花翎頂戴參與樂班行列。

林投姐

臺灣歌仔，見於歌冊。
歌仔戲戲目，取自傳統民間故事。

林沛宇

作曲家。1956年中廣國樂團設作曲室，由周藍萍、楊秉忠、林沛宇、夏炎負責作曲。〈湖上〉、〈臺灣頌〉、〈花鼓舞曲〉、〈陽春曲〉、〈溪山回春〉、〈阿里山雲海〉、〈江畔帆影〉等皆作於此時期。

林味香

亂彈表演家，新美園劇團演員。

林和引

合唱指揮家，1942年創辦中午合唱團、高雄市合唱團、大眾合唱團等，1946年受聘擔任臺灣省文化協進會「音樂文化研究會」委員，1955 年 12 月 16～17 日假臺北北一女指揮「彌賽亞音樂會」演出。

林旺城

戲先生，教於新榮昇団仔班，游丙丁、林松輝、林阿和、阿埔仔、陳阿春、楊好、林焰山、游進財、徐阿樹、連發仔等皆出其門下，演出劇目有「雙龍計」、「盧俊義上梁山」、「忠義節」、「吳漢殺妻」、「討貢」、「金沙灘」、「天水關」及「打麵缸」、「雙別窯」等。

林阿江

宜蘭老歌仔戲表演家，洲仔尾班班主。

林阿春（1915～？）

亂彈表演家，嗓音好，東社班小生，新美園三花及公末演員，初在臺東阿柴旦采茶歌仔班搭班，擅「皮弦」、「補缸」、「對金錢」、「三藏取經」等戲，西路「沙陀國」中飾老生程敬思出名，光復初在鹿港組有「福榮陞」亂彈童伶班，唱腔創新，自成流派。

林阿發（1914～1970）

尺八專家，臺中人，曾表演於公會堂，並赴東北哈爾濱演出。

林阿頭

臺灣坊間歌冊除翻印自廈門者外，編歌者大都有名可稽，林阿頭即其一。

林俊堯

戲劇史學家，1947 年 8 月 10 至 17 日臺灣省新文化運動委員會假臺北市中山堂和平室舉辦「新文化運動戲劇講座」，林俊堯應邀擔任「臺灣戲劇沿革史」講座。

林昭得全本

臺灣歌仔，見於歌冊。

林是好（1907～1991）

即林氏好，臺南市人，臺南臺南女子公學校及教員養成講習所畢業，廣末公學校（臺南第三公學校、今進學國小）音樂教師，臺南第二幼稚園保姆，學於吳威廉牧師娘及義大利聲樂家莎樂可利，抗日烈士盧丙丁（1901～1931）遺孀，慷慨熱忱，盧丙丁一生從事社會運動，日人深以爲患，臺南市警察當局及市役所（市政府）因對林是好多所阻難，盧丙丁遇害後，林是好轉入信用合作社工作，廿世紀二〇年代文化啓蒙運動時期，與莊秀鸞發起組織「臺南婦女青年會」，加入「臺南香英吟社」，在臺灣新民報「臺灣州、市議員模擬選舉」中被選爲臺南市議員，活躍於藝文各界，《臺灣新民報》曾以「抬起頭來，由繡閣而漸出社會」之句相許。

1928 年林是好與屏東鄭有忠合辦「有忠管弦樂隊」，組織「有忠管弦樂團講習會」，親任聲樂科講師，赴山地采集民謠。1932 年以〈紅鶯之鳴〉走紅歌壇，擔任古倫比亞及太平唱片公司專屬歌手，陸續灌製〈琴韻〉、〈怪紳士〉、〈咱臺灣〉等暢銷唱片，1932～1933 年間在臺南公會堂舉辦多場演唱會，1933 年首唱〈月夜愁〉（鄧雨賢編曲、周添旺填詞），風靡全臺，1934 年假臺南、鹽水、及屏東舉行演唱會，1935 年 2 月在臺南、嘉義、彰化、臺中、新竹、臺北舉行全省演唱會，由林進生伴奏，太平唱片、鄭有忠管弦樂團及臺中新報社主辦，同年 4 月中部大地震，林是好與鄭有忠管弦樂團舉行震災義演音樂會，演唱臺灣、日本民謠及〈野玫瑰〉、〈歸來吧！蘇連多〉，歌劇「風流寡婦」、「塞維利亞理髮師」選曲等西洋歌曲，〈望春風〉、〈雨夜花〉主唱人純純（劉清香）是其門人。林是好擅拉小提琴，爲臺籍婦女演奏小提琴之先進，曾任臺南管弦樂團第二小提琴手。

1935 年 6 月林是好東渡日本，學於關屋敏子、原信子，成爲藝能文化聯盟、演奏家協會及日本音樂文化協會會員，擔任日蓄唱片公司輕音樂團團長，演出各地，戰爭結束前，林是好輾轉前往中國東北，任職新京（今長春）交響樂團專屬歌手，1945 年戰爭結束後，林氏好與媳林香芸加入三民主義青年團長春、瀋陽、遼寧支團，一路演出，慰問國軍，1946 年 11 月上旬自東北返臺後，籌組「南星歌舞團」，自任團長（藝名林麗梅），副團長曾音人，顧問陳天順，11 月 13 日假臺南貴賓餐廳舉行成立記者會，1947 年與梅花歌舞團、林清輝等巡迴演出於製糖廠等地，「二二八事件」後，南星由臺中天外天張松柏接

手，1947 年 12 月 29 至 30 日臺灣省新生活運動委員會爲救濟蘭陽水災，假臺北中山堂舉辦林是好及林香芸歌舞發表會。1948 年林是好任職汐止中學、泰北中學及北投民眾服務社，後遷往新店安坑，創立「林是好歌舞研究所」，成立「林香芸舞蹈社」，1948 年擔任第五屆戲劇節慶祝大會籌備委員，同年 12 月 10 日參加臺灣省博覽會聯合表演，出席「推行新生活運動」促進會籌備會議，1954 年遷居北投定居，退居幕後。

在早期少數參與音樂建設之臺灣女性中，林是好似火鳳凰堅忍不屈、傲梅凜然佇立、風櫛雨沐、披風抹月地參與抗日活動，開演唱會推廣樂教，入山地采風，爲通俗音樂開先鋒，活動擴及全臺灣、中國東北及日本，是臺灣音樂歷史中，值得尊敬之先進之一。

林秋錦（1909～2000）

聲樂家。臺南市人，臺南女學校畢業，學於吳姑娘，1928 年赴上海準備進入上海音樂學院進修未果，1929 年留學東京日本音樂學校，參加東京日比谷公會堂主辦之「樂壇聲樂新秀演唱會」，樂評以「與眾不同的聲音」，參加 1934 年「鄉土訪問團」及 1935 年「震災義捐音樂會」演出。返臺後，擔任長老教會女學校音樂教師，1946 年擔任臺灣省文化協進會音樂文化研究會委員，1947 年任臺灣文化協進會第一屆音樂比賽評審委員，1948 年在臺北成立聲樂研習會，同年 11 月假臺北中山堂舉行林秋錦師生及秋聲合唱團音樂會，1949 年演唱於臺灣文化協進會第二次音樂發表會，1950 年擔任臺灣省行政長官公署交響樂團合唱隊特約歌唱家、隊長、兼指揮，1951 年任教臺灣師範大學音樂系，1954 年起兼任政工幹校音樂系教職，1976 年擔任臺南家政專科學校音樂科主任，退休後仍指揮長榮女中校友合唱團、中山教會及日語長老教會城中及天母兩教會聖歌隊，撰有《聲樂的研究》。

林祖茂

樂師，北管頭手弦。

林國清

廈門人，以木刻、石印及鉛字版等印本出版「歌仔冊」，封面印有「廈門大路邊門牌 21 號林國清發行」。

林彩紫

鋼琴家，日本帝國音樂學校畢業。

林清月（1883～1960）

臺南人，筆名林怒濤、不老、訴心蘭，幼學經牘，十四歲時進入日語傳習所，結業後受雇於總督府臺南醫院，十八歲入臺灣總督府醫學校，畢業後服務於「赤十字社（今紅十字會）臺灣支部醫院」（今鄭州路市立中興醫院前身）、臺灣病院（今臺灣大學醫學院附屬醫院），廿八歲在臺北大稻埕建昌街（日據時期稱「港町」，今貴德街）創設「宏濟醫院」，是爲臺灣綜合醫院之濫觴，對鴉片癮患者戒治研究最具心得，是臺灣研究鴉片戒治問題之先驅。

林清月爲標準歌謠迷，「凡歌必記，有聞必錄，時時歌唱以自娛」，行醫餘暇，自廈門引進〈山伯英臺〉、〈陳三五娘〉、〈呂蒙正〉等「

歌仔冊」，印行歌本販售，協助稻田尹研究臺灣歌謠，寫過〈老青春〉（鄧雨賢曲）、〈豈可如此〉（周添旺曲）、〈月夜花〉（陳明德曲）等流行歌，與張福星、陳君玉、廖漢臣、李臨秋、詹天馬等籌組「臺灣歌人懇親會」，並出任理事，稻江耆宿稱其爲「歌人醫生」，1945 年林清月擔任臺北市醫師公會首任理事長，同年 12 月再當選臺灣省醫師公會第一任理事長。1951年文化協進會歌謠委員會敦請林清月爲委員，歌星愛愛及作詞家李臨秋均受其指導，1952 年出版《仿詞體之流行歌》，1954 年12月將搜得歌謠近千首出版爲《歌謠集粹》，其他有《歌謠小史》、《臺灣民間歌謠集》、《臺灣歌謠拾零》、《警世民歌》等論述刊於《臺灣文化》、《臺北文物》、《臺灣風物》，對臺灣通俗歌曲之發展，供獻猶多。

林祥玉
　　南管樂師，廈門人，清末民初在臺北館閣教曲。

林莊泰
　　宜蘭老歌仔戲表演家，多山班班主，別號憨趒仔旦。

林博秋（1920～1998）
　　劇作家，桃園人，1936年赴日就讀明治大學政治經濟科，對文學、戲劇興趣濃厚，「蘆溝橋事變」後，日本青年大量投入中國戰場，日本演劇界頓時人才短缺，使林博秋有機會進入東寶劇團擔任助理導演，1940 年進入新宿「紅風車」劇場文藝部從事現代戲劇創作，有代表作「香蕉與皮包」等。1943 年皇民劇盛行時期返臺組織桃園雙葉會，同年 2 月 22 日假臺北公會堂演出簡國賢編劇，其導演之舞臺劇「阿里山」，呂赫若曾參加演出並演唱江文也創作歌曲，頗得好評。林博秋參與《臺灣文學》編務，擔任「厚生演劇研究會」導演，1945 年 9 月 29 日人座劇團假臺北中山堂演出之臺語話劇「醫德」和「罪」，即由其與張多芳編導。

林博神
　　樂師，亂彈班「福榮陞」文場頭手弦，劉榮錦等俱出其門。

林森池
　　1946 年擔任臺灣省文化協進會「音樂文化研究會」委員，1949 年 4 月 18 日參加張彩湘鋼琴專攻塾第二次音樂會演出，1950 年在臺南創辦「善友管弦樂團」，有團員三十餘人，1953 年演於臺南，1954 年演於臺中，1957 年爲女高音許雲卿音樂會伴奏於臺中東海戲院，1957 年演於臺南教育館音樂會，1958 年假臺南成大禮堂演出第九屆演奏會，1959 年假臺南成大禮堂演出第十屆演奏會。

林登波
　　戲班班主。桃園人，1918 年與大稻埕簡元魁在桃園組織「永樂社」查某戲班，招募貧家女學習藝姐曲，一年後在桃園大廟口演出「文昭關」、「四郎探母」、「空城計」、「玉堂春」、「武家坡」、「迴龍閣」等戲，頗獲好評，隨後在臺北「新舞臺」、基隆顏家、新竹北埔姜家、彰化「北斗劇場」、臺南「樂仙樓」、「屏東劇場」等地演出，改名「

鳳舞社」後移往大稻埕演出，1921
年再改組爲「天樂社」，表演家有月
中桂（老生）、紅豆（青衣）、玉如
意（花旦）、丹桂（公末）、石中
玉、一字金、早梅粉、清華桂、粉
薔茹、九齡雪等。又在桃園組織客
家歌仔戲班「江雲社」，1928 年與
張雲鶴、李松峰引用日本東京「市
村座」澤村訥子「眉問尺」手法，將
舞臺不易演出之「投水」、「雷電交
加」等場景拍成電影，戲至該段
時，放下布幕插映該段影片，稱以
「連鎖劇」，大受歡迎，是歌仔戲演
出形式之創舉。

林善德

　　聲樂家，東洋音樂學校畢業，
1946 年擔任臺灣省文化協進會「音
樂文化研究會」委員。

林進生（1901～1960）

　　鋼琴家、教育家，生於高雄縣恒
春區車城鄉統埔村，祖籍廣東梅
縣，幼隨家人遷移後山，定居臺東
廳臺東街寶桑里，1916 年臺東公學
校畢業後，考取臺北師範學校，
1920 年臺北師範學校畢業，返鄉任
教於馬蘭、火燒島（綠島）、臺東等
公學校。考取東京國立音樂學校
後，赴日專攻鋼琴，1934 年參加「
暑假返鄉鄉土訪問團」，1935 年「
震災義捐音樂會」返臺演出各地，
爲林是好演唱會伴奏，1938 年演出
於「臺南出征將兵遺族慰問演奏紀
念會」，1941 年任教臺南長榮中
學，開辦小學生鋼琴班，培育音樂
人才。1945 年 12 月 25 日擔任光復
後省立臺東女中第一任校長，經營
校務於篳路藍縷中，林進生宅心仁
厚，律己甚嚴，要求教師必須全天

到校，不與學生脫節，五育並重
外，組成校內合唱團、管樂隊、話
劇社等，對外公演，深得社會好
評。1946 年擔任臺灣省文化協進會
「音樂文化研究會」委員，1947 至
1951 年間任臺灣文化協進會第一至
四屆全省音樂比賽評審，1955 年 7
月奉調臺灣省教育廳視察，畢生奉
獻音樂、教育界，著有貢獻。

林達標

　　臺灣坊間歌冊除翻印自廈門者
外，編歌者大都有名可稽，林達標
即其一。

林嘉輝

　　北管藝人，咸同間活動於新竹等
地。

林漢璋

　　臺灣坊間歌冊除翻印自廈門者
外，編歌者大都有名可稽，林漢璋
即其一。

林綿隆

　　日據時期，傳統戲劇、樂器悉被
禁演、禁奏，1936 年陳君玉、陳秋
霖、蘇桐、林綿隆、陳水柳（陳冠
華）、潘榮枝、陳發生（陳達儒）等
以改良樂器爲由，向皇民奉公會
會長三宅提出組織「臺灣新東洋
樂研究會」要求，終獲准可。蘇
桐以留聲機發聲器接合長柄喇叭製
成新型鐵製胡琴，陳君玉與陳秋霖
手製大型南琵，以爲低音樂器……
等，爲民族文化傳承殫心戮力，殊
屬不易。

林維朝

　　秀才，新港人，新港文昌祠及登

雲書院因樂生難覓，林維朝乃取《尚書》「益稷篇」:「簫韶九成，有鳳來儀」之意，創「鳳儀社」於清光緒年間，平日彈唱自娛，祭孔時擔任樂生，迄今已有百年歷史。

林趕（1921～？）

宜蘭淇武蘭老歌仔戲班表演家，以三花見長。

林澄沐（1909～1961）

聲樂家、醫生。臺南關廟人，祖籍福建省海澄縣板尾鄉錦里社，1927 年臺南長榮中學畢業，1928年赴日就讀京都同志社中學，1929年就讀中國燕京大學，1932年再赴日本昭和醫科大學，同時學習聲樂於日本東京東洋音樂學校。林澄沐擅吉他，常與陳清忠、陳溪圳、陳瓊琚、張基成、郭青年、柯設階、林國彥、黃文苑、郭頂順等討論音樂，參加1934年「鄉土音樂訪問團」及 1935 年「震災義捐音樂會」演出，1936年在日參加莫札特歌劇演出，1938 年東京昭和醫科大學畢業，1939年參加臺灣同鄉會「慶祝日本紀元二千六百年」演奏會，1940 年在東京開業（耳鼻喉科），1941 年 11 月獲日本每日新聞社和NHK廣播公司第十二屆日本全國音樂比賽大會男高音首選，1955 年 3月 24 日假臺北雙連禮拜堂舉行讚美禮拜獨唱會，1957 年 9 月在東京銀座山葉會館舉行獨唱會，天野和子伴奏，1960年假臺北國際學舍及臺中、臺南、嘉義、高雄舉行巡迴演唱會，是林澄藻之弟。

林澄藻（1899～1973）

音樂教師。臺南關廟人，祖籍福建省海澄縣板尾鄉錦里社，1917年臺南長榮中學畢業，留學早稻田大學政經系，1927年學成回國，1928年擔任長榮中學英文、歷史、算術及音樂教師，指導該校合唱隊、口琴隊及管樂隊，1935年參加「震災義捐音樂會」演出，戰後擔任長榮中學董事，1945年任職臺南美國新聞處圖書館，太平境教會聖歌隊指導，是林澄沐之兄。

林豬清

小梨園班主，新竹人，該班唱唸皆泉音，1910年間活躍於臺南、新竹各地。

林樹興（1920～？）

1940 年畢業於臺北第二師範學校，擅風琴、鋼琴，1949年擔任新竹省立師範學校音樂教師，後任教大同中學，1858 年 5 月曾假臺北中山堂舉行第二屆學生音樂會。

林錫輝

作曲家。臺南師範演習科畢業，1920 年月眉潭及新港合併為新港庄，有〈新港庄歌〉一首，由土田義介作詞，林錫輝作曲。

林錦盛

亂彈表演家。埔里人，戰前童伶出身，新美園表演家。擅唱「探五陽」中之劉唐，「打登州」之程咬金，及福路「李逵磨斧」等戲。

林聲翕（1914～1991）

作曲家，指揮家。廣東新會人，負笈上海國立音樂專科學校，隨黃自學習作曲，1935年畢業於國立上海音專，戰亂避居香港，1941年香

港淪陷，轉赴重慶任教國立音樂院，指揮重慶中華交響樂團演出各地。1950 年定居香港，首創「華南管弦樂團」並親任指揮，從事作曲、樂教，編輯《樂友》雜誌，舉辦音樂會、唱片欣賞會，著述及翻譯工作等。林聲翕創作等身，1932 年寫下抗戰歌曲〈滿江紅〉，1938 年創作〈野火〉和〈白雲故鄉〉，廿世紀四〇年代開始創作管弦樂曲，1972 為黃自〈長恨歌〉所缺樂章補遺，1989 年假美國三藩市戴維斯音樂廳指揮三百人合唱團演唱完整十樂章〈長恨歌〉，1983 年因日本篡改侵華歷史噙淚寫成管弦合唱曲〈抗戰史詩〉，1987 年為臺北國立文化中心國家音樂廳建成揭幕創作〈獻堂樂〉，同時演出大型合唱交響詩〈中華頌歌〉，出版《輕舟集》等。林聲翕以天地古今中華正氣為法，一生貢獻中國音樂，四十年未曾稍歇。

林麗梅

即「林是好」，見「林是好」條。

林鶴年（1914～1994）

聲樂家。出身霧峰林家，幼習經書及文章、楹聯、詩詞，從師櫟社竹山先生。1932 年 5 月在臺中成立「蝴蝶演劇研究會」，曾在臺中樂舞臺、員林舞臺及彰化座演出「復活的玫瑰」、「誰之過」、「良心」、「為何故」、「飛馬招英」等劇。臺中一中畢業後，負笈日本東洋音樂學校，主修聲樂，1941 年春在日本青年館舉行演唱會，1942 年藤原義江歌劇團聘為男中音，參加國家劇院公演，曾在日本天皇御前演唱，太平洋戰爭結束後，擔任麥克阿瑟統帥司令部軍團部慰問歌手兼團長。1946 年返臺自組「鶴林歌集」，為中部最早樂集之一。1947 年組織「臺中市音樂協會」，曾任臺中師範、臺中農學院（現中興大學）教授、中國廣播公司顧問，三軍軍樂委員。歷任臺中縣第一、三、五屆縣長，作有〈臺中市歌〉、〈臺中縣歌〉、〈母忘在莒歌〉及歌曲集兩套，致力推展臺中縣政及音樂教育不遺餘力。

杯底不可飼金魚

創作歌曲。戰後臺灣百廢待舉，惟接收工作人謀不臧，又發生「二二八」不幸衝突，時人深陷不安，呂泉生於是寫下寬豁、豪邁之飲酒歌〈杯底不可飼金魚〉，有意以「好漢剖腹來相見」心聲，表達不分地域，攜手合作，同心建設臺灣之嚴肅立意，用心可感。1949 年 4 月由呂泉生親自發表於臺北音樂文化研究社第二次音樂會。

板

即「手板」，以兩木片緊箍編聯，主要在控制節奏及協助指揮，由頭手鼓掌握，用以點拍，並控制唱腔速度，地位重要，與頭手鼓合稱「鼓板」，北管及佛教寺院用為節奏樂器（法器）。

板式

戲曲音樂中，板式與劇情發展及感情變化密切相關，有一定規律，板腔體唱腔中，板式具有一定節奏、速度、旋律、句法特點，如慢板、二六、快板、流水、散板等，皆由某種基本板式（如原板）衍變而來。

板胡

擦撥樂器，音箱製以椰殼或木，薄桐木板面，烏木或紅木琴杆，張二弦、馬尾竹弓，又名「椰胡」、「秦胡」、「胡呼」、「大弦」、「瓢」等，明末清初隨梆子腔興起而流行，音色明亮高亢，適於表現熱烈奔放情緒，地方色彩濃厚，除用於獨奏及合奏外，亦多用爲地方戲劇伴奏。

板面

歌仔戲文場所用三弦又稱「板面」，見「三弦」條。

板眼

節拍術語，強拍以擊板表示，稱爲「板」，弱拍與次強拍以鼓點眼，稱爲「眼」，合稱「板眼」。

板鼓

即「單皮鼓」，北管武場及歌仔戲節奏樂器。又稱「皮鼓」、「單皮」，鼓框製以堅木，一面蒙皮，無固定音高，除爲唱腔擊拍及渲染氣氛外，常以不同鼓點配合表演家動作，烘托人物表情，起指揮樂隊作用，鼓樂合奏中也可獨奏。

板調

客家民歌形式俗稱。

板橋音樂會

音樂團體，由板橋青年團組成。

松山福安郡西樂社

日據時期西樂團之一，與北港美樂帝樂團並稱日據時期最佳西樂團。

松井須磨子

日籍表演家，1914 年 10 月 2 日演於臺北朝日座劇場。

松居桃樓

日籍戲劇指導。應臺灣演劇協會之邀來臺，任職臺灣總督府情報部，推動皇民化運動，限制傳統戲曲活動，曾與中山侑、瀧澤千繪子等指導「興南新聞演劇挺身隊」皇民化戲劇演出，主編多種皇民化文藝刊物，1942 年 1 月發表《臺灣演劇論》於《臺灣時報》。

杵音

1922 年 3 月張福興受臺灣總督府內務局學務課委托，赴臺中州新高郡日月潭做水社化番民歌調查，爲期十五天，同年 12 月臺灣教育會出版其調查報告《水社化番的杵音與歌謠》，包括有歌謠十三首與杵音兩首，歌詞均附日文假名注寫山地話拼音及意義說明。

杵音節奏譜

1922 年 3 月張福星應臺灣總督府內務局學務課委托，赴臺中州新高郡日月潭水社采集化蕃音樂，得有〈出草歌〉等民歌十三首，及杵音節奏譜二首。

杵歌

《諸羅縣志》記「杵歌」云：「以巨木爲臼，四尺、高二尺許，凹如鍋，空其底，之如桶。旁竅三、四孔，便轉移。杵軮易手，左右上下，按節旋行，或歌以相之。將旦，村舍絡繹丁東遠揚，若疏鐘清磬，客驟聽者、不辨爲何聲。」

日月潭邵族樂歌，演奏時，由男女七人分持大小、音高不一之樂

杵，圍成圓陣，中置石臼一，參差擊作「咚咚」聲，1922 年 3 月張福星應臺灣總督府教育會之托，赴日月潭做爲期十五天的水社化番民歌調查，得有〈出草歌〉等民歌十三首，及杵音節奏譜二首，寫成《水社化蕃杵の音と歌謠》一書，1922 年 12 月 25 日，由臺灣教育會出版，其中〈杵歌〉曾由勝利唱片公司灌製唱片發表。布農族部落中正一村亦有此歌。

杵樂

布農族以長短及粗細不同木杵，層節式敲擊石板或屋外大石塊，發生聲響爲樂，過去曾將粟米置於石板上，藉木杵撞擊使之脫殼，如今純作樂器演奏用，族人稱其爲「turtur」，通常以六至十隻木杵合奏杵樂，奏時圍成圓圈，男女不拘，演奏者左手在上，握杵上端，右手執下端，由祭司 lisigulusan（現由領奏者）撞擊石板四次後，依一定模式此起彼落地在時間差內，產生複音及複節奏現象演出。

武旦

傳統戲劇中精通武藝女性行當，分短打武旦及長靠武旦兩類。短打武旦著短衣，一般不騎馬，重武功及說白，打出手，如「打焦贊」裡的楊排風，「泗州城」的水母，「打店」的孫二娘，「無底洞」的白鼠精，「搖錢樹」的張四姐，「三岔口」的店主婆等；長靠武旦頂盔貫甲，一般都騎馬，手持刀，又稱「刀馬旦」，須武功好，做工、說白、工架亦重要，如「穆柯寨」、「穆天王」、「破洪州」裡的穆桂英，「佘塘關」的佘賽花，「棋盤山」的竇仙童，「三休樊梨花」的樊梨花，「珍珠烈火旗」的雙陽公主，「扈家莊」的扈三娘等。

武生

擅長武藝男性行當，分長靠武生、短打武生及翻撲武生三類。長靠武生著靠，戴盔，穿厚底靴，持長柄武器，須武功好，有大將氣度，有些戲還要求細膩表演，並有一定唱唸功夫，如「長板坡」、「借東風」、「回荊州」裡的趙雲，「挑滑車」的高寵，「戰冀州」、「反西涼」、「戰渭南」、「兩將軍」、「賺歷城」的馬超，「百騎劫魏營」的甘寧等；短打武生著短衣褲，用短兵器，身手矯健，如「惡虎村」、「落馬湖」、「連環套」裡的黃天霸，「打店」、「打虎」、「獅子樓」的武松，「三岔口」的任堂惠，「四傑村」的余千，「夜奔」的林沖，「武文華」的萬君兆，「一箭仇」的史文恭，「獨木關」的薛禮，「鐵籠山」的姜維，「艷陽樓」的高登，「金錢豹」的豹子精，「狀元印」的常遇春、「四平山」、「晉陽宮」的李元霸等；翻撲武生不說話，專翻跟頭，以跌撲爲主。

武洛社頌祖歌

黃叔璥《臺海使槎錄》中收有〈武洛社頌祖歌〉一首，以蕃音記寫歌詞，漢文註其意。如「鎮唎鳥留岐跌耶」即「我祖先能敵傀儡」之意。

武陵春

天樂社藝姐班表演家，以生、旦見長。

武場

戲劇樂隊有文、武場之別，旋律性樂器爲文場，單皮鼓、檀板、大鑼、小鑼、大鐃拔、堂鼓、水鑔、撞鐘、鼓板、大鑼、小鑼、鐃鈸、響盞等節奏性樂器爲武場，由打鼓佬掌握並調節節奏、烘托場上情調、氣氛，還能描繪環境如風聲、雷聲、水聲等，與演唱者搭配，凡戲劇情緒轉折、環境變化、舞臺節奏連貫，莫不有賴武場渲染與發揮。

武廟祭祀

臺人敬關羽如敬孔聖，民間信仰尤誠，全島有關廟千座以上，一般寺廟亦奉爲側神祭祀。臺南武廟建於武廟街，1690 年重修，三進三開間，高大厚重，氣勢雄偉，俗稱「大關帝廟」，以關平、周倉、觀音、韋陀天、十八羅漢、火德星君、三界公、土地公、註生娘娘、地母、達摩、目蓮、侍女、伽藍佛、日老公等配祀，立有關帝三代祖先及功臣牌位，據傳永曆末年由官民卜地庀材，集資興建，間有臺灣知府楊廷理等多次修葺。武廟祭祀多在祭孔後一、二日舉行，用樂及樂器與文廟同，樂分第一章迎神「格平之章」，第二章初獻「馴平之章」，第三章亞獻「俠平之章」，第四章終獻「靖平之章」，第五章撤獻「彝平之章」，第六章送神「康平之章」，第七章望燎「蔚平之章」等，第四章配有舞蹈。

泣顏回

北管吹譜曲牌之一。

河北金榜

亂彈戲「梆子腔」扮仙戲劇目。

河北封王

亂彈戲「梆子腔」扮仙戲劇目。

河南調

歌仔戲音樂曲調。

河瀨半四郎

日據時期臺北第二中學校長，艋舺共勵會會長，1931 年與李金土合辦臺灣首次「全島洋樂競賽大會」，引發「米粉音樂」論戰，艋舺共勵會曾多次主辦李金土室內樂音樂會。

河邊春夢

流行歌曲，周添旺作詞，鄧雨賢作曲。日據時期，臺灣創作歌謠受制日人高壓政策，不敢傾訴內心忿怒，不敢反映社會現象，所作多是凄雨愁風、落花冷月、苦情悲嘆或淚濡衣襟之灰色歌曲，〈河邊春夢〉即其中之一。日本軍閥陷入戰爭泥沼後，爲激勵民氣，曾改此曲爲時局歌曲〈新生之花〉。

法事戲

道士做完功德後多演「目蓮救母」、「孟姜女」等法事戲，招魂煉度時，又與地方戲劇配合，唱歌仔戲、北管、南管等戲曲，所用樂器與該項劇種同。

法師調

六龜地區福佬傳統歌曲之一。

法場換子

北管劇目之一。

法蘭西洋娃娃

創作兒歌，周伯陽作詞，呂泉生配曲，1958 年 12 月 31 日發表於《新選歌謠》84 期。頗有異國情調及童謠趣味性，詞曰：

（一）
我的洋娃娃，法蘭西洋娃娃，
一雙藍色的眼睛，可愛的嘴巴，
好像白雪的肌膚，美麗的金髮，
你是我的好朋友，法蘭西洋娃娃，
站在桌子上，看見窗外的玫瑰花。

（二）
我的洋娃娃，法藍西洋娃娃，
花都巴黎的舞女，芭蕾舞娃娃，
乘著玩具金輪船，渡過銀浪花，
你是來自法藍西，法藍西洋娃娃，
站在桌子上，想起巴黎的玫瑰花。

油加利

日據時期俳句雜誌，臺北油加利社發行，1921 年創刊，山本昇主編。

治病咒咀歌

布農族歌謠 pisitako，演唱方式有呼喊、朗誦、獨唱、重唱、二部及多聲部合唱唱法等數種，旋律與弓琴、口簧泛音相同，速度中庸，曲調平和。

治病歌

臺灣原住民歌謠。

爬樹歌

布農族歌謠，演唱方式有呼喊、朗誦、獨唱、重唱、二部及多聲部合唱唱法等數種，旋律與弓琴、口簧泛音相同，速度中庸，曲調平和。

牧童情歌

藝術歌曲，高山作詞，沈炳光作曲。

物產歌

童謠，見東方孝義《臺灣習俗》。

物體隨波逐流時之歌

阿美族民歌，旋律優美，音域較寬，熱情充滿活力，一般唱用於餵牛、上山、除草、飲酒時。

狀元樓

流行歌曲，歌仔戲吸收為其曲調。

狗叫

鑼器，南音「下四管」樂器。

狐狸洞

布農族童謠，布農語稱為「lak kukung」。

狐狸練劍新歌

俗曲唱本，嘉義捷發出版社刊行。

玫瑰玫瑰我愛你

電影主題曲，國泰影業公司電影「天涯歌女」插曲，吳村作詞，陳歌辛（1914～1961）作曲，姚莉主唱，「七七事變」前隨電影來臺放映，風行一時。1954 年香港永華影業公司再拍為歌舞片，編劇姚克，導演屠光啓（1914～1980），李麗華、羅維、陳琦、楊志卿、吳景平、岳麟、吳家驤、姜南、高寶樹、劉恩甲、陳榴霞、朱錦雯、李翰祥等參加演出。

玫瑰花

創作兒歌，周伯陽作詞，楊兆禎配曲，1957 年 7 月入選「臺灣省文

化協進會」童謠徵選第一名。

知足歌

俗曲唱本，臺北光明社刊行。

社會娛樂歌

俗曲唱本，嘉義捷發出版社刊行。

社會教化新歌

俗曲唱本，新竹竹林書局刊行。

社會運動歌曲

1895 年日人據臺後，欺壓臺灣同胞，引起臺人激烈反抗，由於臺人武力不精不足，抵抗外侮過程中，曾有重大犧牲，改採非武裝抗日路線後，謝星樓的〈臺灣議會設置請願歌〉(1923)、蔡培火的〈臺灣自治歌〉(1924)、〈咱臺灣〉(1929)、李金土的〈農民謠〉(1931)、蔡培火的〈新民報社社歌〉(1932)、〈美臺團團歌〉(1933)、臺灣文藝聯盟的〈臺灣青年歌〉、〈愛鄉曲〉(1934)、蔡培火的〈賑災慰問歌〉(1935)、陳逸松的〈競選歌〉(1935)、黃得時的〈美麗島〉(1945)、發自北平的〈為臺灣〉(1946)等社會運動歌曲，不但忠實地記錄日據時期臺灣民族自覺運動中風動草偃的歷歷過程，也是臺灣最早之臺語創作歌曲。

社會覺醒歌

臺灣歌仔，見於歌冊。

社樂舞生

清朱仕玠《小琉球漫志》(1765)卷八「番鄉賓」云：「二十八年，予在鳳山學，值行鄉飲酒禮之候，有下淡水社樂舞生趙工孕者，年幾七十，甚誠樸，頗解為帖括。左右鄰里呈學保舉鄉賓，予嘉其意，牒縣；時邑令為無錫王公瑛，曾給以匾額。額有『社樂舞生』等字，復呈學求去『社』字；同於齊民之意，以見國家文德之涵濡深且遠矣。」

社戲

《諸羅縣志》「漢俗·歲時」：「中秋祀當境土神，與二月二日同，仿秋報也，四境歌吹相聞，謂之社戲。」

雲林斗六堡 8 月 15 日祭當境土地福神，由首事鳩金備辦祭品，張燈演戲，山橋野店，歌吹相聞，謂之「社戲」。

祀典

長笛奏鳴曲，江文也作品第 17 號，1937 年 5 月巴黎國際音樂節演出江文也〈白鷺的幻想〉、〈臺灣山地同胞歌〉及長笛奏鳴曲〈祀典〉，巴黎廣播電臺曾做實況轉播。

空

即「過門」，歌仔戲內臺時期有此唱法流行。

空房相君

流行歌曲，陳達儒詞，鄧雨賢作曲(1941)。

空門

決定唱奏調高及宮調系統之方法。南曲用「五空」(今 G 調)、「四空」(今 F 調)、「倍思」(今 D 調)及五空四伬(今 C 調)四大宮調，統稱「管門」或「空門」，俗稱「調門」。北管音樂包括樂種較多，定調

方式多樣，鼓吹樂以主奏樂器嗩吶定調，以嗩吶音孔全閉音爲調高，並爲調名，稱某某管，如嗩吶音孔全閉時，所得音當「士」時，稱爲「士管」。福路椰胡以「合尺」五度音程定弦定調，西皮戲曲京胡以「士工」五度音程定弦定調，二黃唱腔調門爲「合ㄨ」。

空城計

老生戲，亂彈班「西皮」墊戲，演於正戲結束或開演前，篇幅較小，表演家較少。

空牌

北管鑼鼓曲，不必依附身段、曲牌而單獨存在，由數段鑼鼓樂段組成，以「小鼓」領奏，各樂段可隨意抽換、反覆、循環，由小鼓鼓介指揮過程，有新、舊之分，「舊空牌」爲福路鑼鼓曲，「新空牌」爲西皮鑼鼓曲。

罔市

即日據時期臺灣最負盛名之藝妲王香禪，見「王香禪」條。

臥箜篌

1973 年 2 月 25 日，何名忠、魏德棟等人發起成立「中華民國樂器學會」，從事國樂器改良與創新，有新制「臥箜篌」等。

芭蕉怨

聲樂曲，李中和作品。

花外流鶯

電影主題曲。香港大中華電影企業有限公司電影，鳳凰影業公司攝製，1948 年首映，洪謨編劇，方沛霖（？～1947）導演，曹進雲攝影，周璇（1918～1957）、嚴化（1918～1954）、李露玲、胡小峰、蒙納、徐莘園、陳煥文、夏蓮、艾凡、文燕、高第安、鄧楠、但慶棠、但薇、何平、方圓演出，同名主題曲由陳式（即陳蝶衣，1909～）作詞，陳歌辛（1914～1961）作曲，周璇主唱，來臺放映後，風行一時。

花旦

傳統戲劇中性格開朗活潑，動作敏捷伶俐之年輕女子行當，唸白爽脆，身段靈活俏皮，一般著短衣短裙，以作工及說白爲主，如「紅娘」裡的紅娘，「打櫻桃」裡的平心，「花田錯」的春蘭，「春草闖堂」的春草，「紅鸞禧」的金玉奴，「得意緣」的狄雲鸞，「拾玉鐲」的孫玉姣，「櫃中緣」的劉玉蓮，「鳳還巢」的程雪娥，「釵頭鳳」的唐蕙仙，「梅玉配」的蘇玉蓮，「二度梅」的陳杏元等屬之。

花好月圓

電影主題曲。1925 年神州影片公司電影，陳雲編劇，裘芑香導演，丁子明、李萍倩、原俠綺、黎明輝、嚴上工演出，「七七事變」前，同名主題曲隨電影來臺放映而風行臺灣。

花花世界勸善歌

通俗歌謠，1930 年前後，臺灣歌謠創作及改編者輩出，新歌源源不斷，甚至有爲廈門書局翻印者，除歷史故事、民間傳奇外，更有記敘當時社會事件及勸化歌謠等，〈花花世界勸善歌〉即其中之一。

花前秋月

流行歌曲，周添旺詞曲，愛愛主唱，古倫美亞唱片曾灌錄爲唱片發行。

花胎病子歌

俗曲唱本，臺中文林書局刊行。

花衫

傳統戲劇中，集青衣之端莊嚴肅、花旦的活潑開朗，武旦工架於一身的旦行行當，唱、唸、作、打並重，王瑤卿所創，著名花衫戲有「貴妃醉酒」、「霸王別姬」、「廉錦楓」、「花木蘭」、「太眞外傳」、「西施」、「洛神」、「天女散花」、「穆桂英掛帥」、「紅拂傳」、「沈雲英」、「碧玉簪」、「風流棒」、「梅妃」、「英臺抗婚」、「謝小娥」、「乾坤福壽鏡」、「漢明妃」、「林四娘」、「香羅帶」、「霍小玉」、「杜十娘」、「荊釵記」、「魚藻宮」、「紅樓二尤」等。

花宮怨

歌仔戲調。

花瓶記

徽戲劇目，保存於臺灣亂彈吹腔戲武戲中，即「十八寡婦」。

花園童謠歌曲集

童謠集，周伯陽編，啓文出版社出版（1960）。

花園裡的洋娃娃

創作兒歌，周伯陽作詞，蘇春濤作曲，作於 1948 年，1952 年 3 月刊於《新選歌謠》第 3 期，單純，抒情，臺灣家喻戶曉之創作童謠，詞曰：「妹妹揹著洋娃娃，走到花園來看花，娃娃哭了叫媽媽，樹上小鳥笑哈哈，妹妹揹著洋娃娃，走到花園來看花，娃娃哭了叫媽媽，花上蝴蝶笑哈哈。」

花園裡的運動會

創作兒歌，曾辛得作品，1955 年 5 月 1 日發表於《新選歌謠》第 41 期，曾辛得推廣樂藝不遺餘力，對樂教貢獻殊多。

花會呈

木刻本，閩南語俗曲唱本。

花會歌全歌

潮州俗曲唱本，3 冊 6 卷。

花鼓陣

迎神隊伍陣頭，通常以大鼓搭配嗩吶、鑼鼓等，亦有純以大鼓及鑼，加入拋鼓槌、換位等動作之表演性陣頭。

花鼓舞曲

1956 年中廣國樂團設作曲室，由周藍萍、楊秉忠、林沛宇、夏炎負責作曲，〈花鼓舞曲〉等皆作於此時期。

花鼓調

錦歌花調仔、雜歌。
歌仔戲「車鼓體系」曲調。

花蓮港

西北電影公司電影，唐紹華編劇，何非光導演，沈敏、淩之浩、王珏主演。描寫臺灣山地少女與平地醫生戀愛故事，1948 年 5 月 28 日外景隊來臺攝於霧峰、花蓮等

地，由朱永鎮邀請阿甫夏洛穆夫 Aaron Avaschalomov 及劉雪庵以臺灣原住民音樂及臺灣民謠譜寫背景音樂，由上海兩大交響樂團演奏，是原住民音樂及臺灣民謠首次出現國片，1948 年在臺灣及洛杉磯中國戲院首映，頗受歡迎，其中〈出草歌〉、〈我愛我的妹妹呀〉等歌曲流行一時。

花蓮港音樂研究會
1943 年成立於花蓮，郭子究擔任講師。

花蓮港廳蕃人音樂的考查
原住民音樂論著，本新市撰，臺北理蕃之友社出版（1934）。

花調仔
錦歌雜歌稱以「花調子」，〈紅繡鞋〉、〈白牡丹〉、〈花鼓調〉、〈送歌〉、〈紫茉歌〉等歌屬之。

花燈百戲名
俗曲唱本，潮州李萬利刊本，1 冊 1 卷。

初一朝
客家「九腔十八調」之一。

初刈祭
原住民祭儀，伴有歌舞音樂。

初刻花會新歌
俗曲唱本，國立中央圖書館臺北分館藏道光七年（1827）刻本。

初戀女
電影主題曲，藝華影業公司電影「初戀」插曲，徐蘇靈編導，張翠紅、李紅、徐蘇霞、關宏達主演，戴望舒原詞，陳歌辛（1914～1961）改詞並作曲，陳歌辛主唱，隨電影來臺放映風行一時。

迎神
管弦樂曲，郭芝苑作曲，發表於 1969 年 12 月。

迎送神
原住民祭儀，伴有歌舞音樂。

迎新年
鑼鼓樂，周藍萍作曲，夏炎編配，迎春氣氛濃郁，樂情歡悅熱鬧。

迎賓歌
泰雅族歌謠。

迎戰神舞
鄒族男性舞蹈，載歌載舞形式表演。

迎頭板
即「頭板」，唱詞中第一個出現之強拍，為一種正規節奏。

近江富士
音樂舞臺劇。1945 年 2 月 2 日吳成家組織「臺灣音樂文化研究會」，假臺北公會堂（今中山堂）演出石原紫山導演，小野清通作詞，吳成家作曲之三景音樂舞臺劇「近江富士」。

邵十洲玉樓春全歌
俗曲唱本，潮州瑞文堂藏版、李萬利刊本，3 冊 14 卷。

邵元復

琴家，光復後來臺，推廣琴學不遺餘力。

邵族音樂

有認邵族爲阿里山鄒族一支，有認其與布農族有密切關係，有列其爲平埔族，更有以其係介於原住民與平埔族間之「化番」，鳥居龍藏命其族名爲 Saou，列爲高山九族之一，李方桂等以邵族稱「人」爲「邵」Thao，族名自此定焉。邵族由審鹿、貓欄、水社、頭社等四社形成，道光二十六年（1846）劉韻珂勘查水沙連四社，有人口約千人，光緒年間漢人入侵後，魚池審鹿社族人移居東北方約三十里處新興庄，貓欄社徙居北方二十餘里處小茅埔，水社遷至北方大茅埔、石印、竹湖等地，頭社移居南畔山下，日據初期，原四社地俱成漢人村庄。1919 年日月潭發電工程開工，石印邵族被迫遷居卜吉與漢人雜居，邵族漢化雖深，其固有語言、傳統風俗保存仍多，惜其人口稀少，有關古老傳說、來臺時間、發源、遷徙等被探討較少。邵族長期受漢族影響，音樂大致以五聲音階構成，單音唱法。1922 年張福興受臺灣總督府內務局學務課委托，赴日月潭做爲期十五天的水社化番民歌調查，同年 12 月臺灣教育會出版其調查報告《水社化番的杵音與歌謠》，包括歌謠十三首與杵音兩首，歌詞均附日文假名山地話拼音及意義說明，有〈慶祝落成之宴會歌〉、〈歡迎來游之歌〉、〈找船歌〉、〈歡迎歌〉、〈耕作歌〉、〈聽鳥聲而同來〉、〈親睦歌〉、〈出草歌〉、〈追擊敵番之歌〉、〈看護祖父之歌〉、〈凱旋歌〉、〈酬神歌〉、〈拔牙歌〉、及〈杵音之一〉、〈杵音之二〉等。

邱木村

宜蘭下浪頭查某囝班戲先生。

邱火榮

樂師。彌嬌北管劇團司鼓，兼習京劇與亂彈戲。

邱坤光

客家音樂家。臺中東勢人，自幼愛唱客家老山歌、山歌仔、平板及小調，雖近百耄齡，仍常携孫小十餘人參加匠寮文化節等活動演出。

邱阿源（1912～？）

宜蘭二結老歌仔戲班表演家，擅旦角。

邱海妹

北管戲表演家，擅老生。

邱捷春

作曲家，東京藝術大學作曲系畢業，作有歌劇〈屈原〉及〈鋼琴協奏曲〉，1958 年 3 月返臺，教理論作曲於臺北武漢大旅社。

邱清壽

臺灣坊間歌冊除翻印自廈門者外，編歌者大都有名可稽，邱清壽即其一。

邱創忠

日據時期，桃園音樂會主事。

采桑

北管聲樂曲調之一，源自明清江淮小調。

采桑曲

聲樂曲，朱永鎭作品，韋瀚章詞。

采茶歌

連橫《雅言》云：「竹枝、柳枝之詞，自唐以來久沿其調，而臺北之〈采茶歌〉，可與伯仲。采茶歌者，亦曰襃歌，爲采茶男女唱和之辭，語多襃刺，曼聲宛轉，比興言情，猶有溱洧之風焉。」

東勢客家民歌。

呂泉生改編歌曲，1953 年 10 月 31 日以「鐵生」筆名發表於《新選歌謠》第 22 期。

采茶戲

流行於客家地區，由山歌小曲，民間歌舞和采茶小唱發展而來，集贛南、粵北采茶之本，取廣東漢劇、京劇表演形式之長，唱腔借鑒粵北韶關、梅縣、湛江，贛南安遠九龍山茶區采茶，在繼承傳統和發展藝術實踐中，集諸家之長，樹自家之風，逐步形成劇種。連雅堂《臺灣通史》卷 23「風俗志」云：「演劇爲文學之一，善者可以感發人之善心，惡者可以懲創人之逸志，其效與詩相若，而臺灣之劇尚未足語此。臺灣之劇一曰亂彈，傳自江南，故曰正音，其所唱者大都二黃、西皮，間有昆腔，今則日少，非獨演者無人，知音亦不易也。二曰四平，來自潮州，語多粵調，降於亂彈一等。三曰七子班，則古梨園之制，唱詞道白，皆用泉音，而所演者則男女悲歡離合也。……又有采茶戲者，皆自臺北，一男一女，互相唱酬，淫靡之風，侔於鄭衛，有司禁之。」

采茶戲風格獨特，俗稱「相褒」、「相褒戲」、又稱「拋采茶」，由一男一女粉墨演出，廣泛流行於中國南方，特別客家鄉寨，形式與廣西「唱采茶」、「采茶歌」，江西「三腳班」、「茶籃燈」、「燈子」，湖南、湖北「采茶」、「茶歌」相似，內容多演插科打諢男女私情，簡單有即興性，有一旦一丑「相褒」，及二旦一生（或一生、一旦、一丑）的「三腳采茶」之分，以「平板」（即採茶調）爲主要唱腔，「山歌子」爲次要唱腔，「九腔十八調」爲點綴唱腔，用客語道白，戲齣有「無良心」、「送歌」、「紅花告狀」等，用二弦、三弦、胖胡（椰胡）、大廣弦、鐵弦、洞簫、嗩吶、洋琴、梆鼓、通鼓、拍板、大小鑼、鈸等樂器，傳入臺灣後，流行各地客庄，清光緒二十年（1894）《安平縣雜記》「風俗現況篇」有采茶戲記曰：「酬神唱傀儡，臺慶、喜慶、普渡唱官音班、四平班、福路班、掌中戲、採茶唱、藝妲等戲」，其中「採茶唱」即「采茶戲」。1921 年後三角戲漸改爲采茶戲，在廟埕或戲園演出，電影、電視未普及前，甚受觀眾歡迎。

采蓮歌

北管聲樂曲調之一，源自明清江淮小調。

金子潔

日籍音樂教師，日本群馬人，日本音樂學校出身，擅手提琴及鋼琴，1925 年起擔任臺中師範教諭，1927 年 12 月 24 日轉任臺北第一高等女學校囑託。

金生桃盒

臺灣歌仔，見於歌冊。

金快運河記新歌

俗曲唱本，嘉義玉珍書局刊行。

金沙灘

亂彈戲劇目。

金姑看羊

錦歌及歌仔戲戲目，取自傳統民間故事。

南管曲牌，可視為說唱摘篇或選曲，樂風古樸、優雅，以表達男女離別及相思幽怨居多。

金姑看羊歌

俗曲唱本，嘉義捷發出版社刊行。

金杯

北管散牌，飲酒時用，皇帝用「金杯」，臣子、員外用「月眉詞」，落小介作舉杯科。

金狗精全歌

俗曲唱本，潮州友芝堂藏板，李萬利刊本，4 冊 8 卷。

金城軒

臺中北管團體。

金英陞

日據時期臺北亂彈班，班主施復，班址在臺北大橋頭，又稱「大橋頭班」，有蘇登旺及阿羊仔旦（李秋菊）、小海旦、田幢仔旦、金樹旦，「大花」小火、何為等演員。

金剛經

佛教音樂要求莊嚴，神秘，早晚課誦唱《金剛經》等經文，近年較少唱完全曲。

金桃記

亂彈長篇三小戲，有「反梆子腔」，亂彈班中常用為「填頭貼尾」戲。

金海利

日據初期子弟團，臺北永樂市場魚商同業組成。

金素琴

京劇表演家，原姓郎，滿族旗人，生長於杭州，擅青衣，與其妹金素雯在上海搭班演出，金素琴嗓音甜潤，扮相雍容秀麗，不久名噪一時，抗戰時期加入上海市文化界救亡協會平劇組、中華劇團，假上海卡爾登戲院演出「梁紅玉」、「新玉堂春」、「桃花扇」及「漁夫恨」等改良京劇，積極參加抗日活動，1937 年演於西安，1938 年與王元龍合作拍攝藝華影片公司京劇影片「楚霸王」（陳歌辛作曲），1940 年率中華劇團赴港，演於利舞臺，旋經越南轉進重慶，抗戰勝利後，返滬拜梅蘭芳為師，來臺後，多次參加票房演出，晚年移居美國加州，教戲自娛，其妹素雯於『文化大革命』動亂中，遭迫害致死。

金針記全歌

俗曲唱本，潮州友文堂藏板，李萬利刊本，1 冊 3 卷，內題「李九」。

金馬戰歌

聲樂曲，李中和作品。

金殿記

北管劇目。

金萬成

日據初期子弟團，臺北永樂市場豬肉同業組成。

金鳳凰歌劇團

歌仔戲團，戲狀元蔣武童搭過此班。

金蓮戲叔

小生戲，亂彈班墊戲，演於正戲結束或開演前，篇幅較小，演員較少。

金興社

光復初期四平戲班，演於中壢、平鎮、新屋等客庄時，為使觀眾易於接受，已因聚落不同改以閩南話或客語口白演出，唱詞則維持正音。

金鋼腿

即「柳琴」，見「柳琴」條。

金龍丑

亂彈表演家，以「全家祿」、「訪友」、「搖船」、「打麵缸」等戲見長。

金關丈夫（1897～1983）

日本民俗學者。香川縣人，京都帝大醫學部畢業，1934年擔任臺北醫專助教授，1937年臺北帝大醫學部教授，1943年與池田敏雄等發行《民俗臺灣》，至1945年出版40期，中有稻田尹《臺灣歌謠集釋》（汐止部份1～4）、李騰岳《南管音樂的插話》，葉火塗《童歌五首》及石暘睢《臺南孔子廟禮樂器考》等論文，曾以蘇文石筆名發表推理小說《南風》於《臺灣藝術》，以林熊生筆名寫有臺灣地方色彩濃厚之中篇推理小說《龍山寺的曹老人》。

金寶興

小梨園班，班主黃郡，戲館在媽祖港頭，演員有祥仔旦、有福、天德、阿福等，日據初期演於臺南，1924年假臺北大稻埕永樂座演出「文王訪賢」、「打花鼓」、「金雁橋」、「取成都」、「七俠五義」、「七劍十三俠」等劇。

金鑾

大稻埕藝妲劇團表演家，1936年曾在臺中市天外天劇場（今喜萬年百貨公司）演出「薛平貴別窯」、「鳳陽花鼓」、「貴妃醉酒」、「武家坡」、「空城計」等劇。

長工歌

竹馬戲曲調。
歌仔戲「車鼓體系」曲調。

長生殿

北管幼曲。

長生祿

亂彈班小戲，童話或寓言小品劇目，俗稱「囝仔齣」，童伶班吹腔戲入門戲。

長白銀輝

聲樂創作曲，黃友棣作品。

長尖

鼓吹樂有「粗吹鑼鼓」與「細吹鑼鼓」之分，「粗吹鑼鼓」粗吹粗打，風格粗獷，少細緻裝飾，用長尖等樂器。

長坂好子（1891～1970）

日本聲樂家，愛知縣人，1914年東京音樂學校本科畢業，1916年擔任東京府立第一高等女學校教諭，1917年4月任東京音樂學校教務囑託，同年9月該校助教授，1924年應臺灣教育會之邀來臺，假臺北第一高等女學校舉行小、公學校教員音樂講習會，由各州、廳選派轄內學校唱歌科主任數名參加。1926～1928及1934～1935年間兩度赴義大利深造，1936年8月再訪臺灣，在臺北、新竹、臺中、臺南、高雄各地舉行獨唱會，1929年任東京音樂學校教授，後改任該校講師囑託，執教上野學園大學、自由大學及東京藝術大學。

長谷部已次郎

在臺日籍音樂家。臺灣音樂會講師，見「臺灣音樂會」條。

長板坡

亂彈小生武戲，著名高撥子戲，唱腔被曲解為「反二黃」、「陰調」、「婆士調」（「撥子」之音轉），職業團及子弟團常有演出，早期京劇中，此劇唱高撥子。

長亭別

短篇吹腔小戲，亂彈班常作「填頭貼尾」戲演出，僅張生與崔鶯鶯兩個角色，另有福路戲本。

長春

北管扮仙戲劇目，演出場面有五福神、五花神、四大功曹、四大金剛、雷公電母、天官、二童、及排作「天下太平」字形之八旗童等，演員在三十人以上。

長寡

南樂滾門之一。

長榮中學軍樂隊

校園樂隊，1954年8月成立，莊世昌指導。

長歌

臺灣雜唸，見1921年片岡巖《臺灣風俗誌》。

長滾

南樂滾門之一。

長樂軒

新竹北管子弟團，咸豐初年成立於新竹東門。

長潮

南樂滾門之一。

長調

南管七撩拍（八拍）散曲，詞牌組織分詞、慢、落、過、收五體，詞短易學，曲調優美，歌者手執拍，按節而歌，不違反平、上、去、入四聲變化，主唱者以巧囀為善，有唇、齒、舌、吐、浮、沈之音，喜、怒、哀、樂之情，抑、揚、頓、挫之妙意。

長興班

新竹北管戲班，班主呂慶泉，劉榮錦、大肚旦曾搭班演出，金龍丑夫婦在此教幼戲後，戲班頗見興盛。

長頸鹿

創作兒歌，周伯陽詞，起立（即呂泉生）曲，1959年4月30日發表於《新選歌謠》第88期。

長錘

七字調間奏基本鑼鼓，變化一如七字調唱腔之跌宕多樣，開闔吞吐，具森羅萬象氣勢。

長點

北管打鼓佬（單皮鼓）以不同鼓介（即鑼鼓打法）指揮場面進行，「長點」為聯串成套打法之一。

門頭鑼

即「小鑼」，見「小鑼」條。

門疊

梨園戲有基本曲調三十六大套，現擴大成四十八套，包括「滾門」一○二及「門疊」三十六，計一百三十八個曲調，除佛道兩套外，多仿照宋元詞曲體裁而雜用方音，保留相當古詞調名，因被認為是宋元南戲遺音。

阿小妹啊！

流行歌曲，高金福譜曲，陳君玉作品。

阿文丑

客家三腳戲表演家，新竹縣寶山鄉新城村人，即「何文郁」，見「何文郁」條。

阿平

北管豐聲園樂師，打牌子出名，曲多插介美。

阿宇旦

即臺南鹽水亂彈班「永樂班」班主黃宇，見「黃宇」條。

阿助

即「歐來助」，又名「歌仔助」，見「歐來助」條。

阿里山

舞臺劇，簡國賢編劇、林博秋導演，1943 年 2 月 22 日桃園雙葉會演於臺北公會堂，呂赫若等參加演出，並演唱江文也創作歌曲，頗獲好評。

阿里山之歌

四部合唱曲，黃友棣編自電影「阿里山風雲」插曲〈高山青〉（鄧禹平作詞，張徹作曲）。

阿里山的歌聲

管弦樂曲，江文也未完成作品。『文化大革命』開始後，江文也被劃為『黑五類』打入圇圄、下放湖南，十年浩劫後，身心遭受嚴重摧殘，完全癱瘓，『平反』後，由於身體過度雕熬，仍捐棄生命，留下未完成之管弦樂曲〈阿里山的歌聲〉。

阿里山雲海

1956 年中廣國樂團設作曲室，由周藍萍、楊秉忠、林沛宇、夏炎負責作曲，〈阿里山雲海〉等皆作於此時期。

阿美大合唱

合唱曲，張人模編，臺北漢文書店出版（1953）。

阿美族之歌

音樂論著，一條慎三郎撰，臺灣教育會出版（1925）。

阿美族民謠研究

原住民音樂論述，顏文雄撰，1964 年發表於《中國一周》746 期，簡述阿美族分布、民謠種類、演唱方式、樂器、音階調性，附歌曲六首及歌詞大意。

阿美族合唱團

原住民合唱團，1952 年王忠志組織，1975 及 1976 年曾參加青年節等千人合唱演出。

阿美族音樂

約於西元前 960 年左右來臺定居，原住地在花東附近，亦有從綠島或蘭嶼渡海而來之說，受卑南、泰雅、布農諸族排擠南遷北徙，奉卡瓦斯（沙米亞伊）為祖靈，有「新年祭」、「天地祭」、「薪祭」、「播種祭」、「驅蟲祭」等祭祀活動，為臺灣原住民族群中人口最多一族，與漢人接觸較早，生產方式較早進入水稻耕作及漁獵階段，以母系氏族為社會制度主幹，在原住民中文化水平較高。阿美族樂天知命，除祭儀外，歌舞多用於慶賀豐收，農耕、成年等儀式，自然圓融，旋律優美，音域較寬，熱情開朗，充滿活力，內容豐富，配合杵聲及繫鈴聲，歌舞達旦，天籟歌聲響徹大地，翩翩舞步震撼山庄，以「豐年祭」歌舞最有名，采領唱與和腔方式演唱，節奏性強，臺東或卑南阿美有獨特自由對位複音唱法，只唱母音，絕大部分沒有歌詞，一般多唱於餵牛、上山、除草、飲酒時，其他歌曲有〈歡迎歌〉、〈酒歌〉、〈情歌〉、〈勞動歌〉、〈物體隨波逐流時之歌〉、〈除草歌〉、〈凱旋歌〉、〈乞雨歌〉、〈悼亡歌〉等。受外來文化影響，1961 年成立有西式管樂隊，由瑞士籍傳教士安東尼奧 Antonio 指導，並教授樂理及演奏。

阿美族蕃謠歌曲

原住民歌集，1925 年一條慎三郎赴臺東馬蘭社和花蓮一帶六社采集阿美歌曲十四首，卓溪、太魯閣、太麻里、知本采集歌謠十六首，仿張福興《水社化蕃杵音及歌謠》體例，由臺灣教育會出版為《阿美族蕃謠歌曲》及《排灣、布農、泰雅族的歌謠》各一冊。

阿美聖詩

1928 年，駱先春到花蓮鳳林教會傳道，以原住民旋律譜作聖詩，在阿美族、卑南族、排灣族、魯凱族及蘭嶼雅美族部落教導山地青年識譜，唱福音詩歌，1956 年 12 月 25 日出版采用阿美民歌轉化之聖詩〈Surinai a pituulan〉等一百七十三首。

阿柴旦

臺東采茶歌仔班班主，林阿春曾在此搭班演出。

阿順旦

豐原社口亂彈班表演家，出身「永吉祥」，舞臺經驗豐富，曾在囝仔班教腳步手路及白話。

阿祿娶妻

歌仔戲劇目之一。

阿漂旦

本名林一成，人稱「啞巴漂」，鹿港下茉園橋頭人，彰化四大館之首彰化大館「阿漂旦班」班主，戲出其

母亂彈演員尪仔香。

阿漂旦班

鹿港童伶班，即彰化四大館之首「彰化大館」，班主林一成，人稱「啞巴漂」，鄭本國及蘇登旺皆出自此班。

阿鳳

北管戲演員，擅捧茶旦。

阿憨仔

大榮陞亂彈班表演家，與楊乞食齊名，擅小生。

阿彌陀經

讀唱式佛教音樂，平音無強弱之分。

阿彌陀贊

張福星退休後，隱居田園研究佛教音樂，嘗赴獅頭山寺廟采集佛教音樂，輯佛曲三冊，有〈阿彌陀贊〉等六十八首。

阿繡

北管表演家，呂慶泉之女，囝仔班出身，演於臺北「老新興」北管劇團，搭高雄「龍鳳聲」班時，改官話以白話演出，多生養，人稱「大肚旦」，常演連臺戲於苗栗等地客庄，日戲多北管、外江、采茶，夜戲多采茶、歌仔，擅演「打更」、「爛柯山」、「七俠五義」、「孫臏下山」等，幼戲亦拿手。

阿蘭娜

電影主題曲，君瑞作詞，陳歌辛（1914～1961）作曲，連城主唱，隨影片來臺上映，風行一時。

雨夜花

流行歌曲，周添旺作詞，鄧雨賢作曲。1934年周添旺聽得一女子訴說其淒涼身世及痴情遭遇，有感寫就〈雨夜花〉，交鄧雨賢譜曲，古倫美亞唱片灌成唱片發行，由歌星純純（本名劉清香）主唱，造成轟動，打破古賀政男年銷售七萬張唱片紀錄。一說原曲為廖漢臣詞作兒歌〈春天〉，詞曰：「春天到、百花開、紅薔薇、白玫瑰、這邊幾叢、那邊幾枝、開的很多、真正美」，周添旺以其旋律優美，重新配詞後，成為著名流行歌曲〈雨夜花〉。日人渡邊武雄銜東寶日劇公司之命來臺灣采集民謠時，曾用此曲於歌舞劇「燃燒的大地上」，日軍發動侵華戰爭，並深陷戰爭泥沼後，為加強戰時體制，激勵士氣，曾將〈雨夜花〉旋律填以栗原白也改寫歌詞，成為時局歌〈名譽の軍夫〉。

雨的布魯士

樂隊演奏曲，楊三郎寫於基隆國際聯誼社工作時，此曲經呂傳梓填詞，王雲峰修飾後，成為家喻戶曉之通俗歌曲〈港都夜雨〉。

雨霖鈴

管弦作品，1954年張昊完成於巴黎。

雨の夜の花

日人對鄧雨賢譜曲〈雨夜花〉甚是偏好，日本詩人西朵八十曾據以編為〈雨の夜の花〉。

青木久

日據時期，基隆音樂協會主事。

青石嶺

北管西路劇目之一。

青年團歌

時局歌曲，一條愼三郎創作曲。

青衣

傳統戲劇中，正派女子行當，以唱工爲主，動作幅度較小，端莊嚴肅，行動穩重，如「二進宮」裡的李艷妃，「三娘教子」的王春娥，「春秋配」的姜秋蓮，「賀后罵殿」的賀后，「紅鬃烈馬」的王寶釧，「汾河灣」的柳迎春，「六月雪」的竇娥，「鍘美案」的秦香蓮，「宇宙鋒」的趙艷容，「別宮‧祭江」的孫尚香，「法門寺」的宋巧姣，「浣紗記」之浣紗女等屬之。

青春美

日據時期古倫美亞唱片公司歌手。

青春悲喜曲

流行歌曲，蘇桐作品。

青春樂歌

臺灣歌仔，見於歌冊。

青春謠

流行歌曲，陳君玉作詞，鄧雨賢作曲，歌仔戲曾吸收爲其曲調。

青春讚

流行歌曲，周添旺作詞，鄧雨賢作曲。

青冥擺腳對答歌

俗曲唱本，嘉義玉珍書局刊行。

青番仔戲

廿世紀四〇年代，劉文和以日月潭邵族少女組成「高山游藝團」，表演原住民歌舞召徠顧客，稱爲「青番仔戲」，「劉文和歌舞劇團」前身。

青番班

1931 年林火源在花蓮成立北管劇團「錦興陞」，團員大多爲原住民及少數漢人兒童，民間以「青番班」稱之，著名亂彈表演家呂仁愛即出身此班，「錦興陞」後遷至宜蘭，「七七事變」後散班。

青綠嫩葉

鋼琴小品，江文也《斷章小品》鋼琴曲集十六首小品之一，作品第 8 號，1938 年曲集獲威尼斯第四屆國際現代音樂節作曲獎。名鋼琴家、作曲家齊爾品（Alexandre Tcherepnine, 1899～1977）曾在巴黎、維也納、日內瓦、柏林、布拉格、紐約演奏此曲，並收於《齊爾品樂集》（Tcherepinine Collection）中。

青暝看花燈

閩潮民歌小調，常用爲車鼓伴奏。

青鑼鼓

民間鑼鼓表演形式，安平每年 3 月 20 日迎媽祖、迎神，用「青鑼鼓」。

非常時局歌

時局歌曲，1943 年，稻田尹選譯臺灣歌謠數十首刊於各雜誌，並編爲《臺灣歌謠集》出版，其中有尙武風格濃厚之〈非常時局歌〉等歌曲。

吼訹曲

北管「段仔戲」中，表演家隨興自編之唱段，俗唸爲「Hau-shiau」，

有「胡謅」含意。

妲己敗紂王歌

俗曲唱本，新竹竹林書局刊行。

九　畫

侯佑宗

「顧劇團」鼓佬，光復初演於臺北大稻埕永樂戲院，於京劇鑼鼓傳薪工作，供獻猶多，名重菊壇。

侯金龍

曲藝表演家，以客家歌謠說唱生活、愛情、敘述、感謝、回憶、勸世、故事等類曲藝。

侯濟舟

琴家，光復後來臺。

保安宮咸和館

臺北南管館閣，辛晚教主持，常有演出活動。

保衛東亞

時局歌曲，高天樓作詞，柯政和作曲。日軍占領北平期間，柯政和在日軍脅迫下參加「新民會」，擔任「新民會」、「北平地方維持會」偽職，寫過〈保衛東亞〉等時局歌曲，戰後以漢奸罪被獄，書籍、樂譜、鋼琴、唱片等財物俱遭沒收。

俞大綱（1908～1978）

戲劇學者。浙江紹興人，長年從事傳統戲劇編劇及教學工作，對近現代劇運推展頗見影響，撰有《戲劇縱橫談》（文星，1967）等。

前奏曲一鍵盤上的遊戲

鋼琴曲，陳泗治以臺灣什景為題材的創作曲，作於 1947 年，收於其鋼琴曲集。

前場

戲劇唱腔、唸白、韻白、身段、動作等統稱為「前場」，須與後場有良好配合，才能發揮戲劇效果。

前線軍人英勇歌

時局歌曲，1943 年稻田尹選譯臺灣歌謠數十首刊於各雜誌，並編為《臺灣歌謠集》出版，其中有尚武風格濃厚的〈前線軍人英勇歌〉等歌曲。

勇敢的公雞

布農族童謠，布農語稱為「sihuis vahuma tamalung」。

南三弦

三弦有「南三弦」及「北三弦」之分，見「三弦」條。

南山玉笛

笛獨奏曲，高子銘作品。

南工樂團

校園樂隊，1949 年成立，吳岫峰指導。

南方文學

日據時期文藝雜誌，平田藤吉郎編輯，1928 年臺北新高堂書店發行，第二期後停刊。

南方遊行
　　室內樂曲，六樂章，江文也作品第 13 號。

南方謠
　　流行歌曲，歌仔戲吸收爲其曲調。

南月琴
　　月琴有長、短柄兩種形式，長柄月琴又稱「南月琴」或「乞食琴仔」，見「月琴」條。

南北交趾
　　北管金光戲劇目，新竹振樂軒葉金海創作。

南北合套
　　南戲與元散曲套曲結構形式，元中葉後，南戲開始采用北曲，初在套曲中插入一、二北曲，後以同宮調若干南北曲聯綴成南北合套，元沈和散套所見爲早。

南光調
　　歌仔戲新調，光復後增入，曲式新鮮悅耳，甚受觀眾喜愛。

南里商店
　　日據時期樂器、樂譜專售店，位於高雄新濱町。

南京戲劇專科學校劇團
　　校園劇團，1948 年 11 月 8 日應邀來臺演出吳祖光編寫之「文天祥」等劇。

南門戲仔
　　金門劇班，班址在金城鎮南門里，戲先生「戲鳳師」原爲京劇武旦，爲結合漳腔泉白、京劇身段及鑼鼓，類似「閩劇」之歌仔戲。

南屏晚鐘
　　電影主題曲，陳蝶衣作詞，王福齡作曲，隨上海電影來臺放映而風行一時。

南洋、臺灣、沖繩音樂紀行
　　音樂論著，田邊尙雄撰，1968 年東京音樂之友社出版。

南洋、臺灣、亞太諸民族的音樂唱片
　　音樂論著，1922 年田邊尙雄來臺考察約二十天，曾赴霧社、屏東、日月潭采訪泰雅族、排灣族、邵族音樂，以早期蠟管式留聲機錄有泰雅族、排灣族及邵族等歌謠十六首及笛曲一首，是臺灣較早之原住民音樂田野調查及錄音，報告收錄於其《南洋、臺灣、亞太諸民族的音樂唱片》（1978）等各書中。

南相思
　　南樂曲牌之一。

南胡
　　弓弦樂器，又稱「二胡」、「二弦」、「嗡子」或「胡胡」，音色優美、表現力強，既能演奏柔和、流暢曲調，也能演奏跳躍有力旋律，剛柔多變，在南方專指獨奏或樂隊南胡。

南音
　　即南管，見「南管」條。
　　日據時期《新文學雜誌》，1931 年創刊，臺北黃春成編輯及發行，第七期起改由臺中張星建負責，社友有陳逢源、賴和、周定山、張煥珪、莊遂性、張聘三、許文達、葉

榮鐘、洪炎秋、吳春霖、郭秋生等，以「思想、文藝普遍化、大眾化」為宗旨，提倡白話文，鼓吹新文學，多刊登詩、隨筆、話文創作，闢有「臺灣話文嘗試欄」，采集記錄童謠、歌曲及俚諺等，整理研究歌謠傳說，是日據時期促使知識份子關心、采集民間文學之動力之一。

南風調

客家歌謠，亦稱「大山歌」、「老山歌」，客家民歌「九腔十八調」之一，形式撲拙，唱腔自由，節奏流暢，只要音域好，韻味足，咬字清楚，就能放懷高歌，尾音有時拖長，曲調悠揚豪放，隨平仄聲調而有變化，是四縣客家山歌中最老曲牌，歌詞富即興性，比喻佳妙，哲理深奧，是最能代表客家民謠特色之歌謠之一。

流行歌曲，陳君玉作詞，鄧雨賢作曲（1941）。

南座

日據時期劇場，位於臺南，演出以日本歌舞劇為主，1907～1908年間，閩人京班「三慶班」曾在此演出「南天門」、「天雷報」、「討漁稅」等劇。

南海贊

佛教為吸引群眾，采用民歌曲調演唱，反之，佛曲曲調也為民間曲種吸收，南曲〈南海贊〉即為此例。

南海觀音贊

曲牌。原名「寡北·兜勒聲」，曲詞出自《佛教修學要點》第五篇贊偈二供養「南海普陀山」原詞。

南能衛

日籍音樂教師，日本東京人，東京音樂學校副教授，1904～1910年間曾與上眞行、小山作之助、島崎赤太郎、楠美恩三郎、田村虎藏、岡野貞一等編輯日本文部省國定教科書《尋常小學讀本唱歌》，擔任《尋常小學唱歌》作曲委員。1918年12月來臺擔任國語學校臺南分校囑託，1919年臺南師範學校獨立設校後，續任南師音樂科囑託，1920年改為專任教職，1926年復擔任囑託，曾聯合臺南市及附近教員組成「臺南管弦樂團」，對本省南部學校音樂教育建樹頗多，1927年返日。

南國之花

國策電影。1936年3月27日日本東京日活株式會社以雲林虎尾糖場為背景攝制，日人首藤、野口、岡田、江川、石井、高野、荒牧等十五人負責導演、演出、製作，有原住民二十多人參加演出。

皇民化戲劇，1943年「臺灣演劇協會」假「興南新聞社」之名組織「興南新聞演劇挺身隊」，在臺北公會堂（今中山堂）演出八木隆一創作之「赤道」，又請松井桃樓、瀧澤千繪子來臺指導「南國之花」演出。

南國花譜

流行歌曲，周添旺作詞，鄧雨賢作曲，作於1940年，「純純」與「愛愛」共同主唱，時逢「大東亞戰爭」期間，未能普遍流傳。光復後，黃俊雄用為電視布袋戲「雲州大儒俠－史艷文」主題曲後，風行一時，歌詞雖有異動，音樂原貌則尚可維持。

南國音樂歌謠研究會

音樂團體，1948 年 4 月 3～4 日在臺北中山堂舉行歌謠演奏會，演出〈恒春調〉、〈五更鼓〉、〈無妻歌〉、〈采茶歌〉、〈紅稻禾〉、〈農村曲〉等文化協進會改編、改作之臺灣歌謠等。

南國情花譜

流行歌曲，周添旺作詞，鄧雨賢作曲。

南梆子

節奏性擊樂器，用於戲劇鬧臺「清鑼鼓」及武場音樂，又稱「卜魚」或「叩子」，車鼓中稱爲「四塊」或「四寶」。

南牌鑼鼓

吹打鼓吹樂，又名「內山鑼鼓」，或「大旗鑼鼓」，流行於福建安溪來臺移民部族中，么二三套曲體，目前不易聞見。

南琶

即「琵琶」，南管主要樂器，橫抱演出，負責樂曲節奏與旋律架構，音階由低工至高乂，跨越近三個八度，中高音區音色清亮，低音低沈有力，音質講究圓潤，各館閣視年代久遠之琵琶爲鎭館之寶，拱背常作「藕雲」、「秋韻」、「流泉」、「懷古」、「抱月」等行草題字，越發襯托其盎然古意及文藝氣息。

南詞

連雅堂《臺灣通史》「風俗志」云：「臺灣之人，來自閩粵，風俗既殊，歌謠亦異，閩曰南詞，泉人尚之，粵曰粵謳，以其近山，又曰山歌。南詞之曲，文情相生，和以絲竹，其聲悠揚，如泣如訴，聽之使人意消，而粵謳則較悲越。坊市之中，競尚北管，與亂彈同。亦有集而演劇，登臺奏技者。勾欄所唱，始尚南詞，間有小調。建省以來，京曲傳入，臺北校書，多習徽調，南詞漸少。唯臺灣之人，頗喜音樂，而精琵琶者，前後輩出，若夫祀聖之樂，八音合奏，間以歌詩，則所謂雅頌之聲也。」

南詞天官

北管扮仙，有唸無演。

南勢阿美族的歌舞

原住民音樂論述，李中和撰，1963 年發表於《邊政學報》2 期。

南管

地方特色濃郁之古老器樂及曲藝樂種，發源於泉州，依特性及使用樂器，又有「絲竹」、「五音」、「南音」、「南樂」、「南曲」、「弦管」、「郎君樂」、「郎君唱」等名稱，在臺灣與傳自北方的「北管」音樂曲風相對而稱「南管」。南管古樸優雅、委婉柔美，由「指」（套曲）、「譜」（器樂曲）、「曲」（散曲）三部分組成，「指」爲有「指詞」之說唱曲藝，多男女愛情、悲歡離合情事，樂風淒楚悲惻、怨訴哀嘆，只奏不唱，可視爲說唱摘篇；「譜」以描述自然景物，表達游賞、別情爲主；「曲」爲散篇歌曲，以表現男女離愁，相思幽怨居多，樂情沈鬱、哀傷，可視爲說唱摘篇或選曲，音階分五聲音階與七聲音階兩種，多數「曲」、「指套」爲五聲音階，「譜」則多七聲音階，以曲牌名

稱分類，唐宋五代「曲子」、北宋「諸宮調」、南宋「唱賺」、元代「散曲」及宋、元、明三代南戲諸聲腔、音樂術語，南管中都能找到踪跡，概念上還包括泉州木偶戲（目蓮傀儡）、梨園戲、高甲戲、打城戲等劇種唱腔及「南音十番」等，泉腔、潮調、溫州腔、海鹽腔、餘姚腔、弦索調、弦索官腔在一定程度可因南音研究而得解，有聲樂套曲四十八套，散曲一千餘首，器樂曲十六套，有腔管、調式、記譜法、及拍式變換等完整理論體系，冠有「北」字曲牌如〈北相思〉、〈北疊〉、〈北青陽〉、〈北地錦〉、〈寡北〉等，或由北方傳來，〈長潮〉、〈中潮〉、〈短潮〉、〈潮疊〉、〈三腳潮〉、〈潮陽春〉、〈五開花〉、〈潮陽春〉、〈望吾鄉〉等「潮」字曲牌，又與潮州民間音樂關係密切，廣泛流行於閩南泉州、晉江、龍溪、廈門一帶及包括臺灣、香港、東南亞的華僑聚居地區。器樂演奏分「上四管」和「下四管」兩種形式，「上四管」似北宋「細樂」，「下四管」似北宋「清樂」，「上四管」以洞簫爲主者稱爲「洞管」，用洞簫、弦、三弦、琵琶、拍板等，以品簫（曲笛）爲主者稱爲「品管」，以品簫（曲笛）代替洞簫，定調比洞管高一個小三度，「下四管」用南噯（中音嗩吶）、琵琶、二弦、三弦及打擊樂器響盞、狗叫、鐸（木魚）、四寶、聲聲（銅鈴）、扁鼓等，惠安一帶有加用雲鑼、銅鐘（乳鑼）、小鈸之制，旋律多與九甲戲、歌仔戲、布袋戲、道教儀式及其他民藝廣泛交融。南管以固定調記譜，只記琵琶骨幹音，無升降轉調，簫弦旋律不在譜中，旋律轉折、迂迴，過路音、加花等潤腔，需隨老師「過嘴唸」後，行腔作韻，構成完整旋律，存在彈性發揮空間，不同師承有不同潤腔及加花模式，演藝性豐富。曲師多視曲譜爲自珍，不輕易流通，師承每因傳習模式不同而有不同風格，有「泉州法」與「廈門法」流派之別，泉州是南管原鄉，風格古老，廈門地處四方交會，弦管老師來自泉州精英，風格順應地緣而多創新，藝術造詣較高，廈門琵琶寬度約在一尺左右，較泉州琵琶一尺八分略小而短，泉州洞簫直徑比廈門稍大，音色較低濃，泉州「指套」以古韻見長，「譜」則以廈門法演奏技巧與意境詮釋爲優。臺灣南管因地緣所致，以廈門流派居多，洞簫類似廈門，直徑普遍稍小，音高也略高。

南管音樂插話

音樂論述，李騰嶽撰，見《民俗臺灣》3卷8號（1943）。

南管調六首

鋼琴獨奏曲，郭芝苑作品（1973），取材高甲戲「相褒」、「將水」、「玉鉸」、「相思引」、「送哥」、「趕路」等歌調。

南噯

吹奏樂器，南管小嗩吶別稱，即「噯仔」，南音「下四管」樂器，南管戲中用於托腔，以輕柔溫潤見長，能吹出酸溜韻味，扣人心弦，在南樂中地位重要。

南聲社

臺南南管社團，有八十年歷史，泉州惠安人江吉四創辦，吳道宏任

教師。

南聲國樂社

國樂社，廿世紀五〇年代後，軍中、民間及校園國樂團萌興，南聲國樂社即其中佼佼者，林長倫主事。

南瀛

日據時期文藝雜誌，1922 年臺北南瀛文藝社發行，中島紅浪主編，至第 5 期停刊。

厚生男聲合唱團

合唱團，1943 年呂泉生成立於大稻埕紹達教授琴室，有團員十六人，曾假「山水亭」舉行第一次發表會，參加厚生演劇研究會「閹雞」演出，多獲好評，日本 NHK 廣播公司曾予錄音在日播放。

厚生演劇研究會

1942 年日人在臺推動『皇民化』高壓政策，成立皇民奉公會演劇協會，禁絕所有臺灣傳統戲劇演出，王井泉、張文環、林博秋、呂赫若、呂泉生、簡國賢、楊三郎、賴曾及新莊、士林百餘有識青年，有鑒本土文藝橫遭摧殘破壞，對日人近廟欺神，倒行逆施，很是不以爲然，乃效法臺灣文化協會精神，團結不服奴化同好，1943 年 4 月成立「厚生演劇研究社」，與「演劇挺身隊」、「藝術奉公隊」等御用劇團頡頏相抗，由張文環、林博秋負責劇本，呂泉生負責音樂，楊三郎負責布景，同年 9 月 3～8 日間，假大稻埕永樂座演出張文環原著，林博秋編劇的「閹雞」，林博秋編導的「高砂館」、「由山看街市的燈火」及「地熱」等戲，掀起臺灣戲劇高潮，

佳評如潮，相當成功。

哀情三伯歸天歌

俗曲唱本，嘉義捷發出版社刊行。

品仔

即「笛」，見「笛」條。

品簫

即「曲笛」，用於南音「品管」或戲曲，定調較洞管高一個小三度，配以結繩裝飾，巧緻可愛，合奏時，多以表現輕快活潑氣氛。

哈元章（1924～）

京劇鬚生表演家，北平人，由其叔名老生哈寶山啓蒙，十歲入「富連成」坐科，從雷喜福、王喜秀、張連福習藝，1939 年與同班旦角劉元彤正式登臺演出「打漁殺家」出科。哈元章擅作工戲，演出全神投入，刻劃入微，表情示意，無不淋漓盡致，「九更天」、「四進士」、「烏龍院」等皆其拿手，擔任傘兵飛虎國劇團、空軍大鵬國劇隊當家老生兼隊長、中華國劇學會理事長，任教中國文化大學，晚年孜孜於老戲整理及改編工作。

咱人生命無定著

基督教音樂，陳泗治作品。

咱臺灣

社會運動歌曲，1929 年蔡培火創作，時值臺灣流行歌萌芽時期，古倫美亞 Columbia 唱片曾由奧山貞吉配樂，林是好主唱，灌成唱片發行，流行甚廣。

咱臺灣美麗島

歌曲，周慶淵作品。

城市之夜歌

臺灣歌仔，見於歌冊。

城市歌聲

南胡曲，王沛綸作曲，以鋼琴伴奏，是國樂曲以西洋樂器伴奏之新嘗試。

城隍點兵

內山鑼鼓，民間古老吹打樂種，又稱「點將」、「大班鑼鼓」、「大旗鑼鼓」，在描寫城隍點兵、驅邪、捉鬼情景，源起福建安溪北部山區移民聚落，原有一〇八個樂段，現僅存四十八，以吹管及大鼓為主奏樂器，配以深波及其他鑼鼓，展示傳統鼓藝高超技巧及複雜多變的節奏，效果震撼。

城興軒

臺中北管團體。

姜女祭杞郎歌

臺灣歌仔，見於歌冊。

姜紹祖抗日歌

客家歷史敘事歌，講乙未日人南下竹塹，姜紹祖聯合丘逢甲、吳湯興、徐驤，與許乾坤、杜姜等北埔子弟在桃澗堡（桃仔園、澗仔瀝）組織「敢字營」義勇軍抗日，終是糧寡兵微，力竭器盡，以二十歲之身殉國，及杜姜殉主事績。姜紹祖為北埔首墾姜秀鑾曾孫，具游俠風，秀才出身，正義、勇敢、親愛氣質天成，臺灣分館藏有此歌毛筆書寫本。

姨仔配姊夫歌

俗曲唱本，新竹竹林書局刊行。

娃娃生

傳統戲劇兒童行當，如「三娘教子」裡的薛倚哥，「汾河灣」的薛丁山，「桑園寄子」的鄧元、鄧方，「鎖麟囊」裡的盧天麟等屬之。

娃娃國

創作兒歌，周伯陽詞，陳榮盛曲、1959年3月31日發表於《新選歌謠》87期。

姚讚福（1908～1967）

詞作家，彰化人，隨父北上懸壺，遷居臺北錫口（今松山），十四歲就學廈門英華學院，返臺進入臺灣神學院，1931年畢業後派在東部山區宣教。臺語流行歌曲發軔期，姚讚福離卸神職投效古倫美亞唱片公司，負責作曲及歌星訓練工作，與鄧雨賢同事，轉入勝利唱片後，以〈心酸酸〉、〈悲戀的酒杯〉在歌壇占有一席之地，不久，殖民政府禁唱臺語歌曲，姚讚福他走香港擔任香港總督府衛生課事務長，戰後返臺，一度潦倒八堵礦區，〈悲戀的酒杯〉被改填國語歌詞，以〈苦酒滿杯〉新貌風靡全臺時，其人卻依舊暮景殘光、坎坷潦倒，托著氣喘痼疾棲居臺中，衣食無繼，經常自臺中騎腳踏車赴臺北兜售作品，死後一貧如洗，靠歌者憶如、韓菁清等義捐，方得下葬淡水基督教書院墳地，迨遭遇引人鼻酸。

客家八音

客屬器樂演奏形式，又稱「八音班」或「鑼鼓班」，分「吹場樂」及「弦索」兩類，用於民間迎送禮俗、

廟會祭祀，客家色彩濃重之民間器樂藝術，豐富而活潑，有山歌小調、曲牌、戲曲唱腔及時代新曲等曲目甚夥，以嗩吶演奏過場，其他有管、笛、簫、小椰胡、大椰胡、京胡、喇叭琴、三弦、秦琴、揚琴、單皮鼓、通鼓、小鑼、大鑼、小鈸、梆子、竹板等樂器。

客家小調

　　傳統「客家山歌」分「老山歌」、「山歌子」、「平板」與「小調」四類，小調又分福佬系歌舞小調、歌仔戲調、流行戲曲曲牌調、原住民民歌調、原鄉曲調、道地美濃地區客家山歌等類，伴奏以板胡（高胡）、椰胡（中胡）和鑼鼓為主。

客家山歌

　　閩粵丘陵山區人民「上山不離刀，開口不離歌」，山歌為生活中抒發感情不可缺少部分，數量繁多，種類豐富。閩北客家山歌、閩中山歌、莆仙山歌、閩南華安「永福調」、「雙糕仔調」、「高石調」、「金山調」、「仙都山歌」，及南靖、平和、雲霄、詔安、德化、大田等地山歌都各具特色，內容有愛慕、思戀、離別、勸慰、囑咐、叱護等類。臺灣客家人竟日作業田野山嶺，性格簡樸耐勞，客家山歌為其口頭文學，語言特色豐富，內容廣泛，有號子山歌、快板山歌、疊板山歌等數種，《全臺游記》記云：「村女荷樵，行歌互答，皆男女相悅之詞，其音甚淫蕩也。……負薪村女秀，逐隊唱山歌，近山粵女赤腳負薪，唱和山歌」，是臺灣客家山歌較早記載。連橫《臺灣通史》記云：「臺灣之人來自閩粵，風俗既殊，唱謠亦異，……粵曰粵謳，以其近山，亦曰山歌……粵謳則較悲越。」客家山歌語言質樸生動，多用諧音、雙關、重疊、直敘、對比、排比、對偶、頂真、誇張、拆字等手法，大多為七言絕句，若六字或五字時，可將歌詞中某字「牽聲」至七字長度，講求平仄、押韻，韻腳齊整，通常第一、第二及第四句末字用平聲，第三句末字用仄聲，除固定七字外，可加用客家習慣口語及「哪」、「噯」、「唷」、「囉」、「嘿」等虛字，使旋律生動、富變化性，尤其涉及感情、色情或諷刺文字時，多借用同音異字或隱喻字表達，比興佳妙。

　　1938年，江文也完成《中國民歌一百曲集》、古詩詞等聲樂作品約一百五十首，〈客家山歌〉及管弦交響樂曲〈孔廟大成樂章〉、三幕舞劇〈香妃傳〉等。

客家民謠研進會

　　廿世紀五〇年代末期，在豐原同聲會基礎上成立，主要研習客家三腳采茶戲、山歌、小調等。

客家童謠

　　兒歌為孩童心聲，有其對世界最初之認識及可愛的童言童語，遣詞淳樸，造句簡單，具高度音樂性，形式有搖籃歌、繞口令、遊戲歌、節令歌、打趣歌、讀書歌、敘述歌等，著名客家童謠有〈牛車崎〉、〈天公落水〉、〈剪刀、石頭、布〉、〈黃屋〉、〈貓公〉、〈憨痴妹〉、〈山狗呔〉、〈見笑花〉、〈白鶴花〉、〈火焰蟲〉等。

客家歌仔戲

福佬歌仔戲傳入客庄後，「客家采茶」曾吸收其服裝、樂器、表演形式及劇目，發展爲「客家歌仔戲」，惟增入采茶歌及山歌等客家曲調，劇目有「姜安送米」、「陳泳波棄妻回妻」、「吳漢殺妻」、「梁祝」、「新金龜記」等，今已式微。

客家歌謠

客籍人士配合採茶、耕種等勞動，行歌互答，哼出曲調，隔山、隔岸唱出相悅情歌，形成客家歌謠特色，語言旋律充分表達客家音樂中蘊藏之豐富智慧。客家歌曲旋律單純，節奏自由生動，擅用滑音、振音、連音、倚音、迴音等以裝飾中心音，富音樂性與表達性，如何使其長肉、穿衣、加注樂情，端看演唱者造詣。客家歌謠如〈初一朝〉、〈病子歌〉、〈剪剪花〉、〈桃花開〉、〈送金銀〉等，曲調優美，有絕妙前奏，南北部客家歌謠曲風各有異同，南部客家族群以美濃及六龜地區的新威、新興、新寮三村爲主要居地，有邵安腔、四縣腔、饒平腔、海陸腔、大埔腔、三堆腔，接近廣東梅縣及其周圍（舊屬嘉應州）客家民歌風格，有「美濃山歌」與「下南調」之別。傳統「客家山歌」可分爲「老山歌」、「山歌子」、「平板」與「小調」四類，形式多樣，大致可分福佬系歌舞小調、歌仔戲調、流行戲曲曲牌調、原住民民歌調、原鄉曲調、道地美濃地區客家山歌等，伴奏樂器以板胡（高胡）、胖胡（椰胡）和鑼鼓爲主，童謠有「搖籃歌」及「半山謠」等，其他有美濃老調「送郎」、「美濃采茶」、「半山謠」、「正月牌」及「大埔調」、「賣茶調」、「一字寫來」、「大群花」（孟姜女調）、「十八嬌蓮」等，地方及山歌特色濃郁；北部客家民歌多與福建閩西客家民歌相似，有「老山歌」、「山歌子」和「平板」之分，除「老山歌」保存山歌風貌外，其他屬小調風格，有愛情、勞動、消遣、戲謔、猜問、敘事、嗟嘆、飲酒、家庭、故事、歌頌、祭祀、相罵、勸善、勸孝、生活、愛國等生活歌曲，以獨唱與答唱法最多，常用二弦伴奏，偶爾加入洞簫、嗩吶、胖胡、大廣弦、三弦、揚琴、鐵弦及通鼓、梆鼓、鑼、鈸、拍板等樂器。

封相

北管昆腔扮仙戲，演於地方廟慶子弟班「噴吹排場」或「酬神演戲」時，而後接演人間戲如「別府」、「哪吒下山」等。

封神榜文王被赦子牙伐商歌

俗曲唱本，嘉義玉珍書局刊行。

封神歌

臺灣歌仔，見於歌冊。

屏東中興國樂社

國樂社，廿世紀五〇年代後，軍中、民間及校園國樂團萌興，屏東中興國樂社即其中佼佼者，由霍文林主事。

屏東市制紀念歌

歌曲，一條愼三郎創作曲。

屏東音樂同好會管弦樂團

管弦樂團，1924 年 7 月鄭有忠創立海豐吹奏樂團於屏東，1926 年擴組爲「屏東音樂同好會管弦樂團」，

定期在屏東大戲院等地舉行音樂會。1931年易名「吾等音樂愛好管弦樂團」，活動範圍擴及潮州、東港、旗山、高雄、臺南、嘉義、彰化、臺中、花蓮及臺東各地，是為日據時期南臺灣最具規模之管弦樂隊。

屏東音樂研究會

音樂社團，李明家成立於廿世紀二〇年代，1931年9月曾為賑濟中國揚子江水災災民舉辦慈善音樂會，高錦花等曾應邀演出。

屏東師範學校

1940年設校，日人山本浩良任該校音樂科教諭，1942年山本浩良離職後，由李志傳繼任，1946年10月1日定名「臺灣省立屏東師範學校」，張效良任首任校長，1952年9月李志傳兼任該校教職，1965年8月升格為專科學校，1987年7月改為學院，1991年7月改隸中央，定名「國立屏東師範學院」。

巷仔路

流行歌曲，陳達儒作詞，陳秋霖作曲，艷艷主唱，古倫美亞唱片自日本聘來技師檜山保，假臺北中山堂前「朝風咖啡室」三樓設臨時錄音室，灌錄〈巷仔路〉等流行歌，製為唱片發行。

帝國少女歌舞團

舞踊表演團體，成立於1937年，曾巡迴臺灣全島演出。

帝蓄歌劇團

歌劇團，隸屬日本帝國蓄音株式會社，1941年在臺北及板橋戲臺等地公演。

幽谷─阿美狂想曲

鋼琴曲，陳泗治以臺灣什景為題材之創作曲，作於1947年，收於其鋼琴曲集。

律笛

1936年丁爕林創制之新笛，又稱「十一孔新笛」，有十一按孔，采明朝朱載堉（1536～1611）十二平均律定律，一律一孔，共十一律，另一律為筒音（全按）D，有三個八度，能發出三十四個音，演奏時左手食指按兩孔，其他一孔一指，可轉十二個調。新笛音色柔美、恬靜、清雅，適與揚琴等合奏，演奏技巧與傳統竹笛不同，習慣傳統笛者較難掌握，且音量較小，漸少有人使用。

後山班

即「錦興陞」，又稱「青蕃仔班」，見「錦興陞」條。

後庭花

南樂曲牌之一。

後場

戲劇樂隊，通常可為前場領奏、伴奏、奏過門曲牌及背景音樂等，也能因應演奏方式需要，調整編制演奏。

後壠社思子歌

陳培桂《淡水廳志》（1862），卷11「番俗」門中，有以番字拼音及漢字譯意的〈後壠社思子歌〉等番曲四首，詞中「仔者庶飲呂夭」即「請諸親飲酒釋悶」之意。

怒打

北管劇目之一。

思凡

北管幼曲之一。

思夫

北管幼曲之一。

思念故鄉

流行歌曲，周添旺作詞，楊三郎作曲，爲嘉義革新話劇團而作。

思念歌

雅美族生活歌謠之一。

思相技

漢族民謠，明永曆十五年（1661）鄭成功率兵民自閩來臺，兵民離鄉背井，多有以〈思相枝〉等歌謠抒發思親、思鄉之情。

思食烏撰歌

木刻本，閩南語俗曲唱本。

思鄉月夜

流行歌曲，楊三郎作品。

思鄉歌

泰雅族歌謠之一。

思想起

恆春民謠，旋律優美，親切質樸，有平埔族系西拉雅族歌謠演變而來及傳自閩南不同說法，盛行臺灣南部，歌者在「思啊～思想起～」起韻後進入七字仔歌詞，多用「伊嘟」、「唉喲喂」等語助、感嘆詞，富地方特色。

思慕的人

流行歌曲，葉俊麟作曲，訴說苦楚情傷，句法簡單，意境雋永。

思戀歌

客家「九腔十八調」之一，流行於美濃地區。

急三槍

客家漢劇曲牌之一，節奏較輕快，常與「江兒水」等用於得勝回營後之慶功場面。

急急風

戲劇開演前之「鬧臺鑼鼓」，速度快、節奏強，用於人物奔跑、戰鬥、廝打、匆遽上下場等激烈動作，可任意反覆或互相接轉，以丕顯其錯綜變化及緊張氣氛。

怎樣作曲

音樂理論著作，李中和撰著。

怎樣教音樂

樂教論著，張錦鴻撰著。

怎樣教學音樂

樂教論著，康謳撰著。

恆春調

流行歌曲，歌仔戲吸收爲其曲調。

扁鼓

木製鼓身，雙面蒙皮，呈扁平狀，南音「下四管」、「十三腔」及北管武場樂器，主要配合小鼓指揮場面，「打更鼓」時可單獨使用。

拼場

北管西皮又稱新路，以「堂」爲號，使用「吊規仔」，奉田都元帥爲

主神，福路又稱舊路，以「社」或「郡」爲號，用「殼仔弦」主奏，祀西秦王爺。南部無「西」、「福」之分，但有「軒」、「園」之別，在當地頭人、富商支援下，各據一方，不相往來，時而排場較勁，謂之「拼場」。

指

南管中有詞、譜、琵琶彈奏指法之套曲，俗稱「噯仔指」，又稱「指套」，包括南曲最優秀曲詞、曲調和滾門，奏於「譜」後，現存四十八套，由若干同宮調，或不同宮調、不同詞牌曲子聯綴而成，藉以合詠一個或數個故事，每節有一定獨立性，雖有唱詞，卻只作器樂演奏，其中簡短、優美之單曲，頗受歡迎。

指套

南管指譜又稱「指套」，見「指譜」條。

指揮概述

書名，抗戰軍興，戴逸青舉家內遷，1937 年後書就《指揮概述》及《配器學》等數十萬言，譜有〈崇戒樂〉、〈歡迎禮曲〉、〈蘇州農歌〉等名作多首。

指譜

即南管「指套」，俗稱「噯仔指」或「指」，有詞、譜、琵琶指法，由引子(慢頭)、正曲、尾聲組成，奏於「譜」後，現存四十八套，每套分成若干節，有「滾門」、「撩拍」和「管門」，由若干同宮調，或不同宮調、不同詞牌曲子聯綴而成，藉以合詠一個或數個故事，每節有一定

獨立性，雖有唱詞，卻只作器樂演奏，自成系統，其中簡短、優美之單曲，頗受歡迎，有詞牌七十二，曲牌三十六，合計一〇八曲，含唐大曲中之「長滾」、「中滾」、「短滾」、「序滾」等序詞，唐宋曲牌如「長相思」、「後庭花」、「相思引」、「三臺令」，唱詞文雅優美，情節動人。

拱樂社

歌仔戲團。1946 年成立於雲林麥寮，媽祖廟「拱範宮」子弟，1947年改爲歌仔戲班，班主陳澄三，1952 年 6 月發展成內臺戲班，聘專人編寫劇本，演出劇本戲，1955 年拍攝第一部歌仔戲電影「薛平貴與王寶釧」(劉梅英、吳碧玉主演)，1966 年創辦「拱樂戲劇補習班」，造就不少戲界人才，知名歌仔戲藝人許秀年、連明月、陳美雲、王春美、李秋娥等皆出身該班，擁有七個歌劇團、一個話劇團及錄音劇團之大型歌仔戲企業，創新求變，劇團經營成功範例之一，1972 年結束班務，1973 年散班。

拱樂戲劇補習班

1952 年 6 月，陳澄三組有內臺歌仔戲班拱樂社，1966 年在臺中成立「拱樂戲劇補習班」，1972 年結束校務。

拾三羌

客家吹場音樂，只存曲目。

拾凡頭

十三音常用樂曲之一。

拾盆牡丹歌

臺灣歌仔，見於歌冊。

拾相思

北管器樂曲牌之一。

拾番頭

客家吹場音樂，八音團保存並演奏曲目之一。

故鄉

吉他曲，呂昭炫作品，1962 年發表於東京第廿一屆世界吉他演奏家會議，頗得好評。

施大闢（Rev.David Smith）

外籍長老教會牧師，1876 年來臺，在臺南神學院教授「創世紀」、「羅馬書」、「地質學」及「音樂」，是臺灣正式開課講授「音樂」之第一人。

施合鄭（1914～1991）

臺北大稻埕人，祖籍福建惠安，幼隨修理布袋戲偶之父親施泮水參與「霞海城隍廟」及子弟團「靈安社」活動，1950 年擔任「靈安社」社長，成立「財團法人施合鄭民俗文化基金會」，贊助《民俗曲藝》出版及相關戲曲活動，熱心推廣民俗曲藝。

施金水

京班表演家，搭宜蘭阿本班，1931 年左右演於新舞社歌仔戲團。

施家本

詩人，字肖峰，又字嘯峰，父為鹿港名孝廉施仁思，家學淵源，生性穎慧，漢學素養極高，日文說寫亦佳，擅作「和歌」，是第一位入選日本皇宮御歌所「御題」徵選之臺灣和歌作家。施家本曾任教鹿港公學校，協助林獻堂創立臺中中學、同化會及推動「六三法案撤廢運動」，1911 年梁任公訪櫟社詩友於霧峰林家，為十二與席者之一，1919 年加入櫟社，1921 年任鹿港大冶吟社社長，滿懷詩才，英年齎志而歿。

施進興

鋼琴家，士林人，臺北師範學校本科畢業，留學日本，畢業於私立音樂學校。

施萬生

北管表演家，擅老生，「碧游宮」、「思夫」、「思凡」等皆其所長，偶亦在「放關」中唱旦角。

施鼎瑩（1903～？）

管樂家。原籍浙江紹興，寄寓蘇州，就讀東吳大學經濟系時，擔任管樂隊隊長兼首席長笛，1930 年畢業後參加勵志社工作，曾任勵志社會計科主任幹事、傷兵慰問組副組長、三青團中央幹校總務處長、副總幹事等職。1939 年時局遽變，施鼎瑩受命遷武漢勵志社管弦樂隊於重慶上清寺，1940 年因派系傾軋離開勵志社，以實習副領事名義，隨邵力子（1881～1967）赴莫斯科中國駐蘇大使館工作。施鼎瑩愛好音樂，中西樂器均有專擅，尤其中提琴與雙簧管，抗戰勝利後，擔任特勤學校音樂系少將主任，1949 年來臺，任教政戰學校、國立藝專、文化大學等各校，1956 年 6 月 30 日曾演出於許聞韻作品發表會，晚年移居美國紐約皇后區白石鎮（Whitestone）。

春天

創作歌謠，廖漢臣作品，1931年黃周發表《整理歌謠的一個提義》於《臺灣新民報》345號，呼籲有志者記錄民間歌謠，新文學運動作家多有響應，使「臺灣囝仔唱自己的歌」，廖漢臣乃寫就「春天」一首，詞云：「春天到，百花開，紅薔薇，白茉莉，這邊幾欉，彼邊幾枝開得真齊，真正美」，1933年周添旺進入古倫美亞唱片公司，改填此曲爲「雨夜花」，由鄧雨賢作曲，流行一時。

春江曲

流行歌曲，陳君玉作詞，鄧雨賢作曲。

春秋配

北管劇目，一般只演〈拾柴〉段。

春風桃花泣血

臺灣歌仔，見於歌冊。

春宵吟

流行歌曲，周添旺作詞，鄧雨賢作曲。

春祝

大榮陞亂彈班表演家，與楊乞食齊名。

春景

「閩南什音」及客家八音」經常采絲竹鼓吹混合型式演奏民歌〈春景〉等，用嗩吶、笛、殼仔弦、大廣弦、吊規仔、鼓吹弦、三弦、秦琴、月琴、洋琴及基本打擊樂器伴奏。

春節跳獅

鋼琴曲，江文也十二首〈鄉土節令詩〉之一，描述臺灣各節令喜慶氣氛，鄉土風味濃郁，完成於任教北平藝術專科學校時，1947年首演於校際觀摩演奏會，作品第53～12號。

春點

絲竹樂，北管「弦譜」曲牌，以殼仔弦主奏，配以二弦、三弦、月琴、雲鑼等，音色明亮清雅，常做爲戲劇表演、宗教儀式過門或串場音樂。

昭文社

新竹地區漢樂結社。

昭君和番

大白字戲劇目，唱白用土音。

昭君和番全歌

俗曲唱本，廈門博文齋書局刊行。

昭君怨

潮州弦詩樂十大名套之一，六十八板，調式、旋律、按音、滑奏、顫音均別致幽雅，富色彩變化，典型六八板體，慣用「催」法，反復變奏旋律，在快趨、熱烈氣氛中結束全曲，與客家絲弦樂關係密切。

昭和戰敗新歌

臺灣歌仔，見於歌冊。

星

碰擊樂器，色彩性及節奏性樂器，又稱「碰鐘」或「碰鈴」，形似小酒盅，銅制，串以繩，兩個一副，無固定音高，對碰發聲，聲音清新、悅耳，穿透力強，常配合優

美抒情曲調演奏，多用於器樂合奏或戲曲、歌舞伴奏。

星月交輝

聲樂曲，李中和作品。

星光演劇研究社

演劇團體，陳凸、陳奇珍、王井泉、楊木元、翁寶樹、潘薪傳、余王火、張維賢等成立於 1924 年。

昨夜你對我一笑

流行歌曲，余光中作詞，周藍萍作曲。

某看博覽會新歌

通俗創作歌謠，1930 年前後，臺灣歌謠創作及改編者輩出，新歌源源不斷，甚至有爲廈門書局翻印者，除歷史故事、民間傳奇外，更有記述當時社會事件及勸化歌謠等，〈某看博覽會新歌〉即其中之一。

柯丁丑

即「柯政和」，見「柯政和」條。

柯明珠（1910～？）

聲樂家，臺南人，1921 年公學校畢業後，進入臺南第二高等女學校就讀，1926 年學於日本大妻高等女學校，1928 年考進日本音樂學校，主修聲樂，1931 年畢業，返臺任教於臺南長老教女學校，受聘爲勝利唱片公司囑托歌手，隨唱片製作人員前往東京灌錄藝術歌曲唱片，1934 年 8 月參加「鄉土音樂訪問團」演出。臺灣光復後，任教臺南女中，長期擔任臺南西門教會聖歌隊、臺南市女宣合唱團指揮，推動

成立臺南第二高女校友合唱團，1991 年移居美國。

柯阿發班

彰化亂彈班，即「詠霓裳」，見「詠霓裳」條。

柯政和（1890～1973）

音樂教育家。字安吉（安士），原名丁丑，臺南鹽水人，祖籍福建安溪，童年在日人家中灑掃幫工，聰明勤快，主人送入學校念書，1907 年考入臺灣總督府國語學校乙種師範部，畢業後，公費赴日留學，是臺灣最早習樂留學生之一。1911 年 4 月柯政和進入日東京音樂學校預科，翌年轉入該校師範科，1913 年提交《臺灣の劇に就いこ》畢業報告，文中論述臺灣白字戲、九家戲、四坪戲、亂蕈戲（亂彈）、皮影戲、傀儡戲及布袋戲等各節，是臺人研究臺灣戲劇之第一人。1915 年 3 月畢業後返臺，服務於臺灣總督府臺北師範學校，柯政和擅曼陀林、小提琴等樂器，曾與一條愼三郎、張福興等組織樂團，介紹西洋音樂，1919 年 4 月再度赴日，入東京上智大學文學科選科學習，1922 年 8 月不願在日本或日據下的臺灣發展，赴北京教授鋼琴、小提琴、聲樂與曼陀林，1923 年 10 日受聘於北京師範大學，同時在北京女子高等師範學校兼任音樂講師，北京高師改制北京師範大學後，柯政和在校中教授音樂史及音樂通論、鋼琴等。抗戰爆發後，日僞在北師大原址設北京師範學院（通稱男校），在該校建立音樂科，由柯政和任科主任，並兼任訓導長，聘江文也到校任教。柯政和關心中、小學音樂

教育及社會音樂普及工作，積極組織「北京愛美樂社」，創辦音樂刊物，舉辦音樂會，開辦社會音樂學校，組織中、小學生唱歌比賽，編寫並出版各類教材、音樂書譜五十六種計一百八十餘冊，為音樂刊物撰寫文章，設立印刷、出版、發行音樂書譜，及樂器、留聲機製造、銷售、修護機構，有益音樂普及之事業，無不傾力參與。日軍佔據北京期間，柯政和擔任「新民會專門委員」、「北平地方維持會委員」等偽職，太平洋戰爭爆發後，寫過〈保衛東亞〉（高天樓作詞）等時局歌曲，戰後以漢奸罪下獄，1948 年出獄，中共建國前夕，柯政和加入中國臺灣自治同盟被罪，在家編寫《簡明音樂辭典》，1952 年為北京人藝樂器工廠編譯《霍夫曼》、《拜爾》、《手風琴練習曲》等教本，1957 年為輕工業部科學研究院樂器研究所翻譯日文，一年後下放，『文化大革命』開始後，再因「歷史問題」遭到迫害，1966 年中共國慶日前夕，中共以「首都安全」為由，將柯政和打入牛棚，發遣寧夏回族自治區，離銀川二百餘里的荒僻山區投靠其子，因其子已遭下鄉「四清」，被轉送隆德縣楊溝公社梨莊大隊第二生產隊落戶，當時柯政和雙目基本失明，失去勞動能力，全靠妻子薛亞明打柴維生，1969 年薛亞明去世後，由當地農民輪流照顧，1973 年逝於該地。柯政和為普及中國音樂、發展音樂教育，焚膏繼晷，傾注一生心血，對近代中國音樂教育發展作出重大貢獻，是我國音樂教育開拓者中，一位值得紀念和敬重的音樂教育家。

查某戲

仿京戲之戲劇，由女性演員演出，1918 年桃園林登波與大稻埕簡元魁聘上海「京都鴻福班」老生馬長奎為師，在桃園組織「永樂社」，招募貧家女學查某戲，在桃園大廟口演出「文昭關」、「四郎探母」、「空城計」、「玉堂春」、「武家坡」、「迴龍閣」等戲，頗得好評，隨後又在臺北「新舞臺」、基隆顏家、新竹北埔姜家、彰化「北斗劇場」、臺南「樂仙樓」、「屏東劇場」等地演出，改名「鳳舞社」後移往大稻埕發展，1921 年再改組為「天樂社」，演員有月中桂（老生）、紅豆（青衣）、玉如意（花旦）、丹桂（公末）、石中玉、一字金、早梅粉、清華桂、粉薔茹、九齡雪等人，1921年左右查某戲漸失傳，現已絕跡。

柏野正次郎

古倫美亞唱片株式會社（原日蓄公司）負責人，發行唱片「桃花泣血記」，大量製作臺語歌謠及戲曲唱片，風行一時，帶動臺灣創作歌謠之第一個高峰期。

柳知府全歌

俗曲唱本，潮州王生記藏板，李萬利春記刊本，1 冊 5 卷。

柳條金

「十三腔」演出曲目大致固定，行列隊形及樂器配置均有定規，有百個以上曲牌，亦可由四至八首曲牌聯套演出，〈柳條金〉即其中常用曲目之一。

柳琴

彈撥樂器，形似柳葉，蘇北魯南一帶柳琴戲及安徽泗洲戲主要伴奏樂器，又稱「柳葉琴」、「金鋼腿」、「土琵琶」，狀如小型琵琶，二弦，七品，撥奏，經多次改良後，制有四弦二十四品高音柳琴，音域擴大後，半音齊全、音色更加優美，用為獨奏及國樂團彈撥組高音聲部樂器。

柳葉琴

即「柳琴」，見「柳琴」條。

柳樹春八美圖全歌

俗曲唱本，潮州財利堂藏板，李萬利刊本，4 冊 18 卷。

柳應科

戲劇表演家，新竹北管「新樂軒」子弟團臺柱，同儕有謝旺、蕭清乞等。

柳麗峰

留日音樂家，畢業自東京武藏野音樂學校。

段仔戲

藝人臨時編創之戲段，唱詞、口白不固定，與傳承嚴謹的「本戲」相對稱呼，或稱「半本段」，「摩天嶺」、「下陳州」、「金銀山」、「樊江關」等戲屬之。

泉南指譜重編

南管曲譜。1912 年廈門林鴻（霽秋）整理南樂「指套」和「譜」，編成是書，凡六冊，首冊列序言、題詠、凡例、樂部形制奏法、唱曲大意，南譜十三腔目錄，及南曲四十五套、南詞四十五套，第二至第五冊為附工尺譜及琵琶指法南詞套曲〈輕輕行〉、〈陣狂風〉、〈南海贊〉、〈為郎情〉等四十五套，第六冊為南譜十三腔〈三臺令〉、〈梅花操〉、〈八走馬〉、〈百鳥歸〉等十三套器樂曲，所述南曲源流、曲目本事，及選曲分類、訂譜、注音、附說等均較詳備，1922 年上海文瑞樓朱墨套印出版，為南曲者珍視。

泉郡錦上花

南管戲班，前身為「香山小錦雲」、「彩花雲」，班主王包，在傳統七子班樂器外，增用大鑼、北鼓及北管、京劇文武場樂器，吸收京班舞臺經驗及戲碼，排練新戲，增加武戲，1918 年後演於臺北「新舞臺」、「永樂座」，1925 年演於新竹竹座、新華、樂民臺、新世界、新舞臺等各地，頗受歡迎，而後「新錦珠」、「勝錦珠」及一般歌仔戲班演出形式多有受其影響。

洋琴

即「揚琴」，見「揚琴」條。

洲仔尾班

宜蘭礁溪庄老歌仔戲班，班主林阿江，成立於 1901～1902 年間，林同行、林三如、戇趖仔旦為戲先生，常演劇目有「陳三五娘」、「三伯英臺」、「呂蒙正」、「臭頭阿祿」、「什細記」、「乾隆君游山東」、「藥茶記」等，1924 年散班。

洪水報

日據時期文藝雜誌，1930 年發行，黃白成、謝春木編輯。

洪尊明

　　臺灣坊間歌冊除翻印自廈門者外，編歌者大都有名可稽，洪尊明即其一。

洪雅烈

　　「Glee Club」男聲合唱團團員之一。

洞管

　　民間稱南管爲「洞管」或「大南ㄟ」，分「指」、「譜」、「曲」三類，「指」爲套曲，分「上四管」、「下四管」兩種演奏形式，「上四管」樂器以洞簫爲主，稱爲「洞管」，用洞簫、弦、三弦、琵琶、拍板等五種樂器。

洞簫

　　吹管樂器，早見於漢陶俑及嘉峪關魏晉墓室磚畫，通常用九節紫竹或白竹、紅木製作，音域 d'～e'，長約八十釐米，吹口在頂端，管身開六孔，前五背一，吹氣振動竹管發聲，音色清柔悠遠，用爲獨奏或合奏，歌仔調「江湖調」、「都馬調」，南管「上四管」，北管幼曲、崑腔等傳統絲竹樂隊及梨園戲、歌仔戲中用之。

洗手巾

　　客家「九腔十八調」之一，美濃客家歌謠，歌仔戲引爲唱調之一。

洗佛

　　《諸羅縣志》「雜俗歲時」：「四月八日，僧童舁佛作歌，沿門索施，謂之洗佛。」

洗馬

　　歌仔戲身段，科泛細膩，較難一見。

洗馬介

　　北管鼓介依劇情變化，多有一定用法，跳臺時用「洗馬介」。

洗臺

　　梨園戲班開演前獻棚儀式之一，演員通過神人之過渡，儀式後扮演神仙，執行爲民眾賜福、驅邪法事等。

　　歌仔戲身段，生角逃難或赴行刑場時，多用此科泛。

活五調式

　　在重三六調式基礎上，用重顫音裝飾演奏（唱）「re」音，主要在表現悲怨、哀傷。

活捉

　　北管劇目之一。

活戲

　　早期歌仔戲表演時不用劇本，演出前由「總綱」講戲，分場後由演員各自發揮演出，即興成份高，一般稱爲「活戲」，歌仔戲特色之一。

洛波

　　泰雅族稱口簧爲「洛波」，見「口簧」條。

洎芙藍

　　日據時期歌誌雜誌，1926年臺北洎芙藍社發行，西川滿編輯。

爲郎憔悴

　　俗曲唱本，嘉義捷發出版社刊行。

爲臺灣

社會運動歌曲，曾慧明、趙子明，秦榮采合作，1946 年 4 月 1 日以簡譜刊於北平《新臺灣》雜誌。

炳鴻

亂彈表演家，「烏水橋班」亂彈班出身，曾在臺中「文和歌劇團」搭班演出。

狩獵祭

原住民祭儀，伴有歌舞音樂。

狩獵歌

鋼琴曲，陳清銀據臺灣高山曲調創作曲，1947 年發表於《樂學》4 期，在臺灣鋼琴樂曲創作史上有一定意義、貢獻與地位。

珊瑚寶楊大貴全歌

俗曲唱本，潮州李萬利刊本，3 冊 10 卷。

玲瓏會

管弦樂團，1920 年張福興在日本海軍軍樂長村上宗海協助下，召集臺北醫專、臺北師範學校及社會愛樂人士四、五十人組織「玲瓏會」，是為臺灣人組成的第一個西式管弦樂團。1923 年「玲瓏會」假醫學校講堂舉行首次音樂會，演出布拉姆斯〈匈牙利舞曲〉及〈銀婚曲〉等，其間不定期舉行演奏會，持續兩年後解散。

珍珠衣

三小戲劇目之一，唱「西皮」，多白話。

珍珠衫全歌

俗曲唱本，潮州李萬利藏板、刊本，1 冊 4 卷。

珍珠烈火旗

北管西路戲劇目，演「狄青取珍珠旗」故事。

珍珠旗五虎平西全歌

俗曲唱本，潮州瑞文堂藏板，李萬利刊本，6 冊 27 卷，上承「楊宗保歸天」。

珍珠點

北管「弦譜」曲牌，絲竹樂，以殼仔弦主奏，配以二弦、三弦、月琴、雲鑼等，音色明亮清雅，常做為戲劇表演、宗教儀式過門及串場音樂。

珍珠簾

「十三腔」演出曲目大致固定，行列隊形及樂器配置均有定規，有百個以上曲牌，亦可由四至八首曲牌聯套演出，〈珍珠簾〉即其中常用曲目之一。

珍珠寶塔

大白字戲劇目，唱白用土音。

甚麼號做愛？

流行歌曲，吳成家作曲，1939 年東亞唱片曾灌為唱片發行。

皇民奉公會

臺灣總督府為推動『皇民化』政策成立之行動組織，「臺灣演劇協會」及「演劇挺身隊」、「興行統制會社」等皆其外圍，由曾任基隆市警察署長的三宅正雄主事。1943 年皇民奉公會高倡「臺灣新音樂」，吳成家、周添旺、張邱東松、王思銘等

曾被迫以月琴、胡琴、橫笛、簫、揚琴等國樂器演奏〈日本國歌〉、〈愛國行進曲〉、〈軍艦行進曲〉等時局曲目，臺灣本土藝術被破壞得風格蕩然，原貌無存，令人不忍卒睹。

皇民劇

中日戰爭爆發後，殖民政府爲壓制臺胞漢民族思想，屬行『皇民化政策』，臺灣劇種普受壓抑，歌仔戲演出形式、服飾、角色、稱謂等全部『皇民化』，劇團及表演家多被迫解散或改行，光復後才又復出。

盆踊主題交響組曲

管弦組曲，江文也作品第5號，入選1935年日本第四屆全國音樂比賽，揚名日本樂壇。

省立臺南一中樂隊

校園樂隊，1952年10月成立，程秀高指導。

省立臺南二中樂隊

校園樂隊，1953年成立，彭耀名指導。

相公爺

孟府郎君又稱「相公爺」，白字戲供奉爲戲神。

相依爲命

歌仔戲新調，即俗稱「變調仔」，曲風抒情，廿世紀六〇年代末期曾仲影作曲，是歌仔戲音樂改革之新嘗試。

相思苦

流行歌曲，歌仔戲吸收爲其曲調。

相思樹

日據時期文藝雜誌，光緒三十年（1904）創刊，日人服部烏亭主編，以俳句爲主，後改由岩田鳴球主編，發行至宣統二年（1910）停刊。

日據時期文藝雜誌，1933年臺北相思樹社所創辦之短歌雜誌，柴山矩編輯。

相褒

傳統客家采茶戲早期俗稱，即「相褒戲」，又稱「拋采茶」，由一男一女粉墨演出，廣泛流行於中國南方客家鄉庄等地，形式與廣西「唱采茶」、「采茶歌」，江西「三腳班」、「茶籃燈」、「燈子」，湖南、湖北「采茶」、「茶歌」相似，多演插科打諢、男女私情，形式簡單有即興性，有一旦一丑「相褒」，及二旦一生「三腳采茶」之分，以山歌或〈撐渡船〉、〈補缸〉、〈春牛歌〉、〈五更調〉、〈繡香包〉等爲主要曲調，客語道白，劇目有「無良心」、「送歌」、「紅花告狀」等，用大廣弦、二胡、簫、洋琴、拍鼓、通鼓、大小鑼鈸等樂器。傳入臺灣後，流行客庄各地，清光緒二十年（1894）《安平縣雜記》「風俗現況篇」有采茶戲記曰：「酬神唱傀儡，臺慶、喜慶、普渡唱官音班、四平班、福路班、掌中戲、採茶唱、藝妲等戲」，其中「採茶唱」即「相褒」，1921年後，三角戲改爲采茶戲，演於廟庭或戲園，電影、電視未普及前，甚受觀眾歡迎。

相褒拾盆牡丹歌

俗曲唱本，嘉義捷發出版社刊行。

相褒探娘新歌

俗曲唱本，嘉義捷發出版社刊行。

相褒歌

臺灣漢民族歌謠，臺灣拓墾時期，先民所唱無不是樂天知命、勤奮不輟，仰望新生與憧憬未來之心聲，緣起大陸民間小調〈相褒歌〉等，即此一例，見於歌冊。

看破世情

俗曲唱本，新竹興新書局刊行。

看破世情新歌

俗曲唱本，臺中瑞成書局刊行。

看雙邊

歌仔戲身段，劇中生、旦角遭遇緊急情況或被追殺時，所做科泛。

看護祖父之歌

1922年，張福興受臺灣總督府內務局學務課委托，赴日月潭做為期十五天的水社化番民歌調查，同年12月臺灣教育會出版其調查報告《水社化番的杵音與歌謠》，包括歌謠十三首與杵音兩首，歌詞均附日文假名注寫山地話拼音及意義說明，中有〈看護祖父之歌〉等。

祈禱

風琴曲，高約拿作品（1944）。

祈禱小米豐收歌

布農族歌謠，布農族以狩獵、農耕為主要生產方式，以小米（dilas）為主食，視狩獵和種植小米為神聖工作，每年二月 minpinan 播種祭，將心願及祈求傳達給 dehanin 天神，儀式嚴肅、複繁，神秘而多禁忌，郡社群、巒社群落祭司在決定祭日後，愼選族中聖潔男子，居於祭屋，次日由祭司率同在屋外圍成圓圈，雙手交叉背後，圈內置種粟一串，由祭司領唱祭歌〈祈禱小米豐收歌〉，布農語稱為「Pasibutbut」，或「Pasi haimo」，歌分「mah Osgnas」、「manda」、「mabonbon」、「lagnisgnis」四聲部，唱法來源有傳頌幽谷飛瀑流瀉聲、模仿蜜蜂在中空巨木共鳴聲、及小鳥成群結隊振翅飛過小米田聲音三種傳說，以十二人三部合唱形式最普遍，配合和聲，由低於半音左右音階悠曼地向上滑唱，依嚴謹規則形成複音現象，以最後最高音區協和度判斷本年小米收成，演唱後緩慢移入屋內，象徵小米豐收，並堆滿穀倉，時間及速度無定規，由領唱者自由調整，有旋律無歌詞，頗具特色，目前臺東信義鄉羅娜村、明德村，桃源鄉桃源村、勤和村、建山村，三民鄉民生村，卓蘭鄉卓溪村、侖天村，海湍鄉崁頂村、霧鹿村、利稻村，延平鄉紅葉村等都能聽到。1953年黑澤隆朝除在國際民俗音樂學會巴黎大會上發表《布農族的弓琴及其對五聲音階形成的啟示》論文外，並播放布農族〈祈禱小米豐收歌〉。

禹龍山全歌

俗曲唱本，潮州李萬利刊本，2冊8卷，上承「雙太子紅羅衣」。

秋夕湖上

獨唱曲，黃友棣作品。

秋夜曲

流行歌曲，歌仔戲吸收為其曲調。

秋夜吟

流行歌曲，即〈工廠行進曲〉，鄧雨賢作曲（1936）。

秋的懷念

電影主題曲，電影「天涯歌女」插曲，1940年國泰影業公司出品，吳村編導，周璇、白雲主演，吳村作詞，陳歌辛（1914～1961）作曲，都杰主唱，後由姚莉灌成唱片，隨電影來臺放映，風行一時。

秋怨

流行歌曲，楊三郎作品。

秋風夜雨

流行歌曲，周添旺作詞，楊三郎作曲（1954）。

秋菊

呂泉生初試作品，作於赴日留學時期。

秋聲合唱團

合唱團，林秋錦主持，1948年11月假臺北中山堂舉行林秋錦師生及秋聲合唱團音樂會。

秋蟲

創作兒歌，曾辛得作品，1957年10月31日發表於《新選歌謠》第70期，曾辛得推廣樂藝不遺餘力，對樂教貢獻殊多。

突肉

黃叔璥《臺海使槎錄》「南路鳳山番一」：「不擇婚，不請媒妁，女及笄構屋獨居，番童有意者彈嘴琴逗之。琴削竹爲弓，長尺餘，以絲線爲弦，一頭以薄篾折而環其端，承於近捎，弦末疊擊於弓面，齜其背，夰其弦，自成一音，名曰突肉。」清朱仕玠《小琉球漫志》（1765）卷八「海東賸語」下「婚嫁」云：「熟番初歸化時，不擇婚，不倩媒妁。男皆出贅，生女則喜，以男出贅女招夫也。女及笄，構屋獨居；番童有意者，彈嘴琴挑之。嘴琴，削竹如弓，長尺餘或七、八寸，以絲線爲弦，一頭以薄篾折而環其端，承於近捎弦下；末疊擊於弓面，扣於齒，夰其弦以成音，名曰突肉。意合，女出而招之同居，曰牽手。」

紅毛淨

大榮陞亂彈班表演家，與楊乞食齊名，擅大花臉。

紅生

傳統戲劇生角中勾紅臉老生行當，如關羽、趙匡胤等皆是。

紅河波浪

藝術歌曲，蕭而化作品。

紅花告狀

客家采茶戲劇目，用大廣弦、二胡、簫、洋琴、拍鼓、通鼓、大小鑼鈸等伴奏樂器。

紅花淚

俗曲唱本，嘉義捷發出版社刊行。

紅花蕊

客家吹場音樂，只存曲目。

紅書劍輾龍鏡下集全歌

俗曲唱本，潮州瑞文堂藏板，李萬利刊本，2冊10卷，上承「輾龍

鏡韓廷美」。

紅棉花開

聲樂創作曲，黃友棣作品。

紅塵

日據時期文藝雜誌，1915 年臺灣文藝同志會發行。

紅蓮寺

臺灣歌仔，見於歌冊。

紅薔薇

流行歌曲，郭芝苑作曲，盧雲生改填國語歌詞後，發表於臺灣省教育會《新選歌謠》第 19 期（1952），中廣音樂組黃月蓮做首次廣播演出後，曾多次灌成唱片發行，並改編成女聲三部合唱曲，風行一時。

紅繡鞋

錦歌的花調仔、雜歌。

北管聲樂曲調，源自明清江淮小調。

紅鶯之鳴

即中國古調〈蘇武牧羊〉，蔡德音填詞，臺語流行歌曲未誕生前，已傳唱一時，是臺語流行歌曲之先聲。

紀元節

日據時期式日歌曲，日本宮內省御歌所長高崎正風作詞，音樂學校校長伊澤修二作曲，1888 年 2 月文部省編輯局印刷發行，1893 年 8 月 12 日文部省頒布並納入《小學校儀式用歌詞並樂譜撰定》中。

美音會

音樂團體，1916 年 9 月假臺北末廣町「榮座」戲院舉行音樂演奏會。

美臺團

臺灣文化協會外圍組織，1923 年 10 月 17 日文化協會決議籌組美臺團映畫巡業團，以放映「映畫」（電影）方式啓迪民智，教育民眾反抗日本殖民欺壓。1925 年秋，文化協會同志籌爲蔡培火母親七一慶壽，蔡氏將集得禮金移爲購買放映機、影片及團務活動用。1926 年 4 月 4 日美臺團在臺南「大舞臺」首映，並即在霧峰、草屯、臺中、南屯、潭子、豐原、屯子腳、大甲、清水、梧棲、沙鹿、彰化、和美、鹿港、頭份、後龍、苗栗、新竹、新埔、竹東、瑞芳等地巡迴放映，引起臺人對電影莫大興趣，約請應接不暇。「活動寫眞」放映時，辯士以鄉音敘說電影情節，更藉題發揮，隨時比興，慷慨陳詞，教化群眾，分析臺灣時勢與社會現象，激發臺人關心社會及抗日情緒，得到熱烈迴響，發揮民族意識啓蒙作用，巡業團有辯士盧丙丁、郭戊己、陳新春、鍾自遠、林秋梧、黃金火、陳阿華及技師王天寶，樂士土生仔等。

美臺團團歌

社會運動歌曲，美臺團以放映電影爲掩護，宣傳文化協會政治主張，對啓發民族意識，傳播新思維、新知識，起有莫大作用。蔡培火曾爲美臺團作有團歌，每於放映前，先由團員合唱鼓舞臺灣精神之團歌以壯大聲勢，觀眾多隨團員放聲高唱，歌聲激越嘹亮，民族深情如排山倒海般爆發而出，爲日據時期影響深遠之社會運動歌曲之一。

美樂帝

樂團，李鐵發起成立「新協社」於北港，1931年改名「美樂帝」，陳家湖任指揮，戰後改名「北港樂團」。

美濃小調

南部客家民謠，歌仔戲吸收為其曲調。

美濃采茶

美濃客家民謠，與〈送郎〉、〈半山謠〉、〈正月牌〉共稱美濃老調，節奏徐緩自由，旋律單純，多裝飾音與滑音，強調地方風格，山歌特色濃郁。

美麗的臺灣

創作歌曲，王沛綸作品。

美麗島

社會運動歌曲，黃得時作詞，朱火生作曲，1945年盟軍飛機轟炸東京，數十名等待返臺留學生稽身楊廷謙東京目黑白金三光町遭毀損房舍，學生稱此為「烏鶖寮」，並在此成立「新生臺灣建設研究會」，以〈美麗島〉為「烏鶖寮歌」，歌頌團結，準備為臺灣重生奉獻心力，〈美麗島〉曾由泰平唱片灌成唱片發行。

胖胡

弓弦樂器，即「椰胡」，客家民謠、采茶戲主要伴奏樂器之一。

背詞仔頭

歌仔戲助場音樂，速度較慢，節奏自由，劇中傷心或盛怒昏厥甦醒時唱此調或「慢頭」，「慢頭」猶較「背詞仔頭」悲鬱。

背解紅羅全歌

俗曲唱本，潮州財利堂藏板，李萬利刊本，5冊28卷。

胡弓

原住民樂器。1901年臺灣總督府成立「臨時臺灣舊慣調查會」，1913至1921年間編輯出版《蕃族調查報告書》八冊，是日據時期研究原住民音樂最早文獻，樂器項下有胡弓等樂器，附圖繪及各族不同稱呼。

胡少安（1925～2001）

京劇鬚生表演家，河北宛平人，梨園世家，十歲入富連成坐科，從師宋繼選、譚富英，天資聰明，秉賦佳，三年內學會「九更天」、「打金磚」、「天水關」、「斬黃袍」等三十多齣戲，十三歲起搭班演出於北平、上海、南京各地，兼譚、馬兩派之長，音寬聲柔，韻味蒼勁，唱唸打摔無不精彩，文武崑亂皆得心應手，能唱乙字調名聞遐邇，嘗與言慧珠、童芷苓等名伶同臺演出。隨顧正秋劇團來臺，為顧劇團當家老生，演於臺北永樂戲院，廿世紀六〇年代先後加盟海光、大宛等劇團，曾任中華國劇學會理事長，國立復興劇校國劇科主任，於國劇興革、發展及新秀培育，多有規劃，推動京劇普及工作，不遺餘力，貢獻良多，菊壇一生可謂燦爛。

胡阿菊

小梨園班主，新竹人，該班唱唸皆泉音，1910年活躍於臺南、新竹

各地。

胡美珠

鋼琴教育家，國立南京中央大學教育學院音樂系畢業，任教於國立藝專音樂科、中國文化大學音樂系等各校。

胡胡

即「南胡」，見「南胡」條。

胡琴

佛教寺院使用的旋律樂器。

臺灣道教科儀分「吟」、「頌」、「引」、「曲」四種，一般以法器（鐸）伴奏，樂器以嗩吶為主，兼有胡琴等。

胡煥祥（1931～）

苗栗縣頭尾鄉人，十六歲學嗩吶及北管唱腔於「溢洋軒」子弟班，從陳慶松學客家八音，參與佛教及黑頭道場音樂。

胡撇仔戲

新劇與歌仔戲間之戲劇形式，或認為由「歌劇」（Opera）音譯而來，劇情多憑空杜撰，流行歌曲或世界民謠俱見納入，表演手法大量減少傳統唱唸作表程式，服飾頭面偏向時興亮麗，甚至穿著日本和服、歐西宮庭古裝等上場，道具更是五花八門，除刀槍把子外，武士刀、西洋劍無不登場，除傳統「七字調」，新調「南光調」，陣頭如「車鼓曲」、「乞食調」外，流行歌曲〈青春嶺〉、〈一道彩虹〉、〈男子漢〉、〈風飛沙〉、〈沙喲那啦〉等臺、粵、日、西洋音樂充斥舞臺，如小旦偷情戲唱〈偷走哥〉，欺凌失身唱〈雨夜花〉，文武場除傳統樂器外，加用電吉他、爵士鼓、薩克斯管及電子琴等合成樂器，表演風格雖自由通俗，但亦顯不倫不類。

胡瑩堂

琴家，光復後來臺，推廣琴學不遺餘力。

苦力娘

客家「九腔十八調」之一。

苦力勞

四平戲表演家，即「吳九里」，見「吳九里」條。

苦旦

歌仔戲正旦又稱「苦旦」，歌仔戲最主要腳色，造型、身段仿京劇形式，但較有彈性。

苦命女修善歌

俗曲唱本，新竹竹林書局刊行。

苦戀歌

流行歌曲，楊三郎作品。

若草

日據時期文藝雜誌，1917年臺北若草會發行，小林忠文編輯，多刊有民謠、山歌、童謠之雜誌。

茉莉花主題變奏曲

鋼琴曲，郭芝苑作品，1950年曾獲臺灣省文化協進會全省音樂比賽作曲組第一名。

英雄歌

排灣族歌謠，歌詞多即興，旋律富歌唱性，節奏規整、清晰。

英臺十二送歌
　　俗曲唱本，廈門手抄本。

英臺廿四拜哥歌
　　俗曲唱本，有新竹竹林書局、新竹興新書局刊本。

英臺廿四拜歌
　　俗曲唱本，嘉義玉珍書局刊行。

英臺廿四送哥歌
　　俗曲唱本，新竹竹林書局刊行。

英臺弔紙歌
　　俗曲唱本，嘉義捷發出版社刊行。

英臺仔全歌
　　俗曲唱本，潮州李萬利春記刊本，2冊10卷。上承「梁山伯祝英臺」。

英臺出世歌
　　俗曲唱本，新竹竹林書局刊行。

英臺吊紙
　　俗曲唱本，上海開文書局刊行。

英臺回批
　　俗曲唱本，廈門手抄本。

英臺回家想思歌
　　俗曲唱本，新竹竹林書局刊行。

英臺拜墓歌
　　俗曲唱本，新竹竹林書局刊行。

英臺哭五更
　　俗曲唱本，廈門手抄本。

英臺哭墓化蝶
　　俗曲唱本，廈門手抄本。

英臺埋喪祭靈歌
　　俗曲唱本，新竹竹林書局刊行。

英臺留學歌
　　俗曲唱本，有新竹竹林書局、臺北黃塗活版所刊本。

英臺送哥歌
　　俗曲唱本，嘉義捷發出版社刊行。

英臺祭靈獻紙
　　臺灣歌仔，見於歌冊。

英臺想思歌
　　俗曲唱本，新竹竹林書局刊行。

要去哪裡
　　布農族童謠，布農語稱為「kuisa tama laung」。

軍夫の妻
　　時局歌曲。日本軍閥發動侵略戰爭，深陷戰爭泥沼後，為激勵士氣，曾將鄧雨賢〈月夜愁〉填以栗原白也歌詞，成為時局歌曲〈軍夫の妻〉。

郎君子弟
　　南管樂人以「郎君子弟」自稱，稱聚集練習及演奏地方為「館閣」。

郎君曲
　　民間器樂演奏曲，安平每年3月20日迎媽祖、迎神，用「郎君曲」。

郎君爺
　　南管樂團奉十國後蜀後主孟昶為祖爺，每年春秋兩季行禮祭拜，邀

子弟及曲館弦友排場演奏，以樂會友。

郁永河

字滄浪，清浙江仁和人，會考秀才，六游八閩，有云：「探奇攬勝者，毋畏惡趣；遊不險不奇，趣不惡不快。」清康熙三十五年（1692）冬，福建榕城火藥庫爆炸，硫磺五十餘萬斤盡毀，典守者被責求償還，郁永河自告奮勇來臺采硫，次年二月二十五日經廈門、金門、澎湖抵臺南府城，備辦采硫、煉硫用具後，於四月初七出發，經大洲溪，過新港社、加溜灣社、麻豆社，渡茅港尾溪、鐵線橋溪到倒略國社，夜渡急水、八掌溪抵諸羅山，渡牛跳溪，過打貓社、山疊溪、他里霧社、柴里社，再渡虎尾溪、西螺溪、東螺溪至大武郡社、半線社，過啞東社至大肚社，再過沙轆社至牛罵社，歷大甲、吞霄、新港仔、後壠、中港、竹塹、南嵌、八里分社，乘莽葛至淡水，時為四月二十七日。五月初，郁永河率役匯合王雲森海路人馬及遇風損餘器具，在「甘答門」（今關渡）煉硫，郁永河召集各社土官，發布「凡布七尺，易土一筐」辦法，十月初，如數煉成五十萬斤硫，初七日乘風歸去，撰有《裨海紀遊》一書，於歷史見聞，海路傳聞，航海心得，臺澎地理、產物、民情、風俗、氣候、一路行色及煉硫原料、火候、方法、收穫量、煉硫生活等皆有詳實記載，作有「臺灣竹枝詞」和「土番竹枝詞」多首，概詠在臺見聞及民情風俗感想，記番人歌呼如沸云：「番人無男女皆嗜酒，酒熟，各攜所釀，眾男女酬飲，歌呼如沸，累三日夜不輟」，是為十七世紀末臺灣重要文獻，郁永河後續所撰之《番境補遺》、《海上紀略》、《宇內形勢》等書中亦有各節提及臺灣。

重三六調式

潮州音樂調式，突出「si、fa」二音，旋律中出現較多，且多在強拍。

重刊五色潮泉插科增入詩詞北曲勾欄荔鏡記戲文全集

據《舊本荔枝記》重刊本，共五十五齣，傳奇體裁，梨園戲「陳三五娘」即就其中第一至三十三場濃縮而成。

重改打某、跪某、厘某、打輯合歌

俗曲唱本，廈門鴻文堂書局刊行。

重逢歌

排灣族歌謠，歌詞多即興，旋律富歌唱性，節奏規整、清晰。

降 D 大調練習曲

鋼琴曲，陳泗治 1947 年創作曲，以臺灣什景為題材，收於其鋼琴曲集。

革命志士歌

歌曲，張錦鴻創作曲。

革命青年

進行曲，王錫奇作品。
聲樂曲，李中和作品。

革胡

低音弓弦樂器，參考西洋大提琴改制而成，音量較大，音域較廣，主要用於合奏，亦可獨奏。

韋馱贊

張福星退休後，隱居田園，研究佛教音樂，嘗赴獅頭山寺廟采集佛教音樂，輯佛曲三曲，有〈韋馱贊〉等六十八首。

韋翰章（1906～1993）

字浩如，號野草詞人，廣東中山縣人，幼從吳醒濂讀經書，中學後學詩詞聲韻於王子楨，1924 年考入上海滬江大學預科班，入中文學系，1929 年任上海國立音樂專科學校註冊主任，管理圖書館兼教詩詞課程，與黃自、應尚能等合作〈旗正飄飄〉、〈白雲故鄉〉、〈弔吳淞〉等藝術歌曲、抗日名曲，1932 年創作清唱劇「長恨歌」（黃自作曲，第四、七、九樂章由林聲翕補遺），1981 年創作歌劇「易水送別」（林聲翕譜曲），韋瀚章填得絕妙好詞，一生致力創作及教育工作，是「五四」後新歌歷史重要開創者之一。

音曲的縱橫

音樂理論著作，李中和撰著。

音階木魚

擊樂器，中央廣播電臺國樂團來臺後，製有音階木魚等樂器，使其音域寬度、音高準度等問題得到較好解決，樂隊聲部因此更見齊全。

音階磬

擊樂器，中央廣播電臺國樂團來臺後，製有音階磬等樂器，使其音域寬度、音高準度等問題，得到較好解決，樂隊聲部因此更見齊全。

音感訓練法

音樂理論著作，李金土撰著。

音群法則

音樂理論著作，蕭而化撰著。

音樂欣賞法

音樂論著，李金土撰著。

音樂欣賞講話

音樂論著，蕭而化撰著。

音樂法標定之初步勘探

音樂論著，蕭而化撰著。

音樂教材教法

樂教論著，康謳撰著。

音樂教材教法與實習

樂教論著，康謳撰著。

音樂教學法

樂教論著，康謳撰著。

音樂教學研究

樂教論著，康謳撰著。

音樂通訊

1946 年 4 月 5 日臺灣省警備總司令部交響樂團在慶祝臺灣第一屆音樂節音樂會上，發行《音樂通訊‧音樂節演奏特輯》，同年 5 月 25 日出版第二期，是為臺灣最早之音樂通訊，收有蔡繼琨等人文章及斯托考夫斯基、叔斯達柯維赤、希屇爾遜文章譯文，臺北音樂生活、臺灣省警備總司令部交響樂團、美國樂壇近況介紹及上海、重慶、廣州、福建、昆明、成都、香港、江西、北方各地樂訊報導，音樂會節目單，合唱曲歌詞及樂曲解說、作者介紹等。

音樂通論

音樂論著，柯政和撰著，1930年2月出版於北京，該書系統地介紹西洋音樂律制、和聲、對位、曲式、人聲、器樂、室內樂、交響樂，舞蹈、爵士樂等各領域基本知識與理論，劉天華曾云：「是書材料廣博而條緒不紊，理論精侃而明顯易解，教課、自修均屬適用。」在當時歷史條件下，對普及西洋音樂知識、推進各級學校音樂教育起有一定作用，北師大定其為音樂教材，學生人手一冊。

音樂感傷－鄉土訪問音樂演奏會を聽きて

音樂記文，1934年吳天賞發表於《臺灣文藝》創刊號。

音樂緒論

音樂論文，一條愼三郎發表於臺灣教育會《臺灣教育》255～256期。

音樂辭典

音樂工具書，王沛綸主編。

音樂の翫賞と

音樂論述，一條愼三郎發表於臺灣教育會《臺灣教育》153期。

音韻戲

老歌仔戲稱文戲為「音韻戲」。

風

創作兒歌，曾辛得作品，1954年5月1日發表於《新選歌謠》第29期，曾辛得推廣樂藝不遺餘力，對樂教貢獻殊多。

風入松

曲牌，北曲屬雙調，南曲屬仙呂宮入雙調，雙調套曲內經常使用，節奏明快有力，曲調昂揚，北管吹場曲調通常廿小節，分六個樂句，各句字數以「7、6、7、7、7、6」為定格，可稍事變通，常與「急三槍」交替出現，構成循環曲體，亦用於舞劍、放箭、行軍及其他舞蹈場面，也可分段使用。

客家漢劇場景音樂曲牌之一。

風中煙

流行歌曲，周添旺詞，鄧雨賢曲（1936）。

風月報

日據時期文藝刊物，1935年春臺北風月俱樂部創刊，謝雪漁主編，該報吟風弄月，鼓吹風雅，文言八股和漢詩並重，多有文人墨客詠贈藝旦、女給之作，年餘後停刊。1937年各漢文刊物俱遭停廢，簡荷生此時提出復刊申請獲殖民當局同意，由謝雪漁、林子惠、林夢梅等主持編務，延續以往風格，以中文刊登文人墨客擊鉢吟詩、題贈詩、舊小說、雜著，及各地女給、名妓寫真、消息等，後以經濟不繼瀕於停刊，在臺北蓬萊閣酒樓老闆陳水田指定徐坤泉擔任編輯為條件下，允為經濟奧援，徐坤泉借蓬萊閣一隅為編輯部，由簡荷生、林荊南、吳漫沙先後擔任主編，詹天馬為監查委員，張文環任該報日文編輯，內容除刊登謎學、文白交雜小說、舊體詩外，其他屬白話抒情散文、生活隨筆、新詩、歌詞、笑談、短、中、長篇連載小說，徐坤泉的《新孟母》、《中國藝人阮玲玉哀史》、吳漫沙《桃花江》等均刊於此，

1938 年周添旺根據《新孟母》所作「秀慧的歌」，即以簡譜發表於該報 16 期。1940 年 3 月 23 日為「維持文風、矯正風俗、鼓吹禮樂」，邀請新竹陳鏡如、南投吳錫斌兩音樂團廿多位漢樂能手，假臺北風月館舉行演奏會，演出〈百家春〉、〈將軍令〉、〈梅花三弄〉、〈孔雀屏開〉、〈蓬萊春唱〉、〈餓馬搖鈴〉、〈粉紅蓮〉、〈寒江月〉、〈昭君怨〉、〈連環扣〉、〈恨東皇〉、〈小桃紅〉等新曲舊調，簡荷生有詩云：「絕世才華自有真，文鸞料得是前身，彈來古意非凡響，一曲悠揚妙入神」，蘇鴻飛亦有詩云：「聽來一曲粉紅蓮，斷續清音古意牽，譜出淤泥成絕曲，悠揚餘韻繞吟邊。」，1940 年 7 月 15 日《風月報》113 期 7 月號刊有臺南紫珊室主「觀星光新劇團餳舌記」云：「星光新劇團歌姬悅子娘出場獨唱時，正立臺中，……唱時音調悠揚，柔美悅耳，不但恃其喉，且做種種態度，以和曲中詞曲，歌聲甫畢，拍掌之聲，如雷驟發，樂隊之聲，竟為之掩。」1941 年《風月報》改稱《南方》。

風來了

創作兒歌，曾辛得作品，1954 年 10 月 1 日發表於《新選歌謠》第 34 期，曾辛得推廣樂藝不遺餘力，對樂教貢獻殊多。

風動石

流行歌曲，高金福譜曲，陳君玉作品。

風琴

佛教寺院使用樂器（法器）原則上皆為節奏樂器，偶用三弦等旋律樂器，有些寺院亦以風琴為伴奏樂器。

風雅齋

鹿港南管歌館「大雅齋」前身，1926 年施朝及泉州蚶江紀雞瀨改為彤管，易名「大雅齋」，以施論家為館邸。

風蕭蕭

歌仔戲「新創及改編」體系曲調。

食茶愛食頭泡茶

客家老山歌曲目。

食茶講詩句

臺灣歌仔，見於歌冊。

食茶講詩句新歌

俗曲唱本，嘉義玉珍書局刊行。

食新娘茶講四句

俗曲唱本，新竹竹林書局刊行。

首祭口號

布農族歌謠 marashitapan，演唱方式有呼喊、朗誦、獨唱、重唱、二部及多聲部合唱唱法等數種，旋律與弓琴、口簧泛音相同，速度中庸，曲調平和。

首祭之歌

泰雅族歌謠，1922 年田邊尚雄赴霧社、屏東、日月潭採集泰雅族、排灣族、邵族音樂，以早期蠟管式留聲機，錄有霧社泰雅族〈首祭之歌〉等歌謠十六首及笛曲一首，是臺灣較早的原住民音樂田野調查及錄音。

首祭跳舞歌

布農族歌謠 mashitotto，演唱方式有呼喊、朗誦、獨唱、重唱、二部及多聲部合唱唱法等數種，旋律與弓琴、口簧泛音相同，速度中庸，曲調平和。

首祭の夜

小歌劇。1919年，一條慎三郎與館野弘六設立高砂歌劇協會，作有〈吳鳳と生番〉、〈首祭の夜〉、〈如意輪堂〉、〈羊飼の少女〉等小歌劇，其中〈首祭の夜〉由西口柴暝編劇，一條慎三郎作曲。

首鑼

敲擊樂器，即「小鑼」，見「小鑼」條。

香山小錦雲

七子戲班，班主王包，戲班招收女童，排練新戲，增加武戲，吸收京班舞臺經驗及戲碼，在傳統七子班樂器外，添加大鑼、北鼓及北管、京劇文武場樂器，1918年演於臺北「新舞臺」，頗受歡迎，戲班曾易名「彩花雲」、「泉郡錦上花」在各地演出，而後「新錦珠」、「勝錦珠」及一般歌仔戲班演出形式多有受其影響。

香妃傳

三幕舞劇，江文也作於東京，作品第33號，1940年高田舞踊團首演，1942年演於北平，江文也創作活躍時期作品。

香格里拉

流行歌曲，黎錦光作曲，歐陽飛鶯主唱，「七七事變」前，隨上海電影來臺放映而風行臺灣。

香球記全歌

俗曲唱本，潮州李萬利刊本，1冊2卷。內題「張翼鵬王秀珍男貞女烈香球記」。

香羅帕全歌

俗曲唱本，潮州李萬利刊本，2冊4卷。

柷

古代打擊樂器，木制，上寬下窄，以椎撞其內壁發聲，以示始樂，用於宮庭雅樂。《尚書》「益稷」：「合止柷敔」，鄭玄注：「柷，狀如漆桶，而有椎，合樂之時投椎其中而撞之。」孔廟樂器用柷一，北管幼曲、昆腔，用柷等「幼傢俬」。

十　畫

倍工

南樂滾門之一。

倍思

南曲管門，今D調。

迎神賽會陣頭中，由單純歌仔陣說唱發展成之戲曲唱腔，以行唱方式演唱。

歌仔戲「歌仔體系」曲調。

借東風

北管戲「西皮」有戲碼三十六大本，常演劇目有「借東風」等。

借靴

小花戲，亂彈班墊戲，演於正戲結束或開演前，篇幅較小，演員較少。

倒吊梅

客家歌謠，流行於美濃等地區。

倒板

北管唱腔屬「板腔體」，西皮主要曲調有「倒板」等。
即導板，見「導板」條。

倒銅旗

即北管武老生戲「秦瓊倒銅旗」，用一支嗩吶，見「秦瓊倒銅旗」條。

倒線

橫弦彈撥樂器，臺灣傳統八音用之。

倒頭仔

北管曲牌「倒頭風入松」俗稱，「風入松」變調，轉換為「la調式」旋律，經常用為布袋戲配樂。

倒頭風入松

北管曲牌，「風入松」變調，轉換為「la調式」旋律，常用為布袋戲配樂，俗稱「倒頭仔」。

倡門賢母

流行歌曲，李臨秋作詞，蘇桐作曲（1932）。

俳優と演劇

戲劇論述，1901年日人風山堂出版，日據時期研究臺灣戲劇最早之記錄之一。

修訂平劇選

戲劇唱本，十二冊，國立編譯館修訂，正中書局出版（1959）。

冤枉錢失得了歌

俗曲唱本，新竹竹林書局刊行。

凍子

即「頭平弦」，老歌仔四管之一。

原生林

日據時期短歌雜誌，1935年臺北原生林社發行，田淵武吉編輯。

原住民音樂

臺灣原住民性格豪邁，能歌善舞，音樂以歌謠為主，器樂次之，以口傳方式傳承，多與風俗習慣、家族結構、宗教信仰相關，內容從狩獵至戰鬥，農耕到漁業、建屋到搬運，婚禮到祭祖、祭神到驅鬼、祈禱豐收，慶祝收穫、戀愛到離別，酒宴到遊戲，搖籃到慶祝成年，酒宴到遊戲，搖籃到童謠，傳說到神話，民族起源到祖先開基，大自然到社會人生，無不俱有，可謂豐富。

原忠雄

男中音，在臺日籍音樂家，曾參加1935年7月3日至8月21日間臺北、新竹、臺中等三十六個地方舉行之三十七場震災義捐音樂會演出。

原板

北管福祿（舊路）唱腔中的三眼板板腔。

厝若不是主共咱起

基督教音樂，宣教師梅甘霧

Campbell Moody 作詞，見於《聖詩》（1926）。

唐子班

即「查某戲」，1943 年，竹內治《臺灣演劇志》中做「唐子班」。

唐山過臺灣

交響曲，郭芝苑作品（1985）。

唐山調

漢族民謠，永曆十五年（1661）鄭成功率軍來臺，兵民離鄉背井，多有以〈唐山調〉等歌謠抒發思親、思鄉之情。

唐伯虎點秋香

歌仔戲戲目，取自傳統民間故事。

唐崎夜雨

大東亞戰爭戰況激烈，日軍深陷戰爭泥淖，窘態畢現，為擴充兵源，在臺灣強行徵兵，鄧雨賢被迫以「唐崎夜雨」日式名字，寫下〈鄉土部隊之勇士から〉（中山侑詞）、〈月昇鼓浪嶼〉（中山侑詞）等時局歌曲。光復後，〈鄉土部隊之勇士から〉由「愁人」另作新詞，成為流行歌〈媽媽我也很勇健〉，〈月昇鼓浪嶼〉改名為〈月光海邊〉，成為廿世紀六○年代甚受歡迎之流行歌曲。

唐詩七言絕句篇

聲樂曲九首，江文也作品第 25 號，含〈春歸〉、〈離愁曲〉、〈相思楓葉舟〉、〈教君恣意憐〉等聲樂曲九首，1940 年北平新民音樂書局出版。

唐詩五言絕句篇

聲樂曲九首，江文也作品第 24 號，含〈靜夜思〉、〈金鏤衣〉、〈子夜歌〉等聲樂曲九首，1940 年北平新民音樂書局出版。

唐鼓

即「通鼓」，見「通鼓」條。

唐艷秋

歌仔戲著名老生，秀枝歌仔戲團團主，戲狀元蔣武童之妻。

哥去採茶

客家歌謠，流行於美濃等地區。

哭介

北管福祿（舊路）唱腔中的散板板腔，又稱「哭科」或「哭頭」。

哭板

北管福祿（舊路）唱腔中的三眼板板腔。

哭皇天

曲牌名，又名「玄鶴鳴」，字格、句格靈活，情調感嘆傷悲，專用於靈堂祭奠、祭墳等場面，速度較慢。

哭相思

曲牌名，曲調短小，兩個七字句詞格，低沈感傷，多用於離別、重逢場面。

哭科

北管福祿（舊路）唱腔中散板板腔，又稱「哭介」或「哭頭」。

哭調

乞者每以漁鼓和月琴伴奏，沿門賣唱「乞食調」、「哭調」、「卜卦

調」等，央人接濟賞錢，歌仔戲用
於哭泣或哀傷場合，可連曲演唱，
以大筒弦或洞簫伴奏。

哭調反
　　哭腔，流行於彰化，即「彰化哭
」。

哭頭
　　北管福祿（舊路）唱腔中的散板
板腔，又稱「哭介」或「哭科」。

哪吒下山
　　北管戲曲唱段，清唱方式演出，
用管弦、鑼鼓，或梆子伴奏。

哪吒鬧東海歌
　　俗曲唱本，有嘉義捷發出版社及
臺北黃塗活版所刊本。

夏炎
　　作曲家。1956年中廣國樂團設作
曲室，由周藍萍、楊秉忠、林沛
宇、夏炎負責作曲。〈湖上〉、〈臺
灣頌〉、〈花鼓舞曲〉、〈陽春曲
〉、〈溪山回春〉、〈阿里山雲海
〉、〈江畔帆影〉等皆作於此時期。

套曲
　　舊稱「套數」，依曲牌聯套方法，
將若干首（通常三首以上）宮調相
同或宮調不同，笛色相通之曲牌相
聯成套，組成之大型樂曲稱為套曲
」。

娘殿守節歌
　　俗曲唱本，新竹竹林書局刊行。

娛樂としての布袋戲
　　論文，黃得時發表於《文藝臺灣
》3卷5號（1941）。

娛樂としての皇民化劇
　　戲劇論文，1941年黃得時發表於
《臺灣時報》1月號。

孫悟空大鬧天宮
　　俗曲唱本，新竹竹林書局刊行。

孫悟空大鬧水宮
　　俗曲唱本，新竹竹林書局刊行。

孫悟空大鬧地府
　　俗曲唱本，新竹竹林書局刊行。

孫毓芹（1915～1990）
　　古琴家。河北豐潤縣（唐山）
人，1936年學於田壽農，1942年
畢業於北平私立中國學院，1950年
隨軍旅來臺，1960年學於章志蓀，
1968年退役從事古琴教育及推展工
作，1971年起任教於國立藝專、文
化大學、國立藝術學院，1985年創
立「和眞琴社」，操縵講學之餘，手
記中國古琴文化背景、律呂音律與
易經關係等，說理明晰，展現傳統
音樂尊德重學風範，貢獻良多。

家貧出孝子歌
　　俗曲唱本，新竹竹林書局刊行。

宮古座
　　日據時期劇場，位於臺南市西門
町，經營者山口樽吉。1941年李香
蘭訪臺，1945年9月臺灣光復演藝
大會詹懷德鋼琴獨奏，1946年10
月戲曲研究會演出王育德自編自導
的「幻影」及黃昆彬編演的「鄉愁」
等劇皆演於此。

宮本延人

臺北帝大土俗人種學教室助教，兼臺灣總督府博物館考古學與民俗學負責人，曾拍攝排灣族內文社五年祭紀錄片。

容天圻

琴家，光復後來臺，推廣琴學不遺餘力。

射錦袍孟麗君全歌

俗曲唱本，潮州李萬利藏版、刊本，6 冊 30 卷。即「再生緣」。

島國的歌與舞

原住民音樂論著，1922 年田邊尚雄赴霧社、屏東、日月潭采集泰雅族、排灣族、邵族音樂，以早期蠟管式留聲機，錄有泰雅族、排灣族及邵族等歌謠十六首及笛曲一首，是臺灣較早的原住民音樂田野調查及錄音，報告收於其《島國的歌與舞》等書中。

崁仔腳調

六龜地區福佬傳統歌曲。歌仔戲「車鼓體系」曲調。

師範學校規則

1899 年，臺灣總督府頒布「師範學校規則」，規定師範學校以培養教師為主，將音樂、美術、手工、體育等藝能科視為「有用學術」，刻意提倡，加重施教，有表現者，往往有機會以公費資助赴日深造，張福星、柯丁丑、李金土、陳招治等赴日進修音樂，黃土水研習雕刻等皆緣於此。

徐坤泉（1907～1954）

澎湖廳望安庄將軍澳人，小說家，筆名「阿 Q 之弟」，日本憲兵團臺灣情報訓練班特務，1918 年遷居高雄州旗後町，讀漢學於「留鴻軒」及「旗津吟社」。1927 年遷居臺北州臺北市蓬萊町，臺灣民族運動風湧雲集之際，徐坤泉負笈海外，經廈門英華書院、香港拔粹書院、上海聖約翰大學完成學業，初任《臺灣新民報》海外通信記者，遊歷日本、南洋等地並開始創作。1935 年春自菲律賓返臺任本社記者及學藝欄編輯，取法創造社作家張資平愛情小說，作有《可愛的仇人》（1936）、《暗礁》、《迎春詞》、《大地道》（1937），及《新孟母》（未完成，1937），《中國藝人阮玲玉哀史》（1938）等長篇小說五篇，1938 年 4 月 1 日周添福曾為《新孟母》創作歌曲〈秀慧的歌〉，以簡譜發表於《風月報》16 期。《可愛的仇人》曾由林獻堂、薩鎮冰（1859～1952）、羅秀惠、曹秋圃題字，曹秋圃、葉渚沂、丁誦清作序，《臺灣新民報》連載，陳百盛曾為「可愛的仇人」作有主題歌「愛的花」，刊於 1938 年 8 月號《風月報》。另有《臺灣的藝術界何不能向上？》、《落花》、《信不信由你》、《一筆的舊賬》、《歸來滄海桑田》、《始政記念頭》、《雨與人生》、《舊雨重逢》、《流水帳》、《姑媳之問、《金治的死》、《忘情的一天》、《自殺和他殺》、《淡水河邊》、《談養女》、《可憐的阿花》、《臺灣人之心胸》等隨筆、詩、小品四十八篇，刊於《風月報》及《島都拾零》。徐坤泉為「亞細亞民族大同盟門羅主義者」，曾擔任《風月報》編輯，與洪在明為日本憲兵團臺灣情

報訓練班同期，1939 年 8 月 23 日與汪精衛在上海會面，受命策動國軍投向汪精衛，汪精衛政權成立後擔任和平建國軍參謀，往來香港、上海、華南等地，徐坤泉長於商才，曾任臺灣映畫會社總經理，籌拍「可愛的仇人」，1940～1945 年間主持虎標永安堂萬金油湖南長沙業務，以掩護其情報工作，戰後參與諫山、中宮悟郎、牧澤義夫、辜振甫、林熊祥、許丙、簡朗山等「願死力支援」的「臺灣八一五獨立運動」，臺省戰犯軍事法庭起訴書稱云：「……被告徐坤泉則爲日特工人員，平日傾向皇軍，不遺餘力。」、「又被告徐坤泉業經供承 24 日曾應召至許家開會，其事先有參加謀議，亦可概見」，蘇新等亦直指其「日本憲兵團特務」身分。恢復自由後在北投經營「文士閣旅館」，1947 年起擔任臺灣省通志館編纂，旋改爲臺灣省文獻委員會編纂。

恭先

亂彈表演家，鹿港人，子弟出身，人稱「老恭先」，在彰化四大館之首的「彰化大館」教曲。

悅安社

士林北管團體，由吳坤土主事。

拿阿美

馬偕曾將平埔族歌調，配以基督教聖經經句供信徒歌唱，收於長老會聖詩集中之〈拿阿美〉即爲一例。

振軍劇團

京劇劇團，成立於陸軍第九十五師軍中。

振樂社

臺南元和宮內亂彈子弟團，後改唱京劇。

振樂軒

新竹北管團體，成立於咸豐年間，1952 年又成立有馬隊吹，參與鼓吹陣。

北管子弟團，1929 年成立於嘉義鹿草。

振聲社

日據時期南管社團，附屬於臺南三郊商業組合。

捕魚歌

雅美族生活歌謠之一。

挽面案全歌

俗曲唱本，潮州老萬利：財利堂藏板，李萬利刊本，1 冊 6 卷。

挽茶歌

臺灣雜唸，即〈採茶歌〉，見 1921 年片岡巖《臺灣風俗誌》。

挽臂歌舞

《化番俚言》記曰：「禁止做饗，以免生事。查爾等不肖少年嗜好飲酒，三五成群聚飲一處，挽臂歌舞，呼呼呵呵，社中婦女，嘻笑唱和，以此爲樂，名爲「做饗」。酒闌曛醉，口角稱強，互相鬥毆，因而生事者甚多。今與爾約，嗣後不得飲酒生事。社番頭目不禁，一同做責。願爾等同爲安分良民，不犯王法，豈非樂事乎！」

時局歌曲

日據時期殖民政府鼓吹戰爭及忠

貞愛國歌曲。日本據臺後，施行歧視教育，課目及朝會儀式刻意加入「陶冶國民情操、訓練團結一致精神」之愛國歌曲，對學童灌輸「忠天皇、愛帝國」思想，以達到「國體認同，皇民思想錬成」目的，所唱〈愛國行進曲〉、〈兵隊有難〉、〈太平洋行進曲〉、〈海軍紀念日之歌〉、〈軍艦行進曲〉、〈興亞行進曲〉〉、〈大政翼贊之歌〉、〈大東亞決戰之歌〉、〈國民進軍歌〉、〈愛國進軍歌〉、〈出征兵士出還之歌〉、〈日本陸軍之歌〉、〈陸軍紀念日之歌〉、〈我的帝國〉、〈世界第一〉、〈天皇陛下〉、〈昭和的御代〉、〈日本武尊〉、〈皇太子〉、〈君國〉、〈大日本〉、〈日本人〉、〈日本海海戰〉、〈水師營會見〉、〈板平之戰〉、〈進軍〉、〈兵隊〉、〈閱兵式〉、〈金鵄勳章〉、〈克忠克孝〉、〈出征兵士〉、〈大國民〉等盡皆此類歌曲，日人更曾將鄧雨賢之〈月夜愁〉改成〈軍夫の妻〉，〈雨夜花〉改成〈名譽の軍夫〉，〈河邊春夢〉改成〈新生之花〉，〈秋夜吟〉改成〈工廠行進曲〉，李臨秋的〈望春風〉改成〈大地在召喚〉等「時局歌曲」。

時遷過關

七字仔，常用為車鼓伴奏。

晉陽宮

北管戲「西皮」有戲碼三十六大本，常演劇目有「晉陽宮」等。

根據原語的臺灣高砂族傳說集

原住民論著，小川尙雄、淺井惠論撰，1934年臺北帝國大學言語學研究室出版。

柴進寫書

北管戲曲清唱唱段，用管弦、鑼鼓，或梆子伴奏。

柴橋

歌仔調，多用於劇中人物暈厥甦醒時。

柴橋調

迎神賽會陣頭中，歌仔陣說唱發展成之戲曲化唱腔，以行唱方式演唱。

桃花女周公鬥法

俗曲唱本，新竹竹林書局刊行。

桃花泣血記

1932年，上海聯華影片公司電影「桃花泣血記」來臺放映，片商為營造聲勢，招徠觀眾，委請詹天馬以民間「七字仔」作詞，王雲峰譜曲，新曲於是焉問世。〈桃花泣血記〉詞分十段，以「要知內容的代誌，請看桃花泣血記」擺尾式結尾，是為臺灣早期創作流行歌曲之一。

桃花開

客家小調中福佬系歌舞小調。

桃花搭渡

即「桃花過渡」，見「桃花過渡」條。

桃花過渡

潮州民歌小調、小戲，進伯與桃花以鄉談故事為內容，以對唱或鬥歌形式一唱一答，唱十二月調（燈籠歌），俗稱「鬥畚歌」，對白每夾雜猥褻粗俗野語。

臺灣拓墾時期，先民所唱無不是

樂天知命、勤奮不輟，仰望新生與憧憬未來之心聲，〈桃花過渡〉等即為此例。

客家三腳采茶戲多演插科打諢男女私情，對白夾雜猥褻粗俗野語，以鄉談故事為內容。簡單有即興性，劇目有「桃花過渡」等趣味性短劇。

高甲戲傳統小戲，寫婢女桃花替主人送信，渡船中與艄公對歌，情節簡單，輕鬆活潑，唱腔曲調源自「大補缸」、「長工調」、「懷胎調」、「燈籠歌」、「四季花名」等民歌小調，客家民歌及車鼓戲、歌仔戲均有此調。

木刻本，閩南語俗曲唱本。

桃花過渡合歌

臺灣歌仔，見於歌冊。

桃花過渡相褒歌

臺灣歌仔，見於歌冊。

桃花過渡調

亦稱「撐船歌調」，客家「九腔十八調」之一。

桃園音樂會

日據時期桃園音樂團體，邱創忠主事。

桃園班

白字戲班，1927 年間活躍於桃園各地。

泰山

歌仔戲班，1925 年演於新竹竹座、新華、樂民臺、新世界、新舞臺等劇院。

泰雅古樂譜三首

巫澄安撰，1958 年發表於《臺灣風物》8 卷 4 期。

泰雅族

一作「泰雅爾」、「泰雅魯」，舊作「太么」，原意為「人」，約西元前第三個千年的先陶時代（pre-ceramic age）來臺，是臺灣原住民中最早來臺定居之族群之一。泰雅族分布甚廣，是僅次於阿美族的原住民第二大族群，人口約八萬一千人，以「歐茲托夫」祖靈為信仰中心，「黔面」為泰雅族特殊風俗，主要祭典有開墾祭、播種祭、除草祭、收穫祭、人頭祭等，以傳統狩獵及農耕維生，日據時期抗日運動中受創最劇，因此傳統文化流失最多。泰雅歌謠曲調簡單，音域狹窄自然，有一定程度吟誦性與蒼涼孤獨感，歌詞、旋律、節奏皆即興，唱法自由，有飲酒歌、工作歌、情歌、祭儀歌及思鄉、迎賓、過獨木橋歌、歡迎歌、拋棄女子歌、被拋棄女子答唱歌、祭人頭歌等，口簧是其特有樂器，用於傳話、舞蹈、伴奏及奏樂，泰雅族塞德克亞族有輪唱、合唱唱法。

泰興堂

北管子弟團，1933 年成立於泰山。

流水

北管福祿（舊路）唱腔中三眼板唱腔。

流氓師

老歌仔戲「太和二墊班」教師，學於貓阿源。

流雲之歌

獨唱曲，康謳作品。

浪花座

日據時期劇場。1897年臺北城內及西門外街開始有室內游藝、相撲、舊劇、舞蹈（娘手踊）、變把戲等演藝活動，娛樂事業興盛，同年12月在城內開設專供日人集會及演藝表演劇場「浪花座」，後改名「朝日座」。

浪花節

日本說唱藝術，以三弦琴伴唱。

海反

雜唸仔，常用為車鼓伴奏。

海光國劇隊

海軍軍中國劇隊，1953年成立，主要演員有胡少安、王質彬、常醒非、孫福志、劉玉麟、高德松、陳美麟、趙原、李金棠、謝景萃、趙復芬、劉復雯、李環春等，陣容堅強。

海光戲劇職業學校

軍中國劇學校，1969年成立，1979年5月改制職業學校，學制與大鵬同，魏海敏、沈海蓉、王海波、張海娟等皆出身於此，1985年7月與陸光、大鵬合併於「國光戲劇職業學校」。

海底反

臺灣歌仔，見於俗曲唱本。

海門案全歌

俗曲唱本，潮州李萬利刊本，1冊5卷。

海軍國樂團

國樂團社，廿世紀五〇年代後，軍中、民間及校園國樂團萌興，海軍國樂團即其中佼佼者。

海笛

小嗩吶別稱，又稱「小吹」或「噠仔」，音色較細膩，歌仔戲文場偶用之，見「嗩吶」條。

海棠山歌對

臺灣歌仔，見於俗曲唱本。

海頓主題變奏曲

鋼琴曲，郭芝苑作品，1951年此曲獲臺灣省文化協進會全省音樂比賽作曲三等一級獎。

海潮音

臺灣佛寺分淨土、禪、天臺、華嚴、律、法相、空、真言等八大宗派，以禪寺最普遍。佛教音樂可歸納為「海潮音」及「鼓山音」兩系統，「海潮音」屬北方系統，莊嚴肅穆，主要用於早晚課、佛菩薩聖誕祝儀、懺儀、放焰口、水陸法會及戒壇儀式等，除歌唱部分外，有唸經、咒文轉讀部分。

海豐吹奏樂團

1924年鄭有忠創立，經常在電臺及屏東各中小學作推廣性演出。1926年吹奏樂團擴組成「屏東音樂同好會管弦樂團」，定期在屏東大戲院等地舉行音樂會。

海邊

歌曲，鄭有忠作曲，趙櫪馬作詞。

海邊月

流行歌曲，吳成家作曲，1939 年東亞唱片灌成唱片發行。

烈女報

大白字戲劇目，唱白用土音。

烏水橋班

彰化大道公廟亂彈班，該團小生大箍親改演大花後，大為走紅，炳鴻亦此班出身。

烏白蛇

歌仔戲劇目，宜蘭壯三涼樂班常演戲碼之一。

烏白蛇放水歌

俗曲唱本，廈門會文堂書局刊行。

烏來泰雅族音樂

原住民音樂論著，丁岐元撰，1961 年清流園山地文物館出版。

烏鴉探妹

北管劇目，「走馬點」有十八板半，小旦邊走邊耍「皮弦」（頭鬃尾），走十八步半後坐下。

烏貓烏狗歌

俗曲唱本，廈門會文堂書局刊行。廈門博文齋所出版，臺北汪思明所作。

烏貓歌

俗曲唱本，臺北光明社刊行。

烏龍院

北管福路戲劇目。

烏鷲寮寮歌

社會運動歌曲。1945 年盟軍飛機轟炸東京，數十名等待返臺留學生稽身楊廷謙東京目黑白金三光町遭毀損房舍，學生稱此為「烏鷲寮」，在此成立「新生臺灣建設研究會」，將黃得時作詞，朱火生作曲之社會運動歌曲〈美麗島〉當成「烏鷲寮寮歌」，歌頌團結，準備為臺灣重生奉獻心力。〈美麗島〉曾由泰平唱片灌成唱片發行。

特別好唱十二條手巾歌

俗曲唱本，廈門博文齋書局刊行。

特別好唱清心歌

俗曲唱本，廈門博文齋書局刊行。

特別好唱僥心娘子歌

俗曲唱本，廈門博文齋書局刊行。

特別改良孟姜女哭倒萬里長城歌

俗曲唱本，廈門救桃仙著，廈門會文堂 1914 年石印本，一冊，四,三一九字，不附圖。

特別改良最新增廣英臺留學歌

俗曲唱本，廈門會文堂書局刊行。

特別男女相褒歌

俗曲唱本，廈門博文齋書局刊行。

特別時調歌本、新五更、愛玉歌、十送君

俗曲唱本，廈門博文齋書局刊行。

特製三弦

1973 年 2 月 25 日，何名忠、魏德棟等人發起成立「中華民國樂器學會」，從事國樂器改良與創新，有新制「特製三弦」等。

特製南胡

　　1973 年 2 月 25 日，何名忠、魏德棟等人發起成立「中華民國樂器學會」，國樂器改良與創新，有新制「特製南胡」等。

特編人心別士九新歌

　　俗曲唱本，臺北周協隆書局刊行。

特編三伯回家想思新歌

　　俗曲唱本，臺北周協隆書局刊行。

特編三伯別妻新歌

　　俗曲唱本，臺北周協隆書局刊行。

特編三伯奏凱新歌

　　俗曲唱本，臺北周協隆書局刊行。

特編三伯思想老祖下凡賜金丹新歌

　　俗曲唱本，臺北周協隆書局刊行。

特編三伯英臺洞房夜吟新歌

　　俗曲唱本，臺北周協隆書局刊行。

特編三伯英臺對詩達旦新歌

　　俗曲唱本，臺北周協隆書局刊行。

特編三伯掛帥平匈奴新歌

　　俗曲唱本，臺北周協隆書局刊行。

特編三伯越洲訪友

　　俗曲唱本，臺北周協隆書局刊行。

特編三伯想思九仔越洲送書新歌

　　俗曲唱本，臺北周協隆書局刊行。

特編三伯想思士九帶書回故鄉新歌

　　俗曲唱本，臺北周協隆書局刊行。

特編三伯遊天庭新歌

　　俗曲唱本，臺北周協隆書局刊行。

特編三伯夢中求親新歌

　　俗曲唱本，臺北周協隆書局刊行。

特編三伯奪魁新歌

　　俗曲唱本，臺北周協隆書局刊行。

特編三伯歸天備靈位新歌

　　俗曲唱本，臺北周協隆書局刊行。

特編三伯歸天新歌

　　俗曲唱本，臺北周協隆書局刊行。

特編三伯顯聖渡英臺昇天新歌

　　俗曲唱本，臺北周協隆書局刊行。

特編士久別人心新歌

　　俗曲唱本，臺北周協隆書局刊行。

特編士久得妻新歌

　　俗曲唱本，臺北周協隆書局刊行。

特編大舌萬仔倖大餅新歌

　　俗曲唱本，臺北周協隆書局刊行。

特編大頭禮仔杭洲尋英臺新歌

　　俗曲唱本，臺北周協隆書局刊行。

特編王氏祝家送定新歌

　　俗曲唱本，臺北周協隆書局刊行。

特編匈奴王御駕親征新歌

　　俗曲唱本，臺北周協隆書局刊行。

特編英英宮主選駙馬新歌

　　俗曲唱本，臺北周協隆書局刊行。

特編英臺三伯元霄夜做燈謎新歌

　　俗曲唱本，臺北周協隆書局刊行。

特編英臺三伯遊西湖賞百花新歌
　　俗曲唱本，臺北周協隆書局刊行。

特編英臺出世新歌
　　俗曲唱本，臺北周協隆書局刊行。

特編英臺武洲埋喪新歌
　　俗曲唱本，臺北周協隆書局刊行。

特編英臺思想新歌
　　俗曲唱本，臺北周協隆書局刊行。

特編英臺留學新歌
　　俗曲唱本，臺北周協隆書局刊行。

特編英臺掘紅綾作證新歌
　　俗曲唱本，臺北周協隆書局刊行。

特編孫氏母女回故鄉新歌
　　俗曲唱本，臺北周協隆書局刊行。

特編馬俊完婚食圓相爭新歌
　　俗曲唱本，臺北周協隆書局刊行。

特編馬俊留學新歌
　　俗曲唱本，臺北周協隆書局刊行。

特編馬俊娶七娘新歌
　　俗曲唱本，臺北周協隆書局刊行。

特編馬俊歸天當殿配新歌
　　俗曲唱本，臺北周協隆書局刊行。

特編馬家央媒人求親新歌
　　俗曲唱本，臺北周協隆書局刊行。

特編梁三伯回魂新歌
　　俗曲唱本，臺北周協隆書局刊行。

特編梁三伯當初嘆新歌
　　俗曲唱本，臺北周協隆書局刊行。

特編萬敵刀斬黑裡虎新歌
　　俗曲唱本，臺北周協隆書局刊行。

特編遊西湖賞百花新歌
　　俗曲唱本，臺北周協隆書局刊行。

特編瓊花村求親新歌（馬俊回魂）
　　俗曲唱本，臺北周協隆書局刊行。

特磬
　　擊樂器，製以石，臺南孔廟樂器
　用特磬一。

狸貓換太子
　　歌仔戲戲目，取自傳統民間故事。

班鼓
　　北管擊樂器，即「拍鼓」、又稱「
　單皮鼓」，單面蒙皮小鼓，音調高
　亢，用兩支鼓棒擊奏，居樂隊指揮
　地位，司鼓者被稱為「頭手鼓」。

班頭
　　民間職業劇團俗稱「戲班」，負責
　人稱「班頭」，經營戲班稱為「整班
　」或「整籠」。

珠衫記全歌
　　俗曲唱本，潮州瑞文堂藏版、李
　萬利刊本，2冊6卷。又名「張紅梅
　」。

珠簾寨
　　北管劇目之一。

留書調
　　哭調，歌仔戲「哭調體系」曲調。

留傘調
　　歌仔戲「車鼓體系」曲調，用於送行。

病子歌
　　客家歌謠，流行於美濃等地區。

病囝歌
　　七字仔，歌仔戲「車鼓體系」曲調，常用爲車鼓伴奏，客家「九腔十八調」之一。
　　臺灣歌仔，見於歌冊。

真主上帝造天地
　　宗教歌曲，駱維道曾以其父在大社收集之平埔調，譜爲基督教音樂〈眞主上帝造天地〉。

破洪州
　　北管劇目，即「穆桂英掛帥」。

破復慢
　　樂曲間之散拍樂段。

破窯調
　　哭調，歌仔戲「哭調體系」曲調。

祖先之舞
　　雅美族男子舞蹈。

祖國之戀
　　創作歌曲，王沛綸作品。

祖國戀
　　合唱曲，黃友棣作品。

祖靈祭
　　原住民祭儀，伴有歌舞音樂。

神姐歌

木刻本，閩南語俗曲唱本。

神保商店
　　日據時期樂器、樂譜專售店，位於臺北西門外街。

秦世美反奸
　　歌仔戲劇目，宜蘭壯三涼樂班常演戲碼。

秦世美全歌
　　俗曲唱本，潮州王生記藏板，李萬利刊本，1冊6卷。

秦胡
　　即「板胡」，見「板胡」條。

秦雪梅
　　車鼓戲目，新廟落成、建醮、神明生日、祭典出巡等迎神賽會時，常做爲「陣頭」演於鄉間廣場。

秦雪梅仔全歌
　　俗曲唱本，潮州李萬利藏板，刊本，3冊12卷，上承「秦雪梅全歌」。

秦雪梅全歌
　　俗曲唱本，潮州王生記藏板，李萬利春記刊本，2冊8卷，內題「趙匡胤下南唐收餘鴻」。

秦琴
　　彈撥樂器，即「梅花琴」，「閩南什音」、「客家八音」，潮州器樂曲用器，北管文場偶用之。

秦腔
　　流行於陝西、甘肅、青海、寧夏、新疆等地之劇種，源於古代陝西、甘肅一帶民間歌舞，以棗木梆

子爲擊節樂器，又稱「梆子腔」，擊梆時發出「恍恍」聲，又稱「桄桄子」，受方言和各當地民間音樂影響，有流行於渭南大荔、蒲城一帶的「東路秦腔」（即「同州綁子」，或「老秦腔」、「東路梆子」），寶雞地區鳳翔、岐山、隴縣與甘肅天水一帶的「西路秦腔」（又叫「西府秦腔」、「西路梆子」），漢中地區洋縣、城固、漢中、沔縣一帶的漢調恍恍（實爲「南路秦腔」，又稱「漢調秦腔」、「桄桄戲」），及西安一帶的「中路秦腔」（即「西安亂彈」）等流派，語音、唱腔、音樂等方面略有所別。秦腔有劇目約三千個，多取材「列國」、「三國」、「楊家將」、「說岳」等說部傳奇或悲劇故事，及各種神話、民間故事、公案戲，板腔體結構有「慢板」、「二六板」、「帶板」、「墊板」、「二倒板」、「滾板」六種板類，分老生、鬚生、小生、幼生、老旦、正旦、小旦、花旦、武旦、媒旦、大淨、毛淨、丑等十三門角色，表演樸實、粗獷、細膩、深刻，以情動人，富誇張性。1958年5月空軍業餘秦腔劇團成立於臺北。

秦箏

「十三腔」用樂器。

秦鳳蘭全歌

俗曲唱本，潮州李萬利藏板，刊本，3冊10卷。

秦瓊倒銅旗

亂彈班武老生戲，又簡稱「倒銅旗」，福路戲「破五關」中「泗水關」一段，亦名「泗水關」，開頭有福路唱腔「二凡」，用「十牌」等成套昆曲雙調南北合套，間以黃鐘宮北曲四支（所謂「倒旗」）而成，聯綴形式異於南北合套慣例，主要出於李玉傳奇「麒麟閣」中「三擋」與「倒旗」兩折。秦瓊有「打四門」，「一套槍」、「三套鐧」等三種槍鐧套式，分下盤、中央、天奎等高低三路，槍套演完後，卸甲散鬃，有操兵陣法、東方紅，棚頂用「插十花」、「三塞花」（約十人）及「四破門」等，演員蘇登旺、王金鳳等之拿手戲。

秩父宮殿下御成之奉迎歌

日據時期儀式歌曲，一條慎三郎創作曲。

站山

南音樂友通常以「弦友」互稱，擇定「館邸」開館後，聚集練習，稱出資贊助者爲「站山」，或「靠山」。

粉蝶兒

北管吹譜，即「粉疊」。

粉薔茹

天樂社藝妲班表演家，以老生見長。

粉疊

北管吹譜，即「粉蝶兒」。

紗帽頭

北管鼓介。北管鼓介依劇情變化，多有一定用法，「紗帽頭」用於歌唱前。

紗窗外

北管聲樂曲調，源自明清江淮小調。

紗窗內

創作歌曲，盧丙丁作詞，鄭有忠作曲。

素人演劇會

日據時期，西螺各界為「籌備兵器獻金和慰問出征軍隊」組成之演劇會，1932 年 3 月 10 日曾由數名藝妲演出藝妲戲。

素描

鋼琴曲，江文也作於 1936 年，作品第 3 號。

純純

歌仔戲表演家、日據時期古倫美亞唱片公司歌手，原名劉清香，學於林是好，主唱〈桃花泣血記〉、〈望春風〉、〈雨夜花〉等歌，聲名大噪。

純情夜曲

流行歌曲，周添旺作詞，鄧雨賢作品，曲唱「閨中自嘆燈火微，君別家鄉已三年，恩愛一冬來放離，子又細漢未曉悲，寒風陣陣吹來遲，桃花依舊照時開」後，加入口白：「啊！子兒，你爸爸離開咱母子已三年！也全然無批無信，全然不知咱母子是過著省款的日子，子你是細漢也不知媽媽是為你受了苦痛，流了外多的目屎，咱哪會者歹命咧！不知著到什麼時候才會出頭的日子？無疑折散咱恩愛，看子更加心悲哀」（口白一），「啊！神明！求你不可再來責罰著我的兒，伊是無罪過的囝仔，若是我前世所注的運命，著傷心淚泉強欲低，悽風苦雨動心悲，子你睏到靜寂寂，不知媽媽苦三年」（口白二），悽苦感人。

紙容記全歌

俗曲唱本，潮州周文元作，瑞元堂藏板，1882 年李萬利刊本，3 冊 9 卷。

紙馬陣

即「布馬陣」，見「布馬陣」條。

翁萬達全歌

俗曲唱本，潮州王生記藏板，3 冊 11 卷。上承「饒安案」。

翁榮茂

小提琴家。臺南鹽水人，日本東洋音樂學校畢業，曾與陳泗治、張彩湘、陳南山、江文也、陳暖玉等留日省藉學生參加蔡培火在新宿京王飯店、新宿大船吃茶店或黃演馨家座談，對其關懷鄉土音樂及藝術使命感之建立有相當影響，1934 年參加「暑假返鄉鄉土訪問團」返臺演出各地，1938 年曾參加「臺南出征將兵遺族慰問演奏紀念會」演出。

耕田

聲樂曲，郭芝苑編曲，1955 年 9 月 1 日發表於臺灣教育會《新選歌謠》第 45 期。

耕作之歌

泰雅族歌謠，1922 年田邊尚雄赴霧社、屏東、日月潭采集泰雅族、排灣族、邵族音樂，以早期蠟管式留聲機，錄有霧社泰雅族〈耕作之歌〉等歌謠十六首及笛曲一首，是臺灣較早之原住民音樂田野調查及錄音。

耕作歌

　　1922年，張福興受臺灣總督府內務局學務課委托，赴日月潭做為期十五天之水社化番民歌調查，同年12月臺灣教育會出版其調查報告《水社化番的杵音與歌謠》，包括歌謠十三首與杵音兩首，歌詞均附日文假名註寫山地話拼音及意義說明，中有〈耕作歌〉。

　　山地民歌，游彌堅配詞，郭芝苑編曲，1954年12月1日發表於《新選歌謠》第36期。

耕農歌

　　恆春民謠，曾辛得改編自平埔調，原詞為：「一年過了又一年，冬天過了又春天，田底稻仔青見見，今年定著是豐年。水牛赤牛滿山埔，看牛囝仔唱山歌，青年男女犁田土，頂丘下丘相照顧」。曾辛得曾自述此歌誕生背景云：「這首歌，雖然源出於恆春地區的民謠古調，但非古調本身，而是經過改造、西式化的半創性作品。恆春民謠本無固定型態，人唱人異。本曲第一句和第三句是古調，第三句完全是本人添加的新旋律，第四句是第二句的反覆再現，以西洋曲式而言，是標準的二段體」。1952年《新選歌謠》第8期發表時，使用楊雲萍略加修改的「國語」歌詞云：「一年容易又春天，翻土播種忙田邊，田裡秧苗油綠綠，家家戶戶卜豐年。東鄰荷鋤上山崗，西鄰趕牛下池塘，哥哥犁田嫂播種，汗珠如雨滿衣裳。牧童晚歸把歌唱，閃爍星星半隱藏，今天做完今天事，且看織女對牛郎」，並附推薦詞曰：「這一首的恆春民謠〈耕農歌〉富有農村氣味，希望各地都能習唱。作者是屏東縣滿州國民學校的曾辛得校長。歌詞的一部分，經請臺大歷史系楊雲萍教授代為修正，特此向楊教授深致謝意」。此後出現於流行歌壇的〈青蚵仔嫂〉、〈三聲無奈〉和〈臺東調〉等，均源自此歌。

能

　　日本八世紀奈良時代雜藝，唐時傳入日本，內容滑稽詼諧，名稱亦改為「猿樂」，鎌倉時代始以歌舞劇為主，漸形成現代「能樂」形態。十四世紀中葉後，足利義滿器重觀阿彌清次父子，將「能」轉為優雅之舞臺藝術，提高「能」的藝術價值，觀阿彌父子、觀世十郎元雅（世阿彌之長男）宮增某及觀世小次郎信光等均為傑出作家。「能」大致分為「夢幻能」及「現在能」（劇能），「夢幻能」以古代人物為主角，「現在能」采主角獨演主義，打扮成女性、老人、靈魂、神仙、鬼、物體等精靈，帶面具演出，動作有統一限制，不能過分誇張，腳通常貼地而行，進一步表示決意，退一步表示失意等，合唱隊唱出故事情節或述說心中感慨，稱為「地語」，通常由八人擔任，有「觀世流」、「寶生流」、「金春流」、「金剛派」、「喜多流」等流派，十四世紀後半以謠曲為腳本，依序、破、急順序，需五個大曲才能演完，第一曲「神」，脇能（初能）（如高砂、嵐山、道明寺、老松等），第二曲「男」，修羅能（如清經、敦盛等），第三曲「女」，鬘能（如井筒、羽衣、西行櫻、熊野等），第四曲「狂」，物狂能（或雜能，如飛鳥川、隅田川、橋弁慶等），第五曲「鬼」，鬼畜能（或切能，如船弁慶、石橋、羅生門等

），臺詞與狂言不同，文體稱爲「候文」。

臭狗仔歌

日本據臺後，行「六三法」、「匪徒刑罰令」、「保甲制」、「招降政策」……等惡法壓制臺人，臺人飽受高壓及奴化欺騙、蹂躪，不甘囁嚅，乃有〈臭狗仔歌〉等歌謠流傳民間，以宣洩怨懟悲憤，見證日人野蠻霸道，是殖民歲月家國血淚之痛史，臺灣民謠中最具歷史意義的歌曲之一。1917年日本殖民政府察覺是歌隱諭後，公佈「凡擅唱閩南語歌曲經捕獲者，處罰坐牢二十九天」禁令。

臭頭驚某

閩潮民歌小調，常用爲車鼓伴奏。

般若心經

佛教音樂莊嚴，神秘，早晚課誦唱《般若心經》等經文，近年較少唱完全曲。

茫茫鳥

流行歌曲，電影「茫茫鳥」主題曲，歌仔戲吸收爲其曲調。

荒江女俠歌

俗曲唱本，嘉義捷發出版社刊行。

荔枝仔

福榮陞班乾旦，彰化人。

草曲

南管散曲，亦稱「曲」或「唱曲」，唱者執拍扳，用「上四管」樂器伴奏，歌者居中執節（拍板），保留漢代相和歌「絲竹更相和，執節者

歌」遺風，傳約有曲二千首首，經常演奏的約兩百首，簡短通俗、易學易懂，最受群眾喜愛。唱詞內容大體分抒情、寫景、敘事三類，通常以一個牌調吟詠若干段故事，內容以歷代戲文片斷如「王昭君」、「陳三五娘」等爲多。

草螟弄雞公

童謠。草螟指「蚱蜢」，歌中比喻年輕少女，「雞公」指動作笨拙卻愛鬥小蚱蜢之老翁，與「桃花過渡」同屬農村逗趣調情小歌。

草繩托阿公阿父

臺灣歌仔，見於歌冊。

茶山姑娘

流行歌曲，歌仔戲吸收爲其曲調。

茶園相褒歌

俗曲唱本，嘉義捷發出版社刊行。

茶園挽茶相褒歌

俗曲唱本，新竹竹林書局刊行。

蚊子

創作兒歌，劉百展作詞，吳開芽作曲，1947年5月臺灣省教育會「第一屆兒童新詩、歌謠、話劇徵募」入選作品之一。

衰弱的歌謠

歌謠論述，黃啓瑞撰，見於《民俗臺灣》2卷11期（1942）。

袂應婦人偷食歌

木刻本，閩南語俗曲唱本。

記本系所藏臺灣土著族口琴標本

原住民音樂論著，李卉撰，見《臺大考古人類學系考古人類學刊》5期（1955）。

討冬瓜講四句

俗曲唱本，新竹竹林書局刊行。

討貢

亂彈戲劇目之一。

討蕃慰問大演藝會

1910 年 7 月 25～26 日演於臺中座，有小學生唱歌，三輪及阪本兩氏薩摩琵琶、高群氏築前琵琶、多田及長尾氏淨璃演奏，木村夫婦與江草菊江器樂三重奏、石川姊妹器樂三重奏，山移、安土、小鹽諸氏謠曲清唱，加藤氏「能樂」，臺中藝妓手舞，及簫、琴演奏等節目演出。

豈可如此

流行歌曲，林清月行醫餘暇，致力臺灣歌謠研究，曾寫過〈豈可如此〉（周添旺曲）等流行歌。

軒

北管西皮又稱「新路」，以「堂」為號，使用「吊規仔」，奉田都元帥為主神，福路又稱「舊路」，以「社」或「郡」為號，用「殼仔弦」主奏，祀西秦王爺。南部無「西」、「福」之分，但有「軒」、「園」之別，在當地頭人、富商支援下，各據一方，不相往來，時相排場較勁，謂之「拼場」，更甚者經常釀故械鬥，成為彼此對抗之社會派系。

軒園咬

北管拼館謂「軒園咬」，如新竹「同樂」對「新樂」，「振樂」對「和樂」，「同文」對集樂」，豐原「集成軒」對「豐聲園」，何厝「新樂軒」對「豐聲團」，臺中「集興軒」對「新春園」等皆是。

送出征軍人歌

時局歌曲，1943 年，稻田尹選譯臺灣歌謠數十首編為《臺灣歌謠集》，中有尚武風格濃厚的〈送出征軍人歌〉等曲。

送君別

歌仔戲新創及改編曲調。

送君情淚

流行歌曲，葉俊麟作曲，每在細訴內心傷情和頁頁酸辛，句法簡單，意境雋永。

送君詞

流行歌曲，鄧雨賢作品。

送京娘

北管福路戲劇目之一。

送金釵

客家「九腔十八調」之一。

送郎

美濃客家民謠，與〈美濃采茶〉、〈半山謠〉、〈正月牌〉共稱美濃老調，節奏徐緩自由，旋律單純，多裝飾音與滑音，強調地方風格，山歌特色濃郁。

客家戲曲有「相褒」及「三腳采茶」之分，「相褒」由一旦一丑演出，「三腳采茶」由二旦一生或生、旦、丑以唱白方式表演，又稱「三腳班」，嘗以「張三郎賣茶」為題，編有

十大齣及數小齣男女私情戲，丑名張三郎（茶郎），且為張妻（大嫂），及張三郎之妹（三妹），有「上山採茶」、「送郎」、「跳酒」、「勸郎怪姊」等趣味性戲段，多插科打諢，簡單富即興性。

臺灣歌仔，見於歌冊。

送哥

錦歌花調仔、雜歌。

客家采茶戲劇目，亦稱「送郎」，用大廣弦、二弦、洞簫、洋琴、梆鼓、通鼓、大小鑼、鈸等伴奏樂器。

送哥返

俗曲唱本，臺北光明社刊行。

送哥歌

歌仔七字仔，常用為車鼓伴奏。

送哥調

歌仔戲車鼓體系曲調。

送祖靈

排灣族歌謠，歌詞多即興，旋律富歌唱性，節奏規整、清晰。

送鼓樂

民間器樂曲，安平縣喪事用「送鼓樂」，見《安平縣雜記》（約 1898）。

迷信打破宣傳歌

日據時期政令宣導歌曲，雖有行政體系強力推廣，但無法引起民眾共鳴，難以流傳。

追念死難軍民並祈求和平

交聲曲（交響詩），唐守謙作詞，高約拿作品第 5 號（1942）。

追擊敵番之歌

1922 年，張福興受臺灣總督府內務局學務課委托，赴日月潭做為期十五天之水社化番民歌調查，同年 12 月臺灣教育會出版其調查報告《水社化番的杵音與歌謠》，包括歌謠十三首與杵音兩首，歌詞附日文假名註寫山地話拼音及意義說明，中有〈追擊敵番之歌〉等。

郡興社

改良白字戲班，1927 年間活躍於新竹各地。

酒歌

阿美民歌旋律優美，音域較寬，熱情而充滿活力，一般唱用於餵牛、工作、上山、除草、飲酒時，其他歌曲有〈酒歌〉等。

配器學

音樂理論著作，抗戰軍興，戴逸青舉家內遷，1937 年後就《配器學》等數十萬言，譜有〈崇戒樂〉、〈歡迎禮曲〉、〈蘇州農歌〉等名作多首。

陣頭

子弟團稱遊行隊伍為「陣頭」。

除草祭

原住民祭儀，伴有歌舞音樂。

除草歌

阿美民歌旋律優美，音域較寬，熱情而充滿活力，一般唱用於餵牛、上山、除草、飲酒時，其他歌曲有〈除草歌〉等。

馬元亮（1930～）

京劇表演家，老旦、丑行兩門抱，擅排戲，北平「富連成」出身，演於大鵬國劇隊，腹笥豐廣，以「戲簍子」見稱。

馬太鞍阿美族的歌舞

原住民音樂論述，吳燕和撰，1962年發表為中央研究院民族學研究所專刊之二。

馬伕歌

勞動號子，見東方孝義《臺灣習俗》。

馬孝駿

音樂教育家。寧波人，1935年國立南京中央大學教育學院音樂系畢業，二十世紀三〇年代負笈巴黎，學於齊爾品，1942 年巴黎大學博士，1961 年赴美，組織 The Children's Orchestra Society，受知艾薩克・史坦（Isaac Stern），曾任臺北市幼童弦樂團教師、中國文化大學音樂系系主任。

馬俊瓊花村完婚新歌

俗曲唱本，臺北周協隆書局刊行。

馬思聰（1912～1987）

作曲家、小提琴家。廣東海豐人，1923年留學法國，先後學於南錫 Nancy 音樂院、巴黎音樂院。1929年回國，指揮廣東戲劇研究所附屬管弦樂隊，在上海、南京、廣州舉行小提琴獨奏會，1930 年再赴法國，隨比內鮑姆 Binembaum 學習作曲，次年回國。1932 年任廣州音樂院院長，1933 年任教南京中央大學，抗日戰爭爆發後，先在廣州、香港創作抗戰歌曲，1939年任雲南中山大學教授，1940 年任重慶中華交響樂團指揮，至韶關、桂林、長沙、昆明等地舉行小提琴獨奏會，1943年任教中山大學，1946 年 4 月 28 日膺為上海音樂協會理事長，同年 5 月率協會訪問團來臺，在臺北、臺中、臺南舉行小提琴獨奏會，多次指揮臺灣省行政長官公署交響樂團演出其〈史詩交響曲〉、〈第一號交響曲〉，及黃自〈國慶獻詞〉、陳田鶴清唱劇〈河梁話別〉等作品，1947 年任廣東省立藝術專科學院音樂科主任，1948 年香港中華音樂院院長。1949 年初赴北京，7 月參加第一次中華全國文學藝術工作者代表大會、國歌詞譜評選委員會。當選中華全國音樂工作者協會副主席，1950 年任中央音樂學院院長，1953 年起擔任中國音樂家協會第一、二屆副主席，1966 年「文革」時期逆遭迫害，移居美國。作品富民族風格，個性鮮明，構思新穎，有小提琴曲〈內蒙組曲〉、〈綏遠迴旋曲〉、〈山歌〉，管弦樂組曲〈山林之歌〉，管弦樂曲〈西藏音詩〉、〈第一交響曲〉，聲樂曲〈民主大合唱〉、〈春天大合唱〉及舞劇〈晚霞〉、芭蕾舞劇〈龍宮奇緣〉、歌劇〈熱碧亞〉等。

馬祖地瓜戲

劇種。馬祖居民大半來自福建東北部及長樂、連江、福清、羅源等地，各地語言混淆於此，形成「地瓜話」的獨特方言，馬祖戲自亦被稱為「地瓜戲」，地瓜戲以男性演員演出，不講究行頭，但演出認真，文武場面整齊，劇情多忠孝節義及民間閨怨故事。

馬陣吹

北管文陣，用於迎媽祖陣頭，樂曲、裝扮皆有特色，今已失傳。

馬偕（George Leslie Mackay, 1844～1901）

長老教會傳教士，又名偕叡理，蘇格蘭人，1830 年至加拿大安大略，留學美國及蘇格蘭愛丁堡神學院，加拿大長老教會首位海外傳教士，同治十年（1871）經日本、香港、廣東、廈門，於 12 月 29 日搭「金陵號」雙桅帆船抵打狗（今高雄），次年抵臺北，以滬尾（淡水）為中心，沿淡水河、新店溪市街行醫傳教，深入噶瑪蘭（宜蘭）、奇萊（花蓮）、竹塹（新竹）、大甲、大社等地。馬偕開辦馬偕醫館（現馬偕醫院），1873 年創辦牛津學堂 Oxgord College 於滬尾150.臺角，1874 年創建淡水女學堂，撰有《臺灣遙記》（1896）、《中西字典》，曾自述云：「我們旅行各處時，通常站在一個空地上或寺廟之石階上，先唱一兩首聖歌，而後替人拔牙，繼而開始講道」，利用唱詩歌傳道，也曾將平埔族歌調，配以基督教聖經經句供信徒歌唱，收於長老會聖詩集中之〈拿阿美〉即為一例。

馬隊吹

客家吹場音樂，馬上吹樂，以嗩吶為主，1952 年新竹北管振樂軒成立馬隊吹，參與鼓吹陣巡行。

歌仔戲「新創及改編」曲調。

馬熙程

小提琴家、音樂教育家。生於愛暉、在哈爾濱長大，七歲學於Mischa Elman，十一歲至北平，十四歲赴德求學，隨 P. Sarasati 學生 P. Woiku、Lorenz、Erica Marini 及 Wolfgang Schneiderham、Fritz Kreisler 習琴。1955 年 7 月 15 日擔任中國青年弦樂團團長兼指揮，1958 年樂團更名為「中國青年管弦樂團」，有團員六十人，George Barati、Lin Arisson、Thor Johnson、Wheeler Beckett、Herry Schmidt、A. R. Mazzoca 等先後擔任樂團指揮，為為當時最具規模業餘管弦樂團。馬熙程率直開朗，不拘碎瑣，語多直刺攀權附貴，有燕趙風，愛材惜才，任教臺北美國學校、國立藝專多年，門人無算，影響深遠。

馬蹄金

客家吹場音樂，只存曲目。

高子銘

國樂家。河北定縣人，擅十一孔新笛，塤、笙，國立北平藝術專科學校畢業，任教江寧師範學校，1936 年服務於中央廣播事業管理處，1951 年擔任該處國樂團指揮，管理處改稱中廣公司後，調升國樂科長，同年 8 月率團訪問菲律賓，1953 年 4 月 30 日假臺北文化服務站舉行新笛發表會，由陳清銀伴奏，1956 年訪問泰國，1957 年訪問美國，多受華僑及外邦人士歡迎。高子銘除擔任中華民國音樂學會常務理事外，並創立中華民國國樂學會，作有簫獨奏曲〈憶鄉曲〉，笛獨奏曲〈南山玉笛〉、〈追憶〉，新笛獨奏曲〈獨步青雲〉，古笙獨奏曲〈沙河組曲〉，古塤曲〈雲山月夜〉，撰有《國樂樂譜》、《現代國樂》、《新笛專輯》、《國樂初階》等書。

高山青

電影插曲，藍星詩人鄧禹平作詞，張徹（1923～2002）作曲，1949 年春，上海國泰電影公司導演張英、編劇張徹率隊來臺拍攝吳鳳故事影片「阿里山風雲」，同年 4 月 20 日中共渡江，劇組人員滯臺，續在花蓮拍攝外景，臺北植物園臺影廠拍內景，次年 2 月 16 日首演，是為臺灣製作之第一部國語劇情長片，片中插曲〈高山青〉家喻戶曉，傳唱不衰，1952 年黃友棣曾改編為小提琴變奏曲，再編為混聲四部合唱，改歌名為〈阿里山之歌〉發表。

高山調

客家老山歌亦稱「高山調」，見「老山歌」條。

高山薔薇

藝術歌曲，蕭而化作品。

高木東六

日本鋼琴家，日據時期曾來臺與本省音樂界交流，並舉行音樂會。

高永水

客家吹場音樂，八音團保存並演奏曲目之一。

高甲戲

地方劇種，又名「九甲戲」、「弋甲戲」、「九角戲」、「交加戲」、「南管戲」、「大班」、「土班」等，源自明末清初閩南農村裝扮梁山好漢陣頭，在梨園戲基礎上發展，唱詞溫婉，旋律柔美，是閩南劇種中流傳最廣、觀眾面最廣之劇種，足跡遍布晉江、泉州、廈門、龍溪及臺灣、南洋等閩南語系地區。

高甲戲分「大氣戲」（宮廷戲和武戲）、「繡房戲」和「丑旦戲」三類，有吸收自京戲、梨園戲、木偶戲、布袋戲，及歷史或民間傳說之劇目九百個以上，角色有生、旦、丑，後增加淨、貼、外、末與北（淨）、雜二色，表演形式吸收梨園戲及木偶戲，部分來自弋陽腔、徽戲和京劇，唱腔兼用「南曲」、「傀儡調」和民間小調，而以南曲為主，也唱簡短化南管大曲，如「四空北」即取自「四空管」北調曲牌，「慢頭」亦簡化自南管「慢頭」，舞蹈用梨園身段，優美細膩，又稱「南管戲」，前場維持南管曲牌旋律，配以北管鑼鼓，使劇情更見緊湊熱鬧，增添劇情張力及聲勢效果，形成「南唱北打，南北交加」形式，又名「交加戲」，使用樂器分文、武樂二種，以嗩吶、琵琶為主，配有橫笛、二弦、三弦等，打擊樂器及鑼鼓經與京劇同，丑旦戲及輕鬆場面加用雙鈴、響盞等，亦有加入椰胡，以笛取代洞簫，使演出「熱管」。唱曲前都加「士ㄚ一ㄨ士一士六工六一士」前奏，俗稱「士破頭」，職業戲團只用「六一士」起唱，自成風格與特色，興於一時。早期高甲戲劇團多請鹿港詩人及南管樂師作詞填曲，創作不少臺灣特有高甲曲調，並多為歌仔戲、布袋戲等其他傳統劇種吸收。

高坂知武

提琴家、指揮家，臺灣農機科學創建人。日本山形縣人，1934年來臺擔任臺北帝大農業工程學系機械組教授，當時農業尚使用人、畜力操作，農機尚為全新領域，全中國

無一所大學設有農業機械系時，高
坂即在臺灣大力鼓吹農機理論與技
術，爲臺灣農村革命帶來關鍵性影
響。高坂心胸豁達，思維敏銳，剖
析力強，談吐語寓哲理，鍾愛音
樂，在九州帝大求學時，擔任大學
交響樂團大、小提琴手，任教臺北
帝大農機系時，擔任音樂部長，樂
器修復工藝尤爲一般行家拜服。光
復後留任臺大教職，曾以「國立臺
灣大學附設留臺日籍人員子女教育
班」名稱，在溫州街創辦臺北日人
學校，自任校長多年。

高低板

即「梆子」，又稱「叩子」，見「梆
子」條。

高低圓圈舞

雅美族女子舞蹈。

高松宮殿下御成之奉迎歌

日據時期儀式歌曲，一條愼三郎
作曲。

高金福

流行歌曲作曲家，歌人懇親會成
員，作有〈姊妹心〉、〈阿！小妹
啊！〉、〈風動石〉、〈密林的黃昏
〉、〈小雨夜戀〉、〈月下相褒〉、〈
一心兩岸〉、〈三嘆梅雨〉、〈蓬萊
花鼓〉、〈賣花曲〉、〈觀月花鼓〉、〈
摘茶花鼓〉等曲 (陳君玉詞)，對臺
灣通俗歌曲發展殊有供獻。

高阿連

臺灣坊間歌冊除翻印自廈門者
外，編歌者大都有名可稽，高阿連
即其一。

高哈拿 (Miss Hannah Connell)

外籍音樂教師。1905 年來臺，
任教淡水女學堂、長榮女中，在
臺從事音樂教育工作長達二十六
年。

高砂ブヌソ族の弓琴と五段音階發生的示唆

原住民音樂論文。黑澤隆朝撰，
1943 年 1 月底至 5 月初，黑澤隆朝
在全島一百五十五個原住民山地村
進行音樂調查，采集歌謠及器樂曲
近千首，記錄以電影「臺灣的藝能
」十卷、錄音盤四百張、譜例約二
百首，及樂器資料等，1952 年據以
發表本論文於《東洋音樂研究》(東
京東洋音樂學會)，1953 年又在巴
黎國際民俗音樂學會大會發表相同
論文，並播放布農族〈祈禱小米豐
收歌〉。

高砂族素描

日據時期記錄片。1938 年總督府
交通局鐵道部製作，何基明導演，
內容有泰雅族音樂、舞蹈、耕織、
伐獵、家居生活及花蓮里漏社 (Ri-
rau) 阿美族豐年祭歌舞等。

高砂歌劇協會

1919 年，一條愼三郎與館野弘六
成立高砂歌劇協會，曾演出〈吳鳳
と生番〉、〈首祭の夜〉、〈如意輪
堂〉、〈羊飼の少女〉等小歌劇，〈
吳鳳と生番〉、〈首祭の夜〉由西口
柴暝編劇，一條愼三郎作曲，〈如
意輪堂〉由阪本權三編劇，一條愼
三郎作曲，〈羊飼の少女〉由一條愼
三郎作曲及編劇。

高砂劇場

日據時期劇場，位於基隆，1937
年歌仔戲擇勝社演出橘憲正編導，
開臺灣先例的「皇民化歌仔戲」於
此。

高砂寮歌

　　社會運動歌曲。1912年，臺灣總
督府為控管臺灣留學生，在東京建
高砂寮為寄宿寮，對本省赴日留學
生表面上未予干涉，實則處處歧
視、打壓，以各種手段干擾、監
控，留學生共同產生強烈反日情
緒，高砂寮正是促成臺灣留學青年
反日思想、行動的凝聚點，高砂寮
曾有寮歌，呼籲留學生合作團結，
關懷原鄉，是臺灣民族自覺運動的
謳歌之一。

高約拿（1917～1948）

　　作曲家、音樂教師。臺南縣阿蓮
鄉中路村人，長榮中學、臺南神學
院畢業，擅口琴，日本東京音樂學
校神田分校深造，主修風琴及作曲
理論，1934年參加鄉土音樂訪問團
演出。返國後執教臺北市省立第一
女子中學（今北一女），為一女中譜
寫〈校歌〉，在電臺介紹古典音樂，
指揮雙連教會詩班，有交聲曲〈追
念死難軍民並祈求和平〉（唐守謙作
詞，1942），作品第5號、風琴曲
〈祈禱〉（1944）、第一號交響曲〈臺
灣〉（未完成）、及宗教作品多
首，文化協進會及林和引等曾發起
募款音樂會，以治其沈疴。

高胡

　　即「粵胡」，據二胡改作，琴筒比
二胡小，定音較二胡高四至五度，
音質清亮、透明、穿透力強，既可
演奏緩慢、抒情旋律，又能演奏活

潑、輕快、技巧華麗性手段，多用
於獨奏、重奏與合奏，外弦用鋼絲
弦，內弦用鋼絲纏弦（也有用鋼絲
弦），是民族樂隊中重要的高音區
弓弦樂器。

高范翠英

　　臺南人，滿州奉天音樂學院畢業。

高英子

　　日本大提琴家，日據時期來臺與
本省音樂界交流，並舉行音樂會。

高珠惠

　　留日小提琴家，1933年5月時事
新教社假東京日比谷公會堂舉行第
二屆全國音樂比賽中，高珠惠獲小
提琴組第二名，（江文也於同屆獲
男中音組第二獎），第五屆比賽高
珠惠再獲第三名。

高梨寬之助（1898～？）

　　日籍音樂教師，山形人，1918年
畢業於山形師範學校，1924年任京
都府何麻郡綾部尋高訓導，1926年
4月來臺，初任州立基隆高等女學
校教諭，1927年擔任臺北第二師範
學校音樂科教諭，1943年臺北第二
師範與第一師範合併為臺北師範學
校後，擔任臺北師範學校教授，戰
後離臺。高梨氏以鋼琴見長，曾指
導該校管弦樂團，是日據時期師範
系統中，獲有官方最高勳位之音樂
教師。

高逢山

　　北管劇目，即「鐵弓緣」。

高智美

　　臺南人，東洋音樂學校畢業。

高雅美

聲樂家，臺南人，帝國音樂學校畢業，1958 年在臺中指導臺中兒童合唱團。

高雄友聯業餘國樂團

國樂團。廿世紀五〇年代後，軍中、民間及校園國樂團萌興，高雄友聯業餘國樂團即其中佼佼者，由趙丕統主事。

高雄市合唱團

合唱團。1942 年由林和引創辦，有團員六、七十人。

高雄煉油廠國樂社

國樂社。廿世紀五〇年代後，軍中、民間及校園國樂團萌興，高雄煉油廠國樂社即其中佼佼者，由林祖康主事。

高雄劇場

日據時期劇場，1929 年高雄有人口六萬餘人，高雄劇場為唯一內臺戲劇演出場所。

高慈美（1914～）

鋼琴家。臺南人，學於 Bieter 教授，1927 年留學日本下關梅光女子學院，1931 年考入東京帝國音樂學校，主修鋼琴，從師笈田光吉，隨鄉土訪問音樂團返臺演出。1936 年畢業，曾假蓬萊食會館及下關舉行音樂會，獲得好評。1945 年受聘為臺灣警備司令部交響樂團特約鋼琴演奏家，1946 年擔任臺灣省文化協進會「音樂文化研究會」委員，1949 年任教靜修女中，1950 年任教師範大學，1953 年任教政工幹校音樂系。

高德松（1918～）

京劇表演家，工淨行架子花，北平戲曲學校一期生，1948 年 11 月隨顧劇團來臺，後轉入海光國劇隊，敬業樂群，名重臺灣菊壇，於傳藝及培育人才方面，貢獻尤多。

高撥子

徽戲中最早形成之聲腔，板式完整，聲腔，音調、節奏及擊梆等保留西北梆子腔特點，「撥子」一詞可能為「梆子」音訛，徽班藝人在「撥子」與「二簧平」基礎上創造「嗩吶二簧」（老二簧），為二簧腔前身。「高撥子」與「吹腔」曲風迥異，表現力各有所長與不足，「吹腔」屬南方音調，柔和婉轉，「撥子」有西北音調高亢激昂特點，徽班藝人常用「吹撥合目」以收汲長補短效果。臺灣亂彈西路戲吹腔以海笛或笛子伴奏，有一板三眼「梆子腔」與一板一眼「皮子」兩種板式，即京劇所稱的「吹腔」與「批」（或「批子」），西路戲高撥子以吊規子伴奏，「1、5」定弦，板式與二黃類似，有「導板」、「迴龍」、「原板」、「緊板」、「搖板」等，「導板」下句的「碰頭板」多「垛字句」。

高樹調

美濃福佬傳統歌曲。
歌仔戲調。

高橋二三四

日籍音樂教師。岩手縣人，1896 年東京音樂學校畢業，隨伊澤修二來臺，在今萬華學海書院國語學校擔任音樂教師，是為臺灣第一位師範學校音樂教師。1906 年 5 月工作期約屆滿，1907 年 5 月回任國語學

校「教務囑托」，1911 年因志保田校長排斥事件離臺，任教宮城師範學校。高橋二三四擅風琴與鋼琴，1904 年起指導國語學校校友會音樂會，對培育學生音樂興趣、提昇校內音樂風氣，貢獻猶多，在臺發表有〈開校式の歌〉（加部岩夫作歌）、〈弔殉難六氏の歌〉（加部岩夫作歌）、〈煙鬼〉（杉山文悟作歌）等作品，及《唱歌の教材選擇に就て》（臺北總督府國語學校校友會雜誌）、《社會音樂》（臺灣教育會雜誌，1900）等論述數篇，曾模仿日本「教科統合」方法，將唱歌科與歷史、地理、修身等科目統合，以課本內容爲歌詞，編有〈地理教育鐵道唱歌〉（1900）、〈新鮮臺灣地理唱歌〉（杉山文悟作歌，1902）、〈臺灣周游唱歌〉（杉山文悟作歌，1910）等歌。

高錦花（1906～1988）

　　鋼琴家。臺南人，就讀臺南女學校，學於滿雄才牧師娘等，1926 年負笈東京日本音樂學校，主修鋼琴，1929 年畢業，曾參加彰化長老教會慈善音樂會（1931.6）、屏東音樂研究會李明家爲賑濟中國揚子江沿岸水災災民慈善音樂會（1931.9）、「震災義捐音樂會」（1935）演出。1940 年返臺定居臺南關仔嶺，1946 年擔任臺灣省文化協進會音樂文化研究會委員，參加「慶祝臺灣光復周年紀念音樂演奏會」（1946.10）、「慶祝臺灣光復廣播音樂會」（1947.10）演出，1949 年 4 月臺灣省音樂文化研究社第二屆音樂發表會中，與高慈美聯手演出貝多芬〈C 大調鋼琴協奏曲 No.5〉，擔任臺灣省文化協進會全省音樂比賽大會評審，

著力南部鋼琴音樂人才培養，努力不懈。

鬥畬歌

　　潮州民歌小調、小戲，進伯與桃花姐以鄉談故事爲內容，以對唱或鬥歌形式一唱一答，唱十二月調（燈籠歌），俗稱「鬥畬歌」，對白每夾雜猥褻粗俗野語。

鬥鑼

　　響銅樂器，潮州器樂曲用之。

浣紗溪上

　　歌劇合唱曲，1957 年張昊作於義大利 Siena。

浯江南管社

　　臺北南管館閣，李國俊主持，以金門同鄉爲基本弦友，又以「金門館」見稱，其中李成國善吹簫，兼琵琶，指套內涵豐富。

十一畫

乾坤劍

　　臺灣歌仔，見於歌冊。

假面女郎

　　流行歌曲。1947 年上海國泰電影公司導演方沛霖率隊來臺拍攝「假面女郎」外景。隨隊來臺的顧蘭君、顧梅君、嚴化於 9 月 19 日爲影片「卿何薄命」登臺，唱「假面女郎」插曲，自是流行一時。

做田

黃叔璥《臺海使槎錄》「北路諸羅番七」：「收粟時，則通社歡飲歌唱，曰做田，撓手環跳，進退低昂，惟意所通。」

做齣頭

戲劇表演段落之意。

做饗

《化番俚言》記曰：「禁止做饗，以免生事。查爾等不肖少年嗜好飲酒，三五成群聚飲一處，撓臂歌舞，呼呼呵呵，社中婦女，嬉笑唱和，以此為樂，名為『做饗』。酒闌曛醉，口角稱強，互相鬥毆，因而生事者甚多。今與爾約，嗣後不得飲酒生事。社番頭目不禁，一同做責。願爾等同為安分良民，不犯王法，豈非樂事乎！」

偉大的太魯閣

日據時期短歌雜誌，1936年發行於花蓮，植村義隆編輯。

偉大的國父

歌曲，蕭而化作品。
合唱曲，黃友棣作品。

剪刀、石頭、布

客家兒歌。兒歌為孩童心聲，有其對世界最初之認識及可愛的童言童語，遣詞淳樸，造句簡單，具高度音樂性，形式有搖籃歌、繞口令、遊戲歌、節令歌、打趣歌、讀書歌、敘述歌等，著名客家童謠有〈剪刀、石頭、布〉等。

剪剪花

即〈十二月古人調〉，客家「九腔十八調」之一。

曼陀林奏鳴曲

鋼琴曲，江文也作品第43號。

曼陀林俱樂部

曼陀林音質、音域與日本三味線相近，適合為日本樂曲伴奏，戰時幾乎所有日本高校、大專院校都組有曼陀林俱樂部，流風所及，留日臺藉學生多有加入俱樂部者，曼陀林傳入臺灣後廣為流行，光復前，臺灣南部有李明家領導的「曼陀林樂團」，臺北有日人吉宗一馬領導的「曼陀林樂團」，吉宗一馬終日與曼陀林愛好者為伍，造就不少本省曼陀林人才。光復後，李國添收購日人遺留大批曼陀林，改組李金土明星合唱團為「臺北曼陀林俱樂部音樂團」，聘呂泉生任指揮與音樂指導，李國添與陳克忠、陳克孝負責訓練，王井泉贊助樂譜，呂泉生自謙對曼陀林外行辭職後，由李國添任自指揮，1955年5月參加臺灣省文化協會與臺灣省教育會合辦母親節音樂會演出於北一女禮堂，1955年10月30日為呂泉生聲樂研究所假臺大醫學院大禮堂演唱會伴奏。

曼陀林樂團

廿世紀二〇年代南部「曼陀林樂團」，由屏東衛生局局長，兼擅中西樂器的李明家主事。

曼聲

黃叔璥《臺海使槎錄》「南路鳳山番一」云：「飲酒不醉、興酣則起而歌而舞。舞無錦繡被體，或著短衣，或袒胸背，跳躍盤旋，如兒戲

狀，歌無常曲，就見在景作曼聲，
一人歌，群拍手而和。」

商輅歌

俗曲唱本，臺北黃塗活版所刊行。

唱片

日據時期稱電影為「影戲」，唱片
為「曲盤」，廿世紀二〇年代日人岡
本檻太郎在臺北榮町（今衡陽路）
成立「株式會社日本蓄音器商會」（
Nippon Phone Co., Ltd.），發行以「
飛鷹」、「駱駝」為商標之「東洋唱
片」，1925 年起由其妹夫柏野正次
郎接續經營，當時市場尚有「鶴標
」、「新高」、「文聲」、「羊標」、
「東洋」、「金鳥」等發行的山歌、
采茶歌、北管、南管、歌仔戲調唱
片販售，競爭激烈，發行量屢有突
破，榮景可期。1932 年「桃花泣血
記」傳唱街巷阡陌，臺語流行歌曲
在市場受到肯定後，古倫美亞及郭
博容投資的「博友樂唱片」（1934
）、勝利唱片公司（1935）、趙壏馬
等的「泰平唱片公司」、呂王平的「
日東唱片」（1937）、陳秋霖的「東
亞唱片」（1938）、江天壽的「文聲
唱片」及臺灣唱片等業者隨即投入
流行歌曲製作發行業務。1937 年日
本侵華，在臺灣實行高壓政策，禁
用漢文，臺語歌謠、流行歌曲、戲
曲首在禁制之列，榮景不再，唱片
公司紛紛歇業，音樂淪為政令宣導
工具，〈望春風〉、〈雨夜花〉、〈
月夜愁〉等流行歌曲甚至被填入日
語歌詞成為助戰歌曲，發展中的臺
語流行歌曲被迫暫時劃上休止符。

唱曲

南管樂散曲，亦稱「曲」或「草曲
」，歌者居中執節（拍板），保留漢
代相和歌「絲竹更相和，執節者歌
」遺風，用「上四管」樂器伴奏，傳
約有曲二千首，經常演奏的有兩百
首左右，簡短通俗、易學易懂，最
受群眾喜愛，唱詞大體分抒情、寫
景、敘事三類，通常一個牌調吟詠
若干段故事，內容又以歷代戲文片
斷為多，如「王昭君」、「陳三五娘
」等。

子弟團圍坐清奏時，有時配以琴
弦，由專人演奏西皮、福路，稱為
「唱曲」。

唱歌研究會

1926 年，臺北市已有學校舉行「
唱歌研究會」。

唱歌教授

書名，1917 年橋口正撰於打狗公
學校。

唱歌教授細目

日據時期教科書，臺灣總督府編
輯出版。

唱歌學習帖

日據時期教科書，臺灣總督府編
輯出版。

唱調仔

歌仔戲曲調，又稱「勾調」或「藏
調」。

問卜

客家民歌，常用為車鼓伴奏。

問病

雜唸仔，常用為車鼓伴奏。

問路相褒歌

俗曲唱本，有新竹竹林書局及嘉義捷發出版社刊本。

問鶯燕

聲樂獨唱曲，黃友棣作品。

唸農作物歌

六龜平埔族民歌，六龜平埔族屬西拉雅族大武壟系群內攸四社語系，歌謠分生活及儀式歌謠兩種，生活歌謠即興演唱，有〈唸農作物歌〉、〈燕那老姐〉、〈水金〉、〈何依嘿啊〉等，儀式歌謠〈搭母勒〉、〈祭品之歌〉、〈加拉瓦嘿〉、〈荷嘿〉、〈老開媽〉等唱於「開向」祭拜祖靈時，祭拜後分食祭品，在公廨前廣場「牽戲」，唱〈加拉瓦嘿〉，跳舞，祭典「禁向」後，停舞樂。

唸謠

臺灣童謠以唸謠居多，〈天黑黑〉、〈白鷺鷥〉、〈烏面祖師公〉、〈一個炒米蔥〉、〈板橋查某〉、〈點仔膠〉、〈捉毛蟹〉等皆此例。

唸譜

工尺譜只記旋律骨幹音，學習唱腔轉折、迂迴，過路音等潤腔加花時，須由老師「唸譜」示範，完整旋律及韻味才會出現，即所謂「過嘴唸」。

國立音樂研究所

臺灣最早之音樂研究機構，所長鄧昌國，1958 年 2 月 5 日假北一女大禮堂舉行第三屆音樂會，4 月 28 日舉行明代魏皓樂譜試唱會，由中華實驗國樂團演奏，汪綠演唱，1959 年 1 月 31 日邀請李抱忱指揮

合唱音樂會，三百人參加演出，胡適及趙元任等相偕與會。

國立復興劇校印行劇本集

京劇唱本，國立復興劇校編輯（1980～1983）。

國旗飄揚

進行曲，王錫奇作品。

國語白話歌

俗曲唱本，臺中瑞成書局刊行。

國語保育園保育細案

日據時期教科書，臺灣總督府編輯出版。

國語學校

1896 年設立，目的在培養殖民國語文師資，分師範及語學部，各部有唱歌科目。1902 年 3 月國語學校分為國語學校及臺南師範兩部，1904 年南師併入國語學校，1918 年臺南分校獨立為臺南師範學校，1943 年改制為專門學校，是培養臺灣子弟成為教師及箝制臺人思想的最高學府，音樂師資有日人高橋二三四、一條慎三郎、高梨寬之助，及臺人張福興、柯丁丑、李金土等。1904 年起每年舉行音樂會，吸引朝野顯要、縉紳淑女與會，有管弦樂團舉行例行公演，為日據時期介紹西式音樂、日本時局音樂，培養臺灣師資的重要機構。

國語學校附屬女學校

日據時代改原「國語學校附屬女學校」為「臺北女子高等普通學校」，光復後改為「臺北女師」、「市立女師專」，1979 年再改為「市立

師專」，設有音樂科。

國語學習歌

俗曲唱本，用以學習日語之歌仔冊。

國劇

廣義泛指所有中國劇種，狹義專指在北京形成之京劇而言。約道光二十年（1840）後，京劇在徽戲、漢戲基礎上，吸收昆曲、秦腔等唱腔、板式，及語言特點形成，角色行當、劇目漸趨完備、豐富，第一代演員余三勝、張二奎、程長庚被稱爲老生「三鼎甲」，對京劇表演藝術形成、提升，著有貢獻。京劇表演唱、做、唸、打並重，多用虛擬性動作，內容以歷史故事爲主，服裝考究，色澤鮮麗，屬板腔體音樂，主要唱腔有二黃、西皮兩系統，又稱「皮黃」，此外有南梆子、四平調、羅漢腔、高撥子和吹腔等唱腔，有傳統劇目約一千多個，多取自歷史演義或小說話本，有整本大戲及大量摺子戲、連臺本戲。形成以來，優秀演員輩出，對京劇唱腔、表演，人物造型及劇目創作等多有興革，並形成許多流派，影響深遠，如老生演員程長庚、余三勝、張二奎、譚鑫培、汪桂芬、孫菊仙、汪笑儂、劉鴻聲、王鴻壽、余叔岩、高慶奎、言菊朋、周信芳、馬連良、楊寶森、譚富英、李少春等，小生徐小香、程繼先、姜妙香、葉盛蘭等，武生俞菊笙、黃月山、李春來、楊小樓、蓋叫天、尚和玉、厲慧良等，旦角梅巧玲、余紫雲、田桂鳳、陳德霖、王瑤卿、梅蘭芳（1894～1961）、程硯秋（1904～1958）、荀慧生（1900～1968）、尚小雲、歐陽予倩、馮子和、小翠花、張君秋等，老旦龔雲甫、李多奎等，淨角穆鳳山、黃潤甫、何桂山、裘桂仙、金少山、裘盛戎等，丑角劉趕三、楊鳴玉、王長林、蕭長華等，此外著名琴師有孫佑臣、梅雨田、徐蘭沅、王少卿、楊寶忠，鼓師杭子和、白登雲、王燮元等。梅蘭芳爲京劇藝術卓越表演藝術家之一，代表劇目有「宇宙鋒」、「霸王別姬」、「貴妃醉酒」、「斷橋」、「奇雙會」、「遊園驚夢」、「木蘭從軍」、「抗金兵」、「生死恨」、「西施」、「洛神」等。廿世紀二〇年代末，戲劇家齊如山任教「北平戲劇學校」，1932年與梅蘭芳、余叔岩、傅惜華等成立「北平國劇學會」，撰寫《國劇概論》、《國劇要略》、《國劇漫談》等書，出版《國劇叢刊》，是爲「國劇」一詞之始見。

國劇大成

京劇唱本，十五冊，張伯瑾編，國防部總政治作戰部振興國劇研究發展委員會印行（1969）。

國劇月刊

戲劇期刊，陳小潭主編，1977年創刊。

國劇把子大全

戲劇論述，馬驪珠編，開珝實業公司出版（1986）。

國劇音韻及唱唸法研究

戲劇論述，余濱生撰，中華書局出版（1972）。

國劇音韻問答

戲劇論述，申克常撰，黎明文化

事業公司出版（1979）。

國劇集成

京劇唱本，六冊，第一文化社編輯部編（1956）。

國劇戲考

京劇唱本，十冊，關鴻賓、林萬鴻編，臺北上海書報社、商社票房編（1955）。

國劇臉譜

戲劇論述，黃體培編、陶克定製圖，張大夏校定，國立藝術館印行（1960）。

國慶調

俗曲唱本，即〈雪梅思君歌〉，廈門會文堂書局刊行。

國樂

民族、民間音樂在臺灣習稱為「國樂」，廣義泛指傳統音樂，狹義指以傳統樂器編組演奏之戲劇曲牌、民歌小調及絲竹、鑼鼓傳統樂曲及改編之合奏曲、器樂協奏曲等。

國樂初階

書名，高子銘撰著。

國樂概論

書名，梁在平撰著。

國樂樂譜

書名，高子銘撰著。

基隆七號房慘案歌

通俗創作歌謠，1930年前後，臺灣歌謠創作及改編者輩出，新歌源源不斷，甚至有為廈門書局翻印者，除歷史故事、民間傳奇外，更有記述當時社會事件及勸化歌謠等，〈基隆七號房慘案歌〉即其中之一，新竹竹林書局有歌冊刊行。

基隆市歌

歌曲，一條愼三郎創作曲。

基隆音樂協會

日據時期音樂團體，青木久主事。

基督教音樂

基督教會包括天主教、正教、新教及部份較小派別，信仰上帝（或稱天主）創造並管理世界，上帝之子耶穌降世救贖人類，以《舊約全書》及《新約全書》為聖經，西元一至二世紀開始流傳於羅馬帝國統治下之各民族間，羅馬帝國先對該教殘酷迫害，後又加以利用，第四世紀並定為國教。羅馬帝國分裂後，以教皇為首之羅馬公教（即天主教）與自稱「正教」之東部教會分立，中世紀時，基督教會控制歐洲封建社會，十六世紀羅馬公教改革運動，陸續產生新教各宗派，後不斷分化，派系繁多。

1622年荷蘭人派雷爾生率船占據澎湖，以擴展東印度公司及爪哇商業基地，1624年明朝派兵圍攻澎湖荷據城塞，同年 8 月荷蘭移據安平，至 1662 年被鄭成功逐出之三十七年間，曾派遣三十五名歸正教（Reformed Church）傳教士隨『軍』來臺，以 Zeelandia（臺南安平）為中心，在新港、麻豆等平埔族居地傳道，1626 年 5 月伐爾得斯（de Valdes, Don Antonio Carreno）率荷軍登陸澳底，占雞籠（今基隆），1628 年據淡水，馬地涅（Barmo

Martine）傳教於此，愛斯基偉丁（Jacinto Esquivel）並曾派三十二名傳教士及教師來臺傳教，引進西方宗教音樂，1636 年其報告記云：「在 Robertus Junius 先生與荷蘭住民領導之下，學校男孩們在講道之前及之後唱歌，以最富教育性的方法，依大衛的詩篇第一百篇的旋律，以新港語唱一首聖詩」，1638 年 2 月 5 日《臺員日誌》Tayouan Day Journal 記云：「每日教導少年們，且教唱歌……用新港語以詩篇 100 篇的旋律唱『主禱文與信經』」。1865 年 5 月 27 日（或 28 日）蘇格蘭長老教會宣教師馬雅各醫師 James L. Maxwell 抵臺，6 月 16 日在臺南看西街租屋佈教、行醫，北部則有加拿大宣教師偕叡理牧師 George Leslie Mackay（馬偕牧師）於 1872 年 3 月 12 日開始在淡水傳教，所用聖詩爲廈門、福州基督徒聖詩《養心神詩》、《基督徒詩歌》、《蒙學堂詩歌》及《孩童詩歌》等，1900 年宣教師甘爲霖 William Campbell 以 1872 年美華書局刻本之五十九首《養心神詩》爲藍本，編印《聖詩歌》，臺灣基督教音樂發展以此遺始。

基礎和聲學
音樂理論著作，康謳撰著。

基礎音樂
音樂理論著作，張錦鴻撰著。

基礎對位法
音樂理論著作，蕭而化撰著。

堂鼓
即「通鼓」，見「通鼓」條。

婦女鋼琴研究所
1930 年，陳信貞在郭頂順支援下，成立「婦女鋼琴研究所」於臺中，對中部地區音樂推廣，供獻猶多。

娼門賢母
電影主題曲。上海明星影片公司影片（1930），黑白十本，鄭正秋（1889～1935）編劇，程步高導演，周克攝影，宣景琳、夏佩珍主演。來臺放映時，片商邀李臨秋作詞，蘇桐作曲，編寫同名主題歌以爲宣傳，流行於日據時期，歌仔戲吸收爲其曲調。

婚姻制度改良歌
俗曲唱本，臺中瑞成書局刊行。

寄生草
曲牌，北曲仙呂宮，常用於會陣場面。
客家小調，流行於美濃地區。
客家吹場音樂，八音團經常演奏曲目之一。

宿譜
南音於「唱曲」之後，演奏「宿譜」以爲結束，「宿」唸「煞」音，有「結束」意思。

密林的黃昏
流行歌曲，陳君玉作詞，高金福作曲。

專勸少年好子歌
俗曲唱本，嘉義玉珍書局刊行。

將水
歌仔調，多藉鑼鼓營造張力，源

自高甲及亂彈戲。

將水令

南樂曲牌之一。

將軍令

曲牌，以嗩吶主奏，鑼鼓助奏之大型民間器樂曲，北管器樂及客家八音吹場樂曲牌，原旋律雄壯豪邁，戲曲舞臺用爲開場前奏之鬧臺，亦用於擺陣、操演、升帳等舞蹈性較強場面。

將軍柱

大廣弦琴身俗稱「將軍柱」，以人面竹爲材，音域獨特。

將軍班

日據初期亂彈班，班址在臺南將軍鄉，又稱「將軍班」，班主丁其章，又稱「丁班」，名角頗多，演出狀況甚佳。

崇正聲

鹿港南管社團，有六十年以上歷史，首任教師爲葉襲，雅正齋黃正新、施性虎、黃啓智、潘榮枝、吳彥點等皆曾在館中指導。

崇戒樂

抗戰軍興，戴逸青舉家內遷，1937年後譜有〈崇戒樂〉、〈歡迎禮曲〉、〈蘇州農歌〉等作品多首。

崇孟社

南管社團，活動於新竹地區。

崇聖道德報

日據皇民化時期儒教刊物，臺北崇聖會出版。

崑腔

北管絲竹樂隊伴奏「細曲」，以「正音」（官話）演唱，唱唸講究，藝術層次較高。

即「十三腔」，器樂合奏音樂，流行臺灣南部地區，又稱「十三音」、「十全腔」、「鯤腔陣」或「鯤鏘隊」。

崑腔陣

「十三腔」器樂合奏，樂手十三人，依序爲七音（雲鑼，龍頭）、搏拊（龍目）、柷、提弦、板、雙笛（龍鬚或龍眉）、及沙箏等。

崑頭

北管梆仔腔戲「天官賜福」、「扈家莊」、「金桃記」等有「昆頭」，福路西路「訪普」、「驚夢會」、「大香山」等亦以「昆頭」爲「導板」，有「士空起」、「合空起」等多種曲韻。

崔承喜

朝鮮舞蹈家，1938年來臺演出，甚受歡迎，朝鮮作曲家若山浩一以鋼琴伴奏身分陪同前來。

崔鳴鳳仔全歌

俗曲唱本，潮州李萬利藏板，刊本，3 冊 15 卷，上承「崔鳴鳳薦佛衣」。

崔鳴鳳全歌

俗曲唱本，潮州李萬利藏板，刊本，1 冊 6 卷。下接「崔鳴鳳仔」。

康謳（1914～？）

音樂教育家、作曲家。字步和，號樂牧，福建長汀人，上海濱海中學高中部畢業，上海音專理論作曲選科兩年，先後從張捨之、劉偉

佐、金律聲、介楚斯基、馬思聰學小提琴，從湯鳳美、郭志超、宋麗琛學鋼琴，從宋昌壽、吳夢非、黃自、史丹烈・沃爾佛（Standley Wolfe）學理論作曲。畢業於上海美專音樂科。1928 年與金律聲籌組中央電臺管弦樂隊及國立音樂院實驗管弦樂團，曾任國立音樂院實驗管弦樂團副團長、協助「秋子」、「蘇武」、「荊軻」、「紅梅」等歌劇演出，擔任第一小提琴或指揮，上海正聲合唱團團長兼指揮及滬濱中學校長。來臺後歷任臺灣省立臺北師範音樂科主任、國立臺灣藝術專科學校、中國文化學院、國立師範大學教授，中華民國音樂學會理事，國立編譯館音樂名詞審議委員，教育部編訂師範、中、小學音樂課程標準及設備標準委員會委員，中國現代音樂協會會長，亞洲作曲家聯盟中華民國總會理事，主張「中國音樂情調的發揚」，強調民族音樂創作，重要作品有獨唱曲〈懷大陸〉、〈小橋流水人家〉、〈流雲之歌〉，齊唱曲〈勞動歌〉、〈命運靠自己創造〉、〈向科學進軍〉，合唱曲〈勝利進行曲〉、〈漁人之歌〉、〈我要〉、〈自由頌〉、〈豐年歌〉，弦樂四重奏曲〈懷念〉、管弦樂曲〈孟姜女〉、清唱劇〈華夏頌〉及歌集《唐宋詩詞歌曲創作集》，編撰有《樂學通論》、《基礎和聲學》、《和聲學》、《鍵盤和聲學》、《音樂教學法》、《歐美樂壇漫步》、《音樂教學法》、《音樂教學研究》、《音樂教材教法與實習》、《大陸音樂辭典》、《怎樣教學音樂》、《音樂教材教法》等著作二十種。譯有《管弦樂配器法》、《二十世紀作曲法》等書，對臺灣樂教發展貢獻良多，退休後移居加拿大溫哥華。

張三郎賣茶

客家戲曲有「相褒」及「三腳采茶」之分，「相褒」由一旦一丑演出，「三腳采茶」由二旦一生或生、旦、丑以唱白方式表演，又稱「三腳班」，嘗以「張三郎賣茶」為題，編有十大齣及數小齣男女私情戲，丑名張三郎（茶郎），旦為張妻（大嫂），及張三郎之妹（三妹），有「張三郎賣茶」、「上山採茶」、「送茶郎」、「跳酒」等趣味性戲段，多插科打諢，簡單富即興性。

張文貴父子狀元歌

俗曲唱本，廈門博文齋書局刊行。

張文環（1909～1978）

文學家、劇作家。嘉義梅山太平村人，日據時代臺灣文學運動驍將，東京臺灣藝術研究會發起人之一，赴日就讀中學，後進入東洋大學文學部，崇尚現代主義，發表《早凋的蓓蕾》、《貞操》等作品，與吳天賞、王白淵、巫永福等同為《福爾摩沙》雜誌重要作者，在東京籌組「臺灣文化聯盟」，1935 年以《父親的顏面》入選《中央公論》小說徵文第四名，受文壇矚目。1938 年返臺，在《臺灣文藝》、《臺灣新文學》發表小說、隨筆、評論、散文等，同年 7 月擔任《風月報》日文主筆，發表《二人の花嫁》等作品，10 月離職，1940 年長篇小說《山茶花》在《臺灣新民報》連載。張文環粗獷豪邁，不拘細節，人緣好，有文名，與王井泉、陳逸松等經常在「山水亭」把聚，1941 年為抗議日本『皇民化』政策，與王井泉、陳逸

松、黃得時等組織「啓文社」，創辦《臺灣文學》，與日人西川滿的《文藝臺灣》抗衡，形成戰時思想壁壘分明的兩大陣營，爲傳承文藝香火提供寶貴空間，成爲戰時保存民族文化、抗拒皇民化的文藝主力，呂赫若、吳新榮、楊逵、吳天賞、黃得時、林博秋、簡國賢、巫永福、呂泉生、張冬芳、王昶雄等齊爲筆耕，發表有《辣薤罐》、《藝旦之家》、《論語與雞》、《頓悟》、《閹雞》、《夜猿》等臺灣文學史上重要佳作二十餘篇，及《臺灣民謠(呂泉生氏蒐集)》、《臺灣演劇の一つの記錄》等論述，1943 年短篇小說《夜猿》獲皇民奉公會第一屆「臺灣文學賞」，同年 9 月 3～8 日，厚生演劇研究社假臺北永樂座演出林博秋改編自張文環的四幕新戲「閹雞」等劇，其鮮明的民族色彩、意識形態及戲劇效果，予人深刻印象，在本土文化長期受禁制的殖民時期，獲得極大迴響，佳評如潮。11 月出席臺灣文學奉公會在臺北市公會堂舉行的「臺灣決戰文學會議」。戰後因「二二八事件」逃往山區避禍，其後生活不定，做過文獻會編纂，保險公司、紡織公司經理、銀行專員、飯店總經理，1957 年將《藝旦之家》改編成電影劇本，1965 年發表《難忘當年事》，1970 年與川端康成、嚴谷大四等唱酬於日月潭，1972 年完成長篇力作《在地上爬的人》，入選 1975 年「全日本優良圖書一百種」，書中深刻傳達臺灣淪日五十年中，民眾被壓迫、污辱的眞實生活，更反映出張文環最原始、最深層的人道意識根源，《在地上爬的人》曾由廖清秀譯成中文，易名《滾地郎》出版，逝世時，

黃得時輓以：「古稀初屆，明潭一夜文星墜。佳構未完，遺恨千秋鉛槧寒。」

張正芬（1931～ ）

京劇表演家，本名張美芬，上海劇校出身，關鴻賓親授學生，與顧正秋、畢正琳、孫正陽、關正明、王正廉、景正飛等同學，顧劇團演員，曾與李金棠組班演於各地，加盟陸光，1974 年 10 月指導「中華民國國劇訪美團」演出於紐約、舊金山、洛杉磯等四十二城市。

張玉姑救萬民新歌

臺灣歌仔，見於歌冊。

張玉葉

北管戲表演家，擅小生戲。

張君榕

新竹人，漢樂家，常與黃克鐘(三弦)、鄭梅癡(二弦)、伯卿(揚琴)、溫筆、溫阿娥等氏合奏演出〈百家春〉，〈將軍令〉，〈紅繡鞋〉，〈放風箏〉，〈雁落平沙〉、〈雨打芭蕉〉等曲。

張李德和（1893～1972）

雲林西螺人，字連玉，號羅山女史，琳琅山閣主人、逸園主人，幼學於活源書房，西螺公學校修業四年畢業後，赴臺北第三高女就讀，長於詩文，好音律、繪畫、刺繡，琴棋書畫皆通，時稱「十絕」。西螺茨社、羅山吟社社員，曾自組琳琅山閣詩社、鴉社書畫會、題襟亭填詞會，連玉詩鐘會，提倡藝文活動，記錄〈天烏烏〉歌謠於《嘉義文獻》曰：「天烏烏，要落雨，异鍬

鋤，潒水路，潒一尾烏仔魚，三斤五有的嘩甜，有的嘩苦，阿公要吃鹹，阿媽要食淡。提石頭，撞破鼎，阿公嫌歹食，阿媽再添講無影，阿公氣起來，捏著飯匙搨嘴巴，搨到冬至暝，未記得搓圓兒。」張李德和註曰：「以『天烏烏』開始的民謠也有很多種，這是其中較屬原型的一種，描寫在意外的所得之下，意見分歧，由冷戰而熱戰，使孩子們惶惶失措的情景，就中『甜』、『淡』、『鼎』、『歹』、『添』、『影』、『暝』、『圓兒』均爲鼻音」。另一首嘉義下梅竹崎山村民歌〈葉春杉〉亦由其詳述於《臺灣風物》15 卷 2 期。

張秀光

戲劇史學家。1947 年 8 月 10 至 17 日臺灣省新文化運動委員會假臺北市中山堂和平室舉辦「新文化運動戲劇講座」，張秀光應邀擔任「中國戲劇運動概略」講座。

張宜宜

滬劇表演家。1949 年自滬來臺，組織中國滬劇團演出於臺北大華戲院。

張昊（1912～2003）

作曲家。字禹功，號汀石，長沙人，學於蕭友梅、黃自、邱望湘、楊仲子、劉天華、Schoenheit、Nicola Tonoff、W. Frankel、Lavitin、Akasakov 及蘇石林等氏。1939 年 9 月創作以抗戰生活爲題材之歌唱劇〈上海之歌〉（蔡冰白作詞），首演於法租界辣斐德路辣斐花園劇場，該劇由岳楓導演，龔秋霞、白虹、夏霞、姚敏、冉熙、韓非、周

曼華等演出，廣東聖樂團合唱，上海樂藝社管弦樂隊伴奏，演出九天十八場，甚獲佳評，1941 年冬，〈上海之歌〉又在蘭心劇院演出五天九場，由黃永熙指揮演出，爲中國歌劇之發展、成長，積累寶貴經驗。1946 年公費留學法國，1947 年入巴黎國家音樂院作曲指揮科，1954 年畢業於梅湘 Messiaen 大師班，1955～1957 年赴義大利 Siena Academia Musicale Chigiana 研習作曲及指揮，完成兩首抒情詩 Due Liriche，及歌劇合唱曲〈浣紗溪上〉，1954 年旅居巴黎，完成管弦作品〈小婿相親〉、〈雨霖鈴〉、〈劉阮入天臺〉、〈大理石花〉等，數度在巴黎國際電臺、盧森堡電臺、挪威具根音樂節演出，應聘爲義大利 Napoli 大學東方學院教授，1968 年以《以乾坤的宇宙涵義》爲題完成博士學位，任教西柏林大學及科隆大學多年。返臺後，任教中國文化大學，其他作品有〈木管五重奏〉、銅管五重奏〈梅山舞〉、交響樂章〈陽明春曉〉、〈東海漁帆〉及歌曲〈西湖好〉等，情致翕翕，有柱石之風。

張邱玉章

臺中豐原人，醫師，兼擅揚琴與胡琴，漢樂與西樂均精通，經常以樂會友，陶樂其間。

張邱東松（1903～1959）

詞曲作家。臺中豐原人，中部著名「辯士」，受其父張邱玉章影響，耳濡目染，六歲能奏揚琴，而後廣弦、吊鬼仔、三弦、嗩吶都能上手，就讀長榮中學時學習鋼琴、小提琴、薩克斯管，畢業後在豐原開

設西裝店，規定子女及所有夥計均需學一樣樂器，由其親自教授，摯愛音樂可見一斑。戰後擔任臺北市女中音樂老師，1947 年 8 月 10 至 17 日應邀在臺灣省新文化運動委員會「新文化運動戲劇講座」中講述「舞臺音樂」，同年完成描寫市井小民辛苦為生活拚博的〈收酒矸〉及〈燒肉粽〉，其中〈燒肉粽〉曾被基督教填以新詞而成為聖詩「相愛疼」，收於《長春詩歌》第二集，其他作品有〈海風〉、〈千山萬水〉等，1949 年假臺北中山堂舉行「張邱東松民謠發表會」。

張金木

北管藝人，咸同間活動於新竹各地。

張崑遠

1919 年參加陳清忠組織之「Glee Club」男聲合唱團，1932 畢業於臺灣神學院。

張常華

鋼琴家，日據時期日本國立音樂學校畢業。

張彩湘（1915～1991）

鋼琴教育家。新竹州竹南郡頭份（今苗栗縣頭份鎮）人，原藉廣東梅縣（嘉應州）松口堡石螺岡，八歲時隨父張福興赴日，入東京豐多摩尋常第一高等小學，1932 年考入東洋大學附中（京北中學），從平田義宗習琴，1934 年返臺就讀臺北第二中學（今成功中學），從臺北高等學校講師大西安世習琴，為張氏奠定下鋼琴基礎。1936 年春考入日本東京武藏野音樂學校本科，主修鋼琴，副修管樂，先後師事井口基成、平田義宗及德籍迪古拉士教授 Prof.Hermut Diguras、克羅采教授 Prof.Leonid Kreuter，1939 年畢業後，從笠田光吉習琴，隨克羅采教授專研鋼琴踏板法，多次在東京青年會館舉行鋼琴獨奏會，其精湛技巧與音樂詮釋，使他成為留日知名臺籍鋼琴演奏家。1944 年秋，太平洋戰爭轉劇，張氏返國任教臺中師範學校音樂科及臺中師範學校新竹預科。光復初創辦「臺北鋼琴專攻塾」，發表《全省に於ける音樂の現況並ひに將來性》一文於《新新》創刊號，表示：「在經過壓迫，苦痛的愚民政策下生活五十年後，解放的高興」；「在受壓抑的年代，雖有少數人在奮戰，人才被埋沒了，現在中國是世界強國，應為臺灣文化的發展做出供獻，注重道德，才能成為一等國民」；「中國人是先天的音樂愛好者，表現優秀者很多，臺灣藝術方面因四周環境不佳，人才不能表現，還未脫離幼稚，為臺灣文化，為中國考量，應多加努力。」1946 年在臺北中山堂舉行塾生第一回鋼琴演奏會，同年擔任臺灣省文化協進會「音樂文化研究會」委員，8 月起擔任臺灣師範學院音樂系教授，1948 年與呂赫若等成立「臺北文化研究社」，與張福興、蔡江霖、劉麗華、周遜寬、林善德、廖淑娟、徐展坤等演出於臺北市中山堂，1949 年 4 月 18 日第二次公演，林秋錦、陳暖玉、高慈美、高錦花、呂泉生、黃演馨、甘長波、周遜寬、陳信貞、柳麗峰、林森池等參加演出，1952 年專攻塾與臺北聲樂研究會在臺北舉行音樂會，林秋錦等人參加演出，1954 年

10月15日假臺北市立女中舉行修曼作品演奏會，1956年11月9日假師大禮堂舉行學生鋼琴發表會。張彩湘早期從事演奏與教學，後期專於教學，對臺灣鋼琴教育之發展，影響甚深，門人不計其數。

張添福

亂彈表演家，出身廿世紀二〇年代嘉義水上柳子林「永吉祥」。

張朝枝（1907～？）

老歌仔表演家張阿頭之子，經營新建興雜貨店於宜蘭街，光復後重組壯三班，取名「壯三涼樂班」，聘請下浪頭查某団班邱木村爲戲先生。

張登照

小提琴家，日據時期畢業於日本帝國音樂學校。

張義鵬

京劇武生，與筱劉玉琴組班演於臺北大稻埕永樂戲院，成爲臺灣最重要的京劇表演團體之一，1948年11月顧正秋率「顧劇團」一行由滬來臺，與顧劇團合併。

張徹（1923～2002）

電影導演，作曲家，原名張易揚，浙江人，廿世紀四〇年代任職「中央文化運動委員會」，1949年春，率上海國泰電影公司外景隊來臺拍攝吳鳳故事影片「阿里山風雲」，並爲該片譜寫插曲〈高山青〉（鄧禹平塡詞），至今傳唱不衰，廿世紀六〇年代加盟香港邵氏，掀起「武俠片」及「功夫片」熱潮。

張福星（1888～1954）

新竹州竹南郡頭份（今苗栗縣頭份鎮）人，原藉廣東梅縣（嘉應州）松口堡石螺岡，1893年在頭份「儲珍書院」修讀漢文，學於陳維藻。1898年進入苗栗公學校，1903年考入臺灣總督府國語學校師範部乙科，學習風琴彈奏，參加「校友會第一回音樂會」、「始政記念音樂會」、「美音會音樂會」及「蛇木藝術同好會音樂會」演出，1906年畢業後保送東京音樂學校預科，一年後升入本科，主修大風琴（Organ），學於島崎赤太郎（1874～1933），1909年又修習小提琴，1910年畢業，是第一位公費赴日學習音樂之臺籍留學生。

1910年5月返臺任教於臺北國語學校、第一高等女校（今北一女）及臺北二中（今成功中學）、臺北醫專（今臺大醫學院），假日赴新竹、臺中指導音樂團體，推廣新音樂，1916年加入「臺灣音樂會」，1918年赴花蓮擔任學校講習會講師，進入蕃界聚落，演奏小提琴給阿美族人聆賞，同年在新埔家中訓練管樂隊，成立「新埔音樂會」，普及家鄉音樂。1920年在日本海軍軍樂長村上宗海協助下，召集臺北醫專、臺北師範學校及社會愛樂人士四、五十人組織「玲瓏會」，是爲臺人組織的第一個西洋管弦樂隊。1922年3月應臺灣總督府教育會之托，赴臺中州新高郡日月潭水社采集化蕃音樂，得有〈出草歌〉、〈追擊敵蕃歌〉、〈拔齒之歌〉、〈親睦歌〉、〈慶祝落成之宴會歌〉、〈歡迎來游之歌〉、〈找船歌〉、〈歡迎歌〉、〈耕作歌〉、〈聽鳥聲而同來〉、〈看護祖父之歌〉、〈凱旋歌〉、〈酬神歌〉等歌謠十三首，及杵音節奏譜兩

首，以日本片假名記詞，五線譜記音、附民俗解說及歌詞注釋，撰成《水社化蕃杵の音と歌謠》一書，1922年12月25日由臺灣教育會出版，是爲第一位采集、整理原住民音樂的臺灣音樂家。1923年「玲瓏會」假醫學校講堂舉行第一次公開音樂會，演出布拉姆斯〈匈牙利舞曲〉及〈銀婚曲〉等曲，而後舉行不定期演奏會，邀爲「始政三十年記念展覽會」無線電放送試驗播音工作，「玲瓏會」持續兩年後於1923年解散，同年張福星指導臺北永樂座組成洋樂隊，參加1924年日本皇太子久邇宮殿下大婚奉祝遊行，1924年間短暫兼任基隆高等女學校音樂囑託，並於同年3月17日自費印行爲小提琴、曼陀林或鋼琴之《支那樂東西樂譜對照－女告狀》，是爲臺灣首次漢族民間音樂整理和出版工作，〈女告狀〉爲盛行當時臺北藝姐間唱曲，張福星將福州曲師所唱記爲曲譜，認爲藉由西洋樂器彈唱漢族曲調，介紹臺灣歌謠之作法完全可行，同年擔任臺北市小公學校唱歌科教員講習會講師，1932年4月出任因同盟罷食事件而封閉之東京留日臺灣學生會館「高砂寮」寮長，1935年擔任勝利 Victoria 蓄音器株式會社第一任演劇部長（一稱文藝部長），發行〈河邊春夢〉、〈碎心花〉、〈滿面春風〉、〈春宵吟〉、〈路滑滑〉、〈海邊風〉、〈半夜調〉、〈春風〉及得自日月潭水社的〈出草歌〉、〈杵歌〉等唱片，爲臺灣流行歌曲奠定良好磐基，影響歌壇「臺灣風」創作甚巨，同年與陳君玉、林清月、廖漢臣、李臨秋、詹天馬等籌組臺灣第一個流行歌壇從業人員結社組織「臺灣歌人懇親會」，並出任理事。

光復後，張福星參加文化協進會音樂委員會懇談會，受聘爲文化協進會設計委員，1946年擔任臺灣省文化協進會「音樂文化研究會」委員，擔任音樂比賽評審，參與包括整理古樂、歌謠、籌組業餘大眾合唱團、設立音樂學校、舉行定期演奏、介紹新人音樂會及音樂比賽等討論事宜，1947年受臺灣省教育會、臺灣行政長官公署教育處教材編輯委員會約邀編輯音樂課本，是第一位編寫國民學校音樂課本之臺灣音樂家，1948年12月11日參加「臺北文化研究社」演出。退休後沈湎度日，隱居田園，嘗赴獅頭山寺廟采集佛教音樂，輯佛曲三冊，有〈韋馱贊〉、〈阿彌陀贊〉、〈伽藍贊〉、〈爐香贊〉、〈佛寶贊〉、〈六字七音佛號〉等佛曲六十七首。

張福原

作曲家。鄭有忠曾將其〈織女〉編有管弦樂譜，是創作歌曲編爲管弦樂伴奏之濫觴。

張維賢（1905～1977）

劇場藝術工作者，號乞食，臺北市人，臺北中學畢業，日據時代無政府主義者，以劇場運動爲社會運動著力點，歷遊上海、廈門、汕頭、香港、波羅洲等地，結交劇場同好，1924年加入「星光演劇研究會」，1925年10月聯合無產青年組成「臺灣藝術研究會」，1927年與周合源、林斐芳、稻垣藤兵衛等成立「孤魂聯盟」，1928年赴日本築地小劇場學習，1930年2月返臺，6月與臺灣勞動互助社無政府主義份子成立「民烽演劇研究會」，演出

「終身大事」、「母女皆拙」、「你先死」、「芙容劫」、「火裡蓮花」等劇，1933 年率民烽劇團演「原始人的夢」、「飛」、「國民公敵」、「一$」於永樂座，1934 年 2 月假榮座演出臺語劇「新郎」，在日據殖民政府壓力下慘淡經營，是臺灣劇運重要而影響深遠之先知，光復後意圖再起，奈已家財散盡，落得在三重養雞度日，一生典藏之史料、圖片、戲劇活動資料等，在一次颱風水災中盡付流水。

張遠亭

京劇武生，正義劇團團主，1949 年後播遷來臺，以刀槍見長。

張慶章

1932 年 5 月，林鶴年在臺中成立「蝴蝶演劇研究會」，團員有石詩生、林瑞福、陳水龍、龔素鳳、蔡空空等，5 月 25 日研究會假臺中樂舞臺、員林舞臺及彰化座演出「復活的玫瑰」、「誰之過」、「良心」、「為何故」、「飛馬招英」等劇，次年第四回出巡公演，由張芳洲編導，張慶章負責音樂。

張錦鴻（1908～2002）

音樂教育家。江蘇高郵人，字羽儀，南京江蘇省立第四師範學校畢業，1929 年入國立中央大學教育學院音樂系深造，主修理論作曲，師承唐學詠、Dr. A. Strassel、Mrs. Spemann、Mrs. Wilk 等，1933 年畢業後，任江蘇省立無錫師範音樂教師，1937 年任職中央訓練團教育委員會，1940 年應航空委員會之請，擔任成都空軍幼年學校音樂主任教官，1942 年在重慶擔任中央大學音樂系講師，1946 年任陸軍軍樂學校教官兼教務組長，1948 年任特勤學校音樂專修班副主任，兼理論作曲主任，1949 年 1 月隨該校遷移福建海澄入閩，同年 8 月應臺灣省立師範學院之聘來臺任教，推動樂教，建樹樂壇，1975 年退休後移居美國，創作有〈中華進行曲〉、〈我懷念媽媽〉、〈倦歸〉、〈陽關三疊〉、〈臺灣民歌〉、〈山河戀〉、〈鐵騎兵進行曲〉、〈金門春曉〉、〈今宵明月圓又圓〉、〈革命志士歌〉、〈碧血黃花〉等歌曲，有《怎樣教音樂》、《基礎樂理》、《作曲法》、《和聲學》、《中國民歌音樂的分析》、《音樂史》、《中等學校音樂教材》、《臺灣省中學音樂科教學狀況調查研究報告》等撰著。

彩旦

戲劇滑稽詼諧的婦女行當，或又以諷刺愚蠢、自作聰明婦人，俗稱「丑婆子」，作工為主，表演、化妝均誇張，如「鳳還巢」裡的程雪雁，「西施」裡的東施，「串龍珠」的花婆，「四進士」的萬氏，「鐵弓緣」的陳母，「拾玉鐲」的劉媒婆等，藝術形象風趣、爽朗、粗獷、豪放。

彩板

北管福路稱散板為「彩板」，北管福路主要曲調之一。

彩花雲

南管戲班，由「香山小錦雲」易名，後又改名「泉郡錦上花」，班主王包。

彩樓配歌

臺灣歌仔，見於歌冊。

得勝令

客家八音吹場樂曲牌。

得勝班

白字戲班，1927年間活躍於澎湖
各地。

得意社

白字戲班，1927年間活躍於臺南
各地。

得意堂

北管西皮派樂社，位於基隆奠濟
宮二樓，奉祀田都元帥。奠濟宮俗
稱「聖王廟」，清同治十二年（1873
）漳人爲紀念拓墾先祖而建，香火
鼎盛，正殿主祀開漳聖王陳元光，
後殿祀水仙尊王、祖師爺田都元帥
及先賢牌位。

從杵歌說到歌謠的起源

歌謠論述，臺靜農撰，1948年發
表於臺北《創作》1卷1期。

從軍樂

聲樂曲，蕭而化作品。
聲樂曲，何志浩作詞，朱永鎭作曲。

從善改惡新歌

俗曲唱本，新竹竹林書局刊行。

從善改惡歌

臺灣歌仔，見於俗曲唱本。

從歌謠談起

歌謠論述，黃連發撰，1942年發
表於《民俗臺灣》2卷10號。

從臺南民間歌謠說起

歌謠論述，許丙丁撰，見於《臺
南文化》2卷1期（1952）。

御大典と音樂

論文，一條愼三郎發表於臺灣教
育會《臺灣教育》162期。

御前清客

康熙年間（一說戊午年，一說癸
巳年皇帝六旬壽典）李光地奏請晉
江吳志、陳寧，南安傅廷，惠安洪
松。安溪李儀等五名樂師進京合奏
南樂，帝賜彩傘宮燈，並封以「御
前清客」、「五少芳賢」雅號，但考
之《大清皇朝實錄》及《李光地年譜
》，戊午年李光地丁憂守制，不太
可能進京，癸巳年皇帝壽誕不在京
師，實錄亦未見載，封賜之說或可
視爲附會。

情歌

泰雅族歌謠，唱於追求、祝婚、
留戀、離別時。
魯凱族歌曲，曲調整齊、節奏清
晰，由雙管鼻笛和雙管豎笛伴奏。
阿美族民歌，旋律優美，音域較
寬，充滿熱情活力，一般唱於上
山、飲酒、餵牛、除草時。
漢民族歌謠，臺灣拓墾時期，先
民所唱無不是樂天知命、勤奮不
輟，仰望新生與憧憬未來之心聲，
緣起大陸的〈情歌〉等，即爲此例。
曾辛得作品，1958年1月30日
發表於《新選歌謠》第73期，曾辛
得推廣樂藝不遺餘力，對樂教貢獻
殊多。

悼亡歌

阿美民歌旋律優美，音域較寬，
充滿熱情活力，一般唱用於餵牛、
上山、除草、飲酒時。

悼歌

卑南族歌謠。卑南族音樂吸收魯凱、排灣及阿美各族風格，保持有較原始詠誦曲調，大多相當歌曲化，有感謝歌、悼歌、童歌、符咒歌等。

扈三娘全歌

俗曲唱本，潮州李萬利刊本，1冊3卷。

扈家莊

北管劇目，有「矮子步」科介。

捲珠簾

歌仔戲小花旦科泛，左右臺口都要作工，表示捲起兩邊珠簾。

探五陽

北管戲「福路」有戲碼二十五大本，常演劇目有「探五陽」等。

探花欉

閩潮民歌小調，常用為車鼓伴奏。

探哥探娘相褒歌

臺灣歌仔，見於歌冊。

接哥‧盤茶

客家戲曲有「相褒」及「三腳采茶」之分，「相褒」由一旦一丑演出，「三腳采茶」由二旦一生或生、旦、丑以唱白方式表演，又稱「三腳班」，嘗以「張三郎賣茶」為題，編有十大齣及數小齣男女私情戲，丑名張三郎（茶郎），旦為張妻（大嫂），及張三郎之妹（三妹），有「接哥‧盤茶」、「上山採茶」、「送茶郎」、「跳酒」、「勸郎怪姊」等趣味性戲段，多插科打諢，簡單富即興性。

捷發漢書部

1935年以木刻、石印及鉛字版等印本出版「歌仔冊」，發行人陳玉珍、許嘉榮，店址在嘉義市西門町西市場內，後遷至同市林森東路。

掃北

北管劇目之一。

掃紗窗明珠記全歌

俗曲唱本，潮州瑞文堂藏板，李萬利刊本，1冊5卷，內題「宋朝明珠記：高文舉」。

掃墓

歌曲，周伯陽作詞，呂泉生作曲、1959年8月30日年發表於《新選歌謠》第92期。

掛金牌

北管戲曲唱段，清唱方式演出，不加身段，用管弦、鑼鼓，或梆子伴奏。

採李子

布農族童謠，布農語稱為「mata-pul bunuaz」。

採茶

北管聲樂曲調，源自明清江淮小調。

採茶山歌

漢民族歌謠，臺灣拓墾時期，先民所唱無不是樂天知命、勤奮不輟，仰望新生與憧憬未來之心聲，緣起大陸之〈採茶山歌〉等，即為此例。

採茶唱

即「采茶戲」，見「采茶戲」條。

採茶歌

漢民族歌謠，臺灣拓墾時期，先民所唱無不是樂天知命、勤奮不輟，仰望新生與憧憬未來之心聲，緣起大陸之民間小調〈採茶歌〉等，即為此例，呂泉生為「閹雞」設計舞臺音樂時，曾以此構成音樂設計。六龜地區福佬傳統歌曲。

採檳榔

電影主題曲，黎錦光據湖北民謠改作，周璇主唱，「七七事變」前，隨上海電影來臺放映風行一時。

排仙

北管排場首先上場節目，即「扮仙」。

排斥凍霜新歌

俗曲唱本，臺中瑞成書局刊行。

排場

北管子弟以樂會友，排場時常較量彼此曲目多寡、藝術造諧深淺，演出時先以排仙（扮仙）上場，以「鼓吹樂」吹奏扮仙曲牌，接以清唱對曲，弦樂器為主、小件敲擊樂器為輔之合奏及弦仔譜伴奏，音樂色彩柔和，以優雅細曲（昆腔）收場。

排簫

吹奏樂器，竹屬樂器，原稱「簫」或「韶簫」，編管而成，參差似鳳翼，為區別側孔單管洞簫而稱「排簫」。中國最早排簫實物為河南淅川下寺一號楚墓出土石排簫，共十三管，長十五釐米，高八·三釐米，距今二千五百多年，用整塊近似於漢白玉石雕鑿而成，深十四·一釐米，管腔內裡○·八釐米，工藝令人嘆為觀止。臺南孔廟樂器用排簫二。

排灣、布農、泰雅族的歌謠

原住民音樂論著。1925 年，一條慎三郎赴臺東馬蘭社和花蓮一帶六社采集阿美歌曲十四首，在卓溪、太魯閣、太麻里、知本采集歌謠十六首，仿張福興《水社化蕃杵音及歌謠》體例，由臺灣教育會出版為《阿美族蕃謠歌曲》及《排灣、布農、泰雅族的歌謠》各一冊。

排灣族音樂

排灣族亦作「派宛」，約於東南亞巨石文化（megalithic culture）時期移入臺灣，農耕為主，兼事狩獵、捕魚，人口六萬餘人，以突馬斯為祖靈，有「青芋祭」、「五年祭」、「稗祭」、「收獲祭」、「川祭」、「獵祭」、「送靈祭」等祭典活動，以百步蛇紋及人頭紋為圖騰，視山刀、古陶壺、琉璃珠為貴族頭目傳家之寶及地位象徵。排灣族沿用階級制度，屬母系家族，有強化包容及同化力，器具、衣飾、雕刻、刺繡等均講究，有〈粟祭之歌〉、〈吃芋頭〉、〈賣檳榔歌〉、〈戀歌〉、〈喜歌〉、〈贈答歌〉、〈奉獻歌〉、〈重逢歌〉、〈打獵歌〉、〈出草歌〉、〈英雄歌〉、〈送祖靈〉、〈拉拉伊喲阿伊〉等歌謠，歌詞多即興，旋律富歌唱性，節奏規整、清晰。

排灣聖詩

基督教音樂，排灣族第一本《聖詩》（Senai tua Cemas），計二○八

首，宣教師懷約翰牧師 John White-horn 主編，1967 年以注音符號及四部簡譜鉛印出版。

教子商輅歌

俗曲唱本，上海開文書局刊行。

教化歌

從前教育未臻普遍，教化歌多含勸善緣因，有勸世、勸孝、勸化、戒賭等教化歌。

教友合唱團

合唱團，由臺南市國小教職員業餘組成，指揮王子妙，伴奏洪啓中，有團員五十餘人。

教育所用唱歌教材集

日據時期教科書，臺灣總督府編輯出版。

教員講習所

1896 年起，日人辦有七屆「教員講習所」，招收日籍學生，課程中列音樂為必修學科。

教授法

日據初期，師範學校肩負音樂師資培育重任，音樂課程實施徹底，學生每周修習「唱歌」課程二小時，包括「單音唱歌」及「樂器使用法」。1919 年起，根據「師範學校規則」，「唱歌」改稱「音樂」，授以「單音唱歌」、「複音唱歌」、「樂典」、「樂器使用法」及「教授法」等課，每周修習二小時。

啓文社

王井泉、陳逸松、張文環等為抗議日本『皇民化』政策所成立之組織，創辦《臺灣文學》，為傳承文藝香火提供寶貴空間，成為戰時保存民族文化、抗拒皇民化之文藝主力，張文環、呂赫若、吳新榮幾乎期期都有作品發表，楊逵、吳天賞、黃得時、林博秋、簡國賢、巫永福、呂泉生、張冬芳、王昶雄等也都加入筆耕，發表臺灣文藝史上許多重要佳作。

敍述歌

敍述人物、職業、地名、人際事蹟等，原住民及漢族移民多有此類歌曲。

敕語奉答

日據時期式日歌曲，勝安芳作歌、小山作之助作曲，1893 年 8 月 12 日文部省以第三號告示公佈於《祝日大祭日歌詞並歌譜》中。此曲據日本天皇旨意而作，歌詞十二句，長四十小節，經中村秋香及小山作之助精簡後普遍采用。日本據臺後，臺灣總督府內務局編修課提請編修官古川榮三郎撰詞，國語學校助教授一條慎三郎寫曲，刊於 1915 年 3 月 31 日《公學校唱歌集》中，日人視此曲為皇恩聖諭象徵，各式祭日必定奉唱，1935 年 3 月 5 日編入總督府《式日唱歌》教本，全臺小、公學校普遍「奉唱」。

敔

打擊樂器，《尚書》「益稷」：「合止柷敔」，鄭玄注：「敔，狀如伏虎，背有刻，鉏鋙，以物櫟之，所以止樂。」敔以木刻，形如伏虎，演奏時，以一端劈為細條竹棒，逆刮虎背鋸齒，以示樂止，多用於雅樂，臺南、臺北、桃園、宜

蘭孔廟樂器用敔一。

斬瓜

小生戲，亂彈班墊戲，演於正戲結束或開演前，篇幅較小，表演家較少。

斬瓜點

臺灣亂彈「福路」唱腔，「白兔記·斬瓜」中，配合劉智遠「平板」身段的特殊鑼鼓及過門，停在「La」音掛弄。

斬黃袍

北管戲「西皮」有戲碼三十六大本，常演劇目有「斬黃袍」等。

斬經堂

北管戲「福路」有戲碼二十五大本，常演劇目有「斬經堂」等。

旋轉而歌

《諸羅縣志》「番俗·雜俗」：「家有喪、過年之前一日，束草遍插羽毛，以像死者，詰旦番女十數輩挽手擁一貓踏跳躑旋轉而歌，歌畢而哭，撤草人而弃，社眾圍次其門，各勞以酒。」

曹賜士（1905～1979）

作曲家、音樂教師。士林書香雍族子弟，臺北第二師範學校畢業，二次大戰結束前三年，曹賜士以〈吊床〉獲 NHK 詞曲創作比賽一等獎，〈濱旋花〉獲二等獎，實況播出獲獎作品，曹賜士將賞金全部換成曲盤（唱片）及樂譜。光復後擔任北投國小校長、北投初中音樂教員，作育英才，耕讀不懈，〈吊床〉和〈濱旋花〉由同事宋金印譯成中

文歌詞後發表於《新選歌謠》第 9 期（1952，9），〈吊床〉曾收為國小音樂課本教材，曹氏其他作品有〈臺灣好〉等傳唱四方。

望月詞

哭調，歌仔戲「哭調體系」曲調。

望你早歸

流行歌曲，那卡諾作詞，楊三郎作曲。將望穿秋水、盼君自南洋戰場軍伕桎梏早歸之少婦心境，寫得淋漓盡緻，聆而鼻酸。

望春風

流行歌曲，李臨秋作詞，鄧雨賢作曲，完成於 1933 年，「隔牆花影動，疑是玉人來」之西廂文采，躍然行間，意境典雅，流行於廿世紀三〇年代，是藝術性較高之臺語流行歌曲。1938 年拍成電影，假永樂座試映後，反應甚佳，是製作技術最好的臺灣電影，主題曲〈望春風〉透過電影傳播，傳唱各方，迄今不衰。日本殖民政府為激勵士氣，曾將〈望春風〉配以鼓吹參戰歌詞，改成快版〈大地在召喚〉，由小學生唱遍全省各處。〈望春風〉亦曾被基督教填以新詞改成聖詩「大家牽手又同心」，收於《長春詩歌》第二集。

望郎早歸

俗曲唱本，嘉義捷發出版社刊行。

望鄉

歌曲，趙櫪馬作詞，鄭有忠作曲。
聲樂曲，湯鶴逸作詞，朱永鎮作曲。

望鄉調

流行歌曲，歌仔戲吸收爲其曲調。

梁士奇歌本

俗曲唱本，上海開文書局刊行。

梁山伯祝英臺歌

臺灣歌仔，見於歌冊。

梁在平（1911～2000）

箏樂家。河北高陽人，從史蔭美、陽友鶴學琴、箏及琵琶，來臺後，擔任中國音樂學會理事長有年，推展國樂、箏樂不遺餘力，任教國立藝專、中國文化大學，著有《擬箏譜》、《國樂槪論》、《琴影心聲》等。

梁成征番歌

臺灣歌仔，見於歌冊。

梁來妹

亂彈劇團新美園表演家。

梁松林

臺灣坊間歌冊除翻印自廈門者外，編歌者大都有名可稽，梁松林即其一。

梁英死某歌

俗曲唱本，嘉義玉珍書局刊行。

梁振奎

老生表演家，1908～1909 年間隨閩人京班「三慶班」演於臺南「南座」。

梁祝

車鼓戲目，新廟落成、建醮、神明生日、祭典出巡等迎神賽會時，常做爲「陣頭」演於鄉間廣場。

梁祝回陽結爲夫妻歌

俗曲唱本，臺中瑞成書局刊行。

梁懷玉

粵劇表演家，1949 年自海南島來臺，組織有精忠粵劇團。

梁啓超（1873～1929）

廣東新會人，1890 年入康有爲門下，1895 年上京會試，隨康有爲「公車上書」，反對割讓臺灣，1896 年在上海辦《時務報》，1897 年至長沙講學，鼓吹變法，1898 年與譚嗣同等參加「百日維新」，失敗後流亡日本，在橫濱辦《清議報》，1902 年辦《新民叢報》介紹西學，鼓吹君主立憲，1907 年在日本結識林獻堂，對後期臺灣民族抗日運動所揭示之運動路徑，有相當影響。

1911 年 3 月梁氏自日來臺，受林獻堂、櫟社詩友歡迎，曾收集《臺灣竹枝詞》十首，錄於其《海桑吟》，梁氏自引云：「晚涼步墟落，輒聞男女相從而歌，譯其辭意，惻恨陪不勝穀風小弁之怨者，乃撮拾成什，爲遺黎寫哀云爾。」1913 年梁氏自日返國任共和黨黨魁，後出任北洋政府司法總長，1916 年策動蔡鍔反袁氏稱帝，擔任段祺瑞政府財政總長，晚年在清華學校講學。

梵唄

佛教音樂稱「贊唄」或「梵唄」，梵文爲「pathake」，意譯「贊嘆」、「贊頌」，爲佛教儀式之贊嘆歌詠聲，以短偈形式引詠，以偈頌贊嘆諸佛菩薩，主要用於講經儀式、行道與道場懺法及一般齋會，傳入中

國後，由於印度贊唄與漢語結構不同，未能廣泛傳播與應用。

中國贊唄相傳始於曹魏曹植刪治《瑞應本起經》，制〈太子頌〉與〈睒頌〉，在六朝分為轉讀、梵唄與唱導三部分，唐前贊唄有〈如來唄〉、〈處世唄〉、〈菩薩本行經〉等，近代講經改唱〈鐘聲偈〉、〈回向偈〉等，福建佛曲多為各寺共有，廈門南普陀寺、同安梵天寺、泉州小開元、仙游三會寺、福州禪和寺等都有〈春宵夢〉、〈堪嘆〉、〈贊五方〉、〈禮贊〉等曲，基本相同，演唱方式分獨唱、齊唱及應答唱法，可有伴奏，由樂器（法器）起音及收尾，以五聲音階為主，北方系統梵唄偶用半音情形，南方系統則無，宗教意義較藝術表現優先，如念佛及拜願時不斷反覆，齊唱也不如西洋音樂要求整齊，與西洋音樂美學觀念不同，西人重視合理主義，而東方人亦知從非合理（不是不合理）中求美故也。

梵鐘

佛教寺院使用節奏樂器（法器）。

梆子

節奏樂器，「客家八音」、北管武場及佛教寺院樂器，即「叩仔」或稱「魚板」。

梆子腔

板腔體吹腔曲調，亂彈戲中常與昆曲銜接使用，歌仔戲中「亂彈體系」曲調。

梆胡

即「板胡」，見「板胡」條。

梆笛

即「笛」，常用於北方梆子戲伴奏而得名，笛身短細，音色清脆、明亮，一般比曲笛高四度，見「笛」條。

梆傘尾

客家戲曲有「相褒」及「三腳采茶」之分，「相褒」由一旦一丑演出，「三腳采茶」由二旦一生或生、旦、丑以唱白方式表演，又稱「三腳班」，嘗以「張三郎賣茶」為題，編有十大齣及數小齣男女私情戲，丑名張三郎（茶郎），且為張妻（大嫂），及張三郎之妹（三妹），有「梆傘尾」、「上山採茶」、「送茶郎」、「跳酒」、「勸郎怪姊」等趣味性戲段，多插科打諢，簡單富即興性。

梅山舞

銅管五重奏曲，張昊作品。

梅芳編磬

1973 年 2 月 25 日，何名忠、魏德棟等人發起成立「中華民國樂器學會」，從事國樂器改良與創新，有新制「梅芳編磬」等。

梅芳編鐘

1973 年 2 月 25 日，何名忠、魏德棟等人發起成立「中華民國樂器學會」，從事國樂器改良與創新，有新制「梅芳編鐘」等。

梅花

歌曲，林逋作詩，楊兆禎作曲，1954 年 4 月 1 日發表於《新選歌謠》第 28 期。

梅花記

北管劇目之一。

梅花琴

即秦琴，北管文場樂器。

梅花操

南管名曲，描寫梅花競放時景，第一樂章描寫「釀雪爭春」，意境極美，第二樂章「臨風研笑」，又名「踏雪吟」，第三樂章「點水流香」，旋律輕柔，第四樂章「聯珠破萼」，氣氛輕快，最後樂章「萬花競放」又名「琴韻」，將全曲帶向高潮，以起伏快板描寫梅花競放盛景。

梅前小曲

流行歌曲，陳君玉作詞，鄧雨賢作曲（1934）。

梅春

「十三腔」曲目。「十三腔」行列隊形及樂器配置均有定規，有百個以上曲牌，亦可由四至八首曲牌聯套演出，〈梅春〉即其中常用曲目之一。

梅開二度新歌

俗曲唱本，有廈門會文堂書局及博文齋書局刊本。

梨明社

松山北管子弟團。

梨花征西全歌

俗曲唱本，潮州李萬利藏板、刊本，2 冊 14 卷。

梨春園

彰化北管子弟團，位於彰化市華山路，嘉慶十六年（1811）楊應求建館，彰化南瑤宮老大媽駕前曲館，酬神祭典儀式重要角色，梨春園一條龍式建築，一排三間式門面，正堂三門有精雕細琢楣扇門，正廳供奉西秦王爺，二側間存放樂器歷代先賢牌位，紀念文物。

梨園

唐代宮廷樂舞藝人習藝所在，玄宗自教法曲於此，樂人自稱「皇帝梨園弟子」。後人將「梨園」一詞用為戲行代稱，稱演員為「梨園子弟」，演出劇本為「梨園傳本」，前泉州一帶也稱戲班為「大梨園某某班」，或「小梨園某某班」。

梨園子弟

唐玄宗自教法曲於梨園，宮廷樂舞藝人稱以「皇帝梨園弟子」。後人將「梨園」一詞用為戲劇行業代稱，稱演員為「梨園子弟」，演出劇本為「梨園傳本」，前泉州一帶也稱戲班為「大梨園某某班」，或「小梨園某某班」。

梨園戲

福建古老劇種之一，流行於晉江、泉州、廈門、龍溪等閩南語系地區，「上路老戲」、「下南老戲」和「戲子」（又稱七子班）之統稱，有大梨園和小梨園之分，大梨園為成人班，本地人稱以「老戲」，有「上路」與「下南」之別，元代各省設「路」，泉州人習俗泛指北方（包括江西、浙江等省）為「上路」，自稱「下南人」，有劇目一百多種，有劇本或能口授演出者有七十餘種，唱腔以南曲為主，三個流派各有專用曲牌，又各有「十八棚頭」（棚內戲

），現「下南」和「小梨園」只保留十四個劇目，大梨園「上路」劇目有「尹弘義」、「程鵬舉」、「劉文良」、「姜明道」、「捉王魁」、「蘇英」、「朱壽昌」、「朱文走鬼」、「殺狗勸夫」及「王十朋」、「朱買臣」、「蔡伯喈」、「孟姜女」、「蘇秦」等，多見於宋元戲文和明中葉以後弋陽腔中，下路劇目有「蘇秦」、「梁灝」、「呂蒙正」、「范睢」、「何文秀」、「龔克己」、「岳霖」、「劉秀」、「劉永」、「劉大木」、「周德武」、「周懷魯」、「百里奚」、「鄭元和」、「留芳草」、「范文正」、「金俊」、「商輅」、「陳州賑」、「劉全錦」、「章道成」等；小梨園以愛情及神話戲居多，不演大戲，有「高文舉」、「韓國華」、「楊文廣」、「陳三五娘」、「呂蒙正」、「六郎斬子」、「江中立」、「董永別仙」、「朱盤」、「宋祁」、「郭華」、「蔣世隆」、「劉智遠」、「雪梅教子」、「漢宮秋」、「桃花過渡」、「番婆弄」、「打花鼓」、「大補甕」等。梨園戲行當沿用宋元南戲舊制，早期只有生、旦、淨、丑、貼、外、末七個角色，俗稱「七子班」，大梨園增加老、貼二旦，一般不超過七人，因角色少，通常要兼扮，以文戲為多。梨園戲優雅細膩，基本程式嚴謹，稱為「十八步科母」，如「進三步，退三步，三步到臺前」，「舉手到眉毛，分手到肚臍，拱手到下頷」等定規，風格獨特，保存古代戲劇遺風，緩急轉折處清利明快，聲腔停頓收煞處多用疊句，唱念要求「明句讀」，講究「喜怒哀樂，吞吐浮沈」，音韻保留古語，方言土腔以泉州音為準，但也注意到不同人物身分與地方色彩，如「陳三五娘」中的五娘、益春為潮州人，即說潮州腔，經常上演劇目有「陳三五娘」」、「李亞仙」、「胭脂記」、「蘇秦還鄉記」、「王魁負桂英」、「呂蒙正」、「朱文」、「刺桐舟」、「燕南飛」等。

殺四門

北管亂彈戲劇目之一。

殺房調

歌仔戲「都馬體系」唱腔鑼鼓，即「漢調」，常用於橫眉怒目、劍拔弩張，對罵或殺伐時。

涼州詞

聲樂曲，朱永鎮作品。

涼傘曲

車鼓調，呂泉生曾以此歌寫為「閹雞」舞臺音樂。

涼樂團

宜蘭老歌仔戲戲班，班主陳旺欉。

淡水女學堂

1874 年馬偕創建，除神學與聖經課程外，兼有地理、地質、動植物、礦物、生理衛生、化學、物理、數學、初步幾何、解剖、醫學、音樂、體育等學科，已具現代科學教育性質與內容。

淡水中學詩班

詩班，吳威廉牧師娘組於民國初年，團員皆淡水中學學生，是臺灣早期校園合唱團之一，曾赴日、韓等地巡迴演唱，團員有陳清忠、陳泗治、駱先春等。

淡水各社祭祀歌

　　陳培桂《淡水廳志》(1862) 卷 11「番俗」門中，有以番字拼音及漢字譯意的〈淡水各社祭祀歌〉等番曲四首，詞中「樸迦薩·魯朱馬嚐嚐嚐」即「自東自西好收成」之意。

淡水暮色

　　流行歌曲，葉俊麟作詞，洪一峰作曲，發表於 1950 年，每在細訴內心傷情及世情酸辛，句法簡單，意境雋永。

淡水館

　　1880 年，清臺北知府陳星聚興建「登瀛書院」，後遷至西門內書院街，日軍進據臺北城後，改「登瀛書院」爲「淡水館」，作爲日本軍官俱樂部及官方招待所之用，1898 年 1 月 18 日開放爲臺北市民集會及娛樂場所，1900 年辜顯榮擧筵於此，宴罷上樓觀劇，菊部阿葉、阿燕、阿杭、阿妹、阿劉、罔市更番演出「三進宮」、「狀元拜塔」、「斷機教子」、「雙湖船」等戲，1911 年 8 月 24 日京班鴻福班演於此，1915 年辜顯榮購下此館，更名「新舞臺」，引進福州、上海京班，也演出新劇、布袋戲、歌仔戲及電影，光復後反共婦聯會設於今長沙街一段原址。

淡淡江南月

　　藝術歌曲，楊友泉詞作詞，李君重作曲。

添財

　　桃園人，臺北「老新興」劇團表演家，常演「七俠五義」、「孫臏下山」等連臺戲於苗栗等客庄，日戲多北管、外江、采茶，夜戲多采茶、歌仔，白話用客語，注重機關、變景。

淺口一夫

　　在臺日籍音樂家，葉俊麟服務三井產物時，學樂理於淺口一夫。

清代福佬話歌謠

　　李獻璋撰，見於《臺灣文藝》革新號 2 期，有 1982 年親校本藏於國立中央圖書館臺北分館。

清平調

　　創作歌曲，日據時期倡導民族自覺、反對強權之社會運動歌曲，蔡培火作品。

清串

　　北管器樂曲牌之一。

清和音

　　早期歌仔戲班。

清夜游

　　錦歌編成之器樂曲，作獨奏或伴奏用。

清板

　　北管吹譜之一。

清音

　　南管音樂風格「定、靜、慢」，有「清音」雅稱。

清風調

　　哭調，歌仔戲「哭調」體系曲調。

清唱

　　南管稱加拍板之「上四管」坐唱爲

「清唱」，以有別於「曲藝」及「洞管」。

清野健

日本音樂教師。青森人，擅樂團組訓，任職臺南師範。1937年3月31日至日據結束期間，極力配合「殖民國策」，倡導所謂「新臺灣音樂運動」。

清華桂

天樂社藝姐班表演家，以大花見長。

清閑通俗歌

俗曲唱本，臺北黃塗活版所刊行。

清廉傳

京劇唱本，傅家齊撰，紅藍出版社出版（1956）。

清源齋

泉州早期歌仔冊出版書坊。

清樂社

子弟團，1911年成立於三峽。

清樂園

白字戲班，班址在北投，1922年4月12日曾演於臺北新舞臺。

混唱

人類早期集體歌唱活動中普遍之必然現象，但並非所有「混唱」皆曾演變為多聲部民歌。

深山樹子開白花

客家平板曲目之一。

深仔

歌仔戲節奏樂器，即「鐃鈸」。

深波

響銅樂器，潮州器樂曲用之。

深閨怨

南樂曲牌。
流行歌曲，王雲峰作品。

淨行

戲劇行當，俗稱「花臉」，分正淨、副淨及武淨三大類。正淨以唱工為主，又稱唱工花臉或「銅錘」、「黑頭」、「大花臉」，「二進宮」裡的徐彥昭，「打龍袍」、「赤桑鎮」、「鍘美案」裡的包公，「草橋關」的姚期、「白良關」的尉遲恭、「牧虎關」的高旺、「大回朝」的聞太師等屬此，副淨包括架子花臉和二花臉，架子花臉以工架、唸白、表演為主，「失街亭」、「空城計」、「斬馬謖」裡的馬謖、「取洛陽」裡的馬武、「十三妹」裡的鄧九公、「審潘洪」裡的潘洪、「李慧娘」裡的賈似道、「群英會」裡的黃蓋、「法門寺」裡的劉瑾、「連環套」裡的竇爾敦，張飛、牛皋、李逵、焦贊，及絕大多數曹操戲等都是架子花臉，其他如趙高、董卓、嚴嵩等勾水白臉角色亦由架子花臉應工，二花臉戲較少，「法門寺」裡的劉彪、「武松打店」的解差，雖勾同樣臉譜，但表演風格近似丑角，武淨重打不重唱、唸，「白水灘」裡的青面虎、「竹林計」裡的余洪、「挑滑車」裡的黑風利等屬之。

淨棚

梨園戲班開演前獻棚儀式之一，為演員通過神人之過渡，儀式後能

扮演神仙，執行爲民衆賜福、驅邪
法事等。

淨臺

　　梨園戲班開演前獻棚儀式之一，
爲演員通過神人之過渡，儀式後能
扮演神仙，執行爲民衆賜福、驅邪
法事等。

牽手

　　《諸羅縣志》「番俗‧雜俗」：「
女將及笄，父母任其婆娑無拘束，
番雛雜遝相耍，彈嘴琴挑之，唯意
所適，男親送檳榔，女受之，即私
焉，謂之牽手。」清朱仕玠《小琉球
漫志》（1765）卷八「海東賸語」下「
婚嫁」云：「熟番初歸化時，不擇
婚，不倩媒妁。男皆出贅，生女則
喜，以男出贅女招夫也。女及笄，
構屋獨居；番童有意者，彈嘴琴挑
之。嘴琴，削竹如弓，長尺餘或
七、八寸，以絲線爲弦，一頭以薄
篾折而環其端，承於近弰弦下；末
疊繫於弓面，扣於齒，尺其弦以成
音，名曰突肉。意合，女出而招之
同居，曰牽手。」

牽手舞

　　雅美族女子舞蹈。

牽布馬

　　「布馬陣」客語稱法，見「布馬陣
」條。

牽君手上

　　歌仔戲「南管體系」曲調。

牽君手送思想歌

　　俗曲唱本，廈門博文齋書局刊行。

牽紅姨

　　閩潮民歌小調，常用爲車鼓伴奏。

牽豬哥

　　客家兒歌。兒歌爲孩童心聲，有
其對世界最初之認識及可愛的童言
童語，遣詞淳樸，造句簡單，具高
度音樂性，形式有搖籃歌、繞口
令、遊戲歌、節令歌、打趣歌、讀
書歌、敘述歌等，著名客家童謠有
〈牽豬哥〉等。

牽戲

　　六龜平埔族屬西拉雅族大武壠系
群內收四社語言系統，歌謠分生活
及儀式歌謠兩種。生活歌謠即興演
唱，有「唸農作物歌」、「燕那老姐
」、「水金」、「何依嘿啊」等，儀
式歌謠唱於祭拜祖靈時，有「搭母
勒」、「祭品之歌」、「加拉瓦嘿
」、「荷嘿」、「老開媽」等，祭拜
後分食祭品，到公廨前廣場「牽戲
」，唱「加拉瓦嘿」，跳舞，祭典「
禁向」後，停舞樂。

猛虎出山

　　亂彈班武老生戲，蘇登旺演於臺
南「老榕班」時。

理蕃之友社

　　日據時期出版社，1932年出版鈴
木質撰著《臺灣蕃人風俗志》（林川
夫審定），1934年出版本新市《花
蓮港廳蕃人音樂的考查》。1942年
11月舉辦歌詞徵選活動，周伯陽以
〈高砂義勇隊〉入選第三名。

理蕃誌稿

　　原住民論著，臺灣總督府警務局
編輯，盛文堂出版（1932）。

現代文明維新世界歌

俗曲唱本，嘉義捷發出版社刊行。

現代音樂

書名，蕭而化撰著。

現代國樂

書名，高子銘撰著。

現存せる清末の閩南歌謠集

歌謠論述，李獻璋撰，見《華僑生活》2卷8期（1963）。

異鄉之夜

流行歌曲，詩雨作詞，鄧雨賢曲（1936）。

異鄉望月

流行歌曲，周添旺作詞，鄧雨賢作曲。

盛世新集奇歌、桃花過渡

木刻本，閩南語俗曲唱本。

盛興劇團

鹿港歌仔劇團，由劉榮錦整班，維持四、五年後轉手他人。

票房

業餘子弟團體又稱票房。

祭人頭歌

泰雅族歌謠，用於祭人頭祭儀，伴有歌舞音樂。

祭孔古禮與古樂

音樂論述，謝樹遠撰，見《建設》11卷6期（1962）。

祭孔音樂

明永曆二十年（1666）鄭經採陳永華建言，卜地庀材，鳩工興建「先師聖廟」於承天府鬼仔埔，設明倫堂教士子，光緒十五年（1889）設臺南府學於文廟，成爲地方最高文教機關，日據時期先後被據爲軍隊駐屯所、臺南民政支所職員宿舍，臺南第一公學校校舍，光緒廿三年（1897）臺南縣知事磯貝靜藏召集臺南士坤商議重修孔廟，舉行祭孔釋奠儀式，由舉人蔡國琳、廩生蔡夢熊、許廷光、增生商朝鳳、生員黃修甫、及楊鵬搏、陳慶龔等爲董事，以孔廟樂局田園生產所得，修補大成殿及禮樂器。

清康熙五十五年（1716），陳夢林有鑒北路遼闊，治理困難，倡議添兵設縣於諸羅縣北部半線地區，朱一貴亂平後，南澳總兵藍廷珍幕僚藍鼎元再議設縣，事經巡臺御史吳達禮、黃叔璥上奏，雍正元年（1723）准半線另設彰化縣，雍正四年（1726）知縣張鎬爲「建學立師，以彰雅化」，創建孔子廟，「夫子廟屹然作焉」。日據時期，禮門、義路、伴池、萬仞宮墻、明倫堂及堂後學廨，均遭拆毀，僅存大成殿、東西廡、戟門、櫺星門及後殿崇聖祠，年久失修漸形殘破，1976年整修，1978年竣工，邑學終能恢復舊觀。彰化孔廟用北管音樂祭孔，由北管「梨春園」爲樂生，現改由國樂團擔任演奏。

桃園多閩南漳泉及粵東客籍人士，清道光四年（1824）儒學盛行，文風大啓，聘請內地專家，訂購樂器，訓練學生爲祀孔樂舞生，以備隆典。祀祭時用大銅鐘一、銅春鑄鐘一、銅秋鑄鐘一、銅編鐘十六、石春特磬一、石秋特磬一、石

編磬十六、大鼓四、足鼓四、搏拊
一、兆鼓二、柷一、敔一、琴六、
瑟四、鳳簫六、龍笛六、鳳笙二、
塤二、箎四。麾二、節一、籥翟一
百二十。用「昭平」，「宣平」、「
秩平」，「敘平」，「懿平」，「德平
」等大成樂章。

　　日本據臺之初，兵馬倥傯，臺北
孔廟淪為日軍駐紮處所，1896年地
方人士奔走祭孔事宜，秀才李秉
鈞、劉廷玉邀日本總督代理水野遵
及立見事務局長擔任主祭，假艋舺
龍山寺舉行祭孔典禮，1897年總督
乃木希典明令秋丁祭孔，搜羅散佚
禮樂器，演習舞份等禮儀，1917年
大正協會及瀛社倡議，由學務課長
木村匡、顏雲龍、謝汝銓及艋舺、
大稻埕舊科甲士人、書房教師、紳
商等成立「臺北祭聖委員會」，組織
「崇聖會」，孔誕日假臺北公學校大
禮堂祀孔，總督安東真美擔任主
祭，爾後數年，臺北儒教人士經常
假大稻埕蓬萊公學校、龍山寺、或
保安宮舉行秋季丁祭。

　　宜蘭士坤呂桂芳、李紹宗、莊贊
勛倡議祭孔，由楊士芳主祭，貢生
李紹宗、莊際輝、李葆英、李挺枝
執分獻禮，宜蘭官民代表三百多人
與祭，是日本據臺後宜蘭地區祭孔
之始。

祭典歌

　　原住民儀式歌曲，用於祭祖靈、
祭神、祭人頭、祭鹿耳、祭小米豐
收、祭飛魚、豐年祭（賞月祭）、乃
至驅除惡靈及成年儀式（祭猴）等
活動，與原住民泛靈信仰有關。

祭品之歌

　　六龜平埔族屬西拉雅族大武壠系

群內攸四社語言系統，歌謠分生活
及儀式歌謠兩種。生活歌謠即興演
唱，有「唸農作物歌」、「燕那老姐
」、「水金」、「何依嘿啊」等，儀
式歌謠唱於祭拜祖靈時，有「搭母
勒」、「祭品之歌」、「加拉瓦嘿
」、「荷嘿」、「老開媽」等。「祭品
之歌」是祭拜時唱出酒、檳榔、雞
蛋、紅布、花圈、米賣等祭品名稱
之歌曲，祭拜後分食祭品，到公廨
前廣場「牽戲」，唱「加拉瓦嘿」，
跳舞，祭典「禁向」後，停舞樂。

祭飛魚

　　原住民祭儀，伴有歌舞音樂。

祭神

　　原住民祭儀，伴有歌舞音樂。

祭鹿耳

　　原住民祭儀，伴有歌舞音樂。

祭儀歌

　　泰雅族歌謠，用於豐年祭等祭儀。

移川子之藏（1884～1947）

　　日本民族學家，福島縣人，美國
芝加哥大學畢業，New Heaven 大
學博士，1919年起歷任慶應大學、
東京高師教職，1926年為臺北高師
教授，1928年臺北帝大教授，與伊
能嘉矩、馬淵東一搜集臺灣原住民
族群內部亞群系統資料，對原住民
族群的移遷、動向資料記述頗詳，
成果收於其《臺灣高砂族系統所屬
之研究》（1935）中，1940年擔任臺
北帝大文政部長，調查臺灣原住民
族有成，有《漢治以前蘭陽平原的
原住民－卡瓦蘭的歌謠和荷蘭古記
錄遺留的資料》、《頭社熟番の歌

謠》等論述。

笛

　　吹管樂器，又名「橫吹」、「橫笛」，竹製，有按音孔六，吹孔及膜孔各一，音色圓潤、清脆，可演奏各種不同風格、情緒樂曲，1984至1987年間河南省舞陽縣賈湖舊石器和新石器時期墓葬群遺址，先後出土有距今九千餘至七千八百年骨笛二十餘支，分早、中、晚三歷史時期及三種類型，有五、六、七及八個音孔，能奏出四聲、完備五聲、六聲、七聲音階及其他變化音，是今見年代最早，管身最完整，音樂性能及製作水平最高之管樂器，其中工藝精細，音準良好，音色清潤之雌雄笛更是歷史首見。臺灣原住民用鼻笛、縱笛、橫笛三種，民間俗稱笛爲「品仔」，常見有曲笛、梆笛兩種形制，曲笛長而略粗，音色純厚、圓潤，常用爲昆曲伴奏，梆笛細短，音色清脆、明亮，一般比曲笛高四度，常用爲北方梆子戲、車鼓、牛犁陣、北管、梨園戲、閩南什音、客家八音、十三腔及祭孔音樂、佛教音樂伴奏，表現力豐富，爲民間最常用樂器之一。

笛曲

　　邵族歌謠，1922年田邊尙雄赴霧社、屏東、日月潭采集泰雅族、排灣族、邵族音樂，以早期蠟管式留聲機，錄有泰雅族及邵族歌謠十六首及笛曲一首，是臺灣較早之原住民音樂田野調查及錄音，

笛套音樂

　　潮陽地區特有節慶音樂，用笛、笙、管、三弦、琵琶、木魚等樂器。

第一交響曲

　　管弦樂曲。江文也作品第34號，1938年江文也完成《中國民歌一百曲集》、古詩詞等聲樂曲，及管弦交響樂曲〈孔廟大成樂章〉、〈第一交響曲〉、三幕舞劇〈香妃傳〉等，是其創作活躍時期作品。

第一音樂紀行

　　音樂撰著。1922年田邊尙雄來臺停留約二十天，曾赴霧社、屏東、日月潭采訪泰雅族、排灣族、邵族音樂，以早期蠟管式留聲機，錄有泰雅族、排灣族及邵族等歌謠十六首及笛曲一首，是臺灣較早之原住民音樂田野調查及錄音，報告收錄於其《第一音樂紀行》（1923）等各書中。

第一線

　　廿世紀三〇年代新文學刊物，「臺灣民間故事特輯」刊有HT生《傳說的取材及其描寫的諸問題》及茉莉《民謠に就ついての管見》兩篇討論民間文學整理、研究方法論述。

第一彌撒曲

　　天主教音樂，江文也以「仿徨於藝術求道者最大祈禱」心情創作於北京，作品第45號。

第二交響曲－北京

　　管弦樂曲，江文也作品第36號。1938年江文也完成《中國民歌一百曲集》、古詩詞等聲樂曲，及管弦交響樂曲〈孔廟大成樂章〉、〈第二交響曲－北京〉、三幕舞劇〈香妃傳〉等，是其創作活躍時期之作品。

第三交響曲

管弦樂曲，江文也作於廿世紀六〇年代，作品第 61 號。

第四交響曲

管弦樂曲，江文也為紀念鄭成功光復臺灣三百周年而作（1962）。

符咒歌

卑南族歌謠。卑南族音樂吸收魯凱、排灣及阿美各族風格，保持較原始詠誦曲調，大多相當歌曲化，有童歌、感謝歌、悼歌、符咒歌等。

笙

簧管樂器，植管於匏，象徵萬物貫地而生，有吹門，按竹管下端開孔，使簧片與管中氣柱產生振動共鳴，吹吸皆可發音，除單音外、用二音、三音或四音配成和音，大者稱「巢」，小者稱「和」。殷代甲骨文中已見「和」稱，春秋戰國時期與竽並存，非常流行，多用於獨奏、合奏，曾侯乙墓有十四管笙出土，南北朝至隋唐時期，燕樂九部樂、十部樂中的清樂、西涼樂、高麗樂、龜茲樂中均用笙，在宮廷音樂中地位重要，唐代十七簧外，有依需要臨時按裝義管之義管笙，明清時期廣泛用為民間器樂合奏、戲曲及說唱伴奏，有方斗、圓斗，大、小等各種形制，音位排列不盡相同。近、現代以十七簧笙較普遍，專業者又有二十一簧、二十四簧、三十六簧及小排笙、排笙（鍵盤笙）等多種形制，音域寬廣，半音齊全，音色清晰明亮、和諧，表現力豐富，技巧亦有較大發展，代表性傳統曲目有〈鳳凰展翅〉、〈晉調〉等。南管、十三腔及祭孔、佛教寺院中使用為旋律或和聲樂器。

粗曲

聯套體曲牌音樂中，曲調較短，節奏較快，旋律較短之曲牌，有民間音樂詼諧風趣特色。

粗吹鑼鼓

鼓吹樂演奏風格上，有「粗吹鑼鼓」與「細吹鑼鼓」之分，粗吹鑼鼓粗吹粗打，風格粗獷，曲調少用細緻裝飾，用大鑼鼓及嗩吶、管、長尖等樂器，細吹鑼鼓細吹粗打，常用竹管主吹並配以大鑼鼓，有時輔以絲弦。

紹達（ Prof. Hans Saute）

德國著名昆蟲學家，鋼琴家，任教於臺灣醫學專門學校，多次假臺北鐵路飯店舉行演奏會，1926年建議在原預科口琴樂團基礎上成立「醫專リードソサイライー口琴隊」，過世後，其琴室先後成為楊三郎畫室及呂泉生研究室，呂泉生「厚生男聲合唱團」即成立於此。

紹興調

歌仔戲曲調，源取於紹興戲。

細口

北管小生、旦角色，聲辭用細口型「咿」音，俗以「細口」稱之。

細田榮重

日據時期，臺北音樂會主事。

細曲

北管絲竹樂，又稱「弦譜」，聯套體曲牌音樂，曲調較長，節奏徐緩，旋律宛轉曲折，多用贈板，細膩典雅，藝術層次高，用「正音」演唱，講究咬字精確，音色明亮清

雅，依體裁大小可分「大牌」及「小牌」兩種，「小牌」爲單一曲子，「大牌」爲由若干段曲子組成之套曲，又稱「昆腔」。彰化梨春園及臺北艋舺集音閣子弟館閣坐場時做清唱用，唱時由歌者擊板，以殼仔弦爲主要伴奏樂器，配以笛子、笙、塤、琵琶、月琴、二胡、三弦、和弦、洋琴、箏、雲鑼等。

細吹鑼鼓

鼓吹樂演奏風格上有「粗吹鑼鼓」與「細吹鑼鼓」之分，「細吹鑼鼓」細吹粗打，用竹管主吹，配以大鑼鼓，有時輔以絲弦。

紳士班

清末宜蘭南管結社，又稱「紳士班」，每年文廟釋典、文昌聖誕、關帝聖誕時，均有盛大慶會，地方聞人進士楊士芳、舉人李望洋、林廷儀先後董其事，貢生李紹宗曾以花翎頂戴參與樂班行列。

脫淡衣

俗曲唱本，嘉義捷發出版社刊行。

舂米歌

泰雅族工作歌之一。

船歌

雅美族生活歌謠。勞動歌，見東方孝義《臺灣習俗》。

莊木土

宜蘭「新樂陞」（冬瓜山班）童伶班出身，擅演「秦瓊倒銅旗」。

莊本立（1924～2001）

音樂學者。江蘇武進人，上海大同大學電機工程系畢業，隨衛仲樂習琵琶、二胡，曾任臺電工程師、臺北市孔廟管理委員會指導委員、中國文化大學國樂系主任、藝術學院院長、副校長等。莊氏研究中國音律及樂器，對祭孔樂舞重建著墨頗多，曾複製編鐘、編磬等多種古樂器，創製四筒琴、莊氏半音笛、半音塤等新樂器，研究幾何作圖求律法及十twelve律制等，有《中國古代排簫》，《周磬之研究》，《中國的音樂》等撰著。

莊進才

宜蘭福蘭社子弟先生，職業表演家出身，父爲戲班童伶，自小耳濡目染，加入戲班，曾自組劇團演出各地，嫻熟北管吹、拉、彈類傳統樂器，被譽爲「八隻交椅坐透透」，長期在福蘭社義務教學，亦擔任宜蘭縣立「蘭陽戲劇團」專任老師。

莊敬自強

聲樂曲，李中和作品。

莊萬春

斗南亂彈班班主。

莊肇枝

日據時期，新竹北管藝人。

荷花姐姐

創作兒歌，曾辛得作品，1954年7月1日發表於《新選歌謠》第31期，曾辛得推廣樂藝不遺餘力，對樂教貢獻殊多。

荷蘭軍樂隊

軍樂隊，永曆十五年（1661），鄭成功擊退荷蘭人收復臺灣，降約

第六條中規定：「荷軍得携走實彈
武器、旗幟、燃火線纖維、並得於
退出時，自行奏樂。」

莆仙戲

　　福建古老劇種之一，原名「興化
戲」，流行於古稱興化的莆田、仙
遊二縣及閩中、閩南之興化方言地
區。興化戲古樸優雅，自「百戲」基
礎發展而來，行當沿襲南戲舊規，
原只有生、旦、貼生、副旦、靚妝
（淨）、末、丑等七個角色，聲腔主
要溶合「興化腔」、莆仙民間歌謠俚
曲、十音八樂、佛曲法曲、宋元詞
曲及大曲歌舞而成，用方言演唱，
具濃厚地方色彩及韻味，藝術風格
獨特，傳統劇目中保留有宋元南戲
原貌或故事情節類似劇目八十多
個，「琴挑」、「團圓之後」、「春
草闖堂」、「狀元與乞丐」等為常演
劇目，盛行於馬來西亞、菲律賓、
泰國、新加坡等華僑聚居地區，隨
移民傳至臺灣，光復初，每搭臺演
出於臺北金華街口。

蛇木

　　日據時期文藝雜誌，1915年臺北
蛇木藝術同好會創刊，蜂谷彬主
編，刊載詩、短歌、小說、版畫
等，1918年停刊，共發行4卷7號。

蛇木藝術同好會

　　音樂團體，1917年假臺北城南小
學校舉行音樂會，一條愼三郎、張
福星、柯丁丑、米山豐藏、速水和
彥、住野繁二、住嘉吉平太郎等參
加演出。

蛇舞

　　雅美族女子舞蹈之一。

被拋棄女子答唱歌

　　泰雅族歌謠之一。

許乃昌（1907～？）

　　彰化市北門人，左傾人士，1922
年進入上海大學，1924年由陳獨秀
保薦入莫斯科中山大學就讀，1926
年1月與商滿生、楊逵、蘇新等組
成「臺灣新文化社」宣揚共產主義，
9月改名「東京臺灣青年社會科學研
究部」，學習馬列主義，培訓群眾
運動人才，臺共分子陳來旺、蘇
新、蕭來福和莊守等人均為該會會
員，1926年8月至次年1月與陳逢
源論爭中國改造問題，以無產階級
肩負中國改造歷史使命反駁陳逢源
不可先跳過資本主義階段而冒然進
入社會主義的發展。1932年任職《
興南新聞》，1937年為昭和製紙董
事，1942年擔任臺北市集大產支配
人，1945年起主持東方出版社，加
入臺灣文化協進會為理事及總幹事。

許丙丁（1900～1977）

　　小說家、詞作家。臺南市人，字
鏡汀，號綠珊盦主人，簡署綠珊
盦，另有綠珊莊主、錄善庵主、默
禪庵主筆名，祖籍福建漳州府海澄
縣，1906年入私塾，學於朱定理、
石偉雲，嘗聽「講古潭仔」等講《三
國演義》、《水滸傳》、《濟公傳
》、《彭公案》、《施公案》、《七俠
五義》於關帝廟、下太子廟、大天
后宮，對日後從事鄉情掌故整理、
創作，影響頗深，1920年考入臺北
警察官練習所特別科，任臺南州巡
查，有文名，活躍於「桐侶吟社」，
1921年起發表〈水月〉、〈古畫〉、
〈舊燕〉、〈殘菊〉、〈尋晴〉、〈感
懷〉、〈歸燕〉、〈中秋月〉、〈白桃

花〉、〈春日書懷〉、〈春郊試馬〉、〈十四夜泛月〉等漢詩於《臺南新報》、《臺灣警察時報》，曾以臺南市各寺廟崇祀神佛爲角色，應用街談巷議傳說寫成章回小說《小封神》，連載於《三六九小報》，爲《風月報》撰寫滑稽小說《夢想》，戰後寫有《廖添丁再世》，並親爲插圖。許丙丁熱愛京劇，1945 年 10 月 10 日創立「臺南天南平劇社」，連續擔任社長三十二年，頗有樂名，人稱其：「功文墨，喜漫畫，能文而兼情詩，幽默而且風流，善南腔，而擅北調，慣作流行新曲，時爲古風鄉歌，興之所至，作優孟以登場，情或不禁，爲周郎而顧曲」，1946 年起當選區民代表、臺南市參議員，第二、第三屆市議員，1949 年與戴綺霞合演「新紡棉紗」、與梅硯生合演「新四郎探母」於臺南全成戲院、臺南空軍康樂臺，1951 年擔任臺南市文獻委員會委員、延平詩社常務幹事。發表《從臺南民間歌謠談起》(臺南文化，1952)、《臺南地方戲劇》(臺南文化，1954～1956)，《臺南市民間說書藝人》(臺南文化，1958)，爲〈卜卦調〉、〈鬧五更〉、〈思想起〉、〈丟丟咚仔〉、〈牛犁歌〉、〈六月茉莉〉、〈恒春牛尾調〉等民謠填詞，〈青春的輪船〉、〈南都三景〉、〈飄浪之女〉、〈可愛的花蕊〉、〈漂亮你一人〉、〈臺灣之夜〉、〈菅芒花〉、〈菅仔埔阿娘仔〉等創作歌曲歌詞亦出其筆下。

許仙與白娘娘

輕歌劇，郭芝苑作品 (1984)。

許再添

正聲天馬歌劇團樂師，曾爲電視歌仔戲「二度梅」創作主題曲，自此以爲該曲調名，流傳至今。

許南英 (1856～1917)

字子蘊，安平縣人，1884 年恩科會魁，光緒十七年 (1891)，工部侍郎陳鳴鏘，恐聖廟雅樂之將亡，聘王縣令少君王老五爲樂師，林協臺公子林二舍爲顧問，邀臺南各文士至家中習樂，舉許南英爲社長，取「八音齊鳴，以集大成」之意，稱爲「以成書院」，又稱「以成社」。

許常惠 (1929～2001)

彰化和美人，十二歲赴日，返臺後考入省立師範學院音樂系，畢業後擔任省立交響樂團第二小提琴手，赴法學小提琴及作曲法，返國後任教省立師大音樂系、國立藝專等各校。廿世紀六〇年代成立「製樂小集」，1966 年與史惟亮採集原住民音樂，1971 年推動成立「亞洲作曲聯盟」，1978 年「中華民俗藝術基金會」，1994 年「亞太民族音樂學會」，2000 年 6 月任財團法人國家文化藝術基金會董事長。

許啟章

南管樂師，廈門人，民初教曲於高雄旗津館閣。

許德樹

道光十六年 (1836) 冬，劉鴻翱調臺灣道，兼提督學政，與府守熊一本修禮樂諸器，由許德樹負責禮器，員外郎吳尚新、生員劉衣紹，六哈職員蔡植楠監修鐘、鏞、匏、琴、瑟、簫、管、磬、鼓、柷、敔等樂器，舞六佾，聘海內樂工教童

子習。

許麗燕

即「黑貓雲」，見「黑貓雲」條。

逍遙煙

鹿港南管歌館，館址在龍山寺右側巷金門館內，有六十年以上歷史，蘇岱為教師。

通板

北管走唱時，以繡有團體名稱之橫幅開道，接踵有孩童唱隊（兼操打擊樂器）以鼓擔（單皮鼓、通板、簡板）居中，樂器用大、小鑼，大、小鈸，嗩吶，雲鑼，曲笛，京胡，月琴等各成對，其他樂器無定規。

通俗歌曲廣播化

臺灣歌仔，見於歌冊。

通鼓

又稱「大鼓」，或稱「唐鼓」、「同鼓」、「堂鼓」，木框，兩面蒙皮，置於架，用單或雙槌交替打出各種變化節奏，鼓面較大，鼓心到鼓邊音高、音色各異，擊奏時，音量能由弱而強，可敲擊複雜花點，多用於歌仔戲、北管等鬧台鑼鼓及武場音樂，對衍示情緒及渲染氣氛起較大作用，現代民族器樂合奏及戲曲音樂常用樂器，梨園戲、客家八音、客家采茶戲及道教作「醮」科儀排場後場樂兼用之。

連吹場

北管曲牌。

連枝接葉新歌

俗曲唱本，臺中瑞成書局刊行。

連枝接葉歌

俗曲唱本，新竹竹林書局刊行。

連瑪玉〔Marjorie Learner（Marjorie Landsborougt），1884～1984〕

基督教傳教士、音樂教師。生於英格蘭諾福克郡Norfolk England基督徒家庭，二十歲決定赴海外宣教，1909年愛丁堡世界宣教大學畢業後，派赴臺灣，自英國沙哈頓Southamptom出發，經麻六甲海峽、新加坡、香港、菲律賓，1909年抵臺灣安平外海，乘竹筏登陸安平港，在臺南女學（今長榮中學）任英文、音樂教師，1912年轉赴阿猴（今屏東縣）巡迴傳道，同年與蘭大衛醫師結婚，定居彰化，訓練教友彈琴及歌唱技巧，1913年組織彰化基督教醫院同仁與教會青年成立聖歌隊，1931年率聖歌隊為在臺中戲院及彰化女中舉行音樂會籌募醫院改建基金，作有早期創作聖詩〈吳蘭〉，收為《聖詩》第323首，李君重等皆出其門，1936年退休彰化返英，1964、1974年兩度來臺，1984百歲誕辰時曾榮獲英國女王祝壽賀電文。

連臂踏歌

六十七撰《番社采風圖考》，有平埔族鼓吹歌舞「賽戲」及「連臂踏歌」等圖。

連鎖劇

1928年，桃園客家歌仔戲班林登波，與張雲鶴、李松峰引用日本東京「市村座」澤村訥子＂眉問尺＂手法，將舞臺不易演出之「投水」、「

雷電交加」等場景拍成電影，戲至
該段時，放下布幕插映該段影片，
稱以「連鎖劇」，大受歡迎，是歌仔
戲演出形式之創舉。

造飛機

創作兒歌，蕭良政詞，吳開芽作
曲。1947 年 5 月四首入選臺灣省教
育會第一屆徵募兒童新詩、歌謠、
話劇活動作品之一，詞曰：「造飛
機造飛機，來到青草地，蹲下來蹲
下來，我做推進器，蹲下去蹲下
去，你做飛機翼，彎著腰彎著腰，
飛機做得奇，飛上去飛上去，飛到
白雲裡……」。

逢春班

白字戲班，1927 年間活躍於澎湖
各地。

郭子究（1919～？）

音樂教師。屏東縣東港人，自幼
喜愛音樂，自學有成，光復後應聘
為省立花蓮中學音樂教師，1943 年
成立花蓮港音樂研究會，並擔任講
師，作有演奏曲〈思出〉，1948 年
陳昆為之填詞成唱曲〈回憶〉，郭氏
指導學校合唱團、管樂隊，創作合
唱曲，平易近人，素樸真誠，積極
推廣音樂教育，致力提升東部音樂
水準不遺餘力。

郭和烈

「Glee Club」男聲合唱團團員之
一。

郭芝苑（1921～）

作曲家。苑裡人，自幼接觸童
謠、亂彈、高甲、歌仔戲、正音及
教會音樂，1935 年赴日就讀東京錦
城中學，學音樂基礎理論及編曲法
於福島常雄、管原明朗，小提琴於
清水章央，1943 年進入東京日本大
學藝術學院音樂作曲科，師事池內
友次郎，受伊循部昭、早阪文雄及
江文也等民族樂派作曲家影響，以
鄉土音樂為素材創作中國現代民族
音樂。1946 年返臺，同年 9 月受邀
在中廣電臺作口琴獨奏，曾組織新
竹口琴隊及 TSU 樂團，親自指揮演
出，1949 年應聘任教省立新竹師範
學校，1950 年獲臺灣省文化協進會
第三屆全省音樂比賽作曲組第二
名，1951 年以鋼琴曲〈海頓主題變
奏曲〉再獲臺灣省文化協進會全省
音樂比賽作曲組三等一級獎。受呂
泉生鼓勵發表〈紅薔薇〉（1952），
〈褒城之春〉（1952）、〈楓橋夜泊〉
（1953）、〈百家春〉（1953）、〈耕
田〉（1953）、〈耕作歌〉（1954）等
歌曲於《新選歌謠》，〈紅薔薇〉由
中廣音樂組黃月蓮做首次廣播演出
後，曾多次灌成唱片，並改編成女
聲三部合唱曲，風行一時。1954 年
郭芝苑完成管弦樂曲〈臺灣民謠變
奏曲〉，1955 年 7 月 7 日由臺灣省
教育廳交響樂團假臺北中山堂首
演，是早期將臺灣民謠譜為管弦樂
曲的作品之一，1956 年 1 月，臺北
市與美國印地安拿波里斯市（Indi-
anapolis）締盟，該曲又在交換演奏
會上演出。1958 年郭芝苑擔任玉峰
影業公司音樂製作，完成「阿三哥
出馬」、「嘆煙花」等電影，及舞臺
劇「鳳儀亭」配樂。1966 年再度赴
日，1967 年就讀東京藝術大學音樂
學部作曲科，1969 年歸國，受聘為
臺視基本作曲，發表管弦樂曲〈迎
神〉、〈臺灣旋律二樂章〉，1972 年
12 月完成鋼琴曲〈臺灣古樂變奏曲

與賦格〉，1973 年發表取材自高甲戲歌調「相褒」、「將水」、「玉鉸」、「相思引」、「送哥」、「趕路」之鋼琴獨奏曲〈南管調六首〉，同年工作於省立交響樂團研究部，1974 年 10 月由省交發表其管弦樂曲〈鬧廳〉、〈夜深沈〉、〈小協奏曲一為鋼琴與弦樂隊〉，其中〈小協奏曲〉是臺灣最早的鋼琴協奏曲創作之一。1977 年 2 月省交響樂團漢聲樂展演出郭芝苑〈民俗組曲〉，同年 7 月省交與釜山交響樂團再次演出〈民俗組曲〉，郭芝苑另作有輕歌劇〈許仙與白娘娘〉（1984），交響曲〈唐山過臺灣〉（1985），管弦樂組曲〈天人師一釋迦傳〉（1987）及〈豎笛與綱琴小奏鳴曲〉、交響組曲〈回憶〉、管弦樂〈三首交響練習曲〉等，形式包括有歌劇、舞臺劇、管弦樂曲、鋼琴曲、室內樂、民謠、流行歌、電影音樂等。

郭為山（約 1883～？）

日據初期，臺南關帝廟旁福聯陞亂彈班班主。

郭秋生（1904～1980）

臺北縣新莊人，倡導臺灣白話文，主張「用漢字表現臺灣話」，並進而「創造新字以就話」，予後繼者不少啟示，與廖漢臣等共組「臺灣文藝協會」，在《南音》雜誌闢有「臺灣話文嘗試欄」，收輯不少「有音無字」例示，發行《先發部隊》、《第一線》，提供討論園地，其寫實式雜文，不啻開臺灣報導文學先例，更輯錄有不少臺灣歌謠、謎語、故事等，對民間文學之發掘、整理做出貢獻，是臺灣文學運動中深具影響力的作家之一。

郭鑫桂（1938～）

樂師。苗栗人，十四歲學八音，擅嗩吶、胡琴、揚琴、鑼鼓及地方戲唱腔，曾在大湖鄉小邦村教北管子弟極樂軒，參與佛教及黑頭道場音樂，曲風厚重。

都馬尾

歌仔戲「都馬體系」曲調。

都馬走路調

歌仔戲「都馬體系」曲調。

都馬哭

哭調，歌仔戲「哭調體系」曲調。

都馬調

1937 年 8 月，福建漳州南靖縣都馬鄉都馬班以其哭調、走路調，結合薌劇中板及慢板雜碎仔調、殺房調（漢調）、湖南調、蘇州調而成之唱腔，曲調生動，每因角色情緒需要及個人主觀喜好而轉換曲調結構，唱詞、句法、字數、板式、聲韻，變化靈活，深受臺灣戲班喜愛而紛紛引進，並與「七字調」成為歌仔戲主調，「閩南什音」及「客家八音」經常以絲竹鼓吹混合形式演奏〈都馬調〉，用洞簫為其典型，其他樂器有嗩吶、笛、殼仔弦、大廣弦、吊規仔、鼓吹弦、三弦、秦琴、月琴、洋琴及基本打擊樂器等。

都馬戲

劇種，1948 年都馬劇團「抗戰劇團」來臺巡演。

野人曲

創作歌曲，日據時期倡導民族自覺、反對強權之社會運動歌曲，蔡

培火作品。

野臺戲

室外搭臺演出之戲劇活動，與廟會、酬神、建醮、神誕等宗教活動關連密切，被視爲祭典儀式一部份，儀式性重於藝術性，演出前必先扮仙（吉慶戲）爲信眾祈福，是早期普遍之演出型態。

陳三五娘

車鼓戲目，新廟落成、建醮、神明生日、祭典出巡等迎神賽會時，演於鄉間廣場。

梨園戲目，傳奇體裁，據梨園戲《舊本荔枝記》重刊五十五齣中第一至三十三場濃縮而成，講陳伯卿（陳三）送嫂至廣南，途經潮州，元宵賞燈遇黃碧琚（五娘），互生愛慕故事，劇中「睇燈」、「投荔」、「賞花」、「留傘」、「綉鸞」皆有精彩唱段。

錦歌及歌仔戲劇目，取自傳統民間故事。

陳三五娘歌

俗曲唱本，有廈門手抄本及新竹竹林書局刊本。

陳三如

原名陳阿如，民前三十年出生，學於貓阿源，擅演「陳三五娘」中陳三，人以「陳三如」稱之，改良本地歌仔，曾加入臺北周天生霓生社赴廈門演出，游阿笑等名演員均出其門下。

陳三歌

俗曲唱本，講「陳三五娘」故事，有廈門手抄本。

陳士雲

客家「九腔十八調」之一。

陳大老班

彰化亂彈班，1925年彰化陳大老頂下王爺班改組成之戲班，「七七事變」後解散。

陳月清

臺灣坊間歌冊除翻印自廈門者外，編歌者大都有名可稽，陳月清即其一。

陳水柳

即「陳冠華」，見「陳冠華」條。

陳牛

嘉義人，能以整齊七字句，穿插口白的歌仔形式，講唱「雪梅思君」故事等。

陳世美

大白字戲劇目，唱白用土音。

陳世美不認前妻

俗曲唱本，廈門博文齋書局刊行。

陳正雄

北管藝人，日據時期活動於新竹各地。

陳玉山

陳秋霖戰後從事創作之筆名，見「陳秋霖」條。

陳田鶴（1911～1955）

作曲家，原名陳啓東，浙江永嘉人，1928年學於溫州私立藝術學院，1929年進入上海私立美專音樂組，從師劉夢非、宋昌壽，1930年改名

陳田鶴進入上海國立音樂學院，學於蕭友梅、黃自，1934～1935年間任教於武昌藝術專科學校，1940～1949年國立重慶音樂學院，1945年抗戰勝利後，音樂學院遷南京復校，陳田鶴任教授兼教務主任。1949年任教國立福建音樂專科學校，作有〈臺北市歌〉一首，由臺北市教育局長姜琦作詞。1946年5月馬思聰率團訪臺，在臺北、臺中、臺南多次指揮臺灣省行政長官公署交響樂團演出其創作清唱劇〈河梁話別〉等作品。1951起任北京人民藝術劇院、中央歌舞團、中央實驗歌劇院作曲員，生活顛沛積勞成疾，病逝北京，得年四十四歲。

陳白筆新歌
俗曲唱本，廈門會文堂書局刊行。

陳石春
瞽者，擅唱雜唸仔曲調，1925年金鳥唱片曾發行其所唱〈安童歌買菜〉。

陳全永
1934年，發表《臺灣芝居の話》於《臺灣時報》。

陳守敬
編劇家，為拱樂社歌仔戲班編寫劇本，自屏東林仔邊戲院演至臺北新舞臺，多獲成功。

陳克孝
曼陀林家，光復後，「臺北曼陀林俱樂部音樂團」聘呂泉生任指揮與音樂指導，李國添與陳克忠、陳克孝負責訓練，王井泉贊助樂譜，呂泉生自謙對曼陀林外行辭職後，改由李國添接棒指揮。

陳克忠
曼陀林家，光復後，「臺北曼陀林俱樂部音樂團」聘呂泉生任指揮與音樂指導，李國添與陳克忠、陳克孝負責訓練，王井泉贊助樂譜，呂泉生自謙對曼陀林外行辭職後，改由李國添接棒指揮。

陳助麟
彰化梨春園表演家。

陳呈瑞
日據時期畢業於日本國立高等音樂學校。

陳君玉（1906～1963）
筆名鄉夫，臺北大稻埕人，自幼家貧輟學，當過小販、布袋戲班學徒及撿字工人，遠赴山東、東北，在日人經營報社工作，奠定中文寫作基礎。返臺後，發起成立「臺灣文藝協會」，積極參與臺灣新文學運動，除新詩外，寫有小說《工場進行曲》等連載於《臺灣新民報》，1933年創作〈單思調〉、〈閨女嘆〉、〈毛斷相褒〉、〈大橋行進曲〉等歌詞向古倫美亞唱片公司投稿，古倫美亞賞識其才華，聘其主持文藝部事務，在其籌措下，古倫美亞擁有最佳作詞家、作曲家及歌手陣容。1935年與張福星、林清月、廖漢臣、李臨秋、黃得時、詹天馬、高金福籌組「臺灣歌人懇親會」，並出任理事，努力提升臺灣流行歌曲製作水準，1936年轉入豪華唱片公司，1937年負責泰平唱片及博友樂唱片合併後的日本唱片文藝部事務，與陳秋霖、蘇桐、林綿隆、陳

水柳（陳冠華）、潘榮枝、陳發生（陳達儒）等，以改良樂器爲由，向皇民奉公會會長三宅提出組織「臺灣新東洋樂研究會」要求，終獲准可，蘇桐以留聲機發聲器接合長柄喇叭製成新型鐵製胡琴，陳君玉與陳秋霖手製大型南琵，以爲低音樂器等，研究會不懼『皇民化』高壓，爲賡續民族文化殫心歇力，殊屬不易，對臺灣樂歌發展貢獻猶多。日據末期，陳君玉設北京語講習所於大稻埕，爲臺灣推行「國語運動」先驅之一，戰後任《臺北市志》纂修，及樹林中學及鶯歌中學教員，另有〈戀愛列車〉、〈南風謠〉等作品。王詩琅稱其：「雖然一輩子從事文化教育的工作，但是不但沒有顯赫的文名，也沒有驚人的永垂不朽的作品，更沒有做過顯要的官……但我們來回顧他的足跡，毫無躊躇的可以稱他是一位民族文化的戰士。」

陳杏元
　　車鼓戲目，新廟落成、建醮、神明生日、祭典出巡等迎神賽會時，演於鄉間廣場。

陳秀娥（1914～？）
　　歌仔戲表演家，藝名「愛哭眯」，擅演「陳三五娘」、「李三娘」、「雪梅教子」、「薛平貴與王寶釧」、「五子哭墓」等悲情劇目，1945至1961年間與筱明珠、小丹桂等同爲以苦旦見長之演員，演於新舞社歌劇團，曾參加臺南佳里鎮牡丹桂劇團赴新加坡演出。

陳招三
　　廣東梅縣人，落藉苗栗，客家八音樂師。

陳招治
　　聲樂家。臺北人，1924年3月畢業於臺北州立臺北第一高等女學校，該校第一屆畢業生，經臺灣總督府舉薦，通過東京音樂學校第四臨時教員養成所在臺招生考試，留學日本東京音樂學校，是臺灣第一位官費女性音樂留學生。1926年畢業返國，擔任第三高女音樂教諭，陳招治以美聲聞名，1928年受邀在第三高女舉行創立三十年記念音樂會中演出，1929年後離開教職。

陳旺欉（1925～）
　　宜蘭壯三老歌仔戲班表演家，擅旦角，宜蘭老歌仔戲班「涼樂團」班主，學於黃茂琳。

陳明德
　　作曲家，《風月報》36期5月號刊有其所作〈月夜花〉，不老（林清月）作詞。

陳泗治（1911～1992）
　　教育家、鋼琴家與作曲家，士林社子三角埔人，父祖皆前清秀才，1917年進入社子公學校，短期學於廈門集美中學後，返臺就讀淡水中學校，從吳威廉牧師娘 Margaret Gauld 學習音樂，與陳清忠、駱先春等同爲臺灣第一個合唱團「淡江中學合唱團」團員，1919年參加「Glee Club」男聲合唱團，1928年進入臺北神學院（今臺灣神學院）就讀，1931年從德明利姑娘 Isabel Taylor 學鋼琴，1934年畢業後赴日就讀東京神學大學，從上野音樂學校教授木岡英三郎研習和聲學、作曲法，中田羽後學習發聲、指揮法，是年暑假參加臺灣新民報社「鄉土

訪問音樂團」返臺，翌年再參與「賑災義捐音樂會」演出。1937 年在士林長老教會牧會，約 1939 年組織反日色彩明顯之「協志會」，藉演講、展覽、合唱練習等活動，鼓吹重回祖國懷抱，1943 年采聖經「行洗禮約翰」故事，寫下臺灣第一首中國風格聖樂〈上帝的羔羊〉，同年發表於聖公會教會（今中山基督教堂）音樂禮拜，由作曲家本人指揮雙連、萬華和大稻埕詩班聯合組成「三一聖詠團」演出，呂泉生獨唱，卓連約風琴伴奏。光復受降儀式前，陳泗治即率「協志會」同仁假士林榮堂高唱國歌，舉行慶祝國慶儀式，創作〈臺灣光復紀念歌〉表達愛國心意，舉辦「國語學習班」教授中文，研讀三民主義，學習孫文思想，陳泗治曾任臺灣省音樂比賽鋼琴組及作曲組評審委員、合唱團和聖歌隊指揮，臺灣神學院講師，1946 年擔任臺灣省文化協進會「音樂文化研究會」委員，1947 年創辦純德女中音樂專修班，1952 年出任校長，1954 年 4 月 25 日戴逢祈演出其鋼琴小品〈臺灣少女〉，1955 年純德女中與淡水中學校合併為淡江中學後，擔任淡江中學校長達二十八年，1957 年赴加拿大多倫多皇家音樂院進修，學於 Dr. Oskar Morawetz 教授，1958 年與德明利等合編長老教會《聖詩》，至 1964 年完成五百二十三首詩歌彙編工作，經常舉行鋼琴演奏會，為江文也、呂泉生、呂赫若等人伴奏，指揮臺北聖樂團演唱海頓〈創世紀〉，韓德爾〈彌賽亞〉等宗教曲目，1981 年 1 月 23 日退休移住美國加州橙郡。陳泗治敦品勵學，不忮名利，一生奉獻神職及教育，默默耕耘音樂園田，作品中表現出其誠懇、謙虛氣質及民族風格，建立自然、樸實的音樂句法，對臺灣音樂發展有相當影響與供獻，主要作品有聖詩〈咱人生命無定著〉、〈在主內無分東西〉、〈贊美歌〉、〈西面頌〉，合唱聖歌〈上帝愛世人〉、〈上帝的羔羊〉、〈如麛在欣慕溪水〉、〈極大恩賜〉、〈安魂曲〉，1936 年創作〈臺灣素描〉及〈降 D 大調練習曲〉、〈回憶〉（1947）、〈龍舞〉（1958）、〈幻想曲－淡水〉、〈幽谷－阿美狂想曲〉（1978）、〈前奏曲－鍵盤上的遊戲〉等鋼琴曲。

陳金木

京班表演家。三重人，約 1931 年加入新舞社歌仔戲團，以武生見長。

陳阿如

即「陳三如」，見「陳三如」條。

陳信貞（1910～？）

鋼琴教育家。臺北市人，隨柯蘭玉，高哈拿和吳威廉牧師娘學習鋼琴及聲樂，淡水女學院（純德女中前身）畢業後，留校擔任鋼琴助教，1930 年在臺中市成立「婦女鋼琴研究所」，1935 年參加臺灣新民報「震災救濟募款演奏會」，演出於臺中、霧峰、新竹等三十六個市鎮街庄，1946 年擔任臺灣省文化協進會「音樂文化研究會」委員，曾在臺中縣后里鄉屯子腳禮拜堂、臺中成功戲院、中山堂、省立臺中女中、臺中市家事職業學校，屏東仁愛長老會及花蓮等地舉行演奏會，同年假省立臺中女中禮堂為馬思聰小提琴獨奏會伴奏，1955 年 12 月 16 日參加「獻艦復仇音樂會」演出於臺中

金星戲院，1956 年參加臺南長榮中學「紀念莫札特誕生二百周年音樂會」，曾任教臺南市私立長榮女子中學、省立臺中女中、臺中師範學校音樂科，奉獻音樂教育三十年，呂泉生、林朝陽、蔡秀道等皆出其門下。

陳保宗

臺南師範學校漢文教師，1942 年發表《臺南の音樂》於《民俗臺灣》2 卷 5 號。臺灣光復時，作〈慶雲歌〉表達臺人玉漏無催、金吾不禁，鼓舞歡欣之心聲，詞曰：「臺灣今日慶陞平，仰首青天白日青，六百萬民同快樂，壺漿簞食表歡迎。哈哈！到處歡聲，哈哈！到處歡聲，六百萬民同快樂，壺漿簞食表歡迎」，由周慶淵譜為歌曲，流行當時，陳保宗曾任教省立宜蘭中學，擔任省立蘭陽女中校長，服務教育界有年。

陳俊然

南投人，民間北管藝人，經常參加中部廣播演出，錄製有唱片甚多。

陳冠華（1912～ ）

樂師。原名「陳水柳」，人稱「魚鰡仙」，活躍於歌仔戲及布袋戲後場，擔任頭手弦，擅嗩吶、笛、簫和撥弦樂器，始用管子（鴨母達仔）為歌仔戲伴奏，曾與蘇桐組賣藥團、赴日本灌製唱片、加入正聲天馬歌劇團，創作歌仔戲新調〈望鄉調〉和〈廣東怨〉。1936 年與陳君玉、蘇桐、林綿隆、潘榮枝、陳發生（陳達儒）等以改良樂器為由，向皇民奉公會會長三宅提出組織「臺灣新東洋樂研究會」要求，終獲准可，

與蘇桐、陳君玉與陳秋霖等製有新型鐵製胡琴、大型南琵等，為賡續民族文化殫心戮力，殊屬不易。

陳南山

留學日本帝國音樂學校，曾與張彩湘、翁榮茂、陳泗治、江文也等留日省籍留學生參加蔡培火在新宿京王飯店、新宿大船吃茶店或黃演馨家座談，對其關懷鄉土音樂及藝術使命感的建立有相當影響，畢業後留校擔任普通樂理講師，1947 年 8 月 13 日曾在臺灣新民報發表《聽了同鄉第一回演奏會》一文。

陳春生

戲劇表演家。苗栗龍潭人，內臺歌仔「五虎將」之一，原學四平，擅小生、紅生、老生等行當。

陳春濂

「Glee Club」男聲合唱團團員之一。

陳秋霖（1911～1992）

作曲家。社子公學校畢業，臺北社子人，少隨戲班四處流浪，學於戲班後場樂師「大舌仙」，擅大廣弦、殼仔弦、鼓吹等樂器，寫有不少歌仔戲調，甚受歡迎，早期臺語流行歌曲〈雪梅思君〉傳即陳秋霖采自〈廈門調〉而來，1932 年博友樂唱片發行其歌仔戲作曲唱片「將計就計」，1933 年在古倫美亞唱片與蘇桐、陳冠華同為後場樂師，赴日本錄音時，從日籍老師學習作曲，作〈落花吟〉（周添旺作詞、純純主唱），1935 年加入「臺灣歌人懇親會」，同年日本勝利唱片臺北營業所開始灌製臺語唱片，聘陳秋霖作

曲，發行其歌仔戲唱片「斷機教子」，張福興主持文藝部時，原由顏龍光作詞，陳秋霖作曲的〈路滑滑〉，因陳秋霖自謙於國小學歷，權由張福興掛名發表，同年作有〈海邊風〉（趙怪仙作詞，牽治主唱）等曲，1936年王福接掌勝利唱片文藝部，發行陳秋霖〈白牡丹〉等臺灣歌謠，轟動一時，帶動流行歌曲風潮，同年與陳君玉、蘇桐、林綿隆、陳水柳（陳冠華）、潘榮枝等組織「臺灣新東洋樂研究會」，與陳君玉製作大型南琶，爲賡續民族文化殫心戮力，1938年集資創立「東亞唱片」，出版〈夜半的酒場〉、〈可憐的青春〉、〈戀愛的列車〉、〈終身恨〉、〈甚麼號作愛〉等唱片，1939年發行其歌仔戲唱片「馬俊婆妻」、「六月霜」，隨戰爭深刻化，經營慘澹，1945年日軍報導部長大久保、朝日新聞社臺灣支店長石井及每日電影攝影師石井等，以其率領之音樂挺身隊爲主體組織好來樂團，王錫奇、周玉池、楊三郎、李炳玉、蘇桐、歪嘴，及那卡諾等皆爲團員。戰後定居臺北市庫倫街，以「陳玉山」筆名從事創作，開設「陳秋霖國樂研究社」，成立中西樂器合奏樂團「新臺灣研究社」演於各地，1952年前後創設「勝家唱片工廠」，出版〈春花望露〉，爲早期臺語電影配樂，1958年左右拍攝臺語電影「乞食開藝旦」，寫有歌曲近三十首，其中〈白牡丹〉、〈海邊風〉、〈落花吟〉、〈巷仔路〉、〈賣菜姑娘〉、〈月夜嘆〉、〈滿山春色〉等爲人熟知，〈滿山春色〉更常爲歌仔戲及新劇引以表達愛戀男女相偕出遊愉快心情。

陳秋霖國樂研究社

音樂社團，光復後，陳秋霖成立於臺北市庫倫街居所。

陳家湖

北港人，「美樂帝」樂隊指揮，戰後改稱「北港樂團」。在北港水月庵「一息紀念館」三樓闢設演奏廳供愛樂者使用，推動笨港媽祖文教基金會、北港樂團等公益活動不遺餘力。

陳能陣

1927至1941年在宜蘭壯圍庄後坤班擔任戲先生。

陳高犁

歌謠說唱家。百年前來臺，以歌謠演唱故事，傳錦歌於宜蘭，弟子歌仔助、陳三如、簡四勻、楊順枝等皆個中翹楚，曾組班演出「陳三五娘」、「山伯英臺」等劇。

陳國勝

民間藝人，喜愛歌仔，善胡琴，日據時期經常參與臺北各庄頭「拼館」及劇團活動。

陳培松

北管藝人，新竹人，咸同間活動於新竹等地區。

陳得祿

福州「郁連陞」京班花旦表演家，教戲於臺南陳渭川等成立於1916年的「金寶興」七子班，後改稱「京班小羅天」。

陳梅

南管女曲師。和鳴南樂社（法主公）主持人，樂社人氣旺盛，北部

及新竹、屏東等外縣市弦友，多有來此「作會」。

陳淡先

嘉義歌仔戲班復興社班主，滯臺京都鴻福班原上海復盛京班名武生王秋甫（藝名王春華），戲狀元蔣武童、蕭守梨等均曾在此搭班。

陳清忠（1895～1960）

教育家。臺北縣五股人，其父陳火爲馬偕及門弟子，與嚴清華同爲臺灣北部教會最早封立臺藉牧師。艋舺老松公學校畢業後進入「牛津學堂」就讀，派赴日本同志社大學深造，畢業後返回母校擔任英文及音樂教師，成立臺灣第一個合唱團「淡水中學合唱團」，並率團赴日、韓等地演唱，團員有陳泗治、駱先春等，1919 年又組織「Glee Club」男聲合唱團演唱各地，團員有駱先春、陳泗治、張昆遠、吳清益、陳溪圳等，演唱以聖樂及古典歌曲爲主，1923 年在淡水中學發起成立臺灣第一支橄欖球隊，1932 年明有德牧師 Hugh McMillan 編輯《聖詩》，1936 年 12 月 1 日由陳清忠以臘紙謄寫，二、三年後刻完三四七首初版，送往日本印刷途中遭戰火燒燬，後即以陳清忠手刻本在臺付印。1947 年組織「臺灣橄欖球協會」，是爲臺灣第一個單項運動協會，戰後擔任私立純德女中校長，終身奉獻教育。

陳清銀（？～1958）

鋼琴家、作曲家。臺北師範學校肄業，工作於西人洋行，女店東善樂，陳清銀緣此學得琴藝。陳清銀曾赴上海任鋼琴師，返臺後擔任省交合唱隊及臺灣廣播電臺合唱團伴奏，視譜及鍵盤和聲能力之強，一時無人能與之頡頏。1946 年曾與周玉池、葉得財、林禮涵、張水塗演出室內樂，參加文化協進會座談會，討論組織合唱團、設立音樂學校、舉行定期音樂會事宜，1947 年爲王連三大提琴演出伴奏，1948 年爲女高音胡雪谷，女中音江心美音樂會伴奏，1951 年文化協進會音樂比賽獲獎發表會中，演出郭芝苑得獎之〈海頓主題的變奏曲〉，爲甘長波獨唱會、楊育強二胡演奏會伴奏，創下早期鋼琴爲國樂伴奏先例。1947 年陳清銀曾根據臺灣高山曲調譜寫鋼琴曲〈狩獵歌〉，發表於《樂學》第 4 期，在臺灣鋼琴樂曲創作史上有一定的意義、貢獻與地位，1953 年 4 月 30 日爲高子銘新笛發表會伴奏，1954 年 4 月 23 日爲臺灣省文化協進會第三屆歌謠演唱會伴奏，1957 年 10 月 13、23 日爲鄧昌國首次返臺音樂會伴奏，陳清銀久患腹疾，1958 年 12 月 3 日逝於臺北臺大附屬醫院。

陳雪卿

日本東洋音樂學校畢業。

陳欽錩

臺北帝大文政學部學生（K. S. Chin），1931 年以《An Annotated Collection of Formosan Songs Compared with English Ballads》提爲畢業論文，述及臺灣歌謠形式、作者，情歌、悲歌、喜歌等，並將梁祝歌謠與英國、蘇格蘭敘事歌提出比較，以「孟姜女」、「白蛇傳」等與英國及日本歌謠比較，頗具學術開創性，是臺人第一本以音樂爲題

之學位論文。1932年陳欽錩又曾向學校提出《Comparison between English Ballad and Formosan Folk-Song》論文一本，除部份文詞經修飾外，內容與前大致相同，原因有待釐清。

陳湖古

即「陳鏡如」，見「陳鏡如」條。

陳發生

即「陳達儒」，見「陳達儒」條。

陳逸松選舉歌

1935年，臺灣總督府公布實施「改正臺灣地方自治制度」，舉行市會及街庄協議會選舉。陳逸松平時仗義敢言，參與競選活動時，宜蘭游姓朋友為其編歌助選，愛愛寮周合源也有選舉歌〈陳送（サソ）逸松兄〉，組成樂隊，奏唱坊間，後陳逸松與蔡式穀等六位臺人當選為臺北市議會議員。

陳鳴鏘

工部待郎，清光緒十七年（1891）陳鳴鏘恐聖廟雅樂之將亡，聘王縣令少君王老五為樂師，林協臺公子林二舍為顧問，邀臺南各文士至家中習樂，舉恩科會魁許南英為社長，取「八音齊鳴，以集大成」之意，成立「以成書院」，又稱「以成社」。臺灣民主國成立後，陳鳴鏘擔任臺南議員，曾保舉劉永福幕中吳桐林出任外交大臣，署理鳳山縣事。

陳暖玉（1918～）

聲樂家。彰化和美人，詩人陳虛谷三女，彰化高等女子學校畢業，留學日本東洋音樂學校，專攻聲樂。

曾與張彩湘、陳南山、翁榮茂、陳泗治、江文也等留日省籍留學生參加蔡培火在新宿京王飯店、新宿大船吃茶店或黃演馨家座談，對其關懷鄉土音樂及藝術使命感之建立有相當影響，1938年曾與呂泉生等參加「臺南出征將兵遺族慰問演奏紀念會」演出，1946年受聘擔任臺灣省文化協進會「音樂文化研究會」委員，1955年在臺北中華基督教青年會冬季救濟〈彌賽亞〉演唱會中擔任女中音獨唱，先後任教國立藝專、文化大學等校，撰有《德國藝術歌曲的唱法》、《發聲法》等書。

陳溪圳

1910年臺灣神學院入學，「Glee Club」男聲合唱團團員，作有〈上帝為咱，愛疼不變〉收為《新聖詩》第119首及〈聖徒看見天頂座位〉收為《新聖詩》第153首。

陳達（1905～1981）

曲藝藝人，以〈思想枝〉等歌謠說唱曲調，內容有故事、回憶、勸世、敘述、生活、愛情、感謝等。

陳達儒（1917～1992）

詞作家，歌人懇親會成員，原名陳發生，臺北萬華人，十九歲時受張福興邀開始創作歌詞。1935年加入勝利唱片公司，四年期間留下〈白牡丹〉、〈雙雁影〉、〈青春嶺〉、〈滿山春色〉、〈心酸酸〉、〈三線路〉、〈心憒憒〉及反映農村艱困生活景況的〈農村曲〉等作品，大受歡迎，成為當代創作量最多、也最年輕的詞作家。戰後以「新臺灣歌謠社」製作歌本維生，積極推動臺語流行歌曲創作，作有〈港邊惜別

〉、〈心茫茫〉、〈阮不知啦〉、〈安平追想曲〉、〈青春悲喜曲〉、〈南都夜曲〉、〈煙酒歌〉、〈賣菜姑娘〉等三百餘曲，蕩氣迴腸，感心肺腑，與其合作過的作曲家有陳秋霖、姚讚福、蘇桐、吳成家、林禮涵、許石、翁志成、陳水柳（陳冠華）、郭玉蘭等。

陳慶松（1915～？）

樂師。苗栗人，祖籍廣東梅縣，學黑頭道士，兼做洋裁營生，光復後搭亂彈劇團「新龍鳳」、「南華陞」爲前場，組八音團演出各客庄，教北管於苗栗、大坑、福星、頭份等地。

陳澄三（1918～？）

戲班班主。雲林麥寮人，1952年6月成立歌仔戲班拱樂社，有團員六、七十人，勇於嘗試、創新，1955年拍攝第一部歌仔戲電影「薛平貴與王寶釧」，1966年在臺中成立「拱樂戲劇補習班」，發展成七個歌劇團及一個話劇團之組織，是劇團經營成功之範例，1972年結束校務，1973年散班。

陳樹根

歌仔戲表演家，搭新舞社歌劇團演出，以大花臉見長。

陳聯珠

漢樂能手。陳鏡如之女，善揚琴，1940年3月23日參加臺北風月館音樂演奏會，演出〈百家春〉、〈將軍令〉、〈梅花三弄〉、〈孔雀屛開〉、〈蓬萊春唱〉、〈餓馬搖鈴〉、〈粉紅蓮〉、〈寒江月〉、〈昭君怨〉、〈連環扣〉、〈恨東皇〉、〈小桃紅〉等新曲舊調。

陳瓊琚

1912年臺灣神學院入學，作有〈主耶穌至尊至大〉收爲《新聖詩》第169首，〈請咱大家大聲唱歌〉收爲第170首。

陳鏡如（1888～1952）

即陳湖古，號鐵針，又號陽雲山人，新竹人，嗜南畫，從師陳柏生，筆力雄健，又別開門徑自成腹稿，以破布濡墨作達摩菩薩，數百形態無一重複，識者無不贊嘆，盛名遠播。1940年3月23日風月社爲「維持文風、矯正風俗、鼓吹禮樂」，邀其與南投吳錫斌兩音樂團廿多位漢樂能手，假臺北風月館舉行音樂演奏會，陳鏡如及其女陳聯珠均善揚琴，演出〈百家春〉、〈將軍令〉、〈梅花三弄〉、〈孔雀屛開〉、〈蓬萊春唱〉、〈餓馬搖鈴〉、〈粉紅蓮〉、〈寒江月〉、〈昭君怨〉、〈連環扣〉、〈恨東皇〉、〈小桃紅〉等新曲舊調，簡荷生聆後有詩云：「絕世才華自有眞，文鶯料得是前身，彈來古意非凡響，一曲悠揚妙入神。」陳氏詩、書、畫俱精，有《十錦齋吟稿》。

陳鏡波

1931年發表〈臺灣の歌仔戲の實際的考察と地方青年男女に及ほす影響〉於《臺灣教育》346～347期。

陸光國劇隊

陸軍軍中國劇隊，1958年9月成立，主要演員有周正榮、李金棠、楊傳英、張大鵬、張正芬、李環春、張義鵬、穆成桐、馬維勝、田

炳林、吳劍虹、夏玉珊等，武場侯佑宗，文場王克圖，陣容堅強。

陸光戲劇職業學校

軍中國劇學校，1963 年 10 月陸光國劇隊成立「幼年班」，1979 年 5 月改制職業學校，七年學制，教師有周正榮、李環春、穆成桐、楊傳英、秦慧芬、白玉薇、孫元坡、馬元亮、朱世友、周金福等，胡陸蕙、李陸齡、朱陸豪、劉陸助等皆出身於此，1985 年 7 月與陸光、大鵬合併於「國光戲劇職業學校」。

陸鳳陽全歌

俗曲唱本，潮州李萬利刊本，6 冊 29 卷，下接「雙退婚」。

陰司對案新歌

俗曲唱本，臺中瑞成書局刊行。

陰間十殿刑罰歌

俗曲唱本，高雄三成堂刊行。

陰陽判龍圖公案全歌

俗曲唱本，潮州瑞文堂藏版、李萬利刊本，2 冊 6 卷。

陰陽雙寶扇全歌

俗曲唱本，潮州友芝堂藏板，3 冊 10 卷，又名「大紅袍」。

陰調

源自高甲與亂彈戲，劇中殺人劇情時唱用曲調，如「法場換子」，頗能營造戲劇張力及效果。

雪梅思君

勸世歌曲。廈門傳奇故事「七世夫妻」中摘段，以十二月時令歌詞唱法敘述秦雪梅與夫婿商林，因家人反對分隔兩地，商林相思得病，雪梅派婢嬛愛玉前去探望，商林誤認愛玉爲雪梅，兩人發生關係並生下一子，商林因病去世後，雪梅視此子爲親生撫養故事，歌仔戲引爲曲調，在臺灣創作音樂未萌興前，曾被錄製成唱片發行，頗爲眾人傳唱。

雪梅思君歌

俗曲唱本，即〈國慶調〉，有廈門會文堂書局、博文齋書局及新竹竹林書局刊本。

章志蓀

琴家，光復後來臺，推廣琴學不遺餘力。

章遏雲（1912～？）

京劇表演家，十一歲登臺，工青衣花旦，宗梅、程兩派，扮像秀美，嗓音清亮，做表穩重細緻。1932 年程硯秋赴法訪問，章遏雲收編其劇團，與琴師穆鐵芬合作演出各地，1949 年來港，遷臺定居後，任大鵬戲劇職業學校客座教師，設帳授徒，爲來臺表演家中出道最早之資深名角之一。

章翠鳳（1913～？）

曲藝表演家。河北良鄉人，擅京韻大鼓，幼年投師學藝，演於濟南等地，後重投劉寶全門下，演於開封、南京、蚌埠、徐州、及京滬平津各地，1949 年 5 月來臺，獻藝螢橋納涼晚會、樂園書場、蓮園書場、紅樓劇場、新南陽劇場，加入空軍大鵬樂隊，陸軍陸光康樂隊，並參加電視演出，晚景頗失

恤顧。

章穎陞

職業亂彈戲班，改組自「共樂陞」，見「共樂陞」條。

頂上截笠莫驚遮

客家老山歌曲目之一。

魚水相逢歌

俗曲唱本，高雄三成堂刊行。

魚板

即「梆」，佛教寺院使用節奏樂器（法器）。

鳥取尾

北管鼓介之一。

鳥居龍藏（1870～1951）

日本人類學家。德島人，受教東京大學理科教授坪井正五郎，1887年成立德島人類學資料調查會，1894年與伊能嘉矩在東京創立人類學講習所，1895年至遼東半島調查，1896年7月15日起受東京大學、臺灣總督府邀托四度來臺，自花蓮入山調查阿美、泰雅及卑南族人類學資料，踏遍臺灣東部及蘭嶼，再又完成西部山地及平地調查，使用新進照相技術，拍攝蘭嶼雅美族珍貴照片甚夥，是研究雅美族的重要影像資料，1898年鳥居龍藏在《東京地學協會雜誌》發表紅頭嶼（Botal Tobago）土人的〈銀幣和山羊角歌〉。1902年東京大學派赴中國西南部調查苗族，1905年起九次到滿洲調查，1906擔任蒙古喀則沁王府教育顧問，踏遍中國東北、朝鮮、西伯利亞東部、東北

亞，1928創辦上智大學，1937年出使巴西為文化大使，至秘魯、玻利維亞調查印加帝國遺跡，1939年燕京大學客座教授。

鹿野忠雄

殖民總督府理蕃科囑托，受正規人類學訓練，能進行系統化學術調查，1937年赴屏東大武山調查排灣族習俗，著有《東南亞民族學先史學研究》（1946）及《*An Illustrated Ethonography of Formosan Aborigines*》（與瀨川孝吉合著）（1956）等書。

麥井林

苗栗頭份人，國語學校師範科畢業，擅風琴，受教於張福星。

麥克勞特

日據時期在臺外籍鋼琴家，曾參加1935年7月3日至8月21日間在臺北、新竹、臺中等三十六個市鎮鄉庄舉行的三十七場震災義捐音樂會演出。

麥金敦

日據時期在臺外籍音樂家，曾參加1935年7月3日至8月21日間在臺北、新竹、臺中等三十六個市鎮鄉庄舉行的三十七場震災義捐音樂會演出。

麥國安

臺灣坊間歌冊除翻印自廈門者外，編歌者大都有名可稽，麥國安即其一。

十二畫

傘兵飛虎劇團
　　京劇劇團。1949年後播遷來臺，團員有出身富連成的哈元章、孫元彬、孫元坡等，後皆成爲臺灣京劇界主力。1950年5月與空軍「霄漢劇團」併入「大鵬劇團」。

最近新編工場歌
　　俗曲唱本，廈門博文齋書局刊行。

最新七屍八命歌
　　俗曲唱本，有廈門博文齋書局、廈門會文堂書局、上海開文書局刊本。

最新八角水晶牌歌
　　俗曲唱本，臺北黃塗活版所刊行。

最新十二碗菜
　　俗曲唱本，有廈門會文堂書局、臺南博文堂刊本。

最新三伯寄書
　　俗曲唱本，廈門會文堂書局刊行。

最新三國相褒歌
　　俗曲唱本，臺北黃塗活版所刊行。

最新大舜坐天新歌
　　俗曲唱本，廈門博文齋書局刊行。

最新大舜耕田歌
　　俗曲唱本，廈門博文齋書局刊行。

最新工場歌
　　俗曲唱本，廈門會文堂書局刊行。

最新中部地震歌、火燒平陽城
　　俗曲唱本，嘉義玉珍書局刊行。

最新手巾歌
　　俗曲唱本，嘉義玉珍書局刊行。

最新手抄覽爛歌
　　俗曲唱本，廈門博文齋書局刊行。

最新文明北兵歌
　　俗曲唱本，嘉義玉珍書局刊行。

最新方世玉打擂臺
　　俗曲唱本，上海開文書局刊行。

最新月臺夢美女歌
　　俗曲唱本，臺北黃塗活版所刊行。

最新水災歌
　　俗曲唱本，廈門會文堂書局刊行。

最新水災歌全本
　　俗曲唱本，臺北黃塗活版所刊行。

最新火車歌
　　俗曲唱本，廈門會文堂書局刊行。

最新父子狀元歌
　　俗曲唱本，上海開文書局刊行。

最新王昭君冷宮歌
　　俗曲唱本，廈門文德堂書局刊行。

最新王塗歌
　　俗曲唱本，上海開文書局刊行。

最新出版王三福火燒樓歌

俗曲唱本，廈門博文齋書局刊行。

最新包公審尿壺
　俗曲唱本，有臺北黃塗活版所、廈門博文齋書局刊本。

最新四十八孝歌
　俗曲唱本，臺北周協隆書局刊行。

最新失德了歌
　俗曲唱本，有廈門會文堂書局、博文齋書局、上海開文書局刊本。

最新打輯某跪死離某合集
　俗曲唱本，上海開文書局刊行。

最新玉盃記新歌
　俗曲唱本，廈門博文齋書局刊行。

最新玉堂春廟會歌
　俗曲唱本，上海開文書局刊行。

最新生相歌
　俗曲唱本，有廈門會文堂書局、博文齋書局刊本。

最新白扇記全本
　俗曲唱本，廈門博文齋書局刊行。

最新白話收成正果歌
　俗曲唱本，有廈門博文齋書局、上海開文書局刊本。

最新白話迎親去舊歌
　俗曲唱本，有廈門博文齋書局、上海開文書局刊本。

最新白賊七歌
　俗曲唱本，嘉義捷發出版社刊行。

最新吊金龜歌
　俗曲唱本，廈門文德堂書局刊行。

最新收成正果
　俗曲唱本，廈門會文堂書局刊行。

最新收成正果歌
　俗曲唱本，門文德堂書局刊行。

最新百果歌
　俗曲唱本，嘉義玉珍書局刊行。

最新百樣花歌
　俗曲唱本，有廈門會文堂書局、博文齋書局刊本。

最新伶俐姿娘歌
　俗曲唱本，廈門博文齋書局刊行。

最新戒嫖歌
　俗曲唱本，嘉義玉珍書局刊行。

最新改良英臺弔紙歌
　俗曲唱本，廈門會文堂書局刊行。

最新改良探哥歌
　俗曲唱本，有廈門博文齋書局、文德堂書局刊本。

最新杜十娘百寶箱全歌
　俗曲唱本，廈門會文堂書局刊行。

最新男女思想歌
　俗曲唱本，廈門博文齋書局刊行。

最新孟姜女哭倒萬里長城歌
　俗曲唱本，臺中瑞成書局刊行。

最新社會改善歌
　俗曲唱本，嘉義玉珍書局刊行。

最新社會教化歌

　　臺灣歌仔，見於歌冊。

最新迎新棄舊歌

　　俗曲唱本，廈門文德堂書局刊行。

最新思想歌

　　俗曲唱本，有廈門會文堂書局及
臺北黃塗活版所刊本。

最新洪益春告御狀歌

　　俗曲唱本，廈門會文堂書局刊行。

最新流行青冥三會新歌

　　俗曲唱本，臺中瑞成書局刊行。

最新流行梁成征番歌

　　俗曲唱本，嘉義玉珍書局刊行。

最新流行萬項事業歌

　　俗曲唱本，嘉義玉珍書局刊行。

最新為夫伸冤歌

　　俗曲唱本，臺中瑞成書局刊行。

最新相箭歌

　　俗曲唱本，上海開文書局刊行。

最新重臺分別歌

　　俗曲唱本，廈門會文堂書局刊行。

最新倡門賢母歌

　　俗曲唱本，嘉義玉珍書局刊行。

最新冤枉錢拔輸餃

　　俗曲唱本，廈門林國清刊行。

最新時調褒歌

　　俗曲唱本，廈門會文堂書局刊行。

最新浪子回頭歌

　　俗曲唱本，廈門會文堂書局刊行。

最新烏白蛇放水歌

　　俗曲唱本，上海開文書局刊行。

最新烏貓烏狗歌

　　俗曲唱本，門博文齋書局刊行。

最新病子歌

　　俗曲唱本，嘉義玉珍書局、臺北
光明社刊行。

最新破腹驗花歌

　　俗曲唱本，廈門博文齋書局刊行。

最新臭頭歌

　　俗曲唱本，廈門博文齋書局刊行。

最新草鞋歌

　　俗曲唱本，上海開文書局刊行。

最新乾隆遊蘇州

　　俗曲唱本，上海開文書局刊行。

最新偷食歌

　　俗曲唱本。

最新張文貴紙馬記

　　俗曲唱本，有廈門博文齋書局及
臺北黃塗活版所刊本。

最新張秀英林無宜相褒歌

　　俗曲唱本，廈門博文齋書局刊行。

最新張秀英歌

　　俗曲唱本，廈門文德堂書局刊行。

最新採茶褒歌

　　俗曲唱本，廈門文德堂書局刊行。

最新梁士奇全歌
　　俗曲唱本，廈門會文堂書局刊行。

最新梅良玉思釵歌
　　俗曲唱本，廈門會文堂書局刊行。

最新清心相褒歌
　　俗曲唱本，廈門會文堂書局刊行。

最新爽快新歌
　　俗曲唱本，嘉義捷發出版社刊行。

最新通州奇案殺子報全本
　　俗曲唱本，廈門博文齋書局刊行。

最新通州奇案殺子報歌
　　俗曲唱本，上海開文書局刊行。

最新陳白筆新歌
　　俗曲唱本，上海開文書局刊行。

最新無某無猴歌
　　俗曲唱本，臺中瑞成書局刊行。

最新開天闢地經紀歌
　　俗曲唱本，嘉義玉珍書局刊行。

最新黃五娘送寒衣歌
　　俗曲唱本，廈門會文書局刊行。

最新黃五娘掞荔枝歌
　　俗曲唱本，廈門會文書局刊行。

最新黃宅忠審蛇案歌
　　俗曲唱本，有廈門會文堂書局及博文齋書局刊本。

最新愛情與黃金歌
　　俗曲唱本，臺中瑞成書局刊行。

最新搖古歌
　　俗曲唱本，上海開文書局刊行。

最新楊管歌
　　俗曲唱本，上海開文書局刊行。

最新落陰褒歌
　　俗曲唱本，有廈門會文堂書局及臺北黃塗活版所刊本。

最新運河奇案
　　俗曲唱本，臺中文林書局刊行。

最新遊戲唱歌集
　　俗曲唱本，上海開文書局刊行。

最新僥倖錢歌
　　俗曲唱本，廈門會文堂書局刊行。

最新劉廷英三嬌會歌
　　俗曲唱本，有廈門會文堂書局及博文齋書局刊本。

最新劉廷英賣身歌
　　俗曲唱本，廈門博文齋書局刊行。

最新樂龍船新歌
　　俗曲唱本，臺北其芳公司刊行。

最新賣大燈歌
　　俗曲唱本，臺北黃塗活版所刊行。

最新賣油郎歌
　　俗曲唱本，有廈門博文齋書局、臺北黃塗活版所刊本。

最新鄭元和三嬌會全歌
　　俗曲唱本，有廈門會文堂書局、文德堂書局刊本。

最新橄欖記歌

俗曲唱本，臺北黃塗活版所刊行。

最新謀害親夫青竹絲歌

俗曲唱本，廈門會文堂書局刊行。

最新貓鼠相告歌

俗曲唱本，臺中瑞成書局刊行。

最新戲情相褒歌

俗曲唱本，嘉義捷發出版社刊行。

最新勸世人心知足歌

俗曲唱本，嘉義玉珍書局刊行。

最新勸世瞭解歌

俗曲唱本，臺北周協隆書局刊行。

最新寶珠記新歌全本

俗曲唱本，廈門博文齋書局刊行。

最新懺悔的歌

俗曲唱本，嘉義玉珍書局刊行。

最新覽爛歌

俗曲唱本，臺北黃塗活版所刊行。

凱旋進行曲

進行曲，戴逸青作品（1944）。

凱旋歌

魯凱族歌曲，曲調整齊、節奏清晰，由雙管鼻笛和雙管豎笛伴奏。

阿美民歌，旋律優美，音域較寬，充滿熱情活力，唱用於餵牛、上山、除草、飲酒時。

1922年，張福興受臺灣總督府內務局學務課委託，赴日月潭做為期十五天的水社化番民歌調查，同年12月臺灣教育會出版其調查報告《水社化番的杵音與歌謠》，包括歌謠十三首與杵音兩首，歌詞均附日文假名注寫山地話拼音及意義說明，中有〈凱旋歌〉等。

勞工

基督教音樂，駱維道依以五聲音階為主創作之作品，收為《新聖詩》450A 首。

勞動歌

阿美民歌旋律優美，音域較寬，充滿熱情活力，唱用於餵牛、上山、除草、飲酒時。

齊唱曲，康謳作品。

勝利進行曲

合唱曲，康謳作品。

勝樂軒

臺中北管團體。

啼笑因緣歌

臺灣歌仔，見於歌冊。

喜歌

排灣族歌謠，歌詞多即興，旋律富歌唱性，節奏規整、清晰。

喜樂亭

日據時期劇場，曾演出舊劇「歡樂時光」等。

喇叭

即「嗩吶」，見「嗩吶」條。

喇叭弦

即「鼓吹弦」，見「鼓吹弦」條。

喇叭胡

即「鼓吹弦」，見「鼓吹弦」條。

喇叭胡弓

歌仔戲文場偶用之伴奏樂器，即「鐵弦」。

喇叭琴

廣東客屬「八音班」或「鑼鼓班」用嗩吶吹奏過場，其他有管、笛、小椰胡、大椰胡、三弦、京胡、喇叭琴、秦琴、揚琴、單皮鼓、通鼓、小鈸、小鑼、大鑼、竹板、梆子等樂器。

單皮鼓

北管走唱時，以繡有團體名稱之橫幅開道，接踵有孩童唱隊（兼操打擊樂器），以鼓擔（單皮鼓、通板、簡板）居中，樂器用大、小鑼，大、小鈸，雲鑼，嗩吶，曲笛，京胡，月琴各成對，其他樂器無定規。

「客家八音」用嗩吶吹奏過場，其他有單皮鼓等樂器。

歌仔戲節奏樂器，即「板鼓」，用於鬧臺及武場音樂。

臺灣道教科儀分「吟」、「頌」、「引」、「曲」四種，一般以法器（鐸）伴奏，樂器以嗩吶為主，兼有單皮鼓等擊樂器。

單身哥子自己補

客家歌謠平板曲目之一。

單思調

流行歌曲，1933 年陳君玉向古倫美亞唱片公司投稿，古倫美亞鑒其高才，聘其主持文藝部事務，三年後，古倫美亞唱片柏野正次郎請周添旺重填歌詞，改歌名為〈想要彈同調〉發行。

單音唱歌

日據初期，師範學校肩負音樂師資培育重任，音樂課程實施徹底，學生每周修習「唱歌」課程二小時，包括「單音唱歌」及「樂器使用法」。1919 年起，根據「師範學校規則」，改「唱歌」為「音樂」，授以「單音唱歌」、「複音唱歌」、「樂典」、「樂器使用法」及「教授法」等課，每周修習二小時。

單管口笛

原住民吹奏樂器，來自黑潮海域民族。

單管鼻笛

原住民吹奏樂器，來自黑潮海域民族。

單簧口琴

布農族樂器，獨奏時，速度較慢，三人重奏時，音高各異，速度也不一致。

喬才保

即「喬財寶」，見「喬財寶」條。

喬財寶

京班表演家，臺南人，內臺歌仔「五虎將」之一，約 1931 年加入新舞社歌仔戲團，擅演小生、紅生、老生等行當。

場面

戲曲伴奏樂隊稱呼，分「文場」、「武場」兩類，以襯托文戲及武戲演出，「文場」主要用京胡、京二胡、月琴、板鼓等絲竹類樂器，「武場

」用嗩吶、鑼鼓等吹打樂器，不同
劇種各有其主奏樂器，如昆曲以
簫、笛爲主，梆子類戲曲以板胡、
梆子爲主。

報冤

四平戲劇目。唱詞、口白原用正
音，爲使觀衆更能接受，已因聚落
不同改以閩南話或客語口白演出，
唱詞則維持正音。

報鐘

佛教寺院使用節奏樂器（法器）。

寒鴉戲水

潮州弦詩樂十大名曲之一，全曲
分三部分，著意刻劃寒鴉徘徊、嬉
戲於水天，蕩漾於碧波之情趣，別
致幽雅。調式、旋律、按音、滑
奏、顫音多變化，典型六八板體曲
式，用潮樂傳統慣用「催」法反覆變
奏旋律，在快趣、熱烈氣氛中結束
全曲，與客家絲弦樂關係密切。

富士貞吉

日人，臺灣總督府醫學專門學校
外科教授，1927 年臺灣總督府醫學
專門學校設音樂部，日野一郎兼任
部長，同年學校改制爲臺北醫學專
門學校，1929 年由耳鼻喉科上村親
一郎接任音樂部長，1940 年衛生學
富士貞吉接任部長，前後有二百多
人參加活動。

尋夫歌

臺灣歌仔，見於歌冊。

彭繡靜

亂彈劇團新美園演員，與王金
鳳、蔡和妹等常演「打春桃」等劇

目。

復興社

新竹歌仔戲班，前身爲「愛蓮社
」，1925 年演於新竹竹座、新華、
樂民臺、新世界、新舞臺等劇院。
嘉義歌仔戲班，班主陳淡先，戲
狀元蔣武童及蕭守梨等曾在此搭班。

復興鑼鼓隊

陳爲仕創辦金門何厝麗英歌仔戲
團，盛極一時，電影電視盛行，教
育普及後改辦爲「復興鑼鼓隊」。

悲情的都市

流行歌曲，葉俊麟作曲，每在細
訴內心傷情和頁頁辛酸，句法簡
單，意境雋永。

悲歌

布農族歌謠pisirareirazu，以口傳
方式傳頌，演唱方式有呼喊、朗
誦、獨唱、重唱、二部及多聲部合
唱唱法等數種，旋律與弓琴、口簧
泛音相同，速度中庸，曲調平和。

掌上珠

天樂社藝妲班表演家，以青衣見
長。

掌鼓

即「堂鼓」，梨園戲使用樂器。

提弦

「十三腔」用樂器之一。

提壺

「十三腔」用樂器之一。

換包

北管劇目之一。

揚文會

1900年，臺灣總督兒玉源太郎假淡水館舉行揚文會，以安撫臺灣鄉紳，會中有日本歌舞劇、京戲及臺灣戲劇演出助興。

論述，廖漢臣撰，見《臺北文物》3卷3期(1954)。

揚琴

擊弦樂器，即「洋琴」、「蝴蝶琴」，木箱為體，多用為獨奏或廣東小曲等民間音樂伴奏，元、明時由波斯、東歐傳入，有上下弦半音定弦法及左右橋半音定弦法後，獲得變化半音轉調、擅長大跳、琶音、座音、半音階迴旋摹進等快速演奏。民間傳統上重視加花裝飾潤飾奏法、合弦奏法、單手帶輪，雙手分奏複調亦為其特色，為少數無餘韻變化之樂器。揚琴音色清脆，音域寬廣，能同時奏出和音及快速琶音，臺灣南管「下四管」、北管文場及閩南什音、客家八音、潮州器樂曲、十三腔、歌仔戲、客家采茶戲均有此器，佛教寺院或道教科儀兼有揚琴等。現代國樂隊用多橋大洋琴，張鋼絲或鋼絲八至十檔，每檔二、三根或三、四根弦，以擊竹擊奏發聲，發音悠揚悅耳，是重要之合奏樂器，獨奏亦具特色。

散曲

南管清唱曲，目前保存有數千首之多，經常演奏者約兩百多首，分長調(七撩拍、八拍)，中調(三撩拍、四拍)，短調(一撩拍、二拍)與疊拍(整拍)等類，詞牌組織分詞、慢、落、過、收五體，詞短易學，曲調優美，不違反平、上、去、入四聲變化，主唱者以巧囀為善，有唇、齒、舌、吐、浮、沈之音，喜、怒、哀、樂之情，抑、揚、頓、挫之妙意，用「上四管」樂器，歌者手執拍，按節而歌。

散板

節拍、速度自由板式，善於表現強烈及激動情緒，常用於矛盾緊張，強烈尖銳場合，無板無眼，運用時，能體現一定靈活性，傳統有「散板不散」說法。

散牌

北管散牌，飲酒奏用，皇帝用「金杯」，臣子、員外用「月眉詞」，落小介作舉杯科。

普天樂

南樂曲牌之一。

普門品

佛教音樂要求莊嚴，神秘，早晚課誦唱「普門品」等經文，近年較少唱完全曲。

普庵咒

客家吹場音樂，八音團曲目之一。

佛教為吸引群眾，常采用民歌曲調演唱，反之，佛曲曲調也多為民間曲種吸收，南曲〈普庵咒〉即是一例。

普通音樂樂典

音樂論著，朱永鎮撰著。

景樂軒

臺中南屯子弟曲館，萬和宮廟會活動時，由「景樂軒」擔任奏樂樂生。

暑假返鄉鄉土訪問團

1934 年 3 月，「在京臺灣同鄉會」假東京丸內報知新聞社大講堂舉行成立大會，會中通過組成「暑假返鄉鄉土訪問團」返臺舉行音樂會，以宣傳該會宗旨、提昇臺灣文化水準。訪問團由楊肇嘉帶領，團員有高慈美、林秋錦、柯明珠、陳泗治、林澄沐、林進生、翁榮茂、李金土及江文也等諸氏，高天成負責樂曲解說。同年 8 月 5 日訪問團返抵臺北，在文化協會各地分會推動下，11～19 日間假臺北醫專大禮堂、新竹公會堂、臺中公會堂、彰化公會堂、嘉義公會堂、臺南公會堂、高雄青年會館演出七場，盛況空前，是臺灣第一次巡迴演出之西式音樂會，對當時日漸萌興之西式新音樂，有相當推動及歷史意義。

曾二娘

臺灣歌仔，見於歌冊。

曾二娘歌

木刻本，閩南語俗曲唱本。

曾二娘燒好香歌

俗曲唱本，新竹竹林書局刊行。

曾仲影

作曲家。出生上海，長於廈門，擅西洋銅管樂器，二次大戰後來臺擔任臺灣廣播電臺播音員，因「二二八事件」入獄，出獄後與友人共組「白蘭新劇團」，為臺語影片編作抒情新曲，廿世紀六〇年代末期創作〈西工調〉、〈巫山風雲〉、〈相依為命〉、〈游潭〉、〈慶高中〉等兩百多首俗稱「變調仔」新調，歌仔戲新調多出其手。

曾辛得（1911～1988）

教育家，作曲家，屏東縣滿州鄉里德村人，臺南師範學校畢業，任教九塊、里港、高樹、車城等國小，1943 年 4 月 1 日任高雄州恒春第四國民學校校長，1945 年 11 月 30 日任滿州國校校長，1946 年受聘為臺灣省文化協進會「音樂文化研究會」委員，1947 年 5 月以〈檳榔樹〉（劉百展作詞）、〈我們都是中國人〉（劉百展作詞）入選臺灣省教育會「第一屆兒童新詩、歌謠、話劇」徵募，曾協助鄭有忠創辦「屏東音樂同好會」，組織小提琴、月琴、殼仔弦、大廣弦、鋼琴等的校內室內樂隊，先後發表〈誰最快樂〉、〈風〉、〈荷花姐姐〉、〈風來了〉、〈小皮球〉、〈過新年〉、〈花園裡的運動會〉、〈滾鐵環〉、〈小弟弟〉、〈我愛你〉、〈月亮姑娘〉、〈小小鈴兒〉、〈秋蟲〉、〈情歌〉、〈雞聲〉、〈妹妹有隻小羊〉、〈蜘蛛與蒼蠅〉、〈母雞快下蛋〉等作品於《新選歌謠》，擔任滿州國校校長二十三年，東港國小五年後退休，奉獻杏壇四十四年，推廣樂藝不遺餘力。

曾炎池

京劇票友，1925 年組織「同意社」京劇票房於臺南市大天後宮。

曾健雄

北管藝人，日據時期活動於新竹等各地。

曾滾鏘（1909～？）

樂師。宜蘭壯二老歌仔戲班頭手弦，兼擅旦角。

朝上鶯歌

臺灣歌仔，見於歌冊。

朝元

客家漢劇場景音樂曲牌。

朝天子

吹打鼓吹曲牌，源於民間祭祀音樂，以嗩吶吹奏旋律，銅管輔奏，前後可加用「一枝花」曲牌，南曲屬南呂宮，北曲屬中呂宮，可單用做散曲小令，也可用於正宮或中呂套曲內，曲調慷慨雄壯，流行於臺灣民間，戲曲中多用於帝王登場或群臣朝拜場面，器樂曲用爲嗩吶及絲弦曲牌，「大鼓亭」最常用此樂曲。

朝日座

日據時期劇場，川上音二郎（1864～1911）及擅長浪花節狂的吉川秀廣曾演於此。

森丑之助

1895 年隨佔領軍來臺，1905 年往中央山脈南部做短期調查，主要研究泰雅族，1915 年出版《臺灣蕃族圖譜》，1917 年出版《臺灣蕃族志》第 1 卷。

森田一郎

即戲狀元「蔣武童」，見「蔣武童」條。

棚

亂彈戲演出單位，先整團扮仙，演對仔戲後，其他人至另一處棚頭扮仙、演對仔戲，扮仙多省略唱段，如「天官賜福」「醉花蔭」只唱一句「風調雨順萬民好」便可。

棚內戲

梨園戲三個流派各有十八個基本劇目，又稱「十八棚頭」，見「梨園戲」條。

棚邊書店

日據時期樂器、樂譜專售店，位於臺中錦町。

欽仔

潮州器樂曲及歌仔戲節奏樂器，即「鐃鈸」，或稱「深仔」。

殘春花

吉他曲，呂昭炫作品（1945）。

殘夢

日據時期俳句月刊，1932 年臺北殘夢發行所發行，吉川素月編輯。

殼仔弦

即「椰胡」，北管福路主要伴奏樂器，梧桐面，取材老椰子內核剖半製成，堅硬體小，也有采用樟樹頭堅硬有結部分製作。殼仔弦類板胡，音色寬和、高亢，歌仔戲文場又稱「頭手弦」，居樂器領銜地位，合尺調定弦，多用一把位，以不同樂器互補，旋律各在八度間加花技巧轉換，生動活潑。「閩南什音」及「客家八音」、「牛犁歌」等用爲旋律樂器，又稱「主胡」或「主弦」。

港都夜雨

流行歌曲，原名〈雨的布魯士〉，楊三郎工作於基隆國際聯誼社時所作樂隊演奏曲，經樂師呂傳梓填詞，王雲峰修飾後，成爲家喻戶曉名曲〈港都夜雨〉。〈港都夜雨〉曾被填以基督教新詞而成聖詩「今日咱著儆醒祈禱」，收於《長春詩歌》

第二集。

港邊惜別

流行歌曲，吳成家作曲，日據時期，臺灣創作歌謠受制日人高壓政策，不能傾訴內心忿怨，不敢反映社會現象，所作多是淒雨愁風、冷花落月、悲嘆苦情和哀傷消極灰色歌曲，描述內容無不是遭遇淒涼、淚濡衣襟之傷創，及悲淒悱惻、淡淡無望的戀情，〈港邊惜別〉即其中代表作之一，1939 年東亞唱片曾將之灌爲唱片發行。

游阿笑（1906～1946）

藝妲戲及老歌仔戲表演家，藝名「宜蘭笑」，宜蘭廳四圍堡大坡庄人（今宜蘭礁溪鄉龍潭村），在宜蘭新港街隨樂師「龜體」、「跛元」學藝妲戲，十五歲時從師陳三如，藝業大進，唱白清晰動人，唱哭調時，哀淒婉轉，名震一時，約 1931 年加入新舞社歌仔戲團演出。

游紐士（Junius, Robertus）

荷西時代基督教傳教士，在臺教唱基督教讚美詩，是基督教音樂在臺發展之較早記錄。

游彌堅（1897～1971）

原名柏，以字行，生於臺北內湖民族意識強烈農家，在私塾課讀《三字經》、《百家姓》等漢籍，另聘莊姓塾師教授《四書》，母舅林雲龍教以經史，1918 年以第一名畢業於臺灣總督府國語學校，執教臺北市老松及松山公學校，五年後調升總督府成德學院教諭。1924 年負笈東瀛，攻讀東京帝國大學經濟系時，秘密從事臺灣光復活動。

1927 年畢業返鄉，因感日人矜憍淩轢，毅然內渡，潛赴北平，爲免累及家人，易名「彌堅」，以祖籍福建詔安爲籍貫，避匿日本特務耳目。1929 年轉赴南京擔任三民中學英文教員，受知保定陸軍軍官學校校長蔣百里（1882～1938），在其幕下處理文牘，「九一八」後，蔣百里薦其擔任南京中央軍校少校政治教官。日人強占東三省後，國際聯盟組織「中國事件調查團」來華調查，蔣百里推薦其擔任顧維鈞秘書，襄贊籌策，搜集日閥侵華事證資料，譴責日軍侵略暴行於國際間，1931 年隨顧維鈞赴歐擔任駐法公使館祕書，入巴黎大學深造，1934 年返國服務於財經及教育界，歷任財政部稅警總團軍需處長、兵工署科長、湖南財政廳視察兼湖南大學教授、邵陽稅務局長、財政部花紗布管制局總務處長等職，1941 年促請中央收復臺灣，開羅會議我國先遣軍事代表團團員王賡將軍爲游彌堅內兄，王賡畢業於西點軍校，與艾森豪同班同學，回國後擔任哈爾濱市警察局長，孫傳芳五省聯軍總參謀長，是名媛陸小曼之夫，代表團抵開羅後，因不知澎湖國際英譯名稱，王賡曾急電游彌堅查告爲「Pescado」，臺澎回歸始在會議中確定。

臺灣光復後，游彌堅以財政部臺灣區財政金融接收特派員身分返臺主持臺灣財政、金融機構接收事宜，1946 年 3 月擔任臺北市第二任市長，臺灣省政府委員、及第一屆國大代表，當時臺灣光復僅四個月，游彌堅肩負重任，苦心籌策，使臺北自殘垣斷瓦、景氣蕭萎、稅源枯竭之廢墟中逐漸復興。1945 年

11 月 18 日與林獻堂、黃啓瑞、楊雲萍、蘇新、李萬居、陳紹馨、沈湘成、林呈祿、林茂生、羅萬陣、陳逸松等發起成立臺灣文化協進會，並擔任理事長，設歌謠委員會，成立合唱團，舉辦音樂座談會、民謠座談會、茶話會、文化講座、中西音樂會、音樂比賽，成立鄉土藝術團、出版樂譜、發行會刊《臺灣文化》，邀請國內文藝界人士、團體訪臺，是光復初期最重要、最活躍之文化團體，對臺灣文教重整、新文化結構始建，有重要貢獻。1950 年 2 月自臺北市長卸任後，擔任臺灣紙業公司董事長，東方出版社、國語日報社社長，臺灣文化協進會、臺灣觀光協會、臺灣省教育會、世界紅十字會臺灣分會、國際扶輪社，滑翔協會、游泳協會、風景協會、萬國道德會中國分會理事長、會長等，1952 年 1 月臺灣省教育會發行《新選歌謠》月刊鼓勵創作，爲樂壇提供發表園地，該刊由呂泉生主編，戴粹倫、蕭而化、張錦鴻、李金土、李志傳、呂泉生爲歌曲審查委員，洪炎秋、楊雲萍、盧雲生、王毓騵爲歌詞審查委員，曹賜土之得獎作品〈吊床〉、〈濱旋花〉，呂泉生的〈搖嬰仔歌〉（1952），郭芝苑的〈紅薔薇〉（1952）、〈楓橋夜泊〉（1953），白景山的〈只要我長大〉，周伯陽的〈花園裡的洋娃娃〉、〈木瓜〉、〈娃娃國〉、〈長頸鹿〉、〈小黑羊〉等，經《新選歌謠》發表後，均成家喻戶曉歌謠，傳唱一時，「音樂通訊」欄訊息報導，皆成爲重要音樂史料，1959 年臺灣省教育會改組，《新選歌謠》停刊，共發行九十九期。1955 年 7 月 15 日游彌堅曾與朱家驊、何應欽、錢思亮、莫德惠等發起成立中國青年弦樂團，爲社會文化事業作出重要供獻。

渡臺悲歌

清代潮州無名詩人所作，描寫客族聽信「客頭」之言來臺，因謀生不易，受盡苦難，作〈渡臺悲歌〉勸親友莫要渡臺，全歌十一張手抄件，長約三百五十五句，發現於新竹地區。

渡邊七藏

在臺日籍音樂家。1936 年，屏東鄭有忠組織「有忠管弦樂團講習會」，由鄭有忠及渡邊七藏爲管弦樂科講師，林氏好爲聲樂科講師。

渡邊武雄

承東寶日劇公司蕎豐吉之命，來臺采集山地歌謠及流行歌曲，日劇歌舞劇「燃燒的大地上」即選用鄧雨賢創作之臺灣流行歌〈雨夜花〉。

渡邊美代子

鋼琴家。在臺日籍音樂家，曾參加 1935 年 7 月 3 日至 8 月 21 日間在臺北、新竹、臺中等三十六個地方舉行之三十七場震災義捐音樂會演出。

湖上

1956 年中廣國樂團設作曲室，由周藍萍、楊秉忠、林沛宇、夏炎負責作曲，〈湖上〉等即作於此時期。

湖上の喜び

1919 年日月潭發電工程開工，工程進行時，施工單位除協助張福星完成采譜工作外，亦曾收有水社化

番歌曲〈湖上の喜び〉、〈收獲の樂み〉兩首，以五線記譜發表於其社刊中。

湖南調

歌仔戲「都馬體系」曲調之一。

渭水河

北管戲「西皮」有戲碼三十六大本，常演劇目有「渭水河」等。

湄南河大合唱

合唱曲，朱永鎮作曲，莫志展作詞。

焰口

佛教密宗以餓鬼道眾生為施食對象，令餓鬼得度，亦對亡者追薦佛事儀式之一，水陸法會是佛教經懺法事中最隆重一種。據《佛說救拔焰口餓鬼陀羅尼經》載，阿難習定林間，定中見觀音大士化現餓鬼王面然，名為「焰口」，形色枯槁，面貌丑惡，頭髮散亂，爪牙長利，腹大如山，喉細如針，口中火燃，驚訝不已，餓鬼告訴阿難，因生前慳吝、貪心，於是死後墮入餓鬼道乃然，須長年處於飢餓受苦，並稱三日之後阿難亦當命盡，墮餓鬼道中。阿難大驚，即在佛前求哀救度，佛乃為說焰口經及施食之法，要阿難持「無量威德自在光明如來陀羅尼法」七遍，即能變一食為種種甘露飲食，充塞法界，能使無量恆河沙數的餓鬼與諸仙、眾生，皆得飲食飽滿、解脫苦難，超昇三善道，施食者並可以延年益壽，受諸鬼神擁護，具足正見，不再造罪受苦，早脫苦難，成就菩提。焰口自迎請諸佛菩薩始，接著供奉諸佛菩薩，「緣起文」之後召請十方一切眾生，以淨甘露滋潤身田，離邪行、歸敬三寶、證無上道，以變食、召鬼、破地獄、開咽喉、摧罪、破業、懺悔、說皈依、受戒、說法等各種咒印，到孤魂上船同登慈航、航向成佛之道為止。施放焰口要「結印、持誦、觀想」三業相應，才能自利利他，達到焰口施食目的，參加法會者以「身敬、口誦、思惟」三業清淨之心，以感應諸聖賢，慈悲救苦，樂用〈志在倍禮〉、〈音樂讚〉、〈薩裡韓〉、〈饅頭調〉、〈締想光淨〉、〈羅刹香花〉、〈原告十方〉、〈一方一切刹〉、〈我今奉獻〉、〈因此眞鈴〉、〈近代先朝〉、〈承斯善刹〉、〈讚五方〉、〈十二姻緣讚〉等章。

無肉戲

黃武東牧師（1919～？，東石人）回憶錄記云：「鄉間演戲又分有肉戲與無肉戲，前者是年節酬神時請戲班來演戲，看戲之後回家得以請客吃肉，後者是因昔時蔗農係被日本人強迫種甘蔗給製糖會社，以官價收繳，甘蔗的數量、價錢均由會社決定，蔗農不得過問，因此有民謠說：『第一憨，種甘蔗給會社磅』，因蔗農生活清苦，若有偷折甘蔗被發現的，偷蔗者要放罰請布袋戲團到村裡表演，供全村觀賞娛樂，這時戲棚上均扎一甘蔗為記，因無拜拜，鄉人看戲後回家沒有肉吃，故稱無肉戲。」

無良心

客家采茶戲「相褒」劇目，用簫、大廣弦、二胡、洋琴、拍鼓、通鼓、大小鑼鈸等樂器伴奏。

無某無猴新歌

俗曲唱本，臺北光明社刊行。

牌子

曲牌俗稱，北管鼓吹樂以嗩吶主奏，分套曲及單曲兩種，用於吹場、過場、排場、出陣、烘托角色及扮仙，有「連吹場」、「小過場」、「文點絳」、「粉蝶兒」、「清板」等，種類繁多。

琵琶

彈撥樂器，初為彈撥樂器通稱，西元前三世紀中國已有長柄、皮面、圓形音箱琵琶，約西元350年前後，「曲項琵琶」經印度傳至中國，是為現代琵琶前身。琵琶初以木撥彈奏，唐代中葉改掄彈，形象位立太極，有岳山、天地、兩儀、三才、四象、五形、六律、七星、八卦、九宮、十干，聲喚陰陽，韻傳悲歡，能查吉凶禍福，善解鬱抑憂思，調和四弦，粗細得中，頂手作音，忌放線有聲，揭線半肉，用老二指、中指，非不得已勿用鬧指，撣指講究母子二指，用必相合，以外三指曲跪勿直，由粗入細，逢線悃可練，手腕放鬆，撥線必搖兩指，上下徐徐連響，指縫似研油珠，甲上勿玫少斜，音取圓結，韻宜順長，壓撣須蓄勁力點，隨吟聲搶撣，甲後急彈貫撣，亦有先緩後急，名曰「打鼓撣」。尚有嘓落之法，必逐指練，枝枝能鳴，連線齊響，有緊、中、慢之分，必合密而歸申。點讀皆當貼指，去倒聲宜相連，分指點後緩讀，倒踏反點下字，緩挑本空。凡指由下而上，點讀相連不可混亂也，除作為獨奏、重奏、合奏等純樂器曲式外，

也廣泛用為戲曲、曲藝、歌唱伴奏，是我國重要之彈撥樂器。南管用為主奏樂器，橫抱演出，又稱「南琶」，音階由「低工」至「高乂」，跨越近三個八度，中高音區音色清亮，低音低沈有力，音質講究圓潤，與簫和諧共鳴。各館閣視年代久遠之老琵琶為鎮館之寶，彎曲背面常有「藹雲」、「秋韻」、「流泉」、「懷古」、「抱月」等行草題字，越發襯托其盎然古意及文藝氣息。北管文場、十三腔及梨園戲、佛教寺院等亦用為旋律或節奏樂器，地位重要。

琵琶行

合唱曲，黃友棣作品。

琵琶春怨

流行歌曲，陳君玉作詞，高金福譜曲。

俗曲唱本，嘉義捷發出版社刊行。

琴

彈撥樂器，又稱「古琴」、「七弦琴」、「綠綺」或「絲桐」，長約一三〇釐米，寬約二十釐米，厚約五釐米，一般以桐木作面板，梓木作底，合為音箱，髹以色漆，一端有岳山支撐琴弦，其下有琴軫調整音高，張七弦，由粗而細，由外向內排列，一般按五聲音階定弦，有十三徽標示弦上音位，演奏時右手撥弦取音，有散、泛、按三種音色變化，可用雙弦奏出同度、五度、八度音程之撮指、撥剌、兩引上指法，全部音域為四個八度，多用於雅樂、漢樂，孔廟樂器用琴二。

琴心鐵路聯合國樂團

國樂團，1958年5月7日由黃體培、闞大愚、張世傑、陽永光等組成，曾與中華合唱團合演於中山堂。

琴仔

歌仔戲文場伴奏樂器，即「月琴」，見「月琴」條。

琴影心聲

音樂論著，梁在平撰著。

琴樂考古構想

音樂論著，林友仁撰著。

琴韻

流行歌曲，廖漢臣作詞，鄧雨賢作曲，曾由古倫美亞灌成唱片發行，林是好主唱，風行一時。

琦文堂

泉州早期出版歌仔冊之書坊。

番人與歌謠

原住民音樂論著，臺北小池生蕃情研究會出版（1898）。

番曲

清朱仕玠《小琉球漫志》（1765）「演戲」項下述云：「熟番遇家有吉慶事，番婦裝束，頭載紙花圈，十數人挽手跳躍。或番童相雜，鳴金鼓，口唱番曲，謂猶漢人演戲。」又云：「番樂、敲鏡、擊小聱，兩人互演，搖頭跳足，以手相比武，而歌哇哇」。

番竹馬

北管曲牌中，皇帝起兵用「大班祝」，宰相用「大監州」、「小監州」，王爺「一江風」，大盜用「二凡」，小賊用「下山虎」，番將用「番竹馬」，諸葛亮專用「孔明讚」……各司其事，不得紊亂。

番社采風圖考

原住民論著，六十七撰，道光十三年（1833）出版，記述嘴琴構造、吹奏方法與場合十五目，迎娶鑼打鼓十七目，鼻簫構造、吹奏方法與場合二十六目，婚禮中歌舞歡樂三十八目，及平埔族「賽戲」、「連臂踏歌」等圖。

番社の娘

日據時期流行歌曲，栗原白也作詞，鄧雨賢作曲，1938年是曲發表時，唱片公司曾邀鄧雨賢全家出席臺北公會堂（今中山堂）發表會，而後周添旺曾以閩南語配成哀愁、緩慢的〈黃昏愁〉。光復後，「愁人」再將此曲配爲輕快活撥的國語版〈十八姑娘一朵花〉，計三種歌詞版本。

番俗六考

原住民論著，黃叔璥《臺海使搓錄》中有《番俗六考》三卷，記臺灣中、南部及西部大平原平埔族慶典、歌舞、樂器、習俗、器用、衣飾等生活風貌甚詳，其中以頌祖歌最多，次爲飲酒、捕鹿歌等，有漢字平埔拼音及詞意簡譯，爲清代記述原住民生活、習俗先驅著作，研究平埔族音樂重要史料。

番俗雜記

原住民論著，黃叔璥《臺海使搓錄》中有《番俗雜記》一卷，記臺灣中、南部及西部大平原平埔族慶典、歌舞、樂器、習俗、器用、衣

飾等生活風貌甚詳，其中以頌祖歌最多，次爲飲酒、捕鹿歌等，有漢字平埔拼音及詞意簡譯，爲清代記述原住民生活、習俗先驅著作，研究平埔族音樂重要史料。

番婆弄

車鼓戲目，新廟落成、建醮、神明生日、祭典出巡等迎神賽會時，常演於鄉間廣場。

番族慣習調查報告書

原住民論著，小島由道撰，臨時臺灣舊慣調查會出版（1915～1922）。

番樂

清朱仕玠《小琉球漫志》（1765）「演戲」項述云：「熟番遇家有吉慶事，番婦裝束，頭載紙花圈，十數人挽手跳躍。或番童相雜，鳴金鼓，口唱番曲，謂猶漢人演戲。」又云：「番樂、敲鏡、擊小鑿，兩人互演，搖頭跳足，以手相比武，而歌哇哇」。

番戲

《諸羅縣志》「藝文志・番戲五首」：「蠻姬兩兩鬥新妝，蝶艷花陰學舞娘；珍重一天明月夜，春來底事爲人忙？不揀檀板不吹笙，一點鉦聲一隊行；氣味何如初中酒，山花翠羽鬢邊橫。聯翩把袖自歌呼，別標風流絕世無；番調可知輸〈白雪〉，也應不似潑寒胡。野氣森森欲曙天，維摩新病未成眠；空餘無限羅伽女，亂把天花散舞筵。一曲蠻歌酒一卮，使君那惜醉淋漓；但令風物關王會，我欲從今學畫師。」

番謠

清朱仕玠《小琉球漫志》「海東紀勝」（1765）有「赤崁城詩」云：「諸番昔陸居，漁海羶腥食。紅夷詎牛皮，城築誅茅塞。驅逐駭禽獸，挺走竄巧嶬。埠坻抗虹霓，咸池瞰浴赤。潮生驚隆頰，颷作占氛黑。想當締造初，戀廇恣鷗嚇。寧識聖人出，千里溝塗斥。貴豈驅垣墉，眾心森削壁。黑齒日縋負，縱橫闔闠跡。咽轆唱番謠，湛湛高穹碧。」

發聲法

聲樂論著，朱永鎭撰著。
聲樂論著，陳暖玉撰著。

盜難火車

校園歌舞劇，1927年演於臺北高等學校「第一屆演劇晚會」。

盜難警戒宣傳歌

日據時期政令宣導歌曲，雖有行政體系強力推廣，但無法引起民眾共鳴，難以流傳。

短歌行

藝術歌曲，蕭而化作品。

短滾

南樂滾門之一。

短調

南管散曲拍法，一撩拍，二拍。

程懋筠（1900～1957）

江西新建人，出身官宦世家，幼好音律，先後學於江西省立高等師範學校、東京音樂學校，專攻小提琴，後改修聲樂與作曲。返國後，在國立中央大學、杭州社會大學等校教授聲樂與作曲。1929年國民黨

中央以孫中山先生『以建民國，以進大同』講辭撰寫之『黃埔訓詞』爲歌詞，徵選黨歌曲譜，圍自日歸國之程懋筠作品獲選，1936 年 6 月 3 日國民黨中常會決議以此歌爲中華民國〈代國歌〉，1943 年宣佈爲國歌。程懋筠曾擔任江西省推行音樂教育委員會管弦樂隊及合唱團指揮，任教南昌中正大學，1948 年 2 月訪臺，2 月 25 日文化協進會在中山堂舉行歡迎茶會，臺灣省立師範學院曾致聘書，嗣因返滬任教，大局逆轉，未及再度來臺，後遭迫害致死。

童歌五首

葉火塗撰，1943 年發表於《民俗臺灣》3 卷 6 號。

童謠

歌謠種類，有搖籃歌、捉螢火蟲歌、數數歌、產物歌、少女謠、對口歌、打趣歌、逆事歌、雜歌及遊戲歌謠等。

雅美族生活歌謠。

布農族童謠以口傳傳頌，歌詞簡潔，多寓言性、童話性題材，童稚逗趣，演唱方式有呼喊、朗誦、獨唱、重唱、二部及多聲部合唱等數種，旋律與弓琴、口簧泛音相同，速度中庸，曲調平和，主要有〈要去哪裡〉（kuisa tama laung）、〈勇敢的公雞〉（sihuis vahuma tamalung）、〈採李子〉（matapul bunuaz）、〈愛人如己〉（katu sakulaz bunun）、〈狐狸洞〉（ak kukung）、〈誰在山上放槍〉（ima tisbung ba-av）及〈nuitinnahcnko〉、〈rengabo tzantzantzaritan matasau〉等童謠。

卑南族童歌吸收魯凱、排灣及阿

美各族風格，保持有較原始詠誦曲調。

俗曲唱本，臺北光明社刊行。

童謠抄

歌謠論述，吳尊賢撰，見於《民俗臺灣》2 卷 12 號（1942）。

粟祭

原住民祭儀，伴有歌舞音樂。

粟祭之歌

排灣族歌謠，歌詞多即興，旋律富歌唱性，節奏規整、清晰。

紫花宮

北管福路戲劇目。

紫荊亭全歌

俗曲唱本，潮州李萬利藏版、刊本，2 冊 8 卷，上承「雙退婚」。

紫菜歌

錦歌的花調仔、雜歌。

紫臺山

北管戲「福路」有戲碼二十五大本，常演劇目有「紫臺山」等。

絲竹鼓吹混合樂

福佬「什音」及「客家八音」經常采絲竹鼓吹混合型式演奏民歌〈嘆花〉、〈鬧五更〉、〈雪梅思君〉，曲牌音樂〈鳳凰鳴〉、〈春景〉、〈水底魚〉、〈百家春〉，戲劇唱腔〈六板〉、〈西皮倒板〉、〈都馬調〉等，偶亦奏有時代歌曲及民間創作曲，用嗩吶、笛、殼仔弦、大廣弦、吊規仔、鼓吹弦、三弦、秦琴、月琴、洋琴，及基本打擊樂

器伴奏。

絲竹樂

主要流行於中國南方，有「江南絲竹」、「廣東音樂」、「福建南音」、「潮州弦詩」及雲南麗江「白沙細樂」等樂種，有小（樂隊組織小）、輕（樂情輕快活潑）、細（演奏風格精致細膩）、雅（性格優美柔和）等特點，以絲弦、竹管演奏形式最普遍。中國古代常以「絲竹樂」概稱傳統管弦樂，並用為歌唱或舞蹈伴奏，宋元時期，瓦社常用簫、管、笙、嵇琴、方響等演奏「細樂」。臺灣絲竹樂以北管「細曲」或「弦譜」，及南管「譜」及「十三腔」為代表，北管「細曲」以殼仔弦主奏，配以二弦、三弦、月琴、雲鑼，音色明亮清雅，南管「譜」為純器樂曲，計十六套，每套若干樂章，如〈梅花操〉分為〈釀雪爭春〉、〈臨風妍笑〉、〈點水流香〉、〈聯珠破萼〉、〈萬花競放〉五章，以南管琵琶、洞簫、二弦、三弦及拍板演奏，有唐代大曲遺風，南管「曲」部分，唱者執拍扳，用「上四管」樂器伴奏，保留漢代相和歌「絲竹更相和，執節者歌」遺風，「廣東音樂」與「潮州弦詩」每見於潮汕聚居地區及同鄉會所。

絲線調

哭調，歌仔戲「哭調」體系曲調之一。

善友管弦樂團

管弦樂團，1950 年林森池創團於臺南，有團員三十餘人，1953 年 4 月 5 日演於臺南市中大禮堂，1954 年 8 月 22 日演於臺中市金星戲院，1957 年 8 月 15 日假臺中東海戲院為許雲卿音樂會伴奏，1957 年 11 月假臺南教育館舉行音樂會，1958 年 8 月 31 日假臺南成大禮堂演出第九屆音樂會，1959 年 10 月 4 日同地點第十屆音樂會。

善惡報

大白字戲劇目，唱白用土音。

華南銀行合唱團

合唱團，華銀員工為提倡正常娛樂組織之業餘合唱團，1955 年 10 月成立，有團員六十餘人。

華美社

北斗中寮九甲戲班，館主陳猜，神明刈香時出陣，廿世紀四〇年代曾至田尾鄉拼館，隨時代變遷，成員各忙他業，華美社於是解散。

華夏頌

清唱劇，康謳作品。

華勝鳳

光復初期四平戲班，演於中壢、平鎮、新屋等客庄時，為使觀眾易於接受，因聚落不同改以閩南話或客語口白演出，唱詞則維持正音。

華聲社

臺灣北部重要南管館閣之一，江月雲主持，烏狗先（吳坤仁）等在孔廟與社教館教曲，學員眾多。

菜瓜花歌

臺灣歌仔，見於歌冊。

菜瓜花鸞英為夫守節歌

俗曲唱本，有嘉義玉珍書局、臺

中瑞成書局刊本。

裂鼓

擊樂器。道教作醮儀式前，先奏後場樂爲排場，唯一旋律樂器爲嗩吶，其他用銅鑼、裂鼓、通鼓、鐃鈸等擊樂器。

詠霓裳

彰化亂彈班，成立於1910年後，班主柯炳榮，又稱「王爺班」或「柯阿發班」，1925年散班。

評劇

我國北方地方劇種，原名「平腔梆子戲」，俗稱「唐山落子」，「蹦蹦戲」，流行於華北及東北地區，吸收並借鑒梆子、京劇唱法，伴奏以胡胡（板胡）爲主，清末形成於河北唐山一帶，有「九尾狐」、「小女婿」、「劉巧兒」、「祥林嫂」、「小二黑結婚」等劇目，著名表演家有小白玉霜、新鳳霞、月明珠、倪俊生等，1960年8月臺北紅樓戲院有評劇演出。

詞

南管散曲詞牌組織，即「正詞」，無「散皮」前奏，無「尾聲」。

貂蟬弄董卓

四平戲劇目之一。

貂蟬弄董卓新歌

臺灣歌仔，見於歌冊。

貂蟬弄董卓歌

俗曲唱本，新竹竹林書局出版（1944）。

費仁純夫人（Mrs. Johnson）

外籍音樂教師，長榮中學校長費仁純夫人，1901年來臺，長榮中學音樂教師。

貴妃醉酒

北管劇目，昆頭「新水令」，末曲「清江引」，與「烏盆」及京劇「貴妃醉酒」部份類似。

買胭脂

小生戲，亂彈班墊戲，演於正戲結束或開演前，篇幅較小，演員較少。

越劇

地方劇種，發源於浙江省紹興地區嵊縣一帶（古越國所在地）農村，以民間農閑業餘組合「落地唱書」爲基礎，受餘姚秧歌和湖州灘簧影響，逐漸發展成職業「小歌班」，1916年進入上海，吸收紹劇、京劇形式，以「紹興文戲」名稱演出於茶樓，1938年改稱越劇。主要曲調有「尺調」、「四工調」、「弦下調」等，清幽婉轉，優美動聽，長於抒情，表情細膩，有「梁山伯與祝英臺」、「紅樓夢」、「追魚」、「碧玉簪」、「情深」、「柳毅傳書」、「打金枝」、「西廂記」、「玉堂春」、「琵琶記」、「孔雀東南飛」等劇目，演員以女藝人爲主，著名表演家有袁雪芬、傅全香、戚雅仙、范瑞娟、徐玉蘭、尹桂芳、王文娟、張桂鳳、茅威濤等。1950年軍中有越風劇團、如意越劇團、自由越劇團等，1952年凱歌越劇團及慈光越劇團等演於臺北紅樓戲院。

趁錢是司父開錢是司仔

俗曲唱本，廈門林國清刊行。

跑馬

歌仔戲身段，應用廣泛。

週年歌

布農族歌謠，口傳傳頌，演唱方式有呼喊、朗誦、獨唱、重唱、二部及多聲部合唱等數種，旋律與弓琴、口簧泛音相同，速度中庸，曲調平和。

鄉土部隊之勇士から

時局歌曲，中山侑作詞，唐崎夜雨（鄧雨賢化名）作曲，大東亞戰爭戰況激烈，日軍陷入戰爭泥淖，窘態畢現，為「暴支膺懲、驅逐英美」，在臺灣強行徵兵以擴充兵源，鄧雨賢被迫以「唐崎夜雨」名字，寫〈鄉土部隊之勇士から〉等時局歌曲，並由松平晃主唱，古倫美亞唱片製作唱片發行，臺北放送局竟日播放。光復後，此曲由「愁人」另作新詞，成為著名的流行歌〈媽媽我也真勇健〉。

鄉土節令詩

鋼琴曲十二首，江文也作品，描述臺灣民俗節慶「春節跳獅」、「元宵花燈」、「陽春即景」、「七夕銀河」、「踏青」等之歡悅，鄉土風味濃郁，節奏變化大，1947年首演於北平藝術專科學校校際觀摩演奏會，作品第53號。

鄉土藝術團

1949年3月在游彌堅支援下成立，徐瓊三任團長，設音樂、戲劇、舞蹈、美術、文藝及總務六組，7月22～23日首演於臺北中山堂，節目有民歌〈六月田水〉、〈丟丟銅仔〉、〈水社進行曲〉、〈粟祭之歌〉、〈賣豆乳〉、〈車鼓調〉、〈采茶〉，舞蹈「仙女散花」、「阿彌族舞曲」、「臺灣姑娘」、「山地舞」、「風土舞」、及歌劇「白蛇傳」等。

鈔

銅製圓盤形擊樂器，即「鈸」，中間凸起，約南北朝時傳入我國，經常在弱拍拍擊，與大鑼成對比，演出時，「大鑼」與「鈔」常由同人操作，較不易出差錯。

開天官

藝妲除在酒樓以歌唱侑觴，娛樂賓客、扮裝藝閣（藝妲棚）外，亦以戲曲悅客，俗稱「開天官」，藝妲戲即由此票友清唱，發展成票房式公演。

開文書局

以木刻、石印或鉛字活版印製漳泉俗語土腔歌冊，位於上海海寧路天保里，重韻捨義，白字居多，俾得人人能曉，有注云：「加己作自己講，代志作世事講，賣字作不字講，歸大辟即大多數，最字作多字講，繪字作快字講，咚字作透字講，哉字作知字講，不通作不可講。」

開老媽

六龜平埔族屬西拉雅族大武壠系群內收四社語言系統，歌謠分生活及儀式歌謠兩種。生活歌謠即興演唱，有「唸農作物歌」、「燕那老姐」、「水金」、「何依嘿啊」等，儀式歌謠唱於祭拜祖靈時，有「搭母

勒」、「祭品之歌」、「加拉瓦嘿」、「荷嘿」、「老開媽」等，祭拜後分食祭品，到公廨前廣場「牽戲」，唱「加拉瓦嘿」，跳舞，祭典「禁向」後，停舞樂。

開門

歌仔戲常用身段，先伸左手，右手橫拉門栓，開右門，再拉左門，以完成開門科泛。

開校式の歌

高橋二三四作品，加部岩夫作歌。

開場鑼鼓

戲曲開場前之鑼鼓段，又稱「打通」、「鬧臺」、「鬧場」，一般分三通，第一、二通由「急急風」、「四擊頭」、「走馬鑼鼓」、「一封書」、「九鍾半」、「沖頭」、「水底魚」、「住頭」等鑼鼓點組成，實際為大型鑼鼓套曲，各鑼鼓點可任意反覆或互相接轉，以丕顯其錯綜變化及緊張氣氛，第三通接嗩吶曲牌，稱「吹合」或「吹通」，奏「一枝花」、「將軍令」、「柳搖金」等，情緒活潑熱烈，每通間稍有間隔，三通後開場演出。

開道歌

聲樂曲，李中和作品。

開臺歌

臺灣歌仔，見於歌冊。

開墾祭

原住民祭儀，伴有歌舞音樂。

開館

子弟團除平時聯誼活動、演出外，多有正式訓練表演家、樂師計劃，稱為「開館」。

開戲籠

亂彈班正月首日演戲前所作儀式，由公末戴黃巾，穿黃蟒，左手抱太子，右手持麈尾，在小介聲中「報臺」，唸吉祥語云：「一子功名往帝京，二人同體離鄉井，三人同榜登科第，駟馬高車闖京城，五馬有報歸堂上，六國封相排丹墀，七子救駕歸故里，八寶玉帶謝皇恩，九世同居人間少，十子堂前慶高封。來者，開科拜堂！」接吹場，整班演員「下香爐火」（越過戲臺上一盆爐火），頭家分紅包，放炮，完成儀式。

閑仔歌

臺灣歌謠句法大致可分七字一句，四句一首（也有句數不定長短句），七字一句（或五字一句），長短句錯綜之通俗歌，及包含以上各種形式之童謠等四種。第一種歌謠或稱俗謠、民謠、閑仔歌、山歌、樵歌、牧歌等。

閒間

潮樂演奏時，不受時間、場地、人數限制，三、五能樂者相聚，便有合奏潮州絲弦習俗，是潮人社會交往、自娛娛人、雅俗共賞之業餘藝術活動，其場所稱「閒間」。

隋唐演義全歌

俗曲唱本，潮州瑞文堂藏板，李萬利刊本，12冊74卷。

陽明春曉

交響樂章，張昊作品，寫情寫

景，如燕語樑上，蝶舞花前，樂致翕逸。

梆笛協奏曲，董榕森作曲，描寫春到陽明，萬花競豔情景，曲風輕快活潑。

陽春曲

1956年中廣國樂團設作曲室，由周藍萍、楊秉忠、林沛宇、夏炎負責作曲，〈陽春曲〉等皆作於此時期。

陽春即景

鋼琴曲，江文也十二首〈鄉土節令詩〉之一，描述臺灣各節令喜慶氣氛，鄉土風味濃郁，完成於任教北平藝術專科學校時，1947年首演於校際觀摩演奏會，作品第53號。

陽關三疊

藝術歌曲，王維詩，張錦鴻創作曲。

聲樂曲，王維詩，朱永鎮作品。

陽關曲

藝術歌曲，蕭而化作品。

隆發興

新竹歌仔戲班，1925年演於新竹竹座、新華、樂民臺、新世界、新舞臺等劇院。

雁南飛

南樂曲牌之一。

雅正齋

南管社團，館址在彰化縣鹿港老人會館，泉州陳佛賜、施性虎等創館，有二百多年歷史，致力南管技藝與理論研究，維護傳統音樂不遺餘力。

雅成社

京劇票房，1930年成立於臺南良皇宮內，出身北京梨園之丁春榮任教席。

雅美族

雅美族又稱「達悟」、「耶美」、「雅眉」，居於臺灣東南約七十公里外之蘭嶼島，族人稱Ponso no tau，即「人之島」，清時稱蘭嶼為「紅頭嶼」，其人為「紅頭番」，1946年改稱「蘭嶼」。蘭嶼周長三十六公里，有七個聚落，約四千族人，是原住民族中來臺最晚之一族，與菲律賓巴丹（Batan）、Ibayat 島有近緣關係。蘭嶼四周環海，生態環境獨特，生活方式，及藝術風格、風貌異於本島原住民，是原住民族中唯一漁獵民族，生性和平，奉「塔島魯特」為祖靈，探父系社會制，行太陰曆，配合飛魚季活動舉行魚獲船祭及農耕祭禮等祭祀儀式，多保持原部族文化，歌唱風格單純淨樸，感謝豐收的〈船歌〉、工作坊落成之〈慶祝歌〉可歌唱達旦，歌唱分一般生活之 Anohod、與祖靈交談或傳達祖語的 Raod 及感謝、安慰物靈並祈豐收的 Vaci 三種，內容有〈搖籃歌〉、〈童歌〉、〈檢柴歌〉、〈船歌〉、〈耕作歌〉、〈捕魚歌〉、〈主房落成祭歌〉、〈過年祭天神之歌〉、〈小米收穫祈願歌〉、〈思念歌〉、〈戀歌〉、〈求愛歌〉、〈古歌〉等，除少數由男人唱外，大致上男女都可以唱，少齊唱。除「祖先之舞」、「鞦韆舞」外，全由女人跳，另有「頭髮舞」、「竹竿舞」、「獨腳舞」、「搖頭舞」、「圓舞」、「蛇舞」、「坐舞」、「拍掌舞」、「三交叉腳」、「高低舞」、「牽手舞」、「

高低圓圈舞」、「圓繩舞」等。

雅頌聲

鹿港南管社團，有近百年歷史，原爲雅正齋學生館，朱啓南、張成宗、張禮煌、謝賜明、林水蓮等爲教師。

雅樂軒

北管子弟團，百年以上歷史，曲館在北斗奠安宮東廡，平日切磋技藝，有事著裝演出，棚上多演「長板坡」、「秦瓊倒銅旗」、「黃鶴樓」等三國劇目，館主楊重禧編過「粉妝樓」、「哪吒鬧東海」等劇本，楊重禧過世後，曲館解散。

北管子弟團，1927年成立於嘉義太保鄉。

北管子弟團，1934年成立於苗栗白沙屯。

北管子弟團，曲館在臺中廳苗栗三保墩仔腳（今臺中縣內埔鄉），活躍於日據時期，常演「三仙會」、「雙花會」、「百壽圖」、「觀陣」、「問卜」、「借茶」、「夜奔」、「送妹」、「渭水河」、「探五陽」、「下山虎」、「雁落平沙」、「南開門」、「過昭關」、「甘露寺」等戲。

奏鈞天

北斗北管社團，由雅樂軒分出，曲館在大眾爺廟西側，組有昆腔陣，喜、喪事出陣，但不演戲，老輩凋零後解散。

集和堂

北管子弟團，1916年成立於瑞芳九份。

集英社

士林北管團體，由陳金生主事。

集音閣

臺北艋舺子弟館閣，演奏北管細曲聞名，以殼仔弦、笛子爲主要伴奏樂器，歌者擊板，其他用笙、塤、琵琶、箏、二胡、三弦、和弦、洋琴等樂器。

集雅軒

北港北管子弟戲團，咸豐元年（1860）地方人士蔡及、陳眞、吳石等十二人發起創立，1923年時盛極一時，中日戰爭爆發後活動中斷，光復後再度興起，廿世紀五○年代是全盛時期，北港德義堂師父蔡老狗及初創十二位先輩後代蔡企、溪口坤仔頭職業戲團陳水德在此教戲，二崙高石貴擔任總綱，多演「忠義節」、「鳳鶴數」、「雙眼」等戲，前場老生吳炎林「倒銅旗」等武戲最拿手。集雅軒保存文物甚夥，早期北港子弟戲團多無會館，行頭置放朝天宮內，一館一角落，集雅軒置放觀音殿及開山廳，演練地點原在義民廟、李仔淵家等，1950年集資購置新會館，在吳輝南（吳燦華）邀集下，常與和樂軒、仁和軒、錦樂社、新樂社聚練，參與迎神賽會、過爐、婚喪喜慶等排場。

集福陞

亂彈戲班，1934年楊生塗成立於臺北。

集樂社

子弟團，日據初期由新竹彫刻同業組成。

集樂軒

　　彰化北管子弟團體。楊應求自唐山渡海來臺，傳藝彰化，先有梨春園，次設集樂軒，再設小西繹如齋，最後去口庄置月華閣，爲南瑤宮二媽媽祖出巡轎前館閣，有五十餘年歷史，曲館有保存完好大旗及小風旗，大力維護傳統薪火。

　　新竹北管團體。

集賢賓

　　南樂曲牌之一。

集興社

　　十九世紀中葉，臺南孔廟禮樂局往閩浙招聘樂師以教導禮樂生，「十三音」因而入傳，並風行臺南各地，愛樂人士及社會名流多有自組社團傳習者，如赤嵌樓「集興社」、天壇「以和社」，文武聖廟春秋祀典、繞境游行或民間喪喜事時用之，喪事用樂稱「八音」，有二胡、月琴（或三弦）、大吹、大廣弦、鈸、鑼、木魚、鼓等樂器，以大吹、鼓爲主，喜事用「十音」，包括八音所用樂器，但改「大吹」爲「小吹」，外加三弦、笛，以小吹、笛爲主。

集興軒

　　臺中北管團體。

雲山月夜

　　塡曲，高子銘作品。

雲林民謠

　　黃傳心撰，見於《雲林文獻》2卷1～2期（1953）。

雲龍堂

　　臺南零星出版歌仔冊的印刷所。

雲鑼

　　敲擊樂器，又名「雲璈」、「九音鑼」、「十音鑼」，由若干大小相同、厚薄、音高不同之銅製小鑼組成，依音高列架，民族樂隊中華彩獨奏樂段可獲強烈音響效果，亦做節奏性伴奏，福建惠安奏南音時，加用雲鑼、銅鐘（乳鑼）、小鈸，北管幼曲、昆腔或走唱時亦用雲鑼等「幼傢俬」，稱「七音」，音色明亮清雅。

飲酒歌

　　泰雅族歌謠，有豐收飲酒、禁酒、渴望飲酒、快樂飲酒等歌。

　　布農族歌謠 misuabu，口頭傳頌，演唱方式有呼喊、朗誦、獨唱、重唱、二部及多聲部合唱等數種，旋律與弓琴、口簧泛音相同，速度中庸，曲調平和。

　　漢民族歌謠，臺灣拓墾時期，先民所唱無不是樂天知命、勤奮不輟，仰望新生與憧憬未來之心聲，緣自大陸之〈飲酒歌〉等，即爲此例。

黃乞

　　戲劇表演家，擅北管幼曲如「追韓」等劇。

黃五娘跳古井歌

　　俗曲唱本，廈門會文堂書局刊行。

黃友棣（1912～）

　　作曲家。原藉廣東南海，生於廣東高要，早年就讀廣東省高等師範附小，1934年畢業於中山大學教育系，先後任教佛山南海中學、廣東省訓團，1940年與趙如琳創辦廣東

省立藝專，主持音樂科，矢志中國
風格音樂創作。1949年遷居香港，
任教德明中學、大同學院、珠海書
院，遊學英國聖三一音樂學院，
1957年赴義大利從 Franco Margola
及 Edgardo Carducci 教授復習作
曲，返臺後任教東吳大學等各校，
1987年寓居高雄，潛心著述。

　　黃友棣畢生以提升國民品德爲理
想，訂定創作十則自守，作品內蘊
豐美，有〈偉大的中華〉、〈生命之
歌〉、〈祖國戀〉、〈我要歸故鄉
〉、〈中華民國讚〉、〈當晚霞滿天
〉、〈竹簫謠〉、〈琵琶行〉、〈中秋
怨〉、〈我是中國人〉、〈一寸山河
一寸血〉、〈蘇武牧羊〉、〈壯歌行
〉、〈龍之躍〉、〈黑霧〉、〈歸不得
故鄉〉、〈杜鵑花〉、〈月光曲〉、〈
問鶯燕〉、〈秋夕湖上〉、〈木蘭辭
〉、〈輕笑〉、〈阿里山之歌〉、〈紅
棉花開〉、〈嶺南春雨〉、〈飄泊他
鄉〉、〈灘江之春〉、〈西京小唱
〉、〈跳月〉、〈江南鶯飛〉、〈長白
銀輝〉、〈遺忘〉、〈玫瑰花組曲
〉、〈彌度山歌〉，虔贊阿彌陀佛、
觀世音菩薩、天臺智者大師、玄奘
大師四位佛教聖者之〈四聖頌〉等大
量獨唱、合唱曲及小提琴、鋼琴、
長笛獨奏曲、管弦樂曲、清唱劇
等作品，有《中國音樂思想之批判》、
《中國民歌之和聲》、《中國風格和
聲與作曲》、《音樂創作散記》、《
音樂人生》、《琴臺碎語》等撰著十
二種。

黃天海

　　戲劇理論家。1930年6月15日，
民烽演劇研究所成立於臺北蓬萊
閣，曾舉辦「近代戲劇概論」等文藝
講座，由黃天海主講。

黃天橫

　　臺灣文史學家兼收藏家，《臺南
文獻》編輯委員，收藏有光復前「歌
仔冊」七十四種，九十冊。

黃玉雀

　　日據時期畢業於大阪永井音樂學
校。

黃交掠李旦

　　四平戲「段仔本」。

黃宇（？～1928？）

　　臺南鹽水亂彈班「永樂班」班主，
精擅前後場，且角最出色，民間以
「阿宇旦」相稱，「永樂班」後更名
「新振興」，常與虎尾「墾地班」拼
戲，活動至中日戰爭前夕。

黃克鐘

　　漢樂家。新竹人，擅三弦，常與
鄭梅痴（二弦）、伯卿（揚琴）、溫
筆、溫阿娥、張君榕等氏合奏演出
〈百家春〉、〈將軍令〉、〈紅繡鞋
〉、〈放風箏〉、〈雁落平沙〉、〈雨
打芭蕉〉等曲。

黃叔璥（？～1736）

　　號玉圃，順天大興人，進士出
身，歷任太常博士、戶部雲南司主
事、湖廣道御史等職，康熙六十年
（1721）首任巡臺御史，撰有《臺海
使槎錄》一書，分《赤崁筆談》四
卷、《番俗六考》三卷及《番俗雜記
》一卷，記述原住民慶典、歌舞、
樂器、習俗、器用、衣飾等甚詳，
有〈新港社別婦歌〉、〈蕭瓏社種稻
歌〉、〈灣裡社誡婦歌〉、〈淡水各
社祭祀歌〉、〈貓霧社采社男婦會
飲應答歌〉、〈力力社飲酒捕鹿歌

〉、〈崩山八社情歌〉、〈武洛社頌祖歌〉等歌謠歌詞三十四首，其中以頌祖歌最多，次為飲酒、捕鹿歌等，有漢字平埔拼音及詞意簡譯，及嘴琴、弓琴、鼻簫、蘆笛、鑼、鐃、鼓等樂器記述，為清代記述原住民生活、習俗之先驅著作，有《詠半線》詩云：「憶昔歷下行，龍山谿我情。今茲半線游，秀色欲與爭。林木正蓊蔚，嵐光映晚晴。重崗如迴抱，澗溪清一泓。里社數百家，對宇復望衡。番長羅拜跪，竹綵兒童迎。女娘齊度曲，俯首款噫鳴。瓔珞垂項領，跣足舞輕盈。鬥捷看麻達，飄搖雙羽橫。薩鼓聲鏗鏘，奮臂為朱英。王化真無外，裸人雜我氓。安得置長吏，華風漸可成。」

黃周（1899〜1957）

　　彰化和美人，筆名醒民，《臺灣新民報》主要編輯人之一，1919年留學東京時，與張暮年、吳三連、張芳洲、張深切等假中華青年會館演出尾崎紅葉之「金色夜叉」、「盜瓜賊」，田漢、歐陽予倩、馬相伯等曾協同化妝與演出，1924年畢業於早稻田大學政經科，1931年元旦發表《整理歌謠的一個提議》於《臺灣新民報》345號，認為「臺灣特殊情況下，要保存固有文化，須從整理自有歌謠開始」，強調「徵集、整理臺灣歌謠之刻不容緩」，提出「歌謠是民俗學重要資料，臺灣歌謠有不着富有文藝價值的佳品」主張，在報社設歌謠徵集處，廣徵各地民謠，呼籲有志者響應歌謠徵集、記錄民間歌謠，是臺灣知識份子意識性提倡民間文學采集之開始，不到半年間得有來自各地歌謠百餘首，

範圍廣泛、形態多樣，該社將徵得歌謠陸續刊於報上，掀起「鄉土文學」與「臺灣話文」論爭。1933年擔任《臺灣新民報》上海支局長，1934年廈門支局長，1935年返臺，1941年任彰化市議員，戰後擔任大甲區長，晚年不得志。

黃宗識

　　潮州人，1953年與高子銘、何名忠、梁在平等成立「中華國樂社」（1993年更名為「中華民國國樂學會」）於臺北，連續擔任學會十七屆常務理事或兼總幹事，廿世紀五〇年代成立潮聲國樂社，長年推廣國樂教育，貢獻良多，有《潮州音樂與戲劇的厄運》（1973）等論述。

黃昏約

　　俗曲唱本，嘉義捷發出版社刊行。

黃昏愁

　　日據時期流行歌曲，栗原白也作詞，鄧雨賢作曲，1938年唱片公司邀鄧雨賢全家出席臺北公會堂（今中山堂）發表會，而後周添旺曾以閩南語配成哀愁、緩慢的〈黃昏愁〉。光復後，「愁人」再將此曲配為輕快活撥的國語版〈十八姑娘一朵花〉，是以此歌有三個詞歌版本。

黃金元

　　宜蘭壯三班表演家，擅演劉月娥。

黃金塔

　　亂彈吹腔武戲劇目，唱西路，排場大，表演家多。哪吒、李靖戲份重。

黃阿和（1895〜？）

老歌仔戲表演家，生於宜蘭冬山鄉楓樹橋（今太和村），旦角見長。1911年與冬山二塹（永美村）黃姓友人籌組歌仔班，班中有三花黃阿闊，小生黃老乾，小生黃雞公，老婆黃仁達，花旦黃對海等，後場頭手弦阿欉仔，大筒弦闊嘴仔，品仔朝枝仔，月琴少年仔。

黃阿妹

客家音樂家，日據時期與吳紹基、王順能等人成立客家歌謠團體「同聲音樂會」於豐原市。

黃屋

客家兒歌。兒歌為孩童心聲，有其對世界最初之認識及可愛的童言童語，遣詞淳樸，造句簡單，具高度音樂性，形式有搖籃歌、繞口令、遊戲歌、節令歌、打趣歌、讀書歌、敘述歌等，著名客家童謠有〈黃屋〉等。

黃茂琳

宜蘭老歌仔戲表演家，宜蘭壯二、壯三老歌仔戲班戲先生，學於陳阿如，又稱「老婆琳」，擅「陳三騎馬入潮城」等戲。

黃得時（1909～1999）

祖籍福建泉州南安，生於臺北州海山郡鶯歌庄（今臺北縣樹林鎮），幼讀三字經、唐詩、詩經等，學於王名許、吳長益，1924年考入臺北州立第二中學（今成功中學），1927年以〈噴水泉〉及〈雲〉獲新竹青年會所全島白話詩徵選第五及第八名。1928年在發表《臺灣文學革命論》等改革舊詩論述，1930年考入臺北高等學校（今師大）文科甲

類。1932年發表〈談談臺灣的鄉土文學〉，1933年發表〈乾坤袋〉、〈中國國民性與文學特殊性〉，同年4月考入臺北帝國大學文政學部文學科，專攻中國文學及日本文學，10月與郭秋生、廖漢臣、陳君玉、林克夫等合組「臺灣藝術研究會」，1934年擔任臺灣文藝聯盟北部委員，發行機關雜誌《先發部隊》，發表〈三句半話〉、〈科學上的眞〉與〈藝術上的眞〉於創刊號。1935年與陳君玉、林清月、廖漢臣、詹天馬、陳達儒、李臨秋、高金福、張福星、王文龍、蘇桐、陳秋霖、鄧雨賢等成立「臺灣歌人懇親會」，1936年發表〈牛津大學所藏臺灣歌謠集〉於《臺灣新民報》，1937年以《詞の研究》論文畢業於臺北帝國大學文政學部文學科，進入《臺灣新民報》學藝部服務，1937年任《臺灣新民報》副刊主編，以日文編寫《水滸傳》連載於《臺灣新民報》，1941年與張文環、王井泉等組織「啓文社」，發行《臺灣文學》與西川滿之《文藝臺灣》分庭抗禮。1941年發表《娛樂としての布袋戲》於《文藝臺灣》3卷1號，同年發表《娛樂としての皇民化劇》於《臺灣時報》1月號，為早期研究臺灣戲劇的國人之一，所作〈美麗島〉曾被返臺學生當成鼓吹團結，為臺灣新生奉獻心力之「鳥鶖寮寮歌」，1942年所著人形劇（即布袋戲）劇本《平和村》在中央本部會議室試演成功，遂有陳水井「新國風」、謝得「小西園」等人形劇團之成立，並由黃得時指導訓練，1943年發表〈人形劇とその歷史〉於《臺灣文學》3卷1號，同年出席臺灣文學奉公會主辦「臺灣決戰文學會議」，1945年發

表〈無表情の表情：本島人形劇の
將來〉於《臺灣時報》28 卷 3 號，光
復後受聘為臺大先修班教授兼教務
主任、臺灣省藝術建設協會理事、
中華文化復興委員會委員、國語推
行委員會委員、臺北市文獻委員會
委員、臺北市孔廟管理委員會指導
委員，參加臺灣文化協進會各項文
藝座談，1947 年 8 月 10～17 日應
臺灣省新文化運動委員會「新文化
運動戲劇講座」之邀，在臺北市中
山堂和平室主講「劇本創作術」，
1950 年發表《關於臺灣歌謠的搜集
》於《臺灣文化》6 卷 3～4 期合刊，
1952 年《臺灣歌謠之形態》於《文獻
專刊》3 卷 1 期，1955 年《臺灣歌謠
與家庭生活》於《臺灣文獻》6 卷 1
期，1955 年參加臺北市文獻會主辦
之「音樂舞蹈運動座談會」，發表《
歌仔戲往何處去？：談臺灣地方戲
曲的盛衰》，《臺灣歌謠研究概述》
及《儀禮古今文疏義與毛詩後箋：
胡承珙兩部巨著》、《孔子的文學
觀與其影響》、《略述孔子對於真
善美聖的看法》、《從論語看孔子
的教學法》、《孔子與青年》、《唐
詩與遣唐使》、《陽關三疊曲》、《
赤壁賦九百年記》、《蘇東坡と海
南島》、《杜甫詩中的儒家思想》、
《岳武穆的滿江紅》、《國姓爺北征
中的傳說》、《臺北設府與臺灣建
省考略》、《鄭氏在臺灣頒製的永
曆大統曆》、《臺北盆地開發史略
》、《臺北城興建之始末：奠下臺
灣現代化之重要基石》、《臺北孔
子廟與其釋奠儀式》、《臺北孔子
廟碑文彙釋》、《唐景崧與牡丹詩
社》、《唐薇卿駐臺韻事考：從「詩
畸」與「謎拾」看當時觴詠之盛》、
《清代教育與臺灣之儒學》、《明志

書院的興建與遷移》、《敬惜字紙
と聖跡亭》、《江戶時代に日本へ
輸入された明代方志について》、
《臺灣方志纂修之過去與現在》、《
黎庶昌與古逸叢書》、《領臺前の
東臺灣開發》、《保生大帝の傳說
》、《漢民族の所謂「天」に就いて
》、《承先啓後的光榮傳統：字姓
與燈號》、《漢學的含義與演變》、
《支那の現代文學》、《臺灣詩學之
演變》、《臺灣教育與文學發展》、
《臺灣文壇建設論》、《五四對臺灣
新文學之影響》、《臺灣當年的文
人抗日》、《碧血丹心話文人抗日
》、《六十年來的俗文學》、《歸還
祖國脫離暴政》、《始政乎？死政
乎？：日本治臺五十年血淚的回憶
》、《雨過天青話臺灣光復：永恒
不變歷久彌新的感奮》、《臺灣光
復前後的文藝活動及民族性》、《
現階段的敦煌學》、《金瓶梅面面
觀》、《抑揚頓挫吟古詩》、《臺灣
語の仔「字」に就いて》、《趙甌北
與臺灣》、《譚嗣同與臺灣》、《章
太炎與臺灣》、《梁任公與國民常
識學會》、《達夫評傳》、《大文豪
魯迅逝く：その生涯と作品を顧み
て》，短篇小說《橄欖》，漢詩《香
夢》，新詩《疑・思・問》、《兩個
的數量》，二幕劇本《はつ便り》，
及《臺灣遊記》、《孝經今註今譯
》，《臺灣文學史》、《中國文學史
書目》、《孔子的文學觀與其影響
》、《唐代文化與遣唐史》、《梁任
公游臺考》、《詞的研究》、《臺灣
歌謠與家庭生活》、《黃得時詩選》
等著述，國科會研究論文《臺灣歌
謠之研究》（1967）等。

黃教

民間藝人，擅各種傳統樂器，尤精三弦，自製各式傳統與創新三弦等樂器，培養歌仔調唱者不遺餘力。

黃梅調

地方曲調，源起湖北黃梅，成長於安徽安慶地區，流行湖北、安徽、江蘇、江西各地，以三打七唱形式演出，1935 年進入上海，有「花腔」、「彩腔」、「主調」等三種腔調，五聲音階，用本嗓演唱，傳統劇目有「天仙配」、「女附馬」、「夫妻觀燈」、「牛郎織女」、「打豬草」等，隨黃梅調電影風行臺灣，歌仔戲亦吸收為其曲調。

黃桴土鼓

《諸羅縣志》「番俗・器物」：「上巢下窯，可以安居，污奪杯飲，可以觀禮，黃桴土鼓，可以觀樂，……遇長者而卻行，醉飽讙呼，歌舞蹈地。」

黃朝深（1882～1954）

嘉義虎尾亂彈班「墾地班」班主，1927 年成立囝仔班，招收幼童，鼓吹佃農子女學戲，在中部、中南部及臺北演出，風評甚佳。

黃傳心

詩人。朴子東石寮人，江津吟社社員，1905 年為南管新錦珠劇團編寫劇本，撰有《雲林民謠》，見於《雲林文獻》2 卷 1～2 期（1953）、《朴子鎮沿革》及《嘉義文獻》創刊號（1961）。

黃塗活版所

以木刻、石印及鉛字版等印本出版「歌仔冊」，發行人黃阿土，開業於日據時期大正年間或更早，店址在臺北市北門町三番地，以鉛字活版發行臺灣版歌仔冊，本地人作品亦漸有所見。1929 年左右，除大陸印行歌仔冊外，黃塗活版所歌仔冊幾乎獨壟斷臺灣歌仔冊市場，同年停刊，1932 年後為各地印刷所翻印出版。

黃演馨

聲樂家。日本理教大學經濟系畢業，從師校柳兼子，常邀張彩湘、陳泗治、江文也、陳暖玉、陳南山、翁榮茂等留日學生懇談，對諸氏關懷鄉土音樂及文化使命感之建立有相當影響，1947 年 11 月演出於文化協進會音樂會，1949 年 4 月18 日參加臺北文化研究社第二次音樂會演出。

黃福

臺灣坊間歌冊除翻印自廈門者外，編歌者大都有名可稽，黃福即其一。

黃蕊花

鋼琴家。臺南人，林澄藻夫人，1919 年 12 月 30 日參加醫專臺南廳後援會及赤崁鄉友會演出於臺南公館，1938 年 8 月在「彰化磺溪會」臺南音樂會中，為呂泉生伴奏，1947 年 11 月演出於文化協進會音樂會，周慶淵等皆出其門下。

黃聰棋

北管戲劇表演家，演「碧游宮」中之申公豹最傳神。

黃雙孝全歌

俗曲唱本，潮州李萬利刊本，2

冊 6 卷。上承「小紅袍黃元豹」。

黃鶴樓

　　北管戲「西皮」有戲碼三十六大本，常演劇目有「黃鶴樓」等。
　　聲樂曲，李白詩，江文也作品第 25～3 號。

黃鶴樓歌

　　俗曲唱本，新竹竹林書局刊行。

黃鷗波

　　嘉義人，曾從事民謠採集。

黃鸝詞

　　潮州弦詩樂十大名曲之一，調式、旋律、按音、滑奏、顫音均別致幽雅，富色彩變化，典型六八板體，慣用「催」法，將旋律進行反復變奏，在快趨、熱烈氣氛中結束全曲，與客家絲弦樂關係密切。

黑水橋班

　　亂彈戲班，1933 年成立於彰化大道公廟旁，班主黃松溪。

黑四門

　　北管戲「福路」有戲碼二十五大本，常演劇目有「黑四門」等。

黑風山

　　北管福路戲，即「三趕歸宋」，以大花、小生、旦角為主，有魁頭，旦須勾臉，小旦在戰場向小生示好時，唱「十二丈」。

黑風帕

　　大花戲，亂彈班墊戲，演於正戲結束或開演前，篇幅較小，表演家較少。

黑暗路

　　流行歌曲，歌仔戲吸收為其曲調。

黑澤隆朝（1895～？）

　　日本音樂學者，秋田人，1921 年東京音樂學校甲種師範科畢業，1941 年出版《泰國傳統樂器之調查》，1943 年 1 月底至 5 月初，在全島一百五十五個原住民山地村進行音樂調查，採集歌謠及器樂曲近千首，記錄有電影「臺灣的藝能」十卷、錄音盤四百張、記譜資料約二百首，及樂器資料等，製有七十八轉黑膠唱片二十六張。1951 年聯合國教科文組織（UNESCO）將黑澤隆朝錄音資料收入「世界民俗音樂錄音資料專輯」，1952 年發表《高砂ブヌン族の弓琴と五段音階發生的示唆》於《東洋音樂研究》（東洋音樂學會，東京），次年在巴黎國際民俗音樂學會發表同論文，並播放布農族〈祈禱小米豐收歌〉錄音。有《關於臺灣的民族音樂》、《臺灣的音樂》、《臺灣高砂族の音樂》（日本雄山閣，1973）等論著，及《樂器的歷史》等書，日本勝利唱片公司曾將錄音資料出版為唱片二十大張（1974），曾任早稻田大學講師、川村學園教授。

黑貓雲

　　歌仔戲表演家，本名許緣，藝名許麗燕，內臺戲班出身，正聲「天馬廣播歌劇團」團員，即興能力強，音色獨具一格，聲名大噪，電視歌仔戲開播後，兼作廣播、電視及外臺歌仔戲，「腹內」唱功名傳一時。

黑貓黑狗相褒歌

俗曲唱本，新竹竹林書局刊行。

黑貓黑狗歌

通俗創作歌謠，1930年前後，臺灣歌謠創作及改編者輩出，新歌源源不斷，甚至有爲廈門書局翻印者，除歷史故事、民間傳奇外，更有記述當時社會事件及勸化歌謠等，〈黑貓黑狗歌〉即其中之一。

黑霧

獨唱曲，黃友棣作品。

瘠齣仔

詼諧逗趣小戲謔稱，由丑角擔綱演出，〈皮弦〉、〈買胭脂〉、〈烏盆〉、〈活捉〉、〈換包〉、〈李大打更〉、〈賣綿紗〉、〈打麵缸〉、〈搖船〉、〈借靴〉等戲屬之。

莿瓜莿莿

歌謠。反映明天啓、崇禎年間，政局紛亂，流寇紛擾，旱災嚴重，戰事疊起，饑民遍野，與其坐以待斃，何若遠涉重洋來臺拓墾之歌謠。

十三畫

亂鳴

即「亂彈」，風山堂在其《俳優と演劇》中做「亂鳴」(1901)，見「亂彈」條。

亂彈

劇種，唱正音，唱腔優美，做工講究，演出排場大，演員多。連雅堂《臺灣通史》「風俗志」云：「演劇爲文學之一，善者可以感發人之善心，惡者可以懲創人之逸志，其效與詩相若，而臺灣之劇尚未足語此。臺灣之劇一曰亂彈，傳自江南，故曰正音，其所唱者大都二黃、西皮，間有昆腔，今則日少，非獨演者無人，知音亦不易也。二曰四平，來自潮州，語多粵調，降於亂彈一等。三曰七子班，則古梨園之制，唱詞道白，皆用泉音，而所演者則男女悲歡離合也。……又有采茶戲者，皆自臺北，一男一女，互相唱酬，淫靡之風，侔於鄭衛，有司禁之。」亂彈在福路戲或對仔戲時，亦吸收潮調曲韻，如「破慶陽」中之「關王廟」、「雙釘記」最後都用潮調「大鑼鼓曲」。

亂彈嬌北管劇團

臺北北管職業戲團。

亂彈戲

即「北管戲」，見「北管戲」條。

亂談

即亂彈，傳自漳州，《臺灣舊慣冠婚葬祭與年中行事》(1934)中做「亂談」，見「亂彈」條。

亂葷戲

即亂彈，柯丁丑《臺灣の劇に就いこ》(1913)文中，做亂葷戲，見「亂彈」條。

嗎拿各日有在落

基督教音樂，《聖詩》(1926)中六首中國曲調之一。

嗡子

即「南胡」，見「南胡」條。

園

　　北管西皮又稱新路，以「堂」爲號，使用「吊規仔」，奉田都元帥爲主神，福路又稱「舊路」，以「社」或「郡」爲號，以「殼仔弦」主奏，祀西秦王爺。南部無「西」、「福」之別，但有「軒」、「園」之分，在當地頭人、商賈支援下，各據一方，不相往來，時而排場較勁，謂之「拼場」，甚有經常釀故械鬥者，成爲社會上彼此對抗之派系。

圓舞

　　雅美族女子舞蹈。

圓編磬

　　1973 年 2 月 25 日，何名忠、魏德棟等人發起成立「中華民國樂器學會」，從事國樂器改良與創新，有新制「圓編磬」等。

圓繩舞

　　雅美族舞蹈除「祖先之舞」與「鞦韆舞」外，全由女人舞蹈，有「圓繩舞」等。

塗學魯馮長春全歌

　　俗曲唱本，潮州瑞文堂藏板，李萬利刊本，1 冊 4 卷。

塔烏多烏司

　　原住民樂器。1901 年臺灣總督府成立「臨時臺灣舊慣調查會」，1913 至 1921 年間編輯出版《蕃族調查報告書》八冊，是日據時期研究原住民音樂最早之文獻，樂器項下有塔烏多烏司等樂器，部份附有圖繪及各族不同稱呼。

塡頭尾

　　北管稱墊戲爲「塡頭尾」，見「塡頭尾戲」條。

塡頭尾戲

　　亂彈班墊戲，演於正戲結束或開演前，篇幅較小，演員較少，如小花戲「賣綿紗」、「皮弦」、「山伯訪友」、「借靴」，小生戲「羅成寫書」、「買胭脂」、「斬瓜」、「奪棍」、「金蓮戲叔」，老生戲「薛仁貴回家」、「平貴回窯」、「空城記」、「痴夢覆水」，大花戲「黑風帕」、「滾鼓山」、「蘆花蕩」等屬之。

奧山貞吉

　　日籍編曲者，所作〈臺北市民歌〉曾由由日本蓄音器商會灌成唱片發行，歌手伊藤久男及古倫美亞合唱團演出。

嫁娶

　　俗曲唱本，嘉義捷發出版社刊行。

媽祖

　　日據時期影響力較大之文藝雜誌，1934 年臺北媽祖書房創刊，西川滿編輯，至 1938 年第十六冊後停刊，每期均刊有立石鐵臣、宮田彌太郎等之版畫。

廈門民歌鋼琴小品

　　三首鋼琴曲之一，江文也作品，1935 年作於東京。

微雨

　　歌曲，趙櫪馬作詞，鄭有忠作曲。

慈雲社

基隆北管社團，創立於1923年，定期集會練習，屬神明會組織，無軒社之爭。

感謝歌

卑南族歌謠。卑南族音樂吸收魯凱、排灣及阿美各族風格，保持有較原始詠誦曲調，大多數相當歌曲化，有感謝歌、悼歌、童歌、符咒歌等。

想思怨歌

俗曲唱本，收有〈想思怨〉、〈蝴蝶夢〉、〈紅花淚〉、〈人道〉、〈老青春〉、〈一夜差錯〉、〈四季相思〉、〈黃昏約〉及〈望郎早歸〉等歌，嘉義捷發漢書部發行。

想要彈同調

流行歌曲。1934年鄧雨賢與古倫美亞唱片的陳君玉合作〈單思調〉，三年後，古倫美亞唱片柏野正次郎請周添旺重填歌詞，改歌名為〈想要彈同調〉後發行。

愛人如己

布農族童謠，布農語稱為「katu sakulaz bunun」。

愛玉自嘆歌

俗曲唱本，新竹竹林書局刊行。

愛姑調

歌仔戲曲調，即「告狀調」。

愛的花

創作歌曲，陳百盛「可愛的仇人」主題歌，1938年刊於《風月報》8月號。

愛社行進歌

日據時期，松木虎太任臺灣電力株式會社社長時，制定充斥軍國主義氣息之〈愛社行進歌〉，武田勉作詞，陸軍戶山學校軍樂隊作曲。

愛唷難捨

俗曲唱本，嘉義捷發出版社刊行。

愛哭眯

歌仔戲苦旦演員，原名「陳秀娥」，見「陳秀娥」條。

愛哮仔

宜蘭老歌仔戲表演家，宜蘭多山坪頭班當家乾旦，擅演「陳三五娘」著名，1905年曾演於羅東南門震安宮。

愛神的箭

流行歌曲，黎錦光作曲，周璇主唱，「七七事變」前，隨上海電影來臺放映而風行臺灣。

愛國西樂社

軍樂隊，1957年6月成立，陳贊崑指導。

愛斯基偉（Jacinto Esguivel）

外籍傳教士。天啓六年（1626）西班牙人抵臺灣北部，1630年愛斯基偉來臺，在淡水傳教，主持關渡聖母堂落成典禮，組織聖道明歌詠隊，每逢節慶唱歌遊行，積極傳教於關渡、淡水、金山、基隆等地。

愛鄉曲

1934年，林幼春、楊肇嘉、張深

切、賴和、張星建、楊逵、何集璧、賴明弘等成立「臺灣文藝聯盟」，以「聯絡臺灣文藝同志，互相圖謀親睦，以振興臺灣文藝」為宗旨，設本部於臺中市初音町，分部於北港、豐原、佳里、嘉義及東京，發行機關刊物《臺灣文藝》，盟中林幼春曾公開募集〈愛鄉曲〉，積極推動民族自覺運動。

愛愛

日據時期古倫美亞唱片公司歌手，原名「簡月娥」或「簡寶娥」。

愛蓮社

歌仔戲班，1938 年一行七十餘人，曾由班主李東生率領赴廈門演出，甚受歡迎，後改名「復興社」。

搭母勒

六龜平埔族屬西拉雅族大武壠系群內攸四社語言系統，歌謠分生活及儀式歌謠兩種。生活歌謠即興演唱，有「唸農作物歌」、「燕那老姐」、「水金」、「何依嘿啊」等，儀式歌謠唱於祭拜祖靈時，有「搭母勒」、「祭品之歌」、「加拉瓦嘿」、「荷嘿」、「老開媽」等，祭拜後大家分食祭品，到公廨前廣場「牽戲」，唱「加拉瓦嘿」，跳舞，祭典「禁向」後，停舞樂。

搏拊

擊樂器，孔廟樂器用搏拊二。

北管幼曲、昆腔用搏拊等「幼傢俬」。

搶印

北管牌子戲。

搖子歌

1938 年，江文也完成《中國民歌一百曲集》（柯政和選輯）、古詩詞聲樂曲等約一五〇首，〈搖子歌〉及管弦交響樂曲〈孔廟大成樂章〉、大型三幕舞劇〈香妃傳〉等，是其創作活躍時期作品。

搖手而舞

原住民祭祀、慶典時必有歌舞，是原住民習見習俗，《隋書》「流求國」記云：「凡有宴會，執酒者必待呼名而後飲。上王酒者，亦呼王名銜盃。其飲頗同突厥，歌舞蹋啼，一人唱，眾皆和，音頗哀怨，扶女子上牌，搖手而舞。」

搖兒歌

客家歌謠，流行於美濃等地區。

搖船

北管小戲，小旦唱「小釣魚」。

搖搖器

布農族祭司法器，將十片山豬肩胛骨末端穿孔，串以藤，搖動骨片產生「lah lah」碰擊聲，郡社群稱其為「som som」，意指「祈求」，粟米收成時，祭司持至小米田邊，搖於收成粟米堆上，唸咒祈求豐收，平時不用。

搖頭舞

雅美族舞蹈除「祖先之舞」及「鞦韆舞」外，全由女人舞蹈，有「搖頭舞」等。

搖嬰仔歌

創作兒歌，蕭安居作詞，呂泉生作曲，1945 年 6 月 8 日作於戰時美

軍對臺密集轟炸時期，呂泉生罣念
疏散鄉下妻兒，作此曲寄情，1945
年 12 月 22～23 日，YMCA（基督
教青年會）救援南洋戰場歸來同胞
生活慈善音樂會上，由黃月蓮首次
演唱，1952 年 5 月《新選歌謠》第
5 期選登此曲。

搖籃曲

流行歌曲，鄧雨賢作品。

歌曲，楊兆禎作曲，詞曰：「藤
搖籃、竹搖籃，好像一隻小小船；
好寶寶、閉上眼，快快坐船出去
玩；飄大洋、過大海，不用槳櫓不
用帆；好寶寶，閉上眼，快快坐船
出去玩」。1955 年 7 月 1 日發表於
《新選歌謠》第 43 期。

搖籃歌

布農族歌謠，口頭傳頌，演唱方
式有呼喊、朗誦、獨唱、重唱、二
部及多聲部合唱等數種，旋律與弓
琴、口簧泛音相同，速度中庸，曲
調平和。

雅美族生活歌謠。

敬樂軒

宜蘭北管西皮社團，位於羅東，
創立於清朝。

新中國序曲

國樂合奏曲，王沛綸作品。

新中國劇社

1946 年 12 月 31 日，歐陽予倩應
臺灣行政長官公署宣傳委員會之
邀，率「新中國劇社」來臺演出舞臺
劇「鄭成功」，1947 年 1 月 12 日演
出吳祖光「牛郎織女」，22 日演出
曹禺「日出」，2 月 15～20 日演出「

桃花扇」等劇。

新中華全歌

俗曲唱本，潮州李春記書坊刊
本，3 冊 9 卷。

新水令

北管鼓吹樂「引」類曲牌，用散板。

新世界男女班

白字戲班，1927 年間活躍於臺北
各地。

新出過番歌

俗曲唱本，上海開文書局刊行。

新刊十二步送兄歌

俗曲唱本，廈門會文堂書局及博
文齋書局刊本。

新刊十二按歌

俗曲唱本，廈門會文堂書局及博
文齋書局刊本。

新刊十八摸新歌

俗曲唱本，廈門博文齋書局刊行。

新刊三十二呵歌

俗曲唱本，廈門會文堂書局及博
文齋書局刊本。

新刊小弟歌

木刻本，閩南語俗曲唱本。

新刊廿四送歌

俗曲唱本，廈門會文堂書局及博
文齋書局刊本。

新刊手抄過番歌

俗曲唱本，廈門博文齋書局刊行。

新刊秀英歌
　　俗曲唱本，臺北黃塗活版所刊行。

新刊孟姜女歌
　　俗曲唱本，臺北黃塗活版所1925年鉛印本一冊，三、八九二字，不附圖，內文與以文堂本同。

新刊拔皎歌
　　木刻本，閩南語俗曲唱本。

新刊東海鯉魚歌
　　俗曲唱本，清刊本，19冊。

新刊桃花過渡歌
　　俗曲唱本，上海開文書局刊行。

新刊莫往臺灣女人卅六款歌
　　木刻本，閩南語俗曲唱本。

新刊臺灣十二月想思歌
　　俗曲唱本，1826年福建會文堂刻本。

新刊臺灣十八呵奇樣歌
　　木刻本，閩南語俗曲唱本。

新刊臺灣小金歌
　　木刻本，閩南語俗曲唱本。

新刊臺灣朱一貴歌
　　木刻本，閩南語俗曲唱本。

新刊臺灣林益娘歌
　　木刻本，閩南語俗曲唱本。

新刊臺灣查某五十闖歌
　　木刻本，閩南語俗曲唱本。

新刊臺灣陳辦歌
　　木刻本，閩南語俗曲唱本，伊能嘉矩《臺灣文化史》收錄。

新刊鴉片歌
　　木刻本，閩南語俗曲唱本。

新刊戲箱歌
　　木刻本，閩南語俗曲唱本。

新刊戲闖歌
　　木刻本，閩南語俗曲唱本。

新刊勸人莫過臺歌
　　木刻本，閩南語俗曲唱本。

新刊撰花嘆
　　俗曲唱本，廈門博文齋書局刊行。

新北調
　　歌仔戲「哭調」體系歌曲。

新打某歌
　　俗曲唱本，廈門會文堂書局刊行。

新民庄調
　　美濃地區客家山歌。
　　客家八音曲目。

新民報社社歌
　　創作歌曲，林獻堂、蔡培火、楊肇嘉、林呈祿、羅萬俥等奔走六年後，第一份由臺人發行經營之《臺灣新民報》發行於1932年1月，蔡培火親作〈新民報社社歌〉詞曲於赴日簽署社址及印刷機器購買合約途中，同年4月15日《臺灣新民報》刊出。

新生之花
　　時局歌曲，日本軍閥陷入戰爭泥

沼，將流行歌曲〈河邊春夢〉改爲〈新生之花〉，傳唱坊間，以激勵民氣。

新生合唱團

　　合唱團，1942 年李金土組成「明星混聲合唱團」，有團員三、四十人，是臺灣人組成最早的混聲合唱團之一，1944 年合唱團在中山堂演出，後改爲「新生合唱團」。

新白話字歌

　　創作歌曲，日據時期倡導民族自覺、反對強權之社會運動歌曲，蔡培火詞曲創作。

新安陞樂社

　　士林北管團體，由郭阿傳主事。

新年祭

　　原住民祭儀，伴有歌舞音樂。

新竹共樂社

　　日據時期客家白字戲班，曾演於臺北「新舞臺」。

新竹漢樂研究會

　　日據時期新竹漢樂研究社團，張溶汀、及熟稔北管前後場之林嘉輝等均爲會員。

新刻十八摸新歌

　　木刻本，俗曲唱本。

新刻十勸君娘歌

　　俗曲唱本，臺北黃塗活版所刊行。

新刻上大人歌

　　木刻本，閩南語俗曲唱本。

新刻手抄跪某歌

　　俗曲唱本，廈門博文齋書局、會文堂書局刊行。

新刻手抄臺灣民主歌

　　木刻本，閩南語俗曲唱本。

新刻方世玉打擂臺

　　俗曲唱本，廈門會文堂書局刊行。

新刻打某歌

　　俗曲唱本，廈門博文齋書局刊行。

新刻花會歌

　　木刻本，閩南語俗曲唱本。

新刻金姑看羊歌

　　俗曲唱本，廈門會文堂書局刊行。

新刻桃花過渡歌

　　俗曲唱本，有廈門會文堂書局、上海開文書局刊本。

新刻陳世美不認前妻

　　俗曲唱本，廈門會文堂書局刊行。

新刻鴉片歌

　　俗曲唱本，1826 年福建會文堂刊本。

新刻斷機教子商輅歌

　　俗曲唱本，廈門博文齋書局刊行。

新刻繡像姜女歌

　　俗曲唱本，木刻本一冊，內頁記有「尙志和記藏板」字樣，各頁分上、中、下三段，封面及首頁上段附圖，內文與以文堂本同。

新協社

西樂團，1925年李鐵發起成立於北港，成員有陳元在、楊榮輝、許金枝、陳清波、蔡維良、林問、許福榮、蔡雲騰、紀清塗等，林問為社長，李鐵擔任指導，每晚習奏於李鐵家門前廣場。「迎媽祖」等慶典及日本祭典游行陣頭中，與南、北管及龍、獅陣並陳，特別顯眼，頗獲鄉親佳評。1931年改名「北港美樂帝樂團」，由陳家湖任指揮，社員達六十多人，光復後再改名「北港西樂團」，成員增至七、八十人，活動延續至今不衰。

新和興

員林高甲戲班，兼演歌仔戲，1956年由江接枝組班，其子江清柳克紹箕裘，訓練五名子女為劇團基本骨幹，成為三代同堂家族劇團，創團之初有團員十五名，目前增至百餘名，陸續成立二團、三團，每年有兩百場以上傳統野臺戲，及民間劇場演出，七度榮獲地方戲劇比賽最佳導演、最佳女主角、最佳女配角、最佳舞臺技術等獎，1991年巡迴美國九州各大學與劇院演出，廣受佳評，主要劇目有「狀元樓」、「哪吒傳奇」、「華山救母」等。

新奇雜歌

木刻本，閩南語俗曲唱本。

新承光

歌仔戲班，1925年演於新竹竹座、新華、樂民臺、新世界、新舞臺等劇院。

新空牌

北管西皮鑼鼓曲，不必依附身段、曲牌而單獨存在，由數段鑼鼓樂組成，以「小鼓」領奏，各樂段可隨意抽換、反覆、循環，順序、過程視小鼓「鼓介」而定。

新金榜

客家吹場音樂，只存曲目。
亂彈戲「梆子腔」吹腔劇目。

新春園

臺中北管團體。

新春調

歌仔戲青春調。

新泉

日據時期文藝雜誌，光緒三十一年（1905），《臺灣日日新報》文藝記者宇野覺太郎創辦，內容以和歌為主，發行六期後停刊。

新美園

北管劇團，成立於廿世紀六〇年代，團主王金鳳，臺灣目前唯一亂彈戲職業劇團。

新重臺別歌

俗曲唱本，新竹竹林書局刊行。

新哭調

哭調，歌仔戲「哭調體系」曲調。

新埔音樂會

音樂社團，1918年，張福星在新埔家中訓練管樂隊，成立「新埔音樂會」以普及家鄉音樂。

新娘的感情

俗曲唱本，嘉義捷發出版社刊行。

新娘歌

俗曲唱本，廈門博文齋書局刊行。

新桃花過渡歌

俗曲唱本，新竹竹林書局刊行。

新起亭

日據時期劇場，演出「女淨琉璃滑稽曲藝」，主要有縑倉三代記（竹本若榮）、滑稽故事（喬三）、牽牛花日記旅館（時松）、千代荻御殿之場、梅野由兵衛薇長吉（若榮），三勝半七酒店（時松）等。

新高堂書店

日據時期樂器、樂譜專售店，位於臺北石坊街。

新乾坤印歌

臺灣歌仔，見於歌冊。

新做擔竿兩蹺

客家平板曲目之一。

新國風

福州京班，1923 年前後在臺北、基隆、臺南、彰化、高雄等地演出，機關布景華麗奇巧，一新臺灣觀眾耳目，1936 再應臺灣「中華同鄉會」之邀來臺演出，1937 年 5 月大戰前夕返回福州。

布袋戲團，1942 年，黃得時人形劇（即布袋戲）劇本〈平和村〉假中央本部會議室試演成功，遂有陳水井「新國風」、謝得「小西園」等人形劇團之成立，由黃得時指導訓練。

新國樂的建設

柯政和屢在《新思潮》、國樂改進社《音樂雜誌》及江西省推行音樂教育委員會《音樂教育》等刊物發表文

章，介紹西洋音樂理論、音樂家及作品，陳述音樂發展見解等，其中《新國樂的建設》一文，曾就「國樂的整理」、「國樂樂器的改良」、「國樂的普及」、「西樂的研究」、「中小學唱歌教材的審定」、「西樂的普及」等問題，闡述其觀點與主張，是柯政和身體力行之理論依據。

新笛專輯

樂器技法論著，高子銘撰著。

新設十勸娘附落神歌

木刻本，閩南語俗曲唱本。

新造朱買臣全歌

俗曲唱本，潮州李萬利刊本，1 冊 1 卷。

新造百花名全歌

俗曲唱本，潮州李萬利刊本，1 冊 1 卷。

新造吳瑞朋全歌

俗曲唱本，潮州李萬利刊本，1 冊 1 卷。

新港文書

天啓七年（1627），荷蘭傳教士侃第紐斯 Georgius Candidus 等自巴達維亞來臺傳教，設學於新港社，有學生數百名，以「紅毛字」（羅馬字）拼寫蕃語傳教，又稱「新港文書」。清順治十七年（1660），荷蘭教師倪但理 Geitanri 等曾將「馬太福音」、「約翰福音」、「十誡」及「耶穌教問答」等譯爲新港文書，荷蘭傳教士 Jac. Vertrechts《Favtorlangh 語基督教教材及說教書》，Gilbertus Harprt《Favorlangh 語辭典》、Dan-

iel Gravius《*Sideia* 語馬太福者》等
都以「新港文書」寫成，乾隆六年
（1741）巡臺御史張湄詩云：「鵝筒
慣寫紅毛字，鴃舌能通先聖書。何
物兒童真拔俗，琅琅音韻誦關睢」
中，可佐證土著教育之普及成效。
1888 年英國牧師甘爲霖曾複印倪但
理所譯蕃語聖經發行。

新港社別婦歌

黃叔璥《臺海使槎錄》中收有〈新
港社別婦歌〉一首，意譯爲：「我愛
汝美貌，不能忘，實實想念，我今
去捕鹿，心中輾轉愈不能忘，待捕
得鹿，回來便相贈。」

新港社祭祖歌曲

原住民祭儀歌謠，宋文薰撰，見
於1956年《臺大考古人類學刊》7期。

新港座

日據時期戲園，位於新港，光復
後改爲新港戲園。

新港戲園

日據時期新港座，業主北港龔丕
趁因經營不善停演，荒廢些時，光
復後由媽祖廟接手，設壇奉請新港
奉天宮五媽安座開臺後，改造爲「
新港戲園」。

新開天闢地歌

俗曲唱本，新竹竹林書局刊行。

新傳臺灣娘仔歌

俗曲木刻唱本，英國牛津 bod-
leian圖書館藏有道光六年（1826）
刻本。

新傳離某歌

閩南語俗曲唱本，有木刻本，廈
門會文堂書局、博文齋書局刊本等。

新新

光復後第一本期刊，1945 年 11
月由國語傳習學員創刊於新竹，黃
金穗主編，周伯陽、吳瀛濤、王白
淵、龍瑛宗、吳濁流、呂赫若、江
肖梅等經常爲《新新》撰稿，呂赫若
的《月光光－光復以前》、龍瑛宗的
《從汕頭來的人》等均發表於此。
1946 年 9 月 12 日《新新》假臺北山
水亭舉辦「談臺灣文化的前途」座談
會，蘇新、王白淵、黃得時、張冬
芳、李石樵、王井泉、劉春木、林
博秋、張美惠等人參與座談，同年
11 月停刊，共出刊 8 期。

新楊剪收天狗歌

臺灣歌仔，見於歌冊。

新義團

白字戲班，1927 年間活躍於臺北
各地。

新義錦

客家八音吹場樂散牌，由嗩吶領
奏，新年「吹春」時最常見之曲目。

新聖詩

1957 年，德明利姑娘 Isabel Tay-
lor 編輯，1964 年 2 月出版，漢字
與羅馬字並用，刪除《聖詩》中神學
及音樂上不理想詩歌，增廣詩學視
野，採用不同時期聖詩經典作品，
提高神學與音樂品質，編以曲、詞
作者，格律，曲名，英文，漢字，
白話字首行及聖經章節索引，以方
便檢索及研究。

新路

　　子弟戲分「福路」與「西皮」二路，「福路」為「古路」，「西皮」為「新路」，新舊按入傳年代先後別分。「西皮」屬皮黃系統，有「原板」、「倒板」、「緊垛子」、「慢垛子」、「緊西皮」、「二黃倒板」、「二黃平板」、「二黃垛子」等曲調，另有板腔變化之「西皮」、「二黃反調」用於逃難、趕路、夢境及淒涼場面，各角色均能用此板腔，同板腔有不同唱法，亦稱「陰調」，有「粗口」及「細口」兩類，民間藝人又以「公」、「母」區分，「細口」又稱「幼口」，通常用假嗓演唱，音較細柔，是正旦、小旦、小生、副生等的唱腔，其他角色用本嗓演唱，屬「粗口」，如公末、老生、老旦、大花、二花、三花等，音聲豪放。北管戲內容多描述忠孝節義、崇武尚義，西皮舊稱有戲碼三十六大本，或有劇目同時出現福路及西路中，只是唱腔不同，常演西皮戲有「空城計」、「借東風」、「黃鶴樓」、「晉陽宮」、「打金枝」、「回龍閣」、「白虎堂」、「渭水河」、「蘆花河」、「臨潼關」、「長板坡」、「斬黃袍」、「天水關」、「走三關」等，劇目中有「新」字者，皆屬西路，與京劇淵源甚深。

新榮陞班

　　宜蘭亂彈班，《宜蘭縣志》卷二：「宜蘭之亂彈班有所謂四大班者，即新榮陞班、合成班、江總理班、李仔友班是也，四大班以新榮陞為首，班主楊乞食，次為合成班，班主楊化成，二人皆宜蘭籍，該兩大班之角色，技藝精彩，頗有盛譽，由同治到日據末期，歷八十年之久，因二次大戰爆發而解散。」曾成立第二批囝仔班，由林旺城擔任戲先生，學生有游丙丁、林松輝、林阿和、阿埔仔、陳阿春、楊好、林焰山、游進財、徐阿樹、連發仔等，演出劇目有「雙龍計」、「盧俊義上梁山」、「忠義節」、「吳漢殺妻」、「討貢」、「金沙灘」、「天水關」等十一齣戲文及「打麵缸」、「雙別窯」等小戲。

新榮鳳

　　光復初期四平戲班，演內臺戲於中壢、平鎮、新屋等客家庄時，為使觀眾更能接受，已因聚落不同改以閩南話或客語口白演出，唱詞則維持正音，夜戲常加演外江戲「探陰山」、「白馬坡」等，劉榮錦曾在此搭班演出。

新歌王哥柳哥

　　臺灣歌仔，見於歌冊。

新歌李三娘（劉智遠白兔記）

　　俗曲唱本，新竹興新書局刊行。

新臺灣研究社

　　音樂社團，陳秋霖成立之中西樂器合奏樂團，光復後公演於各地。

新臺灣音樂運動

　　以日本音樂為主體之「音樂文化移殖運動」。「七七事變」後，長谷川清總督積極推動『皇民化運動』，加速掠奪臺灣資源，廣徵「臺籍軍夫」，強迫勞役，禁演我國民族史劇、禁唱歌仔調，禁奏傳統樂器，成立「皇民奉公會」及「臺灣演劇協會」推動所謂「新臺灣音樂」，強將傳統及新創臺灣曲調填入戰雲密

布、殺氣騰騰之戰爭歌詞，變成披上戰袍的進行曲，作曲家創作空間橫遭扼殺，臺北師範學校一條慎三郎、臺南師範學校清野健等在臺日籍音樂教師均積極倡導、參與推動此運動。

新舞社歌劇團

歌仔戲團，1915年間，辜顯榮自日人處收買淡水戲館，改名「新舞臺」，由柳川一和負責經營，辜顯榮義子楊蚶接收臺北艋舺京班鴻福班演於此，後重整爲「新舞社歌劇團」，演出歌仔戲，戲狀元蔣武童、蕭守梨、喬財寶（臺南人、二手武小生），宜蘭笑（苦旦）、愛哭眛（苦旦，陳秀娥），小寶蓮（文武小生、臺南丹鳳社），陳樹根（大花臉）、嚴松坤（老生）、小飛龍（副武生）、謝蘭芳（基隆人、二花臉）、方桂元（臺南白河人、二花臉）、施金水等三十餘人在此搭班，是歌仔戲由鄉村草臺進入城市戲院，醞釀出戰後內臺戲鼎盛光景之前哨期。

新舞臺

日據時期劇場，1915年辜顯榮自日人手中購得「淡水館」，改名「新舞臺」，由柳川一和負責經營，辜顯榮義子楊蚶接收臺北艋舺京班鴻福班演於新舞臺，該劇場積極引進慶餘、天勝、復勝、德勝、三慶、聯和、日盛、天仙、群仙女班、如意女班等滬、閩京班，新竹共樂社、香山小錦雲、北投清樂園班等本地梨園戲、歌仔戲、白字戲等劇種，是當時臺灣北部最重要的表演場所之一。新舞臺曾自組歌仔戲劇團「新舞社」，在臺灣歌仔戲發展史上有其一定地位。

新增英臺二十四拜

俗曲唱本，廈門會文堂書局刊行。

新撰歌曲集

歌曲集兩集，呂泉生主編，1947及1950年出版，由林寬繕譜刻板，油墨印刷，臺聲樂器行發行，歌集雖簡拙，但在音樂曲集缺匱之當時，十分受到歡迎。

新樣天干歌

俗曲唱本，有廈門博文齋書局、臺北黃塗活版所刊本。

新樣打輯歌

俗曲唱本，有廈門會文堂書局及博文齋書局刊本。

新樣死某歌

俗曲唱本，有廈門會文堂書局及博文齋書局刊本。

新樣風流歌

俗曲唱本，有廈門博文齋書局及臺北黃塗活版所刊本。

新樣唐寅磨鏡珠簪記

俗曲唱本，有廈門會文堂書局、上海開文書局及臺北黃塗活版所刊本。

新樣桃花過渡、病囝懷胎合歌

俗曲唱本，廈門榮記書局刊行。

新樣採茶歌

俗曲唱本，廈門博文齋書局刊行。

新樣鴉片歌

俗曲唱本，有廈門博文齋書局及
臺北黃塗活版所刊本。

新樣縛腳歌

俗曲唱本，有廈門博文齋書局及
臺北黃塗活版所刊本。

新樂社

北港北管子弟戲團，矮仔長主
事，常與集雅軒北管拼戲，後在集
雅軒吳輝南（吳燦華）邀集下，常
與和樂軒、仁和軒、錦樂社聚樂，
參與迎神賽會、過爐、婚喪喜慶排場。

新樂軒

新竹北管子弟團，清末民初成立
於前布埔聖媽廟，謝旺、蕭清乞、
柳應科為軒中臺柱。

北管子弟團，1927 年成立於布袋
新厝。

北管子弟團，1931 年成立於金山。

北斗街內大鼓陣，館長楊陽，原
與正樂軒合作設館，後另組新陣迄
今。

臺中北管子弟團。

新樂陞

亂彈戲班，1932 年周風能成立於
宜蘭冬山，一般稱以「冬瓜山班」。

新樂潮

音樂雜誌。1926 年，柯政和與劉
天華共同發起組織「北京愛美樂社
」，出版《新樂潮》，介紹包括音樂
史、音樂理論、音樂教育、音樂
家、名曲及西洋音樂知識等文章，
撰稿者有劉天華、繆天瑞、李惟
寧、張秀山、吳伯超、楊仲子、張
洪島、汪德昭、程朱溪等，以柯政
和撰述最勤，篇幅最多，1927 年 6

月至 1929 年 7 月間共出刊十期。

新編人之初歌

俗曲唱本，廈門會文堂書局刊行。

新編人心不足歌

俗曲唱本，臺北德利書局刊行。

新編十二月花樣歌

俗曲唱本，廈門博文齋書局刊行。

新編十送君

俗曲唱本，廈門博文齋書局刊行。

新編三千兩金歌

俗曲唱本。

新編大明節孝歌

俗曲唱本，臺北周協隆書局刊行。

新編子弟歌

俗曲唱本，廈門博文齋書局刊行。

新編小學校公學校唱歌教材集

日據時期教科書，臺灣總督府編
輯出版。

新編五鼠鬧宋宮歌

俗曲唱本，嘉義捷發出版社刊行。

新編孔明請東風

臺灣歌仔，見於歌冊。

新編安童買菜歌

俗曲唱本，嘉義捷發出版社刊行。

新編伶俐姿娘全歌

俗曲唱本。

新編呂蒙正彩樓配歌

俗曲唱本，嘉義捷發出版社刊行。

新編姑換嫂歌

俗曲唱本，新竹竹林書局刊行。

新編流行三伯和番歌

俗曲唱本，嘉義玉珍書局刊行。

新編流行三伯探英臺歌

俗曲唱本，嘉義玉珍書局刊行。

新編流行英臺回家想思歌

俗曲唱本，嘉義玉珍書局刊行。

新編流行英臺祭靈獻紙歌

俗曲唱本，嘉義玉珍書局刊行。

新編流行蔡端造洛陽橋歌

俗曲唱本，嘉義玉珍書局刊行。

新編相箭歌

俗曲唱本，廈門博文齋書局刊行。

新編英臺拜墓、十月花胎合歌

俗曲唱本，嘉義玉珍書局刊行。

新編食廈歌

俗曲唱本，廈門博文齋書局刊行。

新編徐胡審石獅歌

俗曲唱本，臺北黃塗活版所刊行。

新編桃花女鬥法歌

俗曲唱本，廈門會文堂書局刊行。

新編浪子回頭

俗曲唱本，廈門博文齋書局刊行。

新編烏白蛇放水歌集

俗曲唱本，廈門博文齋書局刊行。

新編烏白蛇借傘歌

俗曲唱本，有廈門會文堂書局及博文齋書局刊本。

新編貢埝心嫖客

俗曲唱本，廈門博文齋書局刊行。

新編乾隆遊蘇州全本

俗曲唱本，有廈門會文堂書局及博文齋書局刊本。

新編偷食歌

俗曲唱本，廈門博文齋書局刊行。

新編國語白話歌

俗曲唱本，臺北周協隆書局刊行。

新編曹操獻刀

俗曲唱本，新竹興新書局刊行。

新編雪梅思君歌

俗曲唱本，新竹竹林書局刊行。

新編賣大燈歌

俗曲唱本，廈門博文齋書局刊行。

新編勸世自嘆撰花修善歌

俗曲唱本，嘉義玉珍書局刊行。

新編勸改修身歌

俗曲唱本，嘉義玉珍書局刊行。

新編撰花勸世歌

俗曲唱本，臺中瑞成書局刊行。

新調

廿世紀五〇至六〇年代末期，歌仔戲融合新興媒體轉型爲廣播、電視歌仔戲，除七字、都馬等傳統曲調外，也吸收部份民間歌謠、流行

歌曲及俗稱「變調仔」之歌仔戲新調，是歌仔戲藝術元素的創新，其中多有出自曾仲影手筆者。

新興童謠詩人聯盟

童謠社團，1942年周伯陽等組織於新竹。

新選笑談俗語歌

木刻本，閩南語俗曲唱本。

新選歌謠

歌謠月刊。光復後，可茲教唱之創作歌曲缺實，1952年1月臺灣省教育會發行《新選歌謠》鼓勵創作，為樂壇提供發表園地。該刊由呂泉生主編，戴粹倫、蕭而化、張錦鴻、李金土、李志傳、呂泉生為歌曲審查委員，洪炎秋、楊雲萍、盧雲生、王毓騵為歌詞審查委員，呂泉生的〈搖嬰仔歌〉、〈鄉愁〉、〈登山歌〉、〈青天進行曲〉、〈剪拳布〉、〈擠油渣〉、〈田園曲〉、〈大好天〉、〈望月思親〉、〈落大雨〉、〈三月來了〉、〈手拉手〉、〈清明〉、〈咖里飯〉、〈遊戲〉，曹賜土的〈吊床〉、〈濱旋花〉，郭芝苑的〈紅薔薇〉、〈楓橋夜泊〉、〈褒城月夜〉、〈耕作歌〉、〈耕田〉，白景山的〈只要我長大〉，楊兆禎的〈月姑娘〉、〈梅花〉、〈搖籃曲〉，周伯陽的〈法蘭西的洋娃娃〉、〈木瓜〉、〈玫瑰花〉、〈娃娃國〉、〈長頸鹿〉、〈小黑羊〉，曾新得的〈誰最快樂〉、〈荷花姐姐〉、〈風來了〉、〈小皮球〉、〈風〉、〈過新年〉、〈花園裡的運動會〉、〈我愛你〉，及黃自、趙元任、劉雪庵、黃友棣、蕭而化、張錦鴻、臧哲先、黃昭雄、林福裕、廖貝武，劉克

爾、李武煙、李中和、周仁、陳世凱、陳亮、李茂淵、張邦彥、潘鵬、張誠益、俞磊、楊文貴、陳康翔、沈毅、照星、錢在青、林梅、陳伏瀛、朱西湖、伍伯就、三榮、王耀錕、張漢南、陳喜夢、潘德仁、盧薹華、方懿、陳榮盛、林今馳、李景臣、林精炫、林清池、汪香女、溫錦龍、林芳、洪德成、浪江、陸鳳寶、楊正邦、青林、王啟揄、俞雲鵬、曾次郎、陳炳坤、李志傳等的創作曲；中國藝術歌曲〈玫瑰三願〉、〈教我如何不想她〉、〈下江陵〉、〈西風的話〉、〈思鄉〉、〈秋怨〉、〈杜鵑花〉、〈問鶯燕〉、〈追尋〉，民歌〈採蓮謠〉、〈茉莉花〉、〈鳳陽花鼓〉；各國民謠如蘇格蘭民謠〈羅莽湖邊〉，英國古歌〈少年樂手〉，瑞士民謠〈阿爾比士登山歌〉，德國民謠〈神秘的森林〉、〈卡布里島〉、〈離故鄉〉、〈快樂的晚上〉、〈秋蟲〉、〈斑鳩呼友〉、〈遠足〉、〈假如我是一隻小鳥〉、〈青蛙的合唱〉，法國民謠〈青蛙與小貓〉、〈願君安睡到天明〉，比利時民歌〈郊外行〉，義大利民謠〈散塔蘆淇亞〉、〈歸來吧！蘇瀾多〉、〈山村姑娘〉，西班牙民謠〈四季〉，丹麥民謠〈春陽〉，韓國民謠〈異鄉寒夜曲〉、〈桔梗花〉、〈阿里嵐〉，菲律賓民謠〈插秧歌〉，美國民謠〈山谷裡的燈火〉、〈稻草裡的火雞〉、〈珂羅拉德之夜〉、〈露營〉、〈可憐的小麻雀〉；西洋作曲家巴哈的〈春天到〉，韓德爾的〈快樂的鐵匠〉，海頓的〈玩具的音樂〉，莫札特的〈迎春〉、〈勝利歌〉、〈鐘聲〉、〈搖籃歌〉，〈Alphabet〉，貝多芬的〈我愛你〉，布拉姆斯的〈催眠曲〉、修伯特的〈野玫瑰

〉、〈菩提樹〉、〈音樂頌〉、〈雄壯的行進〉、〈鱒魚〉、〈搖琴人〉，修曼的〈豐年〉、威爾弟的〈茶花女飲酒歌〉、〈凱旋進行曲〉、古諾的〈凱旋〉、孟德爾松的〈聖母頌〉、〈百靈鳥〉，葛里格的〈索爾菲之歌〉，華格納的〈歡喜進行曲〉，比才的〈鬥牛的勇士〉、〈阿魯卡拉龍騎兵〉，蕭邦的〈遙寄相思〉，韋伯的〈新春舞曲〉，德布西的〈姜波的搖籃歌〉，及 Rameau、Cherubini、Pergolesi、Forster、Simonetti、Martini、Sicher、Gilmour、Werner、Spilman、Flotow 等所作歌曲，經《新選歌謠》發表後，均成家喻戶曉歌謠，傳唱一時，成為光復後新傳歌曲之重要來源，且多有編入各級學校教科書中，影響遠大，「音樂通訊」欄訊息報導，亦成為重要音樂史料。1959 年臺灣省教育會改組，《新選歌謠》停刊，共發行九十九期。

新賽樂

福州京班。1924 及 1927 年間來臺演出於臺北、基隆、臺南、彰化、高雄等地，其機關布景華麗奇巧，一新臺灣觀眾耳目，臺灣總督府曾延聘至總督府大廳演出「紫玉釵」、「空城計」等四本連臺戲。

新鮮臺灣地理唱歌

高橋二三四作品，杉山文悟作歌。

新疆歌舞訪問團

1947 年 12 月，新疆省政府集合維吾爾、韃靼、烏茲別克、哈薩克藝人五十五人組成「新疆歌舞訪問團」，來臺訪問演出。其中喀什人康巴爾汗為新疆第一歌舞家，曾代表維吾爾族參加全疆歌舞比賽，譽為「維族之花」，有「新疆梅蘭芳」稱號。1948 年 3 月 14 日訪問團假臺北中山堂公演後，亦曾赴臺中表演。

新麗卿

大稻埕藝妲劇團表演家，1936 年曾在臺中市天外天劇場（今喜萬年百貨公司）演出「薛平貴別窯」、「鳳陽花鼓」、「貴妃醉酒」、「武家坡」、「空城計」等劇。

暗中從事某事務之歌

童謠。見東方孝義《臺灣習俗》。

暗淡的月

流行歌曲。葉俊麟作曲，每在細訴內心傷和頁頁酸辛，句法簡單，意境雋永。

會文堂

廈門書坊。最早刊印歌仔冊之書坊之一，址在廈門市棉襪巷二一號，創業不遲於清道光年間，開業稍晚於文德堂，持續經營至抗日戰爭前夕，以木刻、石印及鉛字版出版「歌仔冊」。

極大恩賜

基督教音樂，陳泗治作曲。

椰胡

即「殼仔弦」，見「殼仔弦」條。

楊三郎（1919～1989）

作曲家。原名楊我成，生於臺北永和農家，1926 年入臺北日新公學校，擔任校園樂隊小喇叭手，成淵中學畢業，1937 年赴日隨清水茂雄

學理論作曲及編曲，並在清水樂隊中擔任喇叭手。二十一歲赴中國，曾在北京、青島、天津、南京、上海、奉天（瀋陽）、新京（長春）、大連、哈爾濱元祿夜總會等地舞廳、俱樂部擔任樂師，1944年戰火瀰漫大東北時返臺。1946年進入臺北放送局改制之「中廣樂團」擔任樂手，發表〈望你早歸〉（那卡諾詞）風靡全臺，戰爭期間，臺灣子弟二〇七、一八三人被徵調往南洋、中國戰場參加其所謂『聖戰』，〈望你早歸〉成為原鄉親人魂牽夢縈心曲，很快在臺灣流行起來。〈港都夜雨〉為楊三郎工作於基隆國際聯誼社時譜寫之樂隊演奏曲，原名〈雨的布魯士〉，由呂傳梓填詞，後經王雲峰修飾後，成為家喻戶曉通俗歌曲，並曾被基督教填以新詞成為聖詩「今日咱著儆醒祈禱」，收於《長春詩歌》第二集，其他代表作有〈苦戀歌〉、〈思鄉月夜〉、〈秋風夜雨〉、〈月夜愁〉、〈秋怨〉、〈孤戀花〉及為嘉義革新話劇團創作之〈思念故鄉〉（周添旺詞）等歌曲，皆膾炙人口，楊三郎一生站在音樂第一線，終則落得積蓄耗斁，生計維艱，晚景淒涼。

楊乞食（1870～1945）

宜蘭新榮陞班亂彈班班主，1870年生於桃園廳桃澗堡桃園街，學北管於桃園，十九歲前加入宜蘭蘇猛「大榮陞班」職業亂彈戲班，擅乾旦，戲迷暱稱為「阿食仔旦」，1888年開始掌班，並改稱「新榮陞班」。《宜蘭縣志》卷二：「宜蘭之亂彈班有所謂四大班者，即新榮陞班、合成班、江總理班、李仔友班是也，四大班以新榮陞為首，班主

楊乞食，次為合成班，班主楊化成，二人皆宜蘭籍，該兩大班之角色，技藝精彩，頗有盛譽，由同治到日據末期，歷八十年之久，因二次大戰爆發而解散。」1931年楊乞食曾另立亂彈囝仔班「小榮陞」。

楊士芳

進士出身，清末宜蘭仰山書院南管樂班成員，每年文廟釋典、文昌聖誕、關帝聖誕時，與地方聞人舉人李望洋、林廷儀先後董其事，貢生李紹宗亦曾以花翎頂戴參與樂班行列。

楊化成

宜蘭新合成亂彈班班主，《宜蘭縣志》卷二：「宜蘭之亂彈班有所謂四大班者，即新榮陞班、合成班、江總理班、李仔友班是也，四大班以新榮陞為首，班主楊乞食，次為合成班，班主楊化成，二人皆宜蘭籍，該兩大班之角色，技藝精彩，頗有盛譽，由同治到日據末期，歷八十年之久，因二次大戰爆發而解散。」

楊文廣平南蠻全歌

俗曲唱本，潮州吳瑞文藏板，李萬利刊本，7冊38卷，上承「十二寡婦征西番」。

楊兆禎（1929～）

歌唱家、音樂教育家。新竹縣芎林鄉人，祖籍廣東梅縣，就讀芎林國小時，受業鄧雨賢，就讀新竹師範學校時，從師李永剛、呂泉生、林樹興，畢業後歷任小學教師、講師、教授，曾擔任小學、國中、師專課程標準及音樂課本編審委員、

新竹師院音樂教育系系主任，發表〈月姑娘〉、〈梅花〉、〈搖籃曲〉等兒歌於《新選歌謠》，1957 年 7 月以〈玫瑰花〉（周伯陽詞）入選「臺灣省文化協進會」童謠徵選第一名，其他〈農家好〉及〈搖船〉等曲均爲耳熟能詳，編撰有《楊兆禎歌曲集》（樂音）、《中國民歌鋼琴曲集》（理科）、《中國民謠》（文化）、《臺灣民謠》（臺灣文獻會）、《九腔十八調研究》（育英）、《客家民謠》（天同）、《臺灣客家系民歌》（百科文化）、《歌唱的理論與實際》（全音）、《中外音樂故事》（文化）、《音樂創作指導》（全音）、《客家民謠專集》（理科）、《音樂的故事》（中華兒童叢書）、《智慧的燈盞》（中華兒童叢書）、《幼兒唱游曲》（文化）、《小學音樂課本及指引》（臺光）、《小學音樂課本及指引》（國立編譯館）、高中音樂課本（海岱），錄製有「中國民謠」（海山唱片）、「客家民謠專集」（理科）、「九腔十八調」（海山）、「中國藝術歌曲」（海山）、「我喜愛的名歌」（海山）等唱片。

楊我成

楊三郎原名，見「楊三郎」條。

楊秀卿

曲藝藝人，以歌謠說唱「雪梅教子」等故事、內容包括生活、敘述、愛情、回憶、勸世、感謝類曲藝。

楊育強

二胡演奏家，曾假臺北中山堂舉行音樂會，陳清銀鋼琴伴奏，爲光復後較早之國樂音樂會，首創二胡與鋼琴合奏先例。

楊炎鐘

北管表演家，擅北管幼曲如「醉打山門」、「斷橋」等。

楊秉忠

作曲家，1956 年中廣國樂團設作曲室，由周藍萍、楊秉忠、林沛宇、夏炎負責作曲。〈湖上〉、〈臺灣頌〉、〈花鼓舞曲〉、〈陽春曲〉、溪山回春、〈阿里山雲海〉、〈江畔帆影〉等皆作於此時期。

楊阿同

宜蘭下浪頭查某囝班班主。

楊柳

吉他曲，呂昭炫作品，1962 年發表於東京第二十屆世界吉他演奏家會議，多受贊許。

楊海音（1926～？）

聲樂家。安徽蕪湖人，學於國立福建音專、義大利羅馬聖西西利亞 Santa Cecilia 音樂院、英國基爾渥音樂院 Guildhall school of music，執教杭州高級中學、臺北省立第一女中、政工幹校及中國文化學院等各校。

楊蚶

辜顯榮義子，重整「新舞臺」京班爲「新舞社歌劇團」，演出歌仔戲，使歌仔戲揮別落地掃時期，由鄉村草臺進入城市戲院，是醞釀戰後內臺戲興盛光景之前哨期。

楊喚（1930～1954）

1949 年陸續發表童詩、故事詩、

兒歌、童謠於《中央日報》「兒童周刊」，光復後童詩園地最初開拓者之一。

楊開鼎

巡臺御史，乾隆十四年（1749），楊開鼎修臺南大成殿兩廡，規模倍前，拓五王祠，易文昌閣石柱，改建學官齋舍，整備禮樂之器。

楊雲萍（1906～2000）

本名楊友濂，臺北士林人，家學淵源，自幼奠定文學基礎，新舊詩皆通，進入日本大學主修文學，多與《文藝春秋》的菊池寬及川端康成等交往，受菊地寬影響甚深。1925年3月與江夢筆（器人）創辦臺灣第一本白話文文學雜誌《人人雜誌》，1941年5月29日發表《研究と愛》於《臺灣日日新報》夕刊學藝欄，質疑「一味追求絕對的、冷冰的強硬態度與機械式的研究方法」，以為「真正偉大的學者和科學家，心中應該懷抱愛與謙遜，從而來發現人性（humanity）」。楊雲萍服膺文藝唯美主義，以史家眼光、詩人靈性、小說家筆法，寫出日本統治下的警察、農民、婦女等角色的社會問題，蘊藏強烈批判色彩，以《山河》詩集（1943, 11）奠定詩人地位，其他作品有詩集《吟草集》，小說《罪與罪》、《陳人手記》、《月下》、《光臨》、《弟兄》、《黃昏的蔗園》、《咖哩飯》、《青年》、《春雷譜》、《部落日記》及技巧上具實驗性與先驅性的《秋菊的半生》等。1945年任《民報》主筆，1946年8月任行政長官公署參議，同年9月15日任臺灣文化協進會《臺灣文化》主編，任職臺灣編譯館、文獻會，1947年8月受聘在臺灣大學歷史系講授「明史」、「南明史」、「歷史哲學」、「臺灣史」，擔任第一屆臺北市孔廟管理委員會指導委員，曾為鄭成功有沒有鬍子問題與黃得時大打筆戰。

楊順枝

歌仔戲表演家，宜蘭五結鄉二結人。

楊管同坐馬

俗曲唱本，廈門會文堂書局刊行。

楊管同坐馬、醉翁亭捷話

俗曲唱本，臺北黃塗活版所刊行。

楊管拾翠玉

錦歌及歌仔戲戲目，取自傳統民間故事。

楊肇嘉（1891～1976）

民族運動家。清水人，1909年負笈東瀛，入東京京華商業學校，曾在駿河臺音樂院學習小提琴。返臺後執教於清水公學校，與蔡惠如、陳基六、鄭邦吉等共創「鰲西吟社」，1920年任清水街長，1925年赴日本早稻田大學深造，立願「大中華民國屹立於世界，大漢民族光輝於全球」，對臺灣民主、自由之追求，不遺餘力，與林獻堂、羅萬俥、林呈祿、蔡培火等同為臺灣民族運動靈魂人物。

1934年8月5日「在京臺灣同鄉會」通過組成「暑假返鄉鄉土訪問團」返臺舉行音樂會，由楊肇嘉帶領，在文化協會各地分會強力推動下，假臺北醫專大禮堂、新竹公會堂、臺中公會堂、彰化公會堂、嘉

義公會堂、臺南公會堂、高雄青年會館演出七場，盛況空前，是爲臺灣史上第一次巡迴演出西式音樂會，同年與林幼春、賴和、張深切、張星建、楊逵、何集璧、賴明弘等人成立「臺灣文藝聯盟」，以「聯絡臺灣文藝同志，互相圖謀親睦，以振興臺灣文藝」，設本部於臺中市初音町，分部於北港、豐原、佳里、嘉義及東京，發行機關刊物《臺灣文藝》，是爲臺灣作家第一個聯盟及第一本文藝雜誌，盟中楊肇嘉曾公開募集〈臺灣青年歌〉，積極推動民族自覺運動。1936年與林獻堂、羅萬俥、林資彬、劉明電、林階堂、林瑞騰、林根生、林猶龍、林挺生、陳煌、陳炳煌諸先生組織「華南考察團」，回祖國考察。楊肇嘉「立志當爲天下雨，論交猶見古人風」，嘗予美術、彫塑、音樂、體育、醫學，政治甚至飛行等各專科臺灣青年極力支援與鼓勵，體育界之張星賢、林和引、楊基榮、林月雲，美術界李石樵、郭雪湖，雕塑家陳夏雨，作曲家江文也、鋼琴家陳信貞等，都與楊肇嘉交往密切，並多受其贊助。

楊應求

北管樂師，來臺傳藝彰化地區，嘉慶十六年（1811）成立梨春園曲館，南瑤宮老大媽駕前曲館，又設集樂軒，再設小西之繹如齋，最後去口庄置月華閣，曲館至今保存有完好大旗及小風旗，維護北管傳統薪火，不遺餘力。

楹鼓

孔廟樂器用楹鼓一。

歲時歌

臺灣歌仔，見於歌冊。

殿前吹

「十三腔」演出曲目大致固定，行列隊形及樂器配置均有定規，有百個以上曲牌，亦可由四至八首曲牌聯套演出，〈殿前吹〉即其中常用曲目之一。

溫阿娥

漢樂家，新竹人，常與黃克鐘（三弦）、鄭梅癡（二弦）、伯卿（揚琴）、溫筆、張君榕等氏合奏演出〈百家春〉、〈將軍令〉、〈紅繡鞋〉、〈放風箏〉、〈雁落平沙〉、〈雨打芭蕉〉等曲。

溫涼寶盞全歌

俗曲唱本，潮州李萬利刊本，2冊5卷。下接「潘葛仔」。

溫筆

漢樂家，新竹人，常與黃克鐘（三弦）、鄭梅癡（二弦）、伯卿（揚琴）、溫阿娥、張君榕等氏合奏演出〈百家春〉、〈將軍令〉、〈紅繡鞋〉、〈放風箏〉、〈雁落平沙〉、〈雨打芭蕉〉等曲。

溪山回春

1956年中廣國樂團設作曲室，由周藍萍、楊秉忠、林沛宇、夏炎負責作曲，〈溪山回春〉等皆作於此時期。

煙酒歌

流行歌曲，蘇桐作品。

煙鬼

高橋二三四作品，杉山文悟作歌。

照鏡見白髮

聲樂曲，張九齡詩，江文也九首《唐詩絕句詩》之一，作於 1940 年，作品第 24～7 號。

獅鼓

即「扁鼓」，見「扁鼓」條。

瑟

撥弦樂器，長方型，木質音箱，以四個「枘」繫弦，三條岳尾，一條岳首，多爲二十五弦，弦下施柱，以調節弦長。湖南長沙瀏城橋一號楚墓及河南、湖北等地有實物出土，時約春秋晚期至漢代，有大、小之制，大者不陵、小者不仰，聲應相保而爲和，古宴享儀禮中用爲歌唱伴奏，祭孔音樂用瑟二。

瑞成書局

以木刻、石印及鉛字版等印本出版「歌仔冊」，位於臺中市綠川町四町目一番地（現綠川西街），光復後將戰前印製之歌仔冊改換民國年號後繼續販售，在新教育、新文化衝擊下，不復戰前風光，銷售大不如前，受祝融之災燒去所有歌冊存書及鐫版後，停止發行作業。

瑞興陞

亂彈班，1927 年陳瑞鐘成立於大龍峒。

當晚霞滿天

合唱曲，黃友棣作品。

痴夢覆水

老生戲，亂彈班墊戲，演於正戲結束或開演前，篇幅較小，表演家較少。

盟樂社

北管子弟團，1915 年成立於土城。

矮靈祭歌

「矮靈祭」（Pastaai），賽夏族爲祈求矮黑人不因舊惡收回或毀去米糧所行祭儀，二年一小祭，十年一大祭，分迎神一天、祭神三晚、送神一天共五天舉行，爲族中盛事，以十五曲祭祀歌爲中心，歌詞十六章，每章若干節，各節句數不定，每句含七音節，包括押韻、反覆法、疊語等，形式整齊講究，曲風沈緩、冗長、掙扎、哀傷，平常禁唱，祭禮前五日允許習唱其中部分，除迎神歌唱外，都伴有五種步調舞蹈。

碎心花

流行歌曲，周添旺作詞，鄧雨賢作曲，1939 年鄧雨賢辭去「哥倫比亞」唱片公司工作赴日發展，妻小則在芎林鄉躲避戰爭轟炸，半年後女兒得痢疫去世，鄧雨賢返回臺灣，悲傷難以言喻，乃央請周添旺爲詞，作〈碎心花〉悼念亡女，全曲每句四字，內心孤寂、悔恨表露無遺，令人聞之動容。

俗曲唱本，嘉義捷發出版社刊行。

碰筒

漁鼓別稱，「道情」伴奏樂器，長約九十公分，蒙蛇皮，左抱，右手輕拍，見「道情」條。

碰鈴

色彩性、節奏性樂器。又稱「碰

鐘」或「星」，形似對盅，銅制，以
繩串連，兩個一副，通過對撞發
聲，聲音清新、悅耳，穿透力強，
常配合優美抒情曲調演奏，用爲器
樂合奏或戲曲、歌舞伴奏。

碰鐘

即「碰鈴」，見「碰鈴」條。

碗鑼戲

幼戲，又稱「小介戲」，見「崑頭
」條。

禁鼓樂

1937 年中日戰爭爆發後，殖民政
府強制禁止約束民間傳統戲曲演
出，1941 年『皇民化運動』後，傳
統戲曲全遭禁制，稱爲「禁鼓樂」。

萬仙歌

「十三腔」演出曲目大致固定，行
列隊形及樂器配置均有定規，有百
個以上曲牌，亦可由四至八首曲牌
聯套演出，〈萬仙歌〉即其中常用曲
目之一。

萬安軒

北管館閣，臺中大里林水金、潘
玉嬌來此「開館」、教戲，兼及其他
音樂。

萬君的主通愛的曆

基督教音樂，宣教士梅甘霧
Campbell Moody 作詞，見於《聖詩
》（1926）。

萬李御娜夫人（Mrs. Agnet Band）

外籍音樂教師，1913 年來臺，
1922～1925 間擔任長榮中學音樂
教師。

萬花樓

俗曲唱本，潮州李萬利、進文堂
藏板，李萬利刊本，4 冊 12 卷，上
承「包公出世」。

萬能機關真正談天說地歌

俗曲唱本，嘉義玉珍書局刊行。

萬業不就

俗曲唱本，嘉義捷發出版社刊行。

節女金姑歌

臺灣歌仔，見於歌冊。

節奏原論

音樂理論著作，蕭而化撰著。

節節高

北管打鼓佬（單皮鼓）以不同鼓
介（鑼鼓打法）指揮場面，「節節高
」爲聯串成套之鑼鼓打法之一。

筧橋精神頌

聲樂曲，李中和作品。

粵劇

廣東劇種之一，流行於廣東、廣
西、臺灣、港澳及粵籍華僑聚居地
區，溶匯明清以來流入廣東之海
鹽、弋陽、昆山、梆子等諸腔並吸
收珠江三角洲民樂而成，唱腔以梆
子（京劇稱西皮）、二黃爲主，源
流可追溯至四百多年前明代中葉。
廿世紀三〇年代，粵劇基本上分爲
「省港大班」與「過山班」（或稱「落
鄉班」）兩系統，傳統劇目有「柳毅
傳書」、「玉梨魂」、「平貴別窯
」、「羅成寫書」等，棚面用橫簫（
笛子）、月琴、二弦、三弦、揚琴
及鑼、鈸、鼓、板和大小笛（大小

嗩吶）等樂器，亦用梵鈴（Violin，小提琴）、色士風（Saxphone，薩士管）、吐林必（Trumpet，小喇叭）、洋簫、西路風（Xylophone，木琴）、班曹（Banjo，班卓琴）、結他（Guitar，吉他）、電結他、爵士鼓等西洋樂器拍和粵劇，名表演家有李文茂、鄺新華、千里駒、譚蘭卿、蕭麗湘、小生聰、周玲利、李雪芳、薛覺先、馬師曾等，隨移民傳入臺灣，多在同鄉會及會館中演出。

粵謳

連雅堂《臺灣通史》卷23「風俗志」云：「臺灣之人，來自閩粵，風俗既殊，歌謠亦異，閩曰南詞，泉人尚之，粵曰粵謳，以其近山，又曰山歌。南詞之曲，文情相生，和以絲竹，其聲悠揚，如泣如訴，聽之使人意消，而粵謳則較悲越。坊市之中，競為北管，與亂彈同。亦有集而演劇，登臺奏技者。勾欄所唱，始尚南詞，間有小調。建省以來，京曲傳入，臺北校書，多習徽調，南詞漸少。唯臺灣之人，頗喜音樂，而精琵琶者，前後罩出，若夫祀聖之樂，八音合奏，間以歌詩，則所謂雅頌之聲也。」

經鹿

日據時期文藝雜誌，1915 年創刊，臺北臺灣文藝同志會發行，中村弘治主編，同年 11 月第 5 期後停刊。

義太夫節

琉璃節另一流派，源起於十七世紀後葉元祿時代日攝津天王寺百姓五郎兵衛，取名竹本義太夫（1651

~1714），以三味線（三弦）為基本樂器，稱為「義太夫節」，演為傀儡戲補助動作、表情、述懷，而後洐變成日式傀儡戲，明治、大正時期風靡日本。義太夫由一人說演男人，女人、小孩、老人、好人、壞人等各種角色，發聲近於嘶啞，由一至六把三味線伴奏，主角人物傀儡約一公尺左右，由三位黑衣傀儡師操作，內容分「時代物」與「世話物」兩種，「時代物」取材歷史故事，「世話物」則為男女愛情故事。近松世話物包括「序、破、急」三段組織，「序」為開始部分，進行緩慢，「破」為中段，速度較快，「急」為終結部分，速度最急。「序」、「破」、「急」原為唐大曲用語，後用於世阿彌能樂，近松引用於世話物，「序」、「破」、「急」原則不但適用於各樂曲，且用於各段，世話物又分「上序」、「中破」、「下急」。義太夫音樂重視聲音高低，不重視強弱，認為聲樂及伴奏如完全一致，則單調而缺乏變化，沒有對比效果，故而說唱和伴奏三弦不完全一致，以構成複節奏特點，曲調通常分「地合」和「詞」兩種，「地合」以三味線伴奏說唱，「詞」原則上不用三味線，義太夫為平民藝術，今聽眾局限於少數愛好者。

義和軒

北管子弟團，1931年成立於嘉義竹崎。

義勇消防隊歌

進行曲，王錫奇作品。

義賊廖添丁

俗曲唱本，新竹竹林書局刊行。

義嘴塤

1973 年 2 月 25 日，何名忠、魏德棟等人發起成立「中華民國樂器學會」，從事國樂器改良與創新，有新制「義嘴塤」等。

義樂軒

臺中北管團體。

群舞

排灣族五年祭舞蹈。

聖子耶穌來降臨

基督教歌曲，彭德政以民歌〈八月十五喜洋洋〉曲調填以傳報耶穌出生佳音之宗教詞句，構成優美聖誕畫面，收為《新聖詩》第247首。

聖子耶穌對天降臨

基督教音樂，鄭溪泮詞曲，調名「羅山」，臺灣本地人及宣教師早期創作聖詩，收為《聖詩》第91首。

聖母頌

基督教音樂，周慶淵作品。

聖徒看見天頂座位

基督教音樂，陳溪圳詞作，收為《新聖詩》第153首。

聖詩

臺灣第一本基督教聖詩，1926年臺灣大會宋忠堅出版，收有拉丁字及琴譜（五線譜）版基督教歌曲一九二首，注有 Tonic Sol-fa 唱法，其中廈門宣教師 J. H. Young 用平埔原住民曲調「淡水」TAM-SUI，寫為〈上帝創造天與地〉；用臺中縣神岡鄉「大社」TOA-SIA曲調寫為〈眞主上帝造天地〉；用宜蘭平埔調GI-LAN 寫為〈世人紛紛罪惡多端〉；用「臺灣」TAIWAN 寫為每句前三拍同樣動機的〈導到天堂永活所在〉調；用「木柵」BAK-SA 寫為〈咱人性命無定著〉，以西洋和聲為主，但保存民歌純樸性，曲格組織完整，合計有原住民或漢化平埔風曲調六首。1932 年明有德牧師 Hugh McMillan 自日本《讚美歌》、西洋 I. D. Sanky《Sacred Songs and Solos》及其他歐美聖詩中選百餘首，重新編輯《聖詩》，1936 年12 月 1 日由陳清忠以臘紙謄寫，二、三年後刻成三四七首〈聖詩〉試用版。

聖詩琴譜

基督教歌集，駱先春編，1926年6 月 5 日臺灣大會訂譜，臺灣基督長老教大會聖詩編輯部出版，上海商務印書館印刷。

聖詩歌

基督教歌集，1900 年宣教師甘為霖 William Campbell 以 1872 年廈門美華書局刻本《養心神詩》為藍本編印之歌集。

聖樂

祭孔音樂，用於孔廟春秋二季祀典，清乾隆九年飭禮部頒行樂章遵用，臺南孔廟為祭孔特設禮樂局（今文廟以成書院），禮樂生由書院中選拔音感較佳秀才，後逐漸傳至嘉義、彰化、桃園、臺北、宜蘭等各地。

聖詠作曲集（第一卷）

天主教音樂，江文也根據《聖經》「詩篇」寫寫聲樂作品，鋼琴或風

琴伴奏，卷後附「聖詠簡易宣詠調」五段，曲風端莊和平，強調五聲音階，作品第 40 號，1947 年北平方濟各經學會出版。

聖詠作曲集（第二卷）

天主教音樂，江文也根據《聖經》「詩篇」譜寫聲樂作品，鋼琴或風琴伴奏，曲風端莊平和，強調五聲音階，作品第 41 號，1949 年北平方濟堂經學會出版。

腳步手路

北管戲身段之別稱。

落

南管散曲詞牌組織，由一撩拍詞牌接另一撩拍詞牌謂之「落」。

落地掃

清末民初，閩南錦歌隨移民傳入臺灣，發展成說唱「山伯英臺」、「陳三五娘」等民間「唸歌仔」，宜蘭員山鄉婚喪喜慶、迎神賽會時，有錦歌同伴結合車鼓戲表演角色、身段及妝扮，以弦樂器及鑼鼓伴奏，鋪演故事，唱於農閑自娛，參與廟會活動，成為迎神賽會行街陣頭之一，稱為「歌仔陣」，陣頭停憩時，表演家在空地或廟埕以竹竿「踏四門」，演出時小生著唐裝、戴帽，僕人戴斗笠，小姐著拖地長裙，身段只是走方位，故稱其演出形式為「落地掃」或「土腳」，歌仔陣由平地轉到舞臺上表演，戲齣也由段仔戲擴充為全本戲後，發展成「老歌仔戲」，或稱「本地歌仔」，是歌仔戲具戲劇雛型之表演形式。

落地掃歌仔陣

歌仔戲最初表演形式，屬於歌舞小戲形式，多演於廟埕空地，或隨遊行陣頭至廟埕即席演出，演出時表演家腰繫腳帛，丑及花旦手搖烘爐扇，邊走、邊扭、邊唱，沿街表演，扮飾各種角色，以四管樂助陣，1906 年羅東雜貨舖萬興仔（擅演陳三），赤獅仔（擅演林大），開輕便車的鱸鰻歲（擅演李公）最是著名，常演劇目有「益春與艄公相褒」及「呂蒙正打七嚮與暢樂姐相褒」等。

落弄

北管以連套牌子演奏，有「鑼鼓」與「吹場」，以北鼓指揮，嗩吶根據鑼鼓點位吹奏旋律，鑼鼓須記熟鼓介分類，配合指揮打擊方式演奏，「落弄」時，打擊者在通鼓上循環，吹者則反覆「落弄」樂段，至北鼓打擊有變化，再進入下一樂節演出。

落花吟

流行歌曲，周添旺作詞，陳秋霖作曲，古倫美亞唱片自日本聘來技師檜山保，在臺北中山堂前「朝風咖啡室」三樓設置臨時錄音室，灌錄戲曲、小曲、流行歌等，純純主唱的〈落花吟〉即作於此時。

落陰相褒歌

俗曲唱本，新竹竹林書局刊行。

落操

亂彈西路戲「高逢山」等的表演程式，指山寨主或擅武小姐操練囉嘍部下、或女婢時，以近於陣頭表演方式演練武功，唸「哭中蛾」，後場吹「上小樓」，馬伕跑圓場，山寨主或小姐坐桌前「看操」，戲班「拼臺

」時愛用。

葵扇花

歌仔戲旦角科介，壯三涼樂班演出時，旦角舞弄葵扇作「葵扇花」科。

葉阿木（1916～？）

彰化南門人，老子弟，扮仙表演家，梨春園館主，人稱「阿木師」，在伯父葉東懷鼓勵下，先後在「鳳來園」、「梨春園」學曲，家族都在曲館活動。

葉俊麟（1921～1997）

流行歌曲詞曲作家，本名葉鴻卿，基隆市人，童年學於私塾，商業學校畢業後進入三井產物工作，從日籍音樂家淺口一夫學習樂理。戰後在家鄉經營雜貨店，三十一歲至臺北加入亞洲唱片公司，作品數量甚多，以與洪一峰合作之〈淡水暮色〉、〈舊情綿綿〉最出名，其他作品有〈思慕的人〉、〈孤女的願望〉、〈悲情的城市〉、〈可憐的戀花再會吧〉、〈送君情淚〉、〈暗淡之月〉等。

葉春杉

嘉義下梅竹崎一帶民歌，唱梅山鄉瑞峰村飄泊跛者葉春杉坎坷人生，以月琴伴唱，句詞充滿愁苦寂寥，張李德和在《臺灣風物》15卷2期有詳細記述。

葉葆懿

聲樂家。杭州藝專音樂系畢業，1947年任臺灣省藝術建設協會理事，師大音樂系教授。

葉榮盛

都馬班班主，1955年自資拍攝「六才子西廂記」，是為臺灣第一部電影歌仔戲。

葉讚生（1914～？）

宜蘭壯三老歌仔戲班生角表演家，擅呂蒙正戲。

董永賣身

臺灣歌仔，見於歌冊。

董清才（1906～？）

音樂教育家，臺灣人，1944年前兩度赴東京學習理論作曲，曾任吉林師範大學及吉林大學音樂系教授，1949年後歷任東北大學、東北音專及吉林大學音樂系副教授。

號子

勞者勞動過程中創造之歌謠，福建各地有林區號子、漁民號子、打夯號子、搬運號子、壓路號子等數種，收舊瓶、廢鐵者之喚頭，及牧牛歌、耘田歌等，臺灣高度都市化、工業化後，號子已不多見。

號子山歌

客家歌謠，多用「喲呵哈」等襯詞，節奏自由，用假聲唱，聲音高亢。

快板山歌

客家歌謠，歌詞無襯詞，曲調無拖腔，緊縮節奏，加快山歌速度演唱。

蜂谷龍

日本提琴家，1924年臺灣教育會邀請東京音樂學校助教授長坂好子（唱歌）、蜂谷龍（提琴）、囑託宇

佐美たぬ（洋琴）三人，在臺北第一高等女學校舉行小、公學校教員音樂講習會，由各州、廳選拔轄內學校唱歌科主任數名參加。

補缸

北管小曲。

補破網

流行歌曲，王雲峰作曲，李臨秋作詞，句式淺白，音韻自然，是最能反應歷經戰亂荼毒，臺灣有似待補破網之時代歌曲，1948 年發表後，長期受當局禁唱，1977年經改認定為「情歌」後解禁，此曲家喻戶曉，流行甚廣，迄今不衰。

補甕

車鼓戲目，新廟落成、建醮、神明生日、祭典出巡等迎神賽會時，常做為「陣頭」演於鄉間廣場。

補甕調

歌仔調，用亂彈小戲「補缸」曲調。

詩歌陣

日據時期詩歌雜誌，1931 年臺北詩歌陣社發行，林與志夫編輯。

誇旗軍

戲班龍套演員之別稱，見1901年《臺灣慣習記事》1 卷 3 號。

詹天馬

詞作家，臺灣歌人懇親會成員，「星光話劇團」重要幹部，日據時期大稻埕辯士，為電影《桃花泣血記》創作歌詞，參加話劇運動，後自創影業公司，進口大陸影片、西洋片來臺放映，開設「天馬茶房」於大稻埕法主公廟對面，投資圓環附近「大中華戲院」，對通俗歌曲發展，供獻猶多。

詹典嫂告御狀

歌仔戲戲目，取自傳統民間故事。

路滑滑

流行歌曲，1935 年張福興主持日本勝利唱片臺北營業所文藝部，灌製臺語唱片，曾將顏龍光作詞，陳秋霖作曲的〈路滑滑〉灌為唱片發行，由於陳秋霖自謙於國小學歷，發行時由張福興掛名發表。詞云：「雨紛紛，路滑滑，土泥滿地染著裙，艱苦行，也周忍，為著要找搭心君……。」

跳月

聲樂創作曲，黃友棣作品。

跳酒

客家戲曲有「相褒」及「三腳采茶」之分，「相褒」由一旦一丑演出，「三腳采茶」由二旦一生或生、旦、丑以唱白方式表演，又稱「三腳班」，嘗以「張三郎賣茶」為題，編有十大齣及數小齣男女私情戲，丑名張三郎（茶郎），旦為張妻（大嫂），及張三郎之妹（三妹），有「上山採茶」、「送茶郎」、「跳酒」、「勸郎怪姊」等趣味性戲段，多插科打諢，簡單富即興性。

跳鼓陣

民間陣頭，一隊八至十二個人，列方陣，有一定基本動作，用大鼓、涼傘、鈸、銅鑼、火旗等道具，大鼓居中，涼傘前後，鈸在中間，銅鑼分立四角或旁列助聲勢，

更有加入舞蹈步伐、隊形，及特技動作演出者。

跳臺

歌仔戲身段，武生點閱兵旅，出征時常用之科泛。

跳舞時代

流行歌曲，鄧雨賢譜曲，陳君玉作品。

跪步

歌仔戲身段，緊急或愁苦時所用科泛。

辟邪枕全歌

潮州俗曲唱本，2 冊 5 卷。

農民謠

早期臺語創作歌曲，賴和作詞，李金土作曲。1931 年 1 月 1 日賴和發表臺灣農民在日本苛政下做牛做馬、忍辱窳苦之「農民謠」於《臺灣新民報》，李金土據以譜寫同名歌曲，發表於《臺灣新民報》345 號，是為日據時期臺人悽苦生活最真實寫照及轉述，充滿凜然民族意識與高度文學良知，表面是強烈的反抗色彩，內裡則是反殖民侵略、與深沈之人文關懷，臺灣早期臺語創作歌曲之一。

農村曲

漢民族歌謠，臺灣拓墾時期，先民所唱無不是樂天知命、勤奮不輟，仰望新生與憧憬未來之心聲，緣自大陸的〈農村曲〉等，即為此例。

流行歌曲，陳達儒作詞，蘇桐作曲，1937 年日東唱片灌成唱片發行，青春美首唱。

農村酒歌

合唱曲，呂泉生據「三伯遊西湖」改編，1954 年呂泉生指揮廣播電臺合唱團演於慶祝工程師節音樂會，獲得熱烈迴響。

農具祭

原住民祭儀，伴有歌舞音樂。

農場相褒

俗曲唱本，嘉義玉珍書局刊行。

農歌

邵族歌謠，1922 年田邊尚雄赴霧社、屏東、日月潭采集泰雅族、排灣族、邵族音樂，以早期蠟管式留聲機，錄有日月潭邵族〈農歌〉等歌謠十六首及笛曲一首，是臺灣較早之原住民音樂田野調查及錄音。

運河奇案

臺灣歌仔，見於歌冊。

運河哭

哭調，歌仔戲「哭調體系」曲調。

運河悲喜曲

哭調，歌仔戲「哭調體系」曲調。

遊山東全歌

俗曲唱本，潮州李萬利藏板、刊本，1 冊 5 卷。

遊石蓮全歌

俗曲唱本，潮州李萬利藏板、刊本，2 冊 13 卷。下接「乾隆君遊江南」。

遊江南全歌

俗曲唱本，潮州王生記藏板，李萬利刊本，2 冊 10 卷。上承「乾隆君遊石蓮寺」。

遊臺勸世歌

勸世歌，俗曲唱本。

遊潭

歌仔戲新調，即俗稱「變調仔」，曲風抒情，廿世紀六○年代末期由曾仲影作曲，是為歌仔戲音樂改革之新嘗試。

遊戲歌

布農族歌謠，口傳傳頌，演唱方式有呼喊、朗誦、獨唱、重唱、二部及多聲部合唱等數種，旋律與弓琴、口簧泛音相同，速度中庸，曲調平和。

道情

民間說唱聲腔，源自道教經歌曲，吸收南北曲曲牌後，成為民間廣為流行之說唱道情或皮影道情，以漁鼓及月琴伴奏，乞者繫歌籤於琴柄，由施主抽籤點歌，彈唱單折民間傳說故事，曲目與錦歌同，亦稱「漁鼓」或「竹琴」。

藝術歌曲，蕭而化作品。

道教科儀

臺灣道教科儀分「吟」、「頌」、「引」、「曲」四種，「吟」即「頓仔頭」，不用樂器，「頌」為頌經形式，有節奏而無甚曲調，「引」為有伴奏而節奏自由之儀式，「曲」為有樂器伴奏及節奏之形式，由高功唱頭句，輔協、都講及後場樂師幫腔，樂器以嗩吶為主，兼有嗩吶、胡琴、揚琴、鐘、磬、鑼、堂鼓、單皮鼓、鐃鈸、響盞、雙音、鐸等伴奏，常用北管鼓介為過場樂。

達仔

即「小嗩吶」，略小於「噯仔」，北管扮仙戲梆仔腔伴奏樂器。

達仔曲

北管武戲俗稱，如「狄青斬蛟龍」中狄青與王天華擺槍，擺刀，擺劍，擺卜甲段即是。

遇描堵

黃叔璥《臺海使槎錄》「北路諸羅番一」：「若遇種粟之期，群眾會飲，挽手歌唱，跳躑旋轉以為樂，名曰遇描堵。」

遏雲閣

南管社團，館址在彰化縣鹿港鎮郭厝巷，創館一百二十餘年，致力南管樂藝提升，維護南音有成，曾赴日錄製唱片。

過

南管散曲詞牌組織，由一宮調詞牌轉接另一宮調詞牌謂之「過」。

過十八地獄

北管金光戲劇目，1929 年新竹慶祝第一座自來水廠落成，新樂軒演此戲於市議會廣場前。

過山調

客家歌謠老山歌亦稱過山調，見「老山歌」條。

過去日本戰敗歌

通俗創作歌謠，1930 年前後，臺

灣歌謠創作及改編者輩出，新歌源源不斷，甚至有為廈門書局翻印者，除歷史故事、民間傳奇外，更有記敘當時社會事件及勸化歌謠等，〈過去日本戰敗歌〉即其中之一。

過去臺灣歌

臺灣歌仔，見於歌冊。

過年

客家童謠，流行於美濃等地區。

過年祭天神之歌

雅美族生活歌謠之一。

過江龍

客家八音吹場樂曲牌之一。

過門

戲曲、說唱、歌曲中，與歌唱部份聯接之器樂部份，如前奏、間奏、尾奏及短小之聯接句等，有一定程式性，附屬於一定板式，甚至有較固定曲調與板數，如慢板過門、原板過門、快板過門、散板過門等，具本劇種、曲種音樂風格、特色，起定腔定調、醞釀情緒、襯托唱腔、加強唱段連貫性作用，通過節奏、力度與曲調變化烘托舞臺氣氛，表達不同人物的思想與感情。

過門檻

歌仔戲身段，經常可見。

過新年

創作兒歌，曾辛得作品，1955 年 1 月 1 日發表於《新選歌謠》第 37 期，詞曰：「國旗過新年，高高掛在大門前；喇叭過新年，啼哆啼哆喉嚨尖；鑼鼓過新年，鼕鼕鼕鼕敲

幾天；花炮過新年，一片喧鬧滿地煙」。曾辛得推廣樂藝不遺餘力，對樂教貢獻殊多。

過路戲

東堡（臺中霧峰、烏日、大里地區）十八庄迎繞境媽祖，及彰化南瑤宮三媽刈香時，媽祖神座多於深夜臨駕，香客守夜迎駕，在戲棚看戲至次晨，謂之「過路戲」。

過嘴唸

工尺譜記譜只記旋律骨幹音，學習唱腔轉折、迂迴，過路音等潤腔加花時，須經老師「唸譜」示範，完整旋律及韻味才會出現，即所謂「過嘴唸」。

過獨木橋歌

泰雅族歌謠之一。

鄒族音樂

鄒族舊稱「朱歐」、「齊阿」，其義為「人」，自稱「Couadoana」，意即「我們這一群人」，又稱「曹族」，奉「海奇幽」為祖靈，以農獵為社會主要活動，氏族組織和音樂受布農族影響較大，音樂結構部分相似，歌謠分祭歌、歷史歌謠、生活歌謠等類，祭歌唱於「二年祭」、「神祭」、「除草祭」、「山川祭」、「粟播種祭」、「割粟祭」、「稻播種祭」、「割稻祭」時，傳踏舞蹈主要用於「瑪亞士比」祭祀儀式，是臺灣原住族群中著名祭儀，歷史歌謠在敘述族群歷史或追懷先人，言辭古奧難懂，曲調緩慢，氏族聚會時，由老人吟唱，有分離歌、驅瘟神之歌等，生活歌謠有漁獵歌、工作歌、飲酒歌、行游歌等，用口琴、

雙管鼻笛、竹笛和弓琴等樂器。

酬神歌

1922年，張福興受臺灣總督府內務局學務課委託，赴日月潭做爲期十五天的水社化番民歌調查，同年12月臺灣教育會出版其調查報告《水社化番的杵音與歌謠》，包括歌謠十三首與杵音兩首，歌詞均附日文假名注寫山地話拼音及意義說明，中有〈酬神歌〉等。

鈸

體振樂器，即「銅鈸」、「鐃鈸」、「鑔」，西元四世紀隨天竺樂自印度傳入，見於唐代十部樂燕樂，宋後廣泛用於宮庭音樂、戲劇音樂及舞蹈。鈸身製以圓形響銅板，兩面一副，中央突出爲固定點，向四邊振動發音，有大小之別，大鈸宏亮，常用強拍擊奏，小鈸清亮，常用弱拍擊奏，敲出各種花點以陪襯大鈸，鑼鼓合奏中，豐富以大鑼爲主體的鑼鼓點，最能表現歡快、熱鬧氣氛，常用有小鈸、中鈸、大鈸、水鈸等鈸種。

鈴

即「鈴鐺」，阿美族盛裝歌舞時繫於衣擺或綁於手腳，用於豐年祭群舞場面。佛教寺院用鈴爲節奏樂器（法器）。

鈴木保羅

日籍音樂教師，擅小提琴，1905年5月至1908年4月間擔任國語學校音樂助教授，曾在國語學校校友會音樂會獨奏小提琴曲〈Der Freischuetz〉（魔彈射手），與擔任鋼琴的ポールス夫人合奏〈軍隊進行曲〉。1918年後擔任東京女子音樂學校小提琴科講師。

鈴木清一郎

日本民俗學家、警察，所撰《臺灣舊慣冠婚葬祭と年中行事》（1934）及《臺灣舊慣習俗信仰》，對臺灣漳、泉禮俗生活，歲時節令及祀典演戲等多有記述。

鈴舞

卑南族及阿美族舞蹈之一。

雷星臺

客家吹場音樂，八音團曲目之一。

電視歌仔戲

1962年臺視開播，歌仔戲登上電視螢幕，內臺戲與廣播歌仔戲團表演家紛紛投入電視歌仔戲演出，早期以現場演出方式播出，彩色節目推出後，表演家扮相、服飾、布景方面，極盡俊美、華麗能事，頗能提高歌仔戲視覺美感，從電影、舞臺跨界而來的各方好手，更使電視歌仔戲氣氛鼎盛，但也受鏡頭、時間長度、拍攝方式限制，導致戲劇唱腔減少、身段簡化，頗失傳統歌仔戲重象徵、講意境特質。

電影、唱片、民間音樂

音樂論述，王雲峰撰，見於臺北文物4卷2期（1955）。

電影歌仔戲

1955年，都馬班班主葉榮盛在電影競爭下，以十六釐米底片，拍攝第一部臺語片「六才子西廂記」。「拱樂社」頭家陳澄三找來甫自日本歸來之導演何基明，將歌仔戲「薛

平貴與王寶釧」搬上螢幕，造成空前轟動，開啓拍攝歌仔戲電影風潮，許多劇團紛紛走出劇院、登上螢幕，李泉溪、吳碧玉、月春鶯、林桂甘等均曾參與歌仔戲電影工作。

頓足歌唱

清道光年間，無錫丁紹儀嫁妹彰化，在臺停留八個月，輯成《東瀛識略》，為研究臺灣早期先民及原住民生活之重要文獻。有曰：「彰化內山番，止繫尺布於前，風吹則全體皆現。炎天或結麻枲，縷縷繞垂下體，以為涼爽。冬以鹿皮披於身閒。有鹿皮蒙首，止露兩目者，亦有披氈及以卓戈文蔽體者。皆赤足，不知有履。每年二月力田之候名『換年』，男女俱披雜色綢苧，相聚會飲，聯手頓足歌唱以為樂。土目多用優人蟒衣、皁靴，其帽箍外加金圈為飾，或插雉尾二。」

頌

臺灣道教科儀分「吟」、「頌」、「引」、「曲」四種，「頌」為頌經形式，有節奏而無甚曲調。

頌春

小提琴奏鳴曲，江文也作品，由快板、行板、快板三個樂章組成，作品第 59 號。

鼓

北管主奏樂器之一。
佛教寺院使用節奏樂器（法器）。

鼓山音

臺灣佛寺分為淨土、禪、天臺、華嚴、律、法相、空、真言等八大宗派，以禪寺最普遍，音樂可歸納為「海潮音」及「鼓山音」兩大派別，「鼓山音」屬南方系統，唱法緩慢，主要用於早晚課、神佛菩薩聖誕祝儀、懺儀、放焰口、水陸法會，及戒壇儀式等，除歌唱部分外，還有唸經、咒文轉讀部分。

鼓介

即鑼鼓打法，北管用單皮鼓為戲曲伴奏與過場鑼鼓，以不同鼓介指揮場面進行，有「滿臺」、「三不合」、「滿江紅」、「節節高」、「長點」、「大介」、「小介」等打法，也用於擺場、出陣、後棚樂中，與京劇同。

鼓吹

即「嗩吶」，見「嗩吶」條。

鼓吹弦

即「喇叭弦」，又名「鐵弦仔」或「喇叭胡」，「A、e」定音，歌仔戲用為文場伴奏，七字調時「3、7」定弦（F調），音色類似廣東高胡，但略帶金屬聲，較不飽實，常用於慢板七字調、抒情或雜唸調、廣東串仔、帶悲情新調等。「閩南什音」及「客家八音」亦用鼓吹弦及基本打擊樂器演奏民歌、曲牌音樂、戲劇唱腔等。

鼓吹樂

中國傳統器樂樂種之一，有以嗩吶為主之鼓吹樂，及管子為主的吹歌樂等，形式有「十番鼓」、「十番鑼鼓」、「福州十番」、「常州絲弦」、「桐廬文十番」、「潮州鑼鼓」、「泉州籠吹」、「浙東鑼鼓」、「西安鼓樂」、「晉北鼓樂」、「遼寧鼓樂」、「山東鼓吹」等，演奏風格

有「粗吹鑼鼓」、「細吹鑼鼓」之分，「粗吹鑼鼓」粗吹粗打，風格粗獷，少有細緻裝飾，用大鑼鼓及嗩吶、管、長尖等樂器，「細吹鑼鼓」細吹粗打，用竹管主吹，輔以絲弦，有時配有鑼鼓，臺灣以前者普遍，用爲廟會迎送神、及婚喪禮俗吹譜，而以「北管牌子曲」、客家八音團「吹場樂」、民間陣頭「馬隊吹」最具代表性。

鼓弦
「十三腔」用弦類樂器之一。

鼓板
梨園戲使用鼓類樂器之一。

鼓樂喧壇
道教齋醮儀式。

鼓擔
北管走唱時，以繡有團體名稱之橫幅開道，接踵有孩童唱隊（兼操打擊樂器），鼓擔（單皮鼓、通板、簡板）居中，樂器用嗩吶，曲笛，京胡，月琴，雲鑼，大、小鑼，大、小鈸各成對，其他樂器無定規。

鼓幫
即「鑼鼓經」，見「鑼鼓經」條。

鼓關
即「鑼鼓經」，見「鑼鼓經」條。

嗩吶
西亞吹奏樂器。語出波斯語Zourna，又稱「鎖鎝」、「瑣哪」、「蘇爾奈」、「聶兜姜」、「金口角」、「鎖喇」、「嘰吶」、「凱笛」、「號笛」、「喇叭」、「地打」或「吹」等，民間使用最廣泛樂器之一，兩晉時期流行於新疆地區，明正德後在中國廣泛使用，清代常用於宮廷禮儀、回部樂，或軍樂，民間婚喪喜慶及民俗節日主奏樂器，一般選用紅木、花梨、白木等，特殊情形也采用烏木、紫檀木，有大、小嗩吶數種，管身錐形木製，喇叭口銅製，前七後一孔，上粗下細，以振動葦製哨子（又稱「吹引子」）發聲，管體、哨子、喇叭口拆解吹奏，音量宏大，音色高昂、宏亮，富穿透力，宜於表現歡快、熱烈、雄壯樂情，可演奏技巧性高之華彩樂段，模仿飛禽、昆蟲鳴叫聲，或百鳥爭鳴意境，除獨奏、合奏外，又可模擬老生、花旦等角色戲曲唱腔，用爲錫劇、桂劇、閩劇等戲曲、及歌舞伴奏，民間吹打樂或地方戲曲樂隊中，可吹奏「六字調」、「正工調」、「乙字調」、「上字調」、「凡字調」等七調，常作爲領奏樂器使用，多見於牛犁歌、閩南什音、北管、客家八音、潮州器樂曲、歌仔戲及佛教、道教科儀、陣頭中，民間藝人能控制氣息，以循環換氣法連續吹奏，熱鬧場面，所有管樂器技巧幾乎都能用於嗩吶，表現力強。

嗩吶曲牌
客家漢劇場景音樂，以大吹大打或小吹小打演奏喜樂、舞樂、宴樂、哀樂、神樂、軍樂、禮樂等，常用曲牌有「吹鼓」、「急三槍」、「風入松」、「五馬」、「朝元」、「六么令」、「尾聲」等，有鑼鼓經一百多種。

嗢咿

清朱仕玠《小琉球漫志》（1765）卷八「海東膡語」云：「歲時宴會，魚肉雞鳴，每味重設。大會則止用一豕。飲酒不醉不止，興酣則起而歌舞，其音嗢咿，袒胸盤旋跳躍。」

嗙瓠

客家音樂中之低音弦仔，即「椰胡」。

塤

吹奏樂器，細泥捏塑而成，土屬樂器，浙江河姆渡遺址發現有距今七千年左右單孔塤，西安半坡村仰紹文化遺址、山西萬泉荊村、甘肅玉門火燒溝、河南鄭州銘功路二里崗、輝縣琉璃閣殷墓等遺址均有一至五個按孔塤出土，多呈橄欖形、圓形、橢圓形、或魚形等，各時期塤制不盡相同，商代後多平底梨形，指孔常為前三背二，趨於定型，秦漢後，主要用於宮廷雅樂，民間也有流傳。今塤以六孔古制為基礎，擴展肩部與內胎，以增大音量，音孔增至八個，前六後二，加吹孔共九孔，為便於運指演奏，盡量減少複雜叉口指法，音孔與笛子音孔排序相同，專業演奏者可吹出包括兩個八度內全部半音及一個泛音，計二十六個音，有顫音、打音、抹音等指法，民族樂隊中普遍使用九孔紫砂陶塤，北管幼曲及昆腔用塤等「幼傢俬」，孔廟樂器用塤二。

筊英社

北管子弟團，1930年成立於新莊。

筊劉玉琴

京劇花衫表演家，與武生張義鵬組班演於臺北大稻埕永樂戲院，是為臺灣最重要京劇表演團體之一，1948年11月顧正秋率「顧劇團」一行由滬來臺，筊劉玉琴班與顧劇團合併。1950年4月隨麟祥京劇團演於臺南南都戲院，許丙丁認為其花旦戲遠勝顧正秋。

十四畫

僧侶歌

臺灣雜唸，見1921年片岡巖《臺灣風俗誌》。

僥幸錢開食了歌

俗曲唱本，有新竹竹林書局、嘉義捷發出版社、臺北榮文社書局刊本。

嘆恨

歌曲，曾桂添作詞，鄭有忠作曲。

嘆煙花

民歌，「閩南什音」及「客家八音」及歌仔戲均引為曲調。

嘉多重次郎

日籍在臺音樂家，1916年臺灣音樂會成立於臺北，嘉多重次郎與張福星、柯丁丑、長谷部已津次郎等為音樂會講師。

嘉義平熙國樂社

國樂社，廿世紀五〇年代後，軍中、民間及校園國樂團萌興，嘉義平熙國樂社即其中佼佼者，由李瀾平主事。

嘉義州歌

一條愼三郎創作曲。

嘉義行進相褒歌

通俗創作歌謠，1930 年前後，臺灣歌謠創作及改編者輩出，新歌源源不斷，甚至有爲廈門書局翻印者，除歷史故事、民間傳奇外，更有記述當時社會事件及勸化歌謠等，〈嘉義行進相褒歌〉即其中之一。

墓碑銘

鋼琴小品，江文也《斷章小品》鋼琴曲集十六首小曲之一，1938 年此曲集獲威尼斯第四屆國際現代音樂節作曲獎。名鋼琴家、作曲家齊爾品 Alexandre Tcherepnine（1899～1977）曾在巴黎、維也納、日內瓦、柏林、布拉格、紐約演奏此曲，並收於其《齊爾品樂集》（Tcherepinine Collection）中。

墊腳

歌仔戲身段，旦角更換步形時所用科泛。

壽陞班

亂彈戲班，1925 年成立於宜蘭，班主顏金寶。

奪武魁

北管劇目，演員多，牌子多，常與「臨潼關」、「楊廣奉藥」（罵楊廣）、「鬧花燈」、「四平山」等戲連演。

奪棍

小生戲，亂彈班墊戲，演於正戲結束或開演前，篇幅較小，演員較少。

實用和聲學概要

音樂理論著作，蕭而化撰著。

對仔戲

兩人對演小戲段，演員少、規模小，京劇中稱爲「對兒戲」，唱腔富變化，子弟團常用以清唱，「游龍戲鳳」、「三戲白牡丹」、「牧羊」、「戲叔」、「痴夢覆水」、「操琴」、「掃墳」、「奇逢」、「訪普」、「貴妃醉酒」、「馬鞍山」、「雷神洞」等均此對仔戲。

對曲

亂彈中之清唱曲之一。

對花

流行歌曲，李臨秋作詞，鄧雨賢作曲，1934 年以四季花朵比喻男女情愛，模仿對兒戲「小生」、「花旦」對唱方式譜成，與〈四季紅〉同爲俏皮輕快男女對唱曲，風貌輕快活潑。

對插

車鼓戲身段之一。

對答相褒歌

俗曲唱本，嘉義捷發出版社刊行。

對答磅空相褒歌

俗曲唱本，嘉義捷發出版社刊行。

對歌

民歌歌唱形式之一，流行於全國各地、各民族間，猜調、盤歌、鬥歌、謎歌、鎖歌等皆此形式，有一男一女對唱、二男二女或集體對唱，交互進行，內容廣泛。

對臺灣戲劇的考察

戲劇論著，上山儀撰，見於《臺灣警察協會雜誌》93 號（1925）。

廖永成

臺灣坊間歌冊除翻印自廈門者外，編歌者大都有名可稽，廖永成即其一。

廖坤容（1912～？）

宜蘭山仔前老歌仔戲班藝人，擅旦角。

廖素娟

聲樂家，日據時期畢業於東京武藏野音樂學校。

廖朝墩（1906～1969）

聲樂家。臺中市西屯人，日本上野高等音樂學校畢業，主修聲樂，1938 年參加「臺南出征將兵遺族慰問演奏紀念會」演出，1947 年參加「臺灣省初級中學、國民學校校長暨中等學校教員暑期講習會」，1950 年參與「臺中市第一次鶴林歌詠會」演出，創辦臺中市音樂協會合唱團，任教省立臺中師範學校，1954～1963 年間多次舉行師生音樂發表會，著有《聲樂指導》、《歌唱法》等書。

廖漢臣（1912～1980）

詞作家，筆名毓文、文瀾，臺北萬華人，老松國小肄業，敏而好學，雖事小工、店員等雜役，仍手不釋卷，苦學有成。廿世紀三〇年代活躍於新文學運動時期，1933 年任《新高日報》漢文記者，《東亞新報》臺北支局記者，用心民間文學及風俗，與郭秋生創立「臺灣文藝協會」，為「新舊文學論戰」、「臺灣話文與鄉土文學論戰」關鍵人物之一，1934 年參與《先發部隊》、《第一線》雜誌編務，1935 年與楊逵合辦《臺灣新文學》，1936 年擔任雜誌發行人，與陳君玉成立「臺灣歌人懇親會」，戰後自文學轉向史學，1948 年在《公論報》發表《臺灣民主歌》一文，對〈臺灣民主歌〉之創作及內容，有精闢解析考據，同年受聘為省文獻會編輯，專心研究臺灣文獻及臺灣民俗，至 1976 年退休，經常在《臺灣文化》、《臺北文物》、《臺灣文獻》發表文章，撰有《臺灣通志稿·文學篇》、《彰化縣之歌謠》、《乙未抗日在文壇的反應》、《延平王東征的始末》、《鄭芝龍考》、《謝介石與王香禪》等。

廖德雄

琴家，光復後來臺，推廣琴學不遺餘力。

彰化孔廟

清康熙五十五年丙申（1716），陳夢林鑒於北路遼闊，治理困難，倡議在諸羅縣北部半線地區添兵設縣，朱一貴亂平後，駐南澳總兵藍廷珍幕僚藍鼎元再議設縣，事經巡臺御史吳達禮、黃叔璥上奏。雍正元年（1723）准半線設縣事，改名彰化。為「建學立師，以彰雅化」以使「夫子廟屹然作焉」，雍正四年

（1726）由知縣張鎬創建彰化孔廟，孔廟大成中央，兩側設東西廡，前爲甬道、戟門，東有義路，西設禮門，再前爲櫺星門，後設崇聖祠，右立明倫堂，堂後爲學廨，規模尤過臺灣府學臺南孔廟，由於時序推移，現況疊有變更，乾隆廿四年（1759）後，鑿泮池，設萬仞宮牆，建白沙書院、訓導署及教諭署，重修不下十餘次，格局大異，氣勢恢宏。日據時期，禮門、義路、伴池、萬仞宮牆、明倫堂及堂後學廨均遭拆毀，僅存大成殿、東西廡、戟門、櫺星門及後殿崇聖祠，1976 年整修，1978 年竣工，邑學終復舊觀。祭孔時，由北管「梨春園」爲祭祀樂生，現改由國樂團擔任演奏。

彰化哭

流行於彰化的哭腔，又名「反哭」、「哭調反」、「新哭調」。

彰化教會聖歌隊

1912 年，傳教士連瑪玉 Marjorie Learner 與蘭大衛醫師定居彰化，1913 年組織彰化基督教醫院同仁及教會青年成立聖歌隊，1931 年爲籌募醫院改建基金假臺中戲院及彰化女中舉行音樂會，1936 年正式組織化，1955 年李君重訓練聖歌隊並演唱〈彌賽亞〉，〈橄欖山〉，〈創世紀〉，〈伯利恒〉等清唱劇。

彰化縣之歌謠

歌謠論述，廖漢臣撰，1960 年發表於臺灣省文獻會《臺灣文獻》11 卷 3 期。

慢

南管散曲詞牌組織，正詞前有「散皮序」。

慢七撩

南管拍法，節奏舒緩。

慢刀子

北管西皮板式，胡琴伴奏，變化多，「打金枝」、「金水橋」、「反慶陽」及「花大漢別窯」裡均有此板式，唱韻各不相同。

慢三撩

南管拍法，節奏舒緩。

慢中緊

北管福祿（舊路）唱腔中一眼板板腔。

慢西皮

即「慢垛子」，見「慢垛子」條。

慢吹場

北管吹場曲。

慢尾

散拍樂段位於樂曲結尾時，稱爲「慢尾」。

慢板

戲曲、曲藝唱腔板式，四拍子，速度較慢，字少腔多，由若干組細緻委婉之上下句曲調組成，起於板或眼，落於板，常轉入其他板式，本身不作結束，宜表現內心複雜感情，多用於抒情或敘事。

慢板七字調

歌仔戲「七字調」常以不同速度表現不同曲情與曲趣，一般敘述多用

中板，情緒激昂、憤怒時用快板，
悲傷時用慢板，隨演出而有不同。

慢垛子

北管西皮唱腔中一眼板板腔，又
稱「慢西皮」。

慢戰

北管鼓介。依劇情變化，鼓介多
有一定用法，「慢戰」為兩陣廝殺時
鼓介。

慢頭

南管「指套」散拍引子又稱「慢頭
」，與「背詞仔頭」同為歌仔戲助場
音樂，速度較慢，節奏自由，用於
傷心或盛怒昏倒後甦醒時，猶較「
背詞仔頭」悲鬱。

摘茶花鼓

流行歌曲，高金福譜曲，陳君玉
作品。

敲擊棒

布農族獵人上山狩獵後，分成數
個狩獵群圍捕獵物，由於分布廣，
難以人聲傳遞訊息，因而就地取長
短不一木棒互敲擊，山鳴谷應，將
約定成俗之訊息傳遞對山野伴，此
後長木棒改良為四邊形長木條，稱
以「ki pah pah」，演奏者左手握長
木條中央，不斷翻轉敲擊面，敲擊
出各種不同音色及固定節奏音聲。

暢大先痛後尾歌

俗曲唱本，新竹竹林書局刊行。

暨集堂

北管西皮派社團，堂址在宜蘭孔
廟舊址附近。

暝尾仔戲

亂彈三小戲、幼戲、短篇摺子戲
等家庭格局小戲之泛稱，也作開場
戲用，指表演家較少，以詼諧或歌
舞表演為主的小戲，嘗作正戲演完
後加演之「墊戲」用，亂彈班興盛時
期，常演至深夜，也稱「暝尾仔戲
」，戲齣有「打櫻桃」、「戲叔」、「
燒窯」、「打麵缸」、「送親」、「時
遷過關」等。

榮文堂

日據時期售樂器、樂譜專賣店，
位於新竹市場前通り。

榮星兒童合唱團

合唱團，1957年成立，創辦人辜
偉甫，指揮呂泉生，臺灣歷史最
久，影響最大合唱團之一，初以兒
童為對象，命名「榮星兒童合唱團
」，帶動全省兒童合唱高潮，成為
其他兒童合唱團軌範，後擴大組
織，成立有成人混聲隊及主婦隊。

榮座

日據時期劇場，位於臺北壽町，
臺灣劇場株式會社所有，經營者今
福豐平，臺北最重要的日式歐化劇
場之一，以演出日本江戶時代時事
劇歌舞伎（KABUKI）為主，1902
年6月1日開幕，1903年1月推出
歌舞伎「忠臣藏」系列，造成轟動，
而後有日本喜隆團、松浪、山地、
本田、山田等不同藝題在此演出，
1927年改名「共樂座」。

榮樂軒

新竹北管子弟團，成立於咸豐初年。

歌仔

閩南稱小調為「歌仔」，「歌」為「歌謠」，「仔」為動詞語法功能後之連接詞，即在前面語詞名詞化，表示輕蔑或細小之意，有調整語調作用。以「七字仔」及「雜唸仔」、「江湖調」、「都馬調」、「四空仔」、「勸世文」等為主調，與福建「錦歌」有淵源關係，七字一句，四句一聯體例，不拘平仄，只要韻尾合韻，唱唸順口就行，包括雜唸仔、漳州「雜嘴仔」、小調、兒歌、歲時歌、相褒歌、教化歌、流行歌、雜曲，及以人物情節為主之歷史、傳說故事等，傳誦自然，一般藝人都有即興編歌，開口成韻能力。

歌仔仙

唱唸「歌仔」之民間藝人。早年教育不普及，移民以文盲居多，鄉間男女老幼多以聽「唸歌」為消遣，「歌仔先」談吐風趣，反應敏捷，常將歷史傳說、民間故事、日常生活及周遭事物等編為歌仔，自編自唱，並推銷其印刊之「歌仔簿」。

歌仔平

老歌仔戲個人提綱部份，不同於總綱。

歌仔助

又名「阿助」，即「歐來助」，見「歐來助」條。

歌仔陣

閩南錦歌隨移民傳入臺灣後，發展成說唱「山伯英臺」、「陳三五娘」等民間故事之「唸歌仔」，結合車鼓身段、角色及妝扮鋪演故事，以「落地掃」方式唱於農閑自娛，角色僅小生、小旦及小丑等，後參與廟會活動，行街表演，成為迎神賽會陣頭之一，稱為「歌仔陣」，陣頭在空地或廟埕停憩時，由演員以竹竿定四個角落「踏四門」，戴龜鬃假髮，插「珠仔頭插」為髮髻，扎綱巾，腳套長統白鞋，由平地轉至舞臺表演，戲齣由段仔戲擴充為全本戲，發展成「老歌仔戲」或稱「本地歌仔」後，歌仔戲表演形式雛型初具。

歌仔琳

即「黃茂琳」，見「黃茂琳」條。

歌仔調

歌仔戲主要唱腔，每首四句、每句七字，即「七字仔調」，具濃厚鄉土色彩，一般敘述多用中板，憤怒用快板，悲傷用慢板，長篇說唱或對話常用半唸半唱「七字仔白」，也用為「雜唸仔」開頭序唱樂句，具即興性，以殼仔弦（椰胡）為主要伴奏樂器，以月琴搭配笛子演唱，其他有大筒弦等樂器。

歌仔館

早期移民將錦歌帶至臺灣，流傳各地，市面不但有「歌仔冊」或「歌仔簿」出售，各地亦設「歌仔館」傳授「七字仔」及「雜唸仔」、「江湖調」、「都馬調」、「四空仔」、「勸世文」等。

歌仔戲

閩南錦歌隨移民傳入臺灣，在宜蘭結合本地歌謠小調，發展成說唱「山伯英臺」、「陳三五娘」等民間故事之「唸歌仔」後，吸收車鼓身段及角色鋪演故事，農閑時由男性唱演自娛，形式簡單，曲調包含錦歌

四空仔（七字調）、五空仔（大調）、雜唸，及車鼓小戲中的「藏調」、「留傘調」、「送哥」等，有「陳三五娘」、「呂蒙正」、「什細記」、「山伯英臺」等戲齣，文場有殼仔弦（頭手弦）、大廣弦（二手弦）、月琴、笛子，武場以五子仔（拍板）、哈喀仔（叫鑼）、四塊仔（四寶）為主，是歌仔戲原始形態。在參與廟會活動，成為行街陣頭後，稱為「歌仔陣」，陣頭停憩時，由演員在空地或廟埕以竹竿「踏四門」，且角略施妝扮，用龜鬃為假髮，插「珠仔頭插」為髮髻，扎綢巾，腳套長統白鞋，演出「陳三五娘」裡的「留傘」、「山伯英臺」的「十八相送」等段仔戲，稱為「落地掃」，後借用四平戲演完未拆戲臺表演，受到熱烈歡迎，至此登上草臺表演，戲齣亦由散齣段仔戲擴充為全本戲，音樂保持原樣，宜蘭人稱之為「老歌仔戲」或「本地歌仔」。

「老歌仔戲」吸收亂彈戲、四平戲、南管戲、高甲戲、采茶戲、京劇妝扮、身段、曲牌等表演形式，及亂彈戲〈陰調〉，高甲戲〈緊疊仔〉（即走路調）音樂，演出日見豐采，早期歌仔戲團有「清和音」、「同聞樂」等。1925 年上山儀《臺灣劇に對する考察》中以「歌劇」稱之，1926 年底進化成定型「歌仔戲」，風潮席捲全臺，1927 年 1 月《臺灣明報》首次出現「歌仔戲」名稱，1936 年東方孝義在《臺灣習俗－臺灣の演劇》中，稱「所謂的歌仔戲，是依附臺灣俗謠演出的純歌劇」，普遍為社會大眾認知。民初後，以京派武戲為號召之福州班及上海京班經常來臺公演，並多有加入歌仔戲班為武戲師傅及戲劇指導者，使歌仔戲曲調、身段、化妝、行頭、場面、劇目及布景等產生極大變化，於是有人組織職業內臺戲班演出各地，並成為臺灣最受歡迎劇種，外江戲系統的「閩班」、「京班」，南管系統的「七子班」、「九甲班」，北管系統的「亂彈班」和「四平班」等多有受其影響而改演歌仔戲。1937 年日本發動『皇民化運動』，禁止所有戲曲表演，僅能搬演穿著日式服裝，演唱日文謠歌之「改良戲」，歌仔戲發展受到嚴重打擊，逐漸消聲匿跡。

1945 年臺灣光復後，歌仔戲重整旗鼓，短短幾年內，便有三百多團演於各地，形成歌仔戲史上輝煌時代。歌仔戲可依演出需要，架構不同長度戲段，如「陳三五娘」有「看花燈」、「陳三磨鏡」、「益春留傘」、「雙吃醋」等「段仔戲」，也能將段子串成「本戲」演出，外臺戲平常多演單本戲，也有連臺戲，如「十八瓦崗」、「薛丁山征西」、「王昭君」等。1948 年「都馬班」來臺巡演，歌仔戲吸收都馬調，與本身七字調形成兩大主要唱腔，是歌仔戲發展之重要里程碑。1953 年歌仔戲進入廣播電臺，又吸收臺語流行歌曲如〈三步珠淚〉、〈秋夜曲〉等，1962 年歌仔戲進入電視演出，產生〈人生調〉、〈狀元樓〉等新調，風靡全臺，近更有改編俄國果利戈里名著的「欽差大臣」，莎士比亞名劇「哈姆雷特」的「聖劍平冤」，西方童話「灰姑娘」的「黑姑娘」等為新劇目的嘗試。歌仔戲「江湖調」和「雜唸仔」用月琴、廣弦及簫（有時也用於慢板七字調），「都馬調」用六角弦、三弦及簫，「慢板新調」常用鐵弦、南胡，有時也用殼仔（用於

霜雪、瓊花、江西、文明調等），悲傷場合用鐵弦以像哭聲，大廣弦多用作二手弦（有時也以南胡、三弦充任），「快樂新調」如「狀元樓」、「留傘調」、「臺北調」、「送蓮花」、「下凡」多用殼仔加廣弦及笛，近年流行大編制，加入笙、琵琶、柳葉琴、阮、大提琴等，或有以西式交響樂團伴奏演出之嘗試。

歌仔戲調

客家小調中之歌仔戲調，如「都馬調」、「七字調」等。

歌仔簿

民間小唱本，明清移民來臺後，部落而居，閩、粵山歌、童歌、採茶歌、褒歌等在臺灣民間普遍傳唱，道光以後，廈門世文堂、崇經堂、輔仁堂、文記堂、會文堂、石印書局，上海點石齋刊有各種通俗押韻，易學好唱之「新傳桃花過渡歌」、「新刊臺灣陳辦歌」、「新刊神姐歌」、「新傳離某歌」、「新刊臺灣十八呵樣奇樣歌」、「初刻十八摸新歌」、「上大人歌」、「新刊鴉片歌」、「繡像荔枝記陳三歌」、「繡像英臺歌」、「新刊莫往臺灣歌」、「新刊臺灣朱一貴歌」、「初刻花會新歌」、「新刊戲鬧歌」、「新選笑談俗語歌」、「新刊拔皎歌」、「新刊臺灣種葱奇樣歌」、「新刊番婆弄歌」、「新編貓鼠相告」、「新刻手抄臺灣民主歌」等木版歌冊，不下數百種，封面深黃色毛邊紙，每冊四至五張，附繡像，價格低廉，內容通俗，當時臺人思鄉之情殷切，自是欣然接受，更加助長歌仔冊風潮。日據大正年間，臺北北門町「黃塗活版所」始以鉛字活版大量發行臺灣版歌仔冊，本地作品亦見出現，至 1929 年為止，除大陸版歌仔冊外，黃塗活版所歌仔冊幾乎獨占臺灣歌仔冊市場，同年黃塗活版所停止出版歌仔冊。1932 年「一二八松滬事變」後，內地物資禁運臺灣，大陸歌仔冊貨源中斷，臺北黃塗活版所、禮樂印刷所、周協隆書店、光明社、新竹竹林書局、臺中瑞成書局、文林出版社、嘉義捷發漢書部、玉珍漢書部等印刷業者投入印製工作，以應付廣大市場需要，販售於迎神賽會及市井，故事雖多屬神宮野史，卻都是故國人事，對啓發臺胞民族意識、傳揚歷史知識、道德教條，發揮「移風易俗」教化功能，是廣受百姓歡迎的臺灣俗文學寶藏。1937 年『蘆溝橋事變』爆發，臺灣總督府強令推行皇民化運動，下令同年 4 月 1 日起，禁止以漢文出版、發行報紙、書刊及雜誌，歌仔冊遭池魚之殃，成為戰爭浩劫犧牲品，當時雖有附日份子極力提倡以臺灣歌謠填入教戰歌詞，以迎合臺灣總督府殖民政策，且曾有部份作品出現，但完全不為市場接受，終至自滅矣。

歌冊

即「歌仔簿」，見「歌仔簿」條。

歌似犬嗥

《太平御覽》「東夷」記云：「呼人民為彌麟，如有所召，取大空材十餘丈，以著中庭，又以大杵旁椿之，聞四、五里如鼓。民人聞之，皆往馳赴會。……以粟為酒，木槽貯之，用大竹筒長七寸飲之。歌似犬嗥，以相娛樂。」

歌唱法

聲樂論著，廖朝墩撰著，早期臺灣聲樂書籍之一。

歌頌光榮事蹟歌

魯凱族歌曲，曲調整齊、節奏清晰，由雙管鼻笛和雙管豎笛伴奏。

歌舞伎

日本古典戲劇，表演家著古衣冠、繪臉譜表演，裝扮、動作及說白帶誇張性，歌者在旁伴唱，有十八齣著名傳統劇目，稱為「歌舞伎十八番」，日據時期多曾在臺演出。

歌劇辭典

音樂工具書，王沛綸主編。

歌樂

絲竹樂隊伴奏的「細曲」，又稱「昆腔」，以「正音」(官話)演唱，唱唸講究，是北管音樂中藝術層次較高者。

歌謠小史

歌謠論著，林清月撰。

歌謠集粹

歌謠集，1954 年 12 月，林清月將搜得近千首歌謠出版為此集粹。

歌謠集粹概論篇

歌謠論著，林清月撰。

歌謠徵選

1927 年 4 月鄭坤五發表〈四季春〉等徵錄歌謠四十餘首於《臺灣藝苑》；1931 年元旦，在黃周(醒民)呼籲下，臺灣新民報社設歌謠徵集處廣徵臺灣民謠，不到半年得有來自各地歌謠百餘首，陸續刊載於該報；1934 年「臺灣文藝聯盟」林幼春公開募集〈愛鄉曲〉，積極推動民族自覺運動；1938 年日本內閣情報部公開徵求〈臺灣行進曲〉，以配合其廣徵「臺籍軍夫」任務，進行軍國主義思想洗腦工作；1940 年 7 月，周伯陽以〈臺南歌謠〉入選「臺南麗光會」民謠徵選，1941 年 9 月以〈志願兵歌謠〉入選「興南新聞社」歌謠徵選，1942 年 11 月以〈高砂義勇隊〉入選「理番之友社」歌詞徵選第三名及〈東港郡民謠〉入選東港郡民謠歌詞徵選第一名，大戰結束前三年，曹賜土以〈吊床〉獲 NHK 詞曲創作比賽一等獎，〈濱旋花〉獲二等獎；日據時期，詩人施家本曾入選日本皇宮御歌所「御題」徵選。光復後，1947 年 5 月曾辛得以〈檳榔樹〉(劉百展作詞)、〈我們都是中國人〉(劉百展作詞)入選臺灣省教育會「第一屆兒童新詩、歌謠、話劇」徵募；1950 年中華文藝獎金委員會舉辦徵曲比賽，白景山以〈只要我長大〉四段詞曲獲第一名；1957 年 7 月周伯陽以〈玫瑰花〉(楊兆禎配曲)入選「臺灣省文化協進會」童謠徵選第一名；1958 年周伯陽以〈陳榮盛配曲〉〈小黑羊〉入選中國廣播公司童謠徵選第二名。

演劇

連雅堂《臺灣通史》卷 23「風俗志」云：「演劇為文學之一，善者可以感發人之善心，惡者可以懲創人之逸志，其效與詩相若，而臺灣之劇尚未足語此。臺灣之劇一曰亂彈，傳自江南，故曰正音，其所唱者大都二黃、西皮，間有昆腔，今則日少，非獨演者無人，知音亦不易

也。二曰四平，來自潮州，語多粵調，降於亂彈一等。三曰七子班，則古梨園之制，唱詞道白，皆用泉音，而所演者則男女悲歡離合也。……又有采茶戲者，皆自臺北，一男一女，互相唱酬，淫靡之風，侔於鄭衛，有司禁之。」

演劇五十年史

戲劇論著，1942 年三宅周太郎出版於東京。

演劇挺身隊

皇民奉公會外圍組織，1941 年 4 月各地青年團以國小及鄉鎮役場（公所）為單位，成立「演劇挺身隊」，是日人查禁臺灣地方傳統戲劇、音樂，統制臺灣戲劇演出，在學校、廟口演出『皇民化』戲劇，鼓舞「大東亞一億國民都要站起來」的機關。

演戲

清朱仕玠《小琉球漫志》（1765）「演戲」述云：「熟番遇家有吉慶事，番婦裝束，頭載紙花圈，十數人挽手跳躍。或番童相雜，鳴金鼓，口唱番曲，謂猶漢人演戲」；又云：「番樂、敲鏡、擊小鼙，兩人互演，搖頭跳足，以手相比武，而歌哇哇。」

《諸羅縣志》「漢俗・雜俗」：「演戲，不問晝夜，附近村莊婦女輒駕車往觀，三五群坐車中，環臺之左右」；「漢俗・歲時」又云：「二月二日，街衢社里斂錢演戲，賽當境土神，蓋效古春祈之意。」

演藝與樂界

日據時期文藝雜誌，赤星義雄發行，1935 年改名《臺灣藝術新報》。

滾門

由調式、板式、旋律及節奏等因素所做之相應處理，音樂形成穩定後，便有一定滾門、曲牌名稱。南曲滾門名稱遺失或混淆情形嚴重，許多樂曲只知滾門而不知其曲牌，或只知曲牌不知其滾門，如部分樂曲只知其滾門為〈錦板〉，卻不知具體曲牌名稱，另一部分知其曲牌名稱為〈福馬郎〉、〈將水令〉、〈玉交枝〉、〈望遠行〉，而不知其所屬滾門，問題一時尚難解決。南樂滾門有「長滾」、「中滾」、「短滾」、「大倍」、「中倍」、「小倍」、「二調」、「倍工」、「長寡」、「中寡」、「長潮」、「中潮」、「錦板」等。

滾鼓山

大花戲，亂彈班墊戲，演於正戲結束或開演前，篇幅較小，表演家較少。

滾鐵環

創作兒歌，曾辛得作品，1955 年 6 月 1 日發表於《新選歌謠》第 42 期，曾辛得推廣樂藝不遺餘力，對樂教貢獻殊多。

滴水記全歌

俗曲唱本，潮州財利堂藏板，李萬利刊本，1 冊 4 卷。內題「省城滴水記」。

滴血成珠歌

臺灣歌仔，見於歌冊。

滴滴金

曲牌名，南樂用之。

漢中山

客家吹場音樂，八音團曲目之一。

漢治以前蘭陽平原的原住民－卡瓦蘭的歌謠和荷蘭古記錄遺留的資料

原住民歌謠論著，移川子之藏等合著，1936 年出版。

漢調

歌仔戲唱腔鑼鼓，即「殺房調」，常用於橫眉怒目、劍拔弩張，對罵或殺伐時。

漢調音樂

即「潮州外江音樂」，用小嗩吶、橫笛、椰胡、秦琴、二胡、揚琴、大鼓、門鑼、深波、蘇鑼、大鈸、小鈸、欽仔、亢鑼、月鑼等樂器，演奏活動分走街遊行，民間樂館及佛事三種，不受時間、場地、人數限制，三、五能樂者相聚，便有合奏潮州絲弦樂習俗，是潮人社會交往、自娛娛人、雅俗共賞之藝術活動。

漢聲國樂團

國樂團，廿世紀五○年代後，軍中、民間及校園國樂團萌興，漢聲國樂團即其中佼佼者，闕大愚主事。

漢譜

民間藝人稱工尺譜爲「漢譜」，用「ㄨ、工」等譜字，多用爲「詞掛頭」中之「起譜」與「續譜」的「落譜」，偶用於正曲。

滿山春色

流行歌曲，陳達儒作詞、陳秋霖作曲，模仿對仔戲「小生」和「花旦」對唱方式演唱，輕鬆歡悅，頗具特色，歌仔戲吸收爲其曲調。

滿山鬧

民間器樂形式，安平縣喪事用「滿山鬧」，見《安平縣雜記》（約1898）。

滿地嬌

南樂曲牌之一。

滿江紅

北管鼓介依劇情變化，多有一定用法，「滿江紅」爲歌唱前鼓介。

滿面春風

流行歌曲，周添旺詞，鄧雨賢曲。鄧雨賢爲祝賀周添旺與藝名「愛愛」的簡月娥結婚而作。1933 年鄧雨賢進入「哥倫比亞」唱片公司工作時，周添旺對鄧雨賢提携有加，全曲描述新人臉上充滿幸福、快樂，用「滿面春風」形容最是洽當，全曲輕快、溫馨，用詞典雅、純眞，頗具特色。

滿堂紅

「十三腔」演出曲目大致固定，行列隊形及樂器配置均有定規，有百個以上曲牌，亦可由四至八首曲牌聯套演出，〈滿堂紅〉即其中常用曲目之一。

客家吹場音樂，只存曲目。

滿雄才牧師娘（Mrs. W. E. Montgomery）

臺南神學院長滿雄才夫人，1910年來臺，曾組織長榮中學、長榮女中、臺南神學院、臺南太平境教會聖歌隊，並任指揮，爲教會立下良

好音樂基礎。1933 年曾在臺南公會堂舉辦慈善音樂會，指導學生小提琴、鋼琴與合唱，在臺三十八年。

滿臺

北管鼓介依劇情變化，多有一定用法，「滿臺」為跳臺鼓介。

滬園劇場

劇場，西門町紅樓劇場前身，1949 年 3 月推出流行歌曲和京劇清唱，邀滬上名伶演唱，轟動一時。

滬劇

上海地方劇種，源起於江南農村「小山歌」，受彈詞及其他藝術形式影響，逐漸形成花鼓戲、蘇灘、甬灘、錫灘等不同灘簧，上海闢為商埠後，各地灘簧進入上海演出，上海本地灘簧為與其他灘簧區分，別稱為「本灘」或「申灘」，即滬劇前身。滬劇音樂委婉動聽，富江南水鄉情調，深受群眾喜愛，主要曲調有「長腔長板」、「賦子板」、「三角板」等，著名表演家有丁是娥、解洪元、邵濱孫、石筱英、王盤聲、楊飛飛、汪秀英、王雅琴等，傳入臺灣後，多演於同鄉會及會館。

漁人之歌

合唱曲，康謳作品。

漁夫船歌

鋼琴綺想曲，江文也作品第56號。

漁光曲

1935 年 2 月聯華電影「漁光曲」同名插曲，安娥作詞，任光作曲，導演蔡楚生，攝影周克，王人美、羅朋、韓蘭根、袁叢美、湯天綉、尚冠武和裘逸葦演出，曾代表我國參加莫斯科國際電影節並獲獎，描述漁船隨波逐浪，漁民艱辛悲慘之勞動生途，旋律緩緩起伏，曲調淒婉，委婉生動，形象鮮明，節奏規整，1936 年 9 月來臺放映，臺灣南投籍演員羅朋（？～1937，原名羅克朋）隨片登臺，風行一時。

俗曲唱本，嘉義捷發出版社刊行。

漁家樂

北管劇中過關或嫖院吃酒時，佐觴妓家所唱小曲。

漁鼓

「道情」伴奏樂器，又稱「碰筒」，長約九十公分，口蒙蛇皮，左抱，右手輕拍，「道情」伴唱樂器，見「道情」條。

熊一本

臺灣府守，道光十六年（1836）冬，劉鴻翔調臺灣道，兼提督學政，與府守熊一本修禮樂諸器，由許德樹負責禮器，員外郎吳尚新、生員劉衣紹，六哈職員蔡植楠監修鐘、鏞、匏、琴、瑟、簫、管、磬、鼓、柷、敔等樂器，舞六份，聘海內樂工教童子習。

瑤香班

小梨園班，班主鹿港人許木耳，光緒二十二年（1896）招收童伶演出。

瑤琴

潮州稱揚琴為「瑤琴」，見「揚琴」條。

瑪亞士比

鄒族祭儀，祭歌配以傳踏舞蹈步伐，是臺灣原住族群中著名祭儀。

碧玉釧

亂彈小戲，又名「姑換嫂」，屬較細膩亂彈幼戲，以「雙品」（兩支曲笛）伴奏，亂彈班常作「填頭貼尾」戲用。

碧血黃花

歌曲，唱廣州首義，碧血珠江事，張錦鴻作品。

碧娥

大稻埕藝妲劇團表演家，1936年在臺中天外天劇場（今喜萬年百貨公司）演出「薛平貴別窯」、「鳳陽花鼓」、「貴妃醉酒」、「武家坡」、「空城計」等劇。

碧海同舟

聲樂曲，鍾雷作詞，朱永鎮作曲。

碧遊宮

北管劇目之一。

福安社

士林北管團體，鄭得福主事。

福州京班

1923年前後，「舊賽樂」、「新賽樂」、「新國風」等福州京班來臺，在臺北、基隆、臺南、彰化、高雄等地演出，其機關布景華麗奇巧，一新臺灣觀眾耳目，臺灣總督府曾聘「新賽樂」在總督府大廳演唱「紫玉釵」、「空城計」等四本連臺戲，1934～1936年間，「舊賽樂」三度來臺，演出「李世民游十殿」、「辛十娘」、「岳飛傳」等戲。

福州調

佛教分「香花」、「叢林」兩種。香花和尚吃葷，可以結婚，以作「法事」為業，叢林則相反，叢林音樂有〈祝贊〉、〈嘆亡〉、〈回向偈〉三種，分〈本地調〉、〈外江調〉、〈福州調〉、〈焰口〉、〈印度調〉等五類，〈福州調〉曲調有〈堪嘆漁翁〉、〈堪嘆孔聖〉、〈五更鼓〉、〈六條夢〉、〈七筆勾〉、〈十大獻〉、〈李白好貪杯〉、〈貪飯酒〉、〈春水滿四澤〉、〈春夏秋冬〉、〈春日融〉、〈百花開〉、〈春雨和風正及時〉、〈一片貪顛痴〉、〈和風吹弱柳〉、〈一柱檀香〉、〈度眾生極樂邦〉、〈了壇〉、〈瑤天玉露〉、〈心香一柱〉、〈奄奈摩〉、〈佛空贊〉、〈贊禮方面〉、〈小稽首〉、〈稽首千葉蓮花落〉等。

福佬系民歌

臺灣福佬人又稱河洛人，漢族，經晉永嘉、唐末五代、兩宋動亂，遷徙閩南地區，信仰、禮俗、故事、生活、歌曲等多承繼中原遺風、漢族之舊。福佬系民歌流行臺閩，以歌唱愛情、勞動、滑稽、敘事及童謠為主，有「詩詞樂」及「山歌」、「小調」、「號子」、「敘述歌」、「教化歌」、「兒歌」、「竹枝詞」等類別。

福建手環記歌

俗曲唱本，有新竹興新書局、臺中文林書局刊本。

福星陞

彰化鹿港亂彈班，成立於1910年後，又稱「番仔田班」。

福馬郎

南樂曲牌之一。

福祿壽

客家吹場音樂，八音團曲目之一。

福路

子弟戲分「福路」和「西皮」二路，「福路」屬梆子系統，又稱「舊路」，有平板、彩板（倒板）、流水、十二段、四空門、駕鴦板、疊板、緊板、緊中慢、慢中緊、慢平板等曲調，與京劇淵源甚深。以「社」或「郡」為號，由殼仔弦主奏，奉祀西秦王爺。

福榮陞

光復初期鹿港亂彈童伶班，班主林阿春，頭手弦林博神。

福爾摩莎

臺灣最早電影紀錄片，荷人拍攝，完成於廿世紀二○～三○年代，攝有原住民樂舞、樂器演奏等。

福興軒

臺中北管團體。

福興陞

鹿港北勢頭亂彈班，班主林金代。

福龍音樂團

日據時期音樂團體。

福聯陞

日據初期臺南亂彈班，館址在臺南關帝廟旁，班主郭為山（約1883～？）。

福蘭社

宜蘭羅東福祿子弟團。咸豐十一年（1861）陳輝煌創於宜蘭羅東，每年農曆六月二十四日西秦王爺誕辰演大戲酬神，是臺灣歷史最久，目前仍持續演出之少數社團之一，莊進才在福蘭社為子弟先生。

種田歌

勞動歌，見東方孝義《臺灣習俗》。

管

木制吹管樂器，即「管子」，流行於我國北方，舊稱「篳篥」或「觱篥」，上開八孔，前七後一，管口插葦哨，音色高亢，北方管樂隊常用以領奏。新制管子音域擴增為二組又六個音，加鍵管能演奏十二個半音，合奏或獨奏中發揮更大效能，現代樂隊中有中音管、低音管及加鍵管等數種，臺灣「客家八音」、「十三腔」、北管粗吹鑼鼓用之，歌仔戲用為伴奏樂器，稱「鴨母笛」，佛教寺院用為旋律樂器。

管子

即「管」，見「管」條。

管門

唱奏時決定調高及宮調系統的方法。南管用「五空」（今G調）、「四空」（今F調）、「倍思」（今D調）及五空四仅（今C調）四大宮調，稱為「管門」或「空門」，俗稱「調門」。北管音樂包括樂種較多，定調方式多樣，鼓吹樂以主奏樂器嗩吶定調，以嗩吶音孔全閉音為調高，該音名為調名，稱某某管，如嗩吶音孔全閉時，所得音當「士」時，稱為「士管」，福路椰胡以「合尺」五度音程定弦定調，西皮京胡以「士

工」五度音程定弦定調，二黃唱腔調門爲「合乂」。

管樂三重奏

室內樂曲，江文也作品第63號。

箏

彈撥樂器，《戰國策》「齊策」云：「臨淄甚富而實，其民無不吹竽、鼓瑟、擊築、彈箏」，漢應劭《風俗演義》云：「僅按禮樂記，五弦築身也，今弁涼二州箏形如瑟，不知誰所改作也」，是箏較早之記載。魏晉乃至唐代，箏樂已是普遍，有十二弦、十三弦之制，元明沿宋制，清箏十四弦，兩組八度，七聲音階定律。清《通典》樂四絲五箏類云：「箏似瑟而小，十四弦各隨宮調設柱和弦，已諧律呂。通體用桐木金漆，梁及尾邊用紫檀，弦孔用象牙飾。唐書言十三弦或十二弦不可考。今十四弦，則五聲二變爲七，倍之，故爲十四也。」近現代除傳統絲弦十三弦小箏外，更發展出十六弦金屬弦箏、複音式新箏，及十八弦、十九弦、二十一弦、二十五弦、二十六弦、四十四弦蝶式箏、踏板轉調箏等箏種，音域增廣、音量增大，轉調方便，表現力豐富，傳統十三弦大箏多用絲弦（蠶絲或人造絲），十六弦箏多用不銹鋼弦，低音部分也使用鋼絲纏銅弦，二十一弦箏使用不銹鋼纏尼龍弦，音質純、彈奏順暢，目前以十六弦金屬箏及二十一弦外纏尼龍絲弦箏爲主，流傳甚廣，深受歡迎，多用於獨奏、重奏、合奏及曲藝、戲曲和舞蹈伴奏，樂隊中作爲色彩樂器使用，北管幼曲、崑腔用箏等「幼傢俬」。

精忠粵劇團

1949年，梁懷玉自海南島來臺，組有精忠粵劇團。

綠牡丹

俗曲唱本，新竹竹林書局刊行。

綠珊瑚

日據時期文藝雜誌，傾向自由律俳句，光緒三十三年（1907）渡邊常三郎發行，宣統三年（1911）5卷2期停刊。

綠島小夜曲

流行歌曲，潘英傑詞，周藍萍曲，紫薇主唱，創作於廿世紀五○年代，流行一時。

緊三撩

或稱「三眼板」，即四拍子，其中每小節第一拍爲板，強拍，第二拍爲頭眼，弱拍，第三拍爲中眼，次強拍，第四拍爲末眼，弱拍，南管及梨園戲稱之爲緊三撩。

緊中慢

北管福祿（舊路）唱腔中有板無眼之板腔。

緊平板

北管福祿（舊路）唱腔中有板無眼之板腔。

緊西皮

北管福祿（舊路）唱腔中一眼板板腔。

緊吹場

北管吹場曲之一。

緊板

北管福祿（舊路）唱腔中散板板腔。

緊流水

北管福祿（舊路）唱腔中有板無眼板腔。

緊垛子

北管福祿（舊路）唱腔中有板無眼板腔。

緊戰

北管鼓介依劇情變化，多有一定用法，「緊戰」為殺鼓介。

緊疊仔

高甲戲曲調，為歌仔戲吸收，匆忙趕路、追趕、逃命時唱用，為速度較快之走路調，開頭一句大都是「緊來去啊伊……」，而後接唱所以趕路理由等。

綿答絮

南樂曲牌之一。

翠屏山

徽戲劇目，保存於臺灣亂彈吹腔戲武戲中。

翟

孔廟舞器，用翟三十六支，祀典時，舞生右手持翟，左手持籥而舞。

聚英社

北港南管社團，泉州人施棉、王成功、鹿港人施美創社並擔任教職，泉州人吳彥點來臺教曲後，以彰化縣鹿港鎮龍山寺左側廂房為館址，創館迄今有一百八十年，平日聚會練習，對南管傳承做出貢獻。

臺人の俗歌

音樂論述，采訪生撰，見於《臺灣慣習記事》2 卷 7 號。

臺中中聲國樂社

國樂社，廿世紀五〇年代後，軍中、民間及校園國樂團萌興，臺中中聲國樂社即其中佼佼者，由廖富樂主事。

臺中市音樂協會

光復後成立之音樂組織，省音樂協進會前身，1947 年林鶴年、林伶蕙夫婦結合中部音樂同好組成，致力推展音樂，不遺餘力，1948 年 5 月假臺中戲院舉行成立音樂會。

臺中市歌

歌曲，林鶴年作曲。

臺中物產支店

日據時期樂器、樂譜專售店，位於臺中大正町。

臺中師範學校樂隊

日據時期校園軍樂隊，由音樂部長磯江清指導。

臺中座

日據時期劇場，位於臺中市榮町，經營者石川太一郎。

臺中縣歌

歌曲，林鶴年作曲。

臺北大鵬國樂團

國樂團，廿世紀五〇年代後，軍中、民間及校園國樂團萌興，臺北

大鵬國樂團即其中佼佼者，由裴遵化主事。

臺北女子高等普通學校

日據時代改「國語學校附屬女學校」爲「臺北女子高等普通學校」，光復後改爲「臺北女師」、「市立女師專」，1979年再改爲「市立師專」，設有音樂科。

臺北女師

即「臺北女子高等普通學校」，見「臺北女子高等普通學技」條。

臺北市孔廟管理委員會

依（60）10月19日總統府府秘（法）字第49968號令設立，（63）4月11日總統府秘（法）字第10840號令發布，置主任委員一人，由臺北市民政局長兼任，委員若干人由主任委員就有關機關人員、專家學者、社會熱心人士遴請聘兼之，第一屆委員及指導委員有主任委員楊寶發，委員辜振甫、陳錫慶、張燦堂、王洪鈞、居伯均、張建邦、黃聯富、馬鎭芳、王昭明、高銘輝、張孔容、吳槐、黃逢平、吳開關、陳有生。指導委員谷鳳翔、孔德成、蔣復璁、楊雲萍、黃得時、王洪鈞、王宇清、熊公哲、夏煥新、何名忠、莊本立、陳奇祿。相關業務有「宣揚孔子學說及儒家思想，孔子及奉祀諸聖賢事蹟、遺物、搜集、整理、陳列及學說之編譯，孔孟學說活動中心之管理、祭典籌辦，中外尊孔及觀光人士之接待，孔廟財產之保管及建物之維修及本會研考、文書、會議、庶務、出納及印信之典守」等七項。

臺北市民歌

歌曲，1920年臺北設市，隸臺北州，〈臺北市民歌〉由山田湧作詞，一條愼三郎作曲，臺北商工會曾委由奧山貞吉編曲，伊藤久男主唱，古倫美亞合唱團演出，古倫美亞唱片公司製成唱片發行。光復初，臺北市有〈臺北市歌〉一首，由教育局長姜琦作詞，陳田鶴（1911～1955）作曲。

臺北市立女師專

即「臺北女子高等普通學校」，見「臺北女子高等普通學技」條。

臺北市的新童謠

歌謠論述，陳漢光撰，1962年發表於臺北《臺灣風物》12卷4期。

臺北市教師合唱團

合唱團，臺北市教師業餘組成，1959年4月成立，指揮呂泉生，有團員四十人。

臺北市教師管弦樂團

管弦樂團，臺北市立交響樂團前身，由鄧昌國及李志傳創辦。

臺北市歌

歌曲，1920年臺北設市，隸臺北州，有〈臺北市民歌〉由山田湧作詞，一條愼三郎作曲，曾由臺北商工會委由奧山貞吉編曲，伊藤久男主唱，古倫美亞合唱團演出，古倫美亞唱片公司製成唱片發行。光復初，臺北市有〈臺北市歌〉一首，由教育局長姜琦作詞，陳田鶴（1911～1955）作曲。

臺北合唱團

合唱團，1929年，一條愼三郎在臺灣放送協會兼職時組織之合唱團。

臺北州歌

歌曲，一條愼三郎創作曲。

臺北音樂文化研究社

音樂團體。光復初成立，1948年12月假臺北市中山堂舉行第一回發表會，會中張福興、張彩湘父子曾合奏貝多芬〈春天〉奏鳴曲第一樂章，蔡江霖、柳麗峰、周遜寬、林善德、廖素娟、徐展坤等參加演出，次年4月18日研究社假中山堂舉行第二次音樂會，張彩湘、呂泉生、林秋錦、陳暖玉、黃演馨、甘長波、柳麗峰、周遜寬、高慈美、陳信貞、高錦花等參加演出，呂泉生並在會中首次發表其創作曲〈杯底不可飼金魚〉，研究社成立兩年後停止活動。

臺北音樂會

日據時期音樂團體，細田榮重主事。

臺北師專音樂科

光復初期，臺灣九所師範專科學校中，兩所臺北師專設有音樂科，又以臺北師專最早，1968年臺北師專改制爲五年制師專，改「音樂科」爲「國校音樂師資科」，1978年再改回「音樂科」。

臺北師範學校

1896年國語學校師範部成立，1919年改稱臺北師範學校，1927年增設臺北第二師範學校，原臺北師範學校爲臺北第一師範學校，1943年復合併爲臺北師範學校，音樂教師有高橋二三四、鈴木保羅、張福興、宮島愼三郎（即一條愼三郎）、柯丁丑、井上武士、橫田三郎、李金土、高梨寬之助、池田季文、田窪一郎等人。

臺北座

日據時期劇場，1900年5月17日開幕，位於西門外街魚市場邊，外觀宏偉、內部豪華，率先推出愛澤劇團鼓吹新時代思想之「壯士芝居」，西門町戲劇活動自此爲始，經常演出能劇「壽三番」、吾妻土劇「相馬の旗上暗鬥」、「蝶千島曾我物語」等日本歌舞劇，吸引無數人潮，中村吉十郎、片岡我久藏、市川瀧之助、嵐雀之丞、阪東竹三郎、吉田奈良丸等著名日本表演家均曾在此演出。

臺北神學校詩班

民國初年吳威廉牧師娘創辦，團員皆臺北神學校學生。

臺北曼陀林俱樂部音樂團

光復後，李國添改組李金土明星合唱團爲「臺北曼陀林俱樂部音樂團」，聘呂泉生擔任指揮與音樂指導，李國添與陳克忠、陳克孝負責訓練，王井泉贊助樂譜，呂泉生自謙對曼陀林外行辭職後，改由李國添指揮。臺北曼陀林俱樂部音樂團編制完備，有 1st Mondoline、2nd Mandoline、Mandola、Mandocello 及 Mandolone 等五組，視樂曲需要增加其他樂器，如武井男爵之曼陀林樂曲〈朝鮮印象〉就曾加用大鑼。1948年1月13日文化協進會假中山堂舉行新春音樂會，俱樂部音樂團參加演出，同年10月17日俱樂

部音樂團假中山堂舉行第一屆曼陀林音樂會，由王井泉、臺灣文化協進會贊助演出，1955年參加文化協進會第三屆母親節音樂會演出，均獲好評，1959年樂團解散，自此臺灣鮮聞曼陀林樂聲。

臺北國語學校管弦樂隊

管弦樂團，1899年國語傳習所改名臺北國語學校，重視音樂、體育等非政治學科，成立管弦樂隊，每年舉行兩次例行音樂會，日籍音樂教師高橋二三四、一條慎三郎、高梨寬之助及張福星、柯丁丑、李金土等曾參與樂隊組訓工作。

臺北祭聖委員會

1917年9月15日成立，同年9月24日在臺北公學校大講堂舉行「祀孔典禮」，總督安東眞美親臨擔任主祭官，1924年9月25日臺北蓬萊公學校舉行「祀孔典禮」，總督及總務長官代理參拜。

臺北劇團協會

日人爲主之演劇團體，1934年2月25～28日假榮座演出新劇祭，張維賢率民烽劇團演出臺語劇「新郎」。

臺北鋼琴專攻塾

光復初由張彩湘創辦，1946年在臺北中山堂舉行塾生第一回鋼琴演奏會，1949年4月18日第二次公演，林秋錦、陳暖玉、高慈美、高錦花、呂泉生、黃演馨、甘長波、周遜寬、陳信貞、柳麗峰、林森池等參加演出，1952年專攻塾與臺北聲樂研究會在臺北舉行音樂會，林秋錦等人參加演出，1954年10月

15日假臺北市立女中舉行修曼作品演奏會，1956年11月9日假師大禮堂舉行學生鋼琴發表會。

臺北聲樂研究會

音樂團體，林秋錦主事，1952年與臺北鋼琴專攻塾在臺北舉行聯合音樂會，林秋錦等人參加演出。

臺東公學校旋律喇叭隊

日據時期校園樂隊之一。

臺東調

漢民族歌謠，臺灣拓墾時期，先民所唱無不是樂天知命、勤奮不輟，仰望新生與憧憬未來之心聲，〈臺東調〉等即爲此例。

臺泥國樂團

國樂團，廿世紀五○年代後，軍中、民間及校園國樂團萌興，臺泥國樂團即其中佼佼者，由黃體培主事。

臺南天聲劇團

京劇票房，1953年于叔良發起成立於臺南。

臺南孔子廟禮樂器考

音樂論述，石暘睢撰，收於1943～1945年《民俗臺灣》7輯。

臺南文昌祠的樂章

音樂論述，見《臺灣風物》2卷4期(1952)。

臺南文廟的樂章

音樂論述，石暘睢撰，見《臺灣風物》1卷1期(1951)。

臺南文廟禮樂局

清乾隆九年（1744）禮部頒行祀孔樂章，臺南孔廟設禮樂局（今文廟以成書院）負責春秋丙卯仲月上丁之日釋奠祭孔，清道光十五年（1835）巡臺澎兵備道提督學政劉鴻翔謁臺南孔廟，感慨禮樂局禮樂器毀損散佚，邀集地方仕紳協商修補，有秀才蔡植楠好音樂，允諾指導禮樂生練習祭聖雅樂及八佾舞，由軍功員外郎吳尙新、生員劉衣紹與蔡植楠三人捐資，購得九曲堂、內埔、無水寮、井仔腳、仙草埔、湖底庄等處一百二十餘甲土地，以每年收益作禮樂局維持費用，吳尙新、劉衣紹並負責修製各種樂器，協正音律，往閩浙內地聘請樂師，教導樂生習樂，禮樂生一百三十位，所用「金、石、絲、竹、匏、工、革、木」等八音樂器、詩譜及佾舞，悉遵山東曲阜古制，稱「黌門雅樂」，由禮生六人歌詩，樂章稱「大成樂章」，釋奠用迎神三獻禮，送神禮樂包括昭平、宣平、秩平、敘平、懿平、德平等樂章，規模頗具。

臺南市民間說書藝人

論述，許丙丁撰，載於《臺南文化》（1958）。

臺南市立商業職業學校樂隊

校園樂隊之一，1951 年 3 月成立，洪啓忠指導。

臺南地方戲劇

戲劇論述，許丙丁撰，載於《臺南文化》（1954～1956）。

臺南州教育誌

教育論著，柯萬榮撰，昭和新報社出版（1937）。

臺南武廟的樂章

音樂論述，石暘睢撰，見《臺灣風物》2 卷 2 期（1952）。

臺南青青國樂社

國樂社，廿世紀五〇年代後，軍中、民間及校園國樂團萌興，臺南青青國樂社即其中佼佼者，由祁寶珍主事。

臺南哭

哭調，屬歌仔戲「哭調體系」九字哭，流行臺南地區。

臺南師範吹奏樂團

校園樂隊，1951 年 5 月成立，于湧魁指導。

臺南師範學校

1899 年 3 月 31 日根據臺灣總督府師範學校官制設置，1904 年總督府以訓育統一及節約經費爲由，轉移學生至國語學校師範部就讀，1918 年在臺南另置國語學校臺南分教場，1919 年依「臺灣教育令」改制爲臺灣總督府臺南師範學校，音樂教師有南能衛、岡田守治、清野健、橋口正、周慶淵等人。1940 年學校吹奏樂部經常在天長節觀兵式、慰問演奏會、出征軍人遺族慰問音樂會、映畫與音樂之夜、陸上大運動會、陸軍始觀兵式、全島師範學校體育大會、明治公學校皇國精神會、二千六百年奉祝之夕、陸軍紀念日分列式、畢業生修畢生送別演奏會上演出。

臺南師範學校吹奏樂部

日據時期校園軍樂隊，1940年經常在天長節觀兵式、喜樹皇國精神會、慰問演奏會，出征軍人遺族慰問音樂會，映畫與音樂之夜、陸上大運動會、陸軍始觀兵式、全島師範學校體育大會、明治公學校皇國精神會、二千六百年奉祝之夕、陸軍紀念日分列式、畢業生修畢生送別演奏會上演出，由橋口正、岡田守治指導。

臺南神學院音樂隊

1924年6月17日，臺南神學院成立西樂隊，由臺中柳原教會施圖、黃成、趙虔成等指導，學生踴躍參與練習並外出布道，使用小提琴、中提琴、小喇叭、黑管、土巴、小鼓、大鼓等樂器。

臺南祭孔

日據時期臺灣記錄片。1943年2月27日臺灣映畫協會移駐御成町大稻埕英商德記洋行後，建有沖片室、錄音室等，設備完善，3月26日曾赴臺南拍攝「臺南祭孔」記錄片，由日活公司錄音。

臺南新藝術俱樂部

音樂團體，1936年莊松林、趙啓明成立於臺南，分文藝、藝術兩部門。

臺南聖廟考

山田孝使撰，臺南高鼻怡三郎發行（1918）。

臺南運河奇案歌

通俗歌謠，1930年前後，臺灣歌謠創作及改編者輩出，新歌源源不斷，甚至有為廈門書局翻印者，除歷史故事、民間傳奇外，更有記敘當時社會事件及勸化歌謠等，〈臺南運河奇案歌〉即其中之一。
俗曲唱本，新竹竹林書局刊行。

臺南管弦樂團

管弦樂團，1899年臺灣總督府臺南師範學校成立於臺南市西門路，1918年改為臺灣總督府國語學校臺南分校，1919年改回原名，1922年後改在桶盤淺校舍（今樹林街）上課。分校結合附近公學校教師組成臺南管弦樂團，由日籍教師南能衛指導，李志傳在樂團中任第一小提琴手，林是好擔任第二小提琴手，本省南部少數管弦樂隊之一。

臺南麗光會

文藝社團，1940年7月曾舉辦民謠徵選活動，周伯陽以〈臺南歌謠〉入選。

臺南の音樂

樂論述，陳保宗撰，1942年發表於《民俗臺灣》2卷5號。

臺省民主歌

俗曲唱本，1897年秋上海點石齋鐫印，歌中滿是臺民對野蠻日寇之憎恨，悟暗清廷之評騖，卑怯權臣的深責與英勇義民的崇敬感激，是臺灣淪陷時期，風靡全省的「民間史詩」。

臺海使槎錄

論著，黃叔璥撰，分《赤崁筆談》四卷、《番俗六考》三卷及《番俗雜記》一卷，內容包括天文、地理、人文、賦餉、城堡、武備、習

俗、物產、名勝及居處、飲食、衣飾、婚嫁、喪葬、器用等項，爲清代記述臺灣原住民生活習俗之先驅著作。其中《番俗六考》及《番俗雜記》中，記述原住民慶典、歌舞、習俗、器用、衣飾等甚詳，有〈新港社別婦歌〉、〈蕭瓏社種稻歌〉、〈灣裡社誠婦歌〉、〈淡水各社祭祀歌〉、〈貓霧社採社男婦會飲應答歌〉、〈力力社飲酒捕鹿歌〉、〈崩山八社情歌〉、〈武洛社頌祖歌〉等歌謠歌詞三十四首，及嘴琴、弓琴、鼻簫、蘆笛、鑼、鐃、鼓等樂器介紹，其中最多頌祖歌，次爲飲酒、捕鹿歌等，有漢字平埔拼音及詞意簡譯。

臺電社歌

歌曲，松木虎太任日據時期臺灣電力株式會社社長時，制定充斥軍國主義氣息之〈臺電社歌〉，是曲由武田勉作詞，陸時戶山學校軍樂隊作曲。

臺靜農（1902～1990）

文學家，字伯簡，號靜者，安徽霍丘縣人，北京大學國學研究所畢業，1927 年任北平中法大學講師，而後歷任北平女子師範大學、輔仁大學、山東大學、齊魯大學、廈門大學講師、教授，以新文學見重，1946 年四川白沙女子師範學院風潮後，受聘任教臺灣大學，擔任中文系主任二十年，間曾擔任文學院院長，經常爲《臺灣文化》撰稿，1948 年發表〈從杵歌說到歌謠的起源〉於臺北《創作》1 卷 1 期，輯有《淮南民歌》。臺靜農淡泊自處，有所不爲，書風古雅，有雜文《龍坡雜文》，小說集《地之子》、《建塔

者》，學術論著《靜農論文集》。

臺聲合唱團

合唱團，臺灣文化協進會與臺灣廣播電臺合辦，1948 年 5 月 25 日假中山堂光復廳舉行成立大會。

臺灣

戲劇，1940 年 9 月寶琢少女歌劇團在日本劇場演出此劇。
交響曲，高約拿創作之第一號交響曲（未完成）。

臺灣土番的歌謠與固有樂器

原住民音樂論著，伊能嘉矩撰，東京人類學會出版（1907）。

臺灣土番時令歌

原住民音樂論著，伊能嘉矩、粟野傳之丞合著，收於其《臺灣文化史》（1907）。

臺灣土著民族的樂器

原住民音樂論述，林和撰，中央研究院民族學研究所出版（1967）。

臺灣子供世界社

日據時期樂器、樂譜專售店，位於臺北表町。

臺灣山地同胞之歌

歌曲，江文也作品第 6 號，含〈首祭之歌〉、〈戀慕之歌〉、〈田野〉及〈搖籃曲〉等四曲，原名〈生番之歌〉，旋律多以大跳音程進行，曾獲聲樂家夏里亞平 Chaliapin 激賞，1936 年東京龍吟社出版，1937 年巴黎國際音樂節演出此曲，巴黎廣播電臺做實況轉播。

臺灣山胞歌選

原住民歌選，張人模、汪知亭編撰，臺北臺灣書局出版（1951）。

臺灣之孔廟

賀嗣章撰，見《臺灣文獻》7 卷 3～4 期（1956）。

臺灣今日流行歌集 NO.1

流行歌集，1948 年 6 月，高相輝、顏鄉柳以簡譜編作《臺灣今日流行歌集 NO.1》一冊，「中部歌謠研究會」發行，臺中三清河印書局印刊，收有流行歌曲〈我眞愛〉、〈亂愛大損害〉、〈甚麼號做愛〉、〈空思夢想〉、〈情綿綿〉、〈決定娶汝〉、〈收酒矸〉、〈青春花開〉、〈賣香煙姑娘〉、〈燒酒是甚麼〉、〈臺灣周游〉、〈何時來做堆〉、〈港邊離別〉等流行歌曲十三首。

臺灣內地尋找蕃歌

原住民音樂論述，1933～1935 年間，竹中重雄在臺灣進行原住民歌謠及樂器調查，撰有《臺灣內地尋找蕃歌》（1937）等書。

臺灣及東南亞各地土著民族的口琴之比較研究

原住民音樂論著，李卉撰，見《中央研究院民族學研究所所集刊》（1956）。

臺灣少女

鋼琴曲，陳泗治作品，1954 年 4 月 25 日戴逢祈演出於其鋼琴獨奏會。

臺灣文化

臺灣文化協進會會刊，延續楊逵「臺灣與大陸知識份子必須交流和合作，共同爲新臺灣文化建設努力，爲臺灣文學覓取更自由、更寬容、更多元的創作途徑」主張，創刊於 1946 年 9 月 15 日，由王白淵、楊雲萍負責編務，吳新榮、楊守愚、洪炎秋、呂赫若、廖漢臣、許乃昌、黃得時、劉捷，及大陸來臺的許壽裳（1883～1948）、臺靜農、袁珂、李何林、李霽野、黃榮燦、黎烈文、雷石榆等經常爲月刊撰稿，1948 年，與魯迅同學並來往密切之臺大中文系主任許壽裳遭特務暗殺，《臺灣文化》由陳奇祿接掌編務後，往昔氣象竟成陳跡。

臺灣文化志

論著，伊能嘉矩編，書分上、中、下三卷，內容包括民間故事、傳聞、祀典及信仰等，東京刀江書院出版（1928）。

臺灣文化協進會

1945 年 11 月 18 日，游彌堅、黃啓瑞、林獻堂、楊雲萍、蘇新、李萬居、陳紹馨、沈湘成，林呈祿、林茂生、羅萬俥、陳逸松、蘇新等發起成立，次年 6 月 16 日假臺北中山堂舉行成立大會，游彌堅擔任理事長，吳克剛、吳兼善、林呈祿、黃啓瑞爲常務理事，林獻堂、林茂生、羅萬俥、謝壽康、楊雲萍、陳逸松、陳紹馨、連震東、徐乃昌、王白淵、蘇新等爲理事，李萬居、黃純青等爲常務監事，許乃昌爲總幹事，沈湘成爲總務組主任，王白淵爲教育組主任兼服務組主任，蘇新爲宣傳組主任，陳紹馨爲研究組主任，楊雲萍爲編輯組主任。該會以「聯合熱心文化教育之同志及團體，協助政府宣揚三民主

義，傳播民主思想，改造臺灣文化，推行國語國文」及「剷除日本遺毒，建設三民主臺灣新文化和科學的新臺灣」為宗旨，設歌謠委員會，成立合唱團，舉辦音樂座談會、民謠座談會、茶話會、文化講座、中西音樂會、音樂比賽，成立鄉土藝術團、出版樂譜、發行會刊《臺灣文化》，邀請國內文藝界人士、團體訪臺，是光復初期最重要、最活躍之文化團體之一，對臺灣文教重整、新文化結構始建，有重要貢獻。

臺灣文化教本

臺灣歌仔，見於歌冊。

臺灣文化教育局臺北音樂會

1935年，王錫奇返臺任職臺灣廣播電臺音樂課，兼任「臺灣文化教育局臺北音樂會」管樂隊指揮，領導該會管樂隊，每周末假臺北新公園舉行露天音樂會，經常為電臺做實況演出，對臺灣社會音樂之推廣做出貢獻。光復後，「臺北音樂會」奉命解散，王錫奇聚集該會樂隊隊員二十五人，自組室內管弦樂團，親自負責指揮及團務，而後併入臺灣省警備總司令部交響樂團。

臺灣文藝

日據時期文藝雜誌，臺北臺灣文藝社出刊，光緒二十八年（1902）創刊，日人村上玉吉主編，以高橋雨系之檀林俳句為主之月刊，同年九月第五期後停刊。

日據時期文藝雜誌，1931年創刊，別所孝二主編，臺灣文藝作家協會機關雜誌，出版四期後為殖民政府所禁而中輟。

日據時期文藝雜誌，1934年創刊，臺中臺灣文藝聯盟發行，張星建編輯，提倡新文學，1936年8月發行至第十五期後停刊，貢獻頗大。

臺灣文藝協會

文藝社團，1933年成立於臺北，在哥倫比亞唱片公司、博友樂唱片公司，及郭秋生、黃得時支助下，於1934年7月5日發行會刊《先發部隊》，陳君玉除與林烍夫擔任「詩歌」部分校輯工作外，並發表《臺灣歌謠的展望》一文，分析山歌、南管、北管、歌仔戲面臨的瓶頸，進而肯定流行歌與民謠之重要云：「流行歌的責任非常的重大，為著我們臺灣人的人心美化，為著我們臺灣的人生樂園，必要加重注意；不要忘記歌謠是人心美化的工具，文化向上的推進機，絕不可粗製濫造，而紊亂文化上進的條律。」

臺灣文藝聯盟

文藝社團，1934年，林幼春、楊肇嘉、張深切、賴和、張星建、楊逵、何集璧、賴明弘等成立「臺灣文藝聯盟」，以「聯絡臺灣文藝同志，互相圖謀親睦，以振興臺灣文藝」為主旨，設本部於臺中市初音町，分部於北港、豐原、佳里、嘉義及東京，發行機關刊物《臺灣文藝》，盟中林幼春曾公開募集〈愛鄉曲〉，楊肇嘉募集〈臺灣青年歌〉，積極推動民族自覺運動。

臺灣文藝叢誌

1918年臺中櫟社詩人林幼春、蔡惠如、陳滄玉、林獻堂、陳基六、傅錫祺、陳懷澄、鄭汝南、陳聯玉、莊伊若、林載釗、林子瑾等為「鼓吹文運，研究文章詩詞，互通

學者聲氣」，發起創立「臺灣文藝社」，1919 年發行機關刊物《臺灣文藝叢誌》，鄭汝南編輯兼發行人，該刊以「探求經史之精奧，發爲文學之光華，不特維持漢學於不墜，抑且發揚而光大之」爲宗旨，是日據時期臺灣最早之漢文學雜誌，對臺灣舊文學貢獻頗多，前後維持出刊七年。

臺灣北部村落に於ける祭祀圈

音樂論述，岡田謙發表於東京（1938）。

臺灣古樂變奏曲與賦格

鋼琴曲，郭芝苑作品，發表於1972 年 12 月 22 日。

臺灣正劇訓練所

1909 年日本福島人高松豐次郎（1872～？）設立，招收臺人，訓練一年後演於各地，是臺灣早期的藝員訓練所之一。

臺灣民主歌

音樂論述，1948 年 5 月 1 日廖漢臣發表於《公論報》「臺灣風土」5 期，及臺中臺灣文學社《臺灣文學》第 1 輯，對〈臺灣民主歌〉有精闢解析與考據。

臺灣民族的文化觀察

論著，桑田芳藏撰，東京東京社出版（1923）。

臺灣民族誌

民族學論著，國分直一主編，東京財團法人法政大學出版局出版（1981）。

臺灣民間文學集

書名，1936 年 6 月大溪李獻章編纂《臺灣民間文學集》，分民間歌謠、謎語與改寫口傳故事等三類，搜有歌謠近千首，自序云：「臺灣民間文學即原始的歌謠、傳說，在我們的文學史上應占有最精彩的一頁。」李氏認爲「民間歌謠是全體民族的共同創作的看法，文人多受廟堂體制的拘束，社會原非其構想所及，只有沒有受過腐儒熏冶的民眾，纔能把自己的生活與思想，赤裸裸地表露出來，如描寫商人慘狀的〈杏仁茶〉，農村疲弊的〈姑仔你來，嫂仔都不知〉等，無一不是咬文嚼字的腐儒們做不到的好東西，文學、民俗學上的價值都不比任何詩詞遜色。」

臺灣民間歌謠集

歌謠集，林清月撰。

臺灣民歌

歌曲，張錦鴻創作曲。

臺灣民謠－呂泉生の搜集成就

音樂論述，張文環撰，見《臺灣文學》3 卷 1 期（1943）。

臺灣民謠變奏曲

管弦樂曲，郭芝苑作於 1954 年，1955 年 7 月 7 日由臺灣省政府教育廳交響樂團首演於臺北中山堂，是臺灣民謠譜爲管弦樂曲之濫觴。1956 年 1 月，臺北市與美國印地安娜波里斯市（Indianapolis）締盟，該曲在交換演奏會上演出，是臺灣作曲家較早發表的管弦樂曲之一。

臺灣民謠と自然

歌謠論述，蘇維熊撰。

臺灣生番歌

原住民音樂論述，羅香林撰，見廣州中山大學《民俗週刊》68 期（1929）。

臺灣生番種族寫眞

原住民攝影論著，成田武司編輯，臺北成田寫眞製版所出版（1912）。

臺灣光復紀念歌

創作歌曲，陳泗治爲慶祝臺灣光復創作之作品（1946）。

臺灣光復歌

創作歌曲，蔡培火作曲。
臺灣歌仔，見於歌冊。

臺灣地方舊大戲與新劇

戲劇論述，見於《臺灣文獻》15 卷 3 期（1964）。

臺灣年鑒

臺北《臺灣新生報》刊行（1947），其中文藝篇由王白淵執筆，研究早期臺灣樂種、劇種之重要參考資料。

臺灣自治歌

日據時期「治警事件」發生後，蔡培火、林幼春、蔡惠如、蔣渭水、陳逢源等五、六十名同志被捕，十八名菁英分子被移送「法辦」。1924 年初，蔡培火、林幼春、陳逢源、蔡惠如等人入獄，蔡培火在獄中寫下〈臺灣自治歌〉，不屈於殖民統治之堅貞節操，躍然行間。

臺灣行進曲

日本內閣情報部爲配合強徵「臺籍軍夫」任務，於 1938 年公開徵求「臺灣行進曲」，並灌製成百萬張唱片竟日放送，進行其軍國主義思想洗腦工作。

臺灣兒歌

歌謠論述，廖漢臣撰。

臺灣兒歌試探

歌謠論著，婁子匡撰，臺北自立晚報出版（1949）。

臺灣周游唱歌

日據時期校園歌曲，杉山文悟作歌，高橋二三四作曲（1910）。

臺灣宗教民俗資料圖錄

書名，臺北帝國大學農業經濟學教室增田福太郎教授搜集有臺灣神佛畫像、紙錢、靈籤、咒符等宗教、民俗資料，彙整成錄，現庋藏於臺大圖書館。

臺灣府志た所見る熟蕃の歌謠

音樂論著，佐藤文一撰，見於 1931 年《民族學研究》2 卷 2 期。

臺灣的中國戲劇與臺灣戲劇調查

調查報告，臺灣總督府文教局出版（1928）。

臺灣的民謠

歌謠論述，見《臺灣警察協會雜誌》144～147 號（1929, 6～9）。

臺灣的社會教育

論著，中越榮二撰，松浦屋印刷出版（1936）。

臺灣的搖籃歌及童謠

歌謠論著，宇井生撰。

臺灣的歌謠序

歌謠論著，收於北京大學《歌謠周刊》9 號（1923）。

臺灣的蕃族

原住民論著，藤崎濟之助撰，安久社出版（1931）。

臺灣的蕃族研究

原住民論著，鈴木作太郎編輯，臺灣史籍刊行會出版（1932）。

臺灣芝居の話

戲劇論述，陳全永發表於《臺灣時報》（1934）。

臺灣芝居を斷然禁止せよ

戲劇論述，赤星南風撰，見《臺灣藝術新報》5 卷 8 號（1939）。

臺灣阿美族的樂器

原住民音樂論著，凌曼立撰，見《中央研究院民族學研究所民族學研究所集刊》11 集（1961）。

臺灣青年歌

社會運動歌曲。1934 年，林幼春、楊肇嘉、張深切、賴和、張星建、楊逵、何集璧、賴明弘等人成立「臺灣文藝聯盟」，以「聯絡臺灣文藝同志，互相圖謀親睦，以振興臺灣文藝」為主旨，設本部於臺中市初音町，分部於北港、豐原、佳里、嘉義及東京，發行《臺灣文藝》，盟中楊肇嘉曾公開募集〈臺灣青年歌〉，積極推動民族自覺運動。

臺灣俗歌

音樂論述，靜聞撰，見廣州中山大學《民俗週刊》10 期（1928）。

臺灣俚諺集覽

平澤平七編輯，收有漳、泉俚語、故事、傳說、隱語、雙關語、複合片語等四千三百餘條（1914）。

臺灣南部的民謠、童謠與四句

歌謠論述，王登山撰，見《南瀛文獻》第 5 期（1959）。

臺灣南調

福建東山為臺灣與內地重要通航港口之一，由東山佛堂合唱之〈聯禮歌〉又名〈臺灣南調〉，足見兩地寺僧來往之密切。

臺灣流行歌的發跡地

歌謠論述，呂訴上撰，見於《臺北文物》2 卷 4 期（1954）。

臺灣省中學音樂科教學狀況調查研究報告

調查研究報告，張錦鴻編撰。

臺灣省立交響樂團

管弦樂團，1945 年 8 月 15 日，日本無條件投降，同年 9 月 1 日國民政府公佈「臺灣省行政長官公署組織大綱」，任命陳儀為臺灣省行政長官公署長官兼臺灣省警備總司令，陳儀與活躍於福建、重慶間的蔡繼琨情同誼父子，新職發表後，任命蔡繼琨為臺灣省警備總司令部少將參議，負責籌設交響樂團及音樂學院事宜，同年 11 月蔡氏受命來臺，積極展開籌備工作，在吳成家等人熱心奔走下，張福星「玲瓏

會」、王雲峰「永樂管弦樂隊」、「稻江音樂會」，鄭有忠「有忠管弦樂隊」、厚生演劇研究會樂隊、吳成家「興亞管弦樂隊」成員及各地管弦樂、聲樂好手，雲集而來，加上日本軍樂隊日籍隊員及接收自臺北帝國大學的樂器等，借用臺北第二女中部份校舍爲團址，臺灣省警備總司令部交響樂團於 1945 年 12 月 1 日正式成立。樂團下設管弦樂、軍樂、合唱三隊及實驗劇團。管弦樂隊由蔡繼琨兼隊長，王雲峰爲副隊長，周玉池爲首席，王錫奇爲軍樂隊隊長，周玉池爲副隊長，呂泉生爲合唱隊隊長，伴奏陳清銀，1945 年 12 月 15～16 日假臺北市公會堂舉行創團第一次音樂會，1946 年 5 月起，警備總司令部交響樂團改制爲「臺灣省行政長官公署交響樂團」，撥臺北市中華路西本願寺爲團址，管弦樂隊由團長蔡繼琨任指揮，保加利亞籍小提琴家尼哥羅夫和王錫奇任副指揮，管樂隊由王錫奇和周玉池先後擔任隊長，合唱隊由呂泉生任隊長，1947 年 5 月 15 日臺灣省行政長官公署撤廢，臺灣省政府成立，交響樂團改名爲「臺灣省教育廳交響樂團」，1972 年秋，由臺北遷移臺中，暫以省立臺中圖書館中興堂練習，1975 年遷至臺中縣霧峰鄉，1991 年 11 月更名爲「臺灣省立交響樂團」，擴大編制爲百人樂團，1999 年定名爲「國家交響樂團」迄今。

臺灣省立師範學院

1946 年創立於日據時期臺北高等學校舊址，以福建音專蔡繼琨、蕭而化、繆天瑞及該校校友劉韻章、李敏芳、汪精輝、鄧漢錦等爲班底，成立兩年制音樂專修科，蕭而化任主任，1948 年 8 月改辦五年制音樂系。1949 年國民政府遷臺，戴粹倫率上海戴序倫、江心美、鄭秀玲、張震南，南京張錦鴻、周崇淑及本地張彩湘、李金土、周遜寬、高慈美、林秋錦等接替原福建音專班底，由戴粹倫出任主任，1955 年省立師範學院改制爲省立師範大學，1967 年改稱國立臺灣師範大學。

臺灣省行政長官公署交響樂團

即「臺灣省立交響樂團」，見「臺灣省立交響樂團」條。

臺灣省音樂協進會

1963 年成立於於臺中市，設分會於各縣市，會員大都爲中小學音樂教師，是在地方政府「輔導」下成立之半官方音樂團體，前身爲 1947 年成立之臺中市音樂協會。

臺灣省教育會

教育社團。1946 年 3 月，游彌堅、徐慶鐘及周延壽等有見光復後教育措施需舊佈新，從頭做起，同年 6 月 16 日號召全省教育界人士一千一百四十餘人成立「臺灣省教育會」於臺北中山堂，7 月 1 日起假臺北市西門國民學校臨時會址開始辦公，設正式會址於臺北市秀山街六號，游彌堅、謝東閔等先後擔任理事長，1947 年曾與臺灣行政長官公署教育處教材編輯委員會約請張福星編輯光復後第一本國民學校音樂課本，同年 5 月策畫「第一屆徵募兒童新詩、歌謠、話劇」活動，入選作品有〈檳榔樹〉（劉百展作詞，曾辛得作曲）、〈我們都是中國人（劉百展作詞，曾辛得作曲

）、〈造飛機〉（蕭良政作詞，吳開芽作曲）、〈蚊子〉（劉百展作詞，吳開芽作曲）等四首。1952年1月發行《新選歌謠》以鼓勵創作，由呂泉生主編，戴粹倫、蕭而化、張錦鴻、李金土、李志傳、呂泉生任歌曲審查委員，洪炎秋、楊雲萍、盧雲生、王毓驤爲歌詞審查委員。曹賜土之得獎作品〈吊床〉、〈濱旋花〉，呂泉生之〈搖嬰仔歌〉，白景山的〈只要我長大〉，周伯陽的〈法蘭西洋娃娃〉、〈木瓜〉、〈玫瑰花〉、〈娃娃國〉、〈長頸鹿〉、〈小黑羊〉，及郭芝苑的〈紅薔薇〉、〈楓橋夜泊〉等作品，經《新選歌謠》發表後，均成家喻戶曉歌謠，傳唱一時，「音樂通訊」欄訊息報導亦皆成爲重要音樂史料。1952年教育會取材美國版 *The One Hundred and One Best Songs*，編爲《一○一世界名歌集》，由呂泉生總校訂，各級學校、團體普遍採用爲音樂教材，1953年臺灣省教育會徵選兒童劇本，周伯陽以〈螞蟻一家〉入選，1959年間會臺灣省教育會改組，《新選歌謠》停刊，共發行九十九期。

臺灣省教育廳交響樂團

即「臺灣省立交響樂團」，見「臺灣省立交響樂團」條。

臺灣省新文化運動委員會

1947年8月10至17日，臺灣省新文化運動委員會假臺北市中山堂和平室舉辦新文化運動戲劇講座，由游彌堅主講「新文化運動與臺灣戲劇使命」，林俊堯「臺灣戲劇沿革史」，張邱東松「舞臺音樂」，張秀光「中國戲劇運動概略」，黃得時「劇本創作術」等。

臺灣省劇團管理規則

1946年8月22日公佈，規定凡「違反三民主義者、違反國民政府政令者、妨害風化者，不得演出。」

臺灣省藝術建設協會

1947年12月23日成立於臺北新生活賓館，該會以「凡有關本省藝術建設，均以主動或協助行動，作有計劃的推進，並注意本省藝術研究同仁之聯誼工作」爲宗旨，蔡繼琨任理事長，楊三郎、呂泉生、郭雪湖、李石樵、王井泉、呂赫若、黃得時、蕭而化、藍蔭鼎、李梅樹、王錫奇、高慈美、蒲添生、葉葆懿、唐守謙、李超然、陳清汾、莫大元、白克、陳夏雨等爲理監事。

臺灣省警備總司令部交響樂團

即「臺灣省立交響樂團」，見「臺灣省立交響樂團」條。

臺灣省警備總司令部交響樂團合唱隊

光復後最早成立之混聲合唱團，呂泉生、林秋錦先後擔任隊長兼指揮，1950年樂團改隸省政府教育廳後停辦。

臺灣軍軍歌

時局歌曲，臺灣軍司令長官本間雅晴作詞，山田氏作曲，1932年發表，無數臺籍軍屬、軍伕在南進戰爭浪漫化的〈臺灣軍軍歌〉歌聲下，爲日本皇軍征戰、負傷或犧牲戰場。

臺灣音樂公會

1945年底成立於臺北市延平北路臺灣茶商公會五樓，吳成家主事。

臺灣音樂文化研究會

吳成家籌組成立，1945 年 2 月假臺北中山堂舉行發表會，演出石原紫山導演，小野清通作詞，吳成家作曲之三景音樂舞臺劇「近江富士」。

臺灣音樂考

音樂論著，1922 年田邊尙雄赴霧社、屏東、日月潭采集泰雅族、排灣族、邵族音樂，以早期蠟管式留聲機，錄有泰雅族、排灣族及邵族等歌謠十六首及笛曲一首，是臺灣較早之原住民音樂田野調查及錄音，報告收於其《臺灣音樂考》（1922～1923）等各書中。

臺灣音樂會

音樂教師社團，1916 年成立於臺北，張福星、柯丁丑、長谷部已津次郎、嘉多重次郎等爲音樂會講師。

臺灣風俗誌

書名。日人片岡巖編撰，歷時二十餘年完成，凡有關臺灣生活禮儀、家庭社會，包括口碑、傳聞、怪譚、笑話、故事、俚諺、民俗等，均有調查說明，第二章「臺灣の雜念」中，列舉〈長歌〉、〈挽茶歌〉、〈使犁歌〉、〈十二按〉、〈十八摸〉、〈廿四送歌〉、〈三十二呵〉、〈博歌〉、〈僧侶歌〉、〈勸解纏足歌〉、〈朱一貴之亂歌〉、〈日本竊據臺灣歌〉等童謠、情歌、俗歌、流行歌、長篇歌謠及鑼鼓館、四平戲傳統戲曲等，頗具參考價值，1921 年臺南《日日新聞》報社出版。

臺灣原住民音樂

原住民音樂論著，北里蘭撰。

臺灣原住種族の原始藝術研究

原住民論著，佐藤文一編，臺灣總督府警務局理蕃の友社出版（1942）。

臺灣素描

鋼琴曲，陳泗治以臺灣什景爲題材之創作曲，作於 1947 年，收於其鋼琴曲集。

臺灣高砂族系統所屬の研究

原住民音樂論著，移川子之藏等合著（1931）。

臺灣高砂族の音樂

原住民音樂論著，1943 年 1 月底至 5 月初，黑澤隆朝在全島一百五十五個原住民山地村進行音樂調查，采集歌謠及器樂曲近千首，記錄有電影「臺灣的藝能」十卷、錄音盤四百張、譜例約二百首，及樂器資料等，發表有《臺灣高砂族の音樂》等專著，是日據時期研究臺灣原住民音樂較完整之著作。

臺灣情歌集

歌集，1928 年 4 月，廈門大學謝雲聲取材泉州綺文堂《臺灣採茶歌》，收其中情歌二百首編成，豐富多姿，皆傳自民間口頭作品，書序有「泉州、同安、漳州、廈門等地，臺灣情歌常有所聞，臺灣情歌比其他地方多出幾倍」等語。

臺灣採茶歌

歌集，泉州綺文堂出版，1928 年 4 月謝雲聲所編《臺灣情歌集》即採自此書。

臺灣教育令

1919 年，臺灣總督府頒布「臺灣教育令」，停辦國語學校，設臺北及臺南師範學校，同年 6 月 2 日修正「國語學校規則」，校內設師範、中學、日語、實業四部，師範部分甲、乙兩科，甲科唱歌課程第一年每周二小時，學習單唱歌及樂器使用法，第二年每週三小時，學習單音唱歌、樂典、複音唱歌和樂器使用法；乙科唱歌每週二小時，學習單音唱歌、樂典、複音唱歌及樂器使用法。

臺灣教育志稿

教育論著，臺灣總督府出版（1902）。

臺灣教育沿革誌

教育論著，臺灣教育會編輯，小冢本店出版（1939）。

臺灣旋律二樂章

管弦樂曲，郭芝苑作品，1969 年12 月發表。

臺灣笛

吹管樂器，歌仔戲文場偶用之伴奏樂器。

臺灣組曲

管弦樂曲，王錫奇作品。
管弦樂曲，李志傳作品。
國樂合奏曲，王沛綸作品。

臺灣習俗

民俗論述，東方孝義撰，記有臺灣山歌、俗歌、採茶歌、流行歌等頗詳（1935）。

臺灣番族圖譜

原住民論述，臺北臨時臺灣舊慣調查會出版（1915）。

臺灣番歌四首

原住民音樂論述，容肇祖整理，發表於廣州中山大學《民間文藝》11～12 期合刊本（1928）。

臺灣番薯哥歌

歌冊，福建永安刊本，云：「休勸諸君來臺灣，臺灣頭路甚艱難，臺灣世界紛紛亂，分明不比我唐山。」

臺灣童謠

歌謠論述，徐富撰，見於臺北教育會《臺灣教育》259 期（1924）。

臺灣童謠協會

音樂社團，日據時期成立於臺北，1925 年曾發行童謠會刊，宮尾進編輯。

臺灣童謠傑作選集

童謠集，日人宮尾進編輯，1930年出版，就《臺灣日日新報》「子供新聞」，兒童詩刊《木瓜》及《鳥籠》五年間發表之三千八百六十多首鄉土詩章中，選出有藝術價值之「月光光」等童謠近四百首編輯而成，內容純樸坦誠，率眞動人。

臺灣童謠集

歌謠論述，日人吉田忠男撰，收於臺灣教育會《臺灣教育》402 號（1936）。

臺灣童謠編

早期臺灣民歌多零星收錄於各報端、雜誌，間有輯錄成冊者，1905年朴子東石寮黃傳心編有《臺灣童

謠編》一冊，是臺灣較早之童謠歌集。

1943 年，稻田尹得林清月協助，出版有《臺灣童謠編》一冊。

臺灣新文學

日據時期文藝雜誌，1935 年創刊，臺灣新文學社發行，廖漢臣編輯，至 1937 共發行十四期。

臺灣新民報

日據時代臺灣人唯一言論喉舌，1930 年 4 月 15 日創刊，由《臺灣青年》、《臺灣》、《臺灣民報》相承而來，詳實記載「臺灣民族抗日運動」中，澎湃洶湧，前仆後繼之頁頁史詩，編輯陣容筆陣貔貅，主要有蔡培火、吳三連、林呈祿、黃旺成、黃周、黃呈聰、陳逢源等，1931 年元旦，黃周（筆名醒民）發表《整理歌謠的一個提議》於《臺灣新民報》345 號，認為「臺灣特殊情況下，要保存固有文化，須從整理自有歌謠開始」，強調「徵集、整理臺灣歌謠之刻不容緩」，提出「歌謠是民俗學重要資料，臺灣歌謠有不著富有文藝價值的佳品」，是臺灣知識份子意識性提倡采集民間文學的開始，臺灣新民報社因是設歌謠徵集處廣徵各地民謠，不到半年間得有來自臺灣各地歌謠百餘首，範圍廣泛、形態多樣，該社將徵得歌謠陸續刊於報端，曾主辦「鄉土訪問音樂會」和「震災義捐音樂會」等重要音樂會，對西洋音樂在臺的啟蒙與推動，有一定影響，因立場不為殖民當局見容，1944 年 3 月 17 日併入「興南新聞」後停刊。

臺灣新民報社歌

社會運動歌曲，蔡培火創作。

臺灣新東洋樂研究會

音樂團體，日據時期，傳統戲劇、器樂演奏悉被禁演，1936 年陳君玉與陳秋霖、蘇桐、林綿隆、陳水柳（陳冠華）、潘榮枝、陳發生（陳達儒）等，以改良樂器為由，向三宅申請組織「臺灣新東洋樂研究會」，終獲准可。該會鑑於西樂之長，漢樂之短，認為要改良漢樂應從樂器改革做起，乃由蘇桐以留聲機發聲器接合長柄喇叭，創造新制鐵製胡琴，陳君玉與陳秋霖手製大型南琵，乔為低音樂器，改良弦仔和橫笛，潘榮枝更曾將南管樂曲改編為爵士樂演出，這些更易新貌的民族樂器及樂曲，得以無懼「皇民化」高壓，為民族文化傳承殫心戮力，殊屬不易。研究會曾應邀在臺北廣播電臺及參加稻華俱樂部藝旦戲演出，後因經費支絀解散。

臺灣聖教會

日據時期崇聖會機關刊物，以相當篇幅介紹孔廟建置、禮器、樂器、祀位人名等（1926）。

臺灣詩薈

日據時期臺灣文藝雜誌，1924 年創刊，連雅堂發行兼主編，前後出版二十二冊，1925 年停刊。該月刊以「保存漢詩文及整理古人遺著」為宗旨，闢有「詩鈔」、「詩存」、「詩話」、「詩鐘」、「詞鈔」、「詞話」、「詞存」、「曲話」、「文鈔」、「文存」、「學術」、「論衡」、「傳記」、「雜錄」、「遺著」、「小說」、「尺牘」、「紀事」諸門，記錄前人遺作及時人詩鈔甚夥，於保存

祖國文化及鼓舞民族精神頗有貢獻。

臺灣電影戲劇史

音樂論著，呂訴上撰，臺北銀華出版社出版（1961）。

臺灣頌

1956年中廣國樂團設作曲室，由周藍萍、楊秉忠、林沛宇、夏炎負責作曲，〈臺灣頌〉等皆作於此時期。

臺灣實況紹介

臺灣總督府製作之實況紀錄影片。1907年2月17日起，每年冬季來臺放映電影的高松豐次郎氏，受臺灣總督府委托，率攝影師等一行及兩萬呎底片，在臺灣北、中、南部一百多處取鏡拍攝五十餘天，內容涵蓋城市建設、電力、農業、工業、礦業、鐵路、教育、風景、風俗、民俗、征討原住民，文化、政治設施、殖民產物、工業狀況等共一二〇個事物，二〇六個鏡頭，原住民部分以烏來社泰雅族爲主，在日舉行臺灣博覽會及大都市中放映時，並有阿里山鄒族達邦社達巴斯郎等五人及另四名歌妓隨行演出。

臺灣慣習記事

研究臺灣民俗及戲劇活動重要資料，1901～1907年間臺灣總督府臺灣慣習研究會刊行，其中《俳優と演劇》一節，對臺灣演劇習俗、戲班組織、藝人生活皆有記述，是介紹臺灣戲劇較早的史料之一。

臺灣歌

歌曲，以姜紹祖抗日爲說唱主軸，內容與〈姜紹祖抗日歌〉幾乎相同，只是〈姜紹祖抗日歌〉中對清廷不滿部份與〈臺灣歌〉略異耳，前本字數三千一百六十四字，後者有五千八百二十四字。

臺灣歌人懇親會

臺灣第一個流行歌壇從業人員結社團體，成立於1935年3月31日，詞曲作家陳君玉、林清月、廖漢臣、黃得時、詹天馬、陳達儒、李臨秋、高金福、張福星、王文龍、蘇桐、陳秋霖、鄧雨賢等皆爲熱心成員，對臺灣通俗歌曲發展供獻猶多，後在『皇民化運動』與「軍國主義」高壓下解散。

臺灣歌仔戲的實際考察及其影響地方男女

戲劇論述，陳鏡波撰，見《臺灣教育》346～347號（1961）。

臺灣歌謠

臺灣歌謠大致可分七言四句（也有長短不定句數）；七言一句（或五言一句）連綿不絕之歌謠，長短句錯綜的新流行歌，及包含以上形式的童謠等四種。第一種或稱俗謠、民謠、有閑仔歌、山歌、樵歌、牧歌等，第二種或稱歌仔，或再分爲唱本、雜謠者亦有之，童謠又有搖籃曲、捉螢火蟲歌、少女謠、數字歌、產物歌、逆事歌、雜歌等。

歌謠論述，稻田尹撰，原載於1941年1月《臺灣時報》。

臺灣歌謠之形態

歌謠論述，黃得時撰，1952年發表於臺灣省文獻會《文獻專刊》3卷1期，文中指出：「臺灣歌謠每首的句數，在『七字仔』限定『四句』與舊詩中的『七言絕句』相同。至於故

事歌謠，每首仍是四句，惟首數多
少不定，最少的『五更鼓調』只有五
首（一共二十句）；最多的如『三伯
英臺』幾達五千首（共一萬九千三百
餘句）。但句數無論怎樣多，究竟
是『七字仔』的反覆重疊，每四句爲
一節而已。『雜唸仔』每首句數多少
不定，至少兩句，至多亦不過五十
句。」

臺灣歌謠改良說

　　歌謠論述，稻田尹撰，見《臺大
文學》7 卷 2～3 號（1942）。

臺灣歌謠的展望

　　歌謠論述，1934 年 7 月 5 日臺灣
文藝協會會刊《先發部隊》創刊，陳
君玉除與林㷍夫擔任該雜誌「詩歌
」部分編輯工作外，並曾發表《臺灣
歌謠的展望》一文，分析山歌、南
管、北管、歌仔戲等樂種面臨之瓶
頸，進而肯定流行歌與民謠的重要
云：「流行歌的責任非常的重大，
爲著我們臺灣人的人心美化，爲著
我們臺灣的人生樂園，必要加重注
意；不要忘記歌謠是人心美化的工
具，文化向上的推進機，絕不可粗
製濫造，而紊亂文化上進的條律。」

臺灣歌謠的整理

　　歌謠論述，見《臺灣風物》2 卷 7
期（1952）。

臺灣歌謠長歌研究

　　歌謠論述，稻田尹撰，見《南方
民族》6 卷 3 號（1940～1941）。

臺灣歌謠拾零

　　歌謠論述，林清月撰，見《臺灣
風物》3 卷 1 期（1953）。

臺灣歌謠研究

　　歌謠論述，稻田尹撰，見《臺大
文學》6 卷 1～4 號（1940～1941）。

臺灣歌謠書目

　　歌謠書目，臺北帝大東洋文學會
手印本，1940 年 10 月 26 日油印
本，收有臺灣歌冊三九四本，大陸
「歌仔冊」八十五本。

臺灣歌謠集

　　歌謠集，1937 年吳守禮協助臺北
帝大文政學部東洋文學講座購集坊
間歌仔冊，合訂出版爲《臺灣歌謠
集》（1～6）。

　　歌謠集，1943 年稻田尹選譯汐止
等地臺灣歌謠數十首刊於各雜誌，
並編成《臺灣歌謠集》出版，其中〈
送出征軍人歌〉、〈非常時局歌〉、
〈前線軍人英勇歌〉等均爲尚武風格
濃重之時局歌曲。

臺灣歌謠集釋

　　歌謠論述，稻田尹撰，收於《民
俗臺灣》1 卷 1、2、4、5 號（1941，
7、8、10、11）。

臺灣歌謠試釋

　　歌謠論述，小林土志明撰，收於
《臺灣》2 卷 7、8、11 號，第 3 卷
第 2 號（1941，8、9、12，1942，2）。

臺灣歌謠詮釋

　　歌謠論述，稻田尹撰，收於《臺
灣文學》1 卷 1～2 號（1941，5、9
）。

臺灣歌謠與家庭生活

　　歌謠論述，黃得時撰，收於《臺
灣文獻》6 卷 1 期（1955）。

臺灣歌謠選釋

歌謠論述，稻田尹撰，收於《臺灣》2 卷 3～8、10 號（1941）。

臺灣演劇志

戲劇論述，竹內治撰（1943）。

臺灣演劇協會

「七七事變」後，臺灣總督府積極推動『皇民化運動』，設外圍組織臺灣演劇協會及皇民奉公會，職員皆日警及情治人員，強制推動「新臺灣音樂」，規定演出劇本送檢，臺灣曲調須以日語歌詞演唱，創作空間遭完全扼殺，是日人箝制、查禁臺灣地方傳統戲劇及音樂演出的機關，1942 年在「改良」藉口下，甚至演出『手提青龍偃月刀，身著日式和服的關雲長』等迂怪不經之三國戲。

臺灣演劇研究會

戲劇團體，張深切成立於 1930 年。

臺灣演劇論

戲劇論述，1942 年 1 月松居桃樓發表於《臺灣時報》。

戲劇論述，1942 年松島剛、佐藤宏發表於《臺灣時報》26 卷 7 號。

臺灣演劇の近情

戲劇論述，呂訴上撰，1941 年發表於日本。

臺灣演劇の現狀

戲劇論著，濱田秀三郎編撰，（東京丹青出版社，1942），主要有竹內治《臺灣演劇志》和中山侑《青年演劇運動》二部份。前者包括臺灣戲曲沿革、劇種、祭典演劇、西皮福路爭鬥到歌仔戲劇本、臺灣演劇協會成立等，後者詳述皇民化運動期間戲劇活動及「演劇挺身隊」運作，是研究戰時臺灣戲劇之重要材料。

臺灣演藝社

1910 年 10 月，高松豐次郎繼「臺灣正劇訓練所」後設立之組織，招訓臺籍少女，教以歌舞、奇技、魔術，1911 年 2 月巡迴各地演出，曾邀請日本松旭齋天勝、天華、市村羽左衛門、市川門之助、川上音次郎、貞奴、仙太郎、伊藤痴游、浪花節藝人吉田奈良丸、大藏、圓車、虎丸、奈良女，及紅極一時之志賀乃家族淡海等表演團體來臺演出。

臺灣舞曲

管弦樂曲，江文也作品第 1 號，1934 年作於日本東京，採前衛性古典 Sonata Rondo 三段體形式，兩管編制，管弦樂法精煉，樂曲結構技法整齊，曾獲 1936 年第十一屆柏林奧林匹克作曲比賽管弦樂曲特別獎，1937 年入選 Weingartner 獎。

管弦樂曲，李志傳作於 1943 年，臺灣早期管弦樂創作曲之一，1963 年首演於「製樂小集」第三次發表會，李志傳親自指揮臺北市教師交響樂團演出。

臺灣劇に對すろ考察

戲劇論述，上山儀撰，收於《臺灣警察協會雜誌》（1925）。

臺灣興行統制株式會社

皇民奉公會外圍組織，臺灣演劇協會為統一管理島內演藝事業成立

之附屬機關，以強制手段管制島內劇團，規定非列管會員不得作任何戲劇或音樂演出，職員皆日本警察及情治人員，是日人箝制、查禁臺灣地方傳統戲劇和音樂演出之機關。

臺灣蕃人風俗志

原住民論述，鈴木質撰著，林川夫審定，臺北理蕃之友社出版（1932）。

臺灣蕃俗志

原住民論述，森丑之助編，臺北臨時臺灣舊慣調查會出版（1917）。

臺灣蕃政志

原住民論述，伊能嘉矩編，臺北臺灣總督府民政部殖產局出版（1904）。

臺灣蕃族之歌

原住民音樂論述，1933～1935年間，竹中重雄在臺灣進行原住民歌謠及樂器調查，著有《臺灣蕃族之歌》（1935）等書。

臺灣蕃族音樂的研究

原住民音樂論述，1933～1935年間，竹中重雄在臺灣進行原住民歌謠及樂器調查，著有《臺灣蕃族音樂的研究》（臺灣時報）等書。

臺灣蕃族音樂偶感

原住民音樂論述，1933～1935年間，竹中重雄在臺灣進行原住民歌謠及樂器調查，著有《臺灣蕃族音樂偶感》（1936）等書。

臺灣蕃族圖譜

原住民論述，臺灣舊慣調查會編輯，矢吹高尚堂出版（1915）。

臺灣蕃族慣習研究

原住民論述，臺灣總督府蕃族調查會，凸版印刷株式會社出版（1921）。

臺灣蕃族樂器考

原住民音樂論述，1933～1935年間，竹中重雄在臺灣進行原住民歌謠及樂器調查，著有《臺灣蕃族樂器考》（1933，臺灣時報）等書。

臺灣蕃族の歌

原住民音樂論著，竹中重雄撰（1936）。

臺灣蕃歌四首

原住民論述，容肇祖撰，1928年發表於廣州《民間文藝》11～12期。

臺灣戲劇的今昔

戲劇論述，王育德撰，見《翔風》22號（1941）。

臺灣戲劇的話

戲劇論述，陳永全撰，見《臺灣時報》154號（1932）。

臺灣總督府國語學校規則

1926年，伊澤發佈「臺灣總督府國語學校規則」，指示師範部唱歌科以「教授唱歌，就歌詞及樂譜之高雅純正，於教育有所裨益者練習之，並兼使知音樂名稱記號等之要點及歌詞之意義爲要」爲目的。語學部以「教授唱歌，要授以祝日、大祭日及諸儀式用之歌曲爲主，兼授普通歌曲，又要做歌謠聽音及音

階之練習，且使知歌詞之意義爲要」爲目的。

臺灣總督府蕃族調查會番族慣習調查報告書

原住民論著，佐山融吉編，臺灣總督府臨時臺灣舊慣調查會出版（1913～1921）。

臺灣總督府舊縣廳公文類纂

包括日據時期臺北、新竹、臺中、嘉義、臺南、鳳山六縣，和臺東廳之公文檔案，編年處理，類分爲皇室儀典、官規官職、恩賞、文書外交、衛生、土地房屋、戶籍人事、神社寺廟、軍事、警察監獄、殖產、租稅、進出口海關、會計、司法、教育學術、交通、土木工程等十九項，是日據時期臺灣總督府舊縣、廳等地方官府留存最完整之檔案，是研究日據早期各該地區社經文教之重要史料。

臺灣總督府醫學專門學校音樂部

1927年，臺灣總督府醫學專門學校設立音樂部，由外科日野一郎授兼任部長，1929年耳鼻喉科上村親一郎授接任改制爲臺北醫學專門學校的音樂部長，1936年專門學校再改制爲臺北帝國大學附屬醫學專門部，1938年4月30日醫學專門部「東寧學友會」成立，上村親一郎擔任音樂部長，1940年衛生學富士貞吉接任音樂部長，前後有二百多人參加活動。

臺灣舊慣冠婚葬祭與年中行事

民俗論述，鈴木清一郎編撰（1934），記錄臺灣泉、漳居民禮俗，分臺灣民族性與一般信仰觀念，出生、冠禮、婚禮、喪祭等慣習，及歲時祀典及祭典傳說等部分。

臺灣舊慣習俗信仰

民俗論述，鈴木清一郎編撰於警務餘暇。

臺灣藝姐の現代の考察

戲劇論述，劉捷發表於1936年，對臺灣藝姐樂藝表演有所記述。

臺灣藝苑

1927年4月，鄭坤五在鳳山發行《臺灣藝苑》，發表搜錄歌謠〈四季春〉等四十餘首於該刊「臺灣國風」欄目，筆致新穎幽默。鄭氏視臺灣歌謠如「國風」，親爲每首歌謠評釋，爲臺灣文藝雜誌刊載歌謠之創例，在舊詩昌盛，吟社林立的當時，殊屬難得。

臺灣藝術協會

1945年，蔡繼琨發起成立，是臺灣光復後最早成立之藝術團體，1947年「二二八事件」後，因部分成員捲入政治事件而解散。

臺灣藝術新報

日據時期文藝雜誌，1935年創刊於臺北，赤星義雄發行，初名《演藝與樂界》。

臺灣藝術劇社

光復後，周玉池、李炳玉等人發起成立，有樂員二十四人，1946年1月1日起曾在臺北中山堂演出五天。

臺灣議會設置請願歌

社會運動歌曲。廿世紀二〇年代受美國威爾遜總統「民族自決」口號影響，臺人發起「臺灣議會設置運動」，1921～1934 年間，蔣渭水，蔡培火、陳逢源、林呈祿、楊肇嘉、羅萬俥，賴和等領導臺灣議會請願運動，十五次請願過程中，謝星樓曾創作〈臺灣議會請願歌〉一首，傳唱各方，收到鼓舞運動宏效。

臺灣警備總司令部軍樂隊

軍樂隊。1945 年 9 月 1 日「臺灣省行政長官公署組織大綱」公佈。同年 9 月 10 日軍事委員會頒布「臺灣警備總司令部組織規程」及「編製表」，臺灣警備總司令部下設軍樂隊一隊，用丙種編制，依軍政部民國三十四年參一（829）號西江代電，於 1946 年 11 月 17 日正式成立，樂器從接收自臺北市京町三丁目 27、28、31 號日本音樂株式會社臺北營業所器材中撥用。

臺灣に於ける支那演劇及臺灣演劇調

調查報告書，1928 年臺灣總督府文教局社會課據各州廳報告印行，有臺北、新竹、臺中、臺南、高雄、臺東、花蓮、澎湖等州廳，包括正音班、四蓬、亂彈、九甲、白字戲、歌仔戲、布袋戲等一百一十一個戲班之團名、所屬劇種、代表者姓名、經營型態、演出形式、劇目、劇情、沿革及腳色、道具、場面音樂、演出日數、時間、戲金等資料，是記述臺灣早期戲劇發展之重要資料。

臺灣の民謠

歌謠論述，見《臺灣警察協會雜誌》144～147 號（1929）。

歌謠論述，平澤丁東（又名平澤平七）撰，1932 年見《臺灣時報》154～155 號（1932）。

臺灣の音樂

音樂論述，東方孝義撰，見《臺灣時報》210～212 號（1937）。

音樂論著，1943 年 1 月底至 5 月初，黑澤隆朝在全島一百五十五個原住民山地村進行音樂調查，采集歌謠及器樂曲近千首，記錄有電影「臺灣的藝能」十卷、錄音盤四百張、記譜資料約二百首，及樂器資料等，曾製成七十八轉黑膠唱片二十六張，發表有《臺灣の音樂》等專著。

臺灣の歌仔戲の實際的考察と地方青年男女に及ほす影響

戲劇論述，陳鏡波撰，收於《臺灣教育》346～347 期（1931）。

臺灣の歌謠と名著物語

歌謠論述，臺灣總督府編修課平澤丁東（又名平澤平七）編撰，臺北晃文館出版（1917），收有七字歌謠等臺灣俗謠及童謠二百餘首，依內容分類，以日語「片假名」標注閩南話口音，附以日譯，是日人搜集臺灣歌謠，並出版爲專書之嚆矢。

臺灣の漢人に行けろ演劇

戲劇論述，Y.I.生撰，收於東京《人類學雜誌》24 號（1898）。

臺灣の劇に就いこ

戲劇論述，1913 年柯丁丑撰寫並提交爲畢業論文，文中述及臺灣白字戲、九家戲、四坪戲、亂葷戲（

亂彈）、皮影戲、傀儡戲及布袋戲等各劇種，是臺灣第一本以戲劇爲題之畢業論文，臺人研究臺灣戲劇之濫觴，曾發表於臺灣教育會《臺灣教育》33號。

舞曲三首

鋼琴曲集，江文也作於1936年，作品第7號，1938年獲威尼斯第四屆國際現代音樂節作曲獎。名鋼琴家、作曲家齊爾品Alexandre Tcherepnine（1899～1977）曾在巴黎、維也納、日內瓦、柏林、布拉格、紐約演奏此曲，並收錄於《齊爾品樂集》（Tcherepinine Collection）中，東京龍吟社出版。

舞鳳軒

嘉義新港北管館閣，積極推動館閣傳藝計畫，供獻良多。

艋舺共勵會

音樂團體，會長臺北第二中學校長河瀨半四郎，1931年與李金土合辦臺灣首次「全島洋樂競賽大會」，引發「米粉音樂」論戰，曾多次主辦李金土室內樂音樂會。

艋舺雨

流行歌曲，歌仔戲吸收爲其曲調。

艋舺哭

哭調，歌仔戲「哭調體系」小哭曲調。

艋舺座

日據時期劇場，位於臺北艋舺（今萬華），上海天升等京班及潮州戲、新劇等經常在此演出，爲歌仔戲最重要的演出場所之一。

艋舺戲園

日據時期劇場，前身爲「艋舺座」，光復後爲演出歌仔戲重要劇場，主事者林添進。

蓋東來

歌仔戲表演家，新舞社歌劇團演員。

蜻蛉玉

日據時期歌誌雜誌，1931年創刊，中山侑編輯。

蜻蜓

創作兒歌，曾辛得作品，曾辛得推廣樂藝不遺餘力，對樂教貢獻殊多。

蜘蛛與蒼蠅

創作兒歌，曾辛得作品，1959年9月30日發表於《新選歌謠》第93期，曾辛得推廣樂藝不遺餘力，對樂教貢獻殊多。

裨海紀遊

遊記，清康熙三十六年（1693），郁永河經廈門、金門、澎湖抵臺南府城，備辦采硫，四月初七過大洲溪，經新港社、加溜灣社、麻豆社，渡茅港尾溪、鐵線橋溪到倒略國社，夜渡急水、八掌溪抵諸羅山，渡牛跳溪，過打貓社、山疊溪、他里霧社至柴里社，再渡虎尾溪、西螺溪、東螺溪至大武郡社、半線社，過啞東社至大肚社，再過沙轆社至牛罵社，歷大甲、吞霄、新港仔、後壠、中港、竹塹、南嵌、八里分社，乘莽葛至淡水，十月初，如數煉硫五十萬斤，乘風歸去，撰有《裨海紀遊》一書，於歷史

見聞，海路傳聞，航海心得，臺澎地理、產物、民情、風俗、氣候、一路行色及煉硫原料、火候、方法、收穫量、煉硫生活等皆有詳實記載，另有「臺灣竹枝詞」及「土番竹枝詞」多首，概詠在臺見聞及民情風俗感想。記番人歌呼如沸云：「番人無男女皆嗜酒，酒熟，各攜所釀，眾男女酣飲，歌呼如沸，累三日夜不輟」，是十七世紀末記述臺灣之重要文獻。黃叔璥《臺海使槎錄》、池志微《全臺游記》、吳德功《觀光日記》、施景琛《鯤瀛日記》、張遵旭《臺灣游記》雖為後出，文筆、見識皆不追郁永河。

賑濟中國揚子江沿岸水災災民慈善音樂會

1931 年 9 月，中國長江沿岸水災為患，屏東音樂研究會李明家為扶危拯溺，主辦「賑濟中國揚子江沿岸水災災民慈善音樂會」，籌募善款，以救浮難生靈，高錦花等參與義演。

趙工孕

清乾隆下淡水社樂舞生。清朱仕玠《小琉球漫志》(1765) 卷八「番鄉寶」云：「二十八年，予在鳳山學，值行鄉飲酒禮之候，有下淡水社樂舞生趙工孕者，年幾七十，甚誠樸，頗解為帖括。左右鄰里呈學保舉鄉賓，予嘉其意，牒縣；時邑令為無錫王公瑛，曾給以匾額。額有『社樂舞生』等字，復呈學求去『社』字；同於齊民之意，以見國家文德之涵濡深且遠矣。」

趙五娘尋夫

歌仔戲劇目，宜蘭壯三涼樂班常演戲碼。

趙匡胤出京

北管戲「福路」有戲碼二十五大本，常演劇目有「趙匡胤出京」等。

趙華

北管藝人，咸同間活動於新竹等各地。

趙福家

上海人，臺南「紫雲歌劇團」表演家。

趙麗蓮 (1899～1989)

教育家，生於美國，九歲來華，德國萊比錫音樂院畢業，主修聲樂，副修鋼琴、作曲，從師 Bernstein 及 Mac Manns，1919 年回國，初在北平女子高等學堂 (後改為女子師範大學) 教授音樂和英文，又在中國大學、北京大學音樂傳習所、藝術學院、燕京大學及北平大學女子文理學院音樂系兼課，當時劉天華力倡國樂，趙麗蓮協助劉天華譯南胡琵琶譜為五線譜，1946 年開始在北平廣播電臺開闢空中英語講座。來臺後，致力英語教學，不遺餘力，除任教各大專院校外，化身鵝媽媽從事廣播、電視、出版教學，出版有《兒童遊戲》、《土風舞樂譜》、《合唱集》等，深受各方敬重。

趙櫪馬

廿世紀三〇年代新文學運動推動者之一，聯絡林秋梧、莊松林、盧丙丁、林占鰲、鄭明等創辦《赤道報》，與官報、親日士紳等進行抗爭。1934 年經營泰平唱片，發行突

顯社會問題之寫實作品〈失業兄弟〉，廣受歡迎，引起日人強烈不滿，並予禁止發售，是爲臺灣第一首被禁歌曲。鄭有忠所作歌曲〈望鄉〉、〈微雨〉、〈海邊〉即由趙櫪馬作詞。

輕三六調式

潮州音樂調式，「sol、la」定弦，突出「la」、「mi」二音，「si」、「fa」二音較少用，且多在旋律中弱拍出現。

輕笑

獨唱曲，黃友棣作品。

銀花過江

俗曲唱本，廈門博文齋書局刊行。

銀柳絲

錦歌器樂曲，作爲獨奏或伴奏用。

銀連環

「十三腔」演出曲目大致固定，行列隊形及樂器配置均有定規，有百個以上曲牌，亦可由四至八首曲牌聯套演出，〈銀連環〉即其中常用曲目之一。

銅鈴

南音「下四管」樂器，又稱「聲聲」。

銅編磬

1973 年 2 月 25 日，何名忠、魏德棟等人發起成立「中華民國樂器學會」，從事國樂器改良與創新，有新制「銅編磬」等。

銅鐘

即「乳鑼」，惠安一帶加用於南樂中。

銅鑼

鑼屬樂器，道教作醮儀式前，先奏後場樂爲排場，以嗩吶爲旋律樂器，其他有銅鑼、鐃鈸、裂鼓、通鼓等擊樂器，見「鑼」條。

閩女怨

流行歌曲，即〈閩女嘆〉，周添旺作詞，鄧雨賢作曲。

閩女嘆

流行歌曲，1933 年陳君玉自南部北返，寫有〈閩女嘆〉等曲向古倫美亞唱片公司投稿，古倫美亞賞識其才華，聘其主持文藝部事務。

流行歌曲，即〈閩女怨〉，周添旺作詞，鄧雨賢作曲。

閩南十音

即「閩南什音」，見「閩南什音」條。

閩南什音

又稱「閩南十音」，鼓吹絲竹混合編制，曲目有民歌〈嘆煙花〉、〈鬧五更〉、〈雪梅思君〉，曲牌音樂〈鳳凰鳴〉、〈春景〉、〈水底魚〉、〈百家春〉，戲劇唱腔〈六板〉、〈西皮倒板〉、〈都馬調〉等，除基本敲擊樂器外，有笛、嗩吶、三弦、秦琴、月琴、殼仔弦、大廣弦、吊規仔、鼓吹弦、揚琴等樂器。

閩南樂府

臺北南管館閣，曾雄夫婦主持，瑞柳先、吳添在等爲樂府理事。

閩劇

福建主要劇種之一，發源於福建閩海一帶，流行於閩中、閩東、閩北及臺灣、南洋等福州方言地區，一般稱以「福青戲」或「福州戲」，發展過程中，綜合平講班、江湖班、儒林班等閩地戲曲，吸收弋陽腔、徽調、京劇表演形式，唱腔由洋歌、江湖調、逗腔和小調等組成，用本嗓演唱，高昂激越，樸實粗獷，也有細膩柔婉唱腔，曲牌大部分自弋陽腔、四平腔、徽調和昆曲衍變而來，保留弋陽腔「幫腔」和「夾滾」特點，早期只有生、旦、丑三行，俗稱「三小戲」，後吸收徽班、京劇分行後，角色漸趨完整，有取材民間傳說、歷史演義或古代傳奇、雜劇劇目一千餘齣，其中「煉印」、「紫玉釵」、「荔枝換絳桃」等頗受歡迎。臺灣光復後，新國風閩劇團來臺演出十個月後返閩，1949年閩劇三山劇團來臺，因政情不變滯留臺灣發展。

雌雄寶盞全歌

俗曲唱本，潮州瑞文堂藏板，李萬利刊本，4冊19卷。

領頭鑼

響銅樂器，即「小鑼」，見「小鑼」條。

鳴鑼

《臺海使槎錄》「北路諸羅番四」云：「當末葬時，在社鳴鑼」；「南路鳳山番一」云：「士官故，掛藍布旛竿，鳴鑼通社。」

鳳求凰

潮州弦詩樂十大名曲之一，調式、旋律、按音、滑奏、顫音均別致幽雅，富色彩變化，典型六八板體，慣用「催」法，反復變奏旋律，在快趨、熱烈氣氛中結束全曲，與客家絲弦樂關係密切。

鳳來園

彰化子弟團，葉阿木、葉東懷及家族均曾在此活動。

鳳欣

歌仔戲班，1925年演於新竹竹座、新華、樂民臺、新世界、新舞臺等劇院。

鳳凰于飛

電影主題曲，中華電影聯合股份公司故事片。1945年3月11日假上海大光明及國泰兩家大戲院同時上映。同名插曲由陳蝶衣作詞，陳歌辛（1914～1961）作曲，周璇主唱，「七七事變」前隨電影來臺放映風行一時。

鳳凰山

北管西皮劇目。

鳳凰社

歌仔戲班，1930年訪問星馬，是第一個赴星加坡演出之臺灣歌仔戲團，其樂曲活潑爽朗，歌詞淺近俚俗，風靡星馬。

鳳凰鳴

民歌，「閩南什音」及客家「八音」，經常采絲竹鼓吹混合型式演奏民歌〈鳳凰鳴〉等，也奏些時代歌曲或民間創作曲，用嗩吶、笛、殼仔弦、吊規仔、大廣弦、鼓吹弦、三弦、秦琴、月琴、洋琴及基本打擊樂器伴奏。

鳳陽花鼓

明清時代江淮小調，北管聲樂曲調，有〈鳳陽花鼓〉等數十首。

鳳陽歌

北管小曲，即「打花鼓」。

鳳鳴社

日據初期子弟團，由臺北永樂市場雞販同業組成。

鳳舞社

查某戲班，原名「永樂社」，改名「鳳舞社」後演於大稻埕，1921 年再改組為「天樂社」，表演家有石中玉、一字金、早梅粉、清華桂、粉薔茹、九齡雪、月中桂等。

鳳儀社

音樂社團，新港文昌祠及登雲書院祭孔時，因樂生難覓，秀才林維朝取《尚書‧益稷篇》「簫韶九成，有鳳來儀」之意，創「鳳儀社」於清光緒年間，平日彈唱自娛，祭孔時擔任樂生，有百年歷史。

鳳儀亭訴苦

臺灣歌仔，見於歌冊。

鳳嬌

大稻埕藝姐劇團表演家，1936 曾在臺中天外天劇場（今喜萬年百貨公司）演出「薛平貴別窯」、「鳳陽花鼓」、「貴妃醉酒」、「武家坡」、「空城計」等劇。

鳳點頭

曲牌名，開唱鑼鼓，分「上板」、「不上板」兩類，「上板鳳點頭」常用做「搖板」、「流水」入頭，如「長錘鳳點頭」等，「不上板鳳點頭」用為「散板」入頭，如「紐絲鳳點頭」及「散長錘鳳點頭」等。

鳳簫

南管洞簫又有「鳳簫」之稱，見「洞簫」條。

鳳韻社

歌仔戲班，1925 年演於新竹竹座、新華、樂民臺、新世界、新舞臺等劇院。

鼻笛

原住民吹管樂器，有單管與雙管制不同，來自黑潮海域民族，雙管鼻笛以兩根長一尺四、五寸，直徑二、三分竹子，各穿三孔綁緊，使用時，笛端湊於鼻孔，以鼻吹氣，手指按音孔調整音律，另一管無孔，奏持續音，亦有兩管有孔齊奏，及兩根孔數不同，演奏複音情形，外表多刻有傳統圖騰，製作精緻，頭目或部落中貴族、出草獵首過之勇士能吹奏雙管鼻笛，一般平民只吹奏單管鼻笛或單管口笛。阿美族、魯凱族、鄒族、排灣族等各族多使用雙管鼻笛，1901 年臺灣總督府成立「臨時臺灣舊慣調查會」，1913 至 1921 年間編輯出版《蕃族調查報告書》八冊，是日據時期研究原住民音樂最早文獻，樂器項下有鼻笛等樂器，附圖繪及各族不同稱呼。

鼻簫

《諸羅縣志》「番俗‧器物」：「截竹竅孔如簫，長者可二尺；通小孔於竹節之首，按於鼻橫吹之，曰鼻簫。可配弦索，音節頗似而不

揚，當爲簫之別調。」道光十三年（1833），六十七撰《番社采風圖考》，記述嘴琴構造、吹奏方法與場合十五目，迎娶鑼鼓十七目，鼻簫構造、吹奏方法與場合二十六目，婚禮中歌舞歡樂三十八目等，有平埔族鼓吹歌舞「賽戲」，及「連臂踏歌」等圖。道光年無錫丁紹儀《東瀛識略》云：「番女以大木如拷栳鑿孔其中，橫穿以竹，使可轉，纏經於上，刻木爲軸，繫於腰，鬮鬮穿梭，織而成布，頗堅緻。番童截竹，竅四孔如簫，長可二尺，通小孔於竹節間，就鼻橫吹，曰鼻簫；音不甚揚，當爲簫之別調。」；周璽《彰化縣志》有「觀岸裡社踏歌」云：「酒半形技呈百戲，琴用口彈簫鼻吹。……舞罷連臂更踏歌，敢聲歌聲詭異雜歡悲。」

齊如山（1877～1962）

　　戲劇理論家，字宗康，直隸（今河北）高陽人，清光緒年間就讀同文書館，精通德、法語，曾參贊李鴻章府幕，赴歐留學。1913 年返京，任教京師大學堂、北京女子文理學院，見名伶坤票重技術，輕學理，訛誤百出，於是專心學術研究，於史料、名詞、臉譜、扮像、上下場、行頭、音韻等無不考槃究理，撰《說戲》爲北洋教育總長汪伯唐賞識，「正樂育化會」譚鑫培、田際雲等聽其演講大受鼓舞，互爲期勉。廿世紀二〇年代京劇鼎盛時期，都中名角薈萃，各張一軍，楊、梅、余稱「三鼎甲」最爲突出，「四大名旦」形成後，各以編開新戲爲號召，競爭尤烈，當時程硯秋（1904～1958）有羅癭公（1880～1924）、金晦廬，荀慧生（1900～

1968）有陳墨香、焦菊隱（1905～1975），梅蘭芳（1894～1961）新戲則多出齊如山手筆，齊如山觀賞梅蘭芳演出，見梅氏嗓音圓潤，身段優美，扮相俊秀，做戲認眞，既有天賦又能發揮，往來論交後，成爲梅蘭芳切中肯綮之「戲袋子」，無量大人胡同的上賓，齊氏每多創舉，模擬划船、騎馬、針繡、對陣，雖無水無船，無針無馬，卻能以意象動作，演出美妙逼眞形態，以有限舞臺空間，創造無限場景，爲中國戲劇創造出特有舞臺表演藝術，齊氏刻意扶植梅蘭芳，爲梅蘭芳修改劇本詞句，自古畫中爲梅氏設計扮飾，將古代舞姿安放劇中作藝術加工，創造「綢舞」、「盤舞」、「劍舞」、「袖舞」、「羽舞」等新舞蹈，豐富旦角表現手段，爲梅蘭芳編寫「牢獄鴛鴦」、「嫦娥奔月」、「黛玉葬花」、「晴雯撕扇」、「千金一笑」、「麻姑獻壽」、「紅線盜盒」、「廉錦楓」、「天女散花」、「洛神」、「上元夫人」、「鳳還巢」、「生死恨」、「雙官誥」、「童女斬蛇」、「西施」、「太眞外傳」、「霸王別姬」、「孽海波瀾」、「一縷麻」、「鄧霞姑」等古裝劇、神話劇、言情劇，時裝新戲四十餘種，皆具一格，聲名大噪，1929 年齊如山陪同梅蘭芳赴美演出，趕寫《中國劇之組織》、《梅蘭芳的歷史》，編印《梅蘭芳歌曲譜》，組織畫工繪製場景圖案，使演出大獲成功，梅蘭芳立定大師地位，齊如山應居首功。1932 年 11 月與梅蘭芳、余叔岩、傅惜華、李石曾、馮耿光、周作民、王紹賢、張伯駒、陳亦侯、王孟鍾、陳鶴蓀、向壽之、吳震修、吳延清、段子均、傅芸子等成

立「北平國劇學會」於北平虎坊橋，梅蘭芳、余叔岩任教導組主任，齊如山、傅芸子任編輯主任，設傳習所，有學生七十五人，出版《國劇叢刊》、《國劇畫報》，為「國劇」一詞始見，立言「有聲即歌，無動不舞」概括京劇藝術精髓，為國劇藝術立下不朽名句。抗戰勝利後擔任北平國劇學會理事長，陳紀瀅、梁實秋等人為理事，王瑤卿、王鳳卿、尚和玉、侯喜瑞、蕭長華、郝壽臣、徐蘭沅等皆參與學會工作，1947 年根據明傳奇《易鞋記》改編電影史上第一部自製彩色電影「生死恨」，由梅蘭芳演出，費穆執導，有《國劇要略》、《國劇漫談》，《國舞漫談》、《戲班》、《上下場》、《梅蘭芳遊美記》、《梅蘭芳藝術一般》等著作九十種，計戲劇理論三十五種，戲劇創作三十二種，雜著二十三種。1949年遷臺，任臺灣中國歌劇改良委員會主任委員，主辦國劇臉譜展覽，議設國立藝專、中國文化學院國劇科，續撰《國劇藝術彙考》、《國劇概論》、《五十年來的國劇》及《回憶錄》等書，高齡續學、著作等身，深受梨園尊重，有《齊如山全集》十巨冊五百餘萬言傳世。

齊如山全集

戲劇論著，十冊，陳紀瀅、張大夏主編，臺北聯經出版事業公司出版（1979）。

漚汪班

日據初期亂彈班，班址在臺南將軍鄉，又稱「將軍班」，班主丁其章，又稱「丁班」，名角頗多，演出狀況甚佳。

熏風曲

潮州弦詩樂十大名曲之一，調式、旋律、按音、滑奏、顫音均別致幽雅，富色彩變化，典型六八板體，慣用「催」的手法，將旋律進行反復變奏，在快趨、熱烈氣氛中結束全曲，與客家絲弦樂關係密切。

篪

吹奏樂器，《爾雅》「釋樂」：郭璞注：「篪，以竹為之，長尺四寸，圍三寸，一孔上出……，橫吹之。」宋陳暘《樂書》：「篪，有底之笛也，橫吹之。」唐宋以來民間不傳，多用於宮庭雅樂，孔廟樂器用篪二。

竿英社

臺北北管團體。

鉿子

佛教寺院使用節奏樂器（法器）。

十五畫

儀式歌

原住民儀式歌曲，分禮俗歌、祭典歌和巫咒歌三種。

劇場

表演場地，有外臺戲戲臺、內臺戲劇場、及家庭劇場等分類，外臺戲在室外搭臺演出，與廟會、酬神、建醮、神誕等宗教活動關連密切，被視為祭儀一部份，儀式性重

於藝術性，演出前先扮仙（吉慶戲）爲信眾祈福，是早期普遍演出型態，內臺戲演於劇場、戲園，著名內臺戲劇場有基隆「高砂劇場」，臺北「淡水戲館」、「艋舺戲園」、「新舞臺」、「永樂座」，新竹「竹座」、「新華」、「樂民臺」、「新世界」、「新舞臺」，臺中「樂舞臺」、「天外天劇場」，嘉義「斗南大舞臺」，彰化「北斗劇場」，臺南「南座」、「臺南座」、「戎座」、「大舞臺」、「樂仙樓」、高雄「高雄劇場」等；家庭劇場以新竹北埔姜家、基隆顏家、板橋林家等爲著名。

劉大德

大提琴家，福建音專畢業，國立臺灣藝專教授，1960 年 1 月曾參加國立藝術館室內樂演出。

劉文和（1906～1980）

臺中人，劉文和歌劇團創辦人，喜愛戲劇，廿世紀四〇年代組成「高山游藝團」，後改演古裝胡撇仔戲、歌仔戲賣藥團，培養囡仔班成員，請歌仔戲先生指導唱腔、身段，及中西樂，唱〈七字仔〉、〈倍思仔〉等叫花，以歌仔新調〈文和調〉爲招牌歌，銷售自產漢藥，成績可觀，締造約十年盛況，在中部頗享盛名，常演劇目有「甘羅出世」、「臭頭洪武」、「木蘭從軍」、「桃花過渡」等。

劉文和歌劇團

胡撇仔戲團。劉文和創辦，前身爲廿世紀四〇年代稱爲「青番仔戲」之日月潭原住民「高山游藝團」，約 1948 年後改演古裝撇仔戲、佈景華麗、聲光新奇多變，約1958年結束內臺戲團，經營落地掃賣藥團，培養囡仔班成員，請歌仔戲先生指導唱腔、身段，及中西樂，唱〈七字仔〉、〈倍思仔〉等叫花，以歌仔調新調〈文和調〉爲招牌歌，銷售自產漢藥，成績可觀，締造約十年盛況，在中部頗享盛名，常演「甘羅出世」、「臭頭洪武」、「木蘭從軍」、「桃花過渡」等戲齣。

劉玉蘭

臺北「老新興」北管劇團表演家，藝名「阿蘭」，常在苗栗等客庄演連臺戲，日戲多北管、外江、采茶，夜戲多采茶、歌仔，常演「七俠五義」、「孫臏下山」等劇目，白話用客語，注重機關、變景。

劉玉鶯

亂彈童伶出身，道卡斯族後裔，亂彈嬌北管劇團演員，汲京劇之長，自成流派。

劉玉麟（1924～ ）

京劇表演家，梨園世家，初習文武老生，後改行小生，揣摩角色個性與詮釋多淋漓盡致。來臺後，任海光國劇隊當家小生，雉尾、扇子、貧生、娃娃生，無不專精，提拔後進，不遺餘力。

劉成美全歌

潮州俗曲唱本，柯昞庭作歌，李萬利藏板、刊本，6 冊 36 卷。

劉衣紹

生員，臺南以成樂局董事，道光十六年（1836）冬，劉鴻翔調臺灣道，兼提督學政，與府守熊一本修

禮樂諸器，由許德樹負責禮器，員外郎吳尙新、生員劉衣紹，六哈職員蔡植楠監修鐘、鏞、匏、琴、瑟、簫、管、磬、鼓、柷、敔等樂器，舞六佾，聘海內樂工教童子習。

劉廷英

大白字戲劇目，唱白用土音。

劉廷英賣身歌

臺灣歌仔，見於歌冊。

劉秀復國

歌仔戲戲目，取自傳統民間故事。

劉明珠全歌

潮州俗曲唱本，吳瑞文作歌，李萬利藏板、刊本，4冊21卷。

劉茂坤

高雄木柵教會（高雄縣內門鄉木柵村）牧師，按手封立茶會請來臺灣傳統「八音鼓吹」助陣，翌日駐會送行隊伍中，由十二名神學院學生組成騎馬隊引路，四十名學生持彩旗列隊，後有三大隊八音鼓吹陣、八頂大轎及郡城教會信徒隨行。

劉清香

歌手、歌仔戲表演家，藝名純純，流行歌曲〈桃花泣血記〉、〈望春風〉、〈雨夜花〉主唱者。

劉備招親下集全歌

俗曲俗曲唱本，潮州瑞文堂藏板，李萬利刊本，2冊13卷，下接「取東川」，又名「取西川」。

劉備招親上集全歌

俗曲唱本，潮州瑞文堂藏板，李萬利刊本，1冊4卷。

劉備東吳招親歌

俗曲唱本，新竹竹林書局刊行。

劉智遠

車鼓戲目之一，新廟落成、建醮、神明生日、祭典出巡等迎神賽會時，常演於鄉間廣場。

劉智遠白兔記

俗曲唱本，即「新歌李三娘」，新竹興新書局刊行。

劉榮傑班

羅東職業亂彈戲班，擅演「轅門斬子」等戲的大籠枝即在此搭班。

劉榮錦

樂師。鹿港人，臺北「老新興」北管劇團頭手弦，隨父鄭本國學文場，光復第二年入鹿港林阿春「福榮陞」亂彈童伶班學吹嗩吶，從頭手弦林博神學文場胡琴、和弦和嗩吶曲牌，一年後至「龍鳳聲」，整班演於高雄、臺南、彰化、鹿港各地，不久再回「福榮陞」，後轉至新竹慶泉班一年，常在苗栗等客庄演連臺戲，日戲多北管、外江、采茶，夜戲多采茶、歌仔，亦擔任道士團後場樂師、歌仔戲班文武場頭手，與人合資在鹿港成立歌仔班「盛興劇團」，後在亂彈劇團新美園司鼓，任頭手弦或彈三弦。

劉燕

鋼琴家，日據時期畢業於日本東洋音樂學校。

劉龍圖全歌

俗曲唱本，潮州李萬利藏板、刊本，2 冊 12 卷。

劉鴻翱

濰縣人，道光十三年（1833）由廣東南韶連道調臺灣道兼提督學政，道光十六年（1836）冬，劉鴻翱與府守熊一本修禮樂諸器，由許德樹負責禮器，員外郎吳尙新、生員劉衣紹，六哈職員蔡植楠修監鐘、鏄、匏、琴、瑟、簫、管、磬、鼓、柷、敔等樂器，舞六佾，聘海內樂工教童子習，撰有《綠野齋集》。

劍秋

福州人，武生演員，隨福州京班來臺，在臺中「文和歌劇團」教武工。

嘯雲館主

即王振祖，見「王振祖」條。

增廣英臺新歌全本

俗曲唱本，廈門會文堂書局刊行。

廟堂音樂

潮州佛堂及道觀儀式音樂，藝人林雲波等刪去唱詞部分，冠以「潮州廟堂音樂」名稱演於舞臺，成爲潮州民間喜見樂聞之潮州音樂，使用嗩吶、笛、椰胡、秦琴、錠子、鼓腳鈸、宮鼓等樂器。

廟堂鑼鼓

臺灣鑼鼓樂有「民間鑼鼓」、「戲劇鑼鼓」、「廟堂鑼鼓」之別，「廟堂鑼鼓」用於祭祀樂。

廣成子三進碧遊宮

徽戲劇目，武戲見長，保存於臺灣亂彈吹腔戲武戲中。

廣弦

即「大廣弦」，見「大廣弦」條。

廣明軒

北管子弟團，1931 年成立於新店。

廣東二黃調

歌仔戲仿北管戲二黃曲調所創之新調，取材於廣東戲曲曲調。

廣東小曲

絲竹合奏樂，流傳於珠江三角洲一帶，自傳統器樂曲、民間小調、戲曲曲牌音樂等發展而來，有鮮明地方色彩及獨特民族風格，初用爲粵劇過場音樂，也稱爲「過場譜子」或「小曲」等，有不少獨立演奏曲，流傳他省稱爲「廣東小曲」，現存有傳統曲目及改編曲近百首，旋律流暢、節奏輕快、音色明亮，有南國情調，代表樂曲有〈旱天雷〉、〈雨打芭蕉〉、〈三潭映月〉、〈昭君怨〉、〈妝臺秋思〉、〈小桃紅〉等，每見於粵籍人士聚居地區及同鄉會所。

廣東白字班

白字戲班，1927 年間活躍於新竹各地。

廣東串

歌仔戲樂師學習〈旱天雷〉、〈三潭映月〉、〈小桃紅〉、〈娛樂陞平〉、〈青梅竹馬〉、〈妝臺秋思〉等粵曲作串仔曲，使用頻繁。

廣東怨

陳冠華仿廣東古曲〈昭君怨〉所

作，歌仔戲「哭調」體系曲調。

廣東音樂使節團

廣東民樂團體，1940年應邀赴日演出，途經臺灣時，曾做停留並演出。

廣東案全歌

俗曲唱本，潮州李萬利刊本，4冊16卷。

廣東調

北管器樂曲牌之一。

德成班

白字戲班，1927年間活躍於澎湖各地。

德明利姑娘（Isabel TayIor, 1909～1992）

外籍音樂教師，1931年9月畢業自加拿大皇家音樂院，奉派至淡水女中及臺灣神學院任教，輔導北部各教會聖樂隊，培育不少音樂人材，陳泗治、鄭錦榮、駱維道、吳淑蓮、陳信貞等皆出其門下，1940年組聯合聖歌隊演唱〈耶穌基督受難清唱劇〉（Crucifixion）。1948年在淡水純德女中（淡江中學女子部）創辦臺灣第一所中學音樂班，因受限當時教育法規停辦，曾擔任文化協進會音樂比賽評審。

德國練習艦軍樂隊

軍樂隊，1928年4月德國練習艦抵臺訪問，其軍樂隊曾演出於臺北新公園音樂臺。

德國藝術歌曲的唱法

音樂論著，陳暖玉撰著。

德樂軒

大稻埕子弟團。十九世紀後半，淡水開港，大稻埕商圈逐漸形成，並成為對外貿易重要商區，城隍祭典戲班林立，由民間社團和商家積極支助之德樂軒即其中組織龐大、陣容堅強之子弟團體。

北管團體，臺北竹商組成（閩南語「竹」和「德」同音）。

慶桂春

亂彈班，二次大戰前成立於新竹，班主許吉，1941年散班，光復後復組班演出，廿世紀六〇年代解散。

慶祝落成之宴會歌

1922年3月，張福興受臺灣總督府內務局學務課委托，赴日月潭做為期十五天之水社化番民歌調查，同年12月臺灣教育會出版其調查報告《水社化番的杵音與歌謠》，包括歌謠十三首與杵音兩首，歌詞均附日文假名註寫山地話拼音及意義說明，中有〈慶祝落成之宴會歌〉等。

慶祝歌

布農族歌謠 monakaire，以口傳方式傳頌，演唱方式有呼喊、朗誦、獨唱、重唱、二部及多聲部合唱等數種，旋律與弓琴、口簧泛音相同，速度中庸，曲調平和。

慶高中

歌仔戲新調，即俗稱「變調仔」，曲風抒情，廿世紀六〇年代末期由曾仲影作曲。

慶雲歌

創作歌曲，陳保宗詞曲，作於臺灣光復時，以表達臺人歡欣心聲，歌詞曰：「臺灣今日慶陞平，仰首青天白日青，六百萬民同快樂，壺漿簞食表歡迎。哈哈！到處歡聲，哈哈！到處歡聲，六百萬民同快樂，壺漿簞食表歡迎」，流行一時。

慶意堂

子弟團，1911 年成立於汐止。

慶義

亂彈表演家，清水人，人稱「福電仔」，在彰化四大館之首的「彰化大館」教身段。

摩天嶺

徽戲劇目，武戲見長，保存於臺灣亂彈吹腔戲武戲中，正昆曲，用達仔及品仔伴奏。

撐船歌

客家小調之一。

撩拍

南管稱拍法符號為「撩拍」，記於詞右，「拍」代表強拍，記作「○」，「撩」為弱拍，記為「、」，有七撩拍（○、、、、、、、）、三撩拍（○、、、）、一撩拍（○、○、）、疊拍（○○）、慢頭慢尾等拍法，執拍時以疊拍為主。

播種祭

原住民祭儀，伴有歌舞音樂。

數數歌

童謠，見東方孝義《臺灣習俗》。

樊江關

北管段仔戲，囝仔班常演武戲，場面熱鬧。

樂天社

草屯亂彈班，戲齣多，連演三個月不重覆戲齣，1977 年後解散。

樂天班

新竹囝仔班，1930 年新竹西屯北管藝人廖天來、廖富鳳等買下某戲班戲籠後成立，李凸擔任教戲先生，亂彈藝人吳登財及林阿治皆出自此班。

樂典

日據初期，師範學校肩負音樂師資培育重任，音樂課程實施徹底，學生每周修習「唱歌」課程二小時，內容包括「單音唱歌」及「樂器使用法」。1919 年起根據「師範學校規則」，「唱歌」改稱「音樂」，授以「單音唱歌」、「複音唱歌」、「樂典」、「樂器使用法」及「教授法」等課，每周修習二小時。

樂林園

北管子弟團，由茶農組成，位於林口。

樂杵

布農族樂器，以石板穿洞，由七、八至十名男女，各持五、六尺至一丈長，音階調音木杵，配以二至三個竹筒，圍成圓圈，參差擊作，發出節奏性杵音，由於木杵長短粗細有別，椿力或重或輕，所發杵音在山谷間迴響，用為喜慶或歡迎賓客時前奏或間奏，亦行於邵族水社化番，並被認為水社化番原產樂器。

樂奏鈞天

齋醮儀式曲目之一。

樂理綱要

音樂理論著作，朱永鎮撰著。

樂隊訓練操演法

書名，抗戰軍興，戴逸青舉家內遷，1937 年後書就《樂隊訓練操演法》及《樂隊隊形編練法》、《配器學》等數十萬言，譜有〈崇戒樂〉、〈歡迎禮曲〉、〈蘇州農歌〉等作品多首。

樂隊隊形編練法

書名，戴逸青撰。見「樂隊訓練操演法」條。

樂極成悲歌

臺灣歌仔，見於歌冊。

樂義社

北管子弟團，1915 年成立於板橋。

樂聖ベートーヴエンの百年祭に就いて

音樂論文，李金土撰，見於《臺灣教育》299 號。

樂樂樂

北管子弟團，1906 年成立於蘆洲。

樂器使用法

日據初期，師範學校肩負音樂師資培育重任，音樂課程實施徹底，學生每周修習「唱歌」課程二小時，內容包括「單音唱歌」及「樂器使用法」。1919 年起根據「師範學校規則」，「唱歌」改稱「音樂」，授以「單音唱歌」、「複音唱歌」、「樂典

」、「樂器使用法」及「教授法」等課，每周修習二小時。

樂學

臺灣第一本音樂期刊。雙月刊，1947 年 4 月臺灣省行政長官公署交響樂團繼《音樂通訊》後出版，繆天瑞主編，內容包括中國古代、近代音樂論述、西洋音樂論述、律學、曲式學，樂團、音樂家介紹、音樂評論，歌曲及簡訊等，內容嚴謹而豐富，是臺灣第一本高水準音樂期刊，至同年 10 月 31 日出版四期後停刊。

樂學通論

音樂理論著作，康謳撰著。

歐來助 (1871～1920)

戲曲表演家，即「歌仔助」又名「阿助」，原複姓歐陽，宜蘭員山庄結頭份堡人（今宜蘭員山鄉結頭份村），幼好戲曲，每於農餘取大殼弦彈唱「梁山伯與祝英臺」等「七字調」，在臺北縣卯澳及宜蘭員山鄉（今湖北村）開班授徒，以「落地掃」形態唱於迎神賽會，深得鄉人讚賞，為歌仔戲發展期著有貢獻開拓者之一。

漿水

歌仔戲「南管體系」曲調。

潮州大鑼鼓

流行潮州地區器樂合奏形式，旋律樂器以大、小嗩吶為主，伴以橫笛、秦琴、椰胡、二胡、揚琴等，打擊樂器有門鑼、深波、蘇鑼、亢鑼、月鑼、小鈸、大鈸、欽仔及大鼓等，按游行路程長短選擇曲牌及

演奏方式,樂用「長行套」(或「路行套」)及「牌子套」,「牌子套」始於清咸豐年間,即「正字戲」劇目成套曲牌(包括唱詞)、連同鑼鼓點連綴演奏,由於戲劇音樂早已深入民心,固定曲牌組合很快成爲「潮州大鑼鼓」另一種表演模式,也出現「潮州小鑼鼓」及「蘇鑼鼓」形式片段。

潮州小鑼鼓

潮樂器樂曲,以「吹打樂」爲表演模式,源自潮州「正字」、「西秦」、「外江」及「白字」等戲劇音樂,有「潮州鑼鼓樂」、「潮州小鑼鼓」、「潮州廟堂音樂」及「潮州外江音樂」(又稱漢調音樂)四類,主要樂器有小嗩吶、橫笛、秦琴、椰胡、二胡、揚琴、鬥鑼、深波、蘇鑼、亢鑼、月鑼、小鈸、大鈸、欽仔、大鼓等。演奏活動分走街游行,民間樂館及民間佛事三種,不受時間、場地、人數限制,三、五能樂者相聚,便有合奏潮州絲弦樂習俗,是潮人社會交往、自娛娛人、雅俗共賞之業餘藝術活動。

潮州外江音樂

潮樂器樂曲,見「潮州小鑼鼓」條。

潮州弦詩樂

絲竹樂,潮汕地區最常見民間合奏樂種,以絲弦、竹管樂器演奏,傳譜、音律、曲式、演奏方式及樂器可上溯唐宋時期,人數有彈性,以潮州二弦(或作「字弦」)領奏,曲目不下數百首,以〈寒鴉戲水〉等「潮樂十大套」爲代表,常見配器用提胡、二胡、琵琶、揚琴等,每種樂器只用一件,多在「樂社」或社交場合演出,臺灣每見於潮汕聚居地區及同鄉會所。

潮州音樂

潮樂源遠流長,繼承唐、宋燕樂、法樂,宋元南戲,明、清正字、潮音、西秦等劇種音樂,包括潮州鑼鼓、潮州弦樂、潮州戲曲、潮州廟堂音樂、外江音樂、笛套音樂、說唱音樂等樂種,南方漢族重要樂種,潮州地方色彩濃厚,音樂理論、樂曲創作、樂譜、樂隊組織、演奏形式,外來音樂吸收和融入等發展圓熟,有其特殊性,是潮汕文化形成過程中豐富之音樂寶庫,流傳粵東、閩南、臺灣各潮人聚集地區及同鄉會所。

潮州細樂

較小型潮州器樂合奏形式,以三弦、琵琶及古箏主奏,間或加入提胡或洞簫,樂器數目精簡,往往在「潮州弦詩樂」後演出,樂手對演出效果要求較高,演奏技巧一般有較高水準。

潮州廟堂音樂

潮樂器樂曲,見「潮州小鑼鼓」條。

潮州戲

劇種,即潮劇,見「潮劇」條。

潮州鑼鼓樂

潮樂器樂曲,見「潮州小鑼鼓」條。

潮和社

北管子弟團,1930年成立於板橋。

潮音

合唱曲,江文也作品第 11 號,

1936年獲日本第五屆音樂比賽第二獎，揚名日本樂壇。

潮班

朱景英《海東箚記》云：「神祠，里巷靡日不演戲，鼓樂喧闐，相續於道。演唱多土班小部，發聲詰屈不可解，譜以絲竹，別有宮商，名曰『下南腔』，又有潮班，音調排場，亦自殊異，郡中樂部，殆不下數十。」

潮陽春

南管指套「花園外邊」曲牌名，講「陳三五娘」故事，常以噯仔代替人聲，輔以小件鑼鼓伴奏。

潮劇

廣東地方劇種之一，自宋、元南戲衍變而來，兼收戈、昆、梆、黃及當地民間歌冊、關戲童、秧歌、說唱、紙影、木偶、紗燈、舞獅及佛曲等藝術元素，深化成具有潮州鄉土特色的地方戲曲，明代稱為「潮腔」、「潮調」，今又稱「潮州戲」、「潮音戲」、「潮州白字戲」，流行於粵東、閩南、香港、臺灣及東南亞一帶，以潮州方言演唱，唱腔承襲南戲南北合套體制，保留「序引」、「頭板」、「二板」、「合板」、「三板」、「尾聲」等，有一唱眾和的幫腔、幫聲，行當由原南戲生、旦、丑、淨、外、貼、末七色發展為十丑、七旦、五生、三淨，丑、旦行別有特色，保留一唱眾和，二、三人以上同唱一曲或合唱曲尾之幫腔形式，委婉優美，擅抒情，由男童伶扮生、旦角，同腔同調，以本嗓發聲，聲音清脆悅耳，童伶制度廢除後，由女性演員以本嗓扮演旦角，以輕婉抒情見長，多曼聲折轉，清麗悠揚。曲牌與南北曲曲牌相同的有「四朝元」、「黃龍滾」等百餘首，有滾唱與滾白。

清時傳入臺灣，又稱四棚戲、四坪戲、四評戲等，用北管西皮音樂，曲風緊快，文場用吊規仔、二弦、三弦與和弦，懸掛「當朝一品」橫簾，有來自宋元南戲、雜劇和明代傳奇之「琵琶記」、「荊釵記」、「白兔記」、「拜月記」、「珍珠記」、「蕉帕記」、「漁家樂」及取材民間傳說的「荔鏡記」、「蘇六娘」、「金花女」、「柴房會」、「龍井渡頭」、「掃窗會」、「碧玉簪」、「嚴蘭貞」、「紅鬃烈馬」、「呂蒙正」、「十仙賀壽」、「三篙恨」、「王熙鳳」、「白玉扇」、「白蛇傳」、「再世皇后」、「回唐山」、「血洗定情劍」、「告親夫」、「青蛇傳」、「春草闖堂」、「珍珠塔」、「美人淚」、「香壺案」、「香羅帕」、「屠夫狀元」、「梅亭雪」、「莫愁女」、「賀新春」、「雍姬救父」、「趙遙宮」、「羅衫記」、「辭郎州」、「續荔鏡記」等劇目約一千三百多種，多以家庭倫理、愛情婚姻、忠臣孝子為主題，內容生活化，較少帝王將相或武打故事，奉田都元帥為祖師，團名最後一字一律用「鳳」字，著名表演家有謝大月、謝吟、楊其國、陳華、洪妙、郭石梅、蔡錦坤、李有存、姚璇秋、范澤華、吳麗君、張長城、黃瑞英、葉清發等，民初有榮天彩潮劇團在臺南公演，光復後，除勝樂潮劇團外，漸為其他劇種取代，1949年後來臺潮州戲藝人不多，無法流行。

潮樂十大套

潮州弦詩樂合奏形式，代表曲目有〈寒鴉戲水〉、〈昭君怨〉、〈小桃紅〉、〈黃鸝詞〉、〈月兒高〉、〈平沙落雁〉、〈熏風曲〉、〈鳳求凰〉、〈玉連環〉、〈錦上添花〉等十套，每曲六十八板，與客家絲弦樂關係密切。

潮調

亂彈在福路戲或對仔戲時，吸收潮調曲韻，如「破慶陽」中之「關王廟」、「雙釘記」最後都用潮調「大鑼鼓曲」。

潮聲國樂社

國樂社，廿世紀五○年代後，軍中、民間及校園國樂團萌興，潮聲國樂社即其中佼佼者，由黃宗識主事。

澎友管弦樂團

管弦樂團，1947年蘇銀河成立於澎湖，使用小提琴、大提琴、吉他、曼陀林、手風琴等樂器。

潘必正陳妙常情詩

木刻本，閩南語俗曲唱本。

潘葛仔全歌

俗曲唱本，潮州李萬利刊本，2冊6卷。上承「溫涼寶盞」。

潘榮枝

南管藝師，教曲鹿港崇正聲，提振該館樂聲，受邀任雅頌聲教師，1936年，傳統戲劇、器樂演奏悉遭日本殖民者禁絕，潘榮枝與陳君玉、陳秋霖、蘇桐、林綿隆、陳水柳（陳冠華）、陳發生（陳達儒）等，以改良樂器為由，向三宅申請組織「臺灣新東洋樂研究會」，終獲准可。該會有鑑於西樂之長，漢樂之短，認為改良漢樂應從樂器改革做起，乃由蘇桐以留聲機發聲器接合長柄喇叭，創造新制鐵製胡琴，陳君玉與陳秋霖手製大型南琵，忝為低音樂器，改良弦仔和橫笛，潘榮枝更曾將南管樂曲改編為爵士樂演出，這些轉易新貌的民族樂器及樂曲，得以無懼『皇民化』高壓，為民族文化傳承殫心戮力，殊屬不易。

熟番歌

光緒十一年（1885），黃逢昶刊行《臺灣生熟番紀事》，記臺灣形勢、利害、本末、臚考等甚備，所述民情厚薄，風土殊異，撫番、禦番之策，均切中情。書中有「生番歌」與「熟番歌」各一，陳淑均《噶瑪蘭廳志》及柯培元《噶瑪蘭志略》記為柯培元作品，屠繼善《恒春縣志》則署黃逢旭。

盤古開天闢地歌

臺灣歌仔，見於歌冊。

盤絲洞

徽戲劇目，保存於臺灣亂彈吹腔戲武戲中。

盤歌

客家歌謠多產生於山嶺田野，歌詞順口好記，雙關及明喻、暗喻運用普遍，對偶句自然生動，鋪陳不必盡合邏輯，物謎、字謎等常出現歌謠中，盤歌是客家民謠普遍歌唱形式之一，與閩西盤歌有相通處。

盤賭

客家戲曲有「相褒」及「三腳采茶」之分，「相褒」由一旦一丑演出，「三腳采茶」由二旦一生或生、旦、丑以唱白方式表演，又稱「三腳班」，嘗以「張三郎賣茶」為題，編有十大齣及數小齣男女私情戲，丑名張三郎（茶郎），旦為張妻（大嫂），及張三郎之妹（三妹），有「盤賭」、「上山採茶」、「送茶郎」、「跳酒」、「勸郎怪姊」等趣味性戲段，多插科打諢，簡單富即興性。

稻田尹

日籍學者，日本茨城縣水戶市人，1933 年 4 月 1 日學於臺北高等學校文科，1936 年 3 月 10 日入臺北帝國大學文學科，1943 年任臺北帝國大學文政學部助手，有《臺灣歌謠改良說》、《臺灣歌謠詮釋》、《臺灣歌謠長歌研究》、《臺灣歌謠研究》、《臺灣歌謠集釋》、《臺灣歌謠選釋》等論文，輯有《臺灣歌謠集》一書，其中〈送出征軍人歌〉、〈非常時局歌〉、〈前線軍人英勇歌〉等皆尚武風格濃厚歌曲。

稻江音樂會

音樂組織，王雲峰與蕭光明等創辦於臺北稻江。

緘口歌

俗曲唱本，臺北光明社刊行。

編磬

孔廟樂器用編磬十六。

編鐘

孔廟樂器用編鐘十六。

蓮花鬧

北管劇中過關或嫖院吃酒時，佐觴妓家所唱小曲。

蔣元樞

臺南知府，乾隆四十二年（1777），蔣元樞見孔廟禮樂諸器皆以陋質鉛錫鑄造，且有未備，仍依闕里制度，在東南方建三間四柱泮宮石坊，以壯規制，自吳中選匠設局，購銅萬餘斤鼓鑄，備造禮樂各器，運載來臺，陳於廟，以昭明備而彰聖典，以顯崇敬而肅享祀。

蔣武童

戲劇表演家，日人，本名森田一郎，小名「青番仔狗」，繈褓時與親人失散，落籍臺灣，由臺籍乳母收養，從乳母姓，十五歲時進入嘉義「復興社」學戲，與戲曲結緣，先後搭過「鴻福班」、「新舞社」、「金鳳凰歌劇團」等戲班，飾演「七俠五義」中「白玉堂」大為轟動，內臺歌仔「五虎將」之一，擅小生、紅生、老生等行當，原地幌小冠（空翻）可達三十餘下，文武不擋，成為各團爭相邀聘對象，人稱「武狀元」。蔣武童八隻交椅坐透透，才包前後場，戲界俗云：「三年出一科狀元，十年出不了一個戲狀元」即指全能戲才難得，廿世紀六〇年代初期受聘教戲於「拱樂歌仔戲補習班」，其妻唐艷秋為戲界著名老生，秀枝歌仔戲團團主，么女唐美雲傳其衣鉢成為歌仔戲表演家。

蔣鴻濤

福州人，專教什音，人稱「十六師」。

蔡江霖

東京武藏野音樂學校畢業，1946年擔任臺灣省文化協進會「音樂文化研究會」委員，1948年12月14日曾參加音樂文化研究會演出於臺北中山堂。

蔡阿永

車鼓戲表演家。

蔡香吟

聲樂家，1942年畢業於東洋音樂學校，曾經呂泉生介紹加入日劇聲樂隊演出。

蔡培火（1899～1983）

字峰山，北港人，臺灣總督府國語學校師範部、東京高等師範學校理科畢業，積極參與「臺灣議會設置請願運動」、「新民會」及《臺灣青年》雜誌編輯等文化啓蒙、社會改革活動，鼓吹臺人自立自強，1923年10月擔任「臺灣文化協會」專務理事，「治警事件」被捕入獄，積極倡導其「人格運動」及「喚醒民眾自覺」的「二層目標論」，1927年組織「臺灣民眾黨」，1930年加入「臺灣地方自治聯盟」，成爲臺灣民族運動右派領袖。光復後任立法委員及政務委員等，作有倡導民族自覺和反對強權的〈臺灣自治歌〉、〈咱臺灣〉、〈震災慰問歌〉、〈美臺團團歌〉等社會運動歌曲二十八首，除〈天惠之島〉由林幼春作詩，〈壽辰祝歌〉由其女蔡淑慧作曲外，餘皆由其親作詞曲，有社會運動，童謠、生活歌、會歌、社歌、塾歌、校歌等類。

蔡淑慧

小提琴家，北港人，蔡培火長女，東洋英和女學校及帝國音樂學校出身，學於鈴木鎮一，1935年返臺參加震災義捐音樂會演出，作有〈壽辰祝歌〉（蔡培火作詞）。

蔡朝木（1912～？）

宜蘭後坤老歌仔戲班藝人，以老生、老婆見長。

蔡植楠

六哈職員，道光十六年（1836）冬，劉鴻翔調臺灣道，兼提督學政，與府守熊一本修禮樂諸器，由許德樹負責禮器，員外郎吳尙新、生員劉衣紹，六哈職員蔡植楠監修鐘、鏞、匏、琴、瑟、簫、管、磬、鼓、柷、敔等樂器，舞六佾，聘海內樂工教童子習。

蔡道

小梨園班主，新竹人，該班唱唸皆泉音，日據初期活躍於臺南、新竹各地。

蔡端造洛陽橋新歌

俗曲唱本，臺中瑞成書局刊行。

蔡端造洛陽橋歌

俗曲唱本，新竹竹林書局刊行。

蔡德音

廿世紀三〇年代活躍於新文學運動時期，古倫美亞唱片公司擔任詞作家，臺灣流行歌詞曲作家及推動者之一。臺語流行歌曲未誕生前，蔡德音即曾以中國古調〈蘇武牧羊〉曲調塡爲〈紅鶯之鳴〉傳唱，甚受喜愛。

蔡舉旺

小提琴家，東洋音樂學校畢業。

蔡繼琨（1912～）

指揮家。福建晉江人，留日專攻作曲理論及指揮，歷任福建省教育廳指導員、音樂師資訓練班主任、省會軍警聯合軍樂隊指揮、戰地工作團團長、福建省專校長、陸軍軍樂學校顧問、國立中央大學教授、教育部音樂教育委員會委員、軍事委員會政治部設計委員、中國音樂學會常務理事、中華音樂教育社常務理事兼副社長等職，戰後追隨陳儀來臺，官拜警備司令部少將參議，受命籌組「臺灣省警備總司令部交響樂團」，在吳成家等熱心奔走下，張福星「玲瓏會」、王雲峰「永樂管弦樂隊」、「稻江音樂會」，鄭有忠「有忠管弦樂隊」、吳成家「興亞管弦樂隊」及厚生演劇研究會樂隊等的管弦樂、聲樂好手雲集而來，先後併入，1945 年 12 月 1 日交響樂團成立，蔡繼琨自任團長。警備總司令部交響樂團下設管弦樂、軍樂、合唱三隊。管弦樂隊由蔡繼琨兼隊長，有職團員一百九十人，是當時遠東唯一三管制管弦樂隊，同年擔任臺灣藝術協會理事長，1946 年 5 月警備總司令部交響樂團改制為「臺灣省行政長官公署交響樂團」，蔡繼琨續任團長兼指揮。陳儀行政舛背，濫殺無辜，引起「二二八事件」遭撤職後，蔡繼琨旋亦離臺，他走菲律賓，1994 年 3 月創辦福建音樂學院於福州市倉山區高蓋山北區首山村。

蓬山八社情歌

陳培桂《淡水廳志》卷 11「番俗」（1862）門中，有以番字拼音及漢字譯意的〈蓬山八社情歌〉等番曲四首，詞中「沈耶嘮葉嘆賓呀離乃嘮」即「夜閒聽歌聲」之譯意。

蓬萊幻想曲

管弦樂曲，王錫奇作品。
管弦樂曲，李志傳作品。

蓬萊花鼓

流行歌曲，陳君玉作詞，高金福作曲。

蝴蝶琴

即揚琴，廣東稱揚琴為「蝴蝶琴」，見「揚琴」條。

蝴蝶童謠歌曲集

歌謠曲集，周伯陽編，啟文出版社出版（1961）。

蝴蝶夢

俗曲唱本，嘉義捷發出版社刊行。

蝴蝶演劇研究會

1932 年 5 月成立於臺中霧峰，林鶴年主其事，團員有石詩生、林瑞福、陳水龍、龔素鳳、蔡空空等人，1933 年研究會假臺中樂舞臺、員林舞臺及彰化座演出「復活的玫瑰」、「誰之過」、「良心」、「為何故」、「飛馬招英」等劇，由張芳洲導演，張慶章音樂指導。

蝴蝶雙飛

亂彈鑼鼓分福、西二路，打法不同，是北管戲曲「武場」和鑼鼓樂主體部份，有套曲供演奏用，「蝴蝶雙飛」多用於嗩吶曲牌、戲曲過場、身段伴奏、遊行出陣，亦稱「

雙尾蛾」，形容雙蝶嬉舞，意象鮮活。

蝙蝠跳

歌仔戲身段，劇情緊張、哀苦，如被追殺或受刑虐時所用科泛，生、旦角都有此演出。

複音唱法

1901 年，臺灣總督府成立「臨時臺灣舊慣調查會」，進行臺灣社會調查，1913～1921 年間，調查會編輯出版《蕃族調查報告書》八冊，是日據時期研究原住民音樂最早之文獻。報告書第二冊記述阿眉奇密社歌謠云：「歌謠，以即興為主，有蕃社傳統的歌謠及當時社中流行的新歌兩種。歌謠隨唱者年齡、性別的不同，音色各有其特色。但是眾人合唱時，必定以複音（卡農唱法）表達出來」，是今見最早提及原住民複音唱法文獻。

複音唱歌

日據初期，師範學校肩負音樂師資培育重任，音樂課程實施徹底，學生每周修習「唱歌」課程二小時，內容包括「單音唱歌」及「樂器使用法」。1919 年起，根據「師範學校規則」，「唱歌」改稱「音樂」，授以「單音唱歌」、「複音唱歌」、「樂典」、「樂器使用法」及「教授法」等課，每周修習二小時。

褒城之春

聲樂曲，鍾鼎文詞，郭芝苑曲，1953 年 8 月 31 日發表於《新選歌謠》第 20 期。

褒歌

漳州一帶男女對唱民歌形式，通過調式色彩和旋律音調對比，以「褒讚」方式表達互相愛慕情性，旋律多級進，樂節色彩柔婉，風格與山歌接近。

褒歌唱答

對唱相褒形式唱法，源自牛（駛）犁陣，行樂或定點答唱相褒，歌仔戲七字調、串調仔、雜唸仔均有此形式。

談天說地

臺灣歌仔，見於歌冊。

談天說地新歌

俗曲唱本，臺中瑞成書局刊行。

談竹塹之音樂及戲劇

音樂及戲劇論述，見《新竹文獻會通訊》16 期（1954）。

談兒歌

歌謠論述，周伯陽撰，見《笠》73 期（1976）。

談談民歌的搜集

歌謠論述，廖漢臣撰。

請王

清道光年間，無錫丁紹儀嫁妹彰化，在臺停留八個月，輯《東瀛識略》，為研究臺灣早期先民及原住民生活之重要文獻。有曰：「南人尚鬼，臺灣尤甚。病不信醫，而信巫。有非僧非道專事祈禳者曰客師，攜一撮米往占曰米卦；書符行法而禱於神，鼓角喧天，竟夜而罷。病即不愈，信之彌篤。凡寺廟神佛生辰，合境斂金演戲以慶，數

人主其事，名曰頭家。最重者，五月出海，七月普度。出海者，義取逐疫，古所謂儺。鳩資造木舟，以五彩紙爲瘟王像三座，延道士禮醮二日夜或三日夜，醮盡日，盛設牲醴演戲，名曰請王。」雲林斗六堡俗尚演戲，凡寺廟佛誕，擇數「頭家」主其事，延道士設醮，或二日夜、三日夜不等，末日盛設筵席，演戲，曰「請王」。

諸羅縣志

方志，1718 年編修，梁文科總裁，王珍鑑定，周鍾瑄主修，漳州府漳浦縣監生陳夢林及鳳山縣學廩膳生員李欽文編纂，有封域、規制、秩官、祀典、學校、賦役、兵防、風俗、人物、物產、藝文、雜記等十志，附山川圖十一幅，縣治一幅，學宮一幅，番俗十幅。

調性

唱奏時決定調高及宮調系統的方法。南曲用「五空」（今 G 調）、「四空」（今 F 調）、「倍思」（今 D 調）及五空四伬（今 C 調）四大宮調，統稱「管門」或「空門」，俗稱「調門」。北管音樂包括樂種較多，定調方式多樣，鼓吹樂以主奏樂器嗩吶定調，以嗩吶音孔全閉音爲調高，並以該音名爲調名，稱某某管，如嗩吶音孔全閉時，所得音當「士」時，稱爲「士管」。福路椰胡以「合尺」五度音程定弦定調，西皮京胡以「士工」五度音程定弦定調，二黃唱腔調門爲「合ㄨ」。潮州音樂有「輕三六」、「重三六」、「活五」等調式。

調性論

音樂理論著作，蕭而化撰著。

誰在山上放槍

布農族童謠，布農語稱爲「sima tisbung ba-av」。

誰最快樂

創作兒歌，曾辛得作品，1953 年 6 月 30 日發表於《新選歌謠》第 18 期，曾辛得推廣樂藝不遺餘力，對樂教貢獻殊多。

豎笛與鋼琴小奏鳴曲

室內樂曲，郭芝苑作品。

豎箜篌

1973 年 2 月 25 日何名忠、魏德棟等人發起成立「中華民國樂器學會」，從事國樂器改良與創新工作，有新制「豎箜篌」等。

賞月舞

阿美族女性舞蹈，以載歌載舞形式表演之。

賦格序曲

管弦樂曲，江文也作品，獲 1937 年日本第六屆音樂比賽作曲第二獎，揚名日本樂壇。

賢婦殺狗勸夫歌

臺灣歌仔，見於歌冊。

賣花曲

流行歌曲，陳君玉作詞，高金福譜曲。

賣酒

亦稱「糶酒」，客家「九腔十八調」之一。

賣酒歌

客家小調中戲曲曲牌調之一。

賣綿紗

小花戲，亂彈班墊戲，演於正戲結束或開演前，篇幅較小，演員較少。

賣鞋記

北管劇目之一。

賣糖人組曲

國樂合奏曲，王沛綸作品。

賣檳榔歌

排灣族歌謠，歌詞多即興，旋律富歌唱性，節奏規整、清晰。

賣藥仔哭

哭調，歌仔戲「哭調體系」曲調，旋律長短無定規，唱詞可疊字，可加減句，過門使用富彈性，市集走唱賣藝或貨郎挑賣時唱用，即「江湖調」，亦稱「賣藥仔調」。

賣藥仔調

哭調，即「江湖調」或「賣藥仔哭」，見「江湖調」或「賣藥仔哭」條。

賜綠袍全歌

俗曲唱本，潮州友芝堂藏板，李萬利刊本，4冊8卷。

踏四門

表演身段，宜蘭老歌仔戲演出時，生角踏「七星步」，且角走「月眉彎」，亦扭亦趨地行「四大角」，即所謂「踏四門」，又稱「四角頭」。

踏青

鋼琴曲，江文也十二首〈鄉土節令詩〉之一，描述臺灣各節令喜慶氣氛，鄉土風味濃郁，完成於任教北平藝術專科學校時，1947年首演於校際觀摩演奏會，作品第53～12號。

踏棚

梨園戲班開演前獻棚儀式之一，為演員通過神人之過渡，儀式後能扮演神仙，執行為民眾賜福、驅邪法事等。

踏歌

周璽《彰化縣志》（1835）有「觀岸裡社踏歌」曰：「酒半形技呈百戲，琴用口彈簫鼻吹。……舞罷連臂更踏歌，敢聲歌聲詭異雜歡悲。」

跺街

早期臺灣戲劇在戲園表演，售票營利，為吸引觀眾，大量援用聲光特技、機關布景以招徠觀眾，演出前，更由演員著戲服游行街肆以為宣傳，謂之「跺街」。

鄭元和

俗曲唱本，廈門手抄本。
錦歌及歌仔戲戲目，取自傳統民間故事。

鄭天送（1925～）

苗栗人，十六歲起學八音鑼鼓、北管戲唱腔及胡琴，十八歲在客家劇團當鼓師，光復後參加「陳家八音團」，負責打擊和胡琴。

鄭本國

鹿港童伶班（阿漂仔旦班）出身，與蘇登旺同門，原學小生行當，後轉學文、武場，曾在新美園司鼓。

鄭有忠（1906～1982）

屏東海豐人，喜愛音樂，1924年創立海豐吹奏樂團，經常在電臺及屏東各中小學作推廣性演出，1926年擴組吹奏樂團為「屏東音樂同好會管弦樂團」，定期在屏東大戲院等地舉行音樂會，1931年易名「吾等音樂愛好管弦樂團」，樂務更見發展，活動範圍擴及潮州、東港、旗山、高雄、臺南、嘉義、彰化、臺中、花蓮及臺東各地，團員有魏誠、蕭大鼻、陳文博、曾金量、李旺樹、藍漏蔭、黃鶴松、蘇泰肇、黃石頭及抗日烈士盧丙丁遺孀林氏好等，是日據時期南臺灣最具規模管弦樂隊，曾與林氏好等人赴山地采集民謠，是繼張福星在日月潭采集水社化番歌謠及杵音後，較早之采風記錄。1933及1939年兩度負笈日本，先後進修於中央音樂學校本科器樂部及帝國音樂高等學校，從俄國小提琴家小野安娜 Ono, Anna Boubnova（1896～？）學習小提琴，菅原明朗（1897～？）及須賀田磯太郎學作曲理論。1935年「吾等音樂愛好管弦樂團」改組為「有忠管弦樂團」，除定期演奏外，經常為賑災及各種音樂會義演，活動頻繁。1936年組織「有忠管弦樂團講習會」，與日人渡邊七藏為管弦樂科講師，林氏好為聲樂科講師，1941年在東京成立「有忠室內樂團」，是臺灣人在日本組成的第一個室內樂團，1945年參加慶祝臺灣光復大會，有見籌組中的臺灣省警備總司令部交響樂團編制不齊，樂器缺匱，於同年11月率團員加入警備總司令部交響樂團。鄭有忠擅小提琴，能編曲，1946年擔任警備總司令部交響樂團首席，1947年因母病辭去團務，仍在屏東繼續主持有忠管弦樂團及唱片發行業務，1980年樂團因鄭氏身體不適停止運作，作品有〈紗窗內〉（盧丙丁詞）、〈和平的農村〉（謝少塘臺語詞、張次謀國語詞）、〈微雨〉（趙櫪馬詞）、〈海邊〉（趙櫪馬詞）、〈望鄉〉（趙櫪馬詞）、〈嘆恨〉（曾桂添作詞）、〈中正國小校歌〉（何舉帆作詞）、〈海豐國小校歌〉，編過〈織女〉（張福原曲、盧丙丁詞）等曲，是將流行歌編為管弦樂譜之嚆矢。

鄭坤五（1885～1959）

文學家，字友鶴，福建漳州府人，父為清五品藍翎武官，漳州漳浦中學畢業後，舉家遷臺，設藉鳳山郡大樹庄九曲堂，1920年出任鳳山郡第一任大樹庄長，1927年4月發行《臺灣藝苑》於鳳山，發表〈四季春〉等搜錄歌謠四十餘首於該刊「臺灣國風」欄目，筆致新穎幽默。鄭氏視「臺灣歌謠」如「國風」，親為每首歌謠評釋，為臺灣文藝雜誌刊載歌謠之創例，在舊詩昌盛，吟社林立的當時，殊屬難得。1930年9月9受邀擔任連雅堂《三六九小報》顧問，廿世紀三〇年代「臺灣話文運動」興起時，提出「鄉土文學」口號，主張文學語言臺灣化，以擴大臺灣新文學運動基礎。鄭坤五風骨嶙峋，所撰小說《活地獄》即寫抗日運動知識分子遭日警逮捕，遭嚴刑拷問，不曲於淫威經過，以淺近文言與白話文並用文體寫成之章回體小說《鯤島逸史》，真實地呈現臺灣開發階段民眾生活面貌，自云：「竊謂人生不幸為文人，已不能上馬殺賊，下馬作露布，落筆豈可不慎」！「獎勵忠孝，杜絕奸狡；破除

迷信，宣傳科學；維持公道，懲戒匪類」，「引導青年尚武，指使婦人雄飛」，是集合文以載道思想與宣揚忠孝節義之傳統通俗小說。鄭坤五具深厚舊文學背景，及昭忠彰義認知，保存先民生活遺跡，反映鄉土民情，是臺灣創作文學的先驅。戰後曾擔任高雄中學及屏東女中教師，參與若干小報創辦、編務或藝文討論，爲貫穿新舊文學，連結戰前戰後，活動面廣闊之活躍文人，詩文、繪畫皆有成就。

鄭金鳳

戲劇表演家，新竹人，九歲入戲班、十三歲擔綱演出青衣角色，十六歲擔任排戲工作，內、外臺戲閱歷豐富，「腹內」深厚，先後在臺北、新竹等地搭班演出，1961 年以「義方教子」獲全省地方戲劇賽最佳女主角獎，拱樂社聘爲教師，桃李無數，曾自組「鳳欣歌劇團」演出於新竹地區。

鄭國姓開臺歌

俗曲唱本，1945 年 6 月 2 日新竹竹林書局出版。

鄭梅癡

字香圃，新竹人，書畫家，尤好墨蘭，善樂，常與漢樂家黃克鐘合奏，由梅痴拉二弦，黃克鐘彈三弦，伯卿操揚琴，其他有溫筆、溫阿娥、張君榕等氏，演出〈百家春〉、〈將軍令〉、〈紅繡鞋〉、〈放風箏〉、〈雁落平沙〉、〈雨打芭蕉〉等曲。

鄭添丁

北管表演家，以旦角見長，曾與李子練合演「活捉」、「爛柯山」。

鄭穎蓀

琴家，光復後來臺，推動琴學不遺餘力。

鄧昌國（1923～1992）

小提琴家、音樂教育家、指揮家。福建林森人，隨父鄧萃英在北平長大，學小提琴於俄藉小提琴家托諾夫 Nicola Tonoff，國立北平師範大學音樂系畢業後，赴比利時布魯塞爾皇家音樂學院深造，嗣後轉往盧森堡、德國工作，修習理論及指揮，1957 年赴巴西任教，同年 9 月 15 日返臺，10 月 13、23 日假國立藝術館舉行音樂會，由陳清銀伴奏，1958 年將李志傳「六線譜創案」提交巴黎出席國際音樂會議，先後擔任中華文藝協會理事、中華民國歌詞作家學會理事、國立音樂研究所所長、國立藝術館館長、國立臺灣藝術專科學校校長、中國文化大學藝術研究所所長，1968 年創辦臺北市教師交響樂團（今臺北市立交響樂團）及臺灣電視公司交響樂團，推廣臺灣樂教，供獻良多，退休後定居美國。

鄧雨賢（1906～1944）

作曲家。生於桃園縣龍潭鄉八德村，祖籍廣東省蕉嶺縣同福鄉矮車村下角鄧屋，世居望族，清嘉慶年間第十六代世彥拔公渡海來臺，初在海山堡彭福庄（今樹林鎮）移墾，第十七世繒光公（義鐘）育五子，設私塾於鄉里，春風化雨十數年後移居新竹縣芎林鄉，咸豐五年（1855）考取府學第二名秀才，移教龍潭，鄧雨賢曾祖父育九子，長子瓊鳳公即鄧雨賢祖父，秀才出身，同治八年（1869）考中臺灣府

學第六名及歲貢生，與丘逢甲、林獻堂等熟識，日據時期曾任桃園廳參事，父盛柔公生於龍潭，1899至1908年間執教龍潭鄉「龍元宮公學校」漢文科，教學認真，績效卓著，受聘為「臺灣總督府國語學校」漢文教諭，全家遷居臺北，鄧雨賢時年三歲。1914年鄧雨賢就讀臺北艋舺第一公學校，1920年畢業考入臺北師範學校本科，隨一條慎三郎學習鋼琴，對音樂產生興趣，1925年臺北師範學校畢業後，擔任臺北市日新公學校訓導，1929年負笈日本東京歌謠學院研習鋼琴、曼陀林、吉他、理論作曲，二年後返臺，1931年進入臺中地方法院任「通譯官」，1932年遣散北返，對日人厭惡與日俱增，時著唐裝明志。1933年以民間「七字仔」創作〈桃花泣血記〉獲得極大迴響後，不少唱片公司紛紛開始錄製流行歌謠應世，鄧雨賢受文聲唱片公司江天壽委託創作〈大稻埕進行曲〉，引起「臺灣古倫美亞唱片販賣株式會社」新任文藝部主任陳君玉注意，在林姓鄰人介紹下進入「古倫美亞」任「專屬作曲家」，完成第一首創作曲〈雨夜花〉（周添旺重新配詞）一砲而紅，突破十萬張銷售量，打破當時古賀政男年售七萬張紀錄，1934年後，鄧雨賢〈望春風〉（李臨秋詞）、〈月夜愁〉（周添旺詞）、〈春宵吟〉（周添旺詞）、〈閑花嘆〉（李臨秋詞）、〈想要彈同調〉（陳君玉詞）、〈文明女〉（陳君玉詞）、〈不滅的情〉（周添旺詞）、〈梅前小曲〉（陳君玉詞）、〈情言的愛〉（周添旺詞）、〈老青春〉（林清月詞）、〈跳舞時代〉（陳君玉詞）、〈對花〉（李臨秋詞）、〈滿面春風〉（周添旺詞）、〈四季紅〉等新歌接踵問世，將臺語歌曲帶入百花爭綻境地，風靡全臺逾半世紀，成為當代最受歡迎的流行歌曲作曲家。鄧雨賢重視民間音樂，采擷臺灣歌仔戲調、六孔興調、客家山歌等為創作題材，曾為七字背、客家調、山歌等譜有鋼琴伴奏譜，1935年與陳君玉、張福星、林清月、廖漢臣、李臨秋、詹天馬等籌組「臺灣歌人懇親會」，同年為上海明星影片公司電影〈一個紅蛋〉做主題曲（李臨秋詞），1936年作有〈閨女嘆〉（周添旺詞）、〈秋夜吟〉、〈姊妹心〉（陳君玉詞）、〈夜夜愁〉（周添旺詞）、〈異鄉之夜〉（詩雨詞）、〈風中煙〉（周添旺詞），寫下描述日人統治下，臺人如瞵盼雲天的〈昏心鳥〉（李臨秋作詞），風行全臺。「蘆溝橋事件」後，鄧雨賢創作日本風格歌曲〈番社の娘〉（1938），唱片公司邀鄧雨賢全家出席臺北「公會堂」（今中山堂）發表會，被迫為臺北放送局創作時局歌曲〈來自南方的訊息〉，透過廣播在全島密集播放。1939年鄧雨賢辭去「古倫美亞」工作，往日本本土另謀發展，妻鐘有妹携家小疏散新竹縣芎林鄉躲避美軍濫炸，任教芎林公學校，半年後，鄧雨賢因女兒痢疫故世返臺，悲痛難以言喻，作〈碎心花〉（周添旺詞）悼念亡女，內心孤寂、悔恨，不忍遽離之情，訴傾於每個音符間，令人動容。1940年戰情吃緊，鄧雨賢返回芎林，與妻同時任教芎林公學校，擔任當地民眾補習班主任，作有〈南風謠〉（陳君玉詞）〈南國花譜〉（周添旺詞），〈送君曲〉。鄧雨賢舉凡鋼琴、小提琴、吉他、曼陀林、胡琴都有涉獵，1941年在竹東籌組

交響樂團，期以大編制管弦樂團演
奏其作品，限於客觀條件，進展並
不順利，反因訓練勞累傷身，1941
年作〈不願煞〉（李臨秋詞）、〈空
房相君〉（陳達儒詞）。1944年因
心臟病及肺病病逝新竹縣竹東，得
年僅三十九歲。有〈望春風〉、〈月
夜愁〉、〈雨夜花〉、〈四季紅〉、〈
河邊春夢〉、〈春宵吟〉、〈碎心花
〉、〈一個紅蛋〉、〈滿面春風〉、〈
對花〉、〈想要彈同調〉、〈琴韻
〉、〈搖籃曲〉、〈送君詞〉、〈老青
春〉、〈橋上美人〉、〈跳舞時代
〉、〈青春謠〉、〈春江曲〉、〈梅前
小調〉、〈南風謠〉、〈簷前語〉、〈
南國情花譜〉等作品傳世，對臺灣
通俗歌曲之發展，供獻猶多，桃園
縣龍潭鄉大湖邊，立有鄧雨賢紀念
銅像，省立彰化高中建有「雨賢館
」以彰其名。〈望春風〉曾被填以新
詞成為基督教聖詩「大家牽手又同
心」，收於《長春詩歌》第二集。

醉八仙

　　北管昆腔扮仙戲，演於地方廟慶
子弟班「噴吹排場」或「酬神演戲」
時，先有「三仙會」、「醉八仙」、
「封相」等扮仙戲，後接演人間戲如
「別府」、「哪吒下山」等。

醉扶歸

　　南樂曲牌之一。

醉花蔭

　　北管鼓吹樂「引」類散板曲牌。

醉酒仙子

　　南樂曲牌之一。

醉蓬萊

南樂曲牌之一。

震災義捐音樂會

　　1935年4月21日，臺灣中部發
生日據以來最大地震，新竹州、臺
中州及東勢郡、大甲郡、大屯郡、
彰化郡、新市、豐原各地災情慘
重，弭患無算。震災發生後，臺灣
新民報社即邀留日音樂家再度組團
回鄉，巡迴各地舉行「震災義捐音
樂會」。音樂會由蔡培火主持，李
金土、陳信貞、林秋錦、蔡淑慧、
高錦花、高慈美、林進生、林澄
沐、高約拿，日人三浦富子、渡邊
喜代子、原忠雄及外籍音樂家戈爾
持、麥克勞特等參加演出，7月3
日至8月21日間在臺北、新竹、
臺中、彰化、嘉義、臺南、高雄、
屏東、鳳山、旗山、東港、岡山、
佳里、麻豆、鹽水、新營、朴子、
北港、斗六、埔里、高雄、臺南、
嘉義、臺中、彰化、員林、鹿港、
斗南、田中、新竹、桃園、臺北、
基隆、宜蘭、蘇澳、花蓮、玉里、
臺東、羅東、淡水、南投、草屯、
霧峰等三十六個地方舉行三十七場
音樂會，規模前所未見，首次將西
方音樂帶進臺灣東部和農村，在當
時音樂尚不普及情形下，為臺灣播
下新音樂苗種，使本省音樂邁向藝
術性和社會性層次，顯示出殖民統
治下，臺人著力文化耕耘之豐碩成
果，影響深遠。

震災慰問歌

　　1935年4月21日，臺灣中部發
生日據以來最大地震，災區遍及臺
中及新竹、彰化、豐原、東勢，大
甲，大屯、彰化各地，死傷無數，
弭患無算。臺灣新民報社發起救災

運動，邀請前年返鄉舉行鄉土訪問音樂會留日音樂家及在臺外籍音樂家，在全臺三十六個城鄉舉行三十七場音樂會，首次將西方音樂帶進臺灣東部和農村。新民報社董事長蔡培火作有〈震災慰問歌〉一首，親在音樂會中演唱，鼓勵災民奮發復興，聽者無不動容。

靠山

南管業餘樂人多以「郎君子弟」自稱，稱聚集練習及演奏地方為「館閣」，稱熱心團務，提供經費來源者為「靠山」、「站山」或「抱腰」。

養心神詩

基督教禮拜樂譜，閩南聖教書局出版於鼓浪嶼（1912）。

餘樂軒

北管劇團，團址在豐原社口。

駐雲飛

南樂曲牌之一。

駛犁陣

即「牛犁歌」，又稱「牛犁陣」，事演農村夫婦之女與長工相戀，老夫婦要女兒嫁給地主，即使作妾也比過窮日子好，是舊社會農家生活的真實寫照。角色由一牛、一公、一婆、一地主、一長工，及一旦扮演，各執農具，由車鼓旦著農村傳統衣著插科打諢，長工駛犁作逗趣表演，用笛、嗩吶、殼仔弦、三弦、月琴、四塊等樂器伴奏。

駛犁歌

漢民族歌謠，臺灣拓墾時期，先民所唱無不是樂天知命、勤奮不輟，仰望新生與憧憬未來之心聲，緣自大陸的〈駛犁歌〉等，即為此例。歌仔戲「車鼓體系」曲調。

鬧五更

客家小調，閩南什音及客家八音經常采絲竹鼓吹混合型式演奏〈鬧五更〉，北管排場時，亦穿插為男女對唱小曲。

鬧天空

臺灣歌仔，見於歌冊。

鬧西河

北管福路戲劇目。

鬧虎

梨園戲班開演前獻棚儀式之一，為表演家通過神人之過渡，儀式後能扮演神仙，為民眾賜福、行驅邪法事等。

鬧洞房歌

俗曲唱本，新竹竹林書局刊行。

鬧傘

明何喬遠《閩書》風俗云：「別有閑身行樂善歌曲者數輩，自為儔伍，縛燈如飛盍狀，謂之鬧傘。」《諸羅縣志》「漢俗・歲時」：「初十放夜燈，逾十五止，門內外各懸花燈，亦有閑身行樂數輩為伍，製燈如飛盍狀，一人持之前導，絲竹曲以次雜奏，遨游街市，謂之鬧傘，……有喜者歌以慶之，主人厚為賞。」

鬧場

即「開場鑼鼓」，見「開場鑼鼓」條。

鬧臺

即「開場鑼鼓」，見「開場鑼鼓」條。

鬧廳

《諸羅縣志》「漢俗‧歲時」：「元旦至元宵，好事少年裝束仙鶴、獅馬之類，踵門呼舞，以博賞賚，金鼓喧天，謂之鬧廳。」

管弦樂曲，郭芝苑作曲，1974年10月由臺灣省交響樂團首演。

魯凱族音樂

魯凱原稱「澤利先」(Tsarisen 或 Katsarisien)，意爲「居住山地的人」，約於東南亞巨石文化(mega-lithic culture)時期移入臺灣，居地分布中央山脈南端東西兩側，以農耕爲生，兼事狩獵、捕魚等，十七世紀末葉，漢人將魯凱族與部分排灣族合稱爲「傀儡番」，是高山族中與漢人接觸較早的族群之一，有人口約八千人。魯凱族以長男承家，行貴族階級社會制，用百步蛇圖案爲貴族祖靈象徵，祭儀活動以小米、芋頭等農作物之生長爲據，社會發展曾達到較高水準。魯凱族與排灣族爲鄰，音樂頗受排灣族影響，複音唱法是其特色，曲調整齊、節奏清晰，與其雙管鼻笛、雙管豎笛曲調相似，有凱旋歌、歌頌光榮事跡歌、和睦歌及情歌等。

鴉片歌

臺灣歌仔，見於歌冊。

崀山劇團

1949年後，周麟昆率崀山劇團播遷來臺，後皆成爲臺灣京劇界主力。

噯仔

吹奏樂器，福建南音小嗩吶別稱，又稱「南噯」，南管戲用於托腔，輕柔溫潤見長，能吹出酸溜韻味，在南樂中地位重要。

噯仔指

南音開場曲。南管分「指」、「譜」、「曲」三大類，「指」爲有詞、譜、琵琶指法的套曲，又稱「指套」，包括南曲最優秀之曲詞、曲調和滾門，多半很長，取其段落者爲「噯仔指」，南音開場曲，以玉噯爲主奏樂器，奏於「譜」後，由若干同宮調曲子，或不同宮調的不同詞牌聯綴而成，藉以合詠一個或數個故事，現存四十八套，各節有一定獨立性，雖都有唱詞，卻只作器樂演奏，很少演唱，其中簡短、優美曲子，頗受歡迎，

墾地班

嘉義虎尾亂彈囝仔班，班主黃朝深(1882～1954)，成立於1927年，招收幼童，鼓吹佃農子女學戲，多在中南部及臺北演出，風評甚佳。

導板

或稱「倒板」，戲曲唱腔附屬板式，由原板上句變化而來，曲調高亢，節奏伸展，經常出現於慢板前，有引子或叫板性質。

導板頭

鑼鼓介之一，可用爲「大調」、「倍思仔」、「風瀟瀟」等曲調之開唱鑼鼓。

憑憚覽爛相格歌

俗曲唱本，嘉義捷發出版社刊行。

憑憶王孫

南樂曲牌之一。

十六畫

憶秦娥

南樂曲牌之一。

憶鄉曲

簫獨奏曲，高子銘作品。

戰士舞曲

聲樂曲，李中和作品。

戰武昌

北管劇目，有雙手著地而走之「閹雞行」科介。

戰長沙

大白字戲劇目，唱白用土音。

戰時慰問合唱團

合唱團，1944年基督教牧師組織之合唱團，戰時曾前往各軍醫院、工廠、兒童疏散園慰問傷患及孤兒等。

戰場月

國樂合奏曲，王沛綸作品。

戰鼓

即「扁鼓」，見「扁鼓」條。

擇勝社

歌仔戲班，1937年假基隆高砂劇場演出橘憲正編導之皇民化歌仔戲，首開皇民化歌仔戲先河。

操琴調

歌仔戲新創及改編的曲調。

擒龍關

四平戲劇目。唱詞、口白原用正音，為使觀眾易於接受，因聚落不同改以閩南話或客語口白演出，唱詞則維持正音。

擔竿上肩減兜樢

客家老山歌曲目。

整班

民間職業劇團俗稱「戲班」，負責人稱「班頭」，經營戲班稱為「整班」或「整籠」。

整理歌謠的一個提議

歌謠論述。1931年元旦，黃周（醒民）發表於《臺灣新民報》345號，認為「臺灣特殊情況下，要保存固有文化，須從整理自有歌謠開始」，強調「徵集、整理臺灣歌謠之刻不容緩」，提出「歌謠是民俗學重要資料，臺灣歌謠有不著富有文藝價值的佳品」主張，是臺灣知識份子意識性提倡采集民間文學的開始，臺灣新民報社因是設歌謠徵集處廣徵各地民謠，不到半年間得有來自各方歌謠百餘首，範圍廣泛、形態多樣，該社將徵得歌謠陸續刊於報上，掀起「鄉土文學」與「臺灣話文」論爭，因臺灣話「語」與「文」不一致，要記錄口口相傳之歌謠，常有「有音無字」困難，因是有人主張「屈文就話」，有人主張「屈

話就文」，眾說紛紜，莫衷一是。

整籠

民間職業劇團俗稱「戲班」，負責人稱「班頭」，經營戲班稱為「整班」或「整籠」。

曉鐘

日據時期文藝雜誌，1931年虎尾郡曉鐘社創刊，編輯兼發行人吳仁義，內容多為鼓吹文藝啟蒙作品。

橫田三郎

日籍音樂教師，山形人，1904年東洋音樂學校畢業後，留學美國，1920～1922年間擔任臺北師範學校音樂科助教授。

橫吹

即「笛」，見「笛」條。

橫笛

車鼓「四管正」樂器之一，潮州器樂曲及現代國樂團所用樂器，即「笛」，見「笛」條。

1901年臺灣總督府成立「臨時臺灣舊慣調查會」，1913至1921年間編輯出版《蕃族調查報告書》八冊，是日據時期研究原住民音樂最早文獻，樂器項下有橫笛等樂器，附有圖繪及各族不同稱呼。

橘憲正

日籍戲劇編導，1937年擇勝社在基隆高砂劇場演出其開臺灣先河之皇民化歌仔戲。

橋上美人

流行歌曲，陳君玉作詞，鄧雨賢作曲。

橋口正

日籍音樂教師，鹿兒島人，1917年任打狗公學校教諭，1921年4月轉任臺南師範學校附屬公學校教諭，1926年起兼任臺南師範學校教諭，1937年改任南師囑託，與岡守治共同擔任音樂部教官，指導吹奏樂部工作，負責校內儀式及國民行事指導，出版有《唱歌教授》、《式日唱歌─その指導精神と取扱の實際》等書。

橋本國彥

日本提琴家，日據時期來臺與本省音樂界交流，並舉行音樂會。

燒肉粽

流行歌曲，1947年張邱東松作有〈收酒矸〉及〈燒肉粽〉等兩首描寫小販為生計茶苦拚博之作品，風行半世紀，迄今不衰，基督教會曾填以新詞，改為聖詩「相愛疼」，收於《長春詩歌》第二集。

燒酒嫖樂勸善歌

俗曲唱本，新竹竹林書局刊行。

燒樓

四平戲戲目，多取西皮派亂彈劇目加以融合，表演型式與亂彈不同，文場用吊奎仔、二弦、三弦與和弦。

燒窯

北管劇目之一。

燕那老姐

六龜平埔族民歌，六龜平埔族屬西拉雅族大武壠系群內攸四社語系，歌謠分生活及儀式歌謠兩種。

生活歌謠即興演唱，有〈唸農作物歌〉、〈燕那老姐〉、〈水金〉、〈何依嘿啊〉等，儀式歌謠〈搭母勒〉、〈祭品之歌〉、〈加拉瓦嘿〉、〈荷嘿〉、〈老開媽〉等唱於「開向」祭拜祖靈時，祭拜後分食祭品，在公廨前廣場「牽戲」，唱〈加拉瓦嘿〉，跳舞，祭典「禁向」後，停舞樂。

獨步青雲

新笛獨奏曲，高子銘作品。

獨腳舞

雅美族舞蹈除「祖先之舞」與「鞦韆舞」外，全由女人舞蹈，有「獨腳舞」等。

盧丙丁（1901～1931）

社會運動家。字守民，臺南市人，就讀臺北國語學校時與謝春木、蔡模生、李應章、吳海水等閱讀《臺灣青年》，深受影響。畢業後，曾任內庄公學校副校長，發表《受不起的無產大眾，將地方自治送還給他們吧！》，1927年3月12日與陳天順在臺灣同胞紀念孫中山先生逝世四周年演講會中演講時，遭日警拘留，1927年7月10日臺灣民眾黨成立於臺中市新富町聚英樓，與蔣渭水同時當選中央委員，負責政綱起草並擔任宣傳部主任，領導工人團體與日人抗爭，1930年與林秋梧、莊松林、林占鰲、趙櫪馬、鄭明等十餘人創辦《赤道報》，與官報、親日士紳抗爭，1931年2月18日民眾黨第四次黨員大會時，臺北州警務部長、保安課長率三十餘名警吏把守各道路，蔣渭水、陳其昌、盧丙丁等十六人遭逮捕拘押，蔣渭水逝世時，盧丙丁任遺囑

記錄人，後再遭日方逮捕下獄，迫害致死，詞作〈織女〉（張福原曲）曾由鄭有忠編有管弦樂伴奏譜，是創作歌曲編有管弦樂伴奏譜之嚆矢，其妻林氏好為詩人、聲樂家、小提琴家。

盧俊義上梁山

亂彈戲劇目之一。

盧雲生（1913～1968）

原名盧龍江，嘉義人，靜修女中教員，與呂泉生同事，1935年加入「春萌畫會」，臺陽美術協會、青雲畫會，孜孜不倦於畫壇、文壇，曾擔任全省美展及全省學生美展審查委員。1945年與呂泉生合作〈搖嬰仔歌〉，後與郭芝苑合作〈紅薔薇〉，1952年應聘為《新選歌謠》歌詞審查委員，晚年在國立藝術專科學校教授「中國美術史」。

磨臼歌

勞動歌，見東方孝義《臺灣習俗》。

磬

臺灣佛教寺院及道教科儀使用為節奏樂器（法器）。

積穗祭

原住民祭儀，伴有歌舞音樂。

興化戲

福建劇種，即「莆仙戲」，見「莆仙戲」條。

興亞管弦樂團

管弦樂團。1945年底吳成家在臺北市延平北路臺灣茶商公會五樓成立臺灣音樂公會，組織「興亞管弦

樂團」，1946年初假大光明戲院舉行成立發表會，在中山堂舉行音樂會，演出〈詩人與農夫〉序曲等，光復後併入臺灣行政長官公署交響樂團。

興南社

南管戲班，1926年成立於臺南保安宮內，徐祥擔任教席，南聲社教師擔任曲師。

興南新聞社

日據時期新聞媒體，1941年9月曾舉辦歌謠徵選活動，周伯陽以〈志願兵歌謠〉入選。

興隆軒

臺中北管團體。

興新出版社

以木刻、石印及鉛字版等印本出版「歌仔冊」，由義成圖書社發行，發行人蘇維銘，店址在新竹市南門街。

興義團

日據初期子弟團，三重泥水工同業組成。

興樂社

士林北管團體，由邱阿石主事。

興樂軒

臺中北管團體。

蕊翠新歌

俗曲唱本，臺北光明社刊行。

蕃地音樂行腳

1933～1935年間，竹中重雄在臺灣進行原住民歌謠及樂器調查，撰有《蕃地音樂行腳》等書。

蕃婆弄

車鼓戲劇目之一。

蕃情研究會誌

原住民論著，伊能嘉矩編，臺北蕃情研究會出版（1898）。

蕃族調查報告書

1901年臺灣總督府成立「臨時臺灣舊慣調查會」，1913至1921年間編輯出版《蕃族調查報告書》八冊，是日據時期研究原住民音樂最早文獻。報告書中詳述包括阿眉族（阿美族）、卑南族、曹族（鄒族）、紗績族（賽夏族）、太么族（泰雅族）、武倫族（布農族）、排灣族、獅設族等八族音樂調查報告，分各族音樂為歌謠、舞蹈及樂器三項，歌謠項下有〈輕蔑他人之歌〉、〈放牛歌〉、〈呼叫朋友歌〉、〈砍柴歌〉、〈采藤歌〉、〈剎茅歌〉、〈舂米歌〉、〈撈魚歌〉、〈太平歌〉、〈惡疫流行歌〉、〈飲酒歌〉、〈約會歌〉、〈離歌〉、〈楠仔腳萬社之歌〉、〈獵首歸來，老人在屋內聚會歌〉、〈出草歌〉、〈獵首歸途歌〉、〈舂小米歌〉等歌曲，內容包括勞動、戰爭、祭祀、感情、酒宴等，以日文假名注寫歌詞拼音，再附歌詞內容的譯解，舞蹈項下除記錄舞名外，更敘述舞步附以圖繪，樂器項下有笛、竹鼓、嘴琴、弓琴、銅鑼、太鼓、塔烏多烏司、可堪（口簧琴之一）、鼻笛、橫笛、縱笛、手琴、呼笛、蘆笛、胡弓等，附圖繪及各族不同稱呼。報告書第二冊提到阿眉奇密社歌謠時，述

云：「歌謠，以即興為主，有蕃社傳統的歌謠及當時社中流行的新歌兩種。歌謠隨唱者年齡、性別的不同，音色各有其特色。但是眾人合唱時，必定以複音（卡農唱法）表達出來」，是今見最早提到原住民複音唱法文獻。

蕃歌な尋れ臺灣の奧地へ

音樂論述，竹中重雄撰（1937）。

蕭守梨

即「蕭秀來」，見「蕭秀來」條。

蕭而化（1906～1985）

音樂教育家。江西萍鄉縣人，1924 年入上海藝術師範大學繪畫系，1925年轉入立遠學院繪畫系，1928 年畢業後復入杭州藝專美術科，愛好音樂不亞所學，每趁課餘翁習作曲，後有成於樂教。1929年受聘為江西省立第二中學教師，同年 10 月東渡日本，入東京音樂專科學校主修理論作曲，1937 年畢業，1938年任教廣西兩江師範音教系，1939年主持江西遂川音樂師資訓練班及《音樂教育》編務，1941年應國立福建音專校長盧冀野之邀擔任教務主任，1943 年接任校長職務。1946年臺灣省立師範學院增設音樂科系，蕭氏應邀來臺策劃成立事宜，主持系務前後四年，1946年擔任臺灣省文化協進會「音樂文化研究會」委員，1955 年暑假曾率學生赴山地採集原住民音樂。蕭氏勤於治學，數十年如一日，創作〈平行調〉鋼琴曲三十餘首，是將國樂曲改編為鋼琴曲的新嘗試，有〈誰道閒情拋棄久〉、〈黃鶴樓〉、〈從軍樂〉、〈紅河波浪〉、〈陽關曲〉、〈短歌行〉、〈古情歌〉、〈平心曲〉、〈道情〉、〈古崗湖畔〉、〈高山薔薇〉、〈蘇武牧羊〉及〈偉大的國父〉等創作樂曲三十餘首，及《現代音樂》、《音樂欣賞講話》、《和聲學》、《基礎對位法》、《時間藝術結晶法－對位法及其類似作法》、《音群法則》、《節奏原論》、《調性論》、《音樂法標定之初步勘探》、《曲調法緒論》、《實用和聲學概要》等撰著。

蕭秀來（1911～？）

京班武生，福建福州人，即「蕭守梨」，隨父蕭宗文來臺，1923 年1 月 17 日福州京班舊賽樂演於建成町新舞臺，蕭秀來隨班中筱春軒習团仔生，演於臺南各地，舊賽樂返閩後，轉入嘉義復興社歌仔戲班，拜入滯臺京都鴻福班原上海復盛京班名武生王秋甫（藝名王春華）門下，藝名「筱春華」，同門有蔣武童及喬財寶等。蕭守梨通曉京劇與福州戲，一身文武兼備，才能多樣，很快走紅戲界，搭麻豆牡丹社、雙鳳社演出，成為臺灣戲界名震一時的「五虎將」之一，1931 年北上臺北艋舺加入鴻福班，劇團為新舞臺楊蚶接收改名「新舞社歌劇團」後，與宜蘭笑、小寶蓮、陳樹根、嚴松坤、謝蘭芳、小飛龍、陳金木、小天保等演於新舞臺，除擔任文武戲齣要角外，亦兼編、導及教學工作，排有劇目「百里奚」、「三國志」、「羅通掃北」、「薛仁貴征東」、「薛丁山征西」、「薛剛大鬧花燈」、「七俠五義」、「甘國寶過臺灣」、「孫龐演義」、「劉同醉酒賣江山」、「吳漢殺妻」、「五虎平南平西」、「康熙君造浮橋」、「宏碧

緣」、「郭子儀大鬧花燈」等，所演齊天大聖孫悟空最爲人稱道，爲揣摩猴形，蕭守梨竟日在動物園觀察猴行兩、三個月，回團潛心修練，果然學得「靈猴」模樣，日常生活舉動都一如猴生，轟動戲界，公推其爲「眞猴」。蕭守蔭曾自組「武勝社」、「松峰歌劇團」演於各地，呂訴上勾結日人上枝，邀蕭守梨率班演出當時禁制之京劇於蘇澳，背後則密報日警取締，蕭守梨先率團避居花蓮，後則北返將呂訴上不分晝夜痛毆月餘，後又下臺東降五虎（收服五大流氓），聲震黑白兩道。光復後，籌組鳳儀省班於花蓮，六年後組織「進鴻社」、「鳳凰歌劇團」，率「麗娟歌劇團」赴菲律賓公演，七十四歲退出舞臺，轉在宜蘭歌仔戲研習營、臺北市立社教館延平分館指導歌仔戲身段，一生守候梨園，是歌仔戲藝術大戲化過程中的見證人與耕耘者。

蕭美景

北管戲表演家。

蕭清乞（1895～1966）

北管戲表演家。出生新竹北門世家，與謝旺、柳應科同爲新竹北管「新樂軒」子弟團臺柱，擅演大花角色，文武場樂器無不擅長，北管界有名之「戲包袱」。

蕭滋（Robert Scholz, 1902～1986）

指揮家、鋼琴教育家。奧地利Steyr 人，五歲從母啓蒙，1921 年從 Wu h r e r 學於維也納，同年秋從 Felix Petyrek 學於薩爾茲堡莫札特音樂院，資賦優異、勤奮努力，九個月即通過畢業考試，獲合格教師資格，其後與胞兄 Heinz 以雙鋼琴演奏家身份演出各地，被許爲莫札特作品詮釋權威。1937年移居美國，從事演出、教學工作，1950年獲「布魯克納・馬勒協會」所頒布魯克納紀念獎章，在華爾特・豪吉格博士推薦，錢思亮與程天放同意下，於 1963 年 6 月 11 日以美國在臺教育基金「傅爾布萊特」F u l b r i g h t 交換教授資格來臺指導樂教，先後任教國立臺灣藝專、文化大學、國立臺灣師範大學，帶領及指揮臺灣省立交響樂團、國防部示範樂隊、無數合唱團演出，里居臺灣廿三年，熱情奉獻，作品有〈前奏詠〉、〈小賦格與展技曲〉（雙鋼琴曲，1924）、〈鄉村舞曲〉（管樂曲，1925）、〈長笛與管弦樂的行板、快板〉（1929）、〈東方組曲〉（雙鋼琴曲，1932）、〈管弦樂慢板組曲〉（大提琴與樂隊，19360）、〈E 調交響曲〉（1951）及音樂論述多篇。

蕭壟社種稻歌

黃叔璥《臺海使槎錄》中收有〈蕭壟社種稻歌〉一首，意譯爲：「同伴在此，及時播種。要求降雨，保佑好年冬。到冬熟後，都須備祭，到田間祭田神。」

螢火蟲歌

童謠，見東方孝義《臺灣習俗》。

親愛的朋友

泰雅族歌謠，1922 年田邊尚雄赴霧社、屏東、日月潭采訪泰雅族、排灣族、邵族音樂，以早期蠟管式留聲機，錄有霧社泰雅族〈親愛的朋友〉等歌謠十六首及笛曲一首，是臺灣較早之原住民音樂田野調查

及錄音。

親睦歌

　　1922年，張福興受臺灣總督府內務局學務課委託，赴日月潭做爲期十五天之水社化番民歌調查，同年12月臺灣教育會出版其調查報告《水社化番的杵音與歌謠》，包括歌謠十三首與杵音兩首，歌詞均附日文假名注寫山地話拼音及意義說明，中有〈親睦歌〉等。

豫劇

　　劇種，屬梆子聲腔，即「河南梆子」、「河南高調」，早期表演家用本嗓演唱，起、收腔時用假聲翻高尾音帶「謳」，又稱「河南謳」，在豫西山區演出時多依山平土爲臺，當地稱以「靠山吼」。據清・李綠園乾隆四十二年(1777)《歧路燈》及乾隆五十三年(1788)《杞縣志》記載，當時本地梆子已在開封、杞縣一帶盛行，與羅戲、卷戲合班演出，稱爲「梆羅卷」。據傳最早傳藝者爲蔣、徐兩家，蔣門在開封南面朱仙鎮，徐門在開封東面清河集，都曾設辦科班，後在開封一帶形成祥符調，商丘一帶形成豫東調，洛陽一帶形成豫西調，漯河一帶形成沙河調，另據同治朱仙鎮《重修唐明皇宮碑》中有分屬商丘、許昌、新鄉等地七十八個捐款戲班名稱，足見流布之廣。祥符調與沙河調、豫東調較接近，一般統稱爲豫東調，以商丘、開封爲活動中心，多用假嗓，音域較高，俗稱「上五音」，豫西調以洛陽爲中心，多用本嗓、音域較低，俗稱「下五音」，前者激越、輕快，後者悲涼、纏綿，唱腔結構爲板式變化體，主要板式有慢板、二八板、流水板、飛板、其他等五類，慢板類包括慢板、金鉤掛、連環扣，二八板類包括二八、慢二八、花臉二八、快二八、緊二八、緊打慢唱等，流水板類包括流水、慢流水、快流水、流水聯板等，飛板類包括飛板、滾白等，其他板類包括狗嘶咬、呱噠嘴、垛子、大小栽板等，場面有由「一鼓二鑼三弦手，梆子手鈸共八口」組成之說，現主要用板胡、二胡、三弦、月琴、皮嗡、笛子、嗩吶、琵琶及鼓板、梆子、大鑼、二鑼、手鈸等，有曲牌三百餘種。豫劇音樂曲調流暢，節奏鮮明，文場柔和舒暢，武場熾烈勁切，藝術風格豪邁激越。1927年後，王潤枝、馬雙枝、陳素眞、常香玉等吸收墜子、大鼓、京劇唱腔、劇目和表演形式，舞臺藝術發生顯著變化，1938年後，常香玉在豫西調基礎上，吸收豫東調唱腔，突破界限，形成新流派，陳素眞、崔蘭田、馬金鳳、閻立品、趙義庭、鬚生唐喜成、黑臉李斯忠也成各以獨特風格卓然成家。豫劇以唱功見長，近年表演家多以眞聲演唱，一般都能做到吐字清晰，行腔酣暢，易爲觀眾接受，加之表演細膩，眞切感人，文辭通俗易解，成爲梆子腔系最吸引觀眾劇種。早期臺灣豫劇團有空軍業餘豫劇團、四四豫劇社、海軍陸戰隊飛馬豫劇團及裝甲兵豫劇團等。

貓公

　　客家兒歌。兒歌爲孩童心聲，有其對世界最初之認識及可愛的童言童語，遣詞淳樸，造句簡單，具高度音樂性，形式有搖籃歌、繞口

令、遊戲歌、節令歌、打趣歌、讀書歌、敘述歌等，著名客家童謠有〈貓公〉等。

貓弦

「十三腔」用樂器。

貓阿古班

四平班小龍鳳班俗稱，班址在宜蘭街南門外。

貓阿源

閩南人，先在南部發展，後遷居宜蘭，歐來助及陳三如均出其門下。

貓霧揀社番曲

原住民音樂論著，宋文薰、劉枝萬撰，臺北中央研究院民族學研究所出版（1952）。

賴和（1894～1943）

文學家、社會運動家。原名賴河，又名葵和，字懶雲，筆名甫三、安都生、灰、走街先等。彰化街市仔尾人，十六歲入臺灣醫學校，畢業後在彰化開業，一面行醫、寫作，同時參與反日民族運動。1921年10月受「五四」思潮影響加入臺灣文化協會，擔任理事。1923年因「治警事件」與蔡培火、蔡惠如等被捕入獄，寫下「一死原知未可輕，吾身不合此間生，如何幾日無聊裡，已博人間志士名」名句，其志曒然可見。1927年7月10日膺為臺灣民眾黨臨時委員，1930年與許乃昌等創刊《現代生活》，1931年與蔡培火、林柏壽、王受祿等任《臺灣新民報》相談役，與林攀龍（1901～1983）、謝星樓負責編輯局學藝部，發表《南國哀歌》悼念

「霧社起義事件」抗日山胞，留有「縱然血膏橫暴吻，勝似長年鞭策苦」之句。1941年12月太平洋戰爭爆發，再度入獄，1943年1月31日去世，行年五十。賴和建立反帝、反封建文學寫實風格，作品類型包括有白話散文、詩、小說，及舊詩、新詩、隨筆、雜文等，楊守愚、陳虛谷、劉夢華、楊逵等的寫作風格無不受賴和影響。1931年1月1日賴和發表述盡農民苦楚的「農民謠」於《臺灣新民報》，李金土據以作曲，是為臺灣早期臺語創作歌曲之一。

賴阿塗

臺灣坊間歌冊除翻印自廈門者外，編歌者大都有名可稽，賴阿塗即其一。

賴清秀（1917～？）

宜蘭福德坑班老歌仔戲班藝人，擅旦角。

賴錦順

戲劇表演家。臺南「福貴園」苦旦，與蘇登旺合演「怪俠女英雄洪扇子」著名，嫁拱樂社陳澄三為妻。

辦仙

即「扮仙」，見「扮仙」條。

醒民

即「黃周」，見「黃周」條。

錯了閣再錯勸世歌

俗曲唱本，嘉義玉珍書局刊行。

鋼琴小品

鋼琴曲集，江文也作品，含〈山

田中的獨腳稻草人〉、〈屋後所見的田野〉、〈螢火之舞〉、〈後街〉、〈滿帆〉等五首，作品第4號，東京龍吟社出版（1936）。

鋼琴奏法

樂器技法論著，周遜寬撰著。

鋼琴踏板使用法

樂器技法論著，周遜寬撰著。

錦上花

即「泉郡錦上花」，見「泉郡錦上花」條。

錦上添花

潮州弦詩樂十大名曲之一，調式、旋律、按音、滑奏、顫音均別致幽雅，富色彩變化，典型六八板體，慣用「催」法，反復變奏旋律，在趨快、熱烈氣氛中結束全曲，與客家絲弦樂關係密切。

「十三腔」演出曲目大致固定，行列隊形及樂器配置均有定規，有百個以上曲牌，亦可由四至八首曲牌聯套演出，〈錦上添花〉即常用曲目之一。

錦玉己

歌仔戲表演家，即劉己妹，拱樂社要角，曾自組「錦玉己歌劇團」，身兼班主。

錦板

南樂滾門之一。

錦城齋

西螺北管子弟館。

錦香亭全歌

俗曲唱本，潮州李萬利藏板、刊本，2冊4卷。

錦陞社

北港北管子弟戲團，建館略晚於集雅軒。

錦歌

原名「什錦歌」，又稱「雜歌」，內容龐雜豐富，有「亭」、「堂」流派之分，亭派流傳城市，采用南音、十三音曲調較多，樂器指法與南音接近，流行於閩南漳州及龍海、漳浦、雲霄、詔安、東山、平和、南靖、長太、華安等地。鴉片戰爭後，農村經濟破產，錦歌歌者流入城市鬻歌維生，吸收南詞小調、及「四平」、「傀儡戲」、「竹馬」、「弄車鼓」、「駛犁陣」、「搭渡弄」、「潮州老白字」、「亂彈」等民間小戲曲調及「鳳陽花鼓」中的〈花鼓調〉、「大娘補缸」中的〈補缸調〉、「騎驢探親」中的〈雜母拍〉、部分南曲、佛曲、道情，唱腔逐漸圓潤優美，優雅細緻，曲目主要有四大柱「陳三五娘」、「秦雪梅」、「山伯英臺」、「孟姜女」，八小折「妙常怨」、「董永」、「井邊會」、「呂蒙正」、「劉永」、「壽昌」、「閔楨」、「高文舉與玉貞」，及「四大雜嘴」、民間傳說題材曲目，樂器有琵琶、洞簫（或品簫）、二弦、三弦及木魚、小叫、雙鈴、盅盤等，堂派流傳於農村，唱腔粗獷有力，曲調貼近民間歌謠，尤擅雜唸調，旋律靈活，變化多樣，使用樂器因地而異，有月琴、二弦、三弦、漁鼓、小竹板、雙鈴，也有用秦琴、椰胡等樂器，盲藝人只用月琴或二胡即能自彈（拉）自唱。

錦樂社

北港北管子弟戲團，建館略晚於集雅軒，在集雅軒吳輝南（吳燦華）邀集下，常與和樂軒、仁和軒、新樂社聚樂，參與迎神賽會、過爐、婚喪喜慶排場。

錦興陞

北管職業亂彈班，1931 年林火源成立於花蓮，團員大多爲原住民及少數漢族兒童，民間多以「青番班」或「後山班」稱之，著名亂彈表演家呂仁愛即出身此班，「錦興陞」後遷至宜蘭冬山鄉，「七七事變」後散班。

錦鴛鴦全歌

俗曲唱本，潮州李萬利刊本，1 冊 3 卷。

鵾腔陣

即「十三腔」，彰化「安樂軒」又稱其爲「鵾鏘隊」。

鵾腔隊

即「十三腔」，彰化「安樂軒」又稱其爲「鵾鏘陣」。

霓生社

歌仔戲班，1916 年成立於臺北，班主周永生，1929 年一行七十多人應廈門鳳山戲院之邀赴廈演出，甚受歡迎，是第一個赴廈門做營業演出的臺灣歌仔戲班。

頭手弦

歌仔戲文場伴奏樂器，即「殼仔弦」，又稱「主胡」、「椰胡」或「主弦」。

頭手琴

月琴有長、短柄兩種形式，短柄月琴又稱「北月琴」或「頭手琴」，見「月琴」條。

頭手鼓

北管稱司班鼓（或拍鼓、單皮鼓、北鼓、噠鼓）者爲「頭手鼓」，地位同樂隊指揮。

頭板

或稱「迎頭板」，出現於強拍，爲正規節奏。

頭社熟番の歌謠

原住民音樂論述，移川子之藏等合撰，見《南方土俗》1 卷 2 期（1931）。

頭家

清道光年間，無錫丁紹儀嫁妹彰化，來臺八個月，輯見聞成《東瀛識略》，爲研究臺灣早期先民及原住民生活之重要文獻。有云：「南人尚鬼，臺灣尤甚。病不信醫，而信巫。有非僧非道專事祈禳者曰客師，攜一撮米往占曰米卦；書符行法而禱於神，鼓角喧天，竟夜而罷。病即不愈，信之彌篤。凡寺廟神佛生辰，合境斂金演戲以慶，數人主其事，名曰頭家。」《諸羅縣志》「漢俗・雜俗」記云：「村莊神廟集多人爲首，曰頭家，……歲閭伏臘，張燈結綵鼓樂，祭畢歡飲。」

頭眼

一板三眼曲調中，稱第二拍爲頭眼。

頭髮舞

雅美族舞蹈，由女人以載歌載舞形式表演。

館閣

南管業餘樂人多以「郎君子弟」自稱，稱聚集練習及演奏地方為「館閣」。

駱先春（1905～1984）

淡水人，淡江中學，臺灣神學院、日本翁央神學院畢業，與陳清忠等同為「淡江中學合唱團」、「Glee Club」男聲合唱團團員，曾赴日、韓等地巡迴演唱，1931年臺灣神學院畢業，1947 年到臺東阿美族、卑南族、排灣族、魯凱族中開拓傳道，在阿美、卑南、排灣、魯凱及蘭嶼雅美族部落中教導原住民山地語言羅馬拼音，唱基督教福音詩歌及認識音符，曾以平埔族及原住民旋律譜作聖詩〈至聖的天父，求你俯落聽〉、〈求主教示阮祈禱〉，以東部阿美調收為《新聖詩》第443首，「大老娘」第97首，「承春」及「鯉魚潭」第199A首，1956年12月25日出版《阿美聖詩》，其中包括翻譯曲四十首，詞作十七首、詞曲六首等，一生傳教、整理聖詩，對臺灣基督教音樂矢力甚深。

駱香林

琴家，光復後來臺，推動琴學不遺餘力。

駱維道（1936～）

淡水人，駱先春牧師四子，隨父在山地傳教十餘年，曾以其父收集之平埔族音樂資料編寫〈和平人君〉聖誕清唱劇，〈真主上帝造天地〉（大社平埔調，駱維道和聲）、〈我罪極重〉（加禮宛平埔調，駱維道編曲）及〈至尊上帝至愛〉（平埔調，駱維道和聲）等曲，發表《平埔阿立祖祭典及其詩歌》等論文，曾擔任臺南神學院教會音樂系主任及院長。

鮑美女

亂彈劇團新美園表演家。高雄人，歌仔戲名小生，蘇登旺之妻。

鮑賜安綠牡丹全歌

俗曲唱本，潮州方瑞源堂梓印，吳瑞文藏板，李萬利刊本，6 冊 28 卷。

鴨母笛

吹管樂器，歌仔戲文場伴奏樂器，即「管」，見「管」條。

鴨母嗶仔

北管樂器，較嗩仔短小之小嗩吶，又稱「小吹」、「海笛」或「嗶仔」，哨子略大於「嗩仔」，取清明前後十天之新發蘆葦，曬乾後煮過鹽水，二次曬乾後繫以細銅線，修飾厚度後定型，音高較「嗩仔」高一度，民間「bE」調時筒音為「5」，因吹力變化音高，多用於淒涼哀怨曲調，其聲哀怨，古稱「葦籥」或「蘆管」，有詩云：「不知何處吹蘆管，一夜征人盡望鄉。」即指此，民間八音常用此器。

鴛鴦板

北管福祿（舊路）唱腔中三眼板板腔。

龍之躍

合唱曲，黃友棣作品。

龍井渡全歌

俗曲唱本，潮州財利堂藏版、李萬利刊本，1 冊 4 卷。

龍安社

北管子弟團，1937 年成立於臺北平溪。

龍吟國劇隊

陸軍軍團級國劇隊，1954 年成立於臺灣南部，主要演員有馬驪珠、謝景莘、朱殿卿等。

龍舞

鋼琴曲，陳泗治以臺灣什景為題材創作於 1947 年，收於其鋼琴曲集。

龍鳳聲

高雄亂彈劇團，光復初，劉榮錦及呂慶泉之女阿繡均搭過此班，並改官話為白話演出。

噠仔

即「小嗩吶」，又稱「小吹」、「海笛」或「鴨母噠仔」，音色細膩，見「鴨母噠仔」條。

噠鼓

即「單皮鼓」，北管武場樂器。

憨癡妹

客家兒歌。兒歌為孩童心聲，有其對世界最初之認識及可愛的童言童語，遣詞淳樸，造句簡單，具高度音樂性，形式有搖籃歌、繞口令、遊戲歌、節令歌、打趣歌、讀書歌、敘述歌等，著名客家童謠有〈憨痴妹〉等。

遠地遊

南樂曲牌之一。

闍雞

舞臺劇。林博秋改編自張文環四幕新戲，1943 年 9 月 3～8 日，厚生演劇研究社假臺北永樂座演出「闍雞」等劇，該劇民族色彩鮮明，意識形態及戲劇效果予人深刻印象。呂泉生為「闍雞」設計音樂時，曾將〈六月田水〉、〈丟丟銅仔〉及采編的〈百家春〉、〈涼傘調〉、〈一雙鳥仔哮救救〉等民間小調、戲曲、民謠編為合唱曲，由「厚生合唱團」唱於換幕過場，是臺灣民謠首度以「合唱曲」形式出現之濫觴，在本土文化長期受禁制的殖民時期，獲極大迴響，佳評如潮。

闍雞行

北管科介，雙手著地而走，「戰武昌」、「打龍棚」（萬里侯）中用之。

十七畫

壓醮尾

《諸羅縣志》「漢俗‧雜俗」：「神誕，必演戲慶祝，二月二日，八月中秋，慶土地尤盛。秋成，設醮賽戲，醮畢演戲，謂之壓醮尾。」

雲林斗六堡，普渡之日，雇優人演戲一臺以謝醮，曰「壓醮尾」。

壎

即「塤」，見「塤」條。

嶺南春雨

聲樂創作曲，黃友棣作品。

嶺南國樂社

國樂社，廿世紀五〇年代後，軍中、民間及校園國樂團萌興，嶺南國樂社即其中佼佼者，由陳尚志主事。

幫腔

一唱眾和唱法，普遍存在於民間歌曲、戲曲及宗教音樂間，用以渲染氣氛、著點環境、刻劃心理、褒貶善惡，有全句、後半句及尾句幫腔，亦有先於獨唱出現或幕後幫腔形式，運用靈活。

應鼓

孔廟樂器用應鼓一。

戲仔

小梨園在臺灣又稱「戲仔」，由童子七人分演生、旦、淨、丑、末、外、貼等七個腳色，多以文戲上演，用泉州語道白，主要流行於泉州、廈門一帶，後傳至臺灣及南洋各地，有近五百年歷史，是閩南語系中最古老劇種之一。七子班聲調迴別，靡靡詞蕩，惺惺作態，當時社會風氣未開，自是認為不可，《漳州志》論該戲罪曰：「其淫亂未可使善男女見之。」《澎湖廳誌》「風俗章」：「廈門前有荔鏡傳，演唱泉州陳三拐誘潮五娘私奔，淫詞丑態、婦女觀者如堵，遂多越禮私逃之案，前署同知薛疑度禁止之。」「七子戲」約於康熙三十六年（1697）前傳入臺灣。郁永河《臺灣竹枝詞》有「肩披鬢髮耳垂璫，粉面紅唇似女郎；馬祖宮前鑼鼓鬧，侏㒧唱出下南腔」，所記當為小梨園，

1910 年左右臺南小梨園班有黃群的「金寶興」和金標的「和聲班」，新竹有林豬清、蔡道、胡阿菊及 1918 年演於臺北新舞臺的「香山小錦雲」，北管戲及歌仔戲興起後，七子戲班漸受冷落，職業戲班多已散佚。

戲本相褒新歌

臺灣歌仔，見於歌冊。

戲先生

早期內、外臺戲班稱說戲與排戲者為「戲先生」，或「說戲先生」、「排戲先生」，職能類似今劇場導演。

戲曲武功與墊上體操技巧

戲劇論述，馬驪珠編，開珂實業公司出版（1986）。

戲曲研究會

戲曲社團。1946 年 10 月王育德假臺南宮古座演出自編自導的「幻影」及黃昆彬編演的「鄉愁」等劇。

戲曲與觀眾－答紫鵑女士

戲劇論述，葉榮鐘撰，見於《臺灣新民報》287 號（1929）。

戲考大全

京劇唱本，胡菊人編，宏業書局出版（1970）。

戲典

京劇唱本，聆音館主、南腔北調人合編，第一文化社印行（1976）。

戲狀元

即「蔣武童」，見「蔣武童」條。

戲班

民間職業劇團俗稱「戲班」，負責人稱「班頭」，經營戲班稱爲「整班」或「整籠」。

戲園

即「劇場」，見「劇場」條。

戲劇肢體語言訓練

戲劇論述，馬驪珠編，開冽實業公司出版（1986）。

戲劇鑼鼓

臺灣鑼鼓樂有「民間鑼鼓」、「戲劇鑼鼓」、「廟堂鑼鼓」之別。「戲劇鑼鼓」用於戲劇鬧臺之清鑼鼓及武場音樂，有「福祿」、「西皮」及「外江」之分，用拍鼓（單皮鼓）、通鼓（堂鼓）、大鑼、小鑼、大鈸、小鈸、叩仔（南梆）、拍板等擊樂器。

戲學指南

京劇唱本，四冊，羅駕新編，廣文書局出版（1978）。

戲頭

亂彈戲扮仙後演出的戲齣，約一小時，如「南北斗」（百壽圖）等。

戲簿

北管點戲用劇目簿本，以供點戲者選戲用，「對仔戲」與「正本戲」一般分寫，對仔戲三齣寫於同格。

戴三奇

臺灣坊間歌冊除翻印自廈門者外，編歌者大都有名可稽，戴三奇即其一。

戴仁壽姑娘（Mrs. George Gushue Taylor, 1882～1953）

外籍音樂教師，1911年隨戴仁壽醫師來臺，指導教會音樂多年。

戴水寶

歌仔戲表演家，藝名矮仔寶，1925年曾赴廈門傳授歌仔戲。

戴阿麟

聲樂家，日本東洋音樂學校畢業。

戴逢祈

鋼琴家。苑裡人，學琴於陳泗治，留學日本高等音樂學校，後轉早稻田大學商科，返臺服務於苑里農會、苗栗糧食局，1952年由樂隊伴奏演出貝多芬第五號〈皇帝鋼琴協奏曲〉，1954年4月25日假臺北北一女大禮堂舉行獨奏會，演出陳泗治〈臺灣少女〉等曲，同年9月爲韓國小提琴家鄭熙錫音樂會伴奏演出，臺灣國立藝專成立後，任教藝專音樂科多年。

戴逸青（1887～1968）

音樂教育家。字雪崖，生於江蘇吳縣，自幼愛好音樂，十八歲考入滬北體育會音樂班，從義大利教授簡諾韋士 G. Genovese 學習樂器及指揮，辛亥初，簡諾韋士應武昌第八鎮之請代其訓練樂隊，戴逸青應邀擔任助教，1913年戴逸青任蘇州東吳大學音樂講師，結識黃仁霖，1916年任教上海南洋大學（交通大學前身），1919年赴美國合眾音樂專科學校深造，隨威爾克士 C. W. Welcox 研究作曲與配器學，畢業後，返國復任東吳、南洋大學教席，1923年兼任蘇州美專音樂課程，1924年完成〈天涯懷客進行曲〉，1928年撰有《和聲與製曲》，爲

國人音樂理論先期著作之一，與蕭友梅、黃自、柯政和等交游。1929年轉職軍旅，主持中央陸軍教導隊音樂教務兩年後，供職南京勵志社音樂股，譜就〈從戎回憶進行曲〉，1942年應聘爲陸軍軍官學校音樂教官，不數年擢升上校音樂主任教官，作品有〈崇戎樂〉、〈凱旋進行曲〉、〈歡迎禮曲〉、〈蘇州農歌〉等多首，書就《指揮概述》、《樂隊訓練操演法》、《樂隊隊形編練法》、《民謠研究》及《配器學》等數十萬言，1944年遷任中央幹部學校教授及特勤學校研究委員。1949年牽率子女戴粹倫、戴序倫等來臺，政工幹部學校創始時，應聘爲教授，主持音樂系務十七年之久。

戴粹倫（1911～1986）

指揮家、音樂教育家。江蘇蘇州人，十六歲考入國立上海音樂院，主修小提琴，師事富華 Arico Foa，1931年畢業，1936年赴奧地利維也納音樂學校深造，從霍伯曼 Hubermann 教授習琴約二年，歸國後在各大城市舉行獨奏會，馳譽樂壇，任職上海工部局管弦樂隊。抗戰軍興，隨政府西遷重慶，主持勵志社音樂股，1939年任教重慶青木關國立音樂院，1940年出任中央訓練團音幹班副主任，兼國立音樂院教授，1941年繼吳伯超之後主持班務，1942年音幹班改制爲國立音樂院分院，戴氏出任首屆分院院長，1945年抗戰勝利，該分院在上海江灣復員，更名爲上海國立音樂專科學校，戴氏出任首任校長及上海市政府交響樂團（原工部局樂隊）指揮。1946年擔任臺灣省文化協進會「音樂文化研究會」委員，1949年

8月奉調爲臺灣省立師範學院音樂系主任，兼臺灣省交響樂團團長及指揮，1951年9月指揮「音協合唱團」在臺北中山堂演出清唱劇「羅莎曼」，戴氏培育音樂人才，推廣樂教，擔任中華民國音樂學會理事長前後二十餘年，多有貢獻，晚年移居美國。

戴綺霞（1919～？）

京劇表演家。生於新加坡，自幼隨母習藝，蜚聲海外，十六歲回滬，學評戲表演家白玉霜「馬寡婦開店」、「槍斃小老媽」成名，演於青島、漢口等地，重「踩蹺」及「眼神」，追求細膩、灑脫，別樹一幟，「戰宛城」、「大劈棺」、「穆桂英掛帥」、「四郎探母」等皆其拿手戲。1949年率畹霞、王占元、徐鴻培、蘇歷軾、曹俊麟、張世春、季素貞等來臺，1949年春節起演於新民戲院。許丙丁曾客串與其合演「四郎探母」、「新紡棉紗」於臺南全成戲院，曾參加大鵬國劇隊、大宛國劇隊演出，執教復興戲劇學校，開設「戴綺霞國劇補習班」設帳授徒。

戴綺霞劇團

京劇劇團，團主戴綺霞，團員有畹霞、王占元、徐鴻培、蘇歷軾、曹俊麟、張世春、季素貞等，1949年春節起演於臺北新民戲院。

擬箏譜

書名，梁在平撰著。

檢柴歌

雅美族生活歌謠之一。

濱田千鶴子

日籍音樂教師，臺北第一高等女校音樂老師，主修聲樂，1942 年呂泉生返臺省親，臺北放送局文藝部主任中山侑邀請呂泉生做廣播音樂會時，曾邀濱田千鶴子伴奏，因伴奏非其所長，由王井泉改請陳泗治伴奏。

濱旋花

曹賜土（1905～1979）作品，二次大戰結束前三年，曹賜土以〈吊床〉獲 NHK 詞曲創作比賽一等獎，〈濱旋花〉獲二等獎，實況播出優勝作品，曹賜士將賞金全部換成曲盤（唱片）及樂譜。光復後曹賜土〈吊床〉和〈濱旋花〉經譯為中文歌詞，發表於《新選歌謠》第 9 期（1952 年 9 月）。

爵士鼓

西洋樂器，廿世紀五〇年代起為部分歌仔戲業者引用為伴奏樂器。

磯江清

日籍音樂教師。宮崎人，1928 年4 月 8 日任臺中師範音樂教諭，1941 年轉任臺中一中、臺中二中、彰化中學及臺中第二高女等校囑託直至日本敗戰。磯江清長年擔任中師音樂部長，以培訓樂隊見長，曾成立中師業餘管弦樂團及鼓號樂隊，陳朝陽、張彩賢、陳炳熙、郭淑珍等均受業門下。

繆天瑞（1908～）

音樂學者，浙江瑞安市人，筆名穆靜、穆天澍、徘徊等，1923 年考入上海藝術師範大學音樂科，從師吳夢飛、豐子愷，1926 年畢業，先後執教溫州中學附小、溫州藝術學院、上海新陸師範學校、上海濱海中學、上海同濟大學附中、中華藝術大學、武昌藝術專科學校，並從事編譯工作。1933 年主編江西省音樂教育委員會會刊《音樂教育》，1939 年主編重慶教育委員會音樂刊物《樂風》，1942 年任教福建音樂專科學校，講授和聲學、曲式學、音樂史，兼任教務主任。1946 年隨蔡繼琨赴臺，任臺灣省行政長官公署交響樂團編輯室主任、副團長、主編《音樂通訊》、《樂學》，內容嚴謹豐富，是臺灣第一本高水準音樂期刊，至同年 10 月 31 日共出版四期。1949 年返回國內，曾任中央音樂學院研究部主任、教務處主任、副院長，1958 年任天津音樂學院院長，天津市政協副主席。兼任天津市文化局副局長及河北省文化局副局長。1980 年任中國藝術研究院音樂研究所研究員，從事音樂辭書編纂工作。當選三、四、五、六屆全國人民代表大會代表，天津市文聯名譽主席、中國音樂家協會第四屆常務理事。

總綱

北管文字記載部份，猶如劇本，角色、曲牌名稱、科介類別、賓白、音樂名稱、文詞等細節均有述記。

總蘭社

宜蘭北管福路派子弟團，總壇設位於宜蘭文昌路文昌廟內，清嘉慶二十三年（1818）通判高大鏞倡建，兩殿並置格局，廟分文殿及武殿，文殿主祀文昌帝君，配祀五夫子（朱熹、周敦頤、張載、程顥、程頤），武殿主祀關聖帝君，配祀西秦王爺（唐明皇），又稱「文武廟

」，廟側分別是清代仰山書院與考棚遺址。

縱笛

原住民樂器，二至八孔制，以五孔最多，用於娛樂、聚會、誘捕野獸或祭敵人人頭時，排灣族使用最多。

聲樂的研究

聲樂論述，林秋錦撰著。

聲樂指導

聲樂論述，廖朝墩撰，早期臺灣聲樂書籍之一。

聲樂教本

聲樂論述，朱永鎮撰著。

聲聲

即「銅鈴」，南音下四管」樂器。

聯合班

亂彈戲班，日據時期演於新竹等地。

聯福班

臺灣早期亂彈班，館址在臺南市范進士宅，班主爲臺南縣衙郭班頭，著名伶人有小旦金香、金玉，小生臨仔、形仔等。

聯禮歌

東山爲大陸與臺灣重要通航港口之一，東山佛堂合唱曲〈聯禮歌〉又名〈臺灣南調〉，即可見兩地僧人來往之密切。

臉譜

戲曲中爲表現人物個性，增加場面氣氛，采用勾畫臉譜方式以突破人物眞實面目局限，是戲曲人物造型手段之一種，中國古典戲劇特有之化妝藝術，用於各角色。藝術表演家每采用各種鮮明色彩，運用高度藝術技巧，將面部眉、鼻、眼等部位進行誇張而細膩勾畫，形成優美生動臉譜，以展示戲中人物形貌特徵及性格品質，以象徵性和誇張性著稱，是理解劇情之關鍵。臉譜不同顏色有不同含義，紅臉代表忠勇有智，黑臉代表猛智者，藍臉和綠臉代表草莽人物，黃臉和白臉代表凶詐者，金臉和銀臉象徵神秘，代表神妖。有象徵凶惡狠毒的粉臉，滿臉皆白的粉臉，只塗鼻梁眼窩的粉臉，傅塗面積大小與部位，分別標志陰險狡猾不同程度，面積越大越狠毒。古神話中後羿箭射九個太陽，其臉譜就勾有九個太陽的形象，北斗臉上勾有北斗星圖形，火判臉上畫有火焰圖案，趙匡胤眉間有「草龍」，呼延贊腦門有「王」字，鍾離春、陳金定臉上的荷花、牡丹，司馬師左眼的肉瘤，夏侯淳左眼上的箭傷，李克用額部的鷹爪傷痕和鄭子明被猩猩抓傷的形象，及項羽左眼的「壽」字眉，張飛的「蝠」形眉，孟良的「串葫蘆眉」，焦贊的「蘭葉眉」，關羽的「臥蠶眉」，魯智深的「孔雀眉」，姚剛的「螳螂眉」，張飛的「笑眼鼻窩」，項羽的「悲眼鼻窩」，曹操的「疑目」、牛皋的「花蝠笑眼窩」等，都不同程度地呈現出其人物性格特色和形貌特徵。曹操在戲中用水粉加上一些黑筆道勾成水白臉而不用油彩，此謂奸臣臉，其他奸臣如趙高、董卓、賈似道、嚴嵩等都勾水白臉，形成一種奸惡典型。臉譜勾

畫需色彩主次分明，達到「遠看顏色近看花」之藝術效果，在中國戲劇化妝中占有特殊地位。

臨江樓全歌

俗曲唱本，潮州瑞文堂藏板，李萬利刊本，2 冊 6 卷。

臨時臺灣舊慣調查會

1901 年臺灣總督府成立「臨時臺灣舊慣調查會」，進行臺灣社會調查，1913～1921 年間，調查會編輯出版《蕃族調查報告書》八冊，是日據時期研究原住民音樂最早文獻，樂器項下有各種樂器介紹，附有圖繪及各族不同稱呼。報告書第二冊記述阿眉奇密社歌謠云：「歌謠，以即興爲主，有蕃社傳統的歌謠及當時社中流行的新歌兩種。歌謠隨唱者年齡、性別的不同，音色各有其特色。但是眾人合唱時，必定以複音（卡農唱法）表達出來」，是今見最早提及高山族複音唱法的文獻。

臨海水土志

史志。吳國丹陽太守沈瑩撰，其「東夷條」云：「夷州在臨海東南，去郡二千里，土地無雪霜，草木不死，四面是山，眾山夷所居，……如鼓，民人聞之，皆往馳赴會。……以粟爲酒，木槽貯之，用大竹筒長七寸許飲之。歌似犬嗥，以如有所召，取大空材，十餘丈，以著中庭，又大杵旁舂之，聞四五里相娛樂。」

臨潼關

北管戲「西皮」有戲碼三十六大本，常演劇目有「臨潼關」等。

薄心薄

客家歌謠，流行於美濃等地區。客家八音曲目。

薄媚花

南樂曲牌之一。

薑母好吃辣扯扯

客家平板曲目之一。

薑芽手

歌仔戲身段，即京劇中常見之「蘭花指」。

薔薇處處開

電影主題曲，，中華聯合影業公司電影，方沛霖編導，龔秋霞、李紅、顧也魯主演，1942 年 9 月 23 日在上海大上海戲院首映，陳歌辛（1914～1961）作曲，姚莉主唱，隨電影來臺放映風行一時。

螺陽社

北斗南管社團，秀螺社解散後，部分成員另組之團體，不久後解散。

薛仁貴回家

老生戲，亂彈班墊戲，演於正戲結束或開演前，篇幅較小，演員較少。

薛仁貴征東

俗曲唱本，新竹竹林書局刊行。

薛武飛吊金印

四平戲劇目。唱詞、口白用正音，爲使觀眾更能接受，已因聚落不同改以閩南話或客語口白演出，唱詞則維持正音。

薛剛鬧花燈

北管劇目，梨春園有曲冊。

謎語

創作兒歌，宜原作詞，曾辛得作曲，1954年2月1日發表於《新選歌謠》第25期，曾辛得推廣樂藝不遺餘力，對樂教貢獻殊多。

謝乃宗（1905～？）

樂師，亂彈班新美園司鼓。

謝火爐

臺北市商工會議所議員，臺灣映畫會社董事長，愛好文藝，關心本土文化，日據時期創設「同音會」、「太平洋音樂會」於大稻埕，以演奏民謠及流行歌曲為主，1940年舉辦新人演奏會，1941年在臺北公會堂（今中山堂）舉行輕音樂及管弦樂發表會，八田智惠子、遠藤保子、陳金花姐妹等人參與演出，1942年在臺北公會堂演出呂泉生采集之臺灣民謠，雖在日人高壓抵制下，執意推廣臺灣民謠，不遺餘力。

謝旺（1879～1963）

新竹城北人，以製造雨傘燈聞名，南管通才型藝師，精擅南曲數百首，擔任新竹業餘南管社團「玉隆堂」指導樂師，開館授徒，傳藝城內各處及竹北新社、竹南、後龍、大甲等地。南管外，謝旺亦為北管後場好手，與蕭清乞、柳應科等同為北管「新樂軒」臺柱。

謝星樓

即「謝國文」，見「謝國文」條。

謝國文（1889～1938）

字星樓，臺南市人，1921年參與臺灣文化協會運動，1922年以「鷺江柳棠君」筆名撰寫諷刺御用紳士

辜顯榮、楊吉臣的小說《犬羊禍》轟動一時，後至大陸游歷，1924年「治警事件」起訴時，日人舉稱辜顯榮為印度顏智（甘地），他寫「辜顯榮比顏智，破尿壺比玉器」之句，傳頌閭里，為《臺灣青年》撰稿，1931年與林攀龍、賴和、陳虛谷在《臺灣新民報》編輯局學藝部負責編輯工作，作有〈臺灣議會請願歌〉傳唱各方，頗收鼓舞運動宏效。

謝雲聲

廈門同文中學教師，1928年4月編有《臺灣情歌集》一冊，內收情歌二百首，都是民間口頭作品，豐富多姿。書序曾提及臺灣情歌在泉州、同安、漳州、廈門等地時有所聞，數量甚至多出其他地方幾倍。

謝新進

臺灣坊間歌冊除翻印自廈門者外，編歌者大都有名可稽，謝新進即其一。

謝蘭芳

戲劇表演家。基隆人、新舞社歌劇團演員，以二花臉見長。

賽夏族

賽夏族約於西元前第三個千年之先陶時代（pre-ceramic age）來臺，與泰雅族同為最早移入臺灣的原住民族群，日人稱為獅設族，以鵝公髻山和橫屏背山脊線分成南北二群，人數不及四千，是臺灣原住民族人數較少的族群之一。賽夏族以卡阿依為祖靈，行父系小家庭制，各氏族各有圖騰象徵物，並以其為姓氏名，有「缺齒」習俗，以示勇敢、成熟，經濟生產由游耕、狩獵

轉變爲定耕和林業型態，文明頗受泰雅族人影響，如器物編織技術、黥面等習俗，皆與泰雅族人相同。「矮靈祭」Pastaai 是賽夏族爲祈求矮黑人不計舊惡收回或毀去米糧而行之祭儀，二年一小祭，十年一大祭，分迎神一天、祭神三晚、送神一天共五天舉行，爲族中盛事，以十五曲祭祀歌爲中心，歌詞分十六章，每章若干節，各節句數不定，每句含七音節，包括押韻、反復法、疊語等，形式整齊講究，曲風沈緩、冗長、掙扎、哀傷，平常禁唱，祭禮前五日允許習唱其中部分，除迎神歌唱外，都伴有五種步調之舞蹈。

賽夏族矮靈祭歌詞

原住民音樂論著，林衡立撰，臺北中央研究院民族學研究所出版（1956）。

賽戲

《諸羅縣志》「番俗‧雜俗」：「過年無定日，或鄰社共相訂期，賽戲酬歌，三、四日乃止。亦有一歲而二、三次者，或八月初、三月初，總以稻熟爲最重。」六十七撰《番社采風圖考》，有平埔族鼓吹歌舞「賽戲」及「連臂踏歌」等圖。

蹉步

歌仔戲身段，緊急時用之科泛。

蹉腳

歌仔戲身段，意味俏皮，即京劇中常見之「碎步」。

蹋啼

《隋書》「流求國」記云：「流求居海島之中，當建安郡東（今福建建甌等處），水行五日而至，土多山洞，其王姓歡斯氏，名渴剌兜，不知其由來，有國數代也。……婦人以墨黥手，爲蟲蛇之文……凡有宴會，執酒者必待呼名而後飲。上王酒者，亦呼王名銜盃。其飲頗同突厥，歌舞蹋啼，一人唱，眾皆和，音頗哀怨，扶女子上膊，搖手而舞。」

鍵盤和聲學

音樂理論著作，康謳撰著。

鍾阿知（1905～？）

亂彈表演家，向蘇登旺之父學跳鍾道，曾搭臺中「紅籠社」演出。

鍛練國劇唱工的基本知識

戲劇論述，李浮生撰，復興劇校印行（1981）。

閬口

北管戲老生、花臉角色，用開口型「阿」音聲，俗以「閬口」稱之。

霜天曉角

南樂曲牌之一。

霜雪調

歌仔戲依歌詞內容命名之曲調，落難悲苦或是感嘆人生無常時用此調，屬「哭調」體系。

韓文公祭十二郎

俗曲唱本，廈門文山書社刊行。

韓守江

小號樂師。高雄人，1934年溥儀建立宮內府樂隊於新京，由旗人樂

師金春管事，新京音樂院院長大家淳擔任指揮和藝術指導，1936 至1943 年間，在東北各大城市招收四期十五歲以下學員計五十二人，韓守江爲第四期十二人中之小號樂師。

鮮花調

北管聲樂曲調，源自明清江淮小調。

鴻福班

歌仔戲班，戲狀元蔣武童搭過此班。

點石齋

上海書局，刊印有閩南語歌仔冊。

點江

北管吹譜之一。

點紅燈

民歌俚謠，農勞閑暇之餘唱曲，以胡琴或月琴伴奏，隨興哼唱，屬「雜唸」系統。

點燈紅

車鼓戲劇目之一。

黛山樵唱

1930 年 9 月 9 日，連雅堂、趙雲石等在臺南主編《三六九小報》，至1935 年 10 月共出刊 479 期，內容以歷史、詩文爲主，闢有「黛山樵唱」欄目，陸續刊有歌謠百餘首。

蹀腳

歌仔戲身段。雙腳同時往內、往外挪移，使身體向左、右移挪動之科泛。

十八畫

叢林

佛教分「香花」、「叢林」兩種。香花和尚吃葷，可以結婚，以作「法事」爲業。叢林則相反，叢林音樂分〈祝贊〉、〈嘆亡〉、〈回向偈〉三種，曲調有〈本地調〉、〈外江調〉、〈福州調〉、〈焰口〉、〈印度調〉等五類。

擺場

子弟團圍坐清奏時，鑼鼓齊鳴，響聲震耳，稱爲「擺場」或「坐場」，有時配以琴弦，由專人演奏西皮、福路，俗稱「唱曲」。

斷章小品

鋼琴曲集，含〈青綠嫩葉〉、〈墓碑銘〉、〈回憶〉、〈北平正陽門〉、〈二胡〉等小曲十六首，指法多交替，旋律多變化音，幾乎無調性，江文也作品第 8 號，1938 年獲威尼斯第四屆國際現代音樂節作曲獎。名鋼琴家、作曲家齊爾品 Alexandre Tcherepnine（1899～1977）曾在巴黎、維也納、日內瓦、柏林、布拉格、紐約演奏此曲，並收於其《齊爾品樂集》（Tcherepinine Collection）中，1936 年東京龍吟社出版。

斷機教子

臺灣歌仔，見於歌冊。
大白字戲劇目，唱白用土音。

南管曲牌，可視爲說唱摘篇或選曲，樂風古樸、優雅，以表達男女離別及相思幽怨居多。

1935年日本勝利唱片臺北營業所灌製之歌仔戲唱片，陳秋霖編曲。

檳榔樹

創作兒歌，劉百展作詞，曾辛得作曲，1947年5月臺灣省教育會「第一屆兒童新詩、歌謠、話劇徵募」入選作品之一。

歸不得故鄉

獨唱曲，黃友棣作品。

歸來

流行歌曲，王雲峰作品。

獵首後的舞歌

泰雅族歌謠，1922年田邊尙雄赴霧社、屏東、日月潭采訪泰雅族、排灣族、邵族音樂，以早期蠟管式留聲機，錄有霧社泰雅族〈獵首後的舞歌〉等歌謠十六首及笛曲一首，是臺灣較早之原住民音樂田野調查及錄音。

獵歌

泰雅族工作歌之一。

獵歸凱旋歌

布農族歌謠，以口傳方式傳頌，演唱方式有呼喊、朗誦、獨唱、重唱、二部及多聲部合唱唱法等數種，旋律與弓琴、口簧泛音相同，速度中庸，曲調平和。

禮俗歌

原住民儀式歌曲，用於婚禮、喪禮和迎賓送客。

禮樂印刷所

以木刻、石印及鉛字版等印本出版「歌仔冊」，位於日據時期臺北市上奎府町。

簫

制吹管樂器，一端封閉以節，另一端直吹發聲，開孔於管壁發聲，周代有三孔「籥」及四孔「篴」，漢京房加一後孔，成爲前五後一，音色圓潤、柔和。客家采茶戲、北管、「十三腔」及孔廟祀典均用簫。

簫弦法

南管譜只記琵琶骨幹音，洞簫與二弦旋律並不在譜中，因此有「簫弦法」相應出現，主要在熟悉各滾門與大韻後加潤飾音，或由唱曲者行腔作韻構成完整旋律，存在彈性發揮空間。「寸聲」、「貫」、「摺」等爲其規範原則。

簫譜

獨立器樂曲，起承有序，共十六套，俗稱「譜」，演奏方式保留唐大曲「散序」至「入破」遺風，有彈法，無詞，曲風清新柔雅。

簡文登

北管曲師，道光辛巳至庚戌（1821～1850）年間授北管於噶瑪蘭，由於地方勢力對抗，分裂爲「西皮」、「福路」兩派，經常互相排擠，衝突不斷。

簡月娥

日據時期古倫美亞唱片公司歌手，即簡寶娥，藝名「愛愛」，〈花前秋月〉、〈南國花譜〉等皆其首唱。

簡四勻

歌仔戲表演家，宜蘭五結鄉二結人，人稱「歌仔勻」，學於貓仔源。

簡明音樂辭典

工具書，柯政和編輯，中共建國前夕，柯政和因曾加入中國臺灣自治同盟被罪，在家編寫《簡明音樂辭典》，是爲早期音樂工具書之一。

簡板

節奏樂器，由兩根長約六十五釐米竹片組成，左手夾擊發音，用爲道情伴奏。北管走唱時，以繡有團體名稱之橫幅開道，接踵有孩童唱隊（兼操打擊樂器），以鼓擔（單皮鼓、通板、簡板）居中。

簡寶娥

即簡月娥，藝名「愛愛」，見「簡月娥」條。

織女

歌曲，盧丙丁詞，張福原曲，鄭有忠編有管弦樂伴奏譜，是流行歌曲編有管弦樂伴奏譜之濫觴。

繡房戲

高甲戲劇目分「大氣戲」、「繡房戲」和「丑旦戲」三類，繡房戲多演閨閣文戲。

繡香包

客家歌謠，流行於美濃等地區。

繡像王抄娘新歌

木刻俗曲唱本，英國牛津大學 Bodleian 圖書館藏有道光六年（1826）版本。

繡像姜女歌

俗曲唱本，道光十六年（1836）木刻本，37冊，三、八九二字，版式、圖像及內文與尙志和本酷似，內頁記有「會文齋藏版」，各頁上段附圖像，下段每行兩句，每句七字，1876年前入藏牛津大學Bodleian 圖書館。

繡像英臺歌

木刻本，新竹竹林書局刊行。

繡像荔枝記陳三歌

俗曲唱本，1779年木刻本。

舊空牌

北管福路鑼鼓曲，不必依附身段、曲牌單獨存在，由數段鑼鼓樂段組成，以「小鼓」領奏，各樂段可隨意抽換、反覆、循環，順序、過程視小鼓「鼓介」而定。

舊風俗歌

俗曲唱本，見於歌冊。

舊情綿綿

流行歌曲，葉俊麟（1921～1997）作詞，洪一峰（1927～）作曲，每在細訴內心傷情和頁頁酸辛，句法簡單，意境雋永，臺語流行歌曲名曲。

舊路

子弟戲分「福路」和「西皮」二路，「福路」屬梆子腔系統，又稱「舊路」（古路），曲調有平板、彩板（倒板）、流水、十二段、四空門、鴛鴦板、疊板、緊板、緊中慢、慢中緊、慢平板等，與京劇淵源甚深。「西皮」爲「新路」，新、舊按入傳臺灣年代遲早區別。

舊賽樂

福州京班，1923 年 1 月 17 日首度來臺演出於建成町新舞臺，布景奇巧華麗，頗令觀眾耳目一新，1934～1936 年間三度來臺，演出「李世民游十殿」、「辛十娘」、「岳飛傳」等戲，蕭秀來曾在此學囝仔生。

藏調

歌仔戲每遇盛怒、責罵時用之，可個人獨自唱完，亦可兩人以駁辯形式對唱，又稱「勾調」或「唱調仔」。

薩克斯管

西洋樂器 saxphone，廿世紀五○年代為部分歌仔戲業者引為伴奏樂器。

藍風草刣雞母

歌仔戲劇目，宜蘭壯三涼樂班常演戲碼。

藍都露斯夫人

外籍音樂家，日據時期曾參加 1935 年 7 月 3 日至 8 月 21 日間在臺北、新竹、臺中等三十六個地方舉行的三十七場震災義捐音樂會演出。

藍鈸鼓

安平縣喪事用「藍鈸鼓」，見《安平縣雜記》(約 1898)。

豐子愷 (1898～1975)

漫畫家、作家、翻譯家、美術教育家。原名豐潤，又名豐仁，浙江桐鄉人，1914 年考入浙江省立第一師範學校，從李叔同學習音樂、繪畫。1919 年與友人合辦上海師專科學校，1921 年東渡日本，學西洋畫。回國後任教於浙江上虞春暉中學及上海立達學園，1925 年開始文學創作並發表漫畫，1928 年任開明書店編輯，1931 年移居杭州，專事繪畫及譯作，寫有以中小學生及音樂愛好者為對象之音樂讀物三十二種，文筆淺顯生動，為西洋音樂知識啟蒙及普及做出貢獻，1949 年後定居上海，從事介紹蘇聯音樂教育及翻譯歌曲工作，曾任上海中國畫院院長、中國美協上海分會主席、上海對外文化協會副會長、上海市文聯副主席。文學創作以散文為主，主要有《緣緣堂隨筆》、《緣緣堂再筆》、《緣緣堂續筆》等，漫畫有《豐子愷畫全集》，譯著有日本廚川白村的《苦悶的象徵》、俄國屠格涅夫的《初戀》和日本古典名著《源氏物語》等，出版有《豐子愷散文選集》，1948 年 10 月曾應臺北師範學校校長唐守謙之邀訪臺。

豐年祭

原住民祭儀，以載歌載舞形式表演，除泰雅族用口簧，阿美族用鈴鐺伴奏外，其他較少使用樂器。以「齊唱」及「領唱和腔」形式最普遍。

豐年祭歌

阿美民歌旋律優美，音域較寬，熱情而充滿活力，一般唱用於餵牛、上山、除草、飲酒時，其他歌曲有〈豐年祭歌〉等。

豐年歌

合唱曲，康謳作品。

豐原調

歌仔戲「新創及改編體系」曲調。

豐澤町造

日人，三味線演奏家，1908年來臺演於臺北朝日座。

醫專臺南廳後援會音樂會

1919年12月30日，醫學專門學校臺南廳後援會及赤崁鄉友會，假臺南公館宴請醫專野球部，校友高再富、陳介臣、林錦生、黃金火，在校生吳海水、簡仁南、陳振純、潘乃賢、許讀及音樂家黃文昌、黃蕊花、高錦花、高俊杰、蔡碧蓮、林錦生等人演出獨唱、合唱、獨奏、舞蹈、漢詩獨吟等節目，《臺南部報》、《臺灣日日新報》許為廿年來臺南最盛大音樂會。

醫學專門學校口琴樂團

1926年，紹達Sauter教授提議在原醫學專門學校預科口琴樂團基礎上，由奧村直二指導成立「醫專リードソサイライー」，有隊員廿二人，奧村直二返日後，由簡錫川擔任指導，6月，樂隊首次在醫專大講堂舉行演奏會，演出口琴獨奏、二重奏、三重奏及合奏曲〈輕騎兵〉、〈天堂與地獄〉等，簡錫川畢業後，由松延正己、堀井功接任指揮，並曾在新生入學、卒業送別會、臺北放送局及近鄉醫院做慰問演出。

醫學專門學校預科口琴樂團

1925年，東京奧村直二口琴合奏隊來臺公演，醫學專門學校邀奧村來校指導，並成立「臺北リードソサイライー」，1925年6月7日「臺北リードソサイライー」在該校大講堂舉行試演會，預科五年級學生洪兆漢、林清安、何開洽、簡錫川、詹添木、林其全、王支樹、郭文品、林世香、李慶牛、陳戊、葉河、黃天啓、顏總輝等十四名學生參加演出，聽眾爆滿，轟動臺北樂界。同年7月18日起至8月1日，醫學專門學校口琴樂團曾在奧村直二帶領下，巡迴臺北、桃園、豐原、臺中、員林、鹿港、虎尾、嘉義、新營、臺南、高雄、東港、屏東各地，舉行十四場音樂會演出。

鎖舞

賽夏族矮靈祭男性舞蹈，以載歌載舞形式表演之。

雜唸

即「雜唸仔」，見「雜唸仔」條。

雜唸仔

朗誦式唱腔，由民歌俚謠發展而來，農勞閑暇之餘，常以胡琴或月琴伴奏，隨興哼唱民歌俚謠，通稱「雜唸」，閩南「歌仔」主調之一，又稱「雜碎仔」，與福建「錦歌」有淵源關係。「雜唸仔」句數不定，長短不一，以近乎說白方式演唱，隨語言聲調高低而變化，歌仔戲長篇敘述時多唱「雜唸仔」，通常以一或兩句「七字仔調」為序，再轉入「雜唸仔」，始以慢拍，愈唱愈快，產生緊迫感，活潑自由，變化空間大，戲劇效果佳，有唱曲〈點紅燈〉、〈四季春〉，及長篇故事「王昭君」、「什細記」、「火燒樓」等。

雜唸調

月琴與廣弦的轉屬，吹管則可配簫。

雜貨記

錦歌及歌仔戲戲目，取自傳統民

間故事。

雜碎仔

即「雜唸仔」，見「雜唸仔」條。

雜歌

錦歌俗稱，見「錦歌」條。

雜謠

臺灣歌謠，或稱歌仔，七字一句（或是五字一句），或分之爲唱本、雜謠者亦有之。

雙入水

車鼓戲身段之一。

雙太子紅羅衣全歌

俗曲唱本，潮州李萬利藏板、刊本，3 冊 15 卷，又名「梅牡丹」。

雙出手

車鼓戲身段之一。

雙玉魚

潮州俗曲唱本，柯昞庭作，萬利生記藏板，李春記書坊刊本，2 冊 10 卷。

雙玉魚全歌

俗曲唱本，潮州瑞文堂藏版、李萬利刊本，10 冊 49 卷。下接「碧玉魚仔」。

雙玉魚珮全歌

俗曲唱本，潮州李萬利刊本，2 冊 6 卷。

雙玉鳳全歌

俗曲唱本，潮州瑞文堂藏板、李萬利刊本，5 冊 15 卷。上承「雙金龍」。

雙玉鐲全歌

俗曲唱本，潮州財利堂藏板、李萬利刊本，5 冊 26 卷。

雙白燕全歌

俗曲唱本，潮州李萬利藏板、李春記書坊刊本，7 冊 26 卷。

雙如意全歌

俗曲唱本，潮州李萬利藏板、刊本，1 冊 6 卷。下接「玉如意」。

雙別窯

北管劇目之一。

雙尾蛾

亂彈鑼鼓分福、西二路，打法不同，是北管戲曲「武場」和鑼鼓樂主體部份，有套曲供演奏用，「蝴蝶雙飛」多用於嗩吶曲牌、戲曲過場、身段伴奏、游行出陣，亦稱「雙尾蛾」，形容雙蝶嬉舞，意象鮮活。

雙奇緣全歌

俗曲唱本，潮州李萬利刊本，1 冊 3 卷。

雙狀元

潮州俗曲唱本，1 冊 1 卷（1862）。

雙金印金燕媒全歌

俗曲唱本，潮州進文堂、瑞文堂藏板，李萬利刊本，4 冊 10 卷。

雙金龍全歌

俗曲唱本，潮州瑞文堂藏版，李萬利春記刊本，2 冊 6 卷，上承「梁山伯祝英臺」，下接「雙玉鳳」。

雙音

即「雙鈴」，見「雙鈴」條。

雙退婚全歌

俗曲唱本，潮州李萬利藏版、刊本，4冊22卷，上承「陸鳳陽」。

雙貴子全歌

俗曲唱本，潮州李萬利藏板、刊本，1冊3卷。

雙雁影

流行歌曲，蘇桐作品，日據時期，臺灣創作歌謠受制日人高壓政策，不敢傾訴內心忿怒，不敢反映社會現象，所作多是淒雨愁風、落花冷月、苦情悲嘆或淚濡衣襟之灰色歌曲，〈雙雁影〉即其中代表作之一。

雙葉會

桃園青年組織之「青年劇團」，林博秋主其事，1943年2月22日皇民劇盛行時期曾假臺北公會堂演出簡國賢編劇、林博秋導演之「阿里山」（即「吳鳳」），頗得好評，呂赫若曾參加演出，並在劇中代演唱江文也創作歌曲。

雙鈴

即「雙音」，「十三腔」、梨園戲及臺灣道教科儀中，均有雙音等擊樂器。

雙管鼻笛

來自黑潮海域民族，魯凱族用爲凱旋歌、歌頌光榮事蹟歌、和睦歌及情歌等之伴奏，鄒族「二年祭」、「神祭」等祭祀活動時，用雙管鼻笛、琴等數種樂器，排灣族演奏時，一管有指孔奏旋律，另一管無孔奏持續音，有兩管皆有孔齊奏，亦有兩管孔數不同，演奏複音情形，外表多半刻有傳統圖騰，製作精致，頭目或部落中貴族、出草（獵首）過勇士吹奏雙管鼻笛。

雙管豎笛

魯凱族樂器，用爲凱旋歌、歌頌光榮事蹟歌、和睦歌及情歌等之伴奏。

雙閨

南樂曲牌之一。

雙鳳釵全歌

俗曲唱本，潮州瑞文堂藏板，李萬利刊本，2冊4卷。上承「龐卓花」。

雙駙馬全歌

俗曲唱本，潮州李萬利刊本，2冊6卷。

雙龍計

亂彈戲劇目之一。

雙鐘

又稱「雙音」，或稱「碰鈴」，由兩個銅製無舌小銅鈴組成之節奏樂器，使用時，左右手各執一鐘，輕擊碰撞，發出聲響，南管下四管樂器，遇撩位時互相擊打，遇拍位停止。

雙鸚鵡全歌

潮州俗曲唱本，潮安友芝堂藏版、刊本，10冊50卷。上承「雙玉鳳」。

雞爪山粉粧樓全歌

俗曲唱本，潮州瑞文堂藏板、李萬利刊本，9冊53卷。

雞母調

宜蘭老歌仔戲常用之襯底音樂，通常為初學者必學曲調。

雞聲

創作兒歌，曾辛得作品，1958年12月31日發表於《新選歌謠》第84期，曾辛得推廣樂藝不遺餘力，對樂教貢獻殊多。

靰韃舞

雅美族男子舞蹈之一。

騎線

臺灣傳統八音稱立線擦弦樂器為騎線。

騎驢探親

北管小曲，用達仔伴奏。

魏立（1942～1991）

指揮家。臺中人，1966年畢業於北京中央音樂學院，曾任中國鐵路文工團管弦樂隊指揮、中國音協第四屆理事。作有交響組曲〈臺灣島〉、〈列車之歌〉，歌曲〈半屏山〉、〈遙望北京心頭暖〉等。

鯉魚歌

俗曲唱本，清刊本，19冊。

鯉魚潭

基督教音樂，駱先春改自東部阿美調，收為《新聖詩》第199A首。

鯉魚擺尾

亂彈戲身段，表演程式富特色。

鵝鸞鼻蕃山之朝

歌曲，一條慎三郎創作曲。

鶼板

即「板」，北管音樂以鶼扳、鼓（班鼓）擊拍，強拍稱為「板」，記以「、」，以鼓擊弱拍或次強拍，記以「○」，稱為「眼」。民間樂人記板不點眼，不嚴格分別板眼符號，有三眼板（四拍子）、一眼板（二拍子）、有板無眼（一拍子）、散板等四種板式。

鑄鐘

孔廟樂器用鑄鐘一。

十九畫

龐卓花全歌

俗曲唱本，潮州李萬利藏板，刊本，2冊11卷，上承「秦世美歌」

懷大陸

獨唱曲，康謳作品。

懷念

弦樂四重奏曲，康謳作品。

懷胎曲

客家「九腔十八調」之一。

懶恒

由「囉喔嗹」三個音組成之無字曲，象徵三十六天罡七十二地煞，只能在「獻棚」或「請神」或「行夜路」時為辟邪驅鬼唸誦，平時不許唸誦。

瓊花圖全歌

俗曲唱本，潮州瑞文堂藏板，李

萬利刊本，1 冊 2 卷。

瓊花調

歌仔戲爲形容當令花卉所創之曲調，旋律優美。

癡癡的等

電影主題曲，「七七事變」前，隨上海電影來臺放映而風行一時。

簷前語

流行歌曲，陳君玉作詞，鄧雨賢譜曲。

羅成寫書

小生戲，亂彈班墊戲，演於正戲結束或開演前，篇幅較小，演員較少。

羅通掃北

北管戲「福路」有戲碼二十五大本，常演劇目有「羅通掃北」等。

羅通掃北全歌

俗曲唱本，潮州李萬利藏板、刊本，1 冊 4 卷，內題「小英雄掃北」。

羅慶成

大提琴家，日據時期畢業於日本帝國音樂學校。

羅聰色（1903～？）

宜蘭結頭分班老歌仔戲班藝人。

藩界勤務之歌

歌曲，一條愼三郎作品。

藩界警備壯夫歌

歌曲，一條愼三郎作品。

藝妲

日據時期歌伎，除在酒樓以歌唱侑觴外，也應邀在迎神賽會扮演藝閣（藝妲棚），或爲民家「歌哭」賺取報酬。

藝妲演劇團

藝妲劇團，1936 年大稻埕江山樓檢番藝妲演劇團井寶琴、金鑾、水秀、新麗卿、小彩鳳、幼良、麗珠、碧娥、鳳嬌等曾在臺中天外天劇場（今喜萬年百貨公司）演出「薛平貴別窯」、「鳳陽花鼓」、「貴妃醉酒」、「武家坡」、「空城計」等劇。

藝妲戲

日據時期通稱酒樓侑觴歌伎爲藝妲，臺南、鹿港、艋舺、大稻埕等地風月場所都有歌伎於彈唱酒間，娛悅賓客，亦應邀在迎神賽會時裝扮藝閣（藝妲棚），以戲曲悅客，俗稱「開天官」，藝妲戲即由票友式清唱，進展成票房式公演，經常演出劇目有「三進宮」、「狀元拜塔」、「斷機教子」、「雙湖船」等，臺北藝妓阿葉、阿燕、阿杭、阿妹、阿劉、罔市等歌舞諧唱，絕無兒女態，1921 年左右藝妲戲式微，現已絕跡。

藝能文化研究會

劇藝社團，日據時期興南新聞社創於 1942 年 4 月，訓練演劇人才，同年 7 月公演皇民化日語劇。

藤原義江（1898～1976）

日本男高音，歌劇運動推動者，下關人，藝名戶山英次郎，1918 年在淺草金龍館當歌劇龍套，1920 年赴義大利深造，1934 年創立「藤原

歌劇團」，全力推動歌劇，1948年獲日本藝術院獎，1952年率團赴美演出。日據時期曾來臺舉行音樂會，亦曾演出於中國、東北等地，1959年10月再度與女高音砂川美智子來臺，假臺北中山堂、臺北國際學舍、臺南大全戲院、高雄市立女中禮堂舉行音樂會，渡邊千世伴奏。

藥茶記

京劇、北管、四平戲、大白字戲劇目。

譜

南樂演奏曲，具旋律性，意境深遠，最能表現其音樂美，如〈梅花操〉第一起承有序，共十六套，又稱「簫譜」，演奏方式保留唐大曲「散序」至「入破」遺風，用「上四管」演奏，有彈法，無詞，樂章始以慢板長音表現寒冬將盡，景色由冬轉春之「釀雪爭春」，以五段旋律象徵梅花五片花瓣，清新柔雅，第二段行板敍述梅花「臨風妍笑」之容，第三段以琵琶特有彈法與三弦對吟，穿插應和，在簫弦貫穿中，表現梅花「點水流香」豐姿。第四、第五段以不同彈撥指法與速度，表現「聯珠破萼」到接近快板「萬花競放」的熱鬧氣氛。

北管絲竹樂，又稱「弦譜」或「弦仔點」，以殼仔弦爲主奏樂器，配以二弦、三弦、月琴、雲鑼等，音色明亮清雅，常做爲戲劇表演、宗教儀式過門或串場音樂，有「半點」、「珍珠點」、「八里園」、「春點」等曲牌。

譚詩曲

鋼琴曲，江文也作品第3〜2號，

1935年作於東京。

贈答歌

排灣族歌謠，歌詞多即興，旋律富歌唱性，節奏規整、清晰。

贊唄

佛教音樂稱「贊唄」或「梵唄」，梵文爲「pathake」，意譯「贊嘆」、「贊頌」，以短偈形式引聲歌詠，以偈頌贊嘆諸佛菩薩，主要用於講經儀式、行道與道場懺法與一般齋會，傳入中國後，由於印度贊唄與漢語結構不同，未能得到廣泛傳播與應用。

中國贊唄相傳始於曹植刪治《瑞應本起經》，制〈太子頌〉和〈睒頌〉，在六朝分爲轉讀、梵唄與唱導三部分，唐前贊唄有〈如來唄〉、〈處世唄〉、〈菩薩本行經〉，近代講經改唱〈鐘聲偈〉、〈回向偈〉等，福建佛曲多爲各寺共有，廈門南普陀寺、同安梵天寺、泉州小開元、仙游三會寺、福州禪和寺等都有〈春宵夢〉、〈堪嘆〉、〈贊五方〉、〈禮贊〉等曲，基本相同，演唱方式分獨唱、齊唱及答唱法，可有伴奏，由樂器（法器）起音及收尾，五聲音階爲主，北方系統梵唄偶用半音，南方系統則無，宗教意義較藝術表現優先是梵唄特徵，如唸佛及拜願時不斷反覆，齊唱也不如西洋音樂要求整齊，與西洋音樂美學觀念不同，西人重視合理主義，而東方人亦知從非合理（不是不合理）中求美故也。

辭駕

亂彈短篇吹腔小戲，演三藏取經前「沙橋踐別」一段。

邊城曲

舞臺劇，1950 年 4 月 2 日演出，王沛綸配樂。

邊城組曲

聲樂曲，朱永鎮作品。

醮

法事通常分功德與鍊度兩部分，作醮爲道教最重要儀式，福佬分丕醮（瘟醮之一）、平安醮、慶成醮、開光醮、瘟醮、求醮等數種，由道士長身穿法衣主祭，另有數位道士輔佐，朗讀「道疏」眞科，主要在廟中設壇舉行儀式，偶爾移壇廟外，儀式前，先奏後場樂爲排場，唯一旋律樂器爲嗩吶，其他有銅鑼、裂鼓、通鼓、鐃鈸等，齊唱時以歌唱式進行，也常用戲曲音樂。

關永昭

京劇表演家，北京中華戲曲專科學校出身，來臺後，推動京劇藝術不遺餘力。

關於高砂族の音樂

原住民音樂論述。1933～1935 年間，竹中重雄在臺灣進行原住民歌謠及樂器調查，著有《關於高砂族的音樂》（1936）等書。

關於排灣族の歌謠

原住民音樂論述，佐藤文一撰，見《南方土俗》（1936）。

關於臺灣歌謠的搜集

歌謠論述，黃得時撰，見《臺灣文化》及《臺灣新生報》（1948）。

關於臺灣の歌謠

歌謠論述，稻田尹撰，見《臺灣時報》25 卷 1 號（1941）。

關屋敏子（1904～1941）

日本女高音，東京人，東京音樂學校肄業，學於三浦環（1884～1946），1925 年首次登臺，1927 年赴義大利 Bologna 深造，通過史卡拉歌劇院甄選，在各地演唱「茶花女」、「朗墨梅的露綺亞」等劇。1929 年返日，演出「茶花女」（山田耕筰指揮），不久再赴歐學習「法式發聲法」，歸國後演出其所作芭蕾式歌劇「夏日的狂亂」，因藝術與生活之矛盾不能解而自盡。林是好等曾學於其門下，日據時期來臺與本省音樂界交流，聆賞〈六月田水〉等臺灣歌謠，並舉行音樂會。

關鴻賓

旗人，本姓「奎」，京劇丑行出身，兼老生及花旦，戲包袱，梨園掌故，臺上臺下，臺前臺後，無不瞭然。1939 年負責上海戲劇學校籌建，兼戲劇科教務主任。關鴻賓思路清晰，反應靈敏，教學認眞，心胸開闊，顧正秋、張正芬、關正明、孫正陽、王正屏、周正榮等皆其親授弟子，顧正秋的「五花洞」、「蘇三起解」、「四郎探母」等皆由關鴻賓開蒙，顧正秋組團演於各地時，請其出任戲劇總管，1948 年與顧正秋等學生來臺，爲臺灣京劇藝術傳薪工作，作出重要供獻。

霧社出草歌

歌詞，吳新榮發表於文化協進會《臺灣文化》3 期。

霧社蕃曲

原住民音樂論述，宋文薰、劉枝萬撰，見《文獻專刊》3 卷 1 期（1952）。

霧峰新會會歌

社會運動歌曲，蔡培火詞曲。

霧島昇

歌者。日本內閣情報部爲配合廣徵「臺籍軍夫」任務，於 1938 年公開徵求〈臺灣行進曲〉，製成百萬張唱片四下放送，進行軍國主義思想洗腦工作，其中李臨秋的〈望春風〉曾被改成時局歌曲〈大地在召喚〉，由越路詩郎作詞，霧島昇主唱。

韻聲國樂社

國樂社，廿世紀五十年代後，軍中、民間及校園國樂團萌興，新竹韻聲國樂社即其中佼佼者，由陳運通主事。

願嫁漢家郎

流行歌曲，莊奴作詞，周藍萍作曲，電影「水擺夷之戀」插曲（1953），隨電影放映，流行一時。

鵲踏枝

南樂曲牌之一。

麒麟圖下集全歌

俗曲唱本，潮州李萬利刊本，3 冊 7 卷，上承「麒麟圖」上棚。

麗君解粧迷走映雪代嫁投水新歌

俗曲唱本，嘉義玉珍書局刊行。

麗島

日據時期文藝雜誌，臺北麗島詩社發行，1924 年創刊，諏訪忠藏編輯，至 1928 年第 44 期停刊，內容以俳句爲主。

麗珠

大稻埕藝妲劇團表演家，1936 年曾在臺中天外天劇場（今喜萬年百貨公司）演出「薛平貴別窯」、「鳳陽花鼓」、「貴妃醉酒」、「武家坡」、「空城計」等劇。

麗聲樂團

1931 年，「新協社」改名「北港美樂帝樂團」，團員六十餘人，而後部分團員另組「麗聲樂團」，1941 年日本「紀元二千六百年」全臺青年吹奏樂大會。北港美樂帝、麗聲兩樂團合組一團代表北港郡參加臺南州初賽，一舉奪魁，代表臺南州赴臺北參加全臺吹奏樂大會，與松山福安郡西樂社並稱日據時期臺灣最佳西樂團。

二十畫

瀧澤千繪子

日籍戲劇指導，臺灣進入軍國主義戰時體制後，當局爲加緊推動『皇民化』運動，強力限制傳統戲曲活動，1943 年與松井桃樓、中山侑等多赴「興南新聞演劇挺身隊」等劇團指導皇民化戲劇演出。

鋪鏘社

臺南普濟殿內亂彈子弟團，後改

唱京劇。

鏞鐘

　　孔廟樂器用鏞鐘一。

勸人莫過臺灣歌

　　道光年間，清廷爲防止臺灣再度成爲反清復明基地，行「移民三禁」政策，但偷渡之風仍盛。1826 年福建會文堂曾刊刻有〈勸人莫過臺灣歌〉等歌冊。

勸化唸佛經歌

　　臺灣歌仔，見於歌冊。

勸友

　　北管幼曲，有李子練傳抄本。

勸少年好子歌

　　俗曲唱本，新竹竹林書局刊行。

勸少年新歌

　　臺灣歌仔，見於歌冊。

勸世文

　　閩南歌仔主調之一，與福建「錦歌」有淵源關係，一般藝人皆有即興編歌，開口成韻能力。

勸世因果世間開化歌

　　俗曲唱本，嘉義玉珍書局刊行。

勸世社會評論新歌

　　俗曲唱本，臺中瑞成書局刊行。

勸世能的理解社會覺醒歌

　　俗曲唱本，嘉義玉珍書局刊行。

勸世通俗歌

　　俗曲唱本，廈門會文堂書局刊行。

勸世歌

　　漢民族歌謠，臺灣拓墾時期，先民所唱無不是樂天知命、勤奮不輟，仰望新生與憧憬未來之心聲，緣自大陸的〈勸世歌〉等即爲此例，臺北光明社刊有唱本行銷。

勸世瞭解新歌

　　俗曲唱本，新竹竹林書局刊行。

勸世瞭解歌

　　臺灣歌仔，見於歌冊。

勸孝戒淫新歌

　　俗曲唱本，臺中瑞成書局刊行。

勸改阿片新歌

　　俗曲唱本，臺中瑞成書局刊行。

勸改阿片歌

　　俗曲唱本，廈門博文齋書局刊行。

勸改修身歌

　　臺灣歌仔，見於歌冊。

勸改酒色新歌

　　俗曲唱本，臺中瑞成書局刊行。

勸改賭博歌

　　俗曲唱本，新竹竹林書局刊行。

勸郎怪姐

　　客家戲曲有「相褒」及「三腳采茶」之分，「相褒」由一旦一丑演出，「三腳采茶」由二旦一生或生、旦、丑以唱白方式表演，又稱「三腳班」，嘗以「張三郎賣茶」爲題，編有十大齣及數小齣男女私情戲，丑名張三郎（茶郎），旦爲張妻（大嫂），及張三郎之妹（三妹），有「上山

採茶」、「送茶郎」、「跳酒」、「勸
郎怪姊」等趣味性戲段，多插科打
諢，簡單富即興性。

勸解纏足歌

臺灣雜唸，見 1921 年片岡巖《臺
灣風俗誌》。

嚴松坤

歌仔戲表演家，搭新舞社歌劇團
演出，以老生見長。

寶島新臺灣歌

俗曲唱本，新竹竹林書局刊行。

寶島調

歌仔戲「新創及改編體系」曲調。

寶珠記

北管劇目之一。

寶魚蘭全歌

俗曲唱本，潮州李萬利藏板，刊
本，3 冊 12 卷，內題「蕭光祖下棚
寶魚蘭」，上承「玉盒仙琴金寶扇」。

寶塚少女歌舞團

日本歌舞團體，日據時期曾來臺
演於臺北大世界館。

懺悔

上海明星影片公司電影（1929
），黑白十本，江石川導演，韓雲
珍、龔稼農主演，1932 年來臺放映
時，片商邀李臨秋作詞，蘇桐作
曲，編寫同名電影宣傳歌曲，流行
一時，歌仔戲吸收為其曲調。

爐香贊

佛教音樂歌唱式唱法。張福星退

休後，隱居田園，研究佛教音樂，
嘗赴獅頭山寺廟采集佛教音樂，輯
佛曲三冊，有〈爐香贊〉等六十八首。

獻棚

梨園戲演出前儀式，由末行代
表，小梨園則為小丑，請相公時，
先落鑼三下，拍板合拍三下，經獻
酒、上香、請神、點酒、唱采、唱
「懶怛」後完成過程。

礦山大合唱

合唱曲，李濱蓀作曲。

蘆花河

大花戲，亂彈班墊戲，演於正戲結
束或開演前，篇幅較小，演員較少。

蘆笛

《諸羅縣志》「番俗・器物」：「
用蘆管長寸許，絲纏其半，又其半
扁如鴨嘴。截竹長六、七寸，竅三
孔，函蘆於竹，駢而吹之，曰蘆
笛。」

蘇小廷

亂彈表演家「蘇登旺」藝名，見「
蘇登旺」條。

蘇州河邊

流行歌曲，陳歌辛（1914～1961
）詞曲，姚敏、姚莉主唱，百代唱
片發行，傳至臺灣後，流行一時。

蘇州梁士奇新歌

俗曲唱本，新竹竹林書局刊行。

蘇州農歌

抗戰軍興，戴逸青舉家內遷，
1937 年後譜有〈崇戒樂〉、〈歡迎禮

曲〉、〈蘇州農歌〉等名作多首。

蘇州調

歌仔戲「都馬體系」曲調。

蘇武牧羊

藝術歌曲，蕭而化作品。
合唱曲，黃友棣作品。

蘇春濤（1918～？）

教育家、作曲家。新竹人，新竹國小畢業後考入臺北第二師範學校，隨日籍老師習琴，自修作曲，先後任教雲林湖口、桃園楊梅、新竹西門國小，1948年起發表〈花園裡的洋娃娃〉（周伯陽詞）於《新選歌謠》3期（1952, 3）、〈木瓜〉（周伯陽詞）於《新選歌謠》17期（1953, 5），有創作兒歌十五首，1959年起編入國小唱遊及音樂教材，收入《世界童謠大全》傳揚海外。1961年擔任三民國小校長，1969年擔任新竹國小校長，退休後擔任新竹市攝影協會理事長，年邁八十仍擔任新竹國小義工，另人感佩。

蘇桐（1911～1970）

作曲家，歌人懇親會成員，擅揚琴，與陳秋霖、陳冠華同為日據時期歌仔戲班後臺樂師，1924年創作〈望月詞〉（觀音得道），1932年進入古倫美亞唱片公司為作曲專屬，有〈懺悔〉等曲，後轉入勝利唱片公司，與陳冠華赴日灌製唱片，1935年與陳君玉、張福星、林清月、廖漢臣、李臨秋、詹天馬等籌組「臺灣歌人懇親會」，1936年與陳君玉、陳秋霖、林綿隆、陳水柳（陳冠華）、潘榮枝、陳發生（陳達儒）等人組織「臺灣新東洋樂研究會」，

改良漢樂，曾以留聲機發聲器接合長柄喇叭，創造新制鐵製胡琴，在『皇民化』政策高壓下，為民族文化傳承克盡心力。臺灣光復後，隨歌仔戲沒落潦倒市井，淪為流浪街頭樂師，售賣歌仔簿，與陳冠華合組賣藥團兜售漢藥秘方「高家種子丸」，生活困苦，晚年隨正聲天馬歌仔戲班在電視臺演出，旋因氣喘去職，一生潦倒，往生後喪葬無著，賴友人為其火化。有〈懺悔〉、〈倡門賢母〉、〈青春嶺〉、〈農村曲〉、〈日日春〉、〈雙雁影〉、〈青春悲喜曲〉、〈煙酒歌〉、〈姊妹愛〉、〈半夜調〉、〈母啊喂〉等佳作。

蘇森墉（1919～）

合唱指揮家。福建永定縣古竹鄉人，生於臺北下奎府町（今臺北靜修女中附近），七歲學於培德書房，1929年舉家遷居漳州，就讀龍溪實小，1933年就讀龍溪職校高中部藝術科，1938年任教永定初中，創作〈龍崗頌〉，1939年在國立福建音專師資班主修聲樂，1943年任教上杭省中，1944年任教龍岩省立師範學校，1946年來臺，擔任省立新竹中學音樂教師，1959年任國立音樂研究所青年音樂社新竹分社社長，1960年起率竹中合唱團連獲十屆全省音樂比賽合唱冠軍，1963年起任教國立臺灣藝術專科學校、中國文化學院，指導清華大學、輔仁大學、中原理工學院、大同工學院、省立臺北女子師範學校，及中國廣播公司、中央合唱團、臺北樂友合唱團、新竹竹聲合唱團等，有《蘇森墉作曲集》（新竹市政府出版）。

蘇登旺（1917～？）

戲劇表演家。臺中清水人，生於苑裡，九歲進入亂彈童伶班，在阿漂仔旦「彰化大館」從呂慶泉、恭先、慶義學戲，藝名蘇小廷，先後加入臺北高金鳳「大橋頭班」（金英陞）、斗南亂彈班、鹿港北勢頭「福興陞」、彰化大道公廟「烏水橋班」、臺南「老榕班」、臺南「紫雲歌劇團」，歌仔戲班「大龍歌劇團」、臺中田中央下壩「新明星」、臺北「新南光歌劇團」、臺南「福貴園」等內臺戲班，擅大花、二花、三花、老生、小生等行當，以武老生最擅長，「探五陽」之王英、「打登州」中之秦瓊及「倒銅旗」、「奪武魁」、「玉麒麟」、「沙陀國」等戲皆拿手。在臺南「紫雲歌劇團」時身兼小生、排戲、串場、打銅鑼、騎鐵馬（腳踏車）遊街、管事等事，學於上海京班李永雄，頗得其真傳，在「新明星」時，與蕭守梨、蔣武童、喬財寶、陳春生同列內臺歌仔戲五虎將之一，曾在新竹振樂軒、新港舞鳳軒，拱樂社，臺中「文和歌劇團」教戲，日人「禁鼓樂」時，蘇登旺做過泥水粗工，賣油湯，整過「賣藥團」，賣藥前先唱「倍思仔」、「七字仔」等「叫花」，演「甘羅出世」、「臭頭洪武」聚眾，現為新美園北管劇團當家老生、大花。

蘇銀河

1947 年成立澎友管弦樂團於澎湖，使用小提琴、大提琴、吉他、曼陀林、手風琴等樂器。

蘇鑼

響銅樂器，潮州器樂曲用之。

蘇鑼鼓

潮劇及「外江戲」鑼鼓點，本身沒有獨立曲目，以大、小嗩吶為旋律樂器。

警世民歌

歌謠論文，林清月撰。

警世覺醒自由戀愛新歌

俗曲唱本，臺中瑞成書局刊行。

釋

朱永鎮作品，鄧禹平詞。

鐘

臺灣道教科儀分「吟」、「頌」、「引」、「曲」四種，一般以法器（鐸）伴奏，樂器以嗩吶為主，兼有鐘等擊樂器。

鐘弦

「十三腔」用樂器。

鐘鳴演劇研究社

劇藝社團，1928 年改組自「星光演劇研究社」，有潘金蓮、林勤、鄭妙香、林寶秀、曾翠雲、朱蘭、紅絨、阿螺等表演家，曾赴南洋、廈門一帶演出。

鐃鈸

節奏樂器，又稱「欽仔」，梨園戲、歌仔戲用之，道教科儀一般以法器（鐸）伴奏，樂器以嗩吶為主，兼有鐃鈸等，佛教寺院亦使用節奏樂器（法器）。

飄泊他鄉

聲樂創作曲，黃友棣作品。

齣仔戲

單齣大戲，與連臺「全本戲」相對

稱呼，「黃鶴樓」等屬之。

輟龍鏡韓廷美全歌
俗曲唱本，潮州瑞文堂藏板，李萬利刊本，8 冊 33 卷，下接「輟龍鏡下棚紅書劍」。

闞澤獻詐降書
俗曲唱本，廈門林國清刊行。

二十一畫

攝政宮殿下行啟奉迎歌
日據時期儀式歌曲，一條愼三郎創作曲。

櫻桃記
亂彈班三小戲之一，源自明代史槃《櫻桃記》傳奇，亂彈班常作「填頭貼尾」戲用。

櫻草
日據時期臺灣文藝雜誌，1924 年創刊，臺北櫻草社發行，西川滿編輯。

蘭醫生娘〔Landsborough, Marjorie（Learner, Marjorie）〕
外籍音樂教師，見「連瑪玉」條。

鐺子
節奏樂器，佛教寺院用爲法器。

鐸
即「木魚」，南音「下四管」樂器。「十三腔」除笛、笙、簫等樂器外，也加入鐸等，形成絲竹與鼓吹混合樂。
梨園戲使用樂器。
臺灣道教科儀法器，「吟」、「頌」、「引」、「曲」四種科儀時使用，樂器以嗩吶爲主，兼有鐸等擊樂器。

霸王樹
日據時期文藝雜誌，1933 年臺北幸榮俱樂部創辦，中央研究所同好者發行，以俳句爲中心，同年 12 月停刊。

響盞
梨園戲使用樂器。
南音「下四管」樂器。
北管稱小鑼爲「響盞」，隨琵琶彈法擊打，遇拍位即停。
歌仔戲文場之節奏樂器，又稱「乳咍仔」。
臺灣道教科儀分「吟」、「頌」、「引」、「曲」四種，一般以法器（鐸）伴奏，樂器以嗩吶爲主，兼有響盞等擊樂器。

二十二畫

覽爛相褒歌
俗曲唱本，新竹竹林書局刊行。

鐵弓緣
北管劇目，即「高逢山」。

鐵弦
歌仔戲文場偶用伴奏樂器，又稱「喇叭胡弓」。

鐵扇記上集全歌

俗曲唱本，潮州吳瑞文藏板，李萬利刊本，3 冊 6 卷。

鐵扇記下集全歌

俗曲唱本，潮州吳瑞文藏板，李萬利刊本，2 冊 5 卷。

鐵路局音樂研究社歌詠組

業餘合唱團，1953 年 8 月 15 日舉行第一次音樂會，指揮童曾建，伴奏林佩蘭。

鐵製胡琴

日據時期，傳統戲劇、樂器悉被禁演、禁奏，1936 年陳君玉、陳秋霖、蘇桐、林綿隆、陳水柳（陳冠華）、潘榮枝、陳發生（陳達儒）等以改良樂器爲由，向皇民奉公會會長三宅提出組織「臺灣新東洋樂研究會」要求，終獲准許。蘇桐以留聲機發聲器接合長柄喇叭製成新型鐵製胡琴，陳君玉與陳秋霖手製大型南琵，以爲低音樂器等，爲賡續民族文化克盡心力。

鐵齒銅牙曹新歌

俗曲唱本，臺中瑞成書局刊行。

鐵齒銅牙曹歌

俗曲唱本，嘉義捷發出版社刊行。

鐵騎兵進行曲

張錦鴻創作曲。

顧正秋（1929～）

京劇表演家，本姓丁，本名祚華，小名蘭寶（蘭葆），祖籍南京，隨顧劍秋改姓顧，八歲參與「上海伶界聯合會國難後援會」廣播義演，十歲考入上海戲劇學校，學於關鴻賓，陳桐雲、許紫雲、何佩華、吳富琴、朱傳說、鄭傳鑒、關盛明、陳炳雨、石小山、穆盛樓、梁連柱、李洪春、瑞德寶、趙德勛、王益芳，又得黃桂秋、芙蓉草、張君秋、朱琴心及梅蘭芳指點，藝事大進，1941 年與瑞德寶、梁運柱、關正明演出民華戲劇電影「古中國之歌」（即紅鬃烈馬，費穆編導）。1948 年 11 月率「顧劇團」一行六十餘人由滬來臺，接收武生張義鵬和花衫筱劉玉琴班底，演於臺北大稻埕永樂戲院，成爲臺灣最重要的京劇表演團體之一，顧劇團在臺北演出五年，主要表演家有胡少安、李金棠、張正芬、周金福、于金驊、劉玉麟、高德松、儲金鵬等，文武場有琴師王克圖、鼓佬侯佑宗，後皆爲臺灣京劇界主力。

顧劇團

京劇團，1948 年 11 月顧正秋率顧劇團一行六十餘人來臺，接收武生張義鵬和筱劉玉琴班底，1949 至 1953 年夏演於臺北永樂戲院，技藝精湛，唱作俱佳，陣容堅強，成爲臺灣最重要的京劇表演團體。顧劇團在臺北演出五年，主要表演家有胡少安、李金棠、張正芬、周金福、于金驊、劉玉麟、高德松、儲金鵬、趙玉麟，文武場有琴師王克圖、鼓佬侯佑宗等，後皆成爲臺灣京劇界主力。

驅疫祭

原住民祭儀，伴有歌舞音樂。

驅除惡靈祭

原住民祭儀，伴有歌舞音樂。

魔鑰芭蕾舞曲

管弦樂舞曲，朱永鎮作品。

鶴林歌集

太平洋戰爭結束後，林鶴年在麥克阿瑟統帥司令部擔任軍團部慰問歌手兼團長，1946 年返臺自組「鶴林歌集」，為中部最早之樂團之一。

囉嗹譜

民間「唸譜法」一種，開頭二字用「囉嗹」而名之，車鼓中除「正曲」用「國語文」外，餘皆以「囉嗹譜」幫助記憶。

攤破

南樂曲牌之一。

歡迎來遊之歌

1922 年，張福興受臺灣總督府內務局學務課委託，赴日月潭做為期十五天之水社化番民歌調查，同年 12 月臺灣教育會出版其調查報告《水社化番的杵音與歌謠》，包括歌謠十三首與杵音兩首，歌詞均附日文假名注寫山地話拼音及意義說明，中有〈歡迎來游之歌〉等。

歡迎歌

布農族歌謠，以口傳方式傳頌，演唱方式有呼喊、朗誦、獨唱、重唱、二部及多聲部合唱唱法等數種，旋律與弓琴、口簧泛音相同，速度中庸，曲調平和。

泰雅族歌謠。

阿美民歌，旋律優美，音域較寬，熱情而充滿活力，一般唱用於餵牛、上山、除草、飲酒時。

1922 年 3 月，張福星應臺灣總督府教育會之託，赴臺中州新高郡日月潭附近的水社採集化蕃音樂，得有〈歡迎歌〉等民歌十三首，及杵音節奏譜二首。

歌曲，周慶淵作品。

歡迎禮曲

抗戰軍興，戴逸青舉家內遷，1937 年後譜有〈崇戒樂〉、〈歡迎禮曲〉、〈蘇州農歌〉等作品多首。

歡樂舞

魯凱族結婚儀式舞蹈，以載歌載舞形式表演。

疊拍

南管稱拍法符號為「撩拍」，記於詞右，「拍」代表強拍，記作「○」，「撩」為弱拍，記為「、」，有七撩拍（○、、、、、、、）、三撩拍（○、、、）、一撩拍（○、○、）、疊拍（○○）、慢頭慢尾等拍法，執拍時以強拍為主。

疊板

亂彈福路唱腔有板無眼，一小節兩拍，無胡琴過門，速度偏慢，多切分音，很有特色，適合初學者學習哼唱。

疊板山歌

客家歌謠，歌詞穿插較多疊字疊句，演唱時近似數板。

聽了同鄉第一回演奏會

音樂記述，1947 年 8 月 13 日陳南山發表於臺灣新民報。

聽鳥聲而同來

1922 年，張福興受臺灣總督府內務局學務課委託，赴日月潭做為期

十五天之水社化番民歌調查，同年12月臺灣教育會出版其調查報告《水社化番的杵音與歌謠》，包括歌謠十三首與杵音兩首，歌詞均附日文假名注寫山地話拼音及意義說明，中有〈聽鳥聲而同來〉等。

襯句

　　民歌及戲曲唱腔中，爲使文義順暢，更具情致，在基本句式結構外附加的語氣詞、形聲詞，依使用字數多少，稱爲襯字、襯詞或襯句，是民歌或曲牌體、板腔體唱詞中不可或缺之組成部份，對生動地表現思想感情及音樂結構，起有重要作用。

襯字

　　即「襯句」，見「襯句」條。

襯詞

　　即「襯句」，見「襯句」條。

攢戲

　　戲班由「抱總講」導戲，演出前對演員解說劇情大綱，對詞，謂之攢戲。

灘江之春

　　聲樂創作曲，黃友棣作品。

鐕仔

　　即「鐃鈸」，見「鈸」條。

二十三畫

戀歌

　　泰雅族歌謠，1922年田邊尚雄赴霧社、屏東、日月潭采訪泰雅族、排灣族、邵族音樂，以早期蠟管式留聲機，錄有霧社泰雅族〈戀歌〉二首、歌謠十六首及笛曲一首，是臺灣較早之原住民音樂田野調查及錄音。

　　排灣族歌謠，歌詞多即興，旋律富歌唱性，節奏規整、清晰。

　　雅美族生活歌謠。

戀慕哀歌

　　俗曲唱本，嘉義捷發出版社刊行。

簫

　　孔廟舞器，用翟三十六支，祀典時，舞生右手持翟，左手持簫而舞。

蘿豉宜

　　《諸羅縣志》「番俗・器物」：「音如滇、黔間苗狆之蘆笙，而悲壯過之。清秋夜月，令人起塞上之思。鑄鐵長三寸許，如竹管；斜削其半，空中而尖其尾，曰蘿豉宜、又曰卓機輪。繫其尖於掌之背，番約鐵鐲兩手，足舉手動，與鐲相撞擊，聲錚錚然。或另銜鐵舌，凹中；繫之臍下，搖步徐行，鏘若和鸞。騁足疾走，則周身上下，金鐵齊鳴，聽之神竦。」「番俗・雜俗」又云：「九、十月收穫畢，賽戲過年。社中老幼男婦，盡其服飾所有，披裹以出。壯番結五色鳥羽爲冠於首，其制不一……無定數，耦而跳躍。曲喃喃不可曉，無恢諧關目；每一度，齊咻一聲。以鳴金爲起止，蘿豉宜琤琤若車鈴聲；腰懸大龜殼，背內向，綴木舌於龜版，跳擲令其自擊，韻如木魚。」黃叔璥有五言《詠半線》詩一首云：「憶昔歷下行，龍山豁我情。今茲半線

游，秀色欲與爭。林木正蓊欝，嵐光映晚晴。重崗如迴抱，澗溪清一泓。里社數百家，對宇復望衡。番長羅拜跪，竹綵兒童迎。女娘齊度曲，俯首款噫鳴。瓔珞垂項領，跣足舞輕盈。鬥捷看麻達，飄搖雙羽橫。薩鼓聲鏗鏘，奮臂爲朱英。王化真無外，裸人雜我氓。安得置長吏，華風漸可成。」清朱仕玠《小琉球漫志》（1765）卷八云：「薩鼓宜，鑄鐵，長三寸許，如竹管斜削其半，空中而尖其尾，曰薩鼓宜，又名卓機輪。繫其尖於掌之背。番兩手皆約鐵鐲，身行手動，則薩鼓宜與鐵鐲撞擊，錚錚有聲。凡番童差役則用之。」

變調仔

廿世紀五○至六○年代末期，歌仔戲轉型爲廣播、電視歌仔戲，除七字仔、都馬調等傳統曲調外，也吸收部份民間歌謠、流行歌及改編、創作新調，是歌仔戲藝術元素的創新，俗稱「變調仔」，曾仲影創作的「西工調」、「巫山風雲」、「相依爲命」、「游潭」、「慶高中」等皆此類新曲。

驗證敦煌曲譜爲唐琵琶譜

音樂論著，林友仁撰。

二十四畫

麟祥京劇團

京劇團，花衫筱劉玉琴領班，1950 年 4 月演於臺南南都戲院，許

丙丁認爲其花旦戲遠勝顧正秋。

靈山梵音

國樂合奏曲，王沛綸作品。

靈安社

大稻埕子弟團。十九世紀後半，淡水開港，大稻埕逐漸興起，並成爲對外貿易重要商圈，霞海城隍祭典時，戲班林立，由大稻埕商紳積極參與和支助的靈安社，即配合每年 5 月 13 日祭典放軍、暗訪、繞境等活動，各地神祇也出動神轎、神將，盛裝來賀，參與陣頭繞境活動，靈安社游藝組織龐大，陣容堅強，形形色色，野臺戲常連演一、二個月，萬頭攢動，盛況空前。

靈安郡

北管以社爲號，亦有以郡爲號者，如基隆靈安郡即是。

靈芝記全歌

俗曲唱本，潮州瑞經堂藏板，李萬利刊本，2 冊 7 卷。

靈星臺

客家八音吹場樂曲牌之一。

二十五畫

鹽水港班

臺南鹽水亂彈班，即「永樂班」，後更名「新振興」，班主黃宇（～1928？）精通前後場，旦角最出色，民間稱爲「阿宇旦」，常與虎尾「墾

地班」拼戲，活動至中日戰爭前夕，見「永樂班」條。

灣裡社誠婦歌

《臺海使槎錄》收有〈灣裡社誠婦歌〉一首，意譯爲：「娶汝眾人知，原爲傳代。須要好名聲，切勿做出壞事，彼此便覺好看。」

觀月花鼓

流行歌曲，陳君玉作詞，高金福作曲。

觀音出世

臺灣歌仔，見於俗曲唱本。

羅酒

即「賣酒」，客家「九腔十八調」之一。

二十六畫

讚美歌

布農族歌謠，以口傳方式傳頌，演唱方式有呼喊、朗誦、獨唱、重唱、二部及多聲部合唱唱法等數種，旋律與弓琴、口簧泛音相同，速度中庸，曲調平和。

基督教音樂，陳泗治作曲。

二十七畫

鑼

金屬體振樂器，圓形弧面，通常四周有邊框，以槌擊中央部份振動發聲，有固定音及不固定音鑼，依使用功能大致有京鑼、小鑼、大鑼、馬鑼、雲鑼等鑼種。

鑼鼓班

客屬移民帶入臺灣的器樂演出形式，又稱「八音班」，分「吹場樂」和「弦索」兩大類，最初用於民間迎送禮俗、廟會祭祀及宴饗表演，發展過程中，吸收戲曲曲牌、民間小調和山歌，是客家色彩濃郁的民間器樂藝術，豐富而活潑，用嗩吶演奏過場，其他有管、笛、小椰胡、大椰胡、京胡、三弦、秦琴、喇叭琴、揚琴、小鈸、小鑼、大鑼、單皮鼓、通鼓、竹板、梆子等樂器。

鑼鼓經

口頭記誦擊樂器按音節奏，打擊程式、套子的方法，又稱「鑼鼓點」、「鼓幫」或「鼓關」。各地民間器樂及劇種所用打擊樂器種類繁多，音色各異，鑼鼓經亦各依形制、音色與奏法之同異，以相應方言狀聲，模擬其音響或節奏，單擊或雙擊，以便口誦心記。京劇以「沖頭」("倉七")，「長錘」("倉七臺七")，「閃錘」("倉臺才臺")，「馬腿」("倉另七乙臺")爲基礎，經擴展，緊壓，變換節奏等，發展成常用之鑼鼓點有五、六十種。

鑼鼓館

音樂人才訓練場所，見片岡巖《臺灣風俗誌》（1921）。

鑼鼓點

即鑼鼓經，見「鑼鼓經」條。

鱸鰻男女相褒歌
　　臺灣歌仔，見於俗曲唱本。

A

Anderson, Maria
　　美國著名聲樂家，1957 年 10 月
1 日來臺演唱於臺北中山堂，Frank
Repp 鋼琴伴奏。

Antonio
　　瑞士藉傳教士安東尼奧，見「安
東尼奧」條。

B

Band, Agnet
　　外籍音樂教師萬李御娜夫人，見
「萬李御娜夫人」條。

C

Cambell, William
　　英國人，長老會傳教士甘爲霖，
見「甘爲霖」條。

Cecilia
　　基督教音樂，中國曲調，收爲《
新聖詩》第 395 首。

Chia hsiang
　　基督教音樂，中國曲調「家鄉」，
收爲《新聖詩》第 237 首。

Chin chew
　　基督教音樂，中國曲調，收爲《
新聖詩》第 270 首。

Connell, Hannah
　　外籍音樂教師高哈拿，見「高哈
拿」條。

D

Due Liriche
　　抒情詩兩首，1957 年張昊作於義
大利 Siena。

E

Esguivel, Jacinto
　　西班牙傳教士愛斯基偉，見「愛
斯基偉」條。

F

Fagcalay A. Radiw
　　基督教音樂，臺灣基督長老教會
阿美教會聖詩委員會編輯，收有阿
美調十六首（1966）。

G

Gauld, Margaret
　吳威廉牧師娘，見「吳威廉牧師娘」條。

Glee Club
　男聲合唱團，1919年陳清忠組織並自任指揮，團員有淡水中學及臺北神學校學生駱先春、陳泗治、張昆遠、吳清益、陳溪圳等，是臺灣早期自組男聲合唱團，曾巡迴各地演出。

Gregor, Mac
　外籍傳教士，1872年馬偕博士創立淡水教會，日記中記云：「我們唱天下萬邦、萬國、萬民，由 Mr. Mac Gregor 司琴，會友一同唱詩、禱告。」

H

Hong hong
　布農族人稱口簧為「hong hong」，見「口簧」條。

J

JFAK 管弦樂團
　管弦樂團，1929年一條慎三郎兼

職於臺灣放送協會，同年 5 月 24 日組成 JFAK 管弦樂團。

Johnson
　外籍音樂教師費仁純夫人，見「費仁純夫人」條。

Junius, Robertus
　荷西時代基督教傳教士游紐士，在臺教唱基督教讚美詩，是基督教音樂在臺開展較早之記載。

K

Kahovotsan
　基督教音樂，駱先春仿平埔風創作，駱維道和聲，收為《新聖詩》第434 首。

katu sakulaz bunun
　布農族童謠〈愛人如己〉。

ki pah pah
　布農族人稱其敲擊棒為「ki pah pah」，見「敲擊棒」條。

Kiang Si
　基督教音樂，即中國曲調「江西調」，收為《新聖詩》第 210 首。

Kuda Kauna Makanmihdi
　基督教布農聖詩，見《布農聖詩》條。

kuisa tama laung
　布農族童謠〈要去哪裡〉。

L

la tuk
布農族人稱其弓琴爲「la tuk」，見「弓琴」條。

Lagnisgnis
布農族祭司每於播種祭 minpinan 前，率六至十名男子唱傳統複音歌謠〈祈禱小米豐收歌〉pasibutbut，所分四個聲部之一，見〈祈禱小米豐收歌〉條。

lah lah
布農族祭司法器「搖搖器」所發聲音，見「搖搖器」條。

Lak ku kung
布農族童謠〈狐狸洞〉。

Landsborough, Marjorie
外籍音樂教師連瑪玉，即蘭醫生娘，見「連瑪玉」條。

Learner, Marjorie
外籍音樂教師連瑪玉，見「連瑪玉」條。

Livingston, Ann Armstrong
外籍音樂教師林安姑娘，見「林安姑娘」條。

M

Ma bon bon
布農族祭司每於播種祭 minpinan 前，率六至十名男子唱傳統複音歌謠〈祈禱小米豐收歌〉pasibutbut，四個聲部之一，見〈祈禱小米豐收歌〉條。

Mackay, George Leslie
長老教會傳教士馬偕，見「馬偕」條。

Mah Osgnas
布農族祭司每於播種祭 minpinan 前，率六至十名男子唱傳統複音歌謠〈祈禱小米豐收歌〉pasibutbut，四個聲部之一，見〈祈禱小米豐收歌〉條。

Makakobiru
布農族祭儀歌中之巫歌，以口傳方式傳頌，有呼喊、朗誦、獨唱、重唱、二部及多聲部合唱等唱法，旋律與弓琴、口簧泛音相同，速度中庸，曲調平和。

Manda
布農族祭司每於播種祭 minpinan 前，率六至十名男子唱傳統複音歌謠〈祈禱小米豐收歌〉pasibutbut，四個聲部之一，見〈祈禱小米豐收歌〉條。

Marashitapan
布農族歌謠〈首祭口號〉，見〈首祭口號〉條。

Marasitonmal
布農族歌謠〈耳祭歌〉，見〈耳祭歌〉條。

Mashitotto
　　布農族歌謠〈首祭跳舞歌〉，見〈首祭跳舞歌〉條。

Matapul Bunuaz
　　布農族童謠〈采李子〉。

Monakaire
　　布農族歌謠〈慶祝歌〉，見〈慶祝歌〉條。

Montgomery, W. E.
　　臺南神學院長滿雄才夫人，見「滿雄才牧師娘」條。

N

Nicolov, Peter
　　保加利亞小提琴家，提琴教育家尼哥羅夫，見「尼哥羅夫」條。

Nunc Dimittis
　　基督教音樂〈西面頌〉，陳泗治取臺灣漢族民間音樂所編吟誦曲，收爲《新聖詩》第518首。

O

Oxford College
　　牛津學堂，見「牛津學堂」條。

P

Paiska Lau Paku
　　布農基督教聖詩〈從現在開始努力向前〉，會中眾以U-I-Hi唱法回應。

Papaupasu
　　布農族咒詞，以口傳方式傳頌，有呼喊、朗誦、獨唱、重唱、二部及多聲部合唱等唱法，旋律與弓琴、口簧泛音相同，速度中庸，曲調平和。

Pasibutbut
　　傳統布農播種祭minpinan前所唱祭歌，即「祈禱小米豐收歌」，見「祈禱小米豐收歌」條。

Patunakai
　　基督教音樂「宣教者」，五聲音階，駱維道作品，《新聖詩》第226首。

Pi sus lig
　　基督教贊美詩，布農聖詩委員會出版（1975）。

Piatgorsky, Gregor（1903～？）
　　著名大提琴家，烏克蘭人，幼學大提琴，十五歲時擔任莫斯科皇家歌劇院首席大提琴，1921年俄國大革命時逃離蘇俄，旅行演奏於歐美各地，1956年10月3日假臺北國

際學舍體育會舉行音樂會，演出海頓、貝多芬、韋伯、庫普蘭、聖賞、布魯赫、法雅作品，Ralph Berkowitz 伴奏。

Pisirareirazu
布農族悲歌，口傳方式傳頌，有呼喊、朗誦、獨唱、重唱、二部及多聲部合唱等唱法，旋律與弓琴、口簧泛音相同，速度中庸，曲調平和。

Pisitako
布農族歌謠〈治病咒咀歌〉，見〈治病咒咀歌〉條。

Pu To
基督教音樂，中國曲調「普陀」，收為《新聖詩》第 244 首。

R

Ritchie, Hugh
基督教宣教士李麻，見「李麻」條。

S

Sapahmek to Tapag
臺灣西部都市阿美族聖詩集，見《阿美教會詩歌集》條。

Sapahmmek A Radiw

基督教音樂，注音附號本，1958年駱先春手刻譜。

Saute, Hans
德國著名昆蟲學家、鋼琴家，日據時期臺北帝國大學教授紹達，見「紹達」條。

Saviour's Love
基督教音樂，胡周叔安作曲，收為《新聖詩》第 191 首。

Senai Tua Cemas
排灣族第一本基督教聖詩，見《排灣聖詩》條。

Sihuis vahuma tamalung
布農族童謠〈勇敢的公雞〉。

Sima tisbung ba-av
布農族童謠〈誰在山上放槍〉。

Singleton, L.
英國宣教師沈毅敦，見「沈毅敦」條。

Sinim
基督教音樂，中國曲調，收為《新聖詩》第 340 首。

Smith, David
外籍長老教會牧師施大闢，見「施大闢」條。

Som som
布農族祭司法器，見「搖搖器」條。

Stuart, Oan
外籍音樂教師朱約安姑娘，見「朱約安姑娘」條。

Surinai a pituulan

　　1958 年駱先春編有《阿美聖詩
》，其中有由阿美民歌轉化爲聖詩
之〈Surinai a pituulan〉。

Suyang Uyas

　　太魯閣基督教聖詩，見《太魯閣
聖詩》條。

T

Taylor, Isabel

　　外籍音樂教師德明利，見「德明
利」條。

Taylor, George Gushue

　　外籍音樂教師戴仁壽姑娘，見「
戴仁壽姑娘」條。

Te Deum Laodamus

　　基督教音樂「贊美頌」，陳泗治取
臺灣漢族民間音樂編寫之吟誦曲，
收爲《新聖詩》第 517 首。

Tokktokktamaro

　　布農族歌謠〈公雞歌〉，見〈公雞
歌〉條。

W

Wito, Edward

　　豎琴演奏家，1957 年 12 月 7 日
與橫笛演奏家 Arthur Lora 連袂來臺

演出於臺北中山堂，是爲臺灣首度
之豎琴獨奏音樂會。

あ

あぢさる

　　日據時期短歌月刊。1927 年花蓮
あぢさる社創刊，渡邊美考發行。

あら宮ま

　　日據時期短歌月刊。1922 年臺北
あらたま社發行，編輯人濱口正
雄，後由詰正治編輯。

あらたま俱樂部

　　日據時期短歌雜誌，1935 年臺北
あらたま發行所創刊，發行人詰正
治。

う

うしほ

　　日據時期文藝雜誌，1933 年花蓮
うしほ社發行，武田善俊主編，年
刊三期。

ね

ねむの木

　　日據時期文藝雜誌，1938 年創刊
於臺北、柴山關也編輯，發行一期

後停刊。

た（タ）

タビンポ

　　日據時期文藝雜誌，1928 年臺北
ポタビン社發行，馬場野彥編輯，
1929 年第四期停刊，1930 年後更
名爲《藝術作業》。

も（モ）

モダン臺灣

　　日據時期文藝雜誌，1934 年創
刊，中山侑編輯，發行二期後停
刊。

筆 畫 索 引

四　畫

六　　畫

八　畫

九　畫

十　畫

十二畫

十三畫

十四畫

十五畫

十六畫

十七畫

十九畫

分 類 索 引

音樂理論

歌　樂

舞　　樂

說　唱

戲　曲

祭儀音樂

宗教音樂

合 唱

流行歌曲

人 物

書刊集錄

教　育

樂藝團體

其　他

臺灣音樂辭典／薛宗明著 . -- 初版 . -- 臺北市：
臺灣商務，2003[民92]
面：　公分
ISBN 957-05-1819-7（精裝）

1.　音樂 - 臺灣 - 字典，辭典

910.4　　　　　　　　　　　　　　92016583

臺灣音樂辭典

定價新臺幣 680 元

著　作　者　薛　宗　明
責任編輯　李　俊　男
美術設計　吳　郁　婷
校　對　者　黃　榮　杰
發　行　人　王　學　哲

出　版　者　臺灣商務印書館股份有限公司
印　刷　所　臺北市 10036 重慶南路 1 段 37 號
　　　　　　電話：(02)23116118 · 23115638
　　　　　　傳眞：(02)23710274 · 23701091
　　　　　　讀者服務專線：0800056196
　　　　　　E-mail：cptw@ms12. hinet. net
　　　　　　網址：www. commercialpress. com. tw
　　　　　　郵政劃撥：0000165 － 1 號
　　　　　　出版事業
　　　　　　登 記 證：局版北市業字第 993 號

· 2003 年 11 月初版第一次印刷

ISBN 957-05-1819-7（精裝）　　　　　　53022000

讀者回函卡

感謝您對本館的支持，為加強對您的服務，請填妥此卡，免付郵資寄回，可隨時收到本館最新出版訊息，及享受各種優惠。

姓名：＿＿＿＿＿＿＿＿＿＿＿＿＿＿＿　性別：□男 □女

出生日期：＿＿＿年＿＿＿月＿＿＿日

職業：□學生 □公務（含軍警） □家管 □服務 □金融 □製造
　　　□資訊 □大眾傳播 □自由業 □農漁牧 □退休 □其他

學歷：□高中以下（含高中） □大專 □研究所（含以上）

地址：□□□＿＿＿＿＿＿＿＿＿＿＿＿＿＿＿＿＿＿
　　　＿＿＿＿＿＿＿＿＿＿＿＿＿＿＿＿＿＿＿＿＿

電話：（H）＿＿＿＿＿＿＿＿＿　（O）＿＿＿＿＿＿＿

E-mail:＿＿＿＿＿＿＿＿＿＿＿＿＿＿＿＿＿＿＿＿＿

購買書名：＿＿＿＿＿＿＿＿＿＿＿＿＿＿＿＿＿＿＿＿

您從何處得知本書？
　　　□書店 □報紙廣告 □報紙專欄 □雜誌廣告 □DM廣告
　　　□傳單 □親友介紹 □電視廣播 □其他

您對本書的意見？ （A/滿意 B/尚可 C/需改進）
　　　內容＿＿＿＿ 編輯＿＿＿＿ 校對＿＿＿＿ 翻譯＿＿＿＿
　　　封面設計＿＿＿ 價格＿＿＿ 其他＿＿＿＿＿＿＿

您的建議：＿＿＿＿＿＿＿＿＿＿＿＿＿＿＿＿＿＿＿
　　　＿＿＿＿＿＿＿＿＿＿＿＿＿＿＿＿＿＿＿＿＿＿
　　　＿＿＿＿＿＿＿＿＿＿＿＿＿＿＿＿＿＿＿＿＿＿

臺灣商務印書館

台北市重慶南路一段三十七號　電話：（02）23116118・23115538
讀者服務專線：0800056196　傳真：（02）23710274・23701091
郵撥：0000165-1號　E-mail：cptw@ms12.hinet.net
網址：www.commercialpress.com.tw

100臺北市重慶南路一段37號

臺灣商務印書館　收

對摺寄回，謝謝！

傳統現代　並翼而翔
Flying with the wings of tradition and modernity.